S

LA SCIENCE

DES

PIERRES PRÉCIEUSES,

APPLIQUÉE AUX ARTS.

Paris,

SAINT-JORRE, LIBRAIRE,
BOULEVARD MONTMARTRE, n° 67;

PICHON ET DIDIER,
LIBRAIRES,
Quai des Augustins.

IMPRIMERIE DE CARPENTIER-MÉRICOURT,
Rue Traînée, n. 15, près S.-Eustache.

La Science

DES

PIERRES PRÉCIEUSES,

APPLIQUÉE AUX ARTS,

Ouvrage

DANS LEQUEL LES LAPIDAIRES, LES JOAILLIERS, LES ANTIQUAIRES, LES GRAVEURS SUR PIERRES, LES CHANGEURS, LES BIJOUTIERS, LES NÉGOCIANS, LES RICHES, LES ARTISTES ET LES AMATEURS TROUVERONT DES PRÉCEPTES INSTRUCTIFS LIÉS A L'ÉCONOMIE POLITIQUE ;

OEUVRE POSTHUME DE A. CAIRE,
Membre de plusieurs Académies et Sociétés savantes,

Deuxième Édition.

REVUE, CORRIGÉE, MISE EN ORDRE ET PUBLIÉE,
PAR LEROUX-DUFIÉ,

Moins l'homme a fait, moins il a su ;
Plus l'homme a su, plus il a pu.
BUFFON.

Ornée de seize Planches,
Dessinées par l'Auteur.

PRIX : **6 FRANCS 50 CENT.**

PARIS,

L'ÉDITEUR, A LA RAFFINERIE DE SUCRE,
RUE BLANCHE, N. 17, CHAUSSÉE-D'ANTIN ;

CARPENTIER-MÉRICOURT, IMPRIMEUR-LIBRAIRE,
RUE TRAÎNÉE, N° 15, PRÈS S.-EUSTACHE.

1833.

LA SCIENCE

DES

PIERRES PRÉCIEUSES,

APPLIQUÉE AUX ARTS.

 Paris,

SAINT-JORRE, LIBRAIRE,
BOULEVARD MONTMARTRE, N° 67;

PICHON ET DIDIER,
LIBRAIRES,
Quai des Augustins.

IMPRIMERIE DE CARPENTIER-MÉRICOURT,
Rue Traînée, n. 15, près S.-Eustache.

La Science

DES

PIERRES PRÉCIEUSES,

APPLIQUÉE AUX ARTS,

Ouvrage

DANS LEQUEL LES LAPIDAIRES, LES JOAILLIERS, LES ANTIQUAIRES, LES GRAVEURS SUR PIERRES, LES CHANGEURS, LES BIJOUTIERS, LES NÉGOCIANS, LES RICHES, LES ARTISTES ET LES AMATEURS TROUVERONT DES PRÉCEPTES INSTRUCTIFS LIÉS A L'ÉCONOMIE POLITIQUE ;

OEUVRE POSTHUME DE A. CAIRE,
Membre de plusieurs Académies et Sociétés savantes,

Deuxième Edition.

REVUE, CORRIGÉE, MISE EN ORDRE ET PUBLIÉE,

PAR LEROUX-DUFIÉ,

Moins l'homme a fait, moins il a su ;
Plus l'homme a su, plus il a pu.
BUFFON.

Ornée de seize Planches,
Dessinées par l'Auteur.

PRIX : 6 FRANCS 50 CENT.

PARIS,

L'ÉDITEUR, A LA RAFFINERIE DE SUCRE,
RUE BLANCHE, N. 17, CHAUSSÉE-D'ANTIN ;

CARPENTIER-MÉRICOURT, IMPRIMEUR-LIBRAIRE,
RUE TRAÎNÉE, N° 15, PRÈS S.-EUSTACHE.

1833.

AVIS
De l'Éditeur.

L'ACCUEIL favorable que le public et notamment les gens de l'art ont bien voulu faire à cet ouvrage, nous ont engagé à en donner aujourd'hui une nouvelle édition, persuadé qu'elle ne sera pas moins bien accueillie que la première; que la science ne peut que gagner à la propagation de pareils écrits, et qu'un ouvrage de cette nature ne peut qu'être, sous tous les rapports, de la plus grande utilité non-seulement *aux lapidaires, aux joailliers, aux antiquaires, aux graveurs sur Pierres; mais encore aux changeurs, aux bijoutiers, aux négocians, aux riches, aux amateurs,* et généralement à toutes les personnes qui, par état ou par toutes autres circonstances, peuvent avoir des rapports directs ou indirects avec cette cette belle branche de commerce, de tous les pays du monde.

Cet ouvrage a été conçu dès l'enfance; l'auteur découvrit par hasard chez son père une boîte ren-

fermant des Pierres précieuses, il les fit passer, comme par instinct, devant une bougie, et il fut singulièrement frappé des vives couleurs qui s'offrirent à lui et de la multiplicité du même objet dont il cherchait vainement à se rendre compte; l'étonnement dont il fut alors saisi serait difficile à rendre. Tel a été la première étincelle qui fixa son goût pour l'étude de la *Lythologie*. Il dut d'abord à cette culture des liaisons avec des savans de différents pays ; engagé par ces doux épanchemens qu'un même goût fait naître, un attrait si flatteur l'électrisait chaque jour davantage, il fallait en soutenir le caractère, en recherchant la vérité ! Long-temps occupé à vérifier ses doutes, à lire et à comparer; sans former de système, il reconnut des erreurs de cabinets, il vit que nos meilleurs auteurs du siècle dernier n'avaient traité que partiellement de certaines substances sans porter leurs vues sur la généralité; que la partie de l'art avait toujours été négligée et souvent même entièrement oubliée. Cependant l'histoire de la nature est incomplète sans celle des arts; il écrivit des notes sur ces objets, avec l'intention de remettre ses cahiers à un académicien illustre [1] ; il touchait au moment qui semblait lui promettre cette satisfaction,

[1] Le duc de La Rochefoucault.

délicieuse, lorsqu'un événement funeste vint lui enlever tout espoir, l'assassinat d'un homme de bien, au milieu de magistrats qui firent de vains efforts pour le sauver, le livra à la douleur et à l'abandon, en proie aux plus accablantes réflexions; la solitude et le travail devinrent un besoin pour lui. Pendant l'été, il faisait des courses lointaines; il errait à l'aventure, cherchant une diversion, la trouvant dans le spectacle de la nature; les longs et rigoureux hivers étaient la seule saison qu'il pût consacrer à des expériences dont il écrivait les résultats; cependant plus il se pénétrait de l'étendue et de l'importance de cette matière, plus il trouvait l'entreprise au-dessus de ses forces; enfin, sollicité par des amis, encouragé même par des hommes célèbres, une douce illusion, celle qu'inspire le désir d'être utile, le déterminèrent à publier ce traité; il ne s'est point servilement attaché aux opinions d'un auteur particulier, ni borné à consulter et à étudier les écrivains qui méritent le plus de confiance, il s'en est écarté toutes les fois qu'il l'a jugé nécessaire, en recourant avec constance aux propriétés des pierres même; c'est de l'étude et de l'examen qu'il en a faits pendant *quarante ans* ans de voyages et de recherches qu'il a tiré ses réflexions; une semblable occupation a fait les agrémens de sa vie et a fini par le convaincre

de quelle importance est l'étude qui a principalement pour but de guider les *artistes*, et d'éclairer les *négocians*.

Il est des hommes jaloux du bien-être, de la prospérité et de la gloire de leur patrie qui, sachant se partager entre l'amour des lettres et celui des arts, trouvent des ressources dans leur imagination pour en empêcher la chûte totale. *Les nouvelles vues et les tailles inconnues inventées par l'auteur*, lui permettront sans doute de prendre place parmi eux.

Nous ne terminerons pas sans citer ici le fait suivant, raconté par l'auteur pour prouver l'importance de la taille des pierreries.

On lit dans les Voyages de Gémelli, qu'à Constantinople, dans le palais de Constantin, un jeune homme ayant trouvé, dans un amas de terre, un diamant brut, le vendit pour un prix correspondant à *cinquante centimes*, et qu'ensuite il fut revendu *trente sous*. Le sultan Mecmet ayant eu connaissance de cette découverte le voulut, et après l'avoir fait travailler, il fut estimé valoir 300,000 fr.

Nous le répétons donc, le désir d'être utile à la science et aux arts, plutôt que toute autre considération, nous ont engagé, comme je l'ai dit plus haut, à publier cette nouvelle édition des

Pierres précieuses, afin d'en propager le goût et de maintenir celui des amateurs, heureux si notre travail peut un jour contribuer à développer les talens de la jeunesse, et y faire germer le sentiment du beau, du vrai et du grand.

<p style="text-align:right">Leroux Dufié.</p>

Introduction.

On désirait depuis long-temps un ouvrage sur les pierres précieuses qui eût l'avantage de réunir à une théorie lumineuse, la pratique des arts dont elles sont l'objet. Cet ouvrage, nous l'offrons aujourd'hui au public, persuadés qu'il l'accueillera avec bienveillance; nous en sommes redevables à M. Caire-Morant, résidant à Turin, où il a fait ses premières études. Quelques-uns de ses amis, lui connaissant un goût prononcé pour les sciences exactes et un amour passionné des beaux-arts, l'invitèrent à l'entreprendre : on lui fit sentir l'importance et l'utilité d'un pareil travail; il se rendit à cette invitation. Alors parcourant d'un œil rapide les auteurs qui avaient écrit sur cette matière, il se convainquit en effet qu'aucun d'eux n'avait particulièrement dirigé ses vues sur l'instruction des artistes.

Parmi les ouvrages que nous avons sur les gemmes, on distingue, sous le titre *du Parfait Joaillier*, celui d'Anselme de Boëce de Boot, médecin de l'empereur Rodolphe II; mais cet amateur, qui a dû jouir de la considération attachée aux savans de son temps, a délayé ce qu'il dit des pierres précieuses dans l'affluence des comparaisons qu'il en fait avec les pierres les plus communes. Alors ce ne serait plus un modèle à suivre, puisqu'il ne servirait qu'à égarer les artistes; cet ouvrage d'ailleurs est très-imparfait. Nous avons encore

de M. Dutens, *Des Pierres précieuses et des Pierres fines*. Paris, 1776, in-24. Voici ce qu'en dit Romé de l'Isle : *petit ouvrage supérieurement bien imprimé.*

Il observa ensuite que les négocians Tavernier et La Portherie, qui ont décrit plusieurs pierreries de l'Orient, n'ont pas toujours donné des renseignemens positifs sur les localités; que leurs ouvrages étaient même entièrement dénués de principes de physique; que la partie de l'art y était négligée, et qu'il s'en fallait de beaucoup que ces deux auteurs eussent embrassé l'ensemble de la lithologie précieuse, puisque ce dernier n'a parlé que de certaines productions de l'île de Ceylan, obtenues par correspondance, et que le premier s'est borné à indiquer ce qu'il avait vu de rare chez les différens princes de l'Asie et de la Perse, avec lesquels il faisait un grand commerce; qu'à l'égard des gens de l'art de ces derniers siècles, Cellini, de Rosney et Robert de Berquen, il avait reconnu, dans leurs écrits, que les premiers ne donnaient pas de plus grandes lumières que les seconds, et que Robert Berquen, quoique descendant de Louis Berquen, inventeur de la taille du diamant, n'était lui-même qu'un faible compilateur qui avait trop embrassé la crédulité des anciens sur les prétendues vertus des pierres, et qu'on lui aurait eu plus d'obligation, s'il eût employé à écrire sur son industrie le temps qu'il a perdu à nous retracer tant de rêves.

M. Caire ne fut pas moins surpris de voir qu'en 1762, le joaillier Pouget de Paris, dans la courte description qu'il a faite des gemmes, se soit si souvent égaré sur la nature des corps dont il parle, et que David Jeffriès, joaillier de Londres, dans son *Petit Traité sur les Diamans*, n'eût pas été exempt de préjugés et d'er-

reurs qui sont également impardonnables à l'époque où il l'a fait paraître.

En remontant aux anciens, il dit qu'ils avaient écrit en naturalistes; mais que la grande difficulté de les interpréter partageait chaque jour encore le sentiment des critiques modernes; de sorte que les gens de l'art qui ont besoin de définitions faciles, d'ailleurs peu intéressés dans ces sortes de débats, ne pouvaient point en profiter.

Ce court examen des auteurs qui ont embrassé cette matière, fut plus que suffisant pour convaincre M. Caire-Morant, que si les savans ont besoin, dans certains cas, de recourir aux artistes habiles pour s'assurer de certaines propriétés des corps, les artistes, par la même raison, ne sauraient souvent d'eux-mêmes atteindre à des succès rapides et assurés, sans les lumières de la science; de manière qu'il lui parut désirable que l'art fût un peu plus connu des savans, et que la science fût un peu moins ignorée des artistes.

Dans cette conviction, à l'exemple des grands hommes qui, après avoir conçu le plan d'un ouvrage nouveau, ont commencé par s'assurer des moyens convenables pour l'exécution, notre auteur chercha à se placer dans les circonstances les plus favorables pour être à même de surmonter les obstacles inséparables d'une pareille entreprise; à cet effet, il prit toutes les voies qui pouvaient le conduire à son but : observations de cabinets, courses dans les montagnes, voyages en France, en Suisse, en Italie, en Espagne et en Angleterre, entretiens avec nombre de savans de l'Europe, et la fréquentation des ateliers les plus renommés, lui permirent enfin de s'occuper en grand de la taille des pierres précieuses, de celles qui exigeaient des rectifica-

tions ou des changemens, et il fut même assez heureux pour en combiner deux nouvelles, applicables au diamant qu'on voit gravé planche X.

Le siècle dernier a donné l'illustre amateur Daugny : il avait étudié les pierres de couleurs avec tant d'intelligence et de goût, que les diamantaires et lapidaires allaient voir chez lui des modèles pour la perfection du travail, et ils le reconnurent pour un maître capable de les instruire sur la manière de les faire valoir par la taille; mais, au sortir de son riche cabinet, on n'avait plus rien sous les yeux qui pût servir de guide et de comparaison, tandis que l'auteur de cet ouvrage donne des préceptes, des règles et des exemples auxquels les artistes pourront toujours recourir.

Comme les hommes industrieux et adroits de leurs mains ont peu de temps à employer à la lecture, l'auteur a tâché d'éviter les systèmes trop élevés, les inutilités et les difficultés dont la plupart des ouvrages de ce genre sont hérissés : cependant il s'est efforcé de le rédiger de manière à ce qu'il offrît de l'intérêt aux savans, et servît en même temps d'instruction aux négocians de cette partie, et surtout aux gens de l'art; il n'a rien négligé pour donner une nouvelle impulsion à ceux qui exercent ces industries difficiles, afin d'en exciter l'illustration en provoquant leur supériorité dans notre belle patrie.

L'auteur est entré dans les plus grands détails sur tout ce qui concerne le diamant, l'opale, la perle, etc., production qui servent aux plus grandes magnificences des empereurs et des rois de la terre, comme étant les plus précieuses et les plus estimées. Ils descend insensiblement à toutes celles que les arts mettent en valeur, en les considérant sous les rapports de l'économie

politique, eu égard aux princes qui ont des minières dans leurs états. Les remarques qu'il a placées à la suite des descriptions, rappellent l'emploi qu'en faisaient les anciens, et celui qu'en doivent faire les modernes, par l'étendue du luxe qui embrasse toutes les conditions de l'Europe. Il n'a pas omis les nouvelles découvertes en histoire naturelle dont les arts pourraient s'enrichir encore, et l'on conçoit que le cristal de roche y tient une place distinguée.

L'auteur ne croyait pas pouvoir donner la dernière main à son ouvrage ; ses occupations manufacturières étaient tellement étendues, que, dans une de ses courses lointaines, il prit soin, avant son départ, de léguer les matériaux de ce traité à son ami, le duc de la Rochefoucault [1], lorsque des événemens politiques, survenus et enfin terminés, ont mis l'auteur à même de s'y vouer entièrement. Il était sur le point de publier son ouvrage, lorsque la mort est venue l'enlever à ses nombreux travaux, à ses amis, aux arts et à sa patrie.

N. B. Craignant d'affaiblir *la précision scientifique* qui règne dans cet ouvrage, l'éditeur s'est fait une loi de n'apporter aucun changement dans le style de l'auteur, persuadé que l'élégance des phrases n'est pas ce qu'il y a de plus essentiel en matière de science.

(1) La Rochefoucault Denville, assassiné à Gisors le 14 sept. 1792.

EXAMEN

HISTORIQUE

SUR LES GEMMES [1].

Dès les temps les plus reculés les *gemmes* ont été regardées comme un abrégé des merveilles de la nature, par leurs variétés, leur poli, l'éclat merveilleux de leurs couleurs et l'extrême finesse de leur pâte. En parcourant la nomenclature des anciens, on croirait d'abord qu'ils connaissaient beaucoup plus de ces pierres que nous, et qu'ils possédaient dans cette partie des lumières qu'une suite de siècles nous a fait perdre; mais il en est autrement, on verra dans la suite de cet ouvrage que nous sommes à cet égard bien plus éclairés, et en même temps bien plus méthodiques : la description pompeuse qu'ils en ont faite en impose, il est vrai; au premier coup d'œil, elle me frappa d'abord; mais en m'appliquant pour comprendre la valeur de ces termes magnifiques, assez souvent empruntés des astres, je rencontrai à chaque pas des difficultés insurmontables qui me portèrent presque au découragement. Un défaut essentiel arrêtait autrefois les progrès de la science;

[1] Par le mot *Gemme*, on entendait désigner toutes les pierres nettes et belles, précieuses et fines.

on n'était pas assez attentif à expliquer les propriétés de chaque corps, ni à définir les termes dont on se servait. La moindre modification, la plus légère différence devenait pour les anciens un motif suffisant de nouvelles dénominations; mais ils les variaient selon leurs caprices ou leur passion. Pour m'en tenir à un seul exemple, imagine-t-on aisément qu'ils aient appelé écoulement d'eau de roche, ou pierre sèche dans le désert, ce que nous connaissons aujourd'hui sous le nom de cristal de roche ou de quartz diaphane? Pline lui-même taxe les Grecs de folie de les avoir multipliées à l'infini. Ces noms, dit-il, furent inventés pour rendre les pierres plus admirables. Comme ceux d'entre eux qui ont écrit sur cette matière n'étaient en général ni artistes ni négocians en cette partie, on n'est guère fondé à soupçonner que l'esprit d'intérêt y ait été pour quelque chose, et qu'ils aient eu le dessein de donner à ces belles productions de la nature une valeur totalement arbitraire, du moins peut-on dire qu'ils les contemplaient avec des yeux trop prévenus, et ajoutez peut-être que les mages, de leur côté, favorisaient de tout leur pouvoir cet excès de crédulité, et par conséquent les erreurs auxquelles ces écrivains se sont abandonnés, dérivent la plupart de ce qu'ils ont souvent écrit beaucoup plus qu'ils n'ont vu et su.

Le goût épuré qui est devenu le caractère distinctif des nations de l'Europe, et qui rend si recommandables les productions des savans et des artistes, nous a fait concevoir des idées bien différentes. Ordre, clarté, précision, sobriété dans les détails, sainé critique, justesse dans les vues et dans les raisonnemens; telles sont les qualités indispensables qui peuvent seules mé-

riter et obtenir l'approbation et l'accueil d'un peuple éclairé.

C'est en suivant ces idées lumineuses, que les modernes ont essayé de sortir du labyrinthe où l'on a été si long-temps engagé sur la distinction et la distribution des différentes pierreries ; ils ont senti la nécessité et l'importance de ce travail, et, s'ils n'ont pas eu tout le succès qu'on pouvait désirer, on ne doit s'en prendre qu'aux obstacles multipliés qui se sont opposés à leurs vues.

Je ne saurais mieux m'appuyer à cet égard que de l'autorité de Buffon ; j'emprunterai quelques-unes de ses expressions: « Si l'on parcourt successivement et
» par ordre les différens objets qui composent l'univers,
» on verra avec étonnement, dit le Pline français,
» qu'on peut descendre par degrés presque insensibles
» des corps les mieux organisés jusqu'à la matière la
» plus informe. On reconnaîtra que ces nuances im-
» perceptibles sont le plus grand œuvre de la nature;
» on les trouvera non-seulement dans les grandeurs et
» dans les formes, mais dans les générations, les tissus
» et successions de toute espèce. »

Buffon appuie fortement sur ce grand principe, et M. Modeer entre dans un détail fort curieux sur les preuves. En approfondissant cette idée, on voit clairement qu'il est impossible de donner un système général, une méthode parfaite, non seulement pour l'histoire naturelle entière, mais même pour une seule de ses branches; car, pour concerter un arrangement, il convient que rien ne soit excepté, et tout doit être divisé en différens ordres et en classes, ces classes en genres, ces genres en espèces, et tout cela dans des subdivisions,

où il entre nécessairement de l'arbitraire. Si les feuilles d'un arbre, nourries d'un même suc, offrent tant des différences dans leur organisation, que devons-nous dire des substances terreuses composées par des mélanges infinis et dans des proportions différentes? Or, dans la lythologie, comme dans toutes les autres branches minéralogiques, la nature fait quelquefois des exceptions à ses lois générales: elle n'est pas toujours uniforme; elle admet des variations sensibles; elle reçoit des altérations successives; elle se prête même à des mutations de matière, de sorte qu'elle passe quelquefois d'une espèce à l'autre et souvent d'un genre à l'autre, en nous dérobant sa marche, d'où il résulte qu'on trouve des corps mixtes, d'objets mi-partis, qu'on ne sait où classer, et qui dérangent nécessairement le projet du système.

Nous allons examiner les différens points de vue sous lesquels on peut classer les corps transparens, l'élite enfin des productions de la lythologie. Nous commencerons par les considérer sous leurs rapports avec le commerce de ces derniers temps. Les principales de ces pierres si estimées, et si recherchées, sont le diamant, le rubis, le saphir, la topaze d'Orient, le grenat syrien, l'émeraude, l'hyacinthe la belle, la vermeille, l'aigue marine, la chrysolite, le grenat, le péridot, le jargon, le cristal de roche, la tourmaline, etc. Convient-il de les laisser dans l'ordre où nous venons de les indiquer? est-il à propos de l'intervertir? c'est ce qu'il convient d'examiner. Nous nous bornerons à observer ici que les pierres d'un même nom doivent être placées dans des rangs bien différens. Quel est l'artiste, ou le savant, qui veuille

mettre le rubis du Brésil, le saphir d'eau, la topaze de Bohême, etc., sur la même ligne que le rubis, le saphir et la topaze d'Orient.

La première idée qui se présente naturellement à l'esprit, c'est de les distribuer d'une manière relative à l'estime qu'on en a, et qui paraît annoncer en elles des qualités plus ou moins précieuses. L'empressement que l'on montre pour les acquérir est certainement indiqué par les prix qu'on y met. On est arrêté ici par une réflexion bien simple: la cherté d'une gemme n'est pas toujours dans une exacte proportion avec son degré de mérite; elle dépend beaucoup de sa rareté. Le diamant a été, et est encore regardé comme la plus éminente de toutes les pierres; or, on en a vu baisser les prix, au point que le carat ne valut pas plus de vingt-quatre francs, peu après la mémorable découverte des mines de cette production en Amérique [1]. Il est vrai que l'ancienne cour de Lisbonne avait pris de justes mesures pour qu'elle ne devînt pas excessivement commune; mais cette révolution passagère est une preuve incontestable qu'on attache une moindre valeur à tout ce qui est moins rare. Le cristal de roche, le cristal factice sont assurément un des plus beaux travaux de la nature et de l'art, mais ils ont le défaut d'être fort communs.

Comme le beau poli dont les gemmes sont susceptibles est assez généralement proportionné au degré de résistance qu'elles opposent à la taille, on pourrait être disposé à les classer de manière que celles qui sont

[1] Voyez le voyage curieux de Pascal Moreira dans le Paraguay, tome 1, pag. 14 et suiv.

plus dures, fussent placées avant celles qui le sont moins ; mais dans ce cas la belle émeraude du Pérou devrait occuper la dernière place parmi les pierres transparentes, tandis qu'un goût dominant la fait marcher de pair avec les pierres les plus recherchées, au point que le Gimma, dans sa *Physique Souterraine*, l'a classée avant le vrai rubis et le saphir. Dans cette même distribution, l'opale se trouverait au dernier rang parmi les pierres demi-transparentes. Nous ne serions pas moins arrêtés dans les corps opaques : le lapis-lazuli et la turquoise pourraient servir de preuve. Le lapis a des parties plus dures les unes que les autres, et quand cela n'aurait pas lieu dans toutes les espèces de pierres, il y en aura toujours qui marqueront des degrés de dureté différens selon les mines d'où elles sont tirées.

La méthode de classification indiquée par le célèbre Daubenton sur la prééminence des couleurs a quelque chose de bien séduisant, et l'on pourrait se flatter d'avoir lié la nature à nos idées, si l'on parvenait à les disposer, avec quelque fondement, d'une manière analogue aux couleurs du prisme ou de l'arc-en-ciel [1];

[1] M. Daubenton, dans son Tableau méthodique des minéraux, insiste sur sa manière de voir. « On a prétendu, dit-il, que les couleurs des cristaux gemmes étaient un caractère fort équivoque pour distinguer les différentes sortes de pierres précieuses les unes des autres, parce que ces pierres, quoique d'une même sorte, sont sujettes à avoir des couleurs différentes. Cependant je crois que les différences des couleurs sont les caractères les plus évidens, les plus commodes, et peut-être les seuls praticables, pour les différentes sortes de pierres précieuses, et pour la variété de chaque sorte. Par la méthode que j'emploie dans mon Tableau, je fais connaître toutes les variétés de couleurs qui ont été observées sur les pierres précieuses : pour cet ef-

mais outre que le saphir est un obstacle à cette disposition, bien d'autres considérations s'y opposent. On s'attachait beaucoup autrefois à caractériser les pierres par leurs couleurs; cette méthode exposait à bien des méprises, si l'on n'y joignait pas la connaissance de leur tissu, qui décèle en quelque sorte leur nature, car le rouge de feu n'indique pas toujours le rubis, ni l'orangé l'hyacinthe, ni le vert l'émeraude, ni le jaune la topaze; du reste où classerait-on les pierres qui montrent deux et quelquefois trois couleurs différentes? celles enfin qui ont un ton gris en les regardant sous une ligne à peu près verticale, et qui, vues de face, montrent une couleur rouge. Nous appuyons notre sentiment à cet égard sur l'autorité de M. Hauy : que cette disposition conduirait à confondre des pierres de différentes espèces, surtout pour l'homme qui n'est pas connaisseur, et qu'une même pierre telle que le rubis, le saphir et la topaze d'Orient, dont l'identité est prouvée par l'ensemble de leurs propriétés, appartiendrait à des espèces différentes.

La distribution en pierres d'Orient et d'Occident ne saurait non plus conduire au but qu'on se propose. Il y a en Orient des pierres précieuses qu'on ne range point sous la dénomination d'orientales, par leur peu de dureté, comme il y en a en Occident, auxquelles on a donné l'épithète d'orientales, dès qu'on leur a vu des qualités éminentes; le mot oriental n'a été longtemps, et n'est encore souvent qu'un signe pour désigner la plus grande perfection de la gemme.

Ici, les noms de ces pierres sont répétés dans tous les endroits de la colonne des variétés, où leurs couleurs et leurs mélanges correspondent aux couleurs énoncées dans la colonne des sortes. »

La gravité spécifique de ces corps n'indique pas non plus des moyens qu'on puisse suivre pour en fixer constamment le mérite; nous en avons la preuve dans le jargon, le grenat syrien, la topaze de Saxe qui sont bien plus pesans que le diamant même.

Les formes que les pierres ont reçues de la nature offrent bien plus de ressources; mais elles ne peuvent, sans d'autres examens, servir de méthode dans la généralité des circonstances, puisque ces formes varient dans une même espèce; et qu'elles sont communes souvent à plus d'un genre; c'est par la dureté, dit Bergman, que l'on a coutume de spécifier l'espèce des pierres gemmes, car souvent elles sont très-difformes.

L'analise ayant pour objet la connaissance intime des principes constituans de telle ou telle autre substance, serait la plus convenable pour une méthode de distribution positive; si ceux qui s'en occupent n'avaient encore de grands obstacles à surmonter, des doutes à éclaircir, et des lacunes à remplir; un arrangement arbitraire serait dès lors banni près de la science.

Arrêté par toutes ces considérations, nous n'hésitons pas à dire qu'une division rigoureuse, qui ne serait susceptible d'aucune exception dans le sujet qui nous occupe, est une brillante chimère qui doit être rangée parmi les pierres philosophales des mécaniciens et des alchimistes. Nous en avons donné et nous en donnerons encore des preuves.

Les joailliers et les amateurs classent les gemmes selon leur pureté, leur rareté et la beauté de leurs couleurs; il leur importe peu que les principes constituans dont le diamant est formé brûlent, et qu'on l'assimile aux corps inflammables; il sera toujours pour eux la

plus éclatante des pierres. L'arrangement du graveur est relatif à son talent : il prise les pierres, d'abord par leur degré de dureté, leur jeu, et plus encore la liaison et le moelleux des parties qui les composent. Le naturaliste fixe ses regards sur les caractères distinctifs; il a plus de moyens de les classifier, avec quelque méthode, dans la généralité des objets qui forment un grand cabinet; j'entends dire qu'il croit voir alors des rapprochemens plus insensibles, et s'il était restreint à la partie que nous traitons, il aurait les mêmes difficultés que nous éprouvons. Le physicien s'attache à remonter aux causes de la formation des pierreries ; l'électricité positive ou négative, leur pesanteur spécifique, leur résistance au feu, les étincelles qu'occasionne le briquet, ou celles qui n'en donnent pas, sont les bases de ses arrangemens. La classification du chimiste est fondée sur les principes élémentaires dont elles sont composées, et leur rapport à telle ou telle substance ; étude des plus importantes pour parvenir à connaître les principes qui en constituent principalement la base. Celle du géomètre porte sur un examen précis de leurs dimensions; il en considère non-seulement la forme extérieure, mais la structure interne et l'arrangement des petits solides dont elles sont composées. Il est naturel que, dans chaque science, on incline à adopter une méthode de distribution relative à ce qui est de son ressort; ce sont des flambeaux épars, dirigés pour envisager la nature sous différens points, et, dès que leur clarté parvient à se réunir, cette énergie rapide procure des moyens plus faciles et plus assurés pour franchir les obstacles de la recherche. Les lumières en général qui ont pour objet de concourir à la

connaissance complète des corps, méritent d'être accueillies unanimement sans distinction de prééminence; aujourd'hui l'un fait un pas, demain un autre s'avance et le dépasse par une route différente, de manière que, s'il était possible de faire l'histoire des découvertes, on verrait que souvent ce qui leur a donné naissance est un entrelassement de moyens divers et de circonstances également singulières, que l'homme de génie saisit pour les subordonner à ses vues; celui qui est le plus adroit et le plus prompt à en faire l'application les publie le premier.

L'abbé Nollet, ce physicien qui était bien au-dessus de certains préjugés, accordait les honneurs de ses recherches aux talens qui les lui avaient procurés; en effet les sciences ont besoin, dans certains cas, de recourir aux arts, pour ne pas donner dans des méprises [1] particulièrement sur les gemmes où les différences dans les variétés sont si insensibles. Si l'on se propose par exemple de faire des expériences sur le rubis, il importe de s'assurer quelle est l'espèce sur laquelle on va opérer: si c'est le rubis corindon hyalin (oriental), le spinelle, le balai du Mogol, ou le rubis du Brésil. Les joailliers instruits et les lapidaires

[1] Je me servirai d'un petit nombre d'exemples : M. Achard de Berlin, dans ses expériences sur les pierres précieuses, dit s'être servi de l'émeraude et de l'hyacinthe orientale, ce qui nous paraît bien difficile.

Le spinelle de Werner, à raison du haut degré de dureté qu'il lui attribue, devrait être qualifié de rubis oriental; mais la pesanteur spécifique qu'il lui a trouvée le ramène au spinelle ordinaire.

J'ai lu, dans un tableau comparatif d'un homme également célèbre, que l'émeraude raye le quartz ou cristal de roche; assuré que cette pierre n'a pas assez de dureté pour le dompter, je suis

habiles sont les juges les plus sûrs; c'est chez eux que les savans ont puisé, en France, les connaissances qui leur ont fait distinguer la chrysolite du péridot, le grenat syrien du grenat de Lybie, le rubis naturel du Brésil d'avec la topaze brûlée des mêmes contrées.

Si l'on remonte dans l'antiquité, il paraît que nous tenons nos premières connaissances sur les pierreries de ceux qui les disposaient à la gravure qu'on appelait alors *politores gemmarum*, et *compositores* ceux qui les choisissaient et les montaient. Il n'y a pas de doute que l'art n'ait frayé la route de la science.

J'adopte que, dans une minéralogie complète, chaque pierre brute soit classée avec les produits du genre auquel elle appartient: les diamans encroûtés avec les corps combustibles, la malachite à côté des mines de cuivre, l'hémalite près de celles de fer, etc.; mais cette marche est impraticable par le fait, toutes les fois qu'il ne s'agit que d'une de ses branches. Dans

forcé de m'interroger sur l'espèce qu'on a pu employer pour une pareille épreuve.

Il faudrait qu'une sorte de fédération entre les savans des différens pays et les artistes, leur fît adopter un même nom, un nom seul pour chaque substance ; j'en connais qui en portent quatre et même cinq différens. Il n'est pas même rare qu'une description destinée à fixer la nature d'une gemme, ne se rapporte à une espèce différente de celle dont il s'agit. Il conviendrait surtout qu'une compagnie savante voulût prendre le soin de constater les localités précises des produits précieux que l'on voudrait soumettre aux expériences ; une analise ne peut avoir de prix qu'autant que le corps primordial se trouve parfaitement désigné. La nature des pierres, nous dit M. Fourcroy, n'est encore qu'entrevue par les procédés chimiques.

[1] Les pierreries la plupart dégradées dans leurs chutes, et entraînées par les torrens, seraient bien inutiles, si l'art n'en relevait pas le mérite et le prix.

ce cas, les vues économiques ne regardant les pierreries précieuses et fines que sous le rapport de l'utilité qu'elles offrent aux arts et au commerce, il paraît que l'arrangement, pour la facilité même de l'étude, doit tenir aux caractères constans qu'elles montrent, lorsque le bel art de la taille en a dévoilé l'intérieur, et nous les présente avec le prestige séduisant de l'éclat. Une semblable disposition m'a paru la plus convenable, puisqu'elle marque, d'une manière non équivoque, les échelons qui, de la diaphanéité parfaite, mènent à l'opacité absolue. Les antiquaires l'ont toujours adoptée, comme une des bases qui devait leur servir à désigner les espèces qu'ils voulaient décrire : cette méthode d'examiner la nature a aussi ses traits de lumière; quelques exemples serviront à le prouver.

Quand on a vu mille fois que le diamant taillé annonce une transparence décidée, on doit en conclure que la diaphanéité est un de ses caractères distinctifs. Mais on trouve, dira-t-on, des pierres dont l'espèce est diaphane, sans en excepter le diamant, qui ont pris un caractère de demi-transparence et quelquefois même d'opacité? Il est aisé de répondre à cette objection : ce ne sont ici que des dégradations accidentelles causées dans ces corps transparens qui ont été plus ou moins troublés lors de leur formation, ce qui n'empêche pas que le diamant, le cristal, n'aient un caractère diaphane.

Nous prendrons pour second exemple l'agate la plus belle que l'Orient produise: cette substance, demi-transparente de sa nature, peut se trouver translucide, opaque même. Dans ces différens états, l'altération plus ou moins prononcée est encore un pur accident; mais

vous ne verrez jamais l'agate, quelque dépuration qu'elle ait reçue de la nature, et quel qu'en soit le pays, s'élever à la transparence; son caractère est donc le demi-diaphane. Il en est de même de la crysoprase de Kosemûths, qui est de sa nature translucide : elle peut passer, par les mêmes causes, à l'opacité; mais elle ne s'élève jamais au degré de demi-transparence de la belle agate, encore moins à la transparence du diamant et du cristal ; le caractère commun de cette production est donc le translucide.

Quand on a observé nombre et nombre de fois que le lapis lazuli, et la variolite sont d'une opacité absolue, on doit conclure que l'opacité est un caractère invariable dans ces deux substances.

Cependant où peut nous porter l'exemple de l'Adulaire du Saint-Gothard, qui se trouve assez constamment sous un aspect demi-diaphane, et qui s'élève souvent à la transparence, quelquefois descendant à l'opacité : ces différens passages, bien étranges et si propres à étonner, montrent à l'observateur constant des degrés de rapprochement assez distincts pour nous rendre raison de ce triple caractère, et jeter le plus grand jour dans le système cristallographique, en nous confirmant toujours plus que certains phénomènes de la nature sont liés par des chaînons imperceptibles qui échappent souvent à nos regards et à nos recherches.

J'ai concerté cet ouvrage de manière à me faire entendre des lecteurs auxquels je le destine, avec le moins de difficultés possible. Je l'ai distribué en quatre parties : la première traitera des pierres diaphanes ; la seconde, des pierres demi-transparentes; la troisième,

des corps opaques; la quatrième, des productions de la mer analogues aux pierres.

Après avoir décrit des pierres du premier ordre, j'ai dû parler des variétés qu'elles offrent, car toute division, pour être exacte, doit établir une distinction réelle entre les objets qu'elle sépare ; toute différence, pour être spécifique, doit réunir, dans une seule et même espèce, tous les individus qui lui appartiennent ; c'est-à-dire tous ceux qui contiennent les mêmes principes, qui sont semblables par leur tissu et leur dureté, ou qui ne diffèrent que du plus ou du moins. Il m'a paru que je devais parler ensuite de celles qui, par des apparences trompeuses, portent souvent le nom des pierres de grand prix, quoique leur matière soit souvent commune; par ce moyen j'évite une infinité d'exclusions contraires à l'entendement et au besoin des artistes et du commerce.

Comme nous n'avons pas, dans la généralité des corps précieux, des données fixes sur tout ce qui devrait constituer leur préséance, il a fallu, dans certains cas, par exemple sur l'émeraude, consulter l'opinion ; je ne dissimulerai pas que le simple goût a plus d'une fois présidé à mes distributions, en évitant toutefois des rapprochemens désavoués par la nature. Du reste, je me suis appliqué à tenir un exact équilibre entre les prétentions du naturaliste, du physicien, du chimiste et du géomètre : l'esprit de partialité ne saurait manquer d'écarter de la route du vrai. Je ne prétends pas de mon côté donner la moindre atteinte à la liberté de ceux qui me liront; il sera loisible à chacun de mettre à l'ordre que j'établis les modifications qu'il jugera convenables, et d'assigner un plus haut ou un plus

bas rang à telle gemme ou pierre fine qu'il croirait devoir occuper une place différente : c'est ici un objet qui ne porte sur rien de désavantageux, le goût pour certaines couleurs sera toujours arbitraire. La science va plus loin ; elle considère non-seulement celles qui flattent le vulgaire, mais encore toutes les nuances, toutes les associations que la nature offre bien plus rarement.

Afin de mettre les artistes, et généralement les curieux de la nature, à portée de tenter de nouveaux essais pour reculer les bornes de la science, nous allons placer sous leurs yeux différens détails qui pourront leur fournir des lumières et de points de départ dans la carrière où ils seront tentés de s'engager. On peut les considérer comme des pensées détachées qui seront peut-être de quelques secours dans le projet d'un système suivi.

Les pierres précieuses ont des formes variées, des propriétés constantes, et des couleurs différentes.

Si les pierres étaient dans toute leur pureté, elles ne montreraient pas de couleurs ; le rubis, la topaze, etc., paraîtraient d'une blancheur absolue.

Il est difficile de fixer les limites de la couleur principale de ces pierres ; peut-on dire le degré où la première nuance commence, et celui où la dernière finit ? toutes ces teintes rentrent les unes dans les autres.

Dans les pierres d'une grande diaphanéité, les couleurs que l'on croit y voir n'y existent pas toujours ; on les doit souvent à leur taille qui, ménagée avec intelligence, offre les effets des différentes positions du prisme, c'est-à-dire que les lames brisées au moyen des facettes que l'art y a fait naître, ont la faculté de ré-

fléchir les différens rayons, selon leur degré de ténuité et d'obliquité, et donnent naissance au jeu des diverses couleurs qui se confondent et se reproduisent dans les directions variées qu'occasionne le plus léger mouvement, comme on le voit dans le diamant, le cristal de roche, etc. Les belles couleurs de l'iris doivent être moins attribuées à la taille qu'à certaines désunions et aux différentes inclinaisons des lames qui le composent.

Parmi les pierres transparentes qui ont des couleurs réelles, le grenat ou vermeil de Bohême paraît être la seule où la substance colorante ait complétement saturé la matière qui en fait la base, caractère qui a lieu également dans la variété de Madagascar.

Il y a des couleurs qui de leur nature sont plus ou moins fixes; leur fixité dépend quelquefois aussi de la structure du corps plus ou moins propre à la conserver.

Le corindon hyalin ou rubis, saphir et topaze d'Orient, étant composés de lames superposées, autorisent à présumer que la matière colorante est d'une teinte plus foncée dans les entre-deux que dans le corps même des lames. En effet, si cette matière traverse perpendiculairement les lames, on conçoit qu'à la rencontre de nouvelles surfaces, elle trouve une opposition à ses progrès. Si cette matière colorante suit la longueur des lames, elle doit nécessairement s'arrêter en plus grande quantité vers les parois : cette réflexion mérite d'être prise en considération; elle pourrait engager à faire des recherches pour constater la réalité du fait.

Des vapeurs qui s'élèvent de la terre occasionnent des teintes équivoques, de fausses couleurs qu'un feu

gradué détruit communément : on est au reste assez généralement convaincu d'attribuer les différentes couleurs des pierres à des oxides tels que ceux de fer, de chrôme, de nichel, de manganèse, enfin de l'acide chromique, qui par d'heureuses combinaisons de leurs parties les plus épurées, nous offrent le prestige ravissant des plus admirables phénomènes.

Nous avons dit que les pierres n'ont pas toujours des couleurs immuables, cependant la couleur devient un caractère, toutes les fois qu'il s'agit de quantités réunies, puisque chaque espèce, vue en masse ou en tas considérable, nous représente sans doute le ton même où on la rencontre fréquemment; comme il y a aussi des couleurs déterminées qui ont constamment lieu dans certains corps.

Les pierres de couleurs différentes, distribuées par couches régulières, sont infiniment rares parmi les corps diaphanes; cependant il y a des exemples de ces sortes de prodiges qui laissent assez peu de prise pour en assigner les causes.

La nature paraît se montrer bien plus à découvert dans les pierres du second ordre: il arrive assez souvent de reconnaître que la base de certaines pierres est d'une espèce déterminée, tandis que le milieu et le sommet paraissent annoncer une substance assez différente. Il est aisé d'en rendre raison, si l'on fait attention que dans les écoulemens dont se forment les corps pierreux concrétionnés, les particules grossières sont les premières à s'arrêter, et les plus fines se portent plus loin ; si elles sont entraînées dans une cavité qui leur sert de moule, les plus pesantes occupent le fond et les plus déliées le dessus: de là vient qu'une même

pierre présente quelquefois le double phénomène de la demi-transparence et de l'opacité, et par là même les nuances intermédiaires qu'on nomme fortement ou faiblement translucides.

Un mélange de différentes matières dans une pierre n'a pu avoir lieu que dans le temps de sa concrétion même, et rien ne peut changer son arrangement primitif. Dès lors on ne saurait souscrire à l'opinion des anciens qui supposaient, au rapport de Théophraste, qu'on avait trouvé, dans l'île de Cypre, une pierre dont la moitié était émeraude et l'autre de jaspe qui n'avait pas encore changé. Cette prétendue émeraude n'était dans le fait que la partie la plus épurée du jaspe même, et l'on se garderait bien de nos jours de donner dans des idées aussi fausses.

C'est dans les montagnes en général qui ont été les plus exposées à l'action des causes tant extérieures qu'intérieures, et dans les cavités des rochers, qu'il s'est formé des sublimations et des transformations de toute espèce. Les feux souterrains, la lumière, les agens chimiques contenus dans l'atmosphère, le calorique enfin, sous quelque forme qu'on le considère, l'activité des sels peu connus, des liquides tels que l'eau, qui ont des principes variés, et qui entrent en qualité de principe dans la combinaison d'une infinité de corps, ont concouru à donner naissance aux différentes pierres au moyen d'un très-petit nombre de terres. Tous ceux qui visitent les mines savent que les roches, même les plus compactes, ont des jours, des cavités dans leur intérieur qui sont intimement pénétrées d'humidité; le fluide qui produit cette humidité absolument nécessaire à l'empâtement de la substance pierreuse, n'est

certainement pas de l'eau pure ; c'est un agent plus ou moins composé que l'analise n'a pu définir encore et qui concourt à opérer toutes les agrégations, toutes les cristallisations, tous les travaux de la nature dans le règne minéral [1]. Il paraît donc évident que des particules disséminées dans le fluide dont nous venons de parler, ayant pu être combinées d'une infinité de matières, deviennent solides à mesure que le calorique dilate l'eau. Il suit de ce principe que les parties similaires ont entre elles une tendance à se rapprocher par la force des affinités ; mais nous ne savons pas comment le principe du feu que nous voyons par le choc de l'acier, peut être entièrement combiné dans les corps pierreux sans présenter aucun de ces phénomènes qui l'annoncent ; nous sommes réduits sans le comprendre à reconnaître qu'il s'y trouve en très-grande quantité dans un état d'inaction, dont il ne nous est guère possible de nous rendre raison [2].

[1] L'état actuel de la science chimique, pour la classe des pierres, admet : qu'il en est plusieurs, où l'analise a démontré la présence d'un acide combiné avec une terre ; il en est d'autres, telles que l'émeraude, la topaze, le grenat, la tourmaline, etc., qui n'ont offert que des terres combinées entre elles, et quelquefois avec un alcali.

[2] M. J.-B. Pujouls nous dit, dans sa *Minéralogie* à l'usage des gens du monde, page 222, « Que l'étincelle, que le briquet, ou un morceau » de fer fait jaillir, est due au choc que ce fer éprouve contre les bords » anguleux de la pierre ; ce choc, dit-il, en détachant des parties très- » menues, du métal, les fait entrer en combustion : ainsi c'est réelle- » ment le briquet et non la pierre que l'on bat pour avoir du feu. »

Je ne partage pas l'opinion de cet auteur, par la raison que l'on obtient des étincelles par le choc de deux morceaux de quartz, ou de porcelaine, que l'un d'eux éprouve contre l'autre ; je pense que ces étincelles enflamment les parties très-menues qui se détachent du métal par le choc, ce qui en augmente le volume et nous procure du

La puissance du fluide aqueux, celle de la matière du feu, ou du moins une de ses propriétés cachées, quelqu'actives qu'elles soient, sont subordonnées à la nature de chaque substance sur laquelle elles agissent. Le diamant et le jaïs, par exemple, qui sont des corps inflammables, ont une tendance à rejeter l'humidité; le fluide a pu établir une circulation, être confondu dans un bouleversement avec les corps gras et onctueux, faire changer de place aux élémens de la matière, et les entraîner même, sans néanmoins parvenir à s'y unir d'une manière fixe.

On est autorisé à conjecturer que nombre de corps pierreux, nommément les cristaux, ont été saturés par une plus grande quantité de fluides aqueux. L'air atmosphérique de l'intérieur des montagnes glaciales contenant des émanations bien plus abondantes et d'une toute autre nature, il n'est pas étonnant que les productions qu'on y rencontre aient un caractère particulier.

Le froid, dans quelque degré qu'on le suppose, n'est jamais un obstacle à la cristallisation et à l'agrégation des substances qui en sont susceptibles. Les faux diamans que l'on trouve le long du rivage de la nouvelle Zemble, située près le pôle Arctique, les cristaux, les agates et les granits qu'on rencontre dans la Norwège, sont une preuve qu'il peut se former du moins des pierres fines, sous quelque climat que ce soit.

Quoique la transparence des pierres soit principa-

feu; car, sans cette combustion, je ne crois pas que les étincelles produites par des corps pierreux soient assez énergiques pour alumer l'amadou.

lement due à la pureté de la matière dont elles sont composées, elle doit rigoureusement être attribuée en partie aux effets de la cristallisation qui tend communément à rassembler les particules analogues et similaires dans un ordre qui favorise leur limpidité : telles sont les lois de la nature sur les atomes pierreux qui ont été précipités au milieu d'un fluide où ils étaient tenus en dissolution ; mais comme le mouvement, le repos, le temps, l'espace et la disposition locale influent nécessairement sur l'arrangement symétrique des molécules cristallines, il doit arriver, soit par la nature des élémens de la matière, soit par celle des circonstances, que la cristallisation varie et reste souvent confuse. Nous renvoyons ceux qui voudraient faire une étude plus particulière à M. Haüy [1].

Si les pierreries du premier ordre ont un si grand prix, c'est qu'il est bien rare que toutes les conditions requises pour conduire la nature au but de son opération se trouvent réunies. Souvent, dit M. Haüy, gênée par des causes perturbatrices, elle laisse son ouvrage imparfait : ici des substances impures troublent l'éclat et empêchent l'expansion de la couleur; là, elles dérangent la symétrie des formes; ailleurs, elles donnent atteinte à la dureté.

Nous n'avons que de simples conjectures sur les causes de la dureté spécifique des pierres ; la raison paraît nous laisser entrevoir qu'elles la doivent en général à la nature des élémens de la matière et à leur état de combinaison. On ne peut dire au juste quelle doit

[1] Son ouvrage, publié par le conseil des mines, l'an x (1801), et à son Traité des caractères physiques de pierres précieuses, 1817.

être la disposition des parties intégrantes des corps, pour qu'ils aient la plus grande dureté; il est seulement très-vraisemblable que cela dépend de la position respective de ces mêmes parties qui modifient leurs vertus attractives et répulsives, et par conséquent cette force que l'on appelle affinité tient essentiellement à leur texture qui nous est peu connue.

Comme la dureté contribue principalement et presque uniquement au bel éclat des pierreries, qui en fait un des premiers mérites, il est essentiel de s'arrêter sur un point aussi important.

L'aspect de la couleur est souvent, pour les gens de l'art, l'indice de leur dureté; elle ne l'est pas toujours dans toutes.

Il est des cas où le degré de dureté tient à la qualité de la couleur, c'est-à-dire à la combinaison du principe qui la produit, comme nous verrons dans le corps de l'ouvrage.

La dureté a ses degrés plus ou moins rebelles, comme aussi la couleur a ses nuances différentes, quoique dans une même espèce de pierre.

Il est essentiel de distinguer plusieurs sortes de résistance qu'on nomme dureté. La première consiste dans la difficulté qu'on trouve à user les pierres, quoiqu'il soit aisé de les cliver; le diamant est dans ce cas. La seconde, dans la résistance qu'elles opposent à leur division, quoiqu'on parvienne plus aisément à les entamer par l'émeri, comme on l'éprouve dans la variolite. Cette différence provient vraisemblablement de la nature et de l'arrangement du principe qui produit l'agrégation dans chaque espèce, et comme ce principe n'est pas toujours le même dans les gemmes, leur

structure interne varie d'une manière sensible. Il est reconnu que celle du diamant est composée de petits feuillets extrêmement luisans, minces, étroitement joints les uns aux autres, et que celle de la variolite est d'un granuleux tenace. Il résulte que la dureté des pierres, relativement à leur division mécanique, n'est susceptible de comparaison que dans les variétés d'une seule espèce.

Les degrés de dureté sont nombreux ; mais quelque considérables qu'ils soient, ils se réduisent à trois principaux qui sont caractéristiques. Le premier, lorsque la pierre que l'on essaye éprouve quelque déchet par les dents d'une bonne lime d'acier, ou par la pierre ponce, comme on le remarque sur la turquoise et sur l'opale. Le second, lorsqu'elle ne peut être taillée que par l'émeri, tels que les grenats, les cristaux de roche, les agates et les jaspes d'Orient; ces deux dernières, lorsqu'elles nous viennent des contrées de l'Allemagne, sont vaincues par le grès. Le troisième, lorsque la rebellion ne peut être domptée que par la poudre du diamant même.

En rapprochant tous les faits qui peuvent donner quelque autorité à nos conjectures, je serais porté à croire que la longueur du temps n'ajoute point à la dureté ordinaire des différens corps : les grains de sable que l'on trouve quelquefois dans le diamant nous en fournissent un exemple; certainement ils y sont étrangers, ce qui prouve d'une part que le sable est plus ancien que cette gemme, de l'autre que sa texture le rend impénétrable; car, quelque subtile et déliée que soit la substance du diamant, elle paraît n'avoir rien communiqué au sable en l'enveloppant. Du reste

c'est ici un fait particulier qu'il ne serait pas prudent de généraliser; différens phénomènes nous avertissent de ne point trop appuyer sur une pareille assertion.

Dans l'examen de la dureté des pierres, la meule ou roue du lapidaire sert de touche aux essais, et la pression de la main calcule leur résistance; j'avoue que pour apprécier ainsi la résistance, il faut être doué d'un tact bien délicat et d'une habitude infiniment exercée. Pour obvier aux inconvéniens de cette méthode peu sûre, M. Guettard proposa de substituer un poids déterminé à l'usage de la main, et, dans un temps donné, de fixer ainsi les degrés de dureté des différentes pierres; l'usage du poids était déjà connu pour le diamant, sans qu'on pensât à en faire une application de calcul. Pour réussir à mettre en exécution, avec la plus grande exactitude, la pensée de cet académicien, il faut nécessairement opérer de la manière suivante :

1° Les pierres dont on veut faire essai doivent avoir la même surface, et si elles ne l'avaient pas il convient de la leur donner avec justesse.

2° On doit avoir soin de peser séparément toutes les pierres, en faisant sur les poignées où elles doivent ensuite être cimentées, un signe qui les fasse reconnaître.

3° Il faut nécessairement au moins deux moulins, l'un pour les pierres diaphanes orientales, dites corindons hyalins, et l'autre pour celles qui sont moins dures. Il convient qu'à chaque expérience les roues soient rehachées et regarnies d'un poids égal, soit d'émeri, soit de poudre de diamant, etc.

4° Les différentes pierres à l'épreuve doivent être

placées à une égale distance du centre de rotation, et si l'on veut avoir des résultats très-précis, on ne devra pas en mettre, dans le même temps, au delà de deux sur la roue.

5° La mesure du temps que l'on donnerait à l'expérience de chaque pierre, comme l'avait imaginé M. Guettard, pourrait être fautive, car on peut aller plus ou moins vite dans un même temps donné; il est préférable de se régler par un même nombre de tours de la grande roue motrice.

6° Dès qu'on aura reconnu la mesure du temps qu'il faut pour user deux surfaces d'une même étendue, avec un poids égal, on pourra mettre alors un poids majeur sur la pierre plus dure, et quand on aura trouvé celui qui convient par rapport à un même temps donné, on dira telle pierre est plus dure que telle autre de tant.

La comparaison des corindons hyalins entre eux, c'est-à-dire le rubis, le saphir et la topaze d'Orient, doit se faire d'abord séparément, et l'on peut employer, si on le veut, de la poudre de diamant; mais pour établir des rapports de ceux-ci avec les autres pierres, il faut les peser avec la plus grande précision, et répéter les expériences en employant pour toutes un agent commun tel que l'émeri.

Les essais faits, il sera facile de reconnaître ceux qui auront subi plus ou moins de déchet. Dans cette recherche, il n'est plus question de distinction entre les pierres d'Orient et d'Ocident, la balance sera le juge de leur primauté, quel que soit le pays de leur origine. Une table des rapports, que des circonstances ne m'ont pas permis d'établir, ferait connaître dans

quelle proportion sont la résistance des différentes pierres: on verrait le rubis, balais du Mogol, céder en dureté à plusieurs pierres d'Occident, et occuper une place très-éloignée du rubis connu dans le commerce sous le nom d'oriental, quoique l'un et l'autre nous viennent du même pays. On ne serait pas moins étonné de voir que certains jaspes de l'Egypte sont moins rebelles que quelques pierres d'Europe, nommément les variolites; enfin que l'émeraude du Pérou cède en dureté même aux cristaux de roche de différentes minières des Hautes-Alpes. Je serais probablement parvenu à donner de plus grands détails dans cette partie, si les temps d'agitation où nous avons passé n'avaient pas contrarié mes premiers efforts.

Le son de certaines cristallisations offre un caractère distinctif; on peut juger, jusqu'à un certain point, par le ton plus ou moins sonore des cristaux de roche bruts, de leur dureté plus ou moins grande et de leur limpidité, sans même les voir, en les vidant d'un sac dans un autre.

Le toucher peut servir pour distinguer le corindon hyalin ou pierre d'Orient, des corps moins durs et moins précieux. Avant de porter mes regards sur la gemme, je la fais glisser un instant entre les doigts, et j'établis un premier jugement par la manière dont ces corps, sans être gras, cherchent à s'échapper; le poids le plus grand de ces pierres, que l'on estime d'abord à la main, ajoute au moyen que nous venons d'indiquer pour les définir. J'ai été dans le cas de décider au simple tact, qu'une prétendue pierre orientale, dont l'éclat avait d'abord séduit un homme de l'art, était une production bien inférieure; on n'ignore pas que

le tact seul opère souvent des prodiges dans la distinction des objets.

En histoire naturelle, les hommes de génie s'élèvent à la hauteur des circonstances, si, à quelque fortune, au courage et à la fermeté, ils réunissent les appuis nécessaires. L'immensité de leur objet qui tient au système général de la nature ne les arrête point, et leur fait même courir bien des dangers; l'esprit des découvertes les porte à la recherche et à l'observation avec une sorte de prestige qui les excite toujours plus à faire de nouveaux pas dans une si vaste carrière.

Entraîné d'ailleurs par une multitude de phénomènes, observés avec soin, et souvent revus, le moment vient enfin où l'utilité doit prévaloir sur certaines considérations personnelles de crainte et de timidité, qui nous laisseraient sans courage; et tout en renonçant au mérite imaginaire de se porter, par la pensée, vers le dernier degré d'élévation des effets et des causes si difficile à atteindre, on doit être satisfait de ses découvertes, lorsqu'elles tendent au perfectionnement des arts.

Chaque âge a sa manière de voir: nous accumulons aujourd'hui dans les cabinets beaucoup de matériaux singuliers, purement consacrés à orner des tiroirs, pour ne bâtir jamais, tandis que les anciens ne faisaient cas des pierreries qu'à raison du parti qu'ils pouvaient en tirer: c'est afin de rappeler la manière de procéder de ces temps, que nous avons placé des remarques à la suite de la description de chacune d'elles. Socrate, dans le genre de ses occupations (nous dit Anacharsis), persuadé que nous sommes faits plutôt pour agir que

pour penser, s'attacha moins à la théorie qu'à la pratique.

Ce n'est point par erreur que je me suis borné à n'employer le mot *quartz* qu'en parlant du cristal de roche. Il est à observer que les savans antiquaires et les artistes n'admettent qu'une seule expression ; que le commerce des gemmes, qui est actuellement de la plus haute importance, veut aussi de la brièveté; qu'en ajoutant à la sardoine, les mots *quartz agate sardoine, quartz agate jaspe*, etc., ceux de quartz resinite opalin à l'opale, quartz resinite girasol, etc., enfin ceux de quartz hyalin jaune à la topaze occidentale, quartz hyalin bleu au saphir occidental, etc., on suit à la vérité le système actuel de la science minéralogique, qui aura eu ses raisons pour l'établir ; mais, dans ce moment, ceux pour qui j'écris ne l'adopteraient pas.

LA SCIENCE
DES
PIERRES PRÉCIEUSES,
APPLIQUÉE AUX ARTS.

PREMIÈRE PARTIE.

DES PIERRES TRANSPARENTES.

DU DIAMANT.

Le diamant, la plus belle et la plus précieuse de toutes les pierres, n'est susceptible d'aucune comparaison dans la nature. Celui qui est de première eau, c'est-à-dire de première qualité, renferme un assemblage de perfections : limpidité étincelante, netteté exacte ; poli incomparable (effet de sa grande dureté), couleurs accidentelles de l'arc-en-ciel ; reflets ravissans qui frappent les yeux avec la vitesse et la vivacité de l'éclair ; tels sont les phénomènes que présente cette gemme admirable.

Le diamant possède ces sublimes qualités à un degré si éminent, que, dans tous les siècles et chez toutes les nations, il a été regardé comme la production par excellence du règne

minéral; aussi a-t-il toujours été le signe le plus en valeur dans le commerce, et le premier comme le plus riche ornement dans la société. La pureté de la matière et la taille doivent concourir à le rendre parfait; et lorsqu'on est parvenu à déployer toutes ses richesses, il est doué au plus haut degré de la puissance réfractive, et porte alors le nom de pierre d'échantillon, qui signifie chef-d'œuvre de la nature et de l'art.

Quoique les diamans soient communément blancs, on en voit de différentes couleurs. Les Français ont fait un assez grand usage des diamans paillerins, lorsque la couleur en était bien décidée; aussi les payait-t-on à Paris mieux qu'ailleurs.

Les diamans couleur de rose, ainsi que les bleus et les verts, sont infiniment rares, fort recherchés des amateurs, et ont un grand prix d'affection dans le commerce. Le superbe diamant bleu pesant 268 grains 1/8, qui était à la toison de la couronne, fut estimé trois millions, à cause de sa grande beauté et de sa rareté. Étant à Naples il m'en fut montré un couleur de rose par le prince de la Riccia, qui pesait 60 grains. M. Lorentz, joaillier à Paris, est propriétaire d'un beau diamant noir qui vient de la collection Dogny; un second doit appartenir au prince Lichtentein; M. le comte Valichi, Polonais, a une collection de diamans de diverses couleurs, la plus riche et la plus étonnante que je connaisse. Je ne fais pas mention des diamans violets, n'étant pas sûr qu'il en existe; nous n'avons encore que Tavernier qui en ait parlé. Au reste, il est assez rare que ces couleurs soient bien prononcées, ce qui annonce la difficulté qu'elles ont à pénétrer dans cette substance. On conçoit dès lors qu'un diamant d'une nuance bien décidée a une grande valeur qui est indépendante du poids.

Le diamant a éminemment, ainsi que l'ambre et le jayet, la propriété d'attirer, après avoir été frotté, la paille, les plumes, les feuilles d'or, la soie, les poils, etc. Une chaleur graduée lui donne la qualité phosphorique. Dès qu'il

touche le verre avec une sorte de pression, un sifflement annonce qu'il le pénètre et le coupe dans toutes les directions qu'on lui fait parcourir ; il est encore fort utile à d'autres arts, tels que l'horlogerie et la gravure en pierres fines.

DU DIAMANT AU SORTIR DE LA MINE.

Le diamant, au sortir de la mine, est revêtu d'une croûte qui est plus ou moins raboteuse d'un site à l'autre; on l'appelle ainsi diamant brut. Dans cet état de nature, il a une figure déterminée ; mais comme elle n'est pas constante dans tous les diamans, il est à présumer qu'il y a quelque différence de combinaison dans chaque variété : on a par là le plus grand intérêt de prendre en considération les formes extérieures.

Wallerius, dans sa *Minéralogie*, distingue trois espèces de diamans relativement à leur différente figure: 1° le diamant octaèdre en pointe; il est composé de deux pyramides quadrangulaires qui ont une base commune, ce que M. Haüy nomme octaèdre régulier ; 2° les diamans plats ; ceux-ci diffèrent d'épaisseur entre eux, et ne sont point terminés en pointe ainsi que l'indique leur dénomination ; 3° les diamans cubiques ; ce n'est pas qu'ils aient la forme d'un dé à jouer ; ils sont ainsi appelés parce qu'ils paraissent composés de plusieurs cubes. Il paraît que les gens de l'art trouvent moins de perfections aux diamans dodécaèdres.

Il n'est pas prouvé que les formes des diamans soient réduites aux trois que nous venons d'indiquer d'après Wallerius, et quand même elles le seraient, chaque mine présente sans doute des modifications dans ces mêmes figures. Je suis persuadé qu'à mesure qu'on s'exercera à les connaître, on saura discerner, quelque part qu'on se trouve, les minières des différentes contrées d'où les diamans ont été tirés.

Elles offriront chacune en particulier un caractère distinctif relativement à l'eau, la netteté, la teinte, la dureté et les autres qualités qui décident du mérite du diamant, abstraction faite, s'entend, des causes accidentelles qui peuvent apporter des variations.

Nous avons de grandes obligations au savant et modeste Haüy, nommément pour les découvertes importantes qu'il a faites sur la structure interne du diamant. Cet habile géomètre, d'une affabilité qui ajoute s'il se peut à son mérite et à qui je suis redevable des lumières que j'ai puisées dans Newton, a remarqué que les diamans diffèrent non-seulement par leur forme extérieure, mais qu'ils présentent encore des variétés dans leur texture intérieure; que celle-ci est formée par des lames parallèles qu'on parvient à séparer par le clivage, dont nous parlerons bientôt, ce qui lui fait présumer que les molécules intégrantes de ce minéral sont des tétraèdres réguliers. Il observe que le diamant prend à l'extérieur la forme d'un octaèdre assez exact; mais dont les faces naturelles sont très-souvent bombées. On trouvera sur ce sujet des détails très-curieux et très-intéressans dans l'ouvrage de cet auteur intitulé : *Théorie sur la structure des cristaux*, et dans son *Traité de Minéralogie*.

Les diamans de Gani ou coulour sont communément octaèdres, et ceux de Malaca cubiques; on pourrait partir de ce point pour en examiner la nature, le tissu et la croûte, en prenant pour base ce que chaque variété montre au moyen de l'art. Je ne crois pas qu'on se soit occupé jusqu'ici à examiner si la diversité des formes indique des différences dans la dureté du diamant. Il doit sans doute s'y en trouver une, et, quelque légère qu'elle puisse être, elle ne saurait manquer de se déceler par l'action de la meule. On reconnaîtra que la teinte et la limpidité sont, en quelque sorte, invariables dans la même mine, et qu'elle change communément d'un filon à l'autre.

Le seul moyen d'étendre nos connaissances à cet égard

serait de nous procurer des diamans bruts fidèlement désignés, et de les étudier avec soin. Si l'expérience m'a mis dans le cas de dire, sans craindre de me tromper à l'inspection des formes et des teintes, qu'un tel cristal a été tiré de la Gardette, de Maronne, des Fraus, etc., pourquoi ne parviendrait-on pas au même but par une application constante sur la croûte et la forme de tous les genres de pierres de l'Orient ?

En attendant de nouvelles lumières sur un sujet aussi intéressant, j'indique les observations que j'ai faites; elles peuvent conduire à de plus grands résultats. Le brut du diamant qui tire sur le blanc de lait donne à la taille la teinte céleste qui est la moins estimée ; celle d'un jaune paille donne le blanc de seconde eau ; celle d'un vert léger donne le blanc de première eau ; le jaune d'or, le paillerin; le rouge de laque, le rose ; le gris d'ardoise foncé, le bleu; le roussâtre délavé, le brun. En général, on ne peut que conjecturer bien favorablement des bruts quand ils sont vifs de leur nature.

Pour reconnaître le degré de perfection des diamans bruts, les Orientaux font un trou en carré dans un mur : la nuit est le temps de leurs observations; ils placent au fond du trou une lampe avec une forte mèche, et passent en revue leurs pierreries à travers la lumière; ils parviennent par-là à apprécier leur intérieur.

Il est impossible, nous dit Tavernier, de reconnaître l'eau que l'on nomme céleste, tandis que la pierre est brute ; mais, pour peu qu'elle soit découverte sur les moulins, le moyen infaillible pour en bien juger est de la porter sous un arbre touffu; à l'ombre de la verdure on découvre aisément si elle tient du bleu.

Le moyen employé par les peuples de l'Orient ne sert que pour les pierres brutes, ce qui n'est pas souvent notre cas. En Europe, on a un appareil à sa disposition : c'est par l'expiration, c'est-à-dire en portant la vapeur de l'haleine

sur le diamant taillé, que l'on parvient à découvrir, non-seulement son degré de blancheur, mais l'espèce de couleur sur laquelle il tire.

Dureté des Diamans.

De tous les corps connus, il n'en est aucun dont la dureté soit comparable à celle du diamant, quoiqu'il ne soit pas la plus pesante des pierres ; aucun frottement étranger ne saurait l'entamer, et il raie lui-même tous les autres minéraux ; du reste, comme les ressources de la mécanique n'ont point de terme, on parvient à briser le diamant au moyen d'un fort lévier ou d'un éteau d'une force extraordinaire. Cette inaltérabilité si difficile à surmonter, à laquelle les anciens ne connaissaient point de bornes, lui fit donner le nom d'*Adamas*, qui signifie indomptable. Il peut être permis de remarquer que notre nom de diamant signifie tout le contraire ; ceux qui l'ont introduit ne connaissaient pas l'usage de l'*a* privatif des Grecs et des Latins.

Si les diamans sont plus durs que toutes les espèces de corps, ils ne le sont pas tous au même degré : ceux qui opposent le plus de résistance ont la couleur du vinaigre rouge, c'est l'espèce dont se servent les vitriers ; et, quand ils sont noués ou pelotonnés de leur nature, ils leur font un bien plus grand usage. Le diamant brun tient le second rang en dureté ; celui qui est très-blanc diffère à peine du brun, l'un et l'autre sont fort rebelles à la meule ; tous les autres se domptent un peu plus aisément et ont plus de pesanteur à volume égal. Parmi les observations que j'ai eu occasion de faire, il en est une qui doit fixer l'attention du lecteur, c'est que le diamant d'un ton vinaigre rouge est le plus dur, et que le cristal teint de la même couleur est précisément dans le même cas ; il a une dureté qui surpasse de beaucoup celle qui lui est ordinaire. Cette dureté

se montre moindre dans le diamant et dans le cristal à mesure que la couleur est plus foncée et que le corps perd de sa limpidité. Or, la teinte noirâtre indique la présence d'une plus grande quantité de parties hétérogènes qui ôtent à ces pierres de leur solidité.

Les anciens qui ont eu la première connaissance du diamant, le croyaient si peu susceptible d'être attaqué par l'action du feu, qu'au rapport de Pline, ils pensaient que cet élément ne l'échauffait pas même; les chimistes modernes ont fait voir qu'il brûlait et qu'il se réduisait à rien. Les joailliers ont douté de la réalité de ces belles expériences, et leur doute était fondé sur un point curieux; ils savaient qu'une flamme à nu, quoique de longue durée, ne peut que dépolir le diamant; ils savaient aussi qu'ils pouvaient l'exposer impunément à l'action du feu de fourneau le plus actif avec les précautions convenables; la chose a été bien constatée par le fait que nous allons rapporter. A la vérité, dans la célèbre expérience de MM. Darcet et Rouelle, un diamant de M. Blanc, joaillier, fut entièrement détruit, ce qui lui fit essuyer les plaisanteries des savans qui étaient présens; il put bien être confondu, mais il ne fut pas convaincu. M. Maillard, son confrère, voulant prendre la revanche, pour l'honneur de son ami et de son corps, profita de l'occasion que lui présentèrent MM. Lavoisier, Macquer et Cadet, qui entreprirent d'établir, par une suite d'expériences, comment s'opérait la destruction du diamant. Il exposa trois diamans; après un feu de quatre heures des plus violens, M. Macquer se tint si assuré de leur destruction, que, voyant M. Maillard occupé à ramasser les cendres du fourneau où les diamans pouvaient s'être répandus, si le creuset qui les contenait se fût cassé, ne craignit pas de l'inviter à faire ramoner la cheminée, et à les chercher dans la suie, plutôt que dans la cendre. Le fait est qu'après une aussi forte épreuve, à l'ouverture des creusets, les diamans furent retrouvés parfaitement conservés, sans la moin-

dre diminution de leur poids. Comme on voit, l'expérience des artistes mérite d'être prise en considération par les physiciens.

L'opposition des sentimens à cet égard est venue de ce qu'on a ignoré que le diamant n'est combustible que par l'intervention de l'air. La différence de ces deux résultats vient de ce que le creuset où le Blanc renferma son diamant pour l'expérience ne put résister au feu, et que celui de Maillard se trouva probablement composé de particules qui eurent une tendance à se concentrer plutôt qu'à se dilater, et devint par là même impénétrable à ce fluide; je ne vois pas qu'on puisse en assigner quelqu'autre cause. Quoi qu'il en soit, on peut établir pour principe que, toutes les fois que les creusets sont hermétiquement clos, et qu'il ne s'ouvre pas de pores durant l'action du feu, le diamant est inaltérable.

Newton, guidé par les seules lois de la réfraction, avait en quelque sorte marqué d'avance la place du diamant parmi les corps combustibles. Si l'on suppose que les différens rayons de lumière rencontrent les surfaces de plusieurs corps diaphanes de diverse nature, ils s'écarteront plus ou moins de leur première direction par un effet des forces réfractives. Or, la géométrie fournit des moyens pour estimer ces forces et pour les comparer entre elles. Newton, ayant suivi cette comparaison, relativement à un certain nombre de substances, trouva qu'elles suivaient en général le rapport des densités. Il découvrit de plus que les corps qu'il appelle onctueux et sulfureux, tels que le camphre, l'huile d'olives, le succin, etc., formaient une classe particulière dans laquelle les formes réfractives étaient plus grandes, de manière qu'elles suivaient aussi le rapport des densités. Il résulterait de là qu'à densité égale, un corps onctueux et sulfureux aurait une force réfractive beaucoup plus grande qu'un corps qui ne le serait pas, tel que le cristal de roche.

Le diamant est incombustible, si l'air n'agit sur lui; le diamant, la plus étincelante de toutes les cristallisations, serait-il seulement une sorte d'huile coagulée, comme l'a pensé Newton?

Une pareille opinion ne saurait se soutenir d'après les expériences de Bergmann ; la raison vient à l'appui. Comment pourrait-on concevoir qu'une huile toute pure, quelle que puisse être sa combinaison, parvînt à nous présenter les phénomènes que nous offre le diamant, tels que son excessive dureté, l'éclat qu'il tient de la nature, le poli incomparable qu'il reçoit de l'art, la vivacité de ses couleurs et sa grande densité ? A la bonne heure, qu'un fluide onctueux inconnu entre dans la composition du diamant [1] ; dans cette supposition, ce fluide a pu, par ses qualités particulières, servir de *medium* pour cimenter les élémens dont il est composé. Il est reconnu aujourd'hui que le degré d'inflammabilité ne dépend pas uniquement de la quantité d'huile ou de soufre que contiennent les corps : celle du diamant peut bien nous y faire reconnaître la présence du premier; mais il ne nous autorise pas à le lui attribuer en totalité.

Newton explique d'une manière très-plausible l'excès de vertu réfractive dans les corps qui renferment une grande quantité de principes inflammables. Il remarque que les rayons de lumière, rassemblés au foyer d'une lentille ou d'un miroir ardent, agissent très-fortement sur les corps sulfureux. Il conclut que, la réaction étant égale à l'action, ces corps doivent exercer à leur tour sur les rayons une force réfractive très-considérable. Nous reviendrons sur l'inflammabilité du diamant avant de finir.

Le diamant est luisant au suprême degré ; il reçoit un poli éblouissant sur toutes les faces que l'art de la taille y ménage ; la lumière qui le pénètre alors dans toute sa force subit une décomposition relative à la nature unique de cette substance. On y aperçoit, à une certaine profondeur, des points lumineux qui se déplacent et se succèdent au moindre

[1] Le diamant n'est pas non plus une eau pure solidifiée, les dernières expériences indiquent que la base de sa substance est le carbone: on n'est pas bien assuré encore s'il est pur ou combiné avec l'oxigène.

mouvement. Ces points, qui se montrent comme autant de petits soleils, présentent par cela même un spectacle vraiment curieux, d'autant plus essentiel qu'il peut servir de régulateur pour perfectionner les différentes tailles, dans la détermination du nombre de facettes que leur diamètre exige, et les degrés d'inclinaison qu'il importe de leur donner. En conséquence je crois servir utilement les artistes en leur faisant connaître la manière qui me conduisit, il y a quelques années, à la découverte de ces points lumineux. Je me plaçai sous le jour d'une haute coupole, j'examinai et comparai, avec soin, un diamant et un cristal de même taille, l'un et l'autre montés, et j'observai ce qui suit:

Dans le diamant, les points lumineux paraissaient irisés, nageant dans un fond obscur qui contribuait à leur éclat;

Dans le cristal, ces mêmes points également éclatans, sont d'un blanc sans iris et n'offrent qu'un bleu céleste assez léger, mais fort agréable.

La différence de ces deux effets tient comme on le voit, de la nature des deux corps.

Défauts ordinaires des Diamans.

Parmi les défauts nombreux auxquels les diamans sont sujets, on en distingue quatre principaux.

Le premier, lorsqu'ils ont des taches ou lorsqu'ils sont salis par des corps hétérogènes tels que des grains de sable. Par les mots de givre, de gerçure et de glace, on a cherché à distinguer en quelque sorte l'étendue de ces différens défauts; les glaces proviennent d'un manque de continuité et d'un vide entre les lames dont le diamant est composé. Il est à remarquer qu'un bien léger défaut vers le centre de la pierre lui est bien plus préjudiciable qu'un plus grand qui serait sur ses bords.

Le second comprend toute fausse couleur, surtout la laiteuse,

et en général toute teinte qui serait indéterminée : dans le premier cas, l'imperfection est notable, les autres sont plus ou moins tolérables. On appelle diamans ayant de la couleur, ceux qui ont un soupçon de jaune ; on les nomme diamans colorés, dès qu'ils montrent le ton brun, ou un faux jaune ; ces derniers ont beaucoup moins de valeur.

Le troisième regarde les diamans d'Orient, qui ont, de leur nature, plus que tous les autres, des nœuds pelotonnés, souvent par la réunion de plusieurs cristaux qui en rendent le travail très-long et très-difficile, ce qui fait que les Hollandais les nomment pierres du Diable.

Le quatrième défaut est relatif à la taille, qui peut être irrégulière et manquer des justes proportions, ce qu'on parvient à corriger à volonté ; les défauts de conformation peuvent toujours être rectifiés par l'habileté du diamantaire.

Endroits où l'on trouve les Diamans d'Orient.

On voit dans les transactions philosophiques la description de plusieurs mines de diamans de la côte de Coromandel, présentée en 1678, à la société royale, par le grand maréchal d'Angleterre, qui avait parcouru et visité les mines qu'il décrit.

Ces mines sont près des montagnes qui s'étendent depuis le cap Comorin, jusque dans le royaume de Bengale ; il y a sur ces montagnes un peuple appelé Hundus, gouverné par de petits souverains qui portent le nom de Rayas ; ce peuple ne travaille qu'à un très-petit nombre de mines et avec précaution, de crainte d'attirer les noirs qui se sont déjà emparés de la plaine.

Il y avait, du temps de ce voyageur, 23 mines ouvertes dans le royaume de Golconde ; elles sont à Couleur, Condardilicat, Malabar, Bullephalen, Ramiah, Garem, Multampellée, Dannutapellée, Wasergerres, Mannemurg, Langumboot, Whootor, Muddemurg ; celle de Mehweillée, découverte en 1670, offre des diamans bruts ayant une croûte blanche et raboteuse,

mais devenant jaunes à la taille ; on les croit moins durs ; ils sont moins recherchés ; le prix en est inférieur.

La mine de Ramulconeta donne des diamans très petits, mais d'une belle eau ; la croûte en est claire, luisante et d'une couleur verdâtre ; ils sont bien formés, ce qui vient à l'appui de ce que nous avons déjà fait observer.

Les mines de Banugunapellée, de Pendekull, de Moodawarun, de Cummerwillée, de Paulkull, de Workull, de Longepoleur, Poothor, Ponchelingull, Shingarampeut, Tontarpaar, Gundepellée, Donée et de Gazerpellée sont à peu de distance l'une de l'autre.

Tavernier parle des quatre mines suivantes où il dit avoir été : 1° Celle de Raolconde, dans la province de Carnatica, dépendante du roi de Visapour. Cette mine est dans une roche blanche plus ou moins épaisse parsemée de sable. On en retire les diamans à l'aide de fers crochus ; et, lorsqu'il y a embarras, les mineurs sont contraints de casser le rocher avec d'énormes masses de fer ou des leviers, ce qui occasionne souvent des glaces accidentelles à ces corps qu'on finit de cliver pour en faire des roses, etc. Les diamans de cette mine sont de la plus belle eau possible.

Il y a à Raolconde beaucoup d'ouvriers qui donnent un premier travail aux pierres de cette mine ; on paie un droit de 2 pour cent au souverain pour les diamans qui s'exportent de ses états.

2° A sept journées de la ville de Golconde, vers le levant, sont situées de hautes montagnes qui bordent une grande plaine cultivable, dans laquelle on a trouvé de fort gros diamans, entre autres un brut de 900 karats. Cette mine est connue dans le pays sous le nom de Gani ; on la nomme en langue persique Coulour. Il est dommage, dit Tavernier, que ces pierres ne soient pas nettes, et que leur eau tienne de la qualité du terroir où elles se trouvent : s'il est marécageux et humide, il prétend qu'elles tirent sur le noir ; s'il est roussâtre, sur le rouge ou le jaune, etc. La plupart de ces pierres ont,

après leur taille, le grand défaut de paraître onctueuses, au point qu'il devient inutile de les essuyer; rien ne prouve mieux qu'on en trouvait aussi qui n'avaient pas d'imperfections, puisqu'on employait dans le seizième siècle soixante mille personnes à cette recherche. Plusieurs minières du roi de Golconde ont été fermées, parce que les diamans en sont jaunes ou noirs.

3° La plus ancienne de toutes les mines de transport se rencontre dans le royaume de Bengale, aux environs de Soumelpour, gros bourg près duquel coule la rivière de Gouel qui va se perdre dans le Gange. C'est en février, où les eaux sont basses, qu'environ huit mille personnes de tout sexe et de tout âge s'y occupent de la recherche des diamans en remontant le Gouel jusqu'aux montagnes. Cette rivière donne toutes les belles formes qu'on appelle pointes naïves ; on y trouve bien rarement de grandes pierres. Il s'est passé plusieurs années qu'on ne voyait plus en Europe de diamans de Gonel, ce qui faisait croire que la mine en était épuisée; on a été long-temps sans en tirer à cause des troubles qui agitaient cette contrée.

4° La rivière de Succadan dans l'île de Borneo fournit aussi de belles pierres, surtout des diamans qui ont la même dureté et l'impunité que ceux de Gonel; mais il est difficile de s'en procurer, la reine ne voulant pas permettre qu'on les exporte de ses États; cependant il en sort quelque peu en contrebande que l'on vend à Batavia.

On parle depuis quelque temps de Panna, dans l'Inde, en deçà du Gange, ville fameuse par le voisinage de ses mines de diamans, de même que de Boundelcaund, au midi de la rivière Jousnia, qui coule dans le Gange. Dans quelques gouvernemens on achète le droit de fouiller les mines, souvent l'on s'y enrichit, quelquefois on s'y ruine.

Nous ne placerons pas ici une carte de mines de l'Orient que l'on trouve partout, nous nous bornerons aux indications suivantes.

En partant des principaux ports de l'Europe, on arrive au cap de Bonne-Espérance, après une navigation de 2,500 lieues; on a encore 1,500 lieues à faire en se dirigeant au nord-est, pour parvenir à la côte de Coromandel où commencent les mines.

Si l'on veut s'y rendre par terre, on peut tenir trois routes différentes : en premier lieu, on peut se rendre à Alexandrie, delà on passe par le grand Caire à Sués. La mer Rouge conduit à la mer d'Arabie d'où l'on arrive à la presqu'île en deçà du Gange. En second lieu, si l'on veut éviter le long détour du cap de Bonne-Espérance, on peut débarquer à Alexandrette, d'où l'on passe à Alep qui n'est pas éloigné des rives de l'Euphrate. Ce fleuve conduit au golfe Persique qui communique avec la mer d'Arabie. Si l'on aime mieux voyager par terre, on peut se joindre aux caravanes qui en suivent les bords ; mais je dois prévenir qu'on ne le fera pas sans dangers. En troisième lieu, en se rendant à Constantinople, on traverse la mer Noire, on remonte le Phase ; un voyage de deux ou trois jours par terre conduit sur les bords du Cyr, par où l'on descend dans la mer Caspienne. On trouve sur le bord oriental de cette mer, les bouches de l'Oxus qui remonte jusque près des frontières du Mogol, et on arrive à sa destination, si les peuples qui habitent ces pays n'y mettent obstacle, comme ils le firent du temps de Pierre-le-Grand.

Histoire de la découverte des Diamans du Nouveau-Monde.

Pasqual Moreira Cabral, Portugais, homme courageux et entreprenant, partit à l'aventure, de St.-Paul du Brésil, l'année 1724, par des pays inconnus et parvint jusqu'à la rivière du Cuyaba. Ce trajet, dont la durée est de 126 jours de peines inconcevables et de risque de perdre la vie à tout moment, avait pour objet de soumettre les Indiens qu'il trouverait sur son passage, pour les faire esclaves et les vendre à St.-Paul,

lorsqu'ayant pénétré jusqu'auprès de plusieurs ruisseaux qui donnent naissance à la rivière de Cuyaba, il observa que les sables contenaient de l'or. Pasqual revint à la ville [1] de St-Paul pour y faire la relation de sa découverte.

Le gouvernement portugais, assuré de l'existence du plus pur des métaux dans ces contrées, y envoya, l'année 1729, nombre de personnes qui fondèrent la ville de Bon-Jésus du Cuyaba, située au 15e degré 17 minutes de lat. sud, et 58 de long. du méridien de Paris. Ces hommes, qui avaient eu ordre de bien examiner le pays, trouvèrent des pierres qui leur étaient inconnues, entre autres des diamans, parmi les graviers des petits torrens et des sources nombreuses qui descendent des montagnes du Paraguay, vers le 14e degré de lat. et 60e degré de long. La réunion de ces eaux forme la rivière de ce nom, qui coule au sud, et les ruisseaux opposés, situés au nord, vont se jeter dans le fleuve des Amazones, l'ancien Maragnon.

Une suite de recherches firent découvrir, un peu plus à l'ouest, d'autres mines d'or où les Portugais fondèrent, en 1739, de nouvelles habitations qu'ils appellèrent ville bonne du *Matto Grosso* (c'est-à-dire de la grande forêt), située au 16e degré de lat. australe, et se fortifièrent dans le pays.

Le Portugal qui n'avait d'autre droit sur ce territoire que celui de l'avoir furtivement occupé, puisqu'il faisait partie du Paraguay appartenant à l'Espagne, cacha soigneusement la découverte de tant de richesses sur un sol usurpé qui pouvait lui être contesté, et il fut défendu, sous les plus grandes

[1] Ce qu'on appelle, ville dans ce pays-là, est une réunion de trente à quarante cabanes.

La ville de St.-Paul a été fondée par des brigands de différentes nations, réfugiés dans ce parage, et qui faisaient métier de surprendre les Indiens, déjà chrétiens par les soins des missions alors résidentes près les rivières de l'Uraguay et du Paraguay. Le district de St.-Paul des Mamelones se gouverne en république subordonnée à la couronne du Portugal.

peines, de traverser le Brésil, d'où l'on pouvait se rendre aux différentes mines, afin que personne n'eût connaissance des trésors qu'on en tirait.

Ce secret fut combiné avec la cour d'Espagne, où la fille du roi de Portugal était l'épouse du roi D. Ferdinand, et le gouvernement portugais, protégé par la cour de Londres, qui a toujours regardé ces états comme une de ses provinces, on conçoit qu'il ne fut pas difficile au roi d'Angleterre de faire obtenir du ministère espagnol, l'année 1750, un traité au moyen duquel on a établi la ligne de démarcation qui, du fleuve des Amazones jusqu'au lac *dos Pastos* (des Canards), au sud, divise aujourd'hui le Brésil de l'Amérique méridionale espagnole, et à l'ouest jusqu'à la rivière de la Madeira de Matto-Grosso.

La route qu'a ouverte Pasqual Moreira-Cabral pour se rendre de Saint-Paul à Matto Grosso, est un pays désert, où l'on ne rencontre que de petites peuplades de sauvages, qui habitent les bois ; on a le soin de se réunir en assez grand nombre, de peur d'en être surpris ; et la flotille portugaise, ayant intérêt d'assurer les marchandises qu'elle y porte et les grandes richesses qu'elle rapporte, conduit pour sa défense deux canots chargés d'hommes armés de fusils.

L'équipage s'embarque sur les canots ; ces canots ne sont autre chose qu'un arbre évidé : les plus grands portent 3,450 kilogrammes environ; le nombre d'hommes est presque toujours de 40 ; le départ se fait dans le mois de mars, le plus tard dans le commencement d'avril. Cette petite flotille descend le Tiété, rivière extrêmement périlleuse, remplie de rochers, de plusieurs nappes-d'eau et de cascades, ce qui oblige souvent les voyageurs à décharger leurs canots, et à les transporter sur leurs épaules, ainsi que leurs marchandises et leurs vivres. Ce n'est qu'au bout de 25 jours de peines extrêmes qu'ils parviennent à la rivière Parana : le Tiété se jette dans celle-ci au dix-neuvième degré 20 m. de lat. sud. On remonte durant 40 jours le Parana, une des trois principales rivières du Paraguay,

jusqu'à l'embouchure occidentale de *Rio-Pardo* (rivière brune), et avec les mêmes difficultés, à cause de son courant très-rapide. Sa source nommée Camapuan est au dix-huitième degré 58 m. de lat.

Ce parage de Camapuan est habité par une famille de Portugais; le chef, nommé Alvarez, y a formé avec ses esclaves quelques hameaux, et pourvoit aux besoins de la caravane, nommément des charrettes pour transporter les marchandises, et les canots jusqu'à un petit ruisseau éloigné d'une lieue et demie, où les voyageurs remettent à flot; mais comme la quantité d'eau nécessaire manque souvent dans ce trajet, qui est de 6 jours, ils ont les mêmes embarras de décharger et de recharger, jusqu'à ce qu'ils parviennent à la rivière de Taquary, située au dix-neuvième degré 11 m.; ils suivent son courant pendant huit jours, ensuite ils entrent et ils remontent la rivière du Paraguay, durant 10 jours. L'embouchure de la rivière Chané se présente au dix-huitième degré 7 m. : après l'avoir également remontée durant 4 jours, on trouve la rivière de *Los Porrudos* (ce qui signifie Indiens qui paraissent hébétés). On doit la suivre durant 6 jours, et sa grande rapidité cause beaucoup de peines; on entre à l'embouchure de la rivière de Cuyaba qu'il faut remonter durant 12 jours; on parvient alors à la ville du Bon-Jésus, où les voyageurs prennent terre; il leur reste 15 jours de marche pour se rendre à Matto-Grosso, voisinage des mines d'or, de diamans et de pierres de couleurs.

Les espèces de barques dont nous avons parlé, que les Portugais nomment *canoas*, et les Français canots, sont conduites chacune par trois hommes : deux debout voguent à la proue, le troisième avec son aviron, qui lui sert de timon, guide au besoin à droite ou à gauche; les vivres et les marchandises sont placés dans le milieu. Ces canots n'ont ordinairement que quatre doigts de bord hors de l'eau.

Un savant naturaliste de Madrid, qui eut la faculté de voyager dans ces contrées, se plaignait de la nonchalance du gou-

vernement espagnol, qui n'avait pas fait examiner les montagnes dites de Saint-Ferdinand, situées au 19° degré 15 minutes, lesquelles suivent la rive droite du fleuve Paraguay, à commencer du pays des *Chiquitos*, et descendent jusqu'à celui des *Moxos*, où il est très-probable qu'il y ait de riches mines d'or et de diamans, leur position paraissant le promettre; et que ce gouvernement, qui regardait le continent de l'Amérique méridionale comme lui appartenant, ait ignoré les petites caravanes qui s'y faisaient, et qu'il ait laissé avancer et fortifier les Portugais du côté de Matto Grosso, où ils ont trouvé de si grandes richesses; que, dans la dernière guerre avec le Portugal, il n'ait pas donné ordre de reprendre possession de ce territoire précieux; et qu'enfin, dans les circonstances qui ont eu lieu, et qui pourraient naître encore, les Espagnols de Buenos-Ayres, étant à la portée de remonter la rivière de la Plata et celle du Paraguay, rien ne les empêche de se poster à l'embouchure des deux rivières, Faquary et Chané avec un petit brigantin et deux barques canonnières, pour ôter le passage à quiconque se présenterait sur ce territoire.

Je tiens du voyageur même cette relation, qu'il destinait, je pense, pour son gouvernement.

L'exactitude des localités étant infiniment utile, non-seulement à l'avancement des sciences naturelles, mais encore pour guider de proche en proche ceux qui voudraient tenter de nouvelles recherches, il nous a paru important de nous appuyer du voyage curieux de Pasqual Moreira, puisqu'il sert à démontrer que les premiers diamans de cette partie du Nouveau-Monde se sont trouvés sur un sol qui a fait partie du Paraguay, jusqu'au traité de 1750, époque où une certaine étendue de ce vaste pays a été concédée et unie au cercle des possessions portugaises, d'abord dénommé Sainte-Croix, connu aujourd'hui sous le nom de Brésil. Il est possible aussi que ces mêmes produits aient pu se trouver dans quelques autres régions de l'Amérique méridionale.

Diamans du Brésil.

Les diamans parurent, jusqu'au dix-septième siècle, devoir être attribués exclusivement au sol des Indes orientales ; la découverte qu'on en fit dans le Brésil prouva qu'on était dans l'erreur, et ce n'est pas la première fois que l'expérience a fait voir combien les opinions sont trompeuses. Il est vrai qu'on n'a pas trouvé, dans le Nouveau-Monde, d'autres produits précieux comparables à ceux de l'ancien ; si ce n'est l'émeraude du Pérou. Cette première réflexion demande néanmoins du temps, afin de porter un jugement plus assuré. Quoi qu'il en soit, les diamans du Brésil ont causé de nouvelles idées. Des mineurs, occupés à chercher de l'or, ramassèrent casuellement de petits corps qui montraient un certain éclat ; et on était si éloigné de croire que ce fût la matière la plus en valeur, qu'après s'en être amusé un instant, on les jetait dans les débris des mines ; lorsqu'à la longue, le soleil frappant avec vélocité sur certains plans qui avaient le vif poli de la nature, on examina de nouveau ces pierres : elles fixèrent toujours plus l'attention, et l'on prit le parti d'en envoyer à Lisbonne pour être essayées ; mais le manque de connaissances ne permit pas d'en déterminer exactement la nature. On en fit passer à Londres et à Amsterdam, où l'on découvrit qu'elles avaient toutes les qualités des vrais diamans. Aussitôt les Portugais en cherchèrent avec tant de succès, que la flotte de Rio-Janeiro en porta, en 1732, à Lisbonne, 1,146 onces, faisant 165,024 karats, 35 kilog. 0608 décig.

Dès que le bruit de cette découverte se fut répandu, il y eut des contestations innombrables ; on n'eut pas plutôt annoncé des parties considérables de ces bruts de diamans, qu'on s'éleva de toute part pour en nier l'existence dans les contrées de l'Amérique [1]. Ces clameurs n'eurent d'autre base que celle

[1] M. Jeffriés, dans son Traité sur les diamans, s'est appuyé sur

que leur donnait la prévention vivement soutenue par l'esprit d'intérêt. La très-grande quantité de ces diamans que l'on exposa en vente l'année 1735, en fit baisser tellement le prix, qu'au rapport de Jeffriés, ils ne valaient pas plus d'un louis le karat. Cette diminution aussi excessive que rapide, et la crainte d'un second envoi qui pouvait les rendre infiniment communs, jettèrent tous ceux qui en avaient des parties anciennes dans une grande consternation. On se déchaîna alors contre ces nouveaux diamans, on n'oublia rien pour les discréditer, comme se trouvant d'une qualité bien inférieure à ceux des Grandes-Indes : peut-être n'y reconnut-on pas de différence sensible ; mais un motif des plus puissans obligeait à parler de la sorte, jusqu'à ce qu'on eût vendu sur le pied primitif les parties de diamans de l'ancien Monde. L'ascendant qu'avaient les gens de l'art, donnait du poids à ce qu'ils disaient : en effet, le discrédit des diamans du Brésil prit dans le public ; cependant il ne fut pas d'une longue durée. On eut dans les premiers temps recours à la ruse, en les taillant, non à la mode, mais en y faisant de simples biseaux à la manière

des principes absolument faux pour soutenir contre l'évidence qu'il n'y a de minières de diamans que dans les Grandes-Indes. Il dit, à la page 46 de la traduction française, qu'on ne pourra jamais fixer la valeur de cette belle production en Europe, si on n'abandonne pas la fausse idée que l'on a, que les mines du Brésil en fournissent. Il avance que si les habitans de cette contrée avaient des diamans bruts à leur disposition, c'est qu'ils tenaient depuis long-temps un commerce secret avec les habitans de Goa, auxquels ils portaient des sachets d'or, et prenaient en échange des diamans. On lit, page 77, que l'auteur anglais est en contradiction avec lui-même.

Les lettres que j'ai reçues de Lisbonne portent, qu'à la vérité il vient quelques parties de diamans des Grandes-Indes, par Goa ; que c'est le résultat d'échanges que font des Portugais avec les gens du pays, et que l'on ignore absolument leur origine. On ajoute que ces diamans ne sont pas en ferme, que le commerce en est libre, qu'il est de peu de conséquence dans cette capitale, et n'a aucun rapport avec les minéraux du Brésil.

des Grandes-Indes, dans la vue de les faire passer pour des diamans de ces contrées. Je tiens ce fait d'un ancien diamantaire de Venise à qui j'eus occasion de rendre quelque service qui, par reconnaissance, m'expliqua ce dont on fit un grand secret et comment on parvint à répandre dans le commerce les diamans du Brésil.

Le gouvernement, de son côté, répara son impolitique en ne permettant la recherche de ce précieux minéral que dans des localités déterminées, et la cessation de toute vente arbitraire rassura les esprits. Il accorda, en 1740, la ferme des diamans à la compagnie de Rio-Janeiro pour une assez faible somme, ce qui fait présumer que, par un article de cette concession, la cour s'était réservée les bruts d'un certain poids. Depuis quelque temps la ferme est régie pour son propre compte ; elle en fait livrer annuellement à un seul contractant pour cinq millions de cruzades [1] ; la cour s'oblige de n'en pas vendre à d'autres. Le contractant a seul le droit de lui fournir les diamans taillés dont elle a besoin, et il se libère en partie de sa soumission avec la même matière concédée, dès qu'elle est embellie par les mains de l'art.

Il est défendu, dans le Brésil, à tout particulier, sous des peines très-rigoureuses, d'acheter aucun diamant des nègres qu'on emploie à cette recherche, et si quelque particulier en trouve dans son domaine, il est obligé, sous les mêmes peines, de les déclarer et les livrer à l'administration établie à Rio-Janeiro. Le capitaine Cook nous apprend qu'on pend sans rémission au premier arbre, quiconque est trouvé dans le voisinage des mines sans y être autorisé.

Les anciens diamans qui viennent des différentes minières de la côte de Coromandel, et ceux qu'on trouve dans le nouveau Monde, dès qu'ils sont taillés et mêlés ensemble, ne montrent pas de différence sensible quand ils sont petits, et le débit s'en fait sans que l'on cherche même à en

[1] Qui font environ 12,500,000 francs.

établir la distinction; celle qui s'observe quand ils sont bruts, c'est que les Brésiliens ont la croûte très-raboteuse, de sorte qu'ils déchoient à la taille plus considérablement que ceux des Grandes-Indes; leur déchet peut se calculer à 7/12ᵉ par carat. Ils ont plus d'uniformité dans leur eau, elle est assez généralement cristaline, sans être cependant d'une extrême blancheur; les gens de l'art leur trouvent une dureté un peu moindre lorsqu'on les compare à ceux de l'Indostan; enfin, leurs avantages sont à quelques égards réciproques en Orient et dans le Brésil, non sous le rapport rigoureux de l'observation, mais sous le point de vue du commerce général qui se fait aujourd'hui de cette belle production.

D'après la vérité des faits ci-dessus énoncés, je ne puis souscrire au sentiment de l'abbé Raynal, qui prétend que les diamans du Brésil sont moins nets et plus blancs que ceux des Grandes-Indes. Nous avons reconnu le contraire : les Brésiliens sont moins sujets à enfermer des glaces, des points et des gerçures, et l'Orient produit des diamans d'un mérite supérieur et unique par leur grand éclat, leur extrême blancheur et la pureté de leur eau. Jusqu'ici les diamans qui se font remarquer, même par leur belle couleur rose, bleue, etc., nous viennent des Grandes-Indes.

Nous n'avons rien de positif sur le lieu natal des diamans du Brésil; on présume que leurs sites naturels sont les roches de *Serra-Frio* (montagnes froides), très-élevées et couvertes de neiges perpétuelles qui ne sauraient être fréquentées par ces peuples accoutumés à des climats très-chauds. Ils préfèrent chercher les diamans dans le *Riacho fundo* (le ruisseau profond), le *Rio-do-Peise* (la rivière des poissons), et même aux environs de *Villa Ricca*, capitainerie de Rio-Janeiro où ils ont pu être entraînés, de sorte qu'en roulant les uns sur les autres dans les torrens, ils perdent plus ou moins leur forme naturelle et ne ressemblent souvent qu'à des grains de sel.

Les diamans du Brésil sont achetés bruts par les Anglais et

les Hollandais, qui, après les avoir taillés, les répandent dans toute l'Europe et surtout en France, où il s'en fait un grand débit.

Que l'on puisse ou non se porter aux mines, le lecteur ne sera pas fâché de connaître la route que l'on tient pour y parvenir: en partant des principaux ports de l'Europe, on fait mille lieues en naviguant droit au sud et l'on arrive à la ligne; de là, si l'on en fait quinze cents vers la gauche, on parvient au cap de Bonne-Espérance, et si l'on fait quinze cents lieues vers la droite, on atteint le *Cabrofrio*, où se trouve la pointe méridionale du Brésil, qui est de figure triangulaire, dont deux côtés sont entourés de mer, et le troisième forme la ligne de démarcation entre le Portugal et l'Espagne. Ceux qui désiraient autrefois acheter une certaine quantité de diamans bruts du Brésil, pouvaient en faire la demande à Lisbonne, en s'entendant, par correspondance, avec l'administrateur général; quant au paiement, c'était toujours au comptant; la grosseur des pierres déterminait le prix du carat.

Commerce des Diamans bruts aux Indes orientales.

L'origine de ce commerce paraît être attribué aux conquêtes des Arabes dans l'Asie. Calicut était alors le plus riche entrepôt de ces contrées. Les pierres précieuses, les perles, l'ambre, les étoffes et les épiceries y étaient apportés de tout l'Orient. Les Arabes, que l'amour du gain dirigeait, firent le premier trafic en Europe de ces objets, ce qui les enrichit en très-peu de temps; il devint ensuite le partage des Vénitiens et des Portugais. Le commerce des diamans doit continuer de s'y faire comme du temps de Tavernier.

Les Européens qui se portaient aux environs des mines se tenaient le matin dans leur logis où les inspecteurs des mineurs leur apportaient des diamans à examiner, et si les pierres convenaient, l'usage était de conclure aussitôt : dans ce cas, l'acheteur remettait un billet de recette sur le *cheraf*, sorte de cour-

tier, chez lequel il avait dû déposer en arrivant ses fonds, soit en espèces d'or, soit en lettres de change sur Agra, Visapour ou Surate. Les Indiens aiment beaucoup les étrangers, surtout ceux qu'ils appellent *Fringuis* (Français). En traitant avec eux, il ne faut pas juger de l'homme par l'habillement ; un simple *Baniane* ou paysan assez mal vêtu, ayant un mauvais mouchoir sur sa tête, a souvent des pierreries de grand prix qu'il ne montre qu'avec précaution, en cachette, et en y joignant un air de mystère. Il convient à tous égards de leur payer largement les premières babioles qu'ils présentent ; vrai moyen de les engager à montrer tout ce qu'ils ont de précieux, et de pouvoir concerter des affaires considérables.

Une remarque assez curieuse, c'est que, dans les contrats de ce genre, tout se passe entre eux en silence. Le vendeur et l'acheteur, joignant leur mains sous le bout d'une ceinture, font secrètement leurs propositions et leurs accords par différens attouchemens, de sorte qu'une même partie se vendra cinq à six fois sans que la compagnie ait aucune connaissance des conditions.

La jeunesse indienne se familiarise de bonne heure au commerce et à la connaissance des diamans. Le mode de rassemblement de ces enfans est admirable : on les voit chacun portant un poids et une ceinture où est renfermé leur or; ils vont ainsi sur la place de Soumelpour, et se mettent à couvert sous un arbre, où ils attendent le vendeur. L'occasion d'acheter se présente-t-elle ? ils font aussitôt le cercle : la partie de pierreries est d'abord remise au plus âgé ; elle passe successivement de main en main à chacun de ces enfans, sans qu'aucun dise le mot ; l'aîné reprend la partie, l'examine une seconde fois, fait les offres et contracte définitivement. Le soir étant venu, la compagnie récapitule le montant de ses achats, elle fait, par approximation, des calculs aux différentes pierres ou lots, selon qu'elle espère de pouvoir les vendre. Cette jeunesse les porte à des négocians en gros, et le bénéfice est partagé également, à la réserve de l'aîné, qui, étant responsable des achats,

se trouverait obligé de les prendre pour son compte, s'il avait mal calculé et payé trop cher; qui a, par cette raison, un quart pour cent de plus que les autres. Sage et sublime institution qui ferait honneur aux autres peuples de la terre.

Poids dont on fait usage en Asie et en Europe pour les Diamans.

Il est essentiel de connaître le rapport des poids dont on se sert dans ce pays, avec ceux d'Europe.

Aux mines de Raolconde, Gani ou Coulour, on pèse par mangelins qui sont d'un carat 3/4.

A Soumelpour en général, dans l'empire du Mogol, on emploie le ratis qui correspond à 7/8 de carat ou trois grains 1/2.

Dans les royaumes de Golconde et de Visapour, on compte par mangelins; ils sont d'un carat 1/8. Les Portugais se servent du même poids à Goa. Celui dont on se sert en Europe pour les diamans, les pierres de couleur et les perles fines, se nomme poids de carat. Le carat est de quatre grains un peu moins forts que ceux du poids de marc; car il faut soixante-quatorze grains 1/16 de carat pour équivaloir à soixante-douze grains du gros d'or. En terme de joaillerie, un diamant de vingt grains est un diamant de cinq carats, et cette expression est la même dans toutes les grandes places de commerce, sauf pour les pierres extraordinaires; on dit encore c'est un diamant rose, bleu, vert, ou paille de quatre-vingts grains, pour ne pas dire vingt carats.

Astuce des Indiens sur le décroûtage des Diamans. — Précautions dont les Européens doivent user dans l'achat de leurs pierreries.

Nous avons dit que les diamans, au sortir de la mine, sont plus ou moins encroûtés: il en est qui laissent à peine aperce-

voir quelque transparence dans leur intérieur, et, en cet état, les connaisseurs mêmes ne peuvent juger de leur valeur qu'imparfaitement. Pour faciliter la vente des diamans bruts, ces peuples ont imaginé le décroûtage. Le décroûtage qui est fait de bonne foi, consiste à donner un premier poli, en passant les bruts sur la meule dans la direction de leur place naturelle, afin d'user ce qui devient un obstacle à leur reconnaissance; mais, sous le prétexte du simple décroûtage, si la pierre a quelque glace qui se puisse cacher, les Indiens ont soin de la couvrir par l'arête d'un des angles saillans qu'ils y font rencontrer, et, si les défauts sont nombreux, ils ont la ruse de couvrir toute la pierre de petites facettes; ces facettes sont jetées comme au hasard, sans ordre de taille, de manière qu'on pourrait les croire naturelles. Il importe essentiellement aux négocians qui se transportent aux mines, de connaître cette supercherie des Orientaux. Le moyen de s'en garantir consiste à savoir discerner le poli de la nature d'avec celui qui est l'effet de l'art : la loupe peut être d'un grand secours; si on est familiarisé aux formes naturelles des gemmes, on ne peut manquer de reconnaître si elles ont été altérées par des surfaces qui ne sont pas dans les lois ordinaires. Lorsqu'on a sujet de soupçonner que l'art a travaillé à déguiser les défauts d'une pierre, on la tourne doucement vers chacune des arêtes, pour découvrir s'il ne s'y trouve pas des glaces ou autres imperfections adroitement cachées, lesquels défauts se montrent inévitablement dans toute leur étendue, quand on en vient aux tailles régulières.

Taille du Diamant aux Indes orientales.

L'histoire donne aux peuples de l'Inde une bien haute antiquité : l'industrie s'y faisait remarquer dans le temps que le reste du monde était encore désert ou sauvage ; mais il paraît qu'ils ne s'élevèrent jamais comme les Egyptiens à cette sublimité d'esprit qui est le partage du génie naturel, et que même

les arts de raisonnement n'eurent parmi eux qu'une bien faible émulation, ce que l'on attribue à la religion de Brama.

Les formes de la cristallisation des corps pierreux ont pu faire naître le désir de les régulariser et de les mieux polir, afin d'en accroître l'éclat.

La taille du diamant nommée *indienne* se divise en pierre épaisse et en pierre faible. (*Voy.* pl. 8, fig. 59, 60, 61, 62.) Cette dénomination explique l'origine de l'art, sans prouver si les Indiens ont su l'exécuter avant nous. Quoi qu'il en soit, ce genre de travail est bien éloigné du degré de perfection où nous nous sommes portés dans la suite.

L'époque où les Indiens se sont adonnés à tailler les diamans à la manière d'Europe, n'est pas connue. Ce peuple n'a rien ou presque rien ajouté à ses connaissances, et l'art dont il est question est encore chez eux au berceau. Tous les diamans taillés en Orient ont une mauvaise forme, ceinture irrégulière ordinairement trop épaisse : ils donnent souvent trop au-dessus, et ne laissent pas ce qui serait nécessaire au fond ; leur table et leur culasse se trouvent rarement au centre, et ne se correspondent point ; les facettes sont inégales, assez mal polies. Tavernier attribue ce dernier défaut à leurs roues, qui, étant d'acier, obligent le diamantaire de les démonter souvent de leur axe pour les rehacher, ce que nous ne sommes pas tenus de faire à celles de fer dont nous nous servons ; d'où il résulte que nos roues tournent avec précision, et que le travail qu'on fait sur elles prend plus de régularité. En général, on peut considérer l'industrie des Indiens comme une simple ébauche qui a toujours besoin d'être rectifiée. La Providence paraît avoir divisé ses bienfaits, en accordant à ces peuples cette belle production, et aux Européens un talent supérieur qui rend l'Inde tributaire de leur industrie. Il n'y a pas à douter que nombre de pierres précieuses qui ont été taillées par nos artistes, ne repassent en Asie, d'où elles sont venues originairement.

Quoique les diamans qui renferment des nœuds, ce qu'on

appelle diamans de nature, opposent une difficulté particulière à la taille, les Indiens ne laissent pas de les travailler, ce que nos artistes se font une peine d'entreprendre. La façon de ces pierres rebelles se paie, en tout pays, un peu plus cher, par la raison qu'on emploie et plus de temps et une plus grande quantité d'égrisé, pour les dompter.

Les Européens qui se rendent aux mines surchargés des frais immenses qu'occasionne un voyage de si long cours, ne sauraient spéculer sur l'emploi de leurs fonds que pour des pierres brutes ; car, s'ils les prenaient travaillées, ils en rapporteraient une moindre quantité : on peut bien courir des événemens, mais on ne fait pas de fautes de cette nature.

Taille du Diamant en Europe.

Il est certain que, du temps de Pline, le diamant n'avait aucun prix ; et que si on le regardait comme une espèce de richesse, par l'idée qu'on en avait, ce n'était là qu'une richesse vaine et presque inutile, puisque tout le savoir de ces temps ne consistait qu'à réduire les diamans en poudre, pour en graver certaines pierres ; et d'abord peut-être employa-t-on à cet usage quelques fragmens aigus de cette substance. En effet, cette production, dans son état de nature, n'a commencé à être employée que vers le quatorzième siècle pour la parure et pour l'ornement des chapelles, des empereurs et des rois ; et comme l'art n'était point parvenu encore à les embellir, on employait seulement ceux qui montraient une sorte de poli de leur nature, et qu'on nommait diamans ingénus, ou pointes naïves, quand ils avaient des pointes saillantes.

C'est pendant le cours de ses études à l'université de Paris, que Louis Berquen imagina, vers l'an 1475, la manière de dompter ce minéral, jusque-là inaltérable. Il eut l'heureuse pensée de frotter diamant contre diamant, et parvint ainsi à une découverte qui mérite de faire époque dans l'histoire des beaux-arts. Il porta son secret à Bruges, lieu de sa naissance.

Cet événement excita l'admiration, et parut comme un prodige. Les trois premiers diamans taillés par Berquen, qui avaient seulement une table et quelques biseaux, furent destinés pour Charles, dernier duc de Bourgogne, qui en avait fourni les bruts, et qui encouragea l'auteur de cette découverte par un présent alors magnifique.

Les premiers ateliers de Berquen furent mis en activité à Bruges. Le talent qu'il créa fut recherché des rois, s'étendit de proche en proche, passa à Anvers, et de là en Hollande; qui le croirait? La fin du quinzième siècle et le suivant n'offrirent aucune sorte de progrès sensibles. Berquen mourut sans se douter du grand perfectionnement auquel on s'élèverait dans la suite, et du commerce immense qui en naîtrait.

Quelques-uns de ceux qui s'adonnèrent à ce talent furent attirés à Paris : on fit des élèves; mais, hélas! quels élèves! Les maîtres n'avaient ni principe ni règle; il paraît qu'une sorte de stupeur ne permettait d'attaquer cette merveille de la nature que par degrés insensibles et avec une lenteur qui n'a point d'exemple : nous devons ses progrès au cardinal Mazarin et aux encouragemens que ce ministre persévérant sut répandre. Paris tailla alors des diamans pour toutes les cours; ils n'avaient point encore un degré de régularité; mais on ne faisait rien de mieux, ou peut-être d'aussi bien nulle part.

Mazarin, après être parvenu à faire surmonter les premières difficultés, confia les douze plus gros diamans de la couronne aux diamantaires de la capitale, pour être retaillés. On ajouta à ces pierres quelques facettes insignifiantes, qui, quoique formées très-irrégulièrement, ne laissèrent pas d'augmenter leur premier éclat; la cour s'en orna avec complaisance. Ce ministre, constant dans ses projets, paya généreusement les premières tentations faites sous ses auspices; il sentit que cet art n'était point parvenu à son degré d'élévation, et remit les diamans une seconde fois pour qu'ils fussent rectifiés. On fit de nouveaux essais qui menèrent insensiblement à des divisions de détail : ces pierres furent les premiers modèles de ce talent,

à la vérité encore très-limité, portèrent le nom des Douze-Mazarins, et, tout en convenant que les différens tâtonnemens qui ont eu lieu manquaient absolument de goût, ils ne laissèrent pas que de conduire à la découverte déterminée du brillant en seize qui date du ministère de ce cardinal. C'est par une suite de recherches sur le diamant brut qui avait de la couleur, qu'on parvint à la taille du diamant recoupé. Les renseignemens que j'ai pu me procurer semblent en attribuer la gloire à Vincent Peruzzi, de Venise, qui vivait vers la fin du dix-septième siècle.

On pourrait s'étonner que l'art de la taille, qui a été si long-temps l'objet de la sollicitude de l'homme d'état, ait eu des succès si lents; il n'est pas difficile d'en rendre raison. Les arts dormaient dans le berceau de l'enfance : les encouragemens de Mazarin et de Colbert en produisirent le premier réveil; aujourd'hui, si le gouvernement vient produire le second réveil, ils pourront s'élancer et nous consoler de l'état d'inertie où on les vit plongés depuis un demi-siècle.

La taille fut extrêmement avantageuse : indépendamment que la joaillerie lui doit son origine, elle mit en action une infinité de professions secondaires, dont le nombre et l'étendue occupaient, en 1770, à Paris, plus de trente mille personnes. La dissipation survint : on regarda les arts comme des instrumens qu'on quittait à son gré, avec l'assurance de les retrouver et de les reprendre quand on le voudrait : assurance sur une insouciance ruineuse. Les ministres qui laissent perdre des établissemens d'utilité publique, sans s'occuper d'en ouvrir de nouveaux, ont plus d'un reproche à se faire. Paris avait, vers la fin du dix-septième siècle, soixante-quinze diamantaires; ce talent était une sorte de séduction par la considération que le ministère y avait attachée. On a vu des maîtres habiles, les Dauvergnes, les Jarlet, etc.; ce dernier tailla un diamant, pour la Russie, de 90 carats. Il est aisé de se convaincre que l'industrie qui ne donne que son travail procure un bénéfice net à la nation : cette industrie

déclina, on ne fit plus d'élèves ; le nombre des maîtres, vers l'année 1775, se réduisit insensiblement à sept, dont trois, n'ayant rien à faire, afin de ne pas payer un loyer inutile pour leurs ateliers, en avaient démonté les roues. Le peu de ces braves artistes qui restaient en activité, étant tous avancés en âge, pouvaient encore espérer de terminer leur carrière sans manquer totalement d'occupation, si un coup de foudre, dirigé contre eux, ne les avait pas privés d'un travail de la cour qui semblait leur appartenir de droit. Des hommes mercenaires, destructeurs, le croira-t-on, de nos arts et de notre commerce, eurent l'impudence de prendre sur eux d'envoyer à Anvers dix-neuf cent quatre-vingt-seize diamans, pesant 3,832 carats, pour être transformés en brillans, tandis que nos diamantaires, qui étaient plus exercés dans ce genre de taille, manquant de travail, se trouvaient réduits à un état de misère ! Cette manœuvre, effet d'une confiance usurpée, ne doit-elle pas inspirer des regrets, et laisser des doutes sur la pureté de leurs intentions ? La retaille faite à Paris eût gêné leurs vues secrètes : ils prirent un prétexte spécieux, celui que le travail coûtait moins dans l'étranger, et qu'on l'y faisait bien plus vite. A-t-on jamais vu que les agens d'un gouvernement sage et éclairé dussent calculer de cette manière ! Quand même on aurait dû payer cette industrie au double, cet argent, ne sortant point de la France, aurait eu le précieux avantage de favoriser une circulation toujours utile, en revivifiant un art languissant qui était sur le point de s'éteindre.

Le talent de la taille fut régénéré un instant vers la fin du ministère de Calonne; le gouvernement, qui en avait senti l'importance, accueillit le projet qui lui fut présenté par l'étranger Srabracq. Dans cet arrangement, nos respectables artistes furent encore oubliés, et l'on ne connut point l'unique moyen qui pouvait soutenir cette entreprise. On se hâta de montrer d'abord un grand étalage qui pût en imposer au contrôleur du trésor public. Aussitôt, vingt-sept moulins

de diamantaires furent dressés dans le faubourg St.-Antoine ; on ne fit rien, dans aucun temps, de si somptueux. J'ignore les promesses qui pouvaient avoir été faites à ce directeur, s'il avait l'esprit manufacturier, ou si l'entreprise était au-dessus de ses forces ; un jour, dans un accès de découragement, il prit brusquement la fuite, laissant, dans le trouble, ses lunettes et son poids de carat sur son bureau ; et disparut, pour toujours.

Je me trouvais alors à Paris : l'intendant général du commerce [1] m'engagea à aller visiter les ateliers délaissés, pour lui communiquer les observations que je pourrais faire sur les lieux.

Je remarquai que la protection accordée à Srabracq par le gouvernement avait pour objet principal de le mettre en état de former des élèves ; mais ce serait s'abuser que de supposer que ceux-ci puissent s'exercer sur des diamans qui auraient déjà été taillés. Cette partie de la rectification ou de la transmutation de forme ne peut être exécutée que par la main des maîtres. Pour former des élèves, il faut nécessairement des diamans tels qu'on les trouve sortant des mains de la nature. Il eût fallu préalablement établir, à l'exemple de la Hollande et de l'Angleterre, un traité de commerce avec le Portugal ou avec quelques princes des grandes-Indes, pour se procurer annuellement une certaine quantité de cette matière première, et c'est alors que la France aurait pu compter sur un nombre d'ateliers proportionné aux ressources qu'elle se serait assurées. La ville de Paris n'aurait pas été dans la pénurie où elle se trouve encore de ces sortes d'artistes qui ont anciennement si fort contribué à la splendeur de l'état.

[1] M. Tolozan, homme aussi intègre qu'instruit.

Notions sur les points essentiels de la taille du Diamant.

Je n'ai point dessein, et ce serait sortir de mon sujet, d'entrer dans tous les détails du diamantaire ; cependant j'ai cru que les premiers élémens de ce talent seraient reçus du public avec quelque intérêt, même à cause de la simplicité des procédés qu'on y emploie

On commence par déterminer en masse la distribution de son travail : le premier soin est de conserver la surface la plus étendue de la pierre, et, sauf les cas où la nature du brut ne correspondrait pas à cette disposition, on ne doit point se départir de cette règle.

La première opération de la taille est celle par laquelle on décroûte les bruts ; à cet effet, on oppose diamant contre diamant, ils mordent l'un sur l'autre, et c'est en frottant ainsi que s'établit la première forme, qu'on appelle *ébauche*. Durant ce travail, il s'en détache une poudre fine, que l'on reçoit dans une boîte nommée *égrisoir* ; cette poudre, à laquelle on joint de l'huile d'olive, sert à tailler et à polir les diamans ; on conçoit que le dernier poli s'obtient lorsque la poudre est impalpable. Une des grandes difficultés de cet art consiste à bien connaître ce qu'on appelle le chemin de la pierre, que quelques-uns nomment *fil* ; il faut nécessairement placer la pierre sur la meule dans le sens de ces fils, qu'on peut comparer aux fibres du bois ; sans cette précaution, le diamant s'échaufferait en vain, et l'on ne parviendrait point à le dompter.

Un autre point important, c'est de savoir bien mettre le diamant en soudure. Cette opération difficile, et qui demande beaucoup de justesse afin de tailler correctement, a cependant de l'analogie avec la manière de cimenter les autres espèces de pierres.

Cliver le diamant, c'est le fendre en deux parties : pour y

parvenir, il faut se porter directement sur le fil de la pierre. On y fait une raie ou cannelure en ligne droite ; cette cannelure doit être un peu profonde. On pratique ensuite, avec une bouterole, un trou proportionné à sa grandeur, dans un culot de plomb, de manière que le diamant puisse s'y tenir debout et comme enchâssé. Après avoir mesuré la pierre on la retire, on met dans le trou un peu de cendre, et on la remet en place. Les cendres empêchent que le diamant ne s'enfonce trop avant lors de l'opération. On emploie à cet effet une lame d'acier dont le tranchant est arrondi de manière qu'après l'avoir introduite dans la rainure, elle n'en touche pas le fond. En tenant le couteau d'une main, on frappe avec un maillet d'acier un coup sec, et le diamant se divise en deux.

La plupart des diamantaires ne sont dirigés dans un travail aussi délicat que par une sorte de routine. Ils ne connaissent pas certains instrumens qui leur seraient du plus grand secours, nommément le gonomètre ; aussi, est-il rare qu'ils mesurent leurs angles avec la précision de la géométrie. Quelques notions de cette science et du dessin, donneraient de grandes lumières pour parvenir à former des pierres correctes et bien proportionnées.

Tracé des anciennes tailles du Diamant et de leur rectification.

On voit, dans plusieurs figures de la 8ᵉ planche, combien le talent du diamantaire a d'abord été borné. La pierre faible est à quatre biseaux avec une table le dessous plat (*Voy.* fig. 59), et quoique ce genre de travail ne soit plus estimé dans la parure, il importe d'en conserver la distribution comme une des premières inventions de l'art. Il y a des pays où on la recherche encore pour en faire des croix. La figure 60 représente la même, vue de face.

De cette même pierre, l'on fit, et l'on fait encore, le demi-

brillant : pour y parvenir on ajouta à cette distribution quatre autres biseaux qui aboutissent à la table et à la ceinture (*Voy*. fig. 65) ; on recoupa ensuite l'extrémité de ces biseaux par huit nouvelles faces triangulaires qui se terminent en l'une des pointes vers la table (*Voy*. fig. 66) ; enfin, on se porta à de nouvelles distributions plus régulières et mieux conçues (*Voy*. fig. 68). Les recherches pour le dessous se sont bornées à un croisillon (*Voy*. fig. 67). Le demi-brillant a de faibles jeux de lumières, parce qu'il manque de corps ; il n'est, à mon avis, qu'une circonstance où l'application de la taille peut être admise, celle d'un grand brut carré et mince dont on ne voudrait pas réduire l'étendue et abattre les coins pour en faire une rose ou une pierre à étoile.

La pierre épaisse, également ancienne est, comme nous l'avons dit, sous le nom de taille indienne (*Voy*. fig. 61 et 62). Cette pierre se métamorphose en brillant simple ou en seize, au moyen de quatre autres biseaux dans le dessus et le dessous ; ce genre de taille ne se fait plus de nos jours, que pour les diamans qu'on nomme menus.

Le diamant en seize provenant de la taille indienne, se divise sans inconvénient en brillant recoupé au moyen de nouvelles distributions, comme on le verra dans la suite.

La rose qui peut se transformer en brillant, est celle à laquelle on a laissé originairement la ceinture trop épaisse, et qui a une hauteur démesurée (*Voy*. les fig. 73 et 75). Les figures 74 et 76 représentent ce qu'on a dû enlever à ces roses, pour en venir à la taille indienne. Comme on voit, ce genre de taille est en quelque sorte l'ébauche et la base des brillans en 16 et en 32.

Taille du brillant exécutée sur des Diamans bruts.

Supposons un brut de diamant ayant deux pyramides sensiblement quadrangulaires, à base commune, qui est sa forme

ordinaire, et la plus convenable à ce genre de taille, la ceinture est la ligne qui environne la pierre et qui en détermine l'étendue horizontale; pour former cette ceinture, on commence à disposer ses quatre côtés à angles droits, la forme du brut doit en déterminer le mode. Les détails où nous allons entrer ne sont applicables qu'au carré régulier par ses angles, car les carrés longs exigeront quelques modifications. On fait la longueur de l'axe des pyramides égale à la largeur de la base, et l'on dirige les plans des biseaux supérieurs à l'extrémité de cet axe; c'est ainsi qu'on l'entend. Il serait plus simple de dire que ces premiers biseaux doivent être inclinés de 45 degrés sur la base; le goniomètre serait déjà ici du plus grand secours. On ne doit établir les biseaux des coins qu'après avoir formé la table; pour y parvenir, on commence par retrancher du sommet de la pyramide inférieure un 18^e de la hauteur de l'axe par un plan parallèle à la base; ce plan donnera la culasse de la pierre. On formera ensuite la table dans la pyramide opposée par un plan également parallèle à la base, de manière que sa distance à la base soit la moitié de la distance de la base à la culasse: l'on raccourcit maintenant les quatre extrémités des diagonales de la table d'un 20^e, et c'est de là que partent les biseaux qui vont se terminer au coin de la ceinture; jusqu'ici le dessus de la pierre ne renferme que la table et huit biseaux; c'est ce qu'on appelle la taille en seize.

Pour parvenir à la taille en trente-deux, on forme, sur les quatre grands biseaux, un losange, en coupant tout au tour quatre facettes triangulaires de traverse supérieure et inférieure : les premières bordent la table, et les dernières reposent sur la ceinture; celles-ci sont divisées, si la pierre est carrée, par une petite face triangulaire située vers le coin à laquelle on donne le nom de clôture, et qui n'entre point en ligne de compte dans ce qu'on appelle taille en trente-deux. Les biseaux des coins sont par là même formés de manière à figurer de petits losanges qui se touchent par deux de leurs pointes; les deux autres pointes de ces losanges se terminent à la table et à la ceinture.

Venons au dessous du brillant ; en émoussant les quatre coins de la culasse, on fait partir de ses angles, huit arêtes qui doivent, en s'approchant de la ceinture, correspondre exactement aux arêtes de dessus la pierre. Ces huit arêtes renferment huit faces sensiblement triangulaires, alternativement grandes et petites, dont l'ensemble forme ce qu'on appelle le pavillon ; ces facettes en s'approchant de la ceinture, s'y réunissent par des plans triangulaires qui forment des traverses et des clôtures ; c'est la méthode communément adoptée. Nous devons prévenir ici que tout brillant cristallin auquel on aurait fait une plus grande quantité de facettes, papillote trop, c'est-à-dire que les reflets en sont interrompus, et finissent par se confondre.

De toutes les formes des diamans, la plus estimée est le brillant carré un peu curviligne ; cependant cette taille laisse souvent à désirer dans le dessous, attendu que les quatre faces principales du pavillon se trouvent fort larges, et les autres quatre très-étroites, comme on le voit (pl. X, fig. 94), que nous rapportons fidèlement dans notre ouvrage, d'après Jeffriès, afin que les artistes puissent juger comme nous du défaut qui y paraît. Pour rectifier cette imperfection qui nuit à l'éclat de la pierre, la partie supérieure des grands pans ne doit point commencer à la ceinture, mais un peu plus bas, et celle inférieure ne doit pas non plus être portée rigoureusement à la culasse ; il importe de rapprocher les pointes latérales des grands losanges ; on élargit par cela même celle des petits, ce qui donne plus d'égalité dans les largeurs : dès lors les plans des grands losanges se trouvent plus éloignés de l'axe, tandis que les petits en sont plus rapprochés ; d'où résulte un faisceau de prismes produisant les différens jeux de lumière qu'on y admire.

Il a été dit qu'il faut retrancher un dix-huitième de l'axe pour former la culasse. Cette méthode est bonne pour les moyennes et les petites pierres. Jeffriès a excédé sur ce point dans les forts diamans ; l'expérience seule préside, dans ces cas, à la juste

étendue qu'il convient de laisser à cette partie considérée comme le foyer des reflets.

Les justes dimensions que nous avons établies pour obtenir les grands effets du diamant, sont basées sur le plus haut degré de hauteur que l'on doive donner à ce genre de taille. On peut cependant s'écarter de cette précision dans le moins, lorsque le brut manque un peu d'épaisseur en proportion de son étendue, car il ne serait pas naturel de le réduire pour en faire une petite pierre, s'il est d'ailleurs bien conformé et de belle eau. Le négociant trouvera toujours son compte dans une gemme répandue, c'est-à-dire apparente, qualité très-recherchée particulièrement des Vénitiens qui la nomment *diamante vistoso*; mais on ne doit point outre-passer cet écart de plus d'un tiers sur les dimensions établies pour les pierres régulières, c'est-à-dire qu'on peut en rigueur donner à un diamant de huit à neuf grains l'apparence de celui de douze, lorsqu'un de six grains se trouverait dégradé si on lui donnait cette même étendue ; il vaut mieux, dans ce cas, faire une belle rose que de former un mauvais brillant, surtout si le brut est d'un blanc cristallin.

Une diminution dans la hauteur ordinaire devient nécessaire, même pour les différentes tailles, toutes les fois que les diamans renferment de fausses couleurs, telles que la céleste et la teinte de noyer, et comme aucun art ne peut les détruire entièrement, il convient du moins de les affaiblir ; pour y parvenir on incline plus qu'à l'ordinaire tout le travail des faces en amincissant, autant qu'il est possible, le bord de la ceinture. Lorsque le diamantaire a employé toutes ses ressources pour diminuer ces sortes de défauts, le joaillier a des moyens particuliers pour y concourir ; mais si les nuances sont trop rembrunies, on ne doit point employer de tels diamans à la taille en brillant. Nous indiquerons plus loin le parti qu'on en peut tirer.

La règle dont nous avons parlé, par rapport aux épaisseurs ordinaires, n'a trait qu'aux corps précieux cristallins ; elle ne

doit plus avoir lieu, lorsqu'il s'agit de rares diamans ayant la couleur verte, bleue, violette ou rose. Comme la très-grande valeur de ces pierres dépend du degré de nuance que la taille développe, chacune d'elles exige des combinaisons particulières, d'après les tons de couleur qu'elles portent. Ces sortes de couleurs sont si merveilleuses, qu'il importe infiniment de les conserver, et même de les concentrer pour les rendre encore plus vives et plus nuancées. Quand on est parvenu à ce terme, et qu'on sait faire une juste application des divisions particulières qui conviennent dans chaque cas, on possède le suprême degré de l'art.

Une des tailles les plus propres à cet effet, est représentée (pl. VI, fig. 46). Le dessous de la pierre doit porter plusieurs rangs de biseaux qui devront se rétrécir à mesure qu'ils se rapprochent de la culasse; on peut en prendre une juste idée (pl. V, dans le dessous de la pierre fig. 59). Leurs angles formeront une courbure arrondie, autant que la matière pourra le permettre; il faut observer que, plus on en multipliera le nombre, ce qui est une des grandes difficultés de cette profession, plus la pierre gagnera et paraîtra avoir acquis de couleur.

De la taille à Rose.

La distribution de la rose parfaite, qu'on nomme taille de Hollande, convient très-bien à tout ce qui est moyenne ou petite pierre. Le dessous en est plat; la partie de dessus se nomme couronne; elle présente six faces triangulaires qui forment un exagone régulier, relevé en pointe, d'où il résulte que chacun de ces triangles n'est pas rigoureusement équilatéral, mais isocèle. On incline, vers la ceinture, six autres triangles qui partent du contour de la couronne, et dont les pointes se terminent à la ceinture, sur laquelle reposent douze facettes de traverse qui complètent le travail de la pierre. Le diamètre de la couronne, selon Jeffries, doit être égal à trois cinquièmes de celui de la base. Il établit, pour la rose parfaite, une

hauteur égale à la moitié du diamètre de la base ; c'est ici où nous trouvons que cet artiste excède un peu dans les hauteurs qu'il donne : d'ailleurs, il n'y a rien à ajouter à cette taille quand elle est bien réglée; mais jusqu'aux pierres d'un à deux carats, car passé ce poids, je la considère fort imparfaite; non-seulement les plans deviennent trop grands par leur petit nombre, mais les arêtes se montrent infiniment trop lourdes et si saillantes, qu'elles n'offrent que d'une manière bien imparfaite l'objet qu'on cherche à imiter. La pierre à rose, qui tient son nom du bouton de cette fleur, demande une forme arrondie, et elle l'est en effet dans les petits diamètres : mais plus la pierre a de poids et d'étendue, plus elle se montre matérielle et sans grâces ; et s'il y a impossibilité d'établir le recoupé d'après la rose en 24, rien n'empêche de parvenir à un but si utile au moyen de distributions différentes ; il doit paraître étonnant que les diamantaires d'Europe n'aient point encore su se donner cet élan.

La rose que nous appellerons recoupée, porte 36 plans, dont 24 sont des triangles sensiblement équilatéraux terminés, à la ceinture, par 12 facettes de traverse, lesquels 36 plans, d'après l'axiome reçu, donnent autant de feux que de faces. (*Voyez* pl. XVI, fig. 34 et 35). Nous plaçons à la même planche deux roses selon l'ancienne méthode, de 50 et de 100 carats, afin que les gens de l'art reconnaissent l'importance de celle que nous proposons.

Les dimensions que nous donnons pour la taille à rose simple ou recoupée, est le point qui favorise au plus haut degré l'éclat de ces pierres; on peut, cependant, modifier ces mêmes proportions dans leurs épaisseurs, pourvu qu'on ne s'en écarte pas extrêmement.

On fait, à Anvers, des roses extrêmement minces, sans observer la règle que nous venons d'indiquer; mais le cas est ici bien différent, puisqu'ils y emploient des diamans tirant au brun, qui ne sont bons qu'à cet usage, et qui joueraient très-mal de toute autre manière. Comme on voit, ce ne sont

pas des modèles, mais leur bas prix fait qu'elles ont un grand débit dans le département de Vaucluse, surtout à Avignon et à Barcelonne. Venise s'est également occupée de ce genre de travail.

Comparaison de la Rose et du Brillant ; leur mérite relatif.

Pour établir les principes de cette question, il faut supposer deux pierres, l'une à rose et l'autre en brillant, absolument parfaites dans leurs proportions géométriques. La rose régulière doit avoir toutes ses facettes absolument égales entre elles ; ce sont autant de plans triangulaires formant une courbure d'angles saillans, d'où résulte une uniformité de reflets en raison de leur nombre et de leur position. Il est un goût indépendant du caprice et du temps : c'est celui auquel atteint un art quelconque qui s'est élevé au faîte de la régularité, terme qui fixe les regards et subjugue infailliblement les connaisseurs. Si la rose a eu sa révolution parmi les gens de luxe, si elle a été en quelque sorte avilie, je conviens que l'on a pu être quelquefois fondé, non par le motif de ce genre de taille, mais uniquement parce qu'elle était mal rendue.

Dès que l'invention de la taille brillantée parut, les personnes portées à la nouveauté se livrèrent à en suivre servilement la mode ; dès lors, une infinité de roses qui n'avaient besoin que d'être rectifiées pour devenir parfaites, furent métamorphosées indistinctement en brillans. Il a fallu de deux choses l'une, où réduire la rose à très-peu près un quart de moins de l'étendue qu'elle avait pour parvenir à en faire un brillant correct, ou si l'on a voulu conserver la matière et ne la rétrécir que peu, on a dû se contenter d'avoir des brillans très-imparfaits dans leurs proportions, par conséquent, privés d'une partie de leur éclat, chétive rapsodie d'un goût mal entendu, dépense en pure perte.

Certaines familles sont d'autant plus intéressées à conserver l'usage des roses, qu'elles se font gloire d'en garder comme

un précieux souvenir de leurs ancêtres ; que, si elles n'avaient pas reçu de l'art tout le degré de beauté dont elles peuvent être susceptibles, on y peut suppléer par des corrections que le goût sait fixer, ce qui rehaussera de beaucoup leur éclat et leur prix. Les roses qui doivent subir la retaille pour être transformées en brillant, sont uniquement celles auxquelles on a laissé originairement beaucoup trop d'épaisseur.

Quant à la comparaison du brillant et de la rose, le sentiment de Jeffriès est que les roses ont droit, poids pour poids, à une valeur égale de celle du brillant ; il dit même que quelques personnes qui jouissaient à Londres de la plus grande réputation pour la connaissance du diamant, préféraient les roses ; c'est une affaire de goût : néanmoins, son expression est trop générale. Je conviens qu'une rose parfaite du poids de demi carat jusqu'à un ou deux carats, peut être aussi belle qu'un brillant qui aurait la même étendue. J'admets également que les roses très-petites sont préférables aux brillans pour tous les ouvrages qui demandent beaucoup de délicatesse, comme seraient les emblèmes, les chiffres, etc. Je connais aussi les grands effets de la rose isolée dans tous les travaux mouvans ; mais pour les entourages, ainsi que pour d'autres réunions, elle est moins intéressante que le brillant : nombre de brillans sertis de près et avec intelligence, offrent dans l'ensemble de leurs tables, un plan horizontal du plus grand mérite ; on croirait voir une sorte de parquet : il n'en est pas de même de la rose à raison de sa forme, en quelque sorte circulaire. Je ne crois pas non plus qu'une grande rose puisse plaire autant qu'un brillant de même grandeur ; l'œil se repose sur la table du brillant, et contemple en même temps toutes les facettes qui l'entourent, tandis que plus la rose aura d'étendue et plus il faudra la tourner pour jouir de son effet : on doit encore observer que le brut que l'on emploie pour faire le brillant, peut servir à faire la rose ; au contraire, le brut dont on se sert ordinairement pour faire la rose, ne pourrait point faire le brillant, à moins de réduire son diamètre, et

comme il est moins facile de rencontrer une entière limpidité dans le cube qui forme le brillant, il paraît évident qu'il doit avoir relativement aux roses, un mérite et une valeur supérieurs. Quoi qu'il en soit de cette dispute, convenons que si le brillant bien taillé mérite le premier rang, la belle rose ne lui cède guère. Le fait est que le brillant vu de près paraît plus magnifique. La rose mouvante est comme une fleur naïve que la moindre agitation embellit encore ; elle produit alors une sorte d'effet magique. En général, le brillant est de la plus grande ostentation ; le diamant à rose, à poids égal, a l'avantage de présenter une plus grande étendue.

Taille à étoile inventée par l'auteur.

Cette nouvelle taille, dans sa figure étoilée, offre un aspect rayonnant qui plaît beaucoup à l'œil ; elle a été combinée pour y employer avantageusement certaines parties nettes de diamans bruts, dont on ne pourrait faire d'autre usage qu'avec des pertes importantes de la matière. L'auteur a en outre cherché à produire des jeux de lumières différens du brillant et de la rose (*Voy*. pl. X, fig. 98.)

Il est encore à observer que la taille à étoile, qu'on rend publique aujourd'hui, exige une telle précision, qu'elle ne peut souffrir aucune irrégularité ; elle présente, au centre, une table hexagone dont le diamètre doit être, à très-peu près, le quart de la grandeur de la pierre. Des six côtés de l'hexagone partent autant de faces triangulaires inclinées vers les bords de la ceinture ; et ces triangles, par une longueur plus grande aux extrémités, forment des rayons divergens, une sorte d'étoile, au moyen des six faces planes, espèce de secteurs également recourbés, qui de la ceinture viennent aboutir aux angles de l'hexagone central.

Le dessous de la pierre peut se diviser de deux manières.

La première, la plus simple, a six pavillons qui vont aboutir presque au centre commun, où il doit être ménagé

un petit plan, que l'on nomme culasse, ayant soin de faire rencontrer les six arêtes des pavillons au milieu des secteurs, ce qui modifiera leur grandeur de moitié.

La seconde consiste à former dans le dessous un petit hexagone, des angles duquel partent six rayons dont la figure étoilée et les autres lignes correspondent parfaitement à ce qui a été fait pour le dessus de la pierre (fig. 100.). La figure 101 représente ce diamant vu de profil.

Observations importantes sur les Diamans bruts.

Il a déjà été dit que la diminution des diamans bruts du Brésil peut se calculer à 7 douzièmes par carat, c'est-à-dire que douze cents tels que la nature les offre, en donneront cinq cents de taillés ; que le déchet de ceux des Grandes-Indes est censé de moitié ; de sorte que douze cents de brut en donnent communément six cents de taillés.

Un calculateur habile combine le parti qu'il peut tirer de chacun de ces corps par rapport à leurs parties limpides ; il ne s'arrêtera pas à telle ou à telle autre partie qui pourra se trouver défectueuse, quand ses connaissances lui feront juger qu'elles tomberont par la taille. Il doit également reconnaître, à l'aspect de chaque brut, tout au moins par approximation, le degré de blancheur qu'ils auront après leur coupe. Le choix des bruts, dût-il coûter quinze pour cent de plus, lui sera toujours avantageux. Il est quelquefois des cas où le prestige porte d'abord à juger avantageusement d'une pierre ; mais il faut se prémunir et pencher plutôt du côté de la défaveur, en se limitant dans ses offres, de manière qu'en supposant que l'intérieur de la pierre, dévoilé par le travail, ne réponde pas entièrement à l'attente, on ait encore une sorte de dédommagement pour ses fonds exposés. Du reste, cet examen ne doit pas être long ; assez généralement les hommes qui s'y appesantissent sont ceux qui jugent le moins sainement. C'est un tact qu'il importe d'acquérir, qu'on ne saurait trop

priser, au moyen duquel l'on peut s'adonner à ce genre de commerce bien honorable et bien sûr, quand on le fait loyalement et avec prudence.

Pour ne laisser aucune incertitude sur la connaissance des bruts, nous allons donner quelques exemples des parties bonnes et mauvaises que les mines présentent, et de la détermination qu'on doit prendre dans les différens cas.

PREMIER EXEMPLE.

Soit un diamant brut, ayant dans son intérieur une ou plusieurs glaces à quelque distance de l'une des deux pointes surbaissées (*Voy*. planche X, fig. 92); cette glace ou toute autre imperfection décide de la direction de la table : en combinant son travail de manière à faire disparaître ce qui est défectueux, on obtiendra par ce moyen un brillant parfait. La culasse du brillant est unie; elle n'est pas couverte de facettes comme l'avance M. Brard [1].

II^e EXEMPLE.

Supposons un diamant de la forme du précédent (planche X, fig. 91), dont la moitié du cube serait remplie de saletés : le brut sera clivé dans une direction qui ne lui fera rien perdre de son diamètre; il en sera formé une rose qui aura encore une épaisseur convenable.

III^e EXEMPLE.

S'il se présente une pointe naïve, un brut qui ait de nombreux défauts, cependant situés de manière qu'une des bases, sur sa plus grande longueur, soit nette, et que ces mêmes défauts ne pénètrent pas jusqu'au centre de la partie opposée, il importe alors de concilier deux précieux avantages, de mé-

[1] Dans la première partie de son Traité, page 45.

nager une belle forme, quel qu'en soit le genre, et de conserver le plus grand poids possible. Comme on aurait beaucoup de perte en abattant, pour obtenir une pierre ronde, il importe de former ses distributions pour une poire ou une pendeloque brillantée.

Je ne chercherai pas à me faire un mérite des vues que je viens de proposer sur le parti qu'on peut tirer de certains diamans, et que je n'ai trouvé dans aucun auteur; mais il ne sera pas hors de propos d'observer que je les ai acquises par la longue étude que j'ai faite sur la taille des cristaux.

La Hollande a la réputation de tirer un parti très-avantageux des petits fragmens qui ne serviraient ailleurs que pour faire de la poudre : elle s'est occupée des menus détails de l'art avec le plus grand succès, en y employant la plus belle qualité de diamant; la valeur des bruts est donc sujette à varier dans les différens pays où la main d'œuvre est plus ou moins chère.

Jeffriès, dans son traité sur le diamant, s'est mépris sur plusieurs points très-essentiels, que nous nous faisons un devoir de relever. Il commence par avancer qu'un diamant brut, qui ne vaut pas une livre sterling le carat [1], ne mérite point la taille, parce que tous ceux, dit-il, qui sont au-dessous de ce prix, ont sûrement quelques-uns des défauts suivans, et peut-être tous: mauvaise couleur, mal conformés, pleins de points, de veines, de glaces, ou raboteux, ce qui leur ôte toute leur valeur, et que, dans ce cas, ils ne doivent servir que pour tailler ceux qui sont nets. On voit que l'auteur taille en plein drap, et qu'il n'a pas les vues de l'économie manufacturière des autres pays qui emploient cette production. Il suppose trois prix dans les diamans bruts, savoir : un, deux, trois livres sterling le carat. Il dit que la différence des premiers aux seconds est de cinquante pour cent, comme celle des seconds

[1] La livre sterling se calcule à 26 francs 10 cent. La qualité des diamans bruts que l'on taille assez généralement à Anvers ne vaut que 10 à 12 fr. le carat.

aux troisièmes ; il aurait dû faire attention que la différence d'un à deux est de cent pour cent, tandis que celle de deux à trois n'est que de cinquante pour cent.

Cela prouve, dit-il, que les plus mauvais diamans taillés valent quatre livres sterling le carat, ceux de moyenne qualité huit, et les plus beaux douze ; conclusion dénuée de tout fondement.

A l'entendre, quelle que puisse être la variation de la valeur des diamans bruts, on pourra toujours en fixer le prix moyen sur celui des bons et des mauvais mêlés ensemble.

On voit par ce que nous venons de rapporter, que notre auteur n'a pas suivi la méthode des géomètres, celle de n'avancer rien que de convaincant ; il n'a pas su discerner qu'un diamant qui n'aurait que le défaut d'être raboteux ou mal conformé, ne doit pas être jeté au rebut, puisque l'art parvient sans doute à surmonter ces prétendus défauts ; et il s'élève même à employer avec tout l'avantage les parties saines de ceux qui en ont de réels. D'ailleurs son raisonnement sur le prix des diamans bruts, le faisant varier selon les nombres de un, deux et trois d'une qualité à l'autre, n'est point du tout établi sur des principes exacts ; car, sur une partie, il peut y avoir dix, quinze et vingt qualités, et, quand même il n'y en aurait que de trois sortes, il n'en résulte pas qu'elles doivent suivre servilement la valeur correspondante aux nombres dont il vient d'être parlé. Je pose en fait que, sur mille sachets de diamans bruts, il n'y en aura pas deux absolument égaux, par conséquent qui n'exigent des calculs différens.

Du reste, M. Jeffriès mérite de justes éloges sur les détails où il entre au sujet des tailles incorrectes, sur les moyens qu'il indique pour les rectifier ; enfin sur le degré de perfection dont le brillant est susceptible, seules parties saines de son ouvrage. Nous ajouterons qu'il parle avec quelque justesse des roses ; mais il leur donne trop de hauteur ; ses vues ne se sont pas portées dans tous les cas où il convient de les transformer en brillant.

Pourquoi voit-on un si grand nombre de Diamans mal taillés ?

Il n'est pas difficile de répondre à cette question. Les trésors des princes renferment souvent des pierres de simple ostentation, dont la taille n'eut pour objet que la conservation de leur diamètre, sans égard pour les règles de l'art ; tels sont les diamans du grand Mogol et celui qu'on voyait à Florence dans le temps du grand duc de Toscane. Le premier ayant la forme d'une moitié de coco, le second approchant de celle d'un œuf de pigeon. Il est bien rare qu'un très-grand diamant, qui sort pour la première fois des mains de l'artiste, n'ait pas été principalement travaillé dans la vue de ménager son poids aux dépens même de son plus grand éclat, dans la persuasion qu'il séduirait d'abord par un avantage aussi imposant. On admire avec enthousiasme la grosseur d'un diamant; on attache la plus grande importance à un volume qu'il est si rare d'obtenir ; et le désir de lui procurer tout le feu dont il est susceptible, ne vient qu'en sous-ordre de cette première considération, seul cas où l'on puisse tolérer une taille incomplète et arbitraire.

La licence dont nous venons de parler a été portée si loin, qu'elle marque souvent l'ignorance. On voit dans le commerce nombre de diamans d'un poids ordinaire qui ont été absolument manqués dans leurs premières distributions, ce qu'on ne peut éviter d'attribuer au défaut de lumières du diamantaire qui n'a pas eu le bon esprit de prendre la taille dans le sens convenable, ayant mis en hauteur ce qui aurait dû être placé en largeur ; et c'est de cette mauvaise combinaison, fruit d'une ignorance impardonnable, que résulte la pierre haute en chaton. Si l'on m'opposait que l'on est toujours à même d'ôter cette surabondance de matière, je n'aurais pas de peine à en convenir; mais on n'en aura pas moins perdu sans retour une partie de l'étendue qu'elle aurait pu avoir. Ce que nous venons de dire s'applique à tous les genres de gemmes sans que nous soyons obligés de nous répéter.

Cependant il y aurait bien de l'injustice à prétendre que les pierres mal formées aient toujours été l'effet du défaut d'instruction des artistes de cette partie. Le fait est que les diamantaires durent très-souvent s'assujettir à ce qui leur fut prescrit par les possesseurs des diamans bruts, qui leur imposèrent l'alternative, ou de sauver leur poids, ou d'être privés de travail; les difformités qu'on remarque journellement viennent souvent de cette source. L'homme éclairé les distingue de celles dont nous venons de parler : elles ne montrent qu'un travail lourd, distribué cependant dans des directions qui tiennent à des principes; mais, dans le fond, le vice n'en existe pas moins à quelques égards ; on l'observe surtout à une immensité de petits brillans en 16 moins soignés que les pierres fausses. Tant que le public se laissera éblouir par la seule considération du poids, il ôtera aux artistes la liberté et le mérite de se conformer aux règles exactes qui déterminent les pierres bien formées.

Le seul mot de pierre robole ou groupée annonce trois grands défauts : d'abord la pierre robole plaît moins à l'œil que celle qui est correcte ; en second lieu elle paraît moins grande qu'elle ne l'est réellement ; enfin il est assuré que cette surabondance de poids qu'on lui a laissée la prive d'une partie de l'éclat qu'elle devrait avoir. Néanmoins les pierres roboles ont occasioné nombre de négociations qui n'auraient pas eu lieu ; car certaines gens ne se déterminent à acheter des diamans qu'autant qu'ils croient les obtenir bien au-dessous des prix courans et de leur vraie valeur. Or, ces sortes de pierres viennent fort à propos pour les spéculateurs peu éclairés et méfians qui ne savent pas se confier à un honnête joaillier, et qui finissent par être dupes sans s'en douter. Voici comment :

Un diamant de six grains, régulier dans sa taille, vaut, je suppose, 500 francs; un autre diamant de belle eau et du même poids, mais robole, vaudra 200 francs ; mais, comme par la retaille, absolument indispensable pour en faire une pierre correcte, le diamant devra perdre un grain

et demi de son poids, sans rien acquérir de son diamètre, il pourra encore valoir 200 fr., sur lesquels il faudra en déduire 20 fr. pour le prix du nouveau travail, reste à 80 fr.; ainsi donc, en achetant pour 200 fr. une pierre du poids de 300 fr., on y perdra, parce que la pierre, étant réduite à quatre grains et demi, ne peut avoir qu'une valeur relative à ce poids.

Evaluation des Diamans taillés, de quelque poids qu'ils puissent être.

Boëcen Boot, Berquin, Tavernier et Jeffriès nous ont transmis des calculs pour l'évaluation du diamant.

Boëcen Boot est trop éloigné du temps où nous sommes pour nous y fixer, d'autant plus qu'il n'y avait guère alors que des diamans taillés à l'indienne; il écrivait en 1609. Lorsque Berquin a publié, en 1669, son ouvrage, les roses avaient déjà une certaine recherche, et, quoique la table de ce dernier auteur ne puisse pas être aujourd'hui d'une grande utilité, je la rapporte pour donner un aperçu du prix qu'elles avaient alors.

TABLE du prix des Diamans à rose, suivant Robert Berquin, année 1669.

Rose.	Poids.	Valeur.	Rose.	Poids.	Valeur.
1.	1 grain.	15 liv.	1.	2 carats.	500 liv.
dito.	1 1/2.	25.	dito.	2 c. 1/2.	650.
dito.	2.	45.	dito.	3 c.	800.
dito.	2 1/2.	66.	dito.	3 1/2.	1,000.
dito.	3.	78.	dito.	4.	1,500.
dito.	4.	100.	dito.	5.	2,400.
dito.	5.	130.	dito.	6.	3,400.
dito.	6.	270.	dito.	7.	5,000.
dito.	6 1/2.	350.	dito.	8.	6,000.
dito.	7.	400.	dito.	9.	7,000.
dito.	7 1/2.	450.	dito.	10.	9,000.

Par la seule inspection de cette table, on voit qu'elle n'est fondée sur aucun principe.

Tavernier a donné en 1692 une vraie règle pour l'évaluation des diamans; on voit qu'il s'explique avec beaucoup de précision et de clarté. Il prend pour exemple une pierre taillée à rose, d'une belle eau, blanche, vive, nette, de bonne forme, sans être robole : il suppose le prix du premier carat de cent cinquante livres; pour savoir ce que vaudra une pierre de la même perfection du poids de douze carats, il calcule de la manière suivante :

```
            12
par. ...    12
           ———
           144
par.... 150
———
liv. 21,600
```

Il multiplie douze par douze, ce qui fait cent quarante-quatre, et le produit cent quarante-quatre par cent cinquante livres, vraie valeur du premier carat, ce qui lui donne vingt-un mille six cents livres, qui est le prix de la pierre de douze carats.

Cet auteur suit la même règle pour évaluer les diamans qui ne sont pas parfaits : une pierre, dit-il, de quinze carats, qui n'est pas de belle eau, ou qui a une mauvaise forme, ou enfin d'autres défauts, ce diamant, s'il était du poids d'un carat, vaudrait, on suppose, cinquante, soixante ou quatre-vingts livres, selon sa beauté.

<div style="padding-left:2em;">

15
par.... 15
―――
225
par.... 80
―――
liv. 18,000

</div>

Il faut multiplier quinze par quinze, ce qui fait deux cent vingt-cinq, et ensuite le produit deux cent vingt-cinq pour la valeur du premier carat qui sera, par exemple, de quatre-vingts livres, et l'on a la somme de 18,000 livres pour le prix du diamant de quinze carats.

Ce calcul fait voir combien est grande la différence de prix entre une pierre parfaite et celle qui ne l'est pas ; si la seconde était de belle eau et nette, il ne faudrait pas multiplier par 80 liv., mais par 150 liv., ce qui, au lieu de 18,000, donnerait 33,750 liv.

C'est Boècen Boot qui a commencé à donner un aperçu de cette règle, principalement pour les pierres de couleur ; mais Tavernier a eu le mérite de la rendre générale pour tous les poids du diamant.

Les tables de Jeffriès, sur les diamans, sont énoncées avec un air de confiance à faire croire qu'il en est l'inventeur. Il était de son devoir d'avertir qu'il les avait puisées dans Tavernier ; ainsi il aurait couvert cette prévention nationale qu'on remarque dans presque tous les chapitres de son ouvrage, et par où l'on voit qu'il est attaqué de la maladie commune, que les autres nations connaissent fort bien, et contre laquelle elles ont droit de réclamer ; au moins sa manière de s'expliquer fut-elle heureuse ? mais son style est si obscur qu'on a de la peine à le comprendre ; on va en juger par le texte suivant :

« Comme un diamant brut est estimé deux livres sterling » par carat, et qu'un diamant taillé pesant un carat est estimé

« huit livres sterling, pour trouver la valeur d'une pierre
» qui a le même degré de bonté, quel que soit le nombre de
» carats qu'elle contienne, chaque carat doit être estimé huit
» livres sterling ; et quel que soit le montant de la somme, il
» faut qu'il soit multiplié par le poids du diamant. Ainsi, pour
» trouver la valeur d'un diamant de cinq carats, comptez cha-
» que carat par huit livres sterling, et le produit sera de
» quarante livres sterling ; ainsi chaque carat vaudra quarante
» livres sterling ; ensuite multipliez cinq par quarante, le
» produit sera de deux cents livres sterling, qui est la valeur du
» diamant. »

On voit que son calcul est exactement le même que celui de Tavernier : l'un multiplie cinq par huit, et le produit quarante par cinq ; l'autre multiplie cinq par cinq, et le produit vingt-cinq par huit, ce qui donne le même résultat. Jeffriès calcule précisément comme Tavernier dans les chap. 13 et 14 de son ouvrage ; ainsi on peut dire que les tables du joaillier anglais sont basées sur celles que nous a laissées notre ancien voyageur, avec la différence qu'il est moins intelligible.

Nous allons donner l'extrait de la table de M. Jeffriès en monnaie de France, correspondant environ à la monnaie livre sterling dont il se sert.

PREMIÈRE PARTIE.

Extrait des Tables de M. Jeffriès en commençant par un brillant de 1 carat jusqu'à une pièce de 100 carats.

CARATS.	LOUIS FR.	CARATS.	LOUIS FR.	CARATS.	LOUIS FR.	CARATS.	LOUIS FR.
1.	8	8.	522	15.	1,800	22.	3,872
1 1/4.	12 12	8 1/4.	544 12	15 1/4.	1,860 12	22 1/4.	3,960 12
1 1/2.	18	8 1/2.	578	15 1/2.	1,922	22 1/2.	4,050
1 3/4.	24 12	8 3/4.	612 12	15 3/4.	1,984 12	22 3/4.	4,140 12
2.	32	9.	648	16.	2,048	23.	4,232
2 1/4.	40 12	9 1/4.	684 12	16 1/4.	2,112 12	23 1/4.	4,324 12
2 1/2.	50	9 1/2.	722	16 1/2.	2,178	23 1/2.	4,418
2 3/4.	60 12	9 3/4.	760 12	16 3/4.	2,244 12	23 3/4.	4,512 12
3.	72	10.	800	17.	2,312	24.	4,608
3 1/4.	84 12	10 1/4.	840 12	17 1/4.	2,380 12	24 1/4.	4,704 12
3 1/2.	98	10 1/2.	882	17 1/2.	2,450	24 1/2.	4,802
3 3/4.	112 12	10 3/4.	924 12	17 3/4.	2,520 12	24 3/4.	4,900 12
4.	128	11.	998	18.	2,592	25.	5,000
4 1/4.	144 12	11 1/4.	1,042 12	18 1/4.	2,664 12	25 1/4.	5,100 12
4 1/2.	162	11 1/2.	1,058	18 1/2.	2,738	25 1/2.	5,202
4 3/4.	180 12	11 3/4.	1,104 12	18 3/4.	2,812 12	25 3/4.	5,304 12
5.	200	12.	1,152	19.	2,888	26.	5,408
5 1/4.	220 12	12 1/4.	1,200 12	19 1/4.	2,964 12	27.	5,832
5 1/2.	242	12 1/2.	1,250	19 1/2.	3,042	28.	6,172
5 3/4.	264 12	12 3/4.	1,300 12	19 3/4.	3,120 12	29.	6,728
6.	288	13.	1,352	20	3,200	30.	7,200
6 1/4.	312 12	13 1/4.	1,404 12	20 1/4.	3,280 12	40.	12,800
6 1/2.	338	13 1/2.	1,458	20 1/2.	3,362	50.	20,000
6 3/4.	364 12	13 3/4.	1,512 12	20 3/4.	3,444 12	60.	28,800
7.	392	14.	1,568	21.	3,528	70.	39,200
7 1/4.	420 12	14 1/4.	1,624 12	21 1/4.	3,612 12	80	51,200
7 1/2.	450	14 1/2.	1,682	21 1/2.	3,698	90.	64,800
7 3/4.	804 12	14 3/4.	1,740 12	21 3/4.	3,784 12	100.	80,000

Le prix que Tavernier assignait au premier carat suivant la beauté de la pierre, était relatif au temps où il vivait, il en est de même de l'époque où M. Jeffriès a écrit. Aujourd'hui, les négocians ne s'accordent pas, et, quand ils seraient tous du même avis, leur jugement ne porterait ni sur le passé ni sur l'avenir, puisque les diamans ont eu et auront plus ou moins de valeur selon les circonstances. Comme on ne saurait prévoir à quoi ils seront exposés par la suite, je proposerais de fixer le second carat, non à tant de louis, à tant de guinées, mais à une pièce d'or qui augmenterait ou diminuerait selon les temps. La pièce dont il s'agit, multipliée comme nous l'indiquons, donne une juste valeur d'après le carré du poids de chaque diamant.

Cette pièce, suivant les circonstances, serait d'une once 2/5, une once 3/5, une once 4/5, et deux onces ; l'once d'or au titre de 24 carats étant de la valeur de 105 francs, la première pièce aura celle de 147 francs, et les autres pièces en proportion ; calcul très-simple comme on va le voir par les exemples suivans.

PREMIER EXEMPLE.

Je suppose que la première pièce portée à un change produise 147 francs, nous dirons,

Pour le diamant,

De 2 carats,	4 pièces de 147 francs.	588 f.
— 3	9 p.	1323
— 4	16 p.	2352
— 5	25 p.	3675
— 6	36 p.	5292
— 7	49 p.	7203
— 8	64 p.	9408
— 9	81 p.	11907
— 10	100 p.	14700

Et ainsi de suite.

DEUXIÈME EXEMPLE.

L'argent circulant plus abondamment, portera, on suppose le premier carat à une pièce d'or d'une once 3/5 de la valeur de 168 francs.

Pour un diamant,

De 2 carats,	4 pièces de 168 francs.	. .	592 f.
— 3	9 p.	1512
— 4	16 p.	2688
— 5	25 p.	4200
— 6	36 p.	6048
— 7	49 p.	8232
— 8	64 p.	10	752
— 9	81 p.	13608
— 10	100 p.	16800

TROISIÈME EXEMPLE.

Enfin, eu égard à un plus grand débit de ces pierres à certaines époques, comme au prix de la matière première et de la taille, qui peuvent obliger de porter la valeur d'un brillant, d'un carat à une pièce d'or de deux onces évaluées à 105 francs l'once, au titre de 24 carats.

Pour un diamant,

De 2 carats,	4 pièces de 210 francs.	. .	840 f.
— 3	9 p.	1890
— 4	16 p.	3360
— 5	25 p.	5250
— 6	36 p.	7560
— 7	49 p.	10290
— 8	64 p.	13440
— 9	81 p.	17010
— 10	100 p.	21000

Ainsi de suite, jusqu'à cent carats et au delà. C'est parce que j'eus infiniment de la peine à concevoir Jeffriès, que je me

suis étudié à donner des explications qui sont, je crois, à la portée de tout le monde.

Nous observerons que les pierres d'une très-grande valeur ne sauraient être en rigueur assujéties à ce calcul ; elles ont un prix d'affection, et par la même arbitraire jusqu'à un certain point. La règle que nous avons établie tient aux principes de Tavernier, elle est, comme il a dû le dire, susceptible de modifications, eu égard aux différentes qualités de diamans. Il ne s'agit alors que d'évaluer convenablement, et avec juste mesure, la pièce d'or pour le prix des deux premiers carats. On peut être obligé de s'écarter aussi, non de la règle, mais du tableau des exemples, pour les pierres d'échantillons qui réunissent à la plus belle eau, la taille la plus correcte ; et plus encore pour celles qui tirent un très-grand prix de la rareté de leur couleur. Une autre variation provient de l'opposition d'intérêt de celui qui achète et de celui qui vend, sur laquelle je n'ai rien à dire. On ne doit point s'étonner que le spéculateur qui expose ses fonds pour des gemmes d'une grande valeur, par conséquent, très-sujettes à rester long-temps entre ses mains, se tienne en réserve dans ses offres, pour se mettre à couvert des événemens. La vente en est ordinairement fort lente, delà vient qu'on obtient de grands diamans au-dessous de ce qu'ils valent ; cependant ces observations ne doivent en rien diminuer le mérite de la règle établie, qui se prête à tous les temps et dans les différens cas, et l'on conviendra que les tables qui en sont une suite sont fort nécessaires, surtout pour contenir les écarts de la distraction ou du peu de connaissances. Je conviens que l'usage d'une simple routine peut remplacer les règles pour les pierres ordinaires ; mais elle exposerait à de grandes méprises pour celles de grands poids.

Des plus grands Diamans connus.

Deux très-beaux diamans du royaume de France, sont : le régent, de forme carrée, les coins arrondis, ayant une petite

glace dans le fileti et une à un coin dans le dessus, brillant blanc, pesant 136 carats 14/16, estimé 12,000,000 de livres, et le sancy, diamant fort épais, taillé à facettes des deux côtés, avec deux petites tables des deux côtés, forme en pendeloque, très-blanc, vif et net parfait, pesant 33 carats 12/16, estimé 1,000,000 de livres tournois [1].

Le diamant du grand duc de Toscane pèse 139 carats 1/2; il est taillé de tous les côtés à facettes; son eau tire un peu sur le citron ; Tavernier l'a estimé 2,683,035 livres.

Le diamant du Grand-Mogol pèse 279 carats 9/16; Tavernier l'évalue 11,723,278 livres ; il n'a qu'une petite glace à l'arête du tranchant; il est taillé à facettes et a la forme d'un bonnet.

Enfin, celui que la czarine a acheté en 1772, d'un négociant grec, pèse 195 carats 1/32 ; il est de belle eau et très-net. L'impératrice l'a payé 2,250,000 liv. comptant et 100,000 liv. de pension viagère.

M. Dutens nous fait un récit absolument controuvé de ce diamant [2], comme nous le dit Pallay, dans son second voyage; il ornait autrefois le trône de Schah Nadir ; ce diamant est le plus beau connu.

Un ami citait un jour, comme un prodige de la nature, le diamant du Portugal, que l'abbé Reynal dit être de 1680 carats ou 12 onces 1/2 ; et, selon Romé de l'Isle, 11 onces 3 gros, 24 grains, poids de l'or. Je présumai que ce n'était qu'une sorte de topaze blanche du Brésil, en ayant eu moi-même une fort grande qui jouait le diamant à s'y méprendre ; je ne fus point surpris d'apprendre, d'après l'auteur de l'histoire philosophique, que d'habiles lapidaires ont le même soupçon.

Outre ce prétendu diamant, quelques personnes en citent un autre que possède la cour du Brésil, pesant 215 carats.

[1] Suivant le troisième inventaire fait par ordre du corps législatif des joyaux du garde-meuble, on a trouvé ce diamant du poids de 33 carats 12/16, et il a passé pour être le sancy, qui, d'après plusieurs auteurs, doit peser 55 carats.

[2] Dans son Traité des pierres précieuses, pag. 37 et 38.

Il y a des efforts bien extraordinaires de l'art qui ne sont pas toujours bien entendus; c'est ce que nous tâcherons de prouver.

On a gravé sur le diamant dans le moyen âge. Jacques de Trezzo, de Milan, a la réputation de s'en être occupé le premier. D'autres attribuent cet honneur à Clément Birague, également Milanais; celui-ci demeurait à la cour de Philippe II; il fit sur diamant le portrait de don Carlos, infant d'Espagne, et, sur une pierre de même nature, on le vit graver ses armoiries. Clusio et Lomazzo, ses contemporains, qui l'ont connu à Madrid, en 1564, attestent le fait. Giulianelli, qui le rapporte, dit qu'il n'est pas bien certain si le travail de ces deux graveurs a réussi parfaitement. Chardossa et Nalter passent également pour avoir exercé ce talent, dont le mérite se réduit à une simple difficulté vaincue. M. de Stosch dit avoir vu une tête de Néron très-bien gravée sur un diamant, par Jean Constanzi, Romain. Le chevalier Charles Constanzi, son fils, réclame cette gravure et prétend que c'est son ouvrage; mais, sans nous arrêter à cette discussion assez surprenante, nous nous bornerons à dire que ce dernier a produit, en preuve de ses talens, une Léda et une tête d'Antinoüs, qu'il assure avoir également gravées sur des diamans pour le roi de Portugal. Poujet, joaillier à Paris, possédait, vers le milieu du 18ᵉ siècle, un diamant sur lequel on avait gravé, au simple trait, un écusson avec trois fleurs de lis.

Graver ou faire graver sur le diamant, c'est vouloir un faste singulier, une chose simplement rare, et non un chef-d'œuvre; car on ne parviendra jamais à y figurer les mêmes sujets que l'on fait si admirablement sur les pierres siliceuses. Les personnes opulentes qui se piquent d'avoir des choses particulières peuvent l'employer plus utilement.

Situation de la France relativement au commerce des Diamans.

La France glane et ne moissonne pas, en faisant le commerce

indirect des diamans. Dans toutes les ventes que le besoin nécessite, nous jouons une sorte de jeu où l'un gagne ce que l'autre perd : ce déplacement continuel cause à la vérité une circulation d'affaires ; mais elle ne concourt en aucune façon à la richesse d'un état ; l'industrie est la seule qui puisse y mener avec sûreté et d'une manière durable.

Il est bien rare que le commerce soit fructueux pour un gouvernement, si la main manufacturière n'en est pas le véhicule ; comment aurait-elle pu l'être d'après les mesures ridicules qui furent prises dans des temps si peu éclairés.

Par les premiers réglemens où l'on commence à parler des diamantaires, il ne pouvait exister dans l'atelier de chacun des maîtres que deux roues tournantes. C'était comme la protection que l'empereur Adrien accordait aux arts : on la compara aux alimens ordonnés aux malades par les médecins ; ils les empêchent de mourir d'inanition, mais ils ne les nourrissent pas.

Les diamantaires demeurèrent dans cette gêne pendant quarante-un ans, lorsqu'en 1625 un arrêt du parlement leur permit trois roues tournantes, en fer, pour les diamans [1].

Dès cette époque ils exercèrent leur profession avec des avantages plus grands, par l'appui que leur avait accordé le cardinal Mazarin et son successeur Colbert, dont ils se transmettaient avec une émotion délicieuse le souvenir. Ces artistes avaient des mœurs simples et douces, qui les contenaient entièrement dans les bornes de leur talent sédentaire ; pouvaient-ils prévoir que la quantité de diamans à rectifier [2] cesserait un jour ? que de grandes manufactures élevées à l'étranger resserreraient toujours plus le cercle de leurs ressources ? leurs travaux ne tardèrent pas à diminuer visiblement. Ils firent

[1] C'était un moyen paternel dont le gouvernement usait, afin que les travaux fussent répartis ; il ne s'agissait pas alors d'exportation.

[2] On doit entendre, par ce mot, le perfectionnement d'une taille, même en variant sa forme et ses distributions.

part au ministère, à différentes époques, pendant le règne de Louis XV, de leur position alarmante, mais avec trop de modération. On prétexta tantôt les dépenses injustes de la guerre, tantôt le désordre des finances, et, de défaite en défaite, leurs justes réclamations furent négligées et oubliées. L'art se ressentit insensiblement de l'état de détresse où se trouvaient réduits ceux qui le professaient : disons-le, cette calamité fut le fruit malheureux de l'insouciance ; il ne faut souvent qu'un moment de désespoir pour perdre une industrie, lorsqu'il a fallu des siècles pour la créer ! Venise, Londres et Amsterdam se montrèrent plus éclairés; ces villes profitèrent de ce moment de désordre en s'assurant, par des traités particuliers de commerce, ou par les voies qui en font l'office, de parties considérables de diamans bruts qui donnèrent une action continue à leurs manufactures; et la France, endormie sur ses propres intérêts, se trouva déchue du bénéfice qu'elle aurait pu retirer de cette spéculation lucrative, faute d'avoir prêté attention à ce qu'avait écrit, en 1644, Jean-Antoine Huguetan, pour que nos joailliers et nos diamantaires ne fussent plus obligés de se mettre à la discrétion des étrangers.

Cependant les Français ont montré toute l'intelligence et un goût naturel pour ce genre de talent qui dut jadis sa naissance à la force de la raison, à la persévérance, au secours de l'autorité et à la considération dont elle l'honora. Je ne crains pas de dire, avec cette modération des bienséances reçues, qu'ils iront de pair avec les autres pays, quoique M. Jeffries ait eu la prévention d'avancer que les artistes de sa nation peuvent soutenir le parallèle, et d'insinuer immédiatement après qu'ils sont les premiers hommes du monde. On ne saurait reconnaître un acte de modestie dans une pareille prétention. J'admire sans doute avec délice les travaux supérieurs, quels que soient les peuples qui nous les présentent ; mais je ne crois pas que les Anglais aient rien inventé à cet égard qui soit digne d'être cité.

Les Français peuvent se rappeler, avec satisfaction, que ce fut dans leurs ateliers qu'on inventa la taille du brillant.

De la distinction des pierres de couleur qu'on nomme Orientales [1], *et de celles à qui on refuse ce titre.*

Robert Berquen a été le premier qui ait conçu l'idée de diviser les gemmes en pierres d'Orient et d'Occident, ainsi qu'on le voit dans son ouvrage [2]. Cette division, qui pouvait avoir son objet d'utilité relative, contribua à établir des erreurs qui se sont accréditées dans la suite ; car plusieurs personnes crurent, d'après lui, que les pierres d'Orient étaient toutes plus belles et plus parfaites que les pierres d'Occident. Je me permets quelquefois d'être d'un autre avis; Berquen a surtout erré en donnant pour preuve de la généralité de son assertion, l'iris qu'on trouve partout.

Des observations souvent répétées démontrent que le sol de l'Orient ne mérite pas toujours cette prééminence exclusive sur les autres pays de l'univers. A la vérité, les pierres de l'Europe et de l'Amérique ne présentent pas en général des qualités qui puissent les mettre au pair des merveilles nombreuses des Grandes-Indes; mais il en existe cependant en état de soutenir ce parallèle. Nous avons nombre de pierres qui surpassent en dureté le rubis spinelle et balais du Mogol, auxquelles les personnes exercées refusent la qualité éminente de pierre orientale, quoique leur site naturel soit l'Orient ; il serait si peu permis de les vendre comme telles, que, s'il survenait quelques difficultés à cet égard, des juges éclairés déclareraient nuls de pareils contracts, parce que l'usage a prévalu de n'accorder la dénomination d'orientales qu'aux pierres qui ont un degré de dureté qui marche immédiatement après celui du diamant. La pierre orientale se reconnaît, soit qu'elle

[1] Télésies de Haüy, aujourd'hui corindons hyalins du même, et de plusieurs naturalistes.

[2] Les merveilles des Indes orientales et occidentales, année 1669.

soit taillée, ou qu'elle soit brute, non-seulement à sa grande pesanteur, que l'on calcule à la main, et mieux encore au moyen de l'aréomètre, mais encore parce qu'elle prend un poli très-vif qui se rapproche de celui du diamant.

Disons donc que les pierres orientales du premier ordre, quelle qu'en soit la couleur, ou incolores, sont toutes celles qui ayant de grandes surfaces nécessitent l'emploi de la poudre de diamant pour parvenir à les dompter sans courir le risque de les gâter, et dont le poli ne s'obtient que sur des roues ou meules particulières d'un métal composé pour elles.

Cette règle souffre cependant quelques exceptions pour les pierreries de l'Asie ou des contrées environnantes, et qui, par leur nature, n'ont qu'un degré moyen de dureté; néanmoins, pour peu qu'il soit plus prononcé que celui des pierres de même espèce qui se trouvent dans les autres parties du monde, on est dans l'usage, à raison de cette supériorité, de les qualifier de pierres orientales. Il semble qu'une semblable expression n'aurait pas dû dépasser cette limite, lorsqu'insensiblement on s'est permis de l'employer pour désigner toute pierre d'un mérite extraordinaire, sans avoir égard ni à l'Orient ni à l'Occident.

Le vrai rubis, le saphir et la topaze des contrées orientales sont les pierres d'Orient des lapidaires, auxquelles les naturalistes, comme nous l'avons déjà dit, ont donné le nom de télésie et celui de corindon hyalin; elles nous offrent les trois belles couleurs primitives des peintres, dont il résulte par le mélange une infinité de teintes différentes également curieuses.

L'oxide qui donne le jaune de la topaze, mélangé de celui rouge du rubis, donne l'hyacinthe.

Le bleu du saphir et le rouge du rubis produisent l'améthyste d'une riche couleur.

Le jaune de la topaze, mélangé de la couleur bleue dans des proportions convenables, offre l'aigue-marine; et ces deux couleurs, plus ou moins foncées, occasionnent les diverses teintes de la chrysolithe, etc.

Les belles pierres de couleur ont très-souvent plus de prix qu'un diamant du même poids : on en voit quelquefois dans le commerce ; mais elles finissent par être l'ornement des collections rares, puisqu'il n'y a que les vrais connaisseurs, ces hommes à qui l'expérience a démontré combien on a de difficulté de les trouver parfaites, qui osent y mettre un grand prix d'affection. M. Daugny possédait de son temps la plus belle collection qu'il y eût en France ; elle est passée en partie dans les mains de M. le comte Valicki, Polonais, et dans celles de M. Hopez, secrétaire de légation de l'empereur et roi de Hongrie.

Vers l'an 1794, époque où l'on retira l'argenterie des églises, du trésor de Saint-Denis et des différentes chapelles, les gouvernans avaient ramassé une grande quantité de corps précieux, bruts ou mal taillés en rubis, saphirs, topazes d'Orient et autres qui auraient sans doute fait un sort très-heureux aux lapidaires de Paris, si on les eût préférés dans la vente qui en fut faite. Ces pierreries ont passé dans le nord pour le prix de 80,000 francs ; elles auraient pu produire, par l'habileté de nos lapidaires, un demi million.

Ingénieux et modeste de la Croix [1], les amis des arts regrettent les talens que tu relevais par ta franchise et la plus douce simplicité ! Les grandes recherches que tu fis durant l'exercice de ta profession te coûtèrent beaucoup ; durant la révolution tu manquas à la fois de fortune et de travail, et tu te vis contraint, pour subsister, de prendre une place de surveillant à la fabrique des assignats, dans laquelle tu perdis la vie, sans avoir pu communiquer les mécanismes ingénieux que tu sus inventer pour abréger les opérations de ton art.

[1] C'était un des plus habiles lapidaires de son temps, et profondément instruit dans la partie mécanique de cet art.

PIERRES TRANSPARENTES DE COULEUR
ET LEURS VARIÉTÉS.

DU RUBIS.

On en distingue quatre espèces, le rubis d'Orient, *rubinus verus*, le rubis spinelle, le rubis balais, et le rubis du Brésil.

Rubis d'Orient.
(Le corindon hyalin rouge des minéralogistes. — Caractère principal, sublime en couleur.)

Le rubis d'Orient est la plus belle pierre de couleur qui existe dans la nature, par l'extrême vivacité du beau rouge qui la colore en carmin. Ce rouge est quelquefois velouté et tire parfois sur la couleur violacée, rose, groseille et pourpre, sans en varier le nom. Le commerce ne prise que ceux dont la teinte est également répandue, lorsque pour l'étude on s'attache à d'autres caractères. La cristallisation de cette pierre, si estimée à juste titre, présente deux pyramides hexaèdres fort allongées, jointes, base à base, sans aucun prisme intermédiaire (*voy*. planc. I, fig. 3). Sa gravité spécifique est supérieure à toutes les gemmes du premier ordre, sans en excepter le diamant. On croit que la couleur rouge du rubis est due au fer différemment modifié, et que le feu où les Indiens les font cuire rappelle leur couleur et y ajoute même beaucoup.

L'existence des vrais rubis n'est pas douteuse, quoique Poujet ait avancé que les mines en sont perdues depuis long-temps, et que l'on ne trouve plus de rubis d'Orient, hormis ceux qui sont dans la main des hommes ; on en trouve avec d'autres pierres de couleur sur la montagne de Capelan, située à douze journées au nord-est de Syrian, ville d'Asie, et résidence du roi de Pégu aux Indes. On ne peut y aller directement par terre : le trajet est couvert de forêts immenses remplies de lions, de tigres et d'éléphans. Pour éviter

ce danger, dès qu'on est à Ava, qui est le port de ce misérable royaume, on remonte la rivière sur des barques plates; ce qui oblige à un voyage d'environ 60 jours. D'après un tel obstacle et celui d'une police très-rigoureuse qui défend, sous les plus grandes peines, l'exportation d'aucune partie de rubis des états du roi, sans qu'elle lui ait été présentée, voulant retenir près de lui toutes les pierres de marque qui s'y trouvent, on sent la difficulté qu'il y a de s'en procurer. Il en est en quelque sorte de même pour pénétrer dans les montagnes qui s'étendent du Pégu jusqu'au royaume de Cambaie, ville d'Asie, dans les états du Grand-Mogol, d'où l'on tire quelques rubis d'Orient, beaucoup de rubis spinelles et une infinité de rubis balais. Outre ces pierres dont la résistance relative à leur nature est connue, il s'en extrait aussi au Pégu de diverses couleurs, que les naturels du pays appellent bacans; et parce qu'elles n'ont que peu de dureté, ils n'en font aucun cas. Au Pégu, le saphir est un rubis bleu, l'améthyste un rubis violet, la topaze un rubis jaune, etc. On trouve aussi des rubis à Laos ou Lahos dans le royaume de Siam, partie des Indes, au delà du Gange.

Le premier prix des rubis aux mines est nécessairement casuel et très-varié, puisque les négociations de ce genre ne peuvent se faire qu'en cachette et avec mystère. Ils ne commencent à prendre une valeur fixe que lorsqu'on est hors de danger; la dépense et le temps employés à cette recherche forment les bases de l'estimation qu'on en fait. Il ne s'en exporte pas en Europe une grande quantité, et il est toujours rare d'en trouver de 3 à 4 carats qui soient beaux. Tavernier, dans sa relation, dit que se trouvant à Masulipatan et à Golconde, il a vu vendre, par des marchands qui venaient du voisinage des mines, différentes parties de vrais rubis au taux suivant. Tous les rubis se pèsent à un poids appelé ratis [1]; la pagote vieille [2] est la monnaie courante du pays.

[1] Le ratis correspond à 3 grains 5/8 à 7/8 environ du carat.
[2] Elle peut se calculer à 7 francs 50 cent.

Un rubis du poids de 1 ratis a été vendu 20 pagotes vieilles.

Idem.	2 ratis 1/2	85
Idem.	3 ratis 1/4	185
Idem.	4 ratis 5/8	450
Idem.	5 ratis	525
Idem.	6 ratis 1 2	920

Dès qu'un rubis passe 6 ratis et qu'il est parfait, son prix commence à être arbitraire.

Les rubis de Ceylan ou de Mantoura sont fort estimés par leur beau rouge foncé et par leur netteté, et l'on compare leur grosseur ordinaire à un grain d'orge. Les pierres précieuses, dont on compte dans cette île un assez grand nombre d'espèces différentes, faisaient autrefois partie du revenu public et étaient affermées; cependant les Hollandais, dans les derniers temps de leur domination à Colombo, chef-lieu de leur établissement commercial, avaient trouvé plus simple d'en exiger des peuples de l'intérieur de l'île une certaine quantité en forme de tribut annuel, et le roi de Candy dut obéir aux ordres de ses voisins; mais il s'est affranchi de cette servitude pour l'avenir, ne permettant plus que l'on cherche des pierres précieuses dans ses états. Il est même défendu, sous peine de mort, à ses sujets, d'en vendre aucune aux Européens, ni d'en faire passer hors des limites de son territoire. Il est, en outre, fort dangereux pour un Candyen d'en conserver une belle; car toutes celles de ce genre sont censées appartenir au roi. Cette mesure oblige de les lui porter; elle expose les naturels du pays à donner en secret, ou à rejeter les pierres rares qu'ils trouvent, pour éviter le trajet pénible d'aller à leurs frais à Candy, et l'ennui d'attendre, sans espoir d'aucune récompense, que Sa Majesté daigne recevoir leur tribut.

Ordinairement on cherche ces pierres entre les rochers des hautes montagnes et sur les bords des torrens; celles qu'on trouve dans les rochers sont plus estimées. On en ramasse beaucoup auprès de la rivière qui passe à Sittivacca, qui s'é-

parc les domaines du roi de Candy des possessions anglaises. Les pluies qui tombent avec une extrême violence sur les parties de l'île les plus élevées, détachent et entraînent les pierres précieuses qu'on trouve ensuite dans le sable, lorsque le lit des rivières commence à se resserrer. On a vu des hommes de couleur, marchands de pierreries, faire cette fouille avec beaucoup de succès.

Les anciens ont pu connaître le rubis sous différens noms; néanmoins, à travers cette confusion barbare, on voit qu'ils en faisaient un grand cas et l'estimaient infiniment. Boèce Boot rapporte que si l'on en trouve quelqu'un qui surpasse le poids de 20 carats, il mérite de porter le nom célèbre d'escarboucle, et qu'il doit être tenu pour le même qui fut d'un si grand prix, auquel, ajoute-t-il, on a faussement attribué la propriété de luire dans les ténèbres.

Pendant le règne de Cam-Hi, monarque chinois, les caravanes russes rapportèrent de ces contrées, en échange de leurs pelleteries, des pierres précieuses, dans le nombre desquelles se trouvait le plus grand rubis que l'on connaisse en Europe. Il forme aujourd'hui un des rares ornemens de la couronne impériale de Russie. La Chine a ses minières de rubis sur les montagnes de la province Yu-Nau.

La haute estime que j'ai pour l'auteur de la Minéralogie, imprimée à Turin en 1797, ne saurait me dispenser d'observer qu'il n'est point fondé à qualifier le rubis d'Orient de rubis-saphir [1]. Il ne peut s'appuyer de Romé de l'Isle, qui se borne à dire que le rubis d'Orient semble se rapprocher des pierres bleues transparentes qui portent le nom de saphir.

Romé de l'Isle a très-bien vu, lorsqu'il a énoncé que le rubis, le saphir et la topaze d'Orient sont une même gemme différemment colorée. Il y joint l'améthyste des mêmes pays;

[1] M. Brard a commis la même erreur dans son ouvrage, en donnant le nom vulgaire de saphir au groupe du corindon.

dont l'identité de forme l'oblige de considérer comme une seule espèce que MM. Haüy et Pujoulx réunissent au groupe des corindons hyalins. L'analise chimique a prouvé que leurs parties constituantes sont les mêmes, et qu'il n'y a entre elles qu'une diversité dans les oxides qui les colorent, peut-être par la seule différence de leur état de combinaison, à laquelle on doit attribuer les légères diversités de leur gravité spécifique, et celle de leur dureté un peu plus ou un peu moins grande, dont nous parlerons. Une chose assez étonnante, c'est qu'il est extrêmement difficile de trouver des rubis d'Orient d'un volume aussi considérable que celui des topazes, et surtout des saphirs des mêmes contrées ; que dès qu'il s'en trouve quelqu'un d'une certaine étendue, il est presque toujours rempli de jardinages ou autres défauts. Serait-ce la combinaison de l'oxide colorant en rouge qui occasionne des gerçures dans ces pierres, plutôt que celui qui colore le saphir et la topaze.

Le catalogue de Davila fait mention d'un rubis très-rare en ce qu'il est blanc et rouge ; ces deux tons sont tranchans et très-distincts, la partie blanche se trouve entre deux parties rouges ; on y observe la distribution exacte des couches de l'onix en travers, ce que l'on rend mieux par l'expression des italiens, *pietra fasciata*.

Une association encore plus singulière est celle qu'on voyait au cabinet de Chantilly, pierre moitié rubis et moitié topaze ; elle fait aujourd'hui partie des raretés du cabinet d'histoire naturelle de Paris [1].

[1] Ce que M. de Buffon dit sur le rubis orangé ne me paraît pas exact. « Le rouge du rubis d'Orient est très-intense et d'un feu très-» vif ; l'incarnat, le ponceau et le pourpre y sont souvent mêlés, et » le rouge foncé s'y trouve quelquefois teint par nuances de ces deux » ou trois couleurs ; et lorsque le rouge est mêlé d'orange, on lui » donne le nom de vermeille, et comme elle est, à très-peu près, de la » même pesanteur spécifique que le rubis d'Orient, on ne peut guère » douter qu'elle ne soit de la même essence. »
Hist. nat. des minéraux, année 1786, tom. IV, pag. 290.

Nous avons donné un tableau des prix qu'ont en Orient les rubis bruts de belle qualité ; il nous reste à parler de leur valeur parmi nous quand ils sont taillés. M. Dutens estime le rubis parfait, de

1 carat	240 fr.
2 carats	960
3 carats	3600
4 carats	9600
5 carats	14400
6 carats	24000

Mais les négocians savent par leur propre expérience que cette règle, fût-elle même extrêmement modifiée, les entraînerait à des pertes considérables.

Il peut naître des circonstances où certaines formes exigent des tailles combinées ; mais, en général, la taille en brillant est la seule qui convienne au vrai rubis.

Rubis Spinelle.

Le rubis spinelle tient le premier rang après le vrai rubis, auquel il cède en éclat et en dureté: on le distingue par sa couleur communément d'un rouge de feu ou beau vermillon ; il est peu sujet aux variations de nuances. Ce ton, qui contraste visiblement avec les autres espèces, le fait particulièrement rechercher des amateurs par la diversité qu'il offre. Le prix de cette pierre augmente beaucoup lorsque la nuance de sa couleur se rapproche du vrai rubis, ce qui est assez rare.

Les grandes spinelles se trouvent difficilement, à moins que l'on ne prétende unir à ceux-ci, comme le veulent plusieurs minéralogistes, l'espèce de balais du Mogol, que les gens de l'art ont toujours regardé comme une substance différente ; je ne connais pas d'autres endroits qui aient fourni des rubis spinelles, que les montagnes situées entre les royaumes du Pégu et de Cambaie.

M. Brisson nous enseigne que la réfraction du rubis spinelle est simple comme celle du diamant; M. Haüy nous dit de

même, et nous fait connaître que ces deux pierres ont des rapports par leurs formes naturelles et par leur division mécanique suivant les directions parallèles aux faces d'un octaèdre régulier qui est sa forme primitive. Romé de l'Isle a de plus remarqué la surface lisse et luisante de ces cristaux qui, dans l'état brut, ne paraissent point encroûtés comme ceux du diamant, mais transparens et resplendissans; ce qui vient de ce que leur tissu lamelleux est pour l'ordinaire moins sensible à la superficie. Il ne résulte pas moins de la dureté assez médiocre du rubis spinelle comparativement au rubis corindon hyalin rouge ou oriental, que sa forme, quoique semblable à celle du diamant, n'y ajoute rien.

Le rubis spinelle n'a pas toujours une dureté bien constante dans toutes ses parties. On en voit qui se montrent plus rebelles à certains endroits que dans d'autres. L'observation a montré que ceux qui présentent des difficultés à la taille, se polissent plus aisément et en moins de temps.

D'après M. Pujoulx, il doit sa couleur à l'acide chromique et non au fer; sa pesanteur spécifique est de 3/7, il raye moins fort le cristal de roche que le rubis oriental.

Il n'y a pas de règle qui détermine la valeur du rubis spinelle: cette espèce a de nos jours un prix assez arbitraire; Boece de Boot l'évaluait, en 1609, la moitié d'un diamant de poids égal. M. Dutens part du même principe pour une pierre qui peserait au moins 4 carats.

On prétend que MM. Macie Greeville et Hawkins, à Londres, ont dans leur cabinet des rubis spinelles, les uns incolorés et d'autres de couleurs différentes. Il serait intéressant de savoir s'ils sont bien caractérisés dans la cristallisation déterminée qu'affecte cette espèce.

Rubis Balais du Mogol.

La couleur ordinaire du balais du Mogol est communément plus claire que celle des précédens; sa teinte rouge se rapproche plus particulièrement de l'épine-vinette ou de la gro-

seille, tirant plus ou moins sur le rose ou un pourpre léger. Les variétés qui résultent de ces mélanges sont toutes intéressantes.

Une des fausses couleurs du balais le rapproche du vin clairet ; il n'est point dès-lors susceptible de bien prendre la feuille, et c'est un défaut essentiel.

Parmi les différentes nuances des balais du Mogol, il s'en rencontre quelquefois d'un violet lilas : ces rubis ont une couleur fine, très-bien répandue, qui charme la vue, et qui produit le plus grand effet à la lumière. J'en ai possédé un ; ils sont fort rares : il faut prendre garde de les confondre avec les rubis violets d'Orient, auxquels ils sont quelquefois préférables, par l'uniformité, le brillant de leur couleur, et la grande beauté de leur poli ; mais ils n'ont pas le même degré de dureté, et c'est proprement par ce caractère et par leur pesanteur, qui est la même du rubis spinelle, qu'on peut parvenir à les bien distinguer.

Quoique les rubis balais de cette espèce nous viennent de l'Orient, il faut les ranger parmi les gemmes les moins dures. Les gens de l'art conviennent que l'on trouve quelque légère variété dans la résistance de ces sortes de pierres ; mais il est certain que l'émeri les dompte toutes un peu plus aisément que l'émeraude et le cristal de roche : ce fait peut causer de la surprise, puisqu'il est assez généralement reconnu que le degré de poli est en raison de la dureté. Nous ne pouvons, dans ce cas, attribuer l'éclat du rubis balais qu'à l'extrême finesse de sa pâte. Si on le taille avec facilité, son poli ne s'obtient qu'avec beaucoup de recherches, de patience et d'adresse : on est contraint de se servir d'un composé chimique, et de brusquer le travail, afin que la roue sur laquelle on opère ne cesse point d'être humectée ; mais ce composé, quelque merveilleux qu'il soit, n'agit pas également sur tous. Je remis une pierre de ce genre à l'artiste de La Croix : il tenta une infinité d'essais pour la finir ; voyant qu'ils étaient inutiles, il fut obligé de l'abandonner. Une main non moins habile (Duhamel) a réussi à donner à cette même pierre le poli le

plus vif, parce qu'il a su disposer sur la roue la direction du fil dans le sens qui lui était convenable.

Les lapidaires redoutent, en général, le travail de cette sorte de pierre, et ils en font bien payer la difficulté. Je crois que les Indiens ont, pour cet usage, quelque agent qui leur est familier; ils donnent aux bruts un premier travail lisse, qui consiste à en ôter les inégalités et les saletés notables, avant de les exposer en vente; ils ont en cet état un poli admirable. Leur procédé ne pourrait-il pas consister à employer après l'émeri ou après la poudre de diamant, dans les pierres qui l'exigent, une substance intermédiaire [1], pour adoucir les traits ou les raies de la taille. Cette opération, qui aurait d'abord pour objet une seconde correction ou rectification de la taille, ne saurait manquer de rendre la pierre susceptible du plus beau poli. Je connais assez les lois rigoureuses qui dirigent son calcul, pour assurer que l'on gagne beaucoup à être moins esclave des anciennes routines qui, bornées à un tâtonnement continuel, ne sont qu'un découragement alternatif de succès et de revers. Ce que je suggère sera extrêmement utile pour les grands plans qu'on nomme tables, et particulièrement pour les pierres qui ont peu de corps, dont il est si essentiel de ménager l'épaisseur, point sur lequel on échoue souvent.

Dans les villes où l'on fait un grand commerce de pierreries, un rubis du Mogol, de belle couleur, étant du poids

De 9 à 10 carats, vaut 300 francs.
De — 15 carats, *id.* 675
De — 20 carats, *id.* 1,200

Il paraît qu'il s'est trouvé des rubis balais d'un volume ex-

[1] Cet intermédiaire peut se prendre, ou dans des substances particulières, ou dans les variétés de celles mêmes qu'on use pour la taille. Par exemple l'émeri et la ponce ont différens degrés de dureté; il résulte que, de l'espèce la plus active à celle la plus molle, on obtient cette substance intermédiaire, qu'on pourrait aussi trouver dans le spath adamantin, et le grès à l'huile du levant, qu'on doit réduire à cet effet en poudre impalpable.

traordinaire, s'il est vrai que l'empereur des Grecs, Cantacuzeno, ait fait présent, l'an 1343, au gouvernement vénitien, de dix rubis, du poids de huit onces chacun.

La forme qui convient le mieux au balais est un carré un peu allongé, les coins émoussés, ou celle à huit pans à double biseau, sur le dessus; le dessous se règle en raison du ton de couleur. (*Voy*. pl. IV, fig. 36.)

Quelques personnes font un genre particulier du rubicelle ou petit rubis. Les gens de l'art s'accordent à appeler de ce nom tout rubis, sauf l'oriental, quand sa couleur est très-légère.

La rubellite de Kirwan, nommée par d'autres daourite ou sibérite, offre un beau rouge, ayant le vrai ton du rubis. Cette substance, ainsi que le schorl rouge, de Hongrie, cité par Emmerling, et le quartz rose de Bavière, pourront fournir de nouvelles matières à l'industrie et au commerce.

La rubace naturelle paraît tenir, par sa pâte, au rubis du Mogol, et par sa couleur à l'hyacinthe : je la croirais une production mixte, particulièrement curieuse pour les cabinets. Ce qui est regardé comme un défaut dans les autres pierres, fait le principal mérite de celle-ci : sa beauté consiste dans les nombreuses gerçures dont elle est remplie ; elles produisent des variétés de teintes, des couleurs différentes, qui sont mises en jeu, et favorisées par la taille qu'on lui donne en goutte de suif. On est dans l'usage de donner le même nom aux cristaux de roche qu'on fait gercer au feu, et qu'on éteint dans des liquides colorans, pour imiter la rubace.

Rubis du Brésil des lapidaires.

Il convient de distinguer le véritable rubis du Brésil, dans son état naturel, d'avec les topazes des mêmes pays, qui en ont pris la couleur, par l'action du feu. Le plus estimé de ces rubis a la teinte du spinelle, sans en avoir l'éclat; on en voit aussi d'un gros rouge délavé, comme l'écorce de certains co-

raux, dont on fait peu de cas. Les mêmes contrées en offrent d'un ton tenant entre le rouge et le violet ; ces derniers sont, à la vérité, plus recherchés par leur rareté ; mais ils n'ont jamais cette dépuration, ce grand brillant qu'on admire à si juste titre dans ceux des Grandes-Indes. En général, le rouge des rubis du Brésil est livide, sa couleur paraît moins filtrée ; son prix se détermine à l'œil : on le calcule ordinairement au double de la topaze des mêmes contrées.

La forme naturelle des rubis du Brésil est absolument la même que celle des topazes qu'on y trouve, ce qui donne lieu de soupçonner qu'une légère diversité dans leurs combinaisons en établit la seule différence; ou peut-être même qu'un feu central, le calorique, a pu agir sur certaines de ces pierres, pour les colorer en rouge. Sa pesanteur est de 3,5, sa réfraction est double à un degré moyen.

Annotations.

Pour prévenir les méprises, je crois devoir dire ici quelque chose des topazes brûlées, que bien des gens qualifient improprement de rubis balais du Brésil. Le procédé par lequel on parvient à faire ce rubis artificiel est très-simple : on met la topaze dans du charbon pilé entre deux creusets lutés, que l'on expose à un degré de feu propre à faire seulement rougir la pierre ; elle y prend une couleur de rose de Provins, plus ou moins foncée, proportionnellement à la quantité de jaune qui s'y trouvait. M. Sage nous dit que, par cette opération, elle acquiert les propriétés électriques de la tourmaline; mais que, si on la laisse dans un feu très-violent, l'espace d'une demi-heure, elle y prend une couleur violette décidée, et y perd sa propriété électrique. Il y a des personnes qui, au lieu de charbon, emploient de la poudre de tripoli, ou bien de la craie.

La topaze jaune-rougeâtre, qui est celle du Brésil, n'est pas le rubis balais des lapidaires, comme le dit M. Brard.

REMARQUE.
De la gravure sur Rubis.

S'il est vrai que les premières inventions, qui ont le besoin pour principe, ont dû précéder celles qui n'ont pour objet que le plaisir, et qu'elles sont de toute antiquité, on peut faire remonter assez haut l'origine de la gravure, qui fut naturellement destinée à transmettre la pensée. De simples traits, sur des corps peu durs, excitèrent la recherche. Telle fut l'origine de ce bel art, lorsqu'insensiblement on s'efforça de les rendre plus durables, et c'est par des degrés successifs de perfection, qu'on y employa les pierres du premier ordre.

La contemplation de tant de chefs-d'œuvre de l'antiquité, l'étonnement et l'admiration qu'ils nous causent, ne s'accordent pas du tout avec les idées rétrécies qu'on suppose à ceux qui ont eu l'art de les former. Je ne pourrai jamais me persuader que ces hommes d'un si grand génie aient peu employé le rubis, parce qu'il avait le défaut d'emporter une partie de la cire, lorsqu'on s'en servait pour cacheter : c'est cependant ce que Pline nous rapporte ; il ajoute qu'ils le trouvaient trop rebelle, trop difficile à entamer, ce qui n'est point une raison admissible, puisqu'ils gravaient sur le saphir. A la vérité, on ne voit qu'un petit nombre de gravures sur rubis, ce qu'on doit attribuer à la difficulté qu'on eut d'en trouver d'une grandeur convenable.

On peut cependant citer pour exemple la déesse Cérès, debout, tenant un épi à la main, représentée dans le muséum d'Odescalque, tom. II, tab. 5.

Et une tête d'homme barbu et à cheveux crêpés, ayant l'air d'un philosophe grec, sur un rubis taillé en cœur, qu'on voyait dans la collection du duc d'Orléans.

DU SAPHIR.

On en distingue de quatre espèces : le saphir d'Orient, le saphir du Puy, le saphir du Brésil et le saphir d'eau.

Saphir d'Orient.

(Corindon hyalin bleu des naturalistes. Caractère principal, une grande dureté.

Ce serait ici l'endroit de parler de l'ancienneté du nom de saphir. Je n'ai rien trouvé de bien exact à cet égard : de tout ce que les auteurs en disent, il paraît que la dénomination saphir remonte à la plus haute antiquité ; mais il n'y a rien qui nous marque précisément le temps où l'on a commencé à en faire usage.

Les philosophes considéraient le saphir pour la gemme des gemmes, gemme sacrée. Il paraît qu'il s'est passé un temps où on ne l'a pas distingué par un nom particulier, ce qui a pu occasioner l'équivoque de Pline, lorsqu'il a énoncé la pierre précieuse dont nous parlons, sous la dénomination de syanus ou syanos, corps très-tendre, qui n'a d'autre analogie avec elle qu'une imitation de couleur.

Le saphir est une pierre transparente du premier ordre, de couleur bleue, la seconde en dureté, par conséquent susceptible d'un beau poli. Les premiers nous sont venus de l'Arabie-Heureuse : ces peuples en avaient-ils des minières ? Il nous en vint ensuite de la Perse. On les trouve aujourd'hui en Asie, dans les mêmes mines que le rubis, ou à peu de distance ; les premiers qu'on a connus étaient d'un gros bleu d'indigo, susceptibles d'un beau poli, mais ayant peu d'éclat. Quelques-uns se montraient à teintes légères, néanmoins toujours un peu noirâtres ; d'autres enfin, tirant sur un bleu violet, par un léger mélange de la couleur rouge. Ce sont ici de simples modifications d'une localité qui, différemment combinées, peuvent présenter ailleurs des caractères plus tranchans. Le commerce offre encore des saphirs de cette espèce, le plus souvent lisses, de forme en olive, percés de part en part, amulette dont se servaient les anciens. Il n'y a pas de doute qu'ils n'aient connu cette pierre ; c'est une discussion qui a souvent été agitée pour et contre, quoiqu'il y ait des preuves qui l'affirment.

On voit chez M. l'abbé Pullini, à Turin, un pendant d'oreille antique, où est enchâssé un saphir lisse, taillé en goutte de suif, selon l'usage de ces temps. Les gravures encore existantes dans les cabinets viennent à l'appui de cette vérité.

Le saphir vraiment estimé dans la joaillerie, qu'on emploie aux parures, est d'un beau bleu velouté vif, de la teinte de l'outremer. Il est rare de le voir avec ce grand brillant dont il est néanmoins susceptible; il est plus rare encore de le rencontrer avec ce degré de nuance qui en caractérise la perfection, c'est-à-dire ni trop clair ni trop foncé en couleur. Telle est l'espèce de saphir dont les bruts nous viennent de la montagne de Capelan au Pégu, si recherchés dans le commerce quand ils sont taillés régulièrement et polis avec soin. Bienagar et Cambaie en ont aussi : on en trouve également dans le royaume d'Ava au delà du Gange.

C'est particulièrement à l'île de Ceylan que l'on trouve des saphirs si intéressans par leur teintes diverses et graduées en commençant par la couleur d'eau, ce qui n'autorise pas à les confondre avec le saphir d'eau, puisqu'ils ont la même dureté que ceux du Pégu. L'on y rencontre non-seulement toutes les teintes de bleu possible, mais encore des mélanges de couleur qui font donner à ces pierres les différens noms de saphir violet ou améthyste, d'aigue-marine, de chrysolithe orientale. M. de Bens m'a montré à Turin un saphir coloré en bleu dans une moitié de son épaisseur; l'autre moitié offre une teinte légère de jaune; ces deux couleurs sont tranchantes, la partie jaune a le ton de girasol; cet effet est produit par sa taille, qu'on a ménagée en goutte de suif.

Le béryl couleur d'air, l'aréoïde des anciens, tient plutôt du saphir peu coloré, que de l'émeraude béryl; telle est mon opinion que je crois fondée, contre le sentiment de ceux qui ramènent cette pierre à l'émeraude.

J'ai possédé un saphir partie bleu, partie jaune et partie blanc, ce qui prouve que le saphir et la topaze ne diffèrent point en nature, et que c'est par la diversité de leur couleur

que l'on est convenu de leur donner des noms différens. J'ai vu à Paris, chez M. Étienne Nitot, deux saphirs ayant dans leur intérieur des taches d'un rouge violet.

Ce sont les parties blanches et non colorées du rubis, du saphir et de la topaze d'Orient, soit qu'on les ait trouvés dans la mine sans couleur, ou qu'on la leur ait fait perdre au moyen du feu, qui portent communément le nom de saphir blanc ; le mérite de ces pierres décolorées est d'imiter à certain degré le jeu du diamant. On a remarqué que les saphirs qui ont le moins de couleur sont les plus durs, et qu'ils sont les plus propres à être blanchis. Cellini de Florence les blanchissait en les mettant dans un creuset lorsqu'il avait occasion de fondre de l'or, et s'il y restait de la couleur, il les remettait une seconde et une troisième fois.

M. Dutens parle d'un saphir verdâtre chatoyant que l'on trouve en Perse, appelé œil de chat. Ce phénomène n'a rien d'étonnant ; il s'observe fort souvent dans certains saphirs gris de cendre ou ardoisés.

J'ai eu dans une collection un saphir bleu céleste, entièrement rempli de schorls figurant des cheveux d'une grande finesse ; ils sont disséminés en tous sens et comme jetés au hasard dans toute l'étendue de la pierre, ce qui prouve que le schorl est d'une formation antérieure.

Le prince Khevenhüller Metsch avait un superbe saphir parsemé de paillettes d'or; ce jeu de nature a été examiné par M. Bossi de Milan, grand connaisseur.

Un saphir également fort singulier est celui dont M. l'abbé Pullini a été possesseur. Des espèces de paillettes paraissaient dans son intérieur, lesquelles de jour, et vues au transparent, semblaient être d'or. En se bornant à regarder la superficie, elles offraient toutes les couleurs de l'iris. A la lumière de la bougie, et en examinant la pierre au transparent, ces paillettes paraissaient rouges, et en la regardant de nouveau à la surface, on ne voyait plus d'autre effet que celui de la couleur de la pierre, laquelle, à raison de la vétusté de son poli, se rappro-

chait d'un gris d'ardoise, et, au transparent, elle s'offrait d'un bleu pâle; ce saphir a été gravé par les anciens.

La dureté des saphirs d'Orient n'est pas toujours la même; on en trouve qui sont plus durs que les rubis. Dans un temps on donnait au saphir le premier rang.

Le cabinet d'histoire naturelle de Paris renferme un saphir d'un volume considérable, provenant de l'ancien garde-meuble. Cette pierre est d'une très-belle couleur; elle pèse, suivant M. Brisson 7 gros 7 grains 1/2 ou 128 carats; sa forme est un parallélipipède obliquangle, son aspect décèle le poli de l'art; il paraît qu'elle a été travaillée ainsi pour en ménager l'étendue.

On voit dans la même collection un saphir plus rare encore par sa riche couleur et sa grandeur extraordinaire, de forme ovale, ayant 22 lignes de long sur 16 de large (ou 0 m. 050, sur 0 m. 036).

Enfin, une troisième pierre de cette nature se trouve partagée suivant sa longueur en trois bandes parallèles et bien distinctes, dont les extrémités sont du plus beau bleu; le jaune est au centre, ce qui offre un onix en travers, un saphir barré de topaze, ayant environ 10 lignes de long (ou 0 m. 023); ces sortes d'accidens se nomment en italien, *pietra fasciata*, quelle qu'en soit la substance: sa pesanteur spécifique est de 4,2, sa réfraction est double à un faible degré, et raye fortement le cristal de roche.

Saphir du Puy-en-Vélai.

La découverte du saphir sur le sol de la France [1] doit exciter l'esprit de recherche et enflammer les curieux de la nature. Nous sommes redevables au naturaliste éclairé M. Fanjas (Saint-Fond), des observations qu'il a faites dans le ruisseau de Riouppezzouliou, près d'Expailly en Vélai. Parmi les sa-

[1] En 1753, un paysan du village d'Expailly faisait seul le métier de chercher des hyacinthes et des saphirs.

phirs qu'on y rencontre, ce savant en a trouvé un fort singulier, qui, étant examiné en face de la fenêtre et à peu près au niveau de l'œil, paraît d'un vert presque d'émeraude; et, si on le regarde du haut en bas, suivant une ligne à peu près verticale, il montre un ton de couleur du plus beau bleu.

On trouve nombre de ces saphirs dont les angles ont été usés et arrondis par le frottement. Il y en a d'un bleu foncé, jusqu'au bleu très-pâle, d'un bleu rougeâtre, d'autres bleus dans un sens, et verts dans un autre, même d'un vert jaunâtre. La pâte de ces pierres n'est pas également pure ; on en distingue d'une belle eau, particulièrement ceux qui tirent sur le vert, tandis que d'autres sont ternes et moins homogènes.

La forme naturelle de ces saphirs est sujette à varier. On en voit de tronqués à chaque extrémité des pyramides, d'autres s'amincissent à l'un des bouts en manière de quille et formant une pyramide allongée sans prisme, l'autre bout est tronqué. On les trouve mêlés avec des hyacinthes dans un sable ferrugineux, parmi des laves en décomposition.

Saphir du Brésil.

D'après les lettres que j'ai reçues de Lisbonne, l'existence des pierres bleues dans le Brésil, qu'on nomme en Portugal saphir, n'est point douteuse ; j'en possède un taillé qui m'a été cédé venant de ces contrées. Cette pierre passe du bleu d'indigo au bleu verdâtre. La couleur en est si foncée qu'on la croirait noire ; elle est faiblement électrique, le poli qu'elle reçoit est vif et sec.

Comme je n'ai pas été à même de recueillir de plus grands détails sur cette substance pour les offrir au public, on pourra avec le temps se porter à de nouvelles observations sur les saphirs bruts de cette espèce qu'on pourra se procurer facilement.

Le saphir du Brésil, nous dit Romé de l'Isle, annonce les caractères de la topaze et du rubis qui se trouvent dans ces régions. Il ajoute que ces trois pierres ne forment entre elles

qu'une même espèce et ne diffèrent que par la couleur ; que le fer dont elles la reçoivent s'y trouve modifié de manière à produire le rouge clair et léger du rubis, le jaune de la topaze, le bleu vif et foncé du saphir.

Saphir d'eau, ou occidental [1].

(Simple imitation de l'espèce Saphir.)

Le saphir d'eau est un cristal de roche coloré en bleu. Nombre d'auteurs d'un mérite reconnu, tels que Wallerius, Boëce de Boot, Delaort, de Born et autres, s'accordent généralement sur ce point. On prétend que le cristal bleu qui porte le nom de saphir d'eau, doit sa couleur au cuivre ou à l'azur de cuivre lamelleux étoilé, tel qu'on en voit à Bulach dans le duché de Wirtemberg. On croit que cette espèce de pierre se trouve aussi en Bohême et sur les confins de la Silésie.

Le saphir d'eau est pour l'ordinaire une pierre délavée, dont l'éclat se montre terne, même au delà de ce qu'il devrait être dans la substance du cristal communément si limpide. On doit donc attribuer ce défaut d'éclat à la matière colorante, grossière, dont il est pénétré.

Il y a des saphirs d'eau de toutes les teintes, même en bleu très-foncé, conséquemment je ne sais d'où a pu lui venir ce nom. Il en est beaucoup dont la couleur n'est pas distribuée également, foncés d'un côté, tandis qu'ils sont clairs de l'autre.

Cette pierre peut avoir ses degrés de perfection, et comme la nature n'a pas de bornes dans les merveilles qu'elle produit, je crois que l'on peut trouver des saphirs d'eau de l'espèce des cristaux colorés, bien plus intéressans que ceux que l'on a vus jusqu'à présent dans le commerce. On sent par là qu'il serait bien difficile d'établir des prix sur une substance dont on ne connaît pas encore toutes les variétés.

[1] Quartz hyalin bleu de M. Pujoulx, variété du dichroïte de M. Haüy.

On trouve un quartz bleu en Macédoine, si beau, qu'on le prendrait pour du saphir; on en rencontre également près de Bleystad dans la Bohême; ce dernier est moins intéressant.

M. Bourrit de Genève assure qu'on a découvert, à l'extrémité de la vallée de Vex, pays sous la juridiction du chapitre de Sion, district faisant partie du Valais, des cristaux de roche bleus, des améthistes et des grenats, mais dans des rochers presque inaccessibles.

Le saphir d'eau demande nécessairement la taille en brillant.

REMARQUE.

Le saphir a été gravé par les anciens. M. Brard, qui avance le contraire dans son Traité, se trompe fort.

Une des plus belles gravures sur saphir d'Orient, regardée comme le type le plus sublime de la beauté dans cet art, est l'ouvrage de Cnéius, du cabinet Strozzi à Rome; on y admire la figure d'un jeune Hercule, gravée de profil avec beaucoup d'art.

Le cabinet de France possède un *intaille* extrêmement soigné, représentant l'empereur Pertinax sur une fort belle pierre de cette nature. On voyait dans la collection d'Orléans un accident fort curieux; c'est un saphir de deux teintes, ayant pour sujet une tête de femme, dont l'une des teintes forme le visage et l'autre la draperie. Cette belle pierre est passée à la cour de Russie. Nous nommerons encore une tête, celle de Tibère, sur saphir blanc, de la collection genevoise de Turin.

DE LA TOPAZE.

La topaze des anciens avait un ton vert jaune, tirant à l'huile d'olive neuve. La topaze des modernes est blonde : on en distingue cinq espèces principales ; la topaze d'Orient, celles de Saxe, d'Inde, du Brésil, et de Sibérie.

Topaze d'Orient.

(Le corindon hyalin jaune des minéralogistes.)

Il est rare que l'on trouve les topazes de cette espèce dans le lieu de leur formation. Ce sont les pluies qui tombent avec une extrême violence sur la crête des montagnes qui les en détachent et leur font subir, en les roulant avec d'autres corps, des altérations dans leur forme naturelle, ce qui fait que ces pierres manquent souvent des caractères propres à en déterminer le genre; ce n'est que par leur pesanteur spécifique, leur dureté et leur éclat, dès qu'elles sont taillées, que l'on parvient à leur assigner une place dans leurs catégories respectives.

La topaze orientale est colorée en jaune d'or comme le saphir d'Orient l'est en bleu d'outremer, elle a d'ailleurs les mêmes propriétés, on la trouve sur la montagne de Capelan au Pégu avec les saphirs; plus elles sont vives et resplandissantes, plus on en fait de cas; ces topazes sont même quelquefois plus belles que les diamans paillerins; mais elles dégénèrent beaucoup aux yeux des connaisseurs, quand elles ont une couleur faible, comme l'ont ordinairement celles de Ceylan.

Que l'on ne se formalise point si, sans nous départir de l'observation que nous avons faite dans le préliminaire, il nous arrive d'employer indifféremment les noms de pierres d'Orient ou de pierres orientales; on est dans l'usage de ne pas se gêner à cet égard et de confondre ces deux expressions.

Les joailliers sont assez dans l'habitude de peser la topaze d'Orient pour en déterminer la valeur; néanmoins ils finissent par l'estimer à l'œil selon la beauté de sa couleur, celle de son étendue et la régularité de la taille. M. Dutens croit qu'on peut évaluer à seize francs le premier carat: pour savoir le prix de deux, trois ou quatre carats, il suit la règle de Tavernier pour les diamans.

Prix des Topazes d'Orient, d'après cette règle.

Une pierre de	4 carats	s'élève à	256 fr.
Une —— de	6 carats	id. à	576
Une —— de	8 carats	id. à	1,024
Une —— de	10 carats	id. à	1,600
Une —— de	12 carats	id. à	2,304

Ce calcul paraît porter trop haut la valeur de ces pierres ; les négocians en trouveraient difficilement le débit auprès des amateurs, les seuls qui en fassent des collections. D'après l'état actuel du commerce, je crois qu'on se rapprocherait davantage de leur prix en portant le premier carat à 12 fr., ce qui ferait une réduction de 25 pour cent ; loin cependant de rien décider sur les pierres uniques, à l'égard desquelles il serait téméraire de vouloir établir des valeurs fixes.

Il a existé une variété de topaze dont le commerce est actuellement privé : la mine en serait-elle épuisée ou perdue ? Il est probable qu'on les trouvait dans les carrières d'albâtre près de Thèbes. Parmi les topazes gravées par les anciens, on remarque quelquefois une pâte et un ton de couleur qui diffèrent, à certains égards, de celles que nous connaissons aujourd'hui.

Nous ne supposons pas dans nos lecteurs ce degré de crédulité qu'ont montré nos bons aïeux en se laissant persuader que la statue d'Arcinoé, qui avait quatre coudées de haut, était une topaze d'une seule pièce. Qui dit gemme, dit pierre rare et qui ne se trouve jamais qu'en petit volume.

La plus grande et la plus belle topaze orientale que j'aie vue fait partie du Cabinet d'Histoire naturelle de Paris. Il est difficile de trouver une couleur plus riche et plus épurée ; sa taille, fort soignée, produit les plus grands jeux de lumière : elle a 10 lignes de long sur 6 de large (ou 0 m. 023 sur 0 m. 014.)

Les tailles qui lui conviennent sont représentées dans la

planche VI, fig. 45; sa pesanteur spécifique est de 4, sa réfraction double à un faible degré, rayant fortement le cristal de roche.

Topaze de Saxe.

La topaze de Saxe est une pierre précieuse que l'on retire du fameux rocher de Schnakenstein, situé dans la vallée de Danneberg, dans le Voigtland. Henckel nous apprend qu'elle approche de la nature du rocher auquel elle est adhérente; on se sert de cette roche pour la couper et la polir, comme le diamant sert à user et à polir le diamant. Il est très-probable, ajoute-t-il, que cette gemme est produite dans un fluide comme les sels qui prennent diverses figures analogues à leur nature. Selon lui, quoique cette topaze soit très-souvent groupée avec les cristaux de roche au milieu desquels elle a pris naissance, sa figure naturelle annonce qu'elle en diffère essentiellement; cette union des cristaux engagés parmi les topazes de Saxe se voit fréquemment.

La forme de la topaze de Saxe est prismatique, composée de quatre faces inégales, jointes ensemble, à angles obtus et aigus; le prisme est surmonté d'une pyramide tronquée dont les pans sont inégaux et peu inclinés : la coupe que cette pierre tient de la nature imite un des passages que l'art donne au diamant pour le brillanter.

Cette topaze est assez généralement d'un jaune tendre; il y en a d'un jaune d'or, qui ont beaucoup d'éclat, mais elles sont très-rares. On en trouve qui ont le ton de la chrysolithe, quelquefois celui de l'aigue-marine; elles prennent alors le nom de ces deux pierres. On voit des topazes naturellement blanches, que l'on rencontre quelquefois avec celles qui sont colorées; mais on en trouve plus particulièrement dans les diverses minières d'étain de la Saxe et de la Bohême.

M. le chevalier Napion indique, dans sa Minéralogie, une nouvelle mine de topazes, située à Mucla, qui ont la

même forme que celles de Saxe, à quelques modifications près.

M. Videnman assure qu'en chauffant les topazes de Mucla, elles annoncent une électricité positive vers leur sommité, et négative du côté où elles étaient attachées à la matrice. Cette propriété, bien remarquable, n'aurait-elle pas une analogie avec les pôles de l'aimant?

M. Polt a fait des découvertes très-intéressantes par ses nombreuses expériences sur la topaze de Saxe. Il dit qu'elle est phosphorique, qu'elle jette une lumière merveilleuse, surtout quand elle a été pulvérisée, et que cet effet a toujours lieu quand même on aurait rougi la pierre à plusieurs reprises, et qu'on en aurait fait chaque fois l'extinction dans l'eau froide.

Le prix des topazes de Saxe, de belle couleur, est d'environ moitié de plus que celui des topazes du Brésil de même grandeur; les tailles à brillant ou à biseau leur conviennent également.

Topaze des Indes occidentales, qu'on désigne sous le nom de Topaze d'Inde.

On entend par topaze d'Inde celle qui nous vient du Mexique, espèce qui varie beaucoup dans ses différentes teintes, ainsi que la topaze de Saxe, et ces deux pierres peuvent souvent être confondues quand elles sont taillées; la dureté en est à peu près la même. Il y a des topazes d'Inde qui sont presque blanches, d'autres ont un jaune assez décidé; mais je n'en ai jamais vu d'une très-haute couleur. Leur site naturel paraît être le royaume de Quito, qui se trouve sous l'équateur et où l'on rencontre différentes espèces de pierres précieuses.

Le filon de la mine d'or de la Gardette, en Oisan, département de l'Isère, offre une production supérieure, par sa dureté et son éclat, au simple cristal citrin, vulgairement

connu sous le nom de *Topaze de Bohême* ; ses prismes très-réguliers, du jaune le plus riche, conservent dans leur intérieur une partie de cette belle couleur. On les trouve communément à deux pyramides des mieux conformées, souvent groupées en hérisson. Parmi ces cristaux, qui sont d'une extrême finesse, on en rencontre d'isolés, à prisme court, dont la pyramide est tronquée, qui se rapprochent, par leur figure naturelle, de celle des topazes de Saxe ; découverte qui pouvait conduire à des résultats importans, si les circonstances du temps ne l'avaient pas fait abandonner. Quelques morceaux de la mine de la Gardette me furent donnés par M. Caze de la Bove, alors intendant de la province du Dauphiné ; ils m'offrirent, étant taillés, le même éclat et la même dureté des topazes d'Inde et de Saxe.

Topaze du Brésil.

Cette sorte de topaze s'éloigne, plus que les autres, de la vraie teinte de la pierre orientale de ce nom. La topaze du Brésil est ordinairement d'un jaune surchargé ; et quoi qu'en ait pu dire Romé de l'Isle, elle a moins de prix à mes yeux que les deux précédentes : on y en rencontre, à la vérité, d'une couleur plus légère, dont peut-être ferions-nous plus de cas si elles étaient moins communes. Celles qui sont les plus propres à être transformées en rubis-balais du Brésil, ou, pour parler plus exactement, en topazes brûlées, offrent fort peu d'intérêt comme topazes : leur couleur tire sur le nankin ou le sucre d'orge ; plus elles en sont imprégnées, plus on les y emploie avec succès. Nous sommes redevables de la connaissance de ce changement de couleur à Dumelle, joaillier à Paris, qui en a communiqué le procédé, en l'année 1751, à l'Académie des Sciences, par l'entremise d'un de ses membres, M. Guettard.

La couleur forte de la topaze du Brésil exige que sa taille soit réglée en brillant : on obtient, pour 30 à 40 fr., une belle

pierre de ce genre. Le *mille fiori* des Italiens n'est autre chose qu'une de ces topazes très-gercée, que l'on passe au feu ; dans cet état elle présente, plus ou moins, les couleurs de la rubace.

Topaze de Sybérie.

Ce nom est donné à une pierre fort limpide, d'un beau jonquille : le commerce ne la connaît point encore, elle mérite de l'être par l'éclat vif dont elle est susceptible au moyen de l'art ; c'est une jolie production, qu'on doit s'empresser de rechercher. Il ne sera pas difficile d'en faire des collections de différentes teintes, nommément le vert doré de la chrysolithe ; et si l'on considère que ces teintes rentrent les unes dans les autres, je ne serais point étonné qu'on reconnût un jour que cette pierre ne diffère de l'aigue-marine de ces mêmes contrées que par la couleur, et qu'elles ne forment entre elles qu'une seule espèce. Il serait à désirer que l'on connût si l'une et l'autre de ces pierres se trouvent ensemble ou à peu de distance ; ce sont des détails dans lesquels le docteur Pallas n'entre point.

Les fouilles qu'on a faites, il y a quelques années, sur la montagne de Koiub, n'ont pas été infructueuses : elle est très-riche en minéraux. On y a trouvé, avec de beaux et gros cristaux de roche, dans la partie méridionale, de superbes topazes très-nettes et parfaitement transparentes.

On a également découvert des topazes, aux approches d'un lac situé près de Kaoundravi.

Il doit exister une masse énorme de topazes au fond de la mine Klioutchefskoï, qu'on n'a pas encore pu atteindre, à cause des eaux qui l'inondent. M. Pallas en a vu des fragmens fort transparens et très-beaux, que l'on avait détachés.

Le fleuve l'Enissei charrie de nombreux cailloux parmi lesquels sont beaucoup de cristaux de roche et de topazes.

Près de l'Akschanga, on a trouvé, en remontant la rivière, des indices de topaze et de cristal enfoncés dans le Biltschir,

montagne composée d'une roche sablonneuse grise. Les Bouriats ont aperçu de ces pierres dans la montagne d'Ourta, à un endroit nommé Zagan-Kouton. On voit que le cristal accompagne presque toujours les topazes. Une suite de recherches dans ces contrées offrirait bien des matériaux précieux pour la science, et de nouvelles richesses pour les arts et pour le commerce.

Topaze de Bohême.

On a donné abusivement ce nom au cristal de roche d'un jaune clair ou jaune citrin ; il s'en trouve beaucoup et même de gros, mais il est rare de les rencontrer d'une belle couleur, et quand même quelques-uns se rapprocheraient de la teinte de la topaze de Saxe, il est aisé de reconnaître qu'il lui cède infiniment en vivacité. Les cristaux enfumés de la Bohême et d'ailleurs méritent encore moins le nom de topazes, malgré qu'on leur observe un ton jaunâtre.

REMARQUE.

M. Millin, dont je respecte les lumières, prétend que le portrait de Philippe II et de don Carlos, que possède le Muséum des Antiques, est une des premières gravures qu'on ait faite sur topaze, et puisque Jacques de Trezzo en est l'auteur, la gravure sur topaze ne remonterait pas au delà du temps où vivait cet artiste. Cependant, j'ai possédé une topaze orientale de vingt-neuf carats, qui a dû servir d'amulette, puisqu'elle est percée de part en part dans sa longueur, et qu'on y voit des mots arabes, de l'écriture carmatique, dont la signification est : *Il ne s'accomplira que par Dieu.* D'ailleurs, le Muséum de Paris renferme une très-grande topaze venant du Vatican : si on ne l'avait pas prise pour de l'ambre, on se serait convaincu, par la manière du travail, que cette gravure est d'une date plus ancienne que celle des portraits que nous venons de rapporter ; elle représente Bacchus Indien, debout,

tenant un tirse de la main droite et le quiota de la gauche. Un autre sujet, bien intéressant, est la marche rapide de la Victoire dans un char tiré par deux chevaux, sur topaze : cet *intaille*, d'un artiste célèbre, faisait partie de la collection *Genevoise, à Turin*. La maison d'Orléans possédait un Mercure représenté de profil, avec son pétase ou chapeau ailé, sur topaze orientale de forme octogone.

DE L'EMERAUDE.

Les anciens connaissaient l'émeraude : son nom vient du verbe grec, *je brille, je suis éclatant;* mais ils réunissaient, sous cette dénomination, les prases, les jaspes, les jades, les malachites, et généralement toutes les pierres vertes, même les plus communes. Ils parvinrent, par cette voie, à en distinguer douze espèces; cette confusion eut lieu jusqu'au temps de Théophraste, qui commença de donner une idée plus précise de la véritable émeraude.

Ces naturalistes avaient donc multiplié, sans mesure, les émeraudes dont ils se croyaient possesseurs; par un excès tout contraire, quelques écrivains modernes nous auraient jetés dans une autre erreur, aussi éloignée de la vérité, et l'auraient accréditée, si ce siècle avait moins de lumières. Ils ont adopté, sans examen, le sentiment du grand voyageur de l'Asie et de l'abbé Reynal : je ne m'étonne pas que Tavernier ne soit point parvenu à découvrir des mines d'émeraudes dans cette partie du monde; cet homme, plus habile négociant de pierreries qu'observateur de la nature, paraît avoir prononcé trop légèrement sur ce point. On voit dans la haute Egypte une chaîne de montagnes peu éloignée de la ville d'Asna, qui porte encore aujourd'hui le nom de mines d'émeraude. Il en vient aussi d'Asie; et quand on ne voudrait point s'arrêter à la lettre à tout ce que les anciens en ont dit, nous avons des preuves bien constatées qu'ils la connurent bien avant que l'Amérique fût découverte. L'émeraude étiquetée de l'ancien monde,

qu'on voit au Cabinet d'Histoire naturelle de Paris, détachée de la couronne d'un pape, nous en fournit une preuve, et les gravures égyptiennes sur cette pierre, existantes dans les cabinets, en sont des témoins non moins irrécusables. L'émeraude du Pérou a ses propriétés particulières, applicables à la joaillerie, comme nous le dirons. Je veux admettre que les premières, communément d'un vert de mauve, soient, à quelques égards, inférieures aux autres ; mais ce ne saurait être une raison suffisante pour les exclure.

Les anciens tiraient leurs émeraudes, les plus communes, de Carthage, de l'Attique, de Chypre, de la Thébaïde, de l'Ethiopie, de l'Arménie, de la Médie et de la Perse ; ils en distinguaient trois espèces supérieures.

1° Celles de Scythie furent regardées comme les plus riches en couleur et les plus grandes.

2° Celles de la Bactriane, même couleur et même dureté, mais toujours d'un très-petit volume ; il paraît que ce qu'on appelait ancienne Bactriane, correspond à ce qu'on nomme le pays des Usbecks, partie de la Tartarie la plus voisine de la Perse. Il y a aussi une autre Bactriane, aujourd'hui le Candahar, dans la province de Sablistan, en Perse.

3° Celles d'Egypte, que l'on trouvait aux environs de Coptos, étaient très-grosses ; mais elles paraissaient ternes, manquant d'éclat.

Le tanus ou tanos de Perse, quoique d'un vert désagréable, avait été mis dans cette classe par quelques écrivains, avant Pline. Ils eussent été plus exacts, en faisant mention de celles de l'île de Java, partie de la Sonde, dans l'océan indien.

Aujourd'hui, que l'on est plus éclairé, les douze espèces des anciens exigent des restrictions : il est hors de doute que plusieurs d'entre elles sont tout autre chose que des émeraudes. Hill dit, à ce sujet, avec raison, qu'une manière d'écrire un peu plus savante en aurait sans doute abrégé la liste ; mais, comme nous l'avons observé, on se tromperait beaucoup, si

l'on concluait de ce mélange de pierres, sous un même nom, que les anciens n'ont pas possédé des émeraudes.

Le petit volume de celles de la Bactriane les faisait employer à orner des vases précieux et autres ustensiles d'or; celles qui étaient moyennes, car on n'en trouvait pas de très-grandes, étaient destinées à la gravure. Le sentiment de M. Millin, conservateur des Antiques de France, s'unit au mien, contre le jugement hasardé de M. Dutens, qui prétend que la description que Théophraste et Pline donnent des émeraudes, peut convenir au spath-fluor, ou au prime d'émeraude, beaucoup mieux qu'à l'émeraude. Les Egyptiens et les Grecs ont incontestablement formé des *intailles* sur émeraudes. Pline [1] fait mention d'une qui fut achetée en Chypre, par un musicien, nommé Ismenias, sur laquelle était gravée Amymone, fille de Danaüs; il classe cette substance après le diamant et la perle, attendu que l'œil se plaît à la regarder; que son éclat est le même, soit à l'ombre, soit au soleil, soit à la chandelle. M. Guettard est d'un avis tout différent; il prétend que la couleur des émeraudes varie beaucoup, selon le degré de lumière où elles sont placées: l'un et l'autre peuvent avoir tort ou raison, selon les différens cas. On peut dire, en général, que si la pierre n'a reçu de la nature qu'une faible couleur, on tenterait vainement de l'augmenter, en l'exposant à des jours différens.

Il s'est passé un temps que les graveurs se servaient de l'émeraude pour se récréer la vue. On lui donna à Rome le nom de Néron (Domitien); Néron regardait à travers une émeraude, les jeux du cirque et les combats des gladiateurs: on n'a pas dit comment elle était taillée. Pline, en parlant de cette pierre, dit qu'on y donnait quelque concavité, pour en augmenter la lumière. Aujourd'hui, un semblable travail serait désavoué sur une si belle substance.

L'estime que l'on avait de l'émeraude subsiste de nos jours:

[1] Livre 37, ch. I.

cette pierre flatte singulièrement le goût des amateurs, et après l'opale et les corindons hyalins, j'oserais dire qu'il n'y en a point en faveur de laquelle le suffrage soit plus unanime, quand elle est parfaite.

De la prétendue Émeraude orientale.
(Corindon-Hyalin vert des minéralogistes.)

On a parlé de l'émeraude orientale, mais rien n'en assure positivement l'existence. Je conviens que la combinaison des couleurs bleue et jaune peuvent produire un vert d'un ton qui doit se rapprocher de l'émeraude ; néanmoins, un morceau isolé que l'on trouverait par hasard, ne serait point suffisant pour prouver qu'il y ait des minières de cette espèce. J'achetai, dans le temps, une petite pierre de ce genre, qui se trouvait dans un paquet de saphirs d'Orient ; le vert de l'émeraude s'y faisait remarquer à certaines positions de la lumière, et le bleu léger dans d'autres ; mais je me garderai bien d'en conclure qu'il en existe des minières. La petite gemme dont je parle est dans le fait un saphir d'Orient, montrant un ton vert.

Émeraude de Ceylan.

L'émeraude de Ceylan oppose plus de résistance à la taille que celle du Pérou, dont nous parlerons ensuite, et quoiqu'elle n'ait pas le degré de dureté qui constitue, à la rigueur, les pierres orientales, mon sentiment est qu'elle passe souvent sous cette dénomination. Les artistes instruits, et qui sont de bonne foi, ne sauraient être d'un avis différent.

Cette espèce de pierre se fait singulièrement remarquer par sa vivacité et son éclat ; elle est d'un vert gai, ordinairement léger. Romé de l'Isle m'en montra deux dans leur état de nature ; elles ne diffèrent de l'émeraude péruvienne que par une espèce de pyramide tronquée, à facettes multipliées, ressemblant au brut de la topaze de Saxe. Cette pierre, assez rare,

a une valeur indéterminée ; le degré de sa teinte lui donne plus ou moins de prix ; elle est susceptible de différentes tailles.

Emeraude du Pérou.

(Caractère principal , cassure vitreuse.)

L'émeraude du Pérou est regardée comme l'espèce par excellence à raison de la belle couleur qu'on y admire ; elle doit être d'un superbe vert de gazon animé , et d'un velouté vif et resplendissant, ce qui n'a lieu que lorsque la pierre est nette et sans glaces. Quelques-uns lui ont donné l'épithète de vieille roche , voulant désigner par ce mot l'espèce la plus belle. Sa dureté est un peu moindre que celle du cristal de roche, néanmoins susceptible d'un très-beau poli. On la trouve, ainsi que le cristal à six côtés, quelquefois surmontée d'une pyramide hexagone souvent tronquée à l'extrémité supérieure. On a raison de dire que son beau vert est très-agréable à l'œil.

Poujet n'est pas exact dans la description qu'il en donne : il la nomme pierre d'Orient en lui attribuant les qualités de celle du Pérou, et notamment la richesse de sa couleur, qui en fait un des caractères distinctifs ; il parle d'une autre espèce moins colorée venant de Carthagène d'Amérique. C'est précisément la province où l'on fait le plus grand commerce et le lieu de leur passage ordinaire pour l'Europe ; elles y sont portées par les peuples voisins de la chaîne des Cordillières qui en font échange avec les Espagnols pour des productions de notre continent. Si elles sont quelquefois plus claires , c'est que les différentes mines des Andes ne les offrent pas toutes d'une haute couleur. On sera peut-être surpris d'apprendre que j'ai vu une émeraude de ces contrées si blanche qu'à peine y remarquait-on la plus légère nuance de vert.

Nombre d'auteurs attribuent la couleur de l'émeraude à une dissolution de cuivre ; Volateran est le seul qui présume qu'elle peut être due à l'or. Il résulte de l'analise faite par M. Vau-

quelin, que l'émeraude a pour principe colorant le chrome. Cette gemme est malheureusement fort sujette à avoir dans son intérieur des glaces qui en interrompent l'éclat et en diminuent notablement le mérite et le prix ; il s'en trouve beaucoup d'opaques que les arts n'emploient aucunement.

La découverte de l'Amérique par Christophe Colomb donna lieu à la connaissance de ces produits précieux. Au retour de cet homme célèbre en Europe, Pizarre, excité par la cupidité, se porta dans le nouveau monde ; il pénétra jusqu'à Calcamalea, ville considérable du Pérou. L'empereur lui fit présent de vases d'or et d'argent, et d'une grande quantité d'émeraudes dont une se trouvait de la grosseur d'un œuf de pigeon. Fernand Cortez apporta de la Castille d'or, cinq émeraudes estimées cent mille écus. On en prit aux familles indiennes avec cette avidité qui n'a pas de bornes ; c'est ainsi que les recherches de plusieurs siècles passèrent en un instant en Europe. Cette source est aujourd'hui en quelque sorte tarie par le peu d'accès que les Espagnols ont dans l'intérieur du pays ; de là vient la rareté actuelle des émeraudes péruviennes. Cependant on prétend en avoir trouvé dans l'Amérique méridionale espagnole, aux royaumes de Grénade et de Quito, ainsi que dans les provinces de Tunja, à 25 lieues nord de Santa-Fé et Acatames. Une des anciennes mines se trouvait à Manta, mais on croit qu'elle est épuisée.

On admirait il y a quelque temps dans le trésor de Lorette, un rocher de quartz blanc hérissé de grandes émeraudes, portant plus d'un pouce de diamètre, ou 0 m. 027, donné au trésor (non par les maîtres du Pérou, comme le croyait de Saussure) par don Pierre Daragon, embassadeur d'Espagne à Rome, qui avait été vice-roi au Pérou, et qui l'apporta avec lui pour en faire une offrande dévote.

L'émeraude doit être constamment taillée de forme carrée, les angles un peu rentrans (*Voy*. pl. IV, fig. 32 et 33) ; c'est la seule pierre colorée qu'on ne monte pas sous feuille, on la

serlit sur l'or fin, et le fond du chaton doit être en plein noir, comme pour le diamant à brillant.

Le prix des très-petites émeraudes de belle couleur et bien taillées est communément de 24 francs le carat; il est bien difficile de fixer une valeur précise aux grandes. Celles de ces pierres qui joignent à la netteté le juste coloris ne peuvent être achetées que par des personnes opulentes qui connaissent combien il est difficile de les rencontrer avec ce degré éminent de perfection dont elles sont néanmoins susceptibles. On a vu vendre une émeraude parfaite du poids de 20 carats, trois mille francs.

Sa pesanteur spécifique est de 2/8.

Emeraude dite du Brésil.

J'ai vu une pierre d'un vert noirâtre mêlé de jaune, qu'une personne de l'art qualifiait d'émeraude du Brésil. Comme elle se trouvait taillée, je n'ai pu que conjecturer si la dénomination de tourmaline ne lui serait pas plus convenable.

Mon correspondant de Lisbonne m'a assuré dans le temps que l'on ne trouvait aucune émeraude au Brésil; cependant, on lit dans la traduction française de la Géographie universelle de M. William Guthrie, que la province de Porto-Seguro, offre des mines de pierres précieuses comme des émeraudes de différentes couleurs. C'est une simple indication qui demande à être vérifiée.

Emeraude d'Europe.

On trouve quelquefois du cristal de roche ayant une légère teinte de vert dans son intérieur; si la couleur en était bien décidée, on pourrait la classer parmi les vraies émeraudes, puisque le cristal est pour le moins aussi dur. Ces sortes de pierres coloriées faiblement peuvent prendre, ce me semble, le nom d'émeraudes d'eau, puisqu'elles présentent au mieux l'effet des radiations au rayonnement des émeraudes dont parle Théo-

phraste qui communiquent leur couleur à l'eau, en les plongeant dans ce liquide.

L'existence de l'émeraude en France vient d'être constatée par la découverte de M. Lelièvre. Il n'est pas venu à ma connaissance si les arts pourront en tirer parti ; on les trouve du côté de Limoge.

REMARQUE.

On admire sur une grande émeraude ovale un sujet représentant *l'âme entraînée par les plaisirs*, portant trois figures d'un travail bien soigné, publié par Gorlée d'Anvers. Maffey fait mention d'un perroquet gravé sur émeraude : il observe à ce sujet que les Romains n'oublièrent rien pour tromper et nourrir la vanité des empereurs, et que, par une adulation des plus raffinées, ils s'appliquèrent à faire prononcer à cet oiseau, d'un ton de voix humaine : *je vous salue César*. Il paraît que la ressemblance de couleur de certains perroquets avec celle de l'émeraude, aura donné lieu au choix de cette pierre. Le jaspe vert et jaune a souvent été employé pour le même objet.

Prime d'Émeraude.

(Le Smaragdo-Prase des anciens.)

Nombre d'auteurs ont parlé de cette pierre sans s'occuper à la définir. Il en est qui, pour éviter de ne pas entrer dans un examen rigoureux, ont trouvé qu'il était plus court de généraliser les noms de prase et de prime, en formant de ces deux pierres une seule et même substance ; autant que je puis m'y connaître, elles diffèrent essentiellement l'une de l'autre.

La prime est pour ceux qui s'adonnent à la recherche des pierres, l'indice de l'existence voisine de l'émeraude : elle se trouve ordinairement à l'entrée de la mine ; quelques-uns la nomment racine d'émeraude, de là dérive le mot prime. Cette pierre est à l'émeraude ce qu'est le quartz au cristal de roche ;

elle est communément louche, ayant peu de netteté et d'uniformité dans la couleur ; il n'est pas rare de voir trois ou quatre nuances dans une bien petite étendue. Les matières dont les pierres se forment ayant souvent différens degrés de finesse qui ne se confondent pas toujours, il résulte que les atomes très-élaborés qui ont de leur nature une tendance plus particulière à se cristalliser, donnent lieu, par leur retraite contre des particules plus grossières, à des glaces et à des givres dans une partie de la masse, effet de la cristallisation confuse ; et dans ce cas, la couleur, se répandant d'une manière inégale, produit des pierres assez généralement d'un faible intérêt.

La prime dérive plus particulièrement des minières de l'émeraude des premiers temps, soit qu'elle en fût l'enveloppe, ou qu'on la tirât de ses parties les moins parfaites.

REMARQUE.

Je nommerai un buste de l'empereur Septime Sévère, sur prime d'émeraude, gravé en creux, qui m'a appartenu et qui est passé dans les mains de l'abbé Pullini. La pierre est de la plus grande forme annulaire ; le sujet a été travaillé par un des plus habiles artistes ; le dessin en est correct, fort soigné dans les détails, et sa ressemblance à celle des médailles du même empereur ne laisse rien à désirer. Un autre sujet bien intéressant sur prime d'émeraude est Bacchus placé sur un charriot traîné par deux amours, de la collection du prince Khevenhüller de Vienne. On dit que cette pierre a appartenu au cabinet de France.

DE L'AMETHYSTE.

La dénomination d'améthyste suppose une pierre pourpre ou violette. Les anciens ont cru en connaître de plusieurs sortes, par rapport aux différens tons de leur couleur. Ils en avaient aussi dont l'excavation se faisait aisément et qui étaient faciles à tailler et à graver. L'Arabie, l'Egypte et la Galatie

leur en fournissaient qui étaient peu estimées. Nous faisons mention ici de celles que l'observation nous a rendues familières :

L'améthyste orientale de Ceylan, de Sibérie, de Carthagène en Amérique, du Brésil, du Saint-Gothard, de Briançon et autres, parmi lesquelles celles de la Catalogne tiennent un rang distingué.

Améthyste orientale.

(Corindon Hyalin violet des minéralogistes.)

J'ai été sur le point d'accréditer les erreurs passées au sujet de cette pierre, il est rare qu'on voie bien du premier coup d'œil; de mûres observations ajoutent souvent au mérite des premières recherches: pourrait-on rien négliger pour les rendre dignes d'être présentées au public, qui a quelquefois droit de se plaindre de trop de précipitation? Les pierres brutes très-nombreuses de l'Orient, que j'ai eu occasion d'examiner rigoureusement, m'ont dissuadé sur l'existence de l'améthyste orientale, proprement dite. Les gemmes du premier ordre dont la dureté et la couleur violette leur font donner ce nom, ne sont qu'un accident de la nature, un mélange de couleur du rubis et du saphir, qui nécessairement ont dû former le violet. Il reste à déterminer le nom qu'il convient d'assigner à ces sortes de pierres. Je ne vois pas de motifs suffisans pour les nommer, d'après Romé de l'Isle, plutôt rubis violet que saphir violet. Il me paraît qu'il y a un point juste, exempt de l'arbitraire, dont on ne saurait s'écarter. Si d'une part la gemme a exactement la même dureté que le rubis, et que la couleur rouge y domine, ce sera un rubis violet, comme l'a fort bien énoncé M. Dutens; par contre, si la couleur bleue domine sur le rouge, il en résultera une nuance lilas; nuance précieuse et rare, par conséquent fort recherchée; cette variété se rapprochant davantage du saphir, on doit la nommer saphir violet. On pourrait m'objec-

ter le cas où le mélange des couleurs tiendrait un juste milieu entre le rubis et le saphir; j'avoue que je serais fort embarrassé sur le choix des trois noms. Quoi qu'il en soit de cette dispute de mots, les joailliers donnent à la pierre dont je parle le nom d'améthyste à raison de sa couleur violette, et l'appellent orientale lorsqu'elle en a la dureté. On doit regarder comme la plus belle celle où le violet est décidé; dans ce cas, elle doit tenir du saphir. Ne pourrait-on pas soupçonner que sa dénomination d'améthyste lui vient de ce qu'au déclin du jour elle offre une couleur moyenne entre le rouge et le bleu? Son prix égale au moins celui qu'on donne au rubis du même poids et des mêmes contrées. Daugny en avait une qui au jour montrait un saphir parfait d'un bleu clair et vif; à la lumière de la bougie, elle offrait un pourpre pur sans mélange d'aucune autre couleur, et faisait un effet étonnant. Cette pierre appartient aujourd'hui à M. le comte Valicki, Polonais, qui voulut bien me la faire examiner.

La taille qui convient le moins à la belle améthyste orientale est celle du brillant recoupé; et, s'il arrive qu'elle soit peu colorée, ce qui en diminue infiniment la valeur, il est nécessaire d'employer la taille à croix de Malte. (*Voy.* pl. V, fig. 37 et 38.)

On attribue la couleur de l'améthyste au fer qu'elle perd au feu. L'améthyste orientale, étant ainsi dépouillée de sa couleur, sort du feu avec l'éclat de l'eau en quelque sorte du diamant; c'est la pierre qui en imite mieux le jeu. Sa pesanteur spécifique est de 4, sa réfraction double à un faible degré, rayant fortement le cristal de roche.

Améthyste de Ceylan.

On sait que cette île est depuis long-temps célèbre par les pierres précieuses qu'elle produit, et dont on compte vingt différentes qualités, du nombre desquelles se trouve l'améthyste.

M. Robert Percival, officier de mérite, au service de

S. M. Britannique, qui a fait des observations dans cette île, depuis l'an 1797 jusqu'en 1800, nous assure que l'améthyste de cette partie de l'Inde n'est qu'un cristal de roche violet; que la valeur de cette pierre, dans le pays même, dépend de la teinte qu'elle a; que, pour être parfaite, il faut qu'elle ait une haute couleur également répandue et sans tache. Or, la nature de cette pierre à l'île de Ceylan sert encore à détruire le système de Robert Berquen dont nous avons déjà parlé.

Améthyste de Sibérie.

M. la Turbie, de Turin, en a apporté une à son retour de Russie, qu'il a eu la complaisance de me faire voir; je n'ai pu l'observer qu'après sa taille. Cette pierre est d'une très-riche couleur également répandue; elle est sèche et vive, ayant un bien beau poli. Sa dureté peut se comparer à celle des aigues-marines des mêmes contrées. On la trouve à Orembourg, partie de la Sibérie la plus reculée.

Améthyste d'Inde.

L'améthyste d'Inde est celle qui nous est connue sous le nom d'*Améthyste de Carthagène d'Amérique*. Lorsque la flotte espagnole se porte à *Santa-Fé*, les Indiens descendent des montagnes qu'ils habitent avec des sachets contenant tantôt des paillettes d'or, tantôt des émeraudes, des topazes et des améthystes; ils en font des échanges avec les capitaines des vaisseaux, qui leur fournissent, par contre, des marchandises d'Europe, notamment de la quincaillerie.

On trouve dans l'Amérique septentrionale, au nouveau Mexique, province des Apachés, de l'or souvent groupé à une gangue quartzeuse violette, parsemée d'améthystes de forme hexagone, ce que j'ai eu lieu d'observer à Barcelonne, dans un cabinet d'histoire naturelle. Ces améthystes sont fort communes dans le nouveau Mexique; on y en découvre même de très-grandes : le royaume de Quito en fournit aussi.

Améthyste du Brésil.

Les renseignemens que j'ai eus sur les améthystes de ce pays portent, qu'on les trouve en grande quantité en roche. Un ami m'en a montré une infinité de morceaux qui ne sont autre chose que des cristaux de roche, la plupart faiblement colorés.

Améthyste du mont Saint-Gothard.

Nous devons la découverte de cette espèce au savant minéralogiste le père Pini, de Milan. Il a trouvé sur cette montagne une améthyste approchant de la forme d'un parallélipipède, terminé par une pyramide régulière, à quatre faces. On sait, dit ce naturaliste, que le cristal de roche coloré en améthyste a toujours sa colonne hexagone, ainsi que sa pyramide; or, cette variété de forme qu'on y observe donne lieu à croire que le mont Saint-Gothard renferme de véritables améthystes. Le père Pini ayant eu la complaisance de me faire voir cette pierre après l'avoir fait tailler, elle m'a paru belle, néanmoins d'une couleur un peu légère; il n'a pas ouï dire qu'il s'en soit trouvé d'autres : l'endroit de sa formation n'est pas connu.

Améthyste de Vallouise, dans le Briançonnais, département des Hautes-Alpes.

En 1768, l'indendant de la province du Dauphiné m'ayant engagé à faire une course pour lui rendre compte de quelques mines dont il avait entendu parler, je découvris, entre autres, à Vallouise, une sorte d'améthyste fort curieuse : on la rencontre ordinairement d'un violet peu foncé, tirant sur le rouge; elle se rapprocherait sensiblement, par sa coupe, d'une cerise ou d'une fraise, si elle pouvait être lisse.

Lorsqu'on l'examine au sortir de la mine, on lui trouve, à

quelque degré, des rapports avec les cristaux de roche, qui affectent une forme régulière dans leur cristallisation, avec la différence qu'il n'y a point, dans celle-ci, de colonne; on y voit, au sommet, une pyramide hexaèdre assez régulière, portant six arêtes desquelles partent autant de facettes quadrangulaires oblongues. Ces facettes continuent avec la même symétrie dans tout le pourtour de la pierre. La partie inférieure offre souvent, en descendant, des retraites qui semblent annoncer la disette de la matière. La partie opposée au sommet de la pyramide porte une queue d'un cristal à six côtés, très-blanc, ordinairement peu limpide : cette queue a communément une ligne et demie de longueur (o, oo3), sur demi-ligne (o, oo1) de diamètre. Cette variété singulière du cristal améthysé doit, par sa nature, intéresser les curieux; je ne l'ai trouvé qu'en petit volume, qui n'excède pas celui d'un petit pois (*Voy*. pl. III, fig. 28) : sa pesanteur spécifique est de 2, 15, rayant fortement le verre.

L'Angleterre, la Bohême, la Misnie ont également des cristaux de roche colorés en violet. Je connais plus particulièrement ceux que l'on trouve dans les terres de M. le comte d'Aranda, en Catalogne, qu'on nomme *Pierre de vie* ou de *Monseigu*, à douze lieues de Barcelonne. Ces cristaux présentent des colonnes à six côtés, surmontés d'une pyramide hexagone. Les lapidaires du village de Viladrau les travaillent; il s'en trouve d'assez gros, mais il est bien rare que la couleur soit également répandue, étant plus vive dans un endroit, plus claire dans un autre : quelquefois une partie de la pierre est totalement blanche. Je possède une de ces améthystes dont la moitié est décidément violette et l'autre moitié sans couleur; la partie non colorée a quelque degré de finesse supérieure au cristal ordinaire.

Les collections des curieux ont souvent offert des morceaux bien dignes de remarque. On a vu une plaque d'améthyste où l'on distinguait les contours des prismes ou pyramides hexa-

gones, qui étaient disposés en un compartiment régulier comme les carreaux d'une chambre.

M. Davila possédait un bloc de prisme d'améthyste des montagnes de Vic., poli d'un côté ; la partie supérieure est cristallisée en pyramide, la couche du milieu est améthyste foncée, et l'inférieure est un quartz blanc, teint d'une légère nuance violette.

Romé de l'Isle avait une améthyste d'un violet très-foncé, où l'on voyait des espèces d'étoiles hexagones, d'une teinte plus claire, formées par la section transversale des pyramides quartzeuses dont cette masse est composée ; dans quelques-uns de ces morceaux, le sommet des pyramides hexagones est moins colorié que le prisme.

La distribution qui convient le mieux à l'améthyste, quand elle a une riche couleur, est la taille à brillant. Le Cabinet d'Histoire naturelle de Paris en renferme une qui a deux pouces et demi de long sur un pouce de large, dont on a fait une cuvette (ou, 0 m. 068, long., 0 m. 027 larg.) ; on ne la prise pas infiniment de nos jours, par la grande quantité qu'il y en a dans le commerce. Il paraît que les anciens l'envisageaient d'un œil bien différent, puisqu'ils la dédièrent à Bacchus, le dieu de la joie et de la bonne chère ; ils la préférèrent à toute autre pierre, pour les sujets bachiques. Une jolie épigramme de l'Anthologie, dit à l'améthyste : Tu dois, ou nous persuader la sobriété, ou nous apprendre à nous enivrer. Cette substance serait estimée si elle était plus rare ; on en voit dans le commerce beaucoup de grandes et sans défauts, sentiment entièrement opposé à celui de M. Brard.

REMARQUE.

Le nombre des améthystes gravées dans l'antiquité est très-grand ; Pline nous donne pour raison qu'elles étaient d'une nature facile à l'exécution de ce bel art, et que l'excavation s'en faisait aisément. Il existe en effet des gravures très-

anciennes sur des pierres violettes, molles, au point qu'elles faisaient soupçonner n'être pas de vraies améthystes.

On voit à Rome, sur une améthyste blanche, le buste d'une Minerve de face, d'un travail très-soigné, appartenant au prince Colonna. Le Muséum des Antiques de France renferme une améthyste blanche, faiblement colorée vers le centre, ayant pour sujet un buste de l'Abondance. On y admire aussi, sur améthyste violette, une tête inconnue, qu'on dit être celle de Mécène, qui porte le nom du graveur Dioscorides.

La maison d'Orléans possédait un Anacréon couronné de roses, et ayant un thyrse derrière la tête, sur améthyste couleur de chair.

DU GRENAT.

Quoique le genre grenat soit une substance très-répandue sur la surface du globe, on en voit cependant d'un bien grand mérite ; nous parlerons ici de ceux que les arts emploient, et qui offrent un objet de commerce considérable.

Grenat de Syrie.

La beauté du grenat syrien peut, en quelque sorte, aller de pair avec celle du rubis d'Orient, à la différence près de la teinte, qui est d'un rouge légèrement mêlé de pourpre et de violet, ce qui donne, à un certain degré, un ton rembruni de haute couleur, tel que celui qu'on admire dans la belle émeraude. Il y en a où l'on aperçoit, au travers de la couleur rouge ou violette de mars, une très-faible teinte de jaune qui en diminue le mérite.

Pour peu que l'on soit exercé dans la lithologie des corps précieux, il est bien difficile de confondre le grenat syrien avec les autres grenats, si l'on fait attention que la couleur, quoique un peu diversifiée, en est constamment plus vive et d'un éclat supérieur. Cette couleur tient un milieu entre celle du rubis

et celle de l'améthyste. Quelques écrivains italiens ont nommé ce grenat, *rubino della rocca*. Il est tellement estimé dans le commerce, que, quoiqu'il n'ait pas toute la dureté des vraies pierres d'Orient, on lui accorde, à raison de sa grande beauté, la dénomination de gemme orientale ; nombre d'amateurs l'estiment autant et même souvent plus que le saphir.

Le grenat est susceptible de différentes tailles, et quelle que puisse être la forme qu'on lui donne, il présente toujours un grand intérêt. Caïlus pense que les anciens l'ont nommé syrien ou surian, parce qu'il vient de Suriam ou Syriam, au Pégu [1].

Cette gemme est sensible à l'aiguille aimantée ; sa pesanteur spécifique est de 4, 2, sa réfraction simple, rayant faiblement le cristal de roche.

Il n'y a pas un lapidaire en pierres fines qui ne distingue parfaitement le grenat vermeil d'avec le grenat syrien; M. Brard se trompe en supposant qu'ils les confondent. Comme ils n'écrivent pas, je parle pour eux.

Grenats de Lydie [2].

Ces grenats ont une couleur moins vive, et sont quelquefois confondus avec ceux d'Occident ; néanmoins on y reconnaît une sorte de supériorité dans la pâte ; mais ce caractère, sujet à varier, particulièrement dans cette espèce, ne saurait servir de règle générale. Le mélange des molécules argileuses et martiales dont les grenats sont rarement exempts, doit, ainsi que les proportions de ses mélanges, jeter une grande diver-

[1] La Syrie est une province dans la Turquie d'Asie. Ce pays a plusieurs hautes montagnes parmi lesquelles on distingue le mont Liban : elles forment une chaîne qui, traversant du nord au sud le long de la mer, sépare la Palestine d'avec l'Arabie-Déserte ; le sommet de ces montagnes est couvert de neige la plus grande partie de l'année.

[2] Connu sous cette dénomination de Lydie, pays de l'Asie-Mineure, d'où l'on croit qu'on les tire.

sité dans le degré de transparence, dans la couleur, la dureté, le tissu, la pesanteur spécifique, et les autres propriétés de ces pierres. Les grenats de la Lydie et de l'Arménie ont un mérite particulier pour les cabinets, en ce qu'ils offrent toutes sortes de teintes, depuis le rouge sombre, jusqu'au rouge cramoisi ou sang de bœuf. Le site de ces mines ne nous est pas aussi connu que ceux des substances du premier ordre, parce que cette espèce de gemme intéresse moins; elle est sujette, ainsi que les grenats d'Europe, à renfermer des taches noires, ce qui est un défaut notable : les joailliers ne prisent cette pierre que par sa netteté, sa grandeur et sa belle couleur. La teinte qui se rapproche le plus du grenat de Syrie, est la plus estimée; le ton orangé, tirant au rouge, occupe le second rang.

Nous recevons beaucoup de ces pierres du Levant, où l'on voit que ces peuples leur ont donné un premier travail qui, quoique très-imparfait, au point d'avoir toujours besoin d'être rectifié en Europe, prouve qu'ils ont cherché d'en éclaircir les couleurs sombres en les creusant en dessous, ce qui les dispose, à la vérité, à recevoir une feuille qui leur donne un ton plus avantageux; mais, en cet état, elles ne montrent jamais les reflets ravissans de nos tailles facettées d'Europe. Il serait donc à souhaiter qu'au lieu de chever ces pierres, l'on ne fît, par rapport à nous, que les écroûter. (*Voy*. pl. VII, fig. 55 et 56.)

Les Grecs disposaient souvent pour la gravure des pierres, d'un ovale rond, en ménageant pour le dessus bien plus de relief; mais, en maîtres très-exercés dans ce talent, ils en conservaient l'épaisseur, ne les creusaient aucunement en dessous ou bien peu, suivant les cas, et sans les dégrader, de manière que l'on voyait l'art sublime du sujet qu'on y avait traité, et la transparence de la pierre était relevée par la beauté de la couleur. (*Voy*. pl. VII, fig. 57.)

Grenat de Bohême.

(Caractère singulier, netteté absolue.)

Il faut prendre garde de confondre ce grenat noble, auquel les Français ont donné le surnom de vermeil, parce qu'il a la couleur du vermillon, avec les autres grenats ordinaires que l'on trouve épars dans les champs, aux environs de Prague. La pierre dont nous parlons se rencontre à peu de distance de la ville de Bilina, dans les terres du comte Asfeld.

Le grenat vermeil est la seule pierre précieuse que l'on rencontre toujours très-épurée, c'est-à-dire sans glaces ni autres imperfections quelconques ; cette particularité singulière est bien digne de remarque. Il s'en trouve beaucoup de petits, de moyens, et quelquefois de médiocrement gros ; mais on assure qu'il ne s'en est jamais vu de très-grands : de manière que l'excessive rareté de ceux d'un certain volume, les rend chers ; ils sont fort recherchés, particulièrement des gens du pays. Il y a long-temps qu'ils leur donnent un grand prix ; on les évaluait autant qu'un rubis du même poids, lorsque Boëce Boot a écrit ; nous les mettons aujourd'hui au pair de l'émeraude.

Cette pierre, vue de face, est d'un rouge vif comme serait celui d'une lumière qu'on verrait au travers d'un taffetas de cette couleur ; si on l'observe au transparent, elle a un œil d'hyacinthe, d'un jaune rougeâtre, tel que celui des parties charbonnées de la mèche d'une chandelle, et cette nuance est des plus constantes, sans la plus légère variation.

Le grenat vermeil de Bohême a la propriété particulière de résister à la violence d'un grand feu, sans rien perdre de son poids, de sa couleur et de sa transparence. J'ai vu émailler sur une gemme de cette nature, sans qu'elle ait été en aucune façon altérée ; on sait combien la chaleur est active dans cette opération.

L'extrême finesse de la pâte du grenat de Bohême, com-

parée à celle des autres pierreries d'Europe, leur est bien supérieure : elle ne le cède point à celle des rubis balais du Mogol. L'inaltérabilité de son beau rouge donne lieu de conjecturer que les molécules élémentaires qui le constituent n'ont point reçu cette couleur par filtration, comme il arrive à la plupart des gemmes ; mais qu'elles en étaient déjà revêtues avant la cristallisation, de sorte que la couleur se trouve comme groupée, sans pouvoir en sortir.

Ce grenat est d'un rouge de sang très-vif, presque aussi dur que le grenat oriental ; on le taille ordinairement en cabochon, la couleur en paraît alors plus vive et plus égale, elle est plus belle à la lumière d'une bougie qu'à celle du feu. Les gros ont un jeu très-resplendissant ; on peut évaluer un beau grenat du poids d'un carat et demi à quinze ducats, de deux carats à trente ducats. On ne peut en déterminer le prix au delà de ce poids ; il augmente extrêmement, en proportion de sa grandeur : bien rarement en trouve-t-on d'un certain volume. Cette pierre reçoit le poli le plus vif.

Romé de l'Isle nous apprend qu'on trouve, près de Dronthein en Norwège, des grenats semblables à ceux de Bohême, ayant la même nuance, ce qui leur a fait donner le nom de vermeil. Cette mine est très-abondante, elle a pour gangue une roche talqueuse, mêlée de quartz ; les Italiens appellent assez généralement la vermeille, dès qu'elle est amincie de manière à montrer la couleur du souci, *giacinto guarnacino*.

Sa pesanteur spécifique est de 4,1, sa réfraction est simple ; il raye faiblement le cristal de roche, action sensible sur l'aiguille aimantée.

Grenat vermeil de Madagascar.

J'ai hésité si je ne classerais pas le grenat de Madagascar avant celui de Bohême ; je me suis décidé à le placer après ;

parce que nous n'avons encore que de faibles détails sur les caractères de cette variété.

Les lapidaires prétendent, avec quelque fondement, qu'il existe une sorte de grenat d'Orient. Robert Berquen, en parlant de ce grenat, le prend pour le méracile des anciens; il ne l'indique pas comme une production d'Europe, il se contente de dire que cette pierre, d'une eau pure et d'un rouge cramoisi, souffre la violence du feu sans changer de couleur et sans se dépolir : il ajoute, sans nommer le pays où elle se trouve, que l'on n'en rencontre presque jamais de grandes, et regarde même comme une particularité qu'Horlinge en eût acheté une à Constantinople au prix de cinq cents écus. Il serait possible que Berquen eût pris le change, et que son prétendu méracile ne fût que le grenat vermeil de Bohême, puisqu'il lui en attribue toute les qualités : d'ailleurs on ne connaissait pas encore, de son temps, celui de Madagascar; nous en sommes redevables à M. Poivre. Cette espèce se trouve en croûtes de mica noir, et a un plus grand diamètre que le grenat vermeil de Bohême. Nous ne le connaissons pas encore assez pour pouvoir attester son existence locale; il faut attendre, pour cela, qu'il nous soit plus familier. Ce que je puis avancer, c'est qu'en le regardant en face il est d'un beau rouge, et celui de Bohême d'un jaune orangé; c'est ce que j'ai observé sur celui que j'ai eu en mon pouvoir.

Sa pesanteur spécifique est à peu près la même que celle du grenat de Bohême; même réfraction, même action sur l'aiguille aimantée.

Des divers Grenats d'Europe.

Parmi les grenats très-nombreux d'Europe, M. Dubois, dans ses remarques sur l'*Analise des Pierres*, par M. Achard, de Berlin, nous fait observer qu'on a trouvé dans le palatinat de Nowogrod et dans le district de Koseian, en Wolhynie, une pierre de talc qui contient beaucoup de grenats tirant sur

le violet foncé, qui acquièrent par le poli un éclat presque au-dessus de celui des grenats de Bohême, caractères qui se rapprochent singulièrement de l'espèce de grenat syrien dont nous avons parlé : ils méritent, sous ces rapports, de fixer toute l'attention des voyageurs et des naturalistes qui sont dans le voisinage de ces mines, pour en déterminer les autres propriétés encore inconnues. La forme de ces grenats n'est pas toujours la même ; les premiers, de Nowogrod, affectent le poligone ; et les derniers, de Koseian, sont assez ordinairement octaèdres.

Grenat ordinaire de Prague.

C'est l'espèce que l'on perce et que l'on taille en olivètes pour des colliers et des bracelets ; on en trouve une immensité dans les champs auprès de cette ville.

Grenat du Pré-Yserin.

Les grenats qu'on nomme *Yserins* sont rudes au sortir de la mine, et rarement transparens; ils approchent plus, par leur couleur, des rubis spinelle que les grenats de Bohême, et c'est peut-être ce qui leur a fait donner le nom impropre de rubis; ils nous viennent des frontières de la Silésie.

Grenat à trente-six facettes naturelles.

Ces grenats sont d'un rouge très-pâle, entremêlés d'hyacinthes brunes : ils sortent du Vésuve.

Grenats ferrugineux dodécaèdre à plans rhomboïdaux de la Carinthie.

Grenats de Zoeblitz en Misnie.

On les trouve engagés dans une serpentine assez dure, et dont on fait de jolis bijoux ; parmi ces grenats il s'en rencontre beaucoup qui sont opaques et verdâtres.

Grenats noirs opaques, très-pesans, ayant beaucoup d'action sur l'aiguille aimantée, qui nous viennent de Bannat de Themeswar.

Nous ajouterons les grenats noirs indéterminés qui se trouvent avec les diamans du Brésil; les noirs, de Frascati, près de Rome; les jaunes amorphes, de Corse; et les bruns, de Hongrie.

On a découvert des grenats fins, et très-beaux, dans le nouveau royaume de Grenade, en Amérique, mais peu estimés à cause de leur abondance; ils ne nous sont point encore bien connus.

L'énumération des lieux d'où l'on tire les grenats serait infinie, si l'on voulait s'y arrêter; leur texture en général est lamelleuse, quoique souvent il soit difficile de la reconnaître. Les grenats transparens sont d'un rouge cramoisi, quelques-uns ont une couleur de mûre, d'autres tirent sur le jaunâtre; enfin on en voit qui tirent sur le violet: les opaques sont si foncés en couleur qu'ils paraissent noirs. Il s'en rencontre de disséminés avec le feldspalt et la serpentine; le Piémont en a dans le talc, et rien n'est plus ordinaire que de les rencontrer sous une forme dodécaèdre. Du reste, il n'y a point de pierres précieuses qui varient plus que les grenats, ce qui a fait dire à quelques naturalistes qu'il était superflu d'entreprendre de les déterminer.

REMARQUE.

Les ouvrages distingués que nous avons sur cette production, sont : Carpurine inquiète sur le sort de César; un masque de Sylène, couronné de pampre : l'un et l'autre font partie du Muséum de Paris. Vénus génitrix ou victrix, du cabinet de M. l'abbé Pullini, de Turin; la tête d'Auguste citée par Bracci, appartenant au prince d'Orange; et le buste

d'Adrien, du trésor du duc Odescalchi, sujets gravés sur grenats ; travaux d'un grand mérite.

ANNOTATIONS.

Caractère singulier que la taille a dévoilé sur un Grenat.

Un phénomène dont je ne vois pas qu'aucun auteur ait parlé, aussi intéressant que l'astérie des anciens pour les sciences physiques, c'est celui qu'on observe dans certains grenats arrondis lisses, concaves d'un côté et convexes de l'autre. Si l'on expose au soleil la partie relevée de la pierre, on voit naître, sur quatre points de la circonférence, deux demi-cercles rayonnans qui se croisent au centre, formés de petits traits éclairés, extrêmement distincts; mais ce qui cause une surprise difficile à décrire, c'est que les deux demi-cercles formant quatre parties par leur réunion, s'élèvent insensiblement au-dessus de 4 à 5 lignes (o m. 009, à o m. 011); à mesure que l'on varie la direction de la pierre, un des cercles se meut comme s'il tournait sur un pivot; on ne voit plus alors de dimensions égales figurant une croix recourbée, mais un X plus ou moins ouvert : l'effet se montre le même, et la distance entre le corps et le point où est le jeu, augmente l'étonnement. (*Voy.* pl. VII, fig. 54.)

Je suis porté à croire que c'est le hasard qui peut avoir conduit les artistes à donner au grenat la forme qui occasionne ce phénomène, dont ils doivent être bien éloignés de se douter; je suis encore persuadé que, dénués comme ils le sont communément des notions de physique, ils n'en auront d'abord fait aucun cas, même en l'apercevant. Par nombre d'essais, je parvins à diriger la taille de manière à ne pouvoir manquer de faire naître à volonté le même phénomène; je le fis voir à un marchand qui avait un grenat taillé de la sorte, et qu'il croyait unique, qui fut bien étonné de me voir le maître de le reproduire à volonté.

D'abord, on est curieux de savoir quelle est la cause qui fait élever les deux demi-cercles si visiblement au-dessus du grenat : il paraît que le degré de convexité y a beaucoup de part, quoique l'objet de cette recherche ne soit qu'entrevu encore ; mais on peut regarder comme à peu près prouvé, que l'effet rayonnant est produit par la nature et la contexture intérieure de ses lames, qui ont conservé dans leurs épaisseurs respectives un luisant qui miroite, et dont la couleur ordinaire n'a pas altéré le principe réfringent ; que les deux demi-cercles ou rayons croisés à angles égaux sont dus à la structure primitive du corps, c'est-à-dire aux lois de la cristallisation, vraisemblablement de forme cubique ou dérivant de cette forme.

Comme on aime à se rendre raison de tout ce qui cause de nouvelles idées, on cherche d'abord à établir des comparaisons, et l'on croirait trouver quelque sorte de ressemblance entre notre grenat et la chatoyante ou œil de chat ; mais l'examen n'y découvre rien de commun, car la chatoyante ne montre qu'une raie à la superficie, qui n'est point détachée du corps, ne produisant par conséquent qu'une sensation faible et bornée, tandis que le jeu du grenat est si singulier, que je ne serais aucunement étonné que quelques personnes ne le révoquassent en doute.

Il résulte de ces recherches, qu'on doit se rapprocher du style grec trop négligé parmi nous, et se porter par la taille à leur manière dans certaines circonstances ; car c'est par de nouvelles combinaisons qu'on pourra obtenir, non-seulement des jeux dont on ne se forme pas l'idée, mais des caractères inattendus qui serviront à mieux distinguer certains corps et leurs variétés.

DE L'HYACINTHE.

Dans les temps reculés, on appelait hyacinthe une pierre bleue qui offrait, au premier aspect, une couleur lilas violet, que quelques-uns nommèrent violette d'Apollon ; elle était plus prompte à se flétrir, dit Pline, que la fleur du même nom.

Notre hyacinthe, qui a quelque rapport avec la flamme du feu par sa couleur rouge et jaune, s'appelait lincurius parmi les vraies pierres dont la contexture est propre à faire des cachets, propriété qu'on ne saurait attribuer à l'ambre ; mais on ne remédiait par là que faiblement à la confusion des idées. C'est ainsi que les noms des choses, assignés indistinctement à deux objets différens, ont mis dans le plus grand embarras les savans et les artistes quand ils ont cherché à les distinguer.

M. Hill, dans son commentaire sur Théophraste, appuyé du sentiment de Dioclès et d'Epiphane, a jugé et prouvé que le lincurius ou la pierre de linx était ce que nous appelons hyacinthe ; c'était une pierre précieuse transparente, d'une couleur rouge ou de flamme teinte de jaune, tantôt pâle, tantôt plus foncée, ce qui la fit distinguer en mâle et femelle. Il en nomme, d'après Théophraste, plusieurs espèces relativement à la couleur : d'abord la belle, ensuite celle qui est couleur de safran, la plus estimée après la belle, et qui vient des mêmes endroits ; en troisième lieu, celle qui est de couleur d'ambre pâle, c'était la pierre de linx femelle des anciens et celle du moindre mérite.

Pline n'a pas omis d'énoncer leur transparence ; il nomme chryselectres, les hyacinthes de couleur d'or ou d'ambre et de miel, et il en borne la division en leucochrises et mélichrises. On peut croire que les anciens avaient moins de variétés de cette substance que nous, et qu'une même espèce recevait souvent différens noms par rapport à la couleur. La plus parfaite de celles dont ils étaient possesseurs, était, comme nous l'avons dit, leur hyacinthe la belle. Ils y attachaient le plus grand prix quand elle se trouvait d'une haute couleur ; mais elles étaient communément bulleuses, semblables à des bulles d'air au milieu de l'eau, ou celles que l'on aperçoit dans le verre, ce qui a pu donner sujet à Pline de dire qu'on croirait qu'elles sont couvertes de leur propre limaille; expression bien propre à nous donner une idée de leur imperfection ordinaire, c'était le melicrisum de ce naturaliste.

À la vérité, on s'attacha dans la suite à débrouiller le chaos dans lequel on avait erré si long-temps. On commença à donner à ces pierres le nom de la fleur d'hyacinthe, à cause de l'analogie de leur couleur. Ce n'était là qu'une désignation plus touchante que celle de linx ou lincurius, de leucochrises melichrises, chrisélectres, etc. Les explications qui ont été données depuis ont été assez insignifiantes.

Scrodero divisa les hyacinthes en orientales et en européennes, sans tirer aucun parti utile de sa pensée. Il s'en rencontre dans l'Ethiopie, à ce que rapporte Donzelli : Aldrovande parle de l'hyacinthe du Caire, en Egypte.

Hyacinthe Orientale.

M. Dutens a possédé une hyacinthe orientale, quoiqu'elles soient très-rares, de la dureté du vrai saphir et de la topaze ; cette pierre était gravée par la main des Grecs : voici comment je conçois la possibilité de son existence.

Si la couleur rouge s'insinue dans la topaze, ou la couleur jaune dans le rubis, il en résultera, en raison de la proportion de l'une ou de l'autre de ces couleurs, les différens tons de grenade, de feu, ou orange, et l'on obtiendra alors l'hyacinthe vraiment orientale. Mon sentiment est conforme sur ce point avec plusieurs minéralogistes, mais ce ne sont là que de simples accidens qui ne prouvent point l'existence des mines de hyacinthes orientales. Les jeux de la nature peuvent opérer un pareil phénomène, mais ce que nous venons de dire doit faire juger de leur extrême rareté. Cependant M. Achard nous dit avoir fait des recherches chimiques sur l'hyacinthe orientale ; nous lui aurions de grandes obligations s'il nous avait fait connaître le degré de leur dureté, ce qui ne laisserait plus de doute. Le grand nombre de ces pierres sur lesquelles il s'est exercé, autorise à croire qu'elles peuvent être originaires d'Orient, sans mériter la qualification qu'il lui en donne.

Hyacinthe la Belle.

Il nous paraît qu'on devrait réserver le nom d'hyacinthe la belle pour les hyacinthes orientales, s'il s'en trouve; mais, comme ces dernières ne sont jusqu'à présent qu'un pur accident rare et même incertain, cette dénomination appartient à la plus belle espèce des vraies hyacinthes, dont on possède des minières réelles. Nous savons qu'il s'en trouve en Orient dans le royaume de Pégu, sur la montagne Capelan. Garzia dit qu'il y en a aussi dans l'île de Cananor; leur dureté les rapproche des rubis balais du Mogol, avec la différence qu'elles se montrent un peu grasses après la taille, ce que l'on n'aperçoit pas au balais. Le nom de belle est donné à celle qui est de haute couleur d'un orangé pur également répandu. Pour la ranger dans cette classe, il faut encore qu'elle ne renferme pas de bulles auxquelles nous avons dit que les hyacinthes en général sont sujettes : nous citerons sous, le rapport de la perfection, celle qu'on admire au cabinet d'histoire naturelle de Paris, par sa sublime couleur et sa netteté; elle n'est pas fort grande.

Laves avec des Hyacinthes.

M. Fanjas (de St.-Fond) me servira de guide [1] sur la courte description que je donne ici de cette variété, ayant été lui-même au ruisseau d'Expailly en Velai, en terme du pays (Rioupesouliou), où l'on découvre parmi une lave pulvérulante des hyacinthes d'une belle couleur de feu. On y en rencontre aussi d'un rouge tirant sur le jaune, d'un rouge lavé et de blanches. Ce savant m'en prêta une pour l'examiner; on y distingue la transparence presque dans la totalité quoiqu'elle soit brute, et sa haute couleur ne laisse rien à désirer. On découvre aussi cette variété parmi les produits des volcans éteints

[1] Min. des volcans.

des collines de Léonedo dans le Vicentin. Les hyacinthes ne sont point un produit du feu comme l'ont cru MM. Harduini et Ferber : elles ne se trouvent au contraire qu'accidentellement dans les laves qui s'en sont emparées, lorsque les feux des volcans les ont forcées de se faire jour à travers d'anciennes roches qui devaient leur origine à l'eau, et qui contenaient des hyacinthes ou des grenats; les hyacinthes d'un jaune foncé noirâtre de la Somma, qui tiennent encore à la roche micassée intacte, sont une preuve indubitable de cette vérité.

Les hyacinthes mêlées de laves dont nous venons de parler ne paraissent pas avoir été une matière fort utile aux arts; je ne parlerai pas des autres variétés qui ne sauraient les intéresser. L'espèce de compostelle n'est qu'un quartz opaque de figure hexagone à deux pyramides presque base à base; serait-ce la substance que Linnée a voulu désigner par *nitrum quartzosum fulvum*, dénomination qu'on ne saurait attribuer à l'hyacinthe en général.

Le grand commerce de l'hyacinthe se fait avec l'Espagne; mais comme c'est le peuple qui, assez généralement, se pare de ces pierres, on ne les paie que très-peu de chose; aussi n'y envoie-t-on que ce qu'on ne vend pas ailleurs. Il y a des amateurs à Paris et en Italie qui savent apprécier celles d'une rare beauté.

S'il est vrai qu'on ait découvert des hyacinthes au Nouveau Monde, royaume de Grenade en Amérique, principalement dans la province *Antioquia*, le peuple espagnol ne sera bientôt plus dépendant de l'étranger à cet égard.

M. Pott prétend que l'hyacinthe est une de ces pierres qui doivent leur fusibilité à une substance métallique qu'elles contiennent, et qu'à un feu gradué, elle gagne en dureté en perdant sa couleur; il n'en est pas de même de l'hyacinthe du mont Vésuve, qui conserve sa couleur au feu du chalumeau, et finit par fondre avec effervescence.

Hill attribue la couleur orangée de l'hyacinthe au plomb et au fer; Wodward est du même avis.

Il y a des hyacinthes qui n'ont point été pénétrées de ces métaux, qui sont blanches ou presque blanches au sortir de la mine. Le commerce en offre beaucoup dans cet état ; elles ne sont pas estimées.

Romé de l'Isle avait dans sa collection un jargon de Ceylan, couleur d'hyacinthe, ce qui lui fit dire que la couleur seule était insuffisante, surtout pour distinguer l'hyacinthe de certains grenats ; dès que ces gemmes ont passé par les mains du lapidaire ; que pour reconnaître l'espèce à laquelle elles appartiennent, si on ne veut pas les exposer au feu, on trouvera la gravité spécifique du grenat supérieure à celle de l'hyacinthe ; mais que lorsque ces gemmes conservent leur forme de cristallisation, elle suffit seule pour la faire distinguer, au premier coup d'œil, par ceux qui en ont observé les différences.

On a un moyen de distinguer l'hyacinthe qui serait taillée d'avec les autres corps qui en auraient la couleur, si l'on fait attention que la couleur orangée de l'hyacinthe garde toujours la même intensité dans toute son étendue, et que ses jeux de lumière y demeurent uniformément concentrés, même sur les faces inclinées de la circonférence, qui ont moins d'épaisseur ; on ne peut pas les confondre, puisqu'on observe constamment une clarté plus légère dans la circonférence des autres corps qui leur ressembleraient par une même couleur, tels que les grenats et les jargons.

Nous embrasserons rarement et toujours avec peine les disputes d'opinions ; cependant la vérité doit se faire jour quand il s'agit de choses de fait. Les anciens ont très-bien désigné l'hyacinthe, elle leur était familière ; ils en ont même connu une espèce particulière nommée des Italiens *giacinto guarnacino* dont nous parlerons bientôt, tandis que les modernes, après avoir profité de leurs écrits, travaillent à établir continuellement des systèmes qui font perdre de vue cette substance dont la réalité est incontestable.

J'ose assurer avec confiance que le kircon ou jargon orangé

ne saurait avoir les vraies qualités de l'hyacinthe orientale ; que la topaze du Portugal, d'un jaune safrané ou de miel, n'est point la matière de l'hyacinthe occidentale ; et que l'hyacinthe la belle n'a aucun rapport avec le grenat d'un rouge saturé d'orangé.

Le nom d'hyacinthe doit être conservé, soit parce que cette espèce de pierre existe dans la nature, soit enfin parce que, durant plusieurs siècles, cette dénomination a servi aux antiquaires quand ils ont voulu expliquer certains sujets gravés sur cette substance dont les variétés sont nombreuses. Je ne vois pas que les lapidaires nomment les hyacinthes des diamans bruts, comme le veut M. Brard.

Annotations.

Quoique MM. Klaproth et Vauquelin nous aient fait connaître, par leurs belles expériences chimiques, que le jargon de Ceylan et l'hyacinthe de France sont composés de principes à très-peu près identiques, il ne s'ensuit pas que les naturalistes soient autorisés à confondre les variétés des hyacinthes en général avec le jargon, et à les considérer comme une même espèce. Le jargon est sec de sa nature, lorsque presque toutes les hyacinthes sont onctueuses, montrant au chalumeau les unes et les autres des résultats bien divers. Le fait est que le jargon indien n'a pas été gravé, tandis que les hyacinthes l'ont été ; il importe d'éviter cette confusion, elle ferait naître sans doute un désaveu formel parmi les savans antiquaires de toutes les nations. Il paraît donc qu'on doit laisser à certaines hyacinthes le nom qu'elles portent, et classer pour le moment la seule hyacinthe de *Rioupezzouliou* avec les jargons de Ceylan.

REMARQUE.

Nous nommons ici pour la beauté de la gravure un athlète avec le nom de l'artiste Sueius, publiée par Bracci, ap-

partenant autrefois au vicomte Ducannon, Anglais ; l'Hymen couronné de roses, avec cette légende : βαττα, citée par Crozat ; Cléopâtre, du trésor Odescalchi. Le Muséum de France renferme une hyacinthe qui a deux pouces de haut sur un pouce et un quart de large, ou o. m. 054. sur o. m. 034.; elle représente Moïse en pied tenant le livre des lois.

Gravure étrusque sur le Giacinto guarnacino des Italiens.

Le sujet représente un soldat à genoux, paraissant reposer sur un bouclier au milieu duquel est une belle tête de Méduse ; la correction du dessin et la recherche du travail s'y font admirer. Cette pierre fait partie de la collection de M. l'abbé Pullini de Turin.

DE L'AIGUE MARINE.

Les anciens donnaient le nom de béryl à toutes les gemmes légèrement colorées ; cependant celui de ces béryls qu'ils estimaient le plus était la pierre que nous appelons aigue marine : sa véritable couleur doit imiter la teinte de l'eau de la mer quand elle est tranquille, d'où résulte, à la vue, un éclat composé de blanc, de bleu et de vert. Pline dit qu'elle est d'un bleu céleste, de la nature de l'émeraude, à l'exception de la couleur. Il paraît qu'ils tiraient de l'Albanie l'espèce la plus belle.

On distingue aujourd'hui l'aigue marine orientale, celle de Ceylan, de la Sibérie et de Saxe.

Aigue marine Orientale.

L'aigue marine à laquelle nous donnons aujourd'hui la dénomination de pierre d'Orient, à raison de sa grande dureté, est un vrai saphir bleu clair, quelquefois avec un léger soupçon de vert ou de jaune qui se sont réunis à la couleur ordinaire de cette pierre. On sait que le plus petit mélange de différentes

couleurs forme des nuances, et l'on ne doit nullement s'étonner que nous la réduisions à une variété du saphir oriental. Elle est dans le fait un accident de la nature bien intéressant; le nom qui paraîtrait lui convenir serait celui de saphir-aigue-marine.

L'aigue marine orientale est une pierre très-estimée; l'effet des couleurs légères qu'on lui attribue lui donne un éclat extraordinaire, et quand elle est nette elle a une bien grande valeur. *Garzia d'Allorto* assure que cette espèce se trouve à Cambaie et à Matavan en Orient.

Il paraît que la prétendue aigue marine de Poujet, qu'il dit être moins dure que le saphir, n'est pas celle dont nous parlons, mais bien la suivante.

Sa pesanteur spécifique est de 4, sa réfraction double à un seul degré, rayant fortement le cristal de roche.

Aigue marine de Ceylan.

L'existence des vraies aigues marines dans l'île de Ceylan est aujourd'hui bien constatée; mais nous n'avons point encore de données certaines sur leur forme naturelle et leur degré de dureté. De la Croix, qui avait beaucoup de talent dans l'art du lapidaire, m'a dit en avoir travaillé et leur avoir trouvé un grand éclat. La résistance que ces pierres lui ont opposées sur la meule lui a paru en quelque sorte la même que celle que montre la chrysolithe du Brésil : d'où il résulterait que l'aigue marine de Ceylan peut bien être réputée orientale par rapport à celles de la Sibérie et de la Saxe, puisqu'elle leur est décidément supérieure; mais, dans l'exacte rigueur, la dénomination de pierre d'Orient ne devrait point lui être appliquée, n'en ayant pas la dureté.

Aigue marine de la Sibérie.

Je dois à la complaisance d'un amateur la vue d'une infinité d'aigues marines qu'il a apportées au retour de son embas-

sade en Russie. La variété de leurs couleurs peut fournir matière à des réflexions importantes : il en avait d'un bleu céleste, comme le sont certains saphirs, d'un bleu mélangé de vert, d'une couleur jaune clair des topazes de Saxe, d'un ton vert doré de la chrysolithe, de blanches avec une légère nuance de vert, d'un blanc roux, de très-blanches annonçant beaucoup de limpidité et d'éclat. La figure naturelle de cette dernière ressemble à un burin ayant quatre arêtes alternativement obtuses et aiguës : les faces qui les séparent sont un peu arrondies et cannelées dans toute leur longueur; son extrémité est surmontée d'une pyramide à six faces, dont quatre seulement parviennent au sommet.

On voit dans le brut de l'aigue marine bleu céleste huit principales faces très-distinctes, présentant les mêmes cannelures ; les autres teintes offrent des modifications sur lesquelles il serait superflu de m'étendre. Il viendra sans doute un temps où les naturalistes russes parviendront à distinguer les différentes mines d'où les variétés de ces pierres ont pu être tirées; il n'est guère probable qu'elles viennent toutes des mêmes endroits. M. la Turbie m'a également montré une pièce fort singulière venant des mêmes contrées ; c'est une colonne de cristal de roche brun, du poids d'environ 25 livres ou 12 kil., 2,376, dont la forme naturelle est très-conforme à celle de nos cristaux : elle est à six côtés égaux, surmontés d'une pyramide régulière; la pyramide opposée a dû être implantée dans la roche qui lui a servi de gangue, et c'est dans l'intérieur de cette cassure que l'on observe l'existence de plusieurs colonnes brisées d'aigue marine ayant un ton de couleur vert jaune; on en voit également sur quelques-uns des côtés de la colonne près de l'embase, d'un bleu vert, qui n'ont pas été entièrement enveloppés; on doit en conclure que les aigues marines ont été formées avant le cristal.

J'ai vu à Londres une superbe aigue marine taillée ; elle pesait 540 carats ; le propriétaire en voulait 100 louis.

Aujourd'hui l'aigue marine est devenue assez commune par

la quantité qu'on en a trouvée, et que l'on a répandue dans le commerce. On peut obtenir, au moyen de cinquante à soixante francs, une assez belle pierre de ce genre pour anneau.

Les aigues marines dont on doit la connaissance au docteur Pallas se trouvent dans les montagnes granitiques, entre les rivières Onon et Onobbozza en Daourie, sur les frontières de la Tartarie chinoise.

Les expériences qui ont été faites paraissent ramener l'émeraude et l'aigue marine à une même substance, avec la différence que la première est, comme nous l'avons dit, colorée par le chrome, et la dernière par le fer. Nous avons vu que Pline eut la première idée de ce rapprochement.

Aigue marine de Saxe.

L'aigue marine de Saxe est une variété de la topaze de cet électorat; il s'en rencontre d'un bleu verdâtre, effet du mélange des couleurs jaune et bleue dont la teinte, tirant sur l'aigue marine, lui fait donner ce nom : comme elle prend celui de chrysolithe de Saxe, dès que la couleur jaune y domine.

L'aigue marine, par sa nature et le ton de sa couleur, permet deux tailles qui lui conviennent également, l'une en brillant et l'autre à biseaux (*Voy.* les pl. IV et X, fig. 35 et 95); et comme les lapidaires travaillent avec facilité les variétés de Sibérie et de Saxe, le prix de leur taille est peu coûteux.

REMARQUE.

Les anciens ont employé cette pierre pour les intailles; M. le baron de Stosch donne pour exemple Neptune sur une ligne de chevaux marins, avec le nom du graveur Quintillus. Ce dieu de la mer est représenté encore dans une de ces pierres, faisant partie du trésor Odescalchi; on le voit de face, le trident d'une main, le fouet de l'autre, au milieu d'une na-

celle, dans une attitude fière, exprimant le pouvoir qu'on lui attribuait sur cet élément; sur ses côtés sont deux chevaux à quatre pieds, ce qui est rare; l'étoile, placée près de sa tête, est censée le conduire. Un autre sujet, digne d'attention, est l'Hercule buveur, de la collection de l'antiquaire Castelleti de Rivoli, avec le nom du graveur Hyllus : cette aigue marine, montée sur un anneau de fer, paraît être restée long-temps sous terre; elle a la sertissure d'or; sur les côtés sont deux lettres *S. C.*, du même métal, qu'on interprète *signum Commodi,* c'est-à-dire que l'on croit qu'elle a appartenu à l'empereur Commode. Julie, fille de Titus, travail d'Erodus, du Muséum de Paris. Solino rapporte que les anciens rois des Indes avaient de longs cylindres de béryls, que nous nommons aigues marines.

DE LA CHRYSOLITHE.

Tous ceux qui sont versés dans la connaissance des auteurs anciens auront sans doute remarqué que leurs ouvrages sur les pierres sont remplis d'incertitudes. Tâchons donc de les bien comprendre, pour ne pas contribuer à augmenter cette confusion, par la trop grande variété des dénominations qu'ils ont employées.

Pour prévenir les méprises auxquelles on peut être exposé par leurs ouvrages, nous observerons qu'on donnait le nom de topazon à une pierre vert doré qui est notre véritable chrysolithe; ils la spécifiaient en la nommant chrysolampe, quand elle était d'une couleur légère, et chrysophis si elle était d'un jaune verdâtre comme la peau d'un serpent; dans ce dernier cas, on pourrait, à leur exemple, la confondre avec le péridot, ce qui arrive souvent encore.

Les gens de l'art ont encore la méthode routinière de ne distinguer les chrysolithes qu'en orientales et en occidentales, sous le simple rapport de leur différente dureté. Il sera fort utile,

pour ceux qui en font le commerce, d'y joindre d'autres connaissances, en apprenant surtout les contrées d'où elles viennent.

Chrysolithe Orientale.

(Le krisobéril de quelques auteurs, la cymophane de MM. Hauy et Pujoulx.)

On trouve en Orient deux sortes de pierres de couleur vert pomme : la première passe pour orientale parmi les lapidaires et les amateurs, à raison de sa grande dureté ; elle n'est point une chrysolithe véritable, mais une topaze d'Orient dont la couleur jaune a pu être modifiée par un juste mélange de bleu, lequel combiné avec le jaune pâle forme le vert clair, et c'est ce qui a paru autoriser à lui donner le nom de chrysolithe orientale. Romé de l'Isle est du même sentiment d'après Jean de Laet. Je crois que le véritable nom qui seul lui conviendrait serait celui de topaze chrysolithe d'Orient ou corindon hyalin vert doré ; elle est susceptible de différentes tailles. Il va être parlé de la seconde sorte dans le chapitre suivant. Sa pesanteur spécifique est de 3,7, sa réfraction double à un degré moyen, rayant fortement le cristal de roche.

Chrysolithe de Ceylan.

Cette île fournit des pierres qu'on nomme chrysolithes, dès qu'elles sont bien taillées ; mais, comme elles sont peu connues encore, il conviendra de recourir au brut, à la forme naturelle et à la dureté comparée, pour s'assurer si la prétendue chrisolithe de Ceylan est une vraie production de ce nom, ou si elle est une modification accidentelle d'autres substances qui pouvaient en avoir l'apparence, et en fixer, s'il y a lieu, la distinction. Cette pierre variant beaucoup dans ses tons de couleur vert jaune, l'art en tire des feux de lumière très-diversifiés. Il y a des traits de force dans le talent de la taille, ainsi que dans la peinture, et l'illusion naît des moyens industrieux que le savoir emploie pour causer les effets.

On trouve fort souvent des chrysolithes où l'on n'aperçoit le vert jaune que dans une moitié de la pierre, tandis que l'autre est chatoyante, d'un blanc mat et privée de couleur. Doit-on en attribuer la cause au manque de couleur, ou à des lames plus serrées qui ne lui auraient pas donné accès? On ne peut former que des conjectures, puisque l'approche des minières dans ces contrées est rigoureusement défendue. Il paraît que la lunaire se trouve dans les mêmes localités, et peut-être reconnaîtra-t-on un jour qu'elle ne diffère de la chrysolithe qu'en ce que ses résultats se trouvent moins avancés pour n'avoir pas été soulée du principe lapidifique et cristallin qui aurait contribué à sa transparence. Je suis tenté de croire que nombre de pierres précieuses de l'Orient tiennent plus qu'on ne pense à ce même principe.

Chrysolithe du Brésil.

L'existence de la chrysolithe dans le Brésil n'est point douteuse, elle s'y trouve en abondance; mais nous ne savons pas encore quel est le lieu de sa formation, par une réserve systématique observée de Lisbonne, tandis que, dans tout le nord, on s'empresse de répondre à de semblables questions.

Je dois à la complaisance de M. Jean-Joseph Jourdan les renseignemens qu'il me fait l'amitié de me faire passer, et à la générosité d'un voyageur fidèle les échantillons que j'en ai. Les chrysolithes du Brésil ne se trouvent jamais qu'en petit volume; il est rare que leur poids surpasse deux à trois carats. Leur jeu, quand elles sont taillées, imite à une certaine distance le diamant jaune; mais il est difficile d'en trouver un assortiment égal en couleur. On les rencontre dans les ravins, sur les bords ou au bas des rivières; il paraît qu'elles viennent des hautes montagnes, et que les torrens qui les ont roulées en ont détruit presque entièrement la forme naturelle.

La cassure de cette chrysolithe montre un luisant très-vif uni, et sa dureté est bien plus grande que celle des topazes des mêmes contrées.

Cette substance, exposée à l'action du chalumeau, ne change pas d'abord de couleur; à un feu poussé, elle a paru blanche, et a donné des marques d'un commencement de fusion : après l'en avoir retirée, on la vit d'un jaune le plus riche ; elle a insensiblement montré un ton verdâtre, et a enfin repris sa première couleur d'un vert céladon léger.

La taille à brillant est la plus avantageuse pour ce genre de pierre ; on en fait, en Portugal, des bagues et autres ornemens, qui sont d'un prix assez modéré, par conséquent à la portée de tout le monde.

Chrysolithe de Saxe.

La topaze de Saxe varie beaucoup dans ses nuances ; celles dont la couleur jaune est mêlée de vert prennent le nom de chrysolithes de Saxe.

Chrysolithe ordinaire, ou Chrysolithe d'Espagne.

Je n'ai pas eu occasion d'acquérir, sur cette pierre, des connaissances que je puisse présenter au lecteur. Romé de l'Isle nous dit qu'elle diffère des autres variétés, non-seulement par sa forme cristalline, mais encore par sa gravité spécifique et par ses autres qualités ; il la donne, d'après Vallérius, pour une pierre très-transparente, la sixième en dureté, d'une couleur verte, tirant sur le jaune, de forme polygone. Il ajoute qu'en y regardant de près on remarque des différences sensibles entre la forme de la chrysolithe et celle du cristal; que son sommet est moins aigu que ne l'est ordinairement le cristal de roche ; que les arêtes du prisme du cristal dont nous parlons ne sont jamais tronquées, tandis qu'elles le sont presque toujours dans la chrysolithe; que les cannelures du cristal sont transversales, et celles de la chrysolithe toujours longitudinales ; que le tissu des lames de la chrysolithe donne souvent à ces cristaux un éclat très-vif.

Quant aux anciens, ils préférèrent d'abord la chrysolithe à toutes les autres pierres. Philémon, lieutenant du roi Ptolomée Philadelphe, fit présent de la première qu'on ait vue, à la reine Bérénice; les Romains en faisaient le plus grand cas : Cléopâtre offrit une gemme de cette espèce à Antoine; Ovide orna de cette pierre le char du soleil. On lit dans Robert Berquen que Louis XIII mit la chrysolithe en vogue à la cour.

REMARQUE.

Parmi les travaux supérieurs qui ont fixé M. le baron de Stosch, la gravure de l'impératrice Sabine, sur chrysolithe, du cabinet Crispi, à Ferrare, lui parut digne de l'attention des antiquaires.

Il y a très-peu d'exemples que les artistes anciens se soient exercés à graver des têtes à demi voilées. On compte pour des gravures rares, celles de Ptolémée Aulète, roi d'Egypte, les noces de Cupidon, et celle dont nous venons de parler.

DU PÉRIDOT DES FRANÇAIS.

(Le piradoto de Cardan.)

Quelques chimistes étrangers le nomment chrysolithe couleur d'olive; d'autres, *silex olivus*, quoiqu'il n'ait rien de commun avec l'une et l'autre de ces substances.

Depuis plus de cinquante ans les joailliers et les lapidaires ont reconnu une grande différence entre la chrysolithe et le péridot. Il fallait que les savans parvinssent à se convaincre de leur diversité, pour qu'ils adoptassent cette nouvelle distinction; c'est ce qui a eu lieu dans notre pays : on l'ignore encore dans quelques endroits de l'Allemagne [1].

[1] M. Brard fait une méprise en avançant que le péridot est la chrysolithe des lapidaires français. (*Voyez* ce qui a été dit à cet égard dans notre Introduction.)

Cette pierre nous vient de Cypre : il n'est pas rare d'en rencontrer de grandes ; mais on ne l'estime pas infiniment, quoique ce soit une vraie cristallisation de la nature, de couleur de poireau ou d'olive. Les principes de ce corps paraissent tenir d'une matière grasse, ce qui en rend le poli extrêmement difficile, souvent incertain, on peut même dire imparfait. Ce caractère, joint à la différence de forme du péridot brut, comparé à celui de la chrysolithe, sert à justifier la distinction que nous en faisons et qu'en a faite le célèbre Dolomieu. Notre péridot, dit ce savant, a pour forme ordinaire un prisme droit, octaèdre, comprimé, dont quatre pans, perpendiculaires entre eux, sont parallèles aux faces latérales du parallélipipède rectangle, que présente la forme primitive ; le sommet est sujet à varier sur le nombre de ses faces.

La gemme indiquée dans les élémens de minéralogie de M. le chevalier Napion, sous la dénomination de chrysolithe, se rapproche beaucoup du péridot par la couleur qu'il lui attribue : il n'y a peut-être que le nom de différent ; à la vérité, ce nom n'était pas employé par les anciens. On lit dans Boèce Boot, que ses devanciers appellèrent d'abord chrysoprase une chrysolithe ayant une splendeur d'or, mêlée avec le vert du poireau, ce qui est un caractère distinctif du péridot des modernes. Il faut convenir qu'à la première inspection de ces deux pierres on peut être quelquefois exposé à les confondre, surtout quand elles ont une taille lisse, manière usitée par des anciens ; les pierres facettées sont plus reconnaissables dès qu'elles passent d'une espèce à l'autre.

Les lapidaires sont du sentiment qu'il y a des minières de péridot en Orient, ce qu'ils ont cru reconnaître aux bruts soumis au travail, dont les uns leur ont opposé beaucoup plus de résistance que d'autres.

L'île de Ceylan et l'Amérique nous offrent des variétés de cette substance ; on en a découvert une minière dans la province d'Aoste (Piémont) ; les péridots qu'on en retire pren-

nent un poli sec, sans être gras, caractère rare dans cette substance.

Les anciens taillaient le péridot en goutte de suif relevée ; ils en obtenaient facilement soit la taille, soit le poli, et ils avaient pris la juste distribution qu'il importe de donner à cette pierre, sous le rapport de la gravure. Les modernes, plus portés pour l'éclat, quoiqu'il ne soit pas toujours convenable à certaines matières, telles que celles-ci, y emploient la taille à biseau, celle qui convient si fort à l'émeraude, parce que non-seulement elle en conserve la belle couleur, mais elle y ajoute en quelque sorte en la concentrant. Le péridot, au contraire, présentant un vert rembruni de sa nature, a besoin, quand on veut l'employer dans la parure, d'une distribution dans sa coupe qui l'éclaircisse, motif pour lequel nous indiquons la taille à brillant, qui lui convient infiniment mieux.

REMARQUE.

Le péridot était connu des anciens : Crosat fait mention d'une sybille gravée sur cette substance; on voit, dans la collection de l'abbé Pullini, une tête de Méduse, vue de face, d'une grande beauté, soit pour le travail, qui est de la plus belle manière grecque, soit pour la limpidité et la netteté de la pierre, qui a le vrai ton de couleur du péridot. On admirait Caton le Censeur, représenté de face, dans son habillement consulaire, sur une pierre de cette nature ; elle faisait partie de la collection d'Orléans.

DU JARGON.

(Appelé aujourd'hui zircon [1] par les minéralogistes.)

On pourrait être tenté de croire que le mérite plus apparent que réel de cette pierre lui a valu le nom de jargon, par

[1] Dérivé du mot zircone qui désigne la terre particulière renfermée dans cette substance.

comparaison à ces différens jargons qui ont quelque ressemblance aux langues épurées, sans en avoir la beauté et le charme réel.

La pierre dont nous parlons est propre à satisfaire ces personnes frivoles qui, n'étant pas à même d'avoir des diamans, se parent du jargon plutôt que des pierres composées, quel qu'en soit l'éclat. C'est ainsi que la découverte de cette substance vint fort à propos pour ces petits-maîtres qui veulent en imposer aux yeux du vulgaire par des apparences d'orgueil, sans néanmoins qu'on puisse leur dire qu'ils portent du faux.

Le jargon, qu'on trouve aujourd'hui dans le commerce, nous vient de l'île de Ceylan : il n'est connu en Europe que depuis environ soixante ans; mais, avant cette époque, la France avait sur son sol une production qui en faisait l'office, comme nous le dirons ci-après. L'espèce de Ceylan est surtout remarquable par sa grande pesanteur spécifique, qui est de 4,4, par son poli naturel qui, au sortir de la mine, tient beaucoup de celui qu'offre le diamant, au point de faire prendre le change au flambeau, tandis qu'à la lumière du jour, on n'y voit plus ce même brillant. Sa dureté doit se comparer à celle des cristaux, à deux pyramides, sans colonne; mais il s'en faut bien que le jargon, même dans son état le plus parfait, ait la même limpidité : il n'est pas rare d'en rencontrer avec une teinte jaune roux, ou tirant sur le brun, souvent avec un soupçon de vert ou de bleu.

Cette pierre, que l'on ne trouve jamais qu'en bien petit volume, perd ses faibles couleurs, si on lui donne une chaleur graduée entre deux petits creusets lutés, ou si on la fait bouillir durant un certain temps dans l'huile de noix; mais la blancheur qu'elle acquiert par l'une de ces opérations se soutient-elle C'est ce dont on doute. Assez généralement, le jargon, qui paraît blanc de sa nature, est sujet à se rembrunir à la longue.

La figure naturelle de cette substance est un prisme court, quadrangulaire, à bases carrées et surmontées par des pyra-

mides droites, à quatre faces. Nous avons appris de M. Haüy, que sa réfraction est double à un très-haut degré.

Quoique le jargon soit formé en petits feuillets adossés, ils sont moins divisibles, moins luisans que dans le diamant: sa cassure est vitreuse et inégale; ce qui ramène au grand principe, que chaque espèce de gemme a ses caractères particuliers, qui sont le résultat de la combinaison de ses élémens plus ou moins parfaits.

D'après la texture avantageuse qu'offre le jargon, il semble perdre au lieu d'acquérir, par les ressources de l'art; les lapidaires, à ce qu'il me paraît, n'ont pas fait tous leurs efforts pour lui appliquer le genre de taille qui pourrait en faire ressortir tout le mérite. Je le ferai connaître; mais dois-je indiquer un talent propre à en imposer au public, qui serait exposé à le prendre pour du diamant? Il serait possible de parer à cet inconvénient, si toutes les mines de jargons étaient, par exemple, sur le sol de la France; ce serait de les assujettir au genre de taille que j'ai imaginé, et dont on ne s'est pas encore avisé de faire usage. Fixé invariablement par l'autorité, il servirait à prévenir les supercheries qui pourraient se commettre; mais je ne vois pas la chose praticable, lorsqu'une matière première passe dans les mains de différentes nations.

Dans les premiers temps qu'on mit en valeur cette production de l'île de Ceylan, le prestige prévalut, et l'on en forma différens travaux, si bien étudiés par les joailliers, qu'ils en imposaient souvent, au point que certains faiseurs de dupes envoyaient engager des joyaux de ce genre, sous un nom inconnu, et l'on se gardait bien de les retirer des mains de ces gens qui prêtent à usure.

Le grand commerce des bruts de jargon s'est fait, jusqu'à présent, par la compagnie des Indes, de Londres, et les négocians les répandaient selon les besoins des principales villes d'Europe. Genève faisait, il y a environ quarante-cinq ans, une très-grande consommation de ces pierres, qu'on employait à différens usages, nommément pour les entourages

et autres embellissemens des montres. Les lapidaires étant bien payés, puisqu'ils les vendaient de huit à douze francs le carat, en soignaient la taille et le poli, de manière que ces jargons, dont on avait fait un choix, imitaient assez bien le diamant à rose. On se ralentit sur le choix, et l'on diminua insensiblement le prix de cette main-d'œuvre, qu'il fallut compenser par le nombre, c'est-à-dire que l'ouvrier qui en taillait trois douzaines par jour, dut en faire quatre douzaines, successivement cinq douzaines et plus encore, pour atteindre au prix qu'il avait dans l'origine; mais il est un terme passé lequel l'art ne peut que dégénérer. En continuant cette réduction sordide, on a fini par n'avoir que des pierres sans régularité, par conséquent, privées du prestige séduisant de l'éclat, ce qui a dû entraîner le mépris, et causer la chute de ce genre de parure.

Le jargon n'a point été gravé.

Annotations.

Ce serait une erreur de croire que l'île de Ceylan nous ait fourni les premières pierres de ce genre. P. Caliari, qui vivait vers la fin du XVI^e siècle, connut une production fort singulière, puisque les joailliers de ces temps la prenaient pour du diamant fin: cet auteur ne parle aucunement du jargon des Grandes-Indes, mais de celui de France, qu'on trouvait près la ville Opui (il a voulu dire du Puy en Velai). La manière dont on en fait encore de nos jours la recherche est la même de celle qu'a désignée cet ancien minéralogiste, et l'on voit très-bien qu'il a entendu parler des hyacinthes d'Expailli, comme substance du jargon. Ces pierres, dit-il, qui ont une couleur de la pelure d'orange, passent, dans des sachets, à Venise, où elles sont achetées par les apothicaires et les droguistes; l'idée qu'ils en avaient conçue porta leur crédulité à les supposer des pays orientaux. L'usage était de faire un triage de ces pierres; tout le menu et imparfait servait à la confection

d'hyacinthes ; les grosses et les nettes étaient achetées par les joailliers de cette ville, qui avaient l'art de les blanchir, en les exposant à un charbon assez allumé pour faire flamme ; que dans cet état on les livrait aux lapidaires pour les tailler; qu'au moyen de leur industrie, elles en sortaient ressemblant à des diamans ; et qu'on les nommait, à Venise, diamans de France, quoiqu'on sût fort bien qu'elles n'en avaient pas la dureté. Il y a lieu de croire que les chimistes modernes, d'après ce fait, établiront des comparaisons entre le jargon de Ceylan et l'hyacinthe d'Expailli, qui offre, à l'égard du commerce, les mêmes caractères.

DE L'IRIS GEMME.

Nous ne connaissons point en lithologie de substance pierreuse à laquelle on puisse donner exclusivement le nom d'iris ; néanmoins l'usage l'applique à différentes pierres qui en présentent accidentellement les effets, effets que je ne me serais pas attendu d'observer dans la cornaline blonde et l'amazonite. Le tissu lamelleux du feld-spath est de nature propre à le produire mieux encore ; mais, de toutes les productions, celle qui l'offre au plus haut degré est sans contredit le cristal de roche.

Quand les prismes du cristal sont parfaitement purs et transparens, on y voit à travers, en variant les inclinaisons, toutes les couleurs de l'arc-en-ciel auxquelles on donne le nom d'iris. C'est ce qu'on observe encore vers les bords des verres d'optique, et ce qui n'exerce pas peu la sagacité des maîtres de l'art. Les couleurs de la pierre intéressante que nous décrivons partent d'un principe différent ; ce n'est plus la forme extérieure à trois côtés qui les occasionne.

Quoique Pline et Boot nous aient laissé des descriptions très-diffuses, elles ne s'accordent pas moins en principe, que l'iris parfaite n'est autre chose qu'un accident du cristal de roche. Berquen s'est entièrement écarté de l'opinion bien conçue de

ces deux écrivains, lorsqu'il dit, page 48, que *l'iris est une pierre orientale dont la couleur naturelle est un gris de lin fort transparent dans lequel il paraît du rouge.* L'iris n'est point une pierre particulière, mais une simple modification que différens corps peuvent offrir sans perdre leurs dénominations. Quant à ce qu'il ajoute que, *c'est un ouvrage de l'Orient où tout se forme en plus grande perfection*, il aurait dû remarquer qu'une chose tire son principal mérite, non du pays qui la produit, mais de la matière même et de la disposition accidentelle de ses parties. Il est de fait que la nature, cette mère féconde de tant de merveilles, qui se plaît à multiplier ses prodiges jusque dans les antres les plus cachés, n'a point divisé le globe en oriental et en occidental, pour rendre invariablement ses effets plus remarquables dans une de ses parties que dans l'autre : tout est lié dans la nature d'une manière insensible ; les différentes contrées ont des particularités qui peuvent se compenser ; celle que nous habitons offre souvent ce que l'Orient ne présente pas.

Pour obtenir successivement du prisme des physiciens, vu au transparent, les différentes couleurs de l'arc-en-ciel, on est obligé de lui donner un mouvement de rotation, tandis que le cristal de roche, nommé iris gemme, présente le même phénomène dans un état de repos. Cette propriété singulière est l'effet d'une sorte de désunion dans quelques-unes de ses parties : les différentes couleurs sont plus vives et plus touchantes en proportion de l'épaisseur des lames et de l'inclinaison de leurs angles ; la taille en cabochon, qu'on doit nécessairement employer pour les pierres irisées, concourt au développement des couleurs qu'on y admire.

Comme l'art fait, quand il lui plaît, des iris artificielles, j'ai pensé qu'on me saurait gré de faire connaître celles qui ont un mérite réel, et celles qui n'en ont pas. L'iris artificielle s'obtient en donnant avec adresse un coup de maillet qui produise des gerçures dans le cristal de roche, qu'on fait ensuite tailler à propos. Si l'on jette dans de l'eau bouillante une certaine quan-

tité de cristaux taillés, quelques-uns en sortiront aussi avec les effets de l'iris plus ou moins marqués. Ces iris factices se décèlent en ce qu'elles partent d'un des bords de la pierre, et ne sont d'aucun prix aux yeux des connaisseurs.

Les vraies iris, enfans de la nature, se reconnaissent principalement en ce que les couleurs qu'elles présentent se montrent vers le milieu de la pierre sans en atteindre les bords, et le lapidaire qui l'aura taillée, s'il est instruit, n'aura pas manqué de lui laisser un pourtour d'une ligne ou environ de cristal diaphane, preuve assurée que l'accident qui s'offre au centre est naturel; c'est là un point essentiel auquel tous les artistes qui l'ont ignoré jusqu'à présent doivent bien faire attention.

L'iris parfaite, quand elle est montée en anneau, est un fort joli bijou. Je possède un cristal du Saint-Gothard qui en renferme une d'une beauté et d'une grandeur surprenantes : on croirait y voir une lame de feu de 3 pouces de haut sur 2 pouces et plus de large (o m. 081 sur o m. 027).

DU CRISTAL DE ROCHE, ou QUARTZ DIAPHANE [1]

Le cristal se fait distinguer des autres corps par sa grande transparence, qualité qu'il possède au plus haut degré, surpassant même à cet égard le diamant, ce qui le rend particulièrement propre à l'optique et à d'autres arts. Romé de l'Isle le désigne sous le nom de quartz ou cristal de roche.

Ce beau minéral était parmi les anciens le symbole de la modestie, de la loyauté et de la candeur ; il a excité l'admiration des savans de l'Egypte, de la Grèce, et ne tarda pas de causer de l'enthousiasme aux peuples d'Italie, qui, guidés par une même ardeur, s'empressèrent de le rechercher et de l'étudier.

Ces savans avaient pensé que plus le cristal est pesant, plus on devait l'estimer, et croyaient surtout qu'il n'était qu'une

[1] Quartz hyalin de MM. Hauy et Pujoulx.

eau congelée, par le laps du temps, en une glace plus solide que la glace commune. Homère, Tucidide, Plutarque eurent cette opinion, qu'Aristote confirma: *ex aquâ generatur Crystallus remoto totaliter calido*. Pline suivit leur sentiment en disant que le cristal est condensé par le froid, et qu'il se forme dans les endroits où les neiges se glacent très-fort en hiver : Sénèque, Properce, Stace, et autres écrivains postérieurs remarquèrent, d'après lui, que la cassure des grands cristaux a en effet beaucoup de ressemblance avec celle de la glace. Pline, d'après cette analogie apparente, et la fraîcheur qu'il cause en le touchant, pensait qu'on ne pouvait le trouver que dans les régions les plus froides, c'est-à-dire dans les glaciers perpétuels. Lors de mes premiers regards sur la nature, et d'après ce que j'avais ouï répéter, que les cristaux ne se trouvaient jamais que dans les endroits les plus élevés, couverts de glaces et de neiges, j'embrassai d'abord ce sentiment; mais ce que j'ai observé dans la suite m'a fait naître quelques doutes que je vais exposer.

Considérant d'une part la quantité de beaux cristaux que l'on trouve dans la partie méridionale de l'Amérique, dans la Floride de la juridiction de la Havane, dans le royaume de Quito, dans l'île de Saint-Domingue, ceux qui se rencontrent en Sardaigne, à l'île de Madagascar, à celle de Ceylan, ainsi que dans d'autres parties des Indes orientales, je n'étais point porté à croire que les seuls endroits où résident continuellement ces champs de glaces et de neiges fussent exclusivement les seuls où il pût se former, quoique certains degrés de froid semblent nécessaires à la cristallisation de ce minéral. Il me paraissait encore résulter, des faits que j'avais pu observer, de nouvelles preuves que mon opinion était fondée: d'abord, je faisais réflexion que la superbe cristallière du village des Fraus[1] se trouve au midi, surmontée par un massif de rochers de la hauteur de plus de 200 mètres, et que les neiges ou glaces bien au-

[1] Dans le département des Hautes-Alpes.

dessus encore ne devaient pas agir comme neiges ou glaces; je pensais aussi que ces rochers, étant sujets à se fendre par le temps, il a dû y rester des crevasses du haut en bas, et que ces neiges ou glaces ne pouvaient parvenir dans cette cristallière que lorsqu'elles se trouvaient réduites en eau, et c'est ainsi qu'en passant par des filtres d'une si grande étendue, elles doivent recevoir des qualités cristallifiques.

Le précieux four à cristaux de Maronne, situé au midi du bourg Doisan [1], m'en offrait un second exemple : en effet, la neige n'y séjourne pas long-temps, même en hiver ; il faut donc croire qu'il recevait l'eau des montagnes plus élevées, puisque l'on a trouvé la minière pleine lorsqu'on l'a ouverte, et qu'il a fallu la dégorger par des pompes durant l'exploitation. Voilà les réflexions qui me faisaient douter de l'assertion de Pline, lorsqu'il me vint dans l'esprit une idée qui semblait en quelque façon la justifier ; c'est que cette montagne pouvait anciennement faire partie de celle de la Gardette [2], située à peu près en face, où l'on trouve également des cristaux. Les révolutions des eaux, dans leur bouleversement, les auront peut-être séparées, en laissant au milieu la plaine qu'on y voit. Dans cette hypothèse, ce qui se trouve actuellement au midi, pouvait être au nord dans des temps plus anciens. On ne doit donc pas dire d'une manière trop décisive et trop tranchante, que les glaces et les neiges, soit de loin, soit de près, n'ont aucune connexion avec les cristaux : elles produisent sans doute, dès qu'elles parviennent à s'introduire, ce fluide aqueux plus ou moins abondant, souvent en forme de vapeur, que je considère comme nécessaire pour l'agrandissement de ce minéral ; ainsi le naturaliste romain n'a peut-être que donné une trop grande extension à sa pensée.

On n'est pas même aujourd'hui d'accord sur la nature des élémens qui constituent le cristal de montagne. Les dernières

[1] Département de l'Isère.
[2] *Idem.*

expériences démontrent qu'il contient de la silice en très-grande quantité, probablement combinée avec des substances alcalino-terreuses dissoutes dans l'eau. Peut-être sa consistance est-elle due à un temps très-long et à l'exclusion totale du calorique.

Romé de l'Isle croit que le cristal de roche est une substance salino-pierreuse, insoluble à l'eau, et dans tous les acides minéraux, à l'exception de l'acide fluorique ou phosphorique volatil fumant, qui exercent sur lui leur action corrosive. Il ajoute qu'il ne perd rien au feu de son poids, ni de sa dureté ; et lorsqu'il est parfaitement homogène et pur, il y est plus fixe que le diamant qui s'y volatilise. Suivant cet auteur, le cristal est infusible et invitrifiable au feu le plus violent, s'il y est exposé seul et sans addition ; mais il entre aisément en fusion par l'intermède des alcalis, le borax, etc.

MM. Bergman et Achard ont fait des expériences pour régénérer le cristal de montagne ; le père Beccaria les répéta à Turin sans succès : je fus présent à ses tentatives. Il paraît, d'après le jugement de nombre de savans, qu'on n'a pas mieux réussi à Paris et à Londres.

Il résulte de ces expériences, et de beaucoup d'autres qui ont été faites dans la même vue, que la chimie, à l'égard du cristal, n'a su jusqu'à présent que rompre l'affinité mutuelle de ses molécules, sans pouvoir parvenir à la remplacer dans cet ordre d'agrégation qui occasionne leur première dureté ; que si, au moyen des alcalis, elle réussit à le fondre, il n'est plus qu'un verre fragile dont le mérite, devenant plus que commun, semble nous inviter de nouveau à porter nos regards sur cette belle production pour l'observer encore et l'étudier, en faisant connaître l'immense application qu'on peut en faire au sortir des mains de la nature.

Les mineurs qui se vouent à la recherche du cristal de montagne sont guidés par des filons immenses de quartz ; ils sondent avec des masses de fer, pour découvrir les endroits qui sonnent creux, et ils parviennent dans des cavités à l'aide de pics. Si la partie qu'ils se proposent de pénétrer a une cer-

taine épaisseur, les pics ne sauraient suffire ; ils sont contraints d'employer de la poudre pour faire sauter le rocher. C'est dans ces laboratoires secrets de la nature que l'on rencontre souvent des grottes plus ou moins grandes, tapissées de cristaux ; on les trouve assez ordinairement en groupes sur une matière commune, sorte de gangue quartzeuse plus ou moins épaisse, que je soupçonnerais être formée postérieurement au filon principal, par la facilité qu'on a de l'en détacher.

Les filons indicateurs des cristaux offrent différentes inclinaisons, et parcourent souvent une grande étendue : l'eau abonde dans ceux qui ont une direction verticale ; elle ne cause pas peu d'embarras aux mineurs, qui sont obligés de faire jouer une et quelquefois plusieurs pompes ; mais ils sont dédommagés d'un autre côté, parce que les cristaux que l'on trouve mouillés par ce fluide n'ont pas de rouille à leur extérieur.

Les cristaux de roche ne résident pas seulement dans les roches : on en trouve quelquefois d'isolés dans l'intérieur du marbre de Carrare ; il s'en rencontre sur la montagne de Tagia, près d'Oneilles, dans les terres labourables, et il est à croire qu'ils ne s'y sont pas formés.

Les cailloux du Rhin, de Cayenne, etc., sont également des cristaux de transport dont les angles ont été usés par les frottemens ; il suffit de les polir pour leur rendre toute la transparence.

La figure primitive, l'une des plus parfaites du cristal de roche, est un dodécaèdre formé par deux pyramides hexaèdres à plans triangulaires isocèles, jointes base à base, sans aucun prisme intermédiaire ; rien n'est plus rare, dit Romé de l'Isle, que de le rencontrer sous cette forme polyèdre, la plus simple qu'il puisse avoir.

Une variété de cette espèce est le cristal à deux pointes, dont les pyramides sont séparées par un très-petit prisme intermédiaire : les géodes de Die et de Meylan [1] sont souvent tapissées,

[1] Départemens de la Drôme et de l'Isère.

dans leur intérieur, de semblables cristaux ; leur extrême limpidité leur a fait donner le nom de diamant de Meylau et de Die. La géode qui les renferme ne contient quelquefois qu'un seul cristal, souvent détaché, qui balotte dans la cavité ; il est dommage qu'ils soient si sujets à renfermer des glaces. Cette espèce, qui est fort dure, que l'on trouve également en Hongrie, offre un poli très-vif dans son éclat naturel, de même que lorsqu'on l'a taillé.

Enfin, le cristal de roche à deux pointes, dont le prisme intermédiaire est beaucoup plus long que les pyramides, lorsqu'il est régulier, le prisme offre six rectangles égaux, qui répondent aux six triangles isocèles de chaque pyramide ; mais cette forme, dans sa perfection, n'est pas un signe de leur limpidité intérieure, car ils sont les plus sujets à contenir des saletés. Il y a des minières qui n'offrent que bien rarement de ces cristaux à dix-huit faces : certaines poches n'en donnent pas, et, s'il arrive qu'elles en donnent beaucoup, on doit s'attendre de les trouver opaques ; c'est une observation que j'ai faite.

Les cristaux les plus purs, et conséquemment les plus propres aux arts, sont ceux que l'on trouve implantés par l'un des bouts dans la gangue quartzeuse auxquels ils adhèrent, de manière qu'on ne voit que le prisme avec une seule pyramide : ils ne sont point sujets à des conformations singulières, et il serait moins rare d'y trouver de ces formes avantageuses pour l'étude ; tandis que dans les variétés moins denses l'on aperçoit d'abord ce que l'on recherche avec tant d'ardeur.

Chaque four à cristaux de nos montagnes présente des caractères divers dans les modifications de forme, dans les degrés de dureté, et dans le ton de leur couleur. L'un offre des prismes très-longs, aplatis, d'une limpidité constante ; on n'y voit point de pyramides, quoiqu'on y compte six faces : leur extrémité ressemble à un burin. L'autre, à une distance d'environ 150 mètres, les cristaux y sont noirs ou de couleur brune. On en voit, un peu plus loin, du plus beau jaune, bien con-

formés et d'une bien grande dureté : dans le même endroit réside une mine d'or ; lorsqu'ailleurs, et à peu d'éloignement encore, ce n'est plus qu'un jaune terne, d'une matière délavée, des prismes courts ayant bien moins de dureté. On voit, par là, combien la nature est sujette à varier sur un même produit.

Le cristal noir n'était pas inconnu aux anciens ; ils le nommaient *Morion Pramnion* : M. de Saive, de Grenoble, avait pris possession, l'année 1778, de la fosse ou filon nommé *Fond-Poulin*, située dans la commune de la Garde, partie de l'Oisan [1]. Ce filon, auquel travaillait, de son ordre, le mineur intelligent Chagriot, a donné des cristaux noirs fort curieux, dont plusieurs prismes cependant tiraient au brun, la plupart mêlés de spath fusible et calcaire, bleus et jaunâtres.

L'expérience montre que les cristaux d'un brun épuré sont généralement les plus durs ; cette espèce se trouve en quantité et en grosses pièces à Vogani [2], de même qu'aux environs du Saint-Gothard, à Cavour et à Revel, en Piémont, mais petit ; il est important de nous rappeler à ce sujet que les diamans de la même teinte l'emportent en dureté sur tous les autres. Quelle est donc la nature de cette substance colorante, et quel peut être son degré de combinaison, qui produit un même effet sur deux pierres si différentes ? Les cristaux bruns du bas du Saint-Gothard offrent souvent la présence du fer, quelquefois appliqué sur les prismes, quelquefois dans leur intérieur : nous ne pouvons que former des conjectures ; mais ce qui mérite une sorte d'attention, c'est que cette teinte brune, venant à se renforcer, c'est-à-dire en prenant plus de noir, diminue en proportion la dureté du cristal et celle du diamant, sans doute parce qu'elle contient alors une plus grande quantité des parties hétérogènes.

La dureté des cristaux blancs n'est pas constante en les com-

[1] Département de l'Isère.
[2] *Idem*.

parant d'une contrée à l'autre. On en trouve aux environs du Saint-Gothard, et dans le Brésil, qui sont des plus tendres, quoique diaphanes et sans la moindre nuance. La grotte nommée Paris, dans les Hautes-Alpes, offre des cristaux dont la blancheur et l'éclat pourraient les faire prendre pour des pierres d'Orient qu'on aurait blanchies.

L'usage a en quelque sorte prévalu de donner au cristal coloré le nom de la pierre qu'il imite, sous l'épithète de pierre précieuse d'Occident ; mais on tomberait dans un défaut si l'on en dépassait la juste limite. Je ne connais que le cristal coloré en bleu qui mérite la dénomination de saphir d'eau ; le cristal violet, espèce d'améthyste, et le cristal d'un jaune vif très-épuré, qui puissent être considérés une sorte de variété de topazes. Lorsqu'on aura des indications plus positives sur les cristaux de roche de différentes couleurs qu'on dit avoir été découverts à Camana, province du Pérou, de même que dans celle Acatama, dans le Paraguay, on pourra en augmenter le tableau.

On trouve à Ornera, au bas du Saint-Gothard, des cristaux dans l'intérieur desquels on croirait voir des brins de paille disséminés avec une sorte d'élégance et jetés comme au hasard ; ceux qui nous viennent de Madagascar imitent mieux encore ce végétal. En 1770, nous mîmes à l'épreuve, chez l'habile Fontaine, père, lapidaire de Paris, un bloc de cette espèce qui paraissait en contenir beaucoup, et, dès qu'il fut scié, cette prétendue paille ne fut autre chose que de longs trous remplis de terre martiale.

Le minéralogiste Pini, de Milan, a observé, dans les cristaux du Saint-Gothard, ce que j'ai eu moi-même occasion de remarquer dans ceux des Alpes briançonnaises ; que les prétendues substances végétales ou animales que l'on croirait voir dans leur intérieur, ne sont que de simples imitations ; que ce qui paraît de la mousse, est du sable chloriteux ; que les filets verts sont de l'asbeste, ou de l'amiante, qui y est disséminée ; et que ce qu'on suppose être du poil d'animaux, n'est autre

chose que du titane répandu en aiguilles très-déliées, souvent de divers tons de couleur, ressemblant à des cheveux châtains foncés ou à des fils de chanvre, ce qui donne souvent à ces cristaux un œil chatoyant.

Sans trop m'arrêter aux jeux de la nature qui sont infiniment nombreux dans la matière du cristal, je ne puis éviter de faire mention de jolis petits accidens renfermés au milieu de ses lames, souvent susceptibles d'être réduits en pierres d'anneau. On voit dans l'un de la chlorite du plus beau vert, comme semée en flocons, quelquefois avec des parties irisées; des paillettes de fer se montrent dans un autre, et l'on y admire souvent les belles couleurs de l'iris; il est moins commun d'en rencontrer qui soient parsemés de très-petits cubes de marcassites. Un phénomène plus rare encore que je n'ai vu qu'une fois chez les Briançonnais, présentait une arborisation très-distincte dans l'intérieur des lames du cristal. J'en possède un offrant un jeu dont je ne crois pas qu'aucun auteur ait parlé; on y voit dans le prisme des zigzag très-déliés et parfaitement marqués: j'en ai un encore représentant au naturel les contours et l'effet de la flamme d'une bougie; ceux étoilés seront décrits ci-après à l'article de l'astérie. Sans parler des cristaux qui renferment des bulles d'eau, je me bornerai à indiquer celui que j'ai vu à Grenoble, chez M. de Viennois; il contenait un liquide onctueux entremêlé d'un sable très-délié: ce cristal est remarquable en ce que, lorsqu'on le tourne, on voit la partie huileuse monter, et le sable tomber insensiblement à peu près comme les corps légers descendent dans l'air. Des temps qui se montrèrent favorables à mes désirs, me mirent à même d'observer dans les Hautes-Alpes, ma patrie, nombre d'agrégations surcomposées, telles que celles que nous ont fait connaître M. de Born et Scopaly dans les mines de Hongrie. J'ai trouvé comme eux, deux cristaux qui se croisent, et j'en possède même qui forment une croix assez régulière. J'en ai également rencontré dont la plus grosse quille est comme enfilée par une plus mince, imitant plus ou moins la disposition

des pièces d'un marteau. Il s'en voit même qui ont, dans une moyenne étendue, deux, quelquefois trois ou quatre petites pyramides bien formées et implantées dans le prisme, et c'est dans les cristaux les moins durs que ce phénomène a lieu plus fréquemment ; les filons de Frénet [1] en offrent de très-variés.

La grande quantité de cristaux que je recevais de différens endroits, comme fondateur d'un établissement de ce genre, était soumise à un examen rigoureux, pour classer ceux dont on devait faire des travaux utiles et ceux qui devaient appartenir à l'observation, n'étant pas moins jaloux de perfectionner la partie de l'art que celle de la science ; rien n'était inutile à mes regards, je mettais de côté les prismes indéterminés, les modifications singulières, enfin tous les morceaux frappés de caractères curieux, qui par leur ensemble pouvaient jeter un plus grand jour sur leur formation et leur accroissement ; l'état des choses changea, les appuis que j'avais me manquèrent, et je tombai dans un oubli honteux [2].

Je suis d'accord avec Stenon que le froid glacial ne saurait être la cause efficiente du cristal de roche, et que si, ayant égard à sa fraîcheur et aux lieux les plus ordinaires de sa formation, les anciens l'ont pris pour une sorte de glace, quelques modernes ont eu bien tort d'adopter cette pensée. Il est encore

[1] Département de l'Isère.
[2] Je citerai M. le duc de la Roche Foucault, qui m'honorait de son amitié, jusqu'à consentir à présider au développement de mes applications ; que ne puis-je détailler ici tout ce qu'il a fait pour moi ! il m'avait pris sous son égide, et si je ne puis payer autrement le tribut de reconnaissance que je dois à sa mémoire, qu'il me soit permis du-moins de verser encore des larmes sur sa tombe. Attaché à tous ceux qu'il avait connus, cet homme vertueux, aussi recommandable par les qualités du cœur, que par les talens de l'esprit, également vénéré des étrangers et de ses compatriotes, citoyen éclairé, philosophe sensible, ami sincère, zélé promoteur des arts et des sciences qu'il cultivait lui-même, fut une victime de la révolution ; son nom à jamais respecté laissera les souvenirs les plus touchans dans le cœur de tous les amis de la vertu et de l'humanité.

plus évident par les gouttes d'eau, par les cristaux de schorl, de pyrite, de micca, de titane, d'amiante, etc., souvent renfermés dans son intérieur, que le cristal de roche n'est aucunement un produit du feu. Après l'avoir considéré dans les localités qui le recèlent, dans ses phénomènes et sa forme cristalline, il ne me reste plus qu'à l'examiner sous les rapports de l'art.

Le cristal de roche se travaillait à Athènes avec cette perfection et ce goût élégant qui était naturel chez ce peuple célèbre : leur bel art passa insensiblement dans la capitale du monde ; il se forma des élèves, dignes émules de la réputation des grands maîtres qui les exerçaient. On mettait à Rome les vases de cristal de roche au nombre des effets les plus rares, les plus précieux et les plus chers ; Néron en brisa un sur lequel on avait représenté plusieurs sujets pris de l'Iliade. Les Romains, à la vérité, se trouvant éloignés des lieux où cette matière se forme, ne pouvaient avoir l'inappréciable avantage de l'examiner dans les minières mêmes, ce qui devenait chez eux un grand inconvénient pour les progrès de l'industrie; on peut en dire autant des Etrusques et des Vénitiens. Tous ces peuples pouvaient bien former quelques chefs-d'œuvre avec cette substance ; mais ils n'étaient pas à portée d'en faire le choix aisément, pour en alimenter des fabriques.

Milan, par sa situation à la proximité des minières de cristal de roche du Vallais et du Saint-Gothard, avait de plus grandes facilités pour établir en grand des ateliers de ce genre et les soutenir. En effet, ce peuple, qui joignait la patience à la douceur, l'esprit d'ordre aux vues du commerce, ne tarda pas de faire paraître des productions admirables en ce genre, qu'il parvint à fournir exclusivement à l'Europe ; ses soins se portèrent d'abord à former les ornemens les plus somptueux pour les églises. Rien n'était plus magnifique et plus beau que ce que possédait de Brunoi, dans sa chapelle, près Paris. Indépendamment de ces ouvrages, les Milanais faisaient des vases de toutes les dimensions, des soucoupes et leurs go-

belets, des pots à l'eau et leurs jattes : on les vit enfin surmonter de bien grandes difficultés dans l'élaboration de semblables travaux ; mais ils ne furent pas toujours exempts de critique par rapport aux formes, à cette touche fine et délicate, à cette élégance dans les contours, qui caractérisaient les ouvrages des Grecs et des Étrusques Aréziens. Le poli, qui doit montrer l'extrême fini de l'art et la beauté de la matière, était rarement soigné : sans doute qu'ils ne le considéraient que comme un simple accessoire, tandis qu'il en est une partie très-essentielle ; c'est avec la précision du mécanisme et de degré de mouvement convenable, qu'on parvient à éviter ces ondulations, qui déplaisent à l'œil, et qui ont toujours déparé les ouvrages des artistes milanais.

On a également fait à Milan des lustres et des girandoles d'appartemens, d'une beauté rare, et de la plus grande richesse ; mais il aurait fallu ne jamais altérer leur mérite, en employant insensiblement à cet usage des cristaux imparfaits : ce système destructeur n'eut lieu que par une combinaison mal entendue, de vendre au poids les cristaux taillés [1] ; dès lors l'ouvrier trouva son intérêt à laisser un surcroît de matière dans les épaisseurs, en négligeant, aux dépens des reflets, les formes convenables, la régularité et la symétrie, qui en font le principal mérite. Cette méthode du poids a dû nécessairement causer le dégoût et entraîner la ruine totale de l'art.

Un monument d'une grande magnificence, et d'un bien haut prix, où l'on a employé tout ce que l'on a pu découvrir de plus extraordinaire en cristaux de la Suisse, c'est la châsse de saint Charles-Boromée qu'on voit dans le dôme de Milan, où sont renfermés ses os ; on y admire des lames de cristal qui font l'office de vitres, dont l'exécution extrêmement difficile

[1] Le rapport du cristal était calculé la moitié du prix de l'argent, celui-ci valant 50 francs le marc ; celui-là valait 50 francs la livre de seize onces.

n'est connue que par un petit nombre de personnes. Cependant, en y faisant attention, ces lames ne paraissent pas d'un blanc absolument pur et sans nuance, d'où l'on pourrait conclure que les Milanais n'avaient pas la méthode de blanchir les cristaux qui tirent au brun : néanmoins, dans des pièces de cette nature, on ne les expose pas toujours ; car toute gerçure contenant la plus petite quantité d'air, pourrait faire éclater la pièce en l'exposant à la chaleur. Pour l'ordinaire on ne fait passer des cristaux bruns au blanc, que ceux qui sont simplement ébauchés, et qui n'ont par conséquent encore que peu de valeur. Indépendamment des procédés que nous avons donnés à l'article jargon, il en est deux encore dont je ne veux pas faire un secret, et que je me fais un plaisir d'indiquer : l'un consiste à mettre des cendres tamisées dans une espèce d'assiette de tôle, de placer les cristaux au centre, on y fait du feu dessus et dessous pendant une heure, ayant soin de les laisser refroidir insensiblement avant que de les sortir ; l'autre consiste à faire une pâte avec de la farine de seigle, on en forme une lame assez épaisse au milieu de laquelle les cristaux doivent être posés ; après avoir pressé le tout et uni les bords, on met cette pâte dans le four au moment où le pain en a été retiré, en refermant son ouverture jusqu'à une espèce de refroidissement ; et comme au sortir du four ils sont en partie encroûtés, on parvient à les nettoyer avec de la bonne eau-de-vie. Il y a sans doute des gens qui s'obstinent à faire un mystère des choses les plus simples ; tel est ce fameux secret en apparence, qu'un homme que j'ai connu autrefois n'aurait pas donné pour une forte somme.

De tous ces détails, il résulte que les Milanais ont travaillé le cristal assez en grand, que même, à l'exemple des Grecs et des Romains, ils l'ont gravé avec beaucoup de délicatesse ; mais il ne paraît pas qu'ils se soient exercés dans certains arts qui sont les précurseurs des découvertes scientifiques.

Gimma, dans sa Physique souterraine, rapporte le passage suivant de la Société royale de Londres, du mois de dé-

cembre 1666, n° 6. Que, quoique, suivant l'opinion commune, le cristal de roche ne soit pas propre à faire des télescopes, par rapport aux nombreuses veines de sa nature, néanmoins Eustache, *a divinis*, forma d'un tel cristal les pièces d'un télescope qui réussirent, et en fit imprimer une lettre en langue italienne à Rome. C'est peut-être de cet essai que sont partis les opticiens de Londres ; je sais qu'ils emploient depuis long-temps le cristal de roche, quoiqu'ils ne le disent pas.

En 1764, le célèbre physicien Beccaria, qui avait l'attention de me faire demander à certaines expériences, publia ses observations sur la double réfraction du cristal de roche. Guidé ensuite par la structure interne de cette substance, il traça en travers, sur l'une de ses faces, une ligne perpendiculaire à ses deux bords ; des extrémités de cette ligne, il fit deux tailles qui formaient, avec la face, des angles de 60 degrés ; il obtint par cette méthode un prisme équilatéral très propre à donner la réfraction simple, puisqu'on n'a plus par ce moyen que des couches toutes parallèles entre elles. Je ne puis qu'applaudir à ce qu'il ajoute, qu'une pareille découverte annonce quelques rapports de la réfraction de la lumière dans le cristal de roche avec sa conformation intérieure.

D'après cette explication, j'ai cherché si je ne trouverais pas des preuves de ce que Beccaria a énoncé avec tant d'assurance. En effet, il a très-bien vu, et c'est parce que j'ai été assez heureux de prendre, en quelque sorte, la nature sur le fait, relativement à l'arrangement des lames internes du cristal de roche, que je crois lui devoir cet hommage.

En 1770, l'abbé Rochon lut, à l'Académie des Sciences de Paris, la relation d'un de ses voyages aux Indes orientales, qu'il avait entrepris par ordre du gouvernement. J'ai trouvé, dit ce savant, dans la partie nord de l'île de Madagascar, près de la rivière de Manaharé, située à l'entrée de la baie d'Angoutil, des cristaux de roche de forme et de nature différentes ; celui qui est le plus blanc et le plus transparent ne paraît pas

affecter de figure régulière ; c'est par cette raison que les naturalistes l'ont nommé quartz transparent. J'ai fait tailler un prisme et un objectif de ce cristal, afin de pouvoir mesurer la réfraction moyenne et la dispersion des rayons colorés, etc.

M. Rochon fit voir à l'Académie, l'année 1777, qu'on pouvait se servir de la double réfraction du cristal pour mesurer de petis angles ; cette propriété que Huygens et les physiciens qui l'ont suivi, regardaient comme un défaut qui devait exclure à jamais le cristal de la construction des instrumens d'optique, fournit, par le fait, un moyen précieux pour la mesure des petits angles avec, ajoute-t-il, un degré de précision auquel il paraissait impossible d'atteindre.

REMARQUE.

Quoique les Grecs aient eu assez généralement le même goût que nous avons aujourd'hui de préférer les cristaux de roche unis, il y a cependant quelques exemples qu'ils en ont gravé, et l'on peut regarder comme un chef-d'œuvre de l'art le grand buste de Vénus que les Grecs appelaient Apostrophie, ou la Vénus céleste, recouverte d'élégantes draperies, de laquelle dérivait l'amour pur et chaste. Cette belle image de cristal, de 4 pouces 3 lignes de haut (o m. 115.) fait partie du trésor du duc Odescalchi, table XLIX.

Titus, intaille de Castel Bolognèse, sur cristal de roche, cité par Alexandre Maffei. Le dessein de ce sujet fut composé par Michel-Ange Buonaroti, et l'artiste Bolognèse l'exécuta avec tant de précision et de finesse que cet ouvrage parut égaler tout ce qu'on avait fait de plus beau en Grèce et ailleurs. Cette pierre passa dans le Muséum du prélat Leoni Strozzi. Un cristal antique très-prisé contenait les augures et les vœux de félicité de l'empereur Commode, dans le commencement de l'année nouvelle, comme on voit par l'inscription de cette pierre dans les œuvres: *Gemme Antiches* de Dominique Derossi. Le cristal a même été guilloché.

La pesanteur spécifique du cristal de roche est de 2,65, rayant fortement le verre, son action sur l'aiguille aimantée est nulle.

DE LA TOURMALINE.

La tourmaline est connue en Europe depuis 1717, et c'est en 1759 que M. de Buffon a publié la lettre qu'il avait reçue de M. le duc de Noya Carafa de Naples. MM. Æpinus, Dufay, Haller, Adanson et Coulomb ont fait des observations physiques sur cette substance ; MM. Haüy [1] et Pujoulx [2] les ont poussées plus loin.

M. Delomieu obtint des tourmalines blanches du Saint-Gothard, qui reçurent un nouvel accueil de la part des savans. M. Brard m'a devancé en parlant des noires qu'on y trouve. Dans un voyage que je fis, en 1778, sur cette montagne, un mineur m'en vendit une partie assez considérable. Leur forme est un prisme à neuf faces inégales, rempli d'étroites cannelures, depuis la base jusqu'au sommet, la plupart terminées par des pyramides trièdres obtuses. J'en offris à M. Miot, lors de son ambassade à Turin : elles furent essayées sur son électromètre ; nous leur reconnûmes le caractère électrique. J'en fis tailler plusieurs pour dévoiler leur tissu, elles m'offrirent le plus beau poli, un ton vert de bouteille, en les observant au transparent ; mais, sous l'œil, on ne leur voyait plus qu'un noir décidé. J'en fis sertir par un metteur en œuvre, les unes réunies et d'autres isolées ; c'est alors que je reconnus combien ces tourmalines seraient convenables pour les parures de deuil. A la vérité, si l'on doit en juger par celles que j'ai apportées, le Saint-Gothard paraît n'en offrir que de petites ; mais on en trouve de grandes dans tant de pays, qu'il serait facile de s'en procurer des collections. Cette substance doit

[1] Traité des caractères physiques des pierres précieuses, page 35 et suivantes.

[2] Traité de Minéralogie à l'usage des gens du monde, page 298 et suivantes.

être mise au rang des belles productions de la nature et s'y associer, sans qu'elle puisse les déparer. Jusqu'à présent, on a dû mêler avec elles le jais, qui n'est qu'un bitume, ou des émaux, qui ne sont que des vitrifications ; d'où il résulte que les gens opulens et magnifiques n'ont pas trouvé, à cet égard, une manière fastueuse qui pût les distinguer du vulgaire. Le schorl noir de Madagascar, de même que celui de Sibérie, sont également propres à être taillés et employés avec le même succès, pour le même usage.

Il y a, dit Vallérius, des tourmalines qui se rapprochent de la nature du péridot ; je ne puis être d'un sentiment différent. M. Haüy fait du péridot de Ceylan une variété de la tourmaline.

Nous devons à M. Muller la connaissance des tourmalines du Tyrol; celles d'Espagne sont réputées depuis long-temps. L'espèce du Brésil, que les lapidaires ont voulu nommer émeraude du Brésil, serait une dénomination vicieuse, puisqu'étant taillée, elle offre avec plus de justesse le ton du péridot. Les Allemands nomment *tripp*, ou tire-tourbe, la tourmaline de Ceylan, parce qu'elle a la propriété d'en attirer les cendres, lorsqu'on la met sur le feu. Elle est peu transparente, d'un jaune obscur, tenant communément du vert et du noir. M. Robert Percival, officier au service d'Angleterre, qui a voyagé dans cette île, prétend qu'on y en trouve de rouges, de vertes et de jaunes d'ambre ; MM. Haüy et Pujoulx nous donnent des tourmalines d'un rouge violet, originaires de la Sibérie, et des bleues quelquefois tirant sur le noir, qu'on trouve en Suède.

Sa pesanteur spécifique est de 3 ; elle raye faiblement le cristal de roche, d'après M. Haüy [1] ; sa réfraction est double à un degré moyen, dans certains morceaux.

Je ne connais point de gravures sur ce genre de pierre.

[1] Traité des caractères physiques des pierres précieuses, pages 104 et 240.

DE L'ASTÉRIE.

Recherches sur l'Astérie des anciens, approuvées par la classe des sciences exactes de l'Académie de Turin.

Il y a eu de grands débats sur ce prétendu genre de pierre. Il résulte de la multitude des expressions vagues que les anciens auteurs ont employées pour la désigner, que l'on a donné le nom d'astérie indifféremment à diverses substances qui ont, de nos jours, des dénominations déterminées, quand même des accidens les auraient modifiées par les jeux les plus étranges. Pline n'a pas suivi ce principe : il ne parle point de la nature de l'astérie, et c'est ce qu'il devait énoncer pour se faire entendre ; il dit seulement que *c'est la plus riche pierre blanche après l'opale ; qu'elle a la propriété singulière de contenir, dans son intérieur, une espèce de lumière qui s'y promène, selon qu'on la penche ; qu'étant exposée au soleil, elle jette des rayons blanchâtres ; que c'est de là qu'elle a pris son nom d'astérie, qui signifie étoilée, et qu'elle est difficile à graver* [1]. Par la manière dont cet observateur parle de l'astrios, il paraît qu'il le regardait comme une variété de l'astérie [2]. On donnait le nom de *ceraunia* à l'astrios d'un mérite moyen, ce que les naturalistes du moyen âge ont cru devoir appliquer à l'agate saphirine ; cependant, cette pierre ne produit pas l'effet étoilé, comme on l'entend communément : on

[1] Proxima candicantium est asteria, principatum habens proprietate naturæ, quod inclusam lucem pupillæ modo quandam continet, ac transfundit cum inclinatione, velut intus ambulantem ex alio atque alio loco reddens, eademque contraria soli regerens candicantes radios, unde nomen invenit, difficilis ad cælandum. Indicæ præfertur in Carmania nata. PLINE, liv. 37, chap. 9.

[2] Similiter candida est quæ vocatur astrios crystallo propinqua; in India nascens, et in Pallenes littoribus : intus a centro ceu stella lucet ulgore lunæ plenæ. Quidam causam nominis reddunt, quod astris opposita fulgorem rapiat, ac regerat, optimam in Carmania gigni, nullique obnoxiam vitio. Ceraunium enim vocari, quæ sit deterior. Pessimam lucernarum lumini similem. PLINE, liv. 37, chap. 9.

est plutôt porté à croire que la céraunie pourrait être un saphir louche, de mauvaise couleur qui, par sa nature, fût capable de produire, à quelques degrés, l'effet étoilé qu'on attribuait à la belle astérie ; l'expression suivante de Pline, paraît l'insinuer : *Sa couleur ressemble au cristal; néanmoins, elle tire aussi sur l'azur.* D'autres écrivains se sont imaginé que le hyaloïde, qu'ils supposaient transparent, était l'astéria, l'iris, le lapis spécularis et le diamant ; mais ces conjectures paraissent faites au hasard et sujettes à des objections insurmontables. Serait-on si diffus si l'on connaissait bien ? Tout ce qu'on peut dire de certain, c'est que les anciens avaient plusieurs sortes d'astéries, et qu'elles en imposaient plus ou moins, à raison des différentes formes qu'on leur donnait par la taille. Zoroastre, un des mages les plus renommés de l'Orient, avait célébré les vertus merveilleuses de cette espèce de pierre pour les opérations magiques, et, en particulier, pour l'apparition des spectres : tel était le terme de la crédulité, comme si les pierres avaient quelque pouvoir.

Boèce de Boot, qui lui attribue beaucoup de ressemblance aux opales crystallizontas, espèce dont l'existence n'est point prouvée, a donné à l'astérie des sens très-vagues, en la caractérisant tantôt d'opaque, tantôt de transparente, renfermant selon lui, quelquefois, non une étoile, mais des étoiles [1], ce

[1] Boot nous dit : « J'ai tiré l'astérie de la mère des opales : si toute-
» fois elle est plus dure, beaucoup plus dure que l'opale, elle peut
» établir un genre particulier ; car à mesure qu'elle est plus dure, elle
» fait paraître plus agréablement l'image du soleil. Ce nom convient
» mieux encore à cette pierre précieuse opaque qu'on appelle *stellaris*,
» qui contient de petites étoiles, comme si elles étaient peintes avec
» art, nommée en Allemagne *sternstein* ou *sigstein*. »

Notre auteur n'est pas certain de ce qu'il avance : il donne quelquefois l'astérie pour transparente, semblable au cristal, néanmoins plus dure ; ailleurs il veut qu'elle soit comme un cristal troublé qui serait de couleur de lait ; enfin tout ce qu'il en dit fatigue le lecteur sans l'éclairer. Boèce Boot, édit. franç., pag. 286 et suiv.

qui a presque toujours occasioné tant de diversité dans le sentiment des naturalistes, que, malgré toute mon application à m'assurer de l'existence de cette pierre des anciens, elle s'est constamment dérobée à mes recherches.

Wodward a confirmé que la pierre étoilée ou astéric a servi aux usages superstitieux des anciens; il la dit transparente et lumineuse, sans donner des explications sur sa nature. Successivement, des amateurs, venant à porter leurs premiers regards sur l'apparence de certains accidens qui tiennent à l'enfance de cette étude, ont cru les reconnaître dans la *stellaria* ou *astroïte* qui, comme on le sait, est un fossile organique, communément calcaire, d'un bien faible mérite : quelques savans même sont tombés dans cette méprise; mais cette idée s'est bientôt évanouie, on n'a pas tardé de voir qu'elle n'entrait point dans le sens des anciens, et l'on a essayé, par de nouvelles recherches, à retrouver le phénomène désiré. Nous ne pouvons nous dispenser de donner ici un aperçu du conflit des opinions.

Poujet, dans son Traité sur les pierres précieuses, publié en 1762, a cru trouver l'*asteria* ou *astérie*, dans une opale rouge, parsemée de points blancs ondulans avec éclat, montrant à sa surface des lames ou traits de lumières, semblables à l'éclair. En nous rapprochant du prestige des anciens et de leur propension, même excessive, à chercher dans des corps terrestres les différens phénomènes du firmament, nous admettons qu'une pierre qui aurait ce caractère, pourrait, sous un point de vue curieux, porter le nom d'opale astéric, et non celui d'astérie simplement dite ; car, quelque merveilleux que puisse paraître un accident, il ne saurait faire oublier le nom de la substance qui en est la base. Les jeux de la nature ne sont que d'heureux hasards qui ne donnent pas lieu à des genres imaginaires parmi des savans.

L'astérie de M. Lechmann, découverte aux environs de

Berlin [1], me paraît un caillou qui, autant qu'il est permis de le présumer, tient de la nature des corps organisés convertis en agate ; et, quoique je n'y découvre pas tout ce qui pourrait constituer l'astérie précieuse et du premier ordre, le nom de sa vraie substance, quelle qu'elle soit, doit précéder celui qui ne sert qu'à désigner le phénomène, comme qui dirait agate astérie, et j'insisterai sur ce point concluant.

En 1776, M. Gravier, négociant de pierres précieuses, à Londres, me montra un grand rubis oriental qui, placé au soleil, offrait une étoile lumineuse dans son intérieur [2], quoiqu'il fût taillé en polièdre, avec une grande face plane sur le dessus ; il le nommait *rubis* : ne considérant l'étoile que comme un accessoire à la valeur de cette substance, je pensai dès lors que les autres corindons hyalins, soit pierres orientales jaunes et bleues, devaient produire le même jeu.

En effet, quelque temps après, je vis, à Paris, un saphir oriental ayant peu de couleur, lisse, en forme d'olive, montrant au soleil une étoile très-distincte dans son intérieur, paraissant changer de place au moindre mouvement ; le propriétaire de cette pierre ne la regardait que comme un saphir étoilé, ou, si l'on veut, un saphir astérie.

M. La Portherie, de Hambourg, fit imprimer, en 1786, un livre intitulé : *Le saphir, l'œil de chat et la tourmaline de Ceylan, démasqués*, où est décrit, sous le nom d'*astérie*, le saphir d'Orient, qui présente une étoile mobile à six rayons. On y lit, chapitre VII, « *que l'étoile dessinée* » *dans l'intérieur du prisme n'est qu'un rapport inactif des*

[1] Comme Pline avait déjà observé que les rubis carthaginois étincelaient lorsqu'ils étaient exposés aux rayons du soleil, et qu'on y voyait briller des étoiles au-dedans, il paraît que cette pierre n'entrait point dans le nombre des astéries de ce temps, ainsi que l'opale, dont cet auteur fit un article séparé.

[2] Histoire de l'Académie des sciences de Berlin ; année 1756, pag. 67 et suiv.

» *six joints qui prononcent la pyramide à l'extérieur; que*
» *la figure de l'étoile* vient de la jonction des feuillets dans un
» sens, et les contours hexagones de l'autre, qui le croisent
» dans toute son étendue, en s'enclavant l'un dans l'autre. »
On peut jusqu'ici interpréter sensiblement ce qu'il a voulu
dire; mais il s'engage ensuite dans des systèmes qu'on a peine
à comprendre. Il suppose que le jeu étoilé est produit par le
reflet des six arêtes d'un cristal de saphir, coiffé d'une manière
transparente, dont la figure convexe augmente la vivacité et
la grandeur apparente, et il croit encore plus sa supposition
en ce que cette apparence de l'étoile mobile qu'on observe à
certains saphirs de Ceylan est produite par des raies bleues et
rougeâtres qu'on y aperçoit dans l'intérieur.

J'ai vu, comme M. La Portherie, dans plusieurs saphirs, les
raies dont il parle; j'en ai souvent trouvé où l'on voyait des
filamens d'un gris blanc, disséminés légèrement, qui offraient
un ton argentin moins prononcé que la chatoyante, et j'ai
observé que l'effet de l'étoile se montre même plutôt dans
ceux-ci; mais je puis assurer qu'il se développe aussi dans
des saphirs où l'on n'aperçoit ni traits, ni raies, ni filandres,
et, si elles existent, elles sont censées noyées dans le principe colorant. C'est donc aux lois de la structure intérieure de la pierre, favorisée par la taille en goutte de suif
relevée, ayant la propriété de ne pas rompre les rayons du soleil, en les portant à un point de contact où ils sont réfléchis,
qu'on doit recourir pour l'explication du phénomène de l'étoile
et de sa mobilité limitée; mobilité qu'on dirige à volonté par
un léger mouvement de la main, soit miroitante ou à anneaux
concentriques, ne parcourant du point du centre qu'une partie
de la pierre subordonnée au degré de convexité qu'on lui a
donné. Examinons ce qu'opère la taille dans cette hypothèse.

J'ai une double pyramide à six faces (*Voy*. pl. VII, fig. 48);
je la coupe parallèlement à la base, environ à mi-hauteur,
d'où résulte un hexagone; en regardant la section directement (fig. 49), si je fais disparaître les arêtes de ce qui reste

des faces en les arrondissant, j'aperçois une étoile composée de six faisceaux de rayons en symétrie. Tous les rayons (fig. 50) d'un même faisceau vont se réunir à un même point de la circonférence, selon que la pyramide l'était plus ou moins elle-même. Cette figure n'est visible dans les corps diaphanes que par l'intervention du soleil : elle pourrait néanmoins être reconnaissable à la simple lumière, quand même la substance montrerait de l'opacité; il suffirait, pour l'obtenir, que les lames ou feuillets qui la composent eussent des couleurs variées. Tels sont les effets de cette taille sur les pyramides à six côtés; la géométrie en reconnaîtra la justesse.

Je me suis plus d'une fois porté, par la pensée, aux mines de saphirs du roi de Candy, à Ceylan : je crois que je saurais en choisir (fig. 51) qui offriraient, étant taillés, deux étoiles s'entrecroisant à des profondeurs différentes, celle du dessus plus lumineuse et plus régulière (fig. 52 et 53); mais l'extrême difficulté d'en obtenir m'a fait tourner mes recherches sur les produits d'Europe.

Si l'on taille un cristal de roche dessus et dessous à cabochon, dans des dimensions exactes, et que la circonférence de la pierre, qu'on nomme *filetti*, soit perpendiculaire à l'axe supposé de la pyramide, on verra un point très-éclairé, une espèce d'étoile, quelquefois deux, dont les rayons mobiles sont un peu moins prononcés que dans le saphir, ce qu'on peut attribuer à la différence de la matière, moins homogène et sans couleur. Il est à croire que la disposition de ce travail sur de semblables pierres n'aura pas manqué de figurer parmi les astéries de l'antiquité, et qu'il aura augmenté le nombre de celles dont les anciens se croyaient possesseurs.

Fixé long-temps à combiner toutes les probabilités sous un point de vue plus grand, par rapport au double sens que nous ont laissé les anciens sur l'astérie, j'ai porté mon attention à des cristaux parsemés de parties étoilées. Ce phénomène ne saurait être attribué à la taille, puisqu'on les voit tels au sortir de la mine : ils furent trouvés à Oisan, département de

l'Isère, dans une des fouilles que l'on faisait alors pour ma manufacture ; ce n'est point un fait isolé ; presque tous les prismes qui ont été tirés de cette grotte ont offert des étoiles plus ou moins nombreuses ; il est même rare qu'elles ne soient pas bien conformées. Je possède un de ces cristaux de 7 lignes de long sur 5 de large (0 m. 16 de long, sur 0 m. 011 de large) présentant dans son intérieur six étoiles extérieurement lumineuses, d'un luisant fort vif, non mobiles, que le simple jour éclaire sans l'intervention du soleil ni de la taille ; elles sont parsemées assez uniformément. Ce phénomène qui doit paraître singulier, servira à nous rendre raison du prestige merveilleux de l'astérie, bien plus caractérisée que celle de Pline, qui a paru si long-temps inaccessible aux recherches des naturalistes et des physiciens. Pline voulut même que l'on reconnût des étoiles dans la sandarèse ; c'était là encore un abus, puisque cette pierre n'a d'autre caractère que celui de renfermer des gouttes d'or qui y brillent [1].

C'est un axiome aujourd'hui reçu qu'un accident, ou un agrégat partiel qui affecte un corps, n'en altère point la nature, quoiqu'il en occupe une partie ; il le modifie à la vérité, mais sans lui faire changer de nom. Puisqu'il paraît bien assuré que les prétendues propriétés de l'astérie ne sont que les effets de la taille ou des accidens qu'on observe dans des matières très-connues ; que le commerce et les cabinets ne présentent aucune substance qui lui soit particulièrement dévolue, comme constituant un genre particulier ; ne sommes-nous pas fondés à dire que les anciens n'ont établi l'existence de cette pierre, que

[1] Cognata est huic (Anthrasiti) sandaresus quam aliqui garamantilem vocant nascitur in India, loco ejusdem nominis. Gignitur et in Arabia ad meridiem versa. Commendatio summa, quod velut in translucido ignis obtentus celantesque se transfulgent aurea gutta semper in corpore, nunquam in cute. Accedit religio narrata, a siderum cognatione, ab inspectoribus, quoniam fere stellarum hyadum et numero et dispositione stellatur, ob id a Chaldæis in ceremoniis habitæ.

PLINE, liv. 37, chap. 6.

d'après un système de pure imagination ; à parler exactement, il n'y a point d'astérie proprement dite ; je me range donc du côté des physiciens qui ont refusé de reconnaître le petit cailloux trouvé au hasard, par M. Lehmann, pour la vraie astérie de Pline, qui lui-même taxe les Grecs de folie d'avoir forgé à plaisir tant de noms pour les donner à des pierres souvent d'une même nature, croyant par là les rendre plus admirables.

M. Lehmann ne nous transmet point son opinion sur les moyens que la nature a employés pour imprimer les figures étoilées de son astérie, imaginant que les naturalistes les plus consommés n'en viendraient peut-être pas à bout. Il nous cite, il est vrai, l'axiome de Platon, qui est que Dieu agit toujours géométriquement ; cependant l'avancement des sciences ne trouve rien d'utile dans cette assertion, quelque vraie qu'elle puisse être. On a pu s'en contenter dans ces temps reculés ; mais aujourd'hui qu'on exige plus de précision dans la manière de rendre ses pensées, on pourrait dire que tous les phénomènes de l'univers sont des effets d'un petit nombre de lois simples et uniformes. Du reste, rien ne saurait justifier sa trop grande réserve : une simple idée de son système eût toujours intéressé ceux qui sont privés de voir sa pierre ; et, d'après ses conjectures, il est probable que nous lui aurions l'obligation d'avoir fait le premier pas vers la vérité. Je vais tenter de faire ce pas, en essayant de remonter à la cause des étoiles qui paraissent dans mon cristal astérie. Si l'on admet la pensée du père Beccaria, dont j'ai moi-même vérifié l'exactitude, que le cristal de roche est formé jusqu'au centre de lames constamment parallèles aux lames extérieures, étroitement et uniformément unies entre elles, la masse, quel qu'en soit le volume, est dès lors comparable à de l'eau de roche. Si au contraire l'union intime des lames qui forment autant d'hexagones emboîtés les uns dans les autres est interrompue quelque part, les vides, ou pour dire mieux, les petites désunions disséminées ça et là, occasionnent nécessairement des

illusions d'optique ; le renvoi des rayons qui ne saurait avoir lieu que dans une matière homogène et rigoureusement continue, présente alors le phénomène des étoiles, quelquefois situées sur les pyramides, mais le plus souvent à différentes profondeurs des pans de la colonne. Pour m'assurer de cette vérité, j'ai usé sur la meule du lapidaire, avec de l'émeri, mon cristal très-près d'une des étoiles, j'ai reconnu que deux parties étaient adossées sans lien, et j'ai détaché une face qui ne m'a opposé aucune résistance. Le vif poli de la nature qu'on y voyait, est bien propre à produire le jeu singulier dont nous parlons ; l'admiration s'accroît à raison du nombre et de l'uniformité de ses désunions partielles qui ne sont autre chose que de petits iris miroitans, disséminés dans un corps diaphane, comme seraient des paillettes ; ce qui produit un effet merveilleux.

Cette découverte, que j'ai faite par une heureuse circonstance, donne lieu au principe suivant.

Sous quelque apparence que les pierres se présentent à nous, dès que leur nature nous est connue, nous devons nous imposer de les rapporter rigoureusement au type auquel elles appartiennent, sans égard pour les singularités qu'elles peuvent offrir ; on doit se garder d'établir légèrement de nouveaux genres. La multiplicité qui n'en serait pas renfermée dans de justes bornes, ne pourrait que nous jeter dans une confusion pire que l'ignorance ; il est bien mieux de ne pas savoir, que d'avoir de fausses lumières. Les observations suivantes peuvent intéresser les curieux et les porter à de nouvelles recherches.

Le saphir astérie avec une étoile que l'art fait naître à volonté n'a rien de surprenant pour nous ; mais, si l'on trouvait un saphir clair en couleur qui eût les mêmes étoiles que mon cristal, on posséderait sans contredit la pierre astérie par excellence, puisqu'il présenterait les caractères les plus analogues au nom d'astérie dans toute son acception ; il offrirait l'image la plus naturelle des lueurs ravissantes d'un crépuscule qui n'a pas encore terni l'éclat des astres dont le ciel est parsemé.

L'opale astérie ayant les qualités qu'on lui suppose, présentera les premiers feux de l'aurore, lorsque l'horizon se montre plus à découvert, et le spectacle imposant de l'éclair lorsqu'il perce la nue.

L'agate astérie, celui d'un brouillard assez léger, à travers lequel on découvre le firmament.

Enfin le cristal astérie nous donnera l'idée d'une neige clair-semée, qui nous laisse apercevoir la voûte du ciel blanchie et rayonnante d'étoiles que nous voyons même alors plus lumineuses.

C'est ainsi qu'on peut rapprocher, par un parallèle réfléchi, les phénomènes de la nature, qui paraissent n'avoir entre eux que des rapports éloignés.

Je laisse le lecteur dans l'étonnement que doit exciter la comparaison des effets divers de l'astérie avec ceux du grenat dont nous avons parlé.

DE L'ESCARBOUCLE.

(Le carbunculus des anciens, l'antrax des Grecs.)

La prétendue propriété qu'attribuaient les anciens à l'escarboucle de luire dans les ténèbres, paraît plus que douteuse. On voit que les auteurs du moyen âge ne connaissaient point de pierre qui eût cette particularité, et qu'ils n'en ont parlé que sur la parole de leurs devanciers. D'après les descriptions ou plutôt les redites nombreuses qui ont eu lieu dans ces différens temps, et qui ne fournissent pas des lumières propres à mériter votre confiance, l'escarboucle était une pierre rouge imitant le feu d'un charbon allumé; les rubis de Baxos en Barbarie, les grenats, les vermeilles, les hyacinthes, les aumaldines, les alabandiques, l'améthyste même tirant sur le rouge, désignée par Pline sous le nom d'*Amétysontas*, étaient différentes espèces d'escarboucles que ce mot générique exprimait. Pline les distingua par *sandrastos, lychnitis, jonis*. Enfin il y comprend

une sorte de rubis surnommée authracitis, qu'il dit ressembler entièrement à un charbon allumé; cependant, au travers de ces noms barbares, on aperçoit que l'espèce d'escarboucle qui a possédé le degré d'estime le plus grand, sous le rapport de sa ressemblance avec le feu, était la garamantite des anciens, le grenat des modernes. Théophraste paraît entrer dans ce sens, lorsqu'il fait mention de la pierre incombustible des environs de Milet; il ajoute qu'on la nomme aussi escarboucle de ce que le feu ne l'affecte pas. Sans doute que l'on connaissait alors une espèce équivalente au grenat vermeil de Bohême, ce qui n'empêche pas qu'on ait également compris sous cette dénomination les rubis; en effet, Garzia, Portugais, ayant long-temps habité les Indes en qualité de médecin du vice-roi, dit : « Que l'espèce la plus noble du rubis est » l'escarboucle, non pas qu'il ait la vertu de luire dans les té- » nèbres, mais parce que sa clarté est plus vive que celle des » autres pierres rouges; l'opinion, ajoute-t-il, où l'on est que » cette pierre luit dans les ténèbres est absolument fausse. » Quant aux étoiles ardentes qu'on prétendait apercevoir et qui paraissaient s'enflammer aux rayons du soleil, elles étaient purement l'effet de la taille (*Voy*. Astéric). L'escarboucle des anciens n'est donc qu'une illusion aux yeux des modernes; cependant on peut admettre qu'un rayon de lumière portant convenablement sur un rubis arrondi et poli, par rapport à la position de celui qui le regarde, peut ressembler à un charbon ardent.

DE L'ALMANDINE OU ALABANDICE [1].

Théophraste ne parle pas de l'almandine; il paraît que Pline est quelquefois tombé dans l'erreur, relativement aux autres Grecs, près desquels il ne s'est pas toujours appuyé pour ses

[1] Du nom d'Alabanda, ancienne ville de Carie dans l'Asie-Mineure, d'où on les tirait.

descriptions. Cette pierre des anciens n'est pas énoncée par des caractères suffisans qui la fassent reconnaître des modernes. « Les almandines, dit Boot, disputent entre les grenats » et les rubis ; en sorte qu'elles paraissent des rubis de couleur » plus noire. Elles sont plus viles que les rubis, et ont des » forces plus obscures et plus faibles. » Je ne vois que la tourmaline rouge de l'île de Ceylan qui puisse s'en rapprocher ; on prétend qu'elle ne montre de la transparence que lorsqu'on la regarde entre le jour et soi, et qu'alors la couleur en est pâle. Tel est l'état actuel de nos connaissances à cet égard.

Le double sens que l'on peut donner à la plupart des définitions que les anciens nous ont laissées des gemmes a presque toujours occasioné de la diversité dans le sentiment des naturalistes, qui se sont efforcés de retrouver toutes celles dont il est fait mention dans les temps reculés. Il a fallu sans doute une persévérance inconcevable pour ne pas me rebuter des difficultés ; je ne croyais pas, en me consacrant à cette étude, être entraîné dans un labyrinthe aussi obscur : heureux du moins si j'ai pu, par mes grandes recherches, jeter quelque clarté sur cette matière.

FIN DE LA PREMIÈRE PARTIE.

SECONDE PARTIE.

DES PIERRES DEMI-TRANSPARENTES.

Les Italiens, d'après les Latins, ont donné le nom de *gemme* non-seulement aux pierres transparentes, mais encore aux demi-transparentes qui réunissent à la beauté des couleurs le tissu le plus délié, et la dureté convenable pour la gravure au touret.

Les Français ont appelé *pierres précieuses* celles qui ont un bien haut degré de transparence, et ils ont généralement compris sous le nom de *pierres fines* les demi-transparentes et les opaques qui pouvaient être également employées utilement dans les arts.

Puisque les Italiens se servent du nom de *gemme* pour désigner le mérite attribué au saphir, à la topaze et autres de cette catégorie, et qu'ils comprennent aussi sous la dénomination de *piètre gemmarie* une sardoine, une prase, une cornaline épurée, etc., tâchons de découvrir dans l'histoire de l'art la raison de ce mot : nous y trouvons d'abord qu'il ne porte ni sur l'essence des matières, ni sur les caractères qui en distinguent les espèces, mais uniquement sur la perfection de ces corps, soit simples, soit mixtes.

En suivant nos recherches, nous avons reconnu que les artistes grecs, et successivement les italiens, taillaient leurs gemmes en goutte de suif ou en cabochon plus ou moins relevé. Par ce genre, les pierres transparentes perdaient sans doute

de leur considération, elles tombaient dans la classe des demi-transparentes, et en avaient la ressemblance au point qu'il était difficile de distinguer, à coup sûr, une prase d'un péridot, une hyacinthe d'une sardoine : certaines topazes ne jouaient que les plus belles cornalines blondes. A la vérité, les pierres transparentes montraient presque toujours un plus grand éclat dans leur intérieur ; mais il devenait inutile, leur taille uniforme les ramenait à une application commune ; on ne pouvait les observer que sous un même aspect.

Comme les anciens ne connaissaient point les prodigieux effets des facettes et des reflets, et qu'ils ne faisaient cas des gemmes que pour les disposer à la gravure, alors leur objet chéri, les pierres demi-transparentes étaient même plus précieuses à leurs yeux, par l'extrême moelleux de leur tissu, que celles que nous croyons aujourd'hui devoir appartenir au premier ordre. Une autre considération leur faisait préférer les demi-transparentes, en ce qu'elles varient essentiellement, suivant les diverses positions dans lesquelles on les regarde, c'est-à-dire que, vues sous l'œil, et ensuite vis-à-vis de l'œil, elles présentent deux tons de couleur. A la lumière, la couleur se trouve agréablement modifiée, comme si on la voyait au travers d'une toile d'araignée, sans rien perdre de sa vivacité et de sa beauté, particularité qui devient un caractère pour les distinguer des transparentes, quand même elles présenteraient une taille uniforme.

Lors de l'invention de la taille au cadran, à l'aide des roues tournantes, les corps diaphanes reçurent des formes bien plus analogues à leur nature ; chaque face plane ajoutait de nouveaux reflets : on la vit briller de feux inconnus jusqu'alors. Sans doute qu'on fit les mêmes tentatives sur les pierres demi-transparentes, mais on dut reconnaître qu'elles n'admettaient pas la taille en polyèdre par rapport à leur texture ; on s'assura que la taille lisse, dont on avait usé jusqu'alors, était presque la seule qui leur convînt : ce fut à cette époque que s'établit, parmi nous, la distinction en pierres précieuses et en pierres

fines. Cependant elle laissa sans doute à désirer, attendu que tous les corps qui appartiennent à la première catégorie n'ont pas toujours les qualités qui les rendent précieux ; et que, dans la seconde, il y en a sans doute qui offrent à nos yeux étonnés le plus haut mérite, quoique leur nature exige la taille lisse, sans doute la plus simple. L'opale qu'on trouvera placée au premier rang de ce livre, ne serait-elle pas aussi noble que le rubis, le saphir, la topaze, et même que le diamant? Cette division de pierres précieuses et de pierres fines a pu avoir un but utile pour établir une ligne de démarcation entre les diaphanes et les demi-diaphanes ; mais elle n'est point celle de la nature, qui se plaît à répandre tour à tour, indistinctement, tantôt les effets les plus extraordinaires dans celles-ci, tantôt les plus merveilleux dans celles-là : d'où il résulte que l'épithète la plus éminente convient quelquefois même aux corps qui paraissent les plus communs au premier coup d'œil.

Les pierres diaphanes parfaites offrent une sorte d'uniformité : elle réside dans leur netteté, et au point précis de leur juste couleur ; mais il est extrêmement rare qu'elles offrent les mêmes phénomènes que les demi-transparentes et les opaques.

Les jeux de ces dernières sont infinis, et donnent lieu à de bien grandes réflexions. Nous avons eu occasion d'observer que les corps concrétionnés, c'est-à-dire ceux qui n'arrivent pas à une cristallisation déterminée, sont infiniment plus sujets à des mélanges, d'où résultent nécessairement des combinaisons variées qui les modifient de mille manières ; de sorte que nous serons tenus de faire mention, dans ce livre, de certaines pierres dont les espèces ont pour caractère la demi-transparence, quoique des accidens aussi nombreux que variés les offrent souvent avec des couleurs superposées qui sont opaques, comme on le voit dans les onyx. La taille est le régulateur pour déterminer, avec assurance, le genre auquel elles appartiennent ; une simple face polie suffit à des

yeux exercés. Pour acquérir des lumières dans cette partie de la lithologie, où les gradations et les successions sont si nombreuses, il convient de tenir constamment la marche de la nature, en évitant tout système qui pourrait en écarter. En effet, parmi les pierres, aujourd'hui l'une se fait particulièrement remarquer par le caractère singulier qu'elle présente ; demain, celle qui jouait un faible rôle montre des effets singuliers, qu'on n'avait pas eu encore sujet d'admirer dans son espèce.

Nous voudrions pouvoir entrer encore dans quelques explications au sujet de la demi-transparence même ; mais nous n'avons pas de mesure connue qui détermine avec justesse le point précis entre la diaphanéité et l'opacité parfaite. Nous jugeons, au reste, qu'on pourrait disposer la plupart des pierres demi-transparentes dans un ordre de choses qui passerait, par gradation, de la demi-transparence exacte à l'opacité presque absolue ; nous nous flatterions de trouver dans l'art de la taille des moyens d'en varier les nuances, même dans celles d'une seule espèce, et de leur donner des formes ménagées au point qu'on ne pût pas saisir le passage d'une espèce à l'autre. A la vérité, ce projet, qui ne laisserait pas d'avoir ses difficultés, exigerait des recherches et des combinaisons dont on ne trouverait pas sitôt le terme.

Si, dans la classification des pierres demi-transparentes, nous voulions nous assujettir rigoureusement à un point de lumière déterminé, nous serions forcés d'établir des divisions nombreuses, et exposés à placer les individus d'une même espèce dans différentes classes, puisque non-seulement des pierres d'une même sorte ont différens degrés de limpidité, mais il n'est pas extrêmement rare de voir, dans un même morceau, toutes les nuances fugitives qui mènent successivement à l'opacité.

DE L'OPALE.

(Le pœderos de Pline [1].)

On la distingue en orientale et en occidentale. L'opale est de toutes les pierres la plus étonnante, puisqu'elle rassemble communément en elle les différentes couleurs des autres; de tout temps elle a causé l'admiration des peuples qui la connurent. Les Indiens l'estimèrent autant que le diamant, et même encore aujourd'hui, on y reporte d'Europe ce qui est rare avec d'énormes bénéfices. On sait la haute idée que les anciens Romains s'en étaient formée. Pline parle avec étonnement d'une opale de la grosseur d'une aveline (petite noisette). Nous aurons lieu de rappeler dans la suite le grand enthousiasme et l'attachement que le sénateur Nonius avait pour l'opale dont il était possesseur, puisqu'il subit l'exil plutôt que de la céder à Marc-Antoine.

Le grain de cette pierre est d'une extrême finesse, ce qui la rend susceptible de recevoir un très-beau poli quoiqu'elle soit peu dure; sa pâte tient communément d'un blanc plus ou moins azuré. On regarde comme la plus parfaite des opales celle qui est demi-diaphane, réunissant dans son intérieur le rouge de feu du rubis, le vert gazon de l'émeraude, le jaune d'or de la topaze, quelquefois même le bleu épuré du saphir. Cette substance inappréciable présente souvent des jeux extraordinaires; les plus estimées sont à grandes lames et à paillettes. Une variété singulière darde, à travers d'une teinte sombre, l'éclat d'une langue de feu, et paraît un charbon ardent; elle est fort rare, néanmoins son éclat concentré fait qu'on l'estime moins pour l'ornement. Il y en a qui se montrent défectueuses au premier abord, dans lesquelles les curieux voient souvent des choses qui excitent leur admiration, surtout si

[1] Quartz resinite opalin de M. Haüy, et quartz chisinite opalin de M. Pujoulx.

elles présentent certains phénomènes qui ont de la ressemblance avec les phénomènes célestes. Tel était un brut d'opale, ou à peine ébauché, pour la taille duquel je fus consulté; d'un côté il offrait diverses couleurs, de l'autre il présentait de larges taches calcédoineuses étant situées de manière à anticiper les unes sur les autres. En abattant par la taille ce qui paraissait étranger à cette pierre, les belles couleurs gorge de pigeon qu'on y voyait déjà paraître auraient été notablement affaiblies; mon avis fut qu'on pouvait se servir des défauts qui la pénétraient, jusqu'à une certaine profondeur, pour en accroître le mérite, et sa taille fut conduite de manière que les parties calcédoineuses ressemblèrent à des nuages plus ou moins éclairés, d'où s'élançaient des feux rayonnans. Cette pierre, qui n'eût été qu'une masse très-insignifiante sans l'art, présenta l'effet singulier de l'éclair, et quoiqu'elle fût d'un petit volume, on peut juger du haut prix qu'elle acquit par cette disposition.

Toutes les belles couleurs qu'on admire dans cette pierre n'y résident pas substantiellement, comme l'a cru Robert Berquen, qui suppose sans fondement que l'opale doit nécessairement être formée de terres de différentes couleurs, pour produire les effets qu'on y admire. Le sentiment de cet auteur se dément par le fait; car, si on en diminue l'épaisseur, soit en la rompant, soit en la sciant, ses couleurs disparaissent, ou, s'il en reste, elles sont affaiblies au point de ne plus montrer que des effets languissans.

Opale d'Orient.

L'opale a été connue du poète Orphée; il la dit être très-agréable à Dieu, et la peint, dans un de ses poëmes, comme un garçon d'une très-belle figure. Comme la recherche des gemmes s'est faite, en Orient, bien des siècles avant qu'elles fussent connues en Europe, on peut inférer qu'il a dû parler de celles qu'on trouvait déjà alors dans ces contrées éloignées,

sans néanmoins nous instruire quel était le site naturel de cette sublime production.

Pline, dans son 37ᵉ livre, chapitre 6, nous dit : « Les opales » ne naissent autre part que dans les Indes. » Gimma, dans sa Physique souterraine, rapporte, d'après Cardan, qu'on trouve les opales dans l'île de Ceylan ; d'autres auteurs en attribuent l'origine à l'Arabie, à l'Egypte et à l'île de Cypre. Tavernier a avancé long-temps après qu'elles ne se trouvaient qu'en Hongrie ; mais ce n'est qu'une assertion vague. C'est peut-être ce qui a donné lieu à un amateur d'adopter la même opinion. Cependant il n'y a pas de doute que l'Orient ne soit le pays où résident les plus belles opales ; tel a été le sentiment de Berquen, de Guettard, de Poujet, de Dutens, de Besson, de Délius, et tel est celui des gens de l'art.

Les deux plus belles opales, et les plus grandes qui aient paru en France dans le siècle dernier, appartenaient à MM. de Fleury et Daugny. L'opinion de ces deux amateurs très-instruits, sur cette espèce de production, équivalait alors à une décision académique. Celle de Fleury était ronde, de la grandeur d'un franc ; l'autre ovale (*Voyez* sa forme, pl. VI, figure 173), et l'on regardait leur étendue pour des merveilles étonnantes. Lors de la vente du précieux cabinet Daugny, son opale, réputée orientale, passa dans les mains de M. le comte de Waliski, Polonais fort riche en curiosités de ce genre : on y admire de nombreuses paillettes lumineuses ; il la nomme opale arlequine, parce qu'elle offre, dans un petit espace, différentes couleurs très-vives, fort rapprochées les unes des autres ; elle est très-belle.

La grande opale qu'on voit au cabinet de l'empereur, à Vienne, a été reconnue par le savant minéralogiste Besson, pour orientale. On verra, dans le chapitre suivant, que M. Frangoll Delius, conseiller des mines d'Autriche, pense de même : cette pierre a une forme irrégulière ; elle est en outre remplie d'une infinité de retraites ou fêlures qui la déparent infiniment.

L'opale dont j'ai été le possesseur est admirable par sa

grandeur extraordinaire et par la beauté de ses jeux. Tous les amateurs et connaisseurs qui l'ont examinée sont convenu qu'elle est en ce genre la plus étonnante de celles connues. Je la soumis au scrupuleux examen de lapidaires habiles ; ils y aperçurent ce que j'avais reconnu, la taille des orientaux, de légers chevages, dans plusieurs endroits, extrêmement vifs, qui ne sont aucunement le style de Européens. En la touchant successivement sur deux meules, ils la trouvèrent d'une dureté plus grande que celles de Hongrie, d'une pâte plus épurée, d'un poli éclatant, sans être gras, montrant des couleurs très-vives qui caractérisent cette espèce noble de l'Orient. Elle est passée entre les mains de M. Alphin, négociant en diamans et pierres précieuses.

Sa pesanteur spécifique est de 2, 55, elle raye légèrement le verre blanc ; sa cassure conchoïde très-luisante, offrant des dimensions larges.

Opale de Hongrie.

A quelques milles d'Esperies, vers les montagnes Karpatiennes, est la seigneurie nommée Peklin, d'où dépend le village Czernizka; c'est auprès de ce village qu'est la montagne qui produit les opales.

Les détails que j'ai reçus de Raob en Hongrie, portent que cette minière fut, dans l'origine de sa découverte, simplement fouillée au hasard sur différens points : qu'aujourd'hui elle est exploitée régulièrement et avec méthode ; cependant on n'a point encore fait de recherches dans l'intérieur de la montagne, quoique la superficie en ait déjà été toute bouleversée.

La vraie matrice de l'opale n'a pas plus de 4 à 8 mètres d'épaisseur sous la terre végétale ; c'est une couche continue, peu dure, graniteuse, ressemblant au porphyre par sa couleur fleur de pêcher tachée de blanc. Au-dessous de ce premier filon est une roche plus dure ; d'après ce qu'on m'en a dit ;

il paraît que la minière des opales s'étend jusqu'auprès de Cassovie.

Les habitans, en labourant leurs terres, nous dit M. Frangoll Delius [1], trouvent assez souvent les plus belles opales, surtout quand de grandes pluies ont lavé et entraîné la superficie des terres, et, malgré les plus sévères défenses du roi de Hongrie, ils les vendent à des juifs, qui les revendent quand ils le peuvent pour des opales orientales.

Il paraît que nombre de naturalistes classent l'opale parmi les pierres siliceuses auxquelles elles n'appartiennent assurément pas. Bruckmann, dans son Traité sur les pierres précieuses, est le premier et le seul qui l'en ait justement exclue; son opinion sur l'opale n'en est pas moins erronée en ce qu'il suppose qu'elle est une vitrification occasionée par les feux souterrains.

M. Bossi, ci-devant conseiller d'état du royaume d'Italie, amateur très-éclairé, qui a été à cette minière, croit que l'opale est le résultat de la décomposition du schorl, du felspalt et du granit, d'après ce qu'il a cru voir en descendant dans la mine, où il a trouvé une roche véritablement graniteuse. Ce sentiment diffère beaucoup de celui de M. Delius, suivant lequel les principaux élémens de cette pierre sont les mêmes que ceux qui composent la terre à porcelaine noble, et qu'elle se cristalliserait si elle trouvait un espace convenable dans sa gangue; que le plain de la pierre-matrice est sans doute le motif pour lequel on trouve si peu de grosses opales; qu'elles offrent presque toujours des irrégularités qui, devant être rectifiées par la taille, perdent nécessairement de leur volume; qu'il en est dont les défauts ont pénétré en partie dans la gangue, et que, pour les en dépouiller, on doit les di-

[1] Voyez Mémoire sur les opales de M. Frangoll Delius, conseiller-commissaire des mines d'Autriche; traduit par M. Besson, sous-inspecteur des mines de France.

minuer jusqu'à ce qu'elles soient nettes ; raison pour laquelle les opales sans taches sont rares et d'un haut prix.

Suivant Delius, la pierre-matrice de l'opale est d'un jaune gris, constamment argileuse, arénacée, peu dure, et contenant beaucoup de fer; que si l'on en fait calciner un morceau, il devient rouge dans les globules opalins qui s'y trouvent disséminés; que, dès que l'eau parvient à s'y introduire, elle se combine, dans son passage, avec le fer, entre dans la composition de l'opale encore molle, et, en s'y fixant en quelque sorte, occasionne la matière inflammable à laquelle notre auteur attribue en partie ses belles couleurs, développées par la chaleur du soleil.

Il ajoute que, dans les lieux où l'eau abonde, les opales y sont tendres et friables au point que leurs parties n'ont presque pas de liaisons : dans cet état, elles ne sont pas susceptibles d'être travaillées ; mais, si elles restent exposées à l'air libre et au soleil seulement quelques jours, elles deviennent dures, leurs parties se rapprochent, se consolident et acquièrent alors seulement la dureté d'une pierre; qu'elles conservent, malgré cela, encore beaucoup d'humidité qui les empêche de parvenir à la dureté des corps diaphanes du premier ordre. Si on les laisse, par exemple, un été entier exposées à l'ardeur du soleil, elles y deviennent, à la vérité, plus dures, mais il s'y forme une innombrable quantité de petites fêlures ou retraites ; qu'il faut bien que les opales orientales soient de même nature, car celle qui se trouve au cabinet impérial de Vienne, dont on admire la grandeur et la beauté, et qui passe pour une vraie pierre d'Orient, est également remplie d'une immense quantité de fentes et de fêlures.

Cet auteur nous apprend encore que les opales de Hongrie nouvellement sorties de la terre, mesurées au compas, deviennent sensiblement plus petites, et qu'exposées à l'air, sur un poêle chaud, ou au soleil, en général elles y gagnent leurs couleurs, la violette se montrant la première, et ensuite les autres ; mais les couleurs qui se développent à l'aide de la cha-

leur du poêle n'auront pas, à beaucoup près, autant d'effet que lorsque c'est la chaleur du soleil qui agit sur la pierre.

M. Delius n'admet pas que les couleurs de l'opale proviennent de la réfraction de la lumière; la preuve qu'il en donne est que, si on expose au soleil deux opales pareilles en couleur, en tissu et en finesse, il peut arriver que l'une reçoive de nouvelles couleurs et que l'autre n'en prenne pas, quand même il surviendrait, à toutes deux, des fentes ou des retraites. Ma manière de penser diffère de ce savant, parce qu'il peut se former dans l'intérieur de l'opale des fissures que la vue ne saurait discerner, et qu'elles ne sont pas toujours situées de manière à causer des effets distincts; car, si l'on tient entre les doigts une opale par les extrémités de son plus grand diamètre, et qu'on la regarde dans son plus grand jour, il y a nécessairement alors une confusion de reflets, et l'on voit naître, uniquement à l'angle opposé, une espèce de flamme : au contraire, si elle est examinée sous l'œil, on y admire diverses couleurs, plus ou moins vives, plus ou moins nombreuses à raison de la disposition des parties, de l'épaisseur, de l'arrangement et des sinuosités des lames, qui paraissent occasionées dans l'opale par d'imperceptibles désunions, comme dans l'iris, avec la différence que dans celle-ci elles peuvent être produites par une cause bien différente : on conçoit combien les inclinaisons peuvent varier, raison pour laquelle il est si difficile de rencontrer deux opales parfaitement uniformes. En examinant, par exemple, les globules de savon et d'eau à l'instant qu'on les forme, on ne voit autre chose qu'une teinte laiteuse, parce qu'alors les épaisseurs sont égales, lorsque peu à peu l'eau savonneuse s'affaissant par son propre poids, et les épaisseurs devenant inégales, on voit naître aussitôt toutes les belles couleurs de l'arc-en-ciel. La matière de l'opale, communément laiteuse, a, plus que tout autre corps, les propriétés éminentes qui en rendent les effets ravissans. Le sens convenable dans lequel on l'entame est la taille en goutte de suif, qu'on lui donne en levant dans un

endroit ce qu'elle laisse de plus dans un autre, ce qui concourt à faire paraître avec plus d'énergie ses belles couleurs. Il faut convenir que l'idée de la matière inflammable dont parle M. Delius ne doit pas être rejetée avant de la soumettre à un nouvel examen.

Si les opales de Hongrie sont inférieures, par rapport au commerce, à celles d'Orient, en ce qu'elles se montrent communément avec des couleurs moins nombreuses et moins vives, leur pâte, qui ne diffère pas quant au fond, offre à l'observateur des variétés très-intéressantes qui n'existent peut-être pas ailleurs.

On trouve en Hongrie des opales noires du plus grand éclat; elles n'ont que le défaut d'être friables.

On en voit, nous dit M. Delius, de jaunes qui ressemblent à la topaze du Brésil; celles-ci sont dans un état presque de transparence, et jouent avec d'autres couleurs : elles sont très-rares.

Les bleues de ciel ne jouent pas avec d'autres couleurs; elles ne sont pas communes.

Les vertes passent pour les plus belles : on y voit, au moindre mouvement, des couleurs bien variées; la couleur verte se change en pourpre, en violet, en couleur de feu : on les tient à un très-haut prix.

Ces opales, quelle que soit leur couleur, en les exposant au jour, se montrent toujours couleur de feu; le prix de cette production de la nature est arbitraire, le poids n'en détermine pas la valeur.

On a trouvé, dans plusieurs autres endroits de l'Allemagne, des opales, mais elles ne sont pas irisées.

L'opale a été imitée, mais imparfaitement; c'est peut-être la seule pierre que l'art ne pourra pas contrefaire d'une manière utile.

On n'a pas décrit tous les jeux intéressans qui diversifient l'opale; ils peuvent avoir lieu dans les différentes contrées, et il n'y a point de démarcation prononcée à cet égard. Je possède

un morceau qui tient décidément à la pâte de cette pierre; et, quoiqu'il soit privé des couleurs changeantes, il n'est pas moins remarquable par sa singularité : une de ses extrémités, presque diaphane, présente la variété chrysopale [1] des antiquaires; le milieu de cette pierre est barré d'une très-belle couleur de chair absolument opaque; l'intérieur de l'autre bout présente des grains couleur d'or, parsemés sur un fond orangé, ce qui offre dans cette partie, fortement translucide, le caractère prononcé de l'aventurine.

La taille de l'opale n'offre aucune difficulté dans la main-d'œuvre : on la forme, selon la disposition du brut, ovale ou ronde, et toujours lisse ; néanmoins cette pierre demande beaucoup de combinaisons et d'étude, puisque ses grands effets dépendent de certaines parties de la matière qu'il est si essentiel de ménager. Une opale qui aura une gangue calcédoineuse en dessous, montrera ordinairement des couleurs bien plus vives que celle de même épaisseur qu'on aurait dépouillée inconsidérément de cette croûte laiteuse si nécessaire à ses reflets.

REMARQUE.

On trouva, en 1783, une gravure représentant un lion de face : la pierre s'annonçait pour une opale qui avait souffert le feu ; mais ceux qui la virent ne purent pas assurer qu'elle fût de cette nature, quoiqu'elle en eût l'apparence. Il paraît que les anciens ne devaient pas aimer à graver l'opale, par son peu de dureté, et parce qu'ils la regardaient comme une

[1] On nomme chrysopale, et quelquefois girasol, l'opale d'un blanc de lait, mêlé de jaune, et qui montre sur ses bords un feu aurore mis à découvert par la taille : or, cette dénomination et beaucoup d'autres n'ont d'extension, qu'à raison du point de vue sous lequel l'art nous offre les productions de la nature. Il en est de même des opales onyx qui ne sont autre chose que deux plans minces unis ensemble, l'un irisé et l'autre calcédoineux.

des plus grandes merveilles de la nature. On la respecta moins dans la suite; cependant, en y faisant attention, on voit qu'ils se déterminèrent de n'employer à cet art que celles trop laiteuses, ou ayant, par leur nature, des formes peu avantageuses : on voit, au Muséum de la bibliothèque de Paris, un Louis XII sur cette substance. Je dois parler du sujet représentant Juba le fils, roi de Mauritanie; tête jeune et sans diadème, mais avec un sceptre, de la collection d'Orléans, qu'on voyait sous le n° 197.

Une belle gravure, incontestablement antique, sur chrysopale, a pour sujet la déesse Sapho; elle faisait partie de la collection de M. de Cunico de Casal.

J'ai vu, sur opale onyx, une tête de Méduse antique, mais qui avait été retouchée par un main moderne; le sujet est blanc opaque, et le fond opale, irisé : cette pierre rare embellissait le cabinet de M. Genevosio, de Turin.

DE LA PRIME OPALE DE HONGRIE.

(L'opal matter des Allemands.)

Ce nom convient à l'opale enveloppée de sa gangue; on y en voit souvent cinq à six dans un bien petit diamètre, qui s'y trouvent comme enchâssées et collées. Cette gangue est d'une opacité absolue, de la couleur du vieux bois de noyer, très-poreuse et tendre, ayant néanmoins assez de corps pour qu'on puisse en former de bien jolies tabatières et autres raretés. Ces bijoux ne laissent pas que d'exiger de grands soins pour les former, tant la matière est fragile; c'est au moyen du sciage qu'on voit paraître les petits corps opalins dont la coupe, en différens sens, les offre avec le prestige des plus vives couleurs de l'arc-en-ciel, au milieu de la gangue, qui leur sert de ciment, et qui concourt à en augmenter les effets.

Le travail de la prime opale et de l'opale n'est ni pénible, ni difficile; l'émeri le moins dur dompte cette substance, et

l'on peut même y substituer de la poudre de grès du Levant, connue par les artistes sous le nom de *Pierre à l'huile*. On donne la seconde main sur des courroies de peau, avec de la pierre ponce impalpable, et le dernier poli s'opère au moyen du tripoli le plus doux, ou avec le rouge dit d'Angleterre, sur une roue de bois tendre, recouverte d'un papier lisse et sans colle.

DU GIRASOL OU PIERRE DU SOLEIL.

(La fausse opale de la plupart des anciens [1].)

C'est à l'art que nous sommes redevables du prestige qu'on admire dans le girasol : tous les corps durs, demi-diaphanes, d'un blanc de lait ayant une teinte de jaune, en offrent l'apparence ; il suffit de former une lentille dont la convexité soit combinée de manière à réunir la masse des rayons incidens en un point central, et les disposer à se montrer rassemblés dans la pierre ; on obtient, par cette voie, un point lumineux imitant le soleil, dont le moindre mouvement de la main produit une sorte de radiation : c'est ce qui donne à cette pierre le nom de *Girasol*, c'est-à-dire de *Soleil qui tourne*.

La courbe dont nous parlons est particulièrement distinguée de celle des lentilles d'optique, en ce que ces dernières, étant plus aplaties, portent leur foyer en dehors, à différentes distances.

D'après les lois de l'optique, le peu de courbure de plusieurs girasols semble devoir placer le foyer au delà de la pierre, ce qui ne produirait plus l'effet du prestige. On peut répondre qu'il paraît que les parties colorantes, et la cohésion des corps qu'on y emploie, ont la propriété de plier plus sensiblement les rayons.

Les anciens n'ont eu que des idées vagues sur cette pierre ;

[1] Quartz résinite girasol de M. Pujoulx, l'oculus mundi de plusieurs minéralogistes du dernier siècle.

ils ont, il me paraît, long-temps parlé du jeu sans faire mention de la substance.

On ne doit point chercher le point éclairé du girasol dans l'adulaire, comme quelques savans le prétendent, et, selon d'autres, dans l'hydrophane de Caselette et de Baldissero, en Piémont : la première ne saurait produire l'effet du soleil, et les dernières, trop molles, n'ont rien qui, sous aucun rapport, puisse présenter cette particularité. On ne saurait trop voir et trop comparer en histoire naturelle ; j'ai cru, jusqu'en 1803, que nous n'avions pas de substances bien prononcées, c'est-à-dire des minières du girasol, et rien n'avait paru indiquer sa présence particulière dans le commerce et dans les cabinets, lorsque j'observai à cette époque, chez M. Faujas (Saint-Fond) un quartz brut opalin des roches de Kouliwan, en Sibérie, qui en montre les vrais caractères : à la vérité c'est une découverte assez récente, d'autant plus utile qu'elle va nous conduire à l'idée que s'en étaient formée les anciens. Cependant, comme la nature nous offre d'autres corps précieux propres à présenter les effets qu'on attribue au girasol, je crois qu'on me saura gré de les faire connaître ici.

1° On peut obtenir le girasol de l'opale d'un blanc de lait mêlé de jaune, c'est-à-dire d'une pierre de cette espèce à qui la nature n'a pas tout accordé, et qui peut être considérée comme une demi-opale, puisqu'elle est privée de beaucoup de couleurs ; celle enfin que les antiquaires ont nommée *chrysopale*, par rapport à l'art de la gravure : on en voit dont la grande dépuration équivaut, en quelque sorte, à la transparence exacte.

2° Parmi les chrysolithes du Brésil, on trouvera la nuance propre à former une autre variété très-intéressante du girasol, au moyen de la taille ci-devant indiquée.

3° Les saphirs, d'un ton jaune et bleuâtre, rempliront également l'attente de ceux qui entreprendront de pareils essais ; ces sortes de pierres ont sans doute un vrai mérite, par la

juste mesure des deux nuances nécessairement légères qui, en se confondant, doivent concourir pour l'imitation du point du soleil.

4° La calcédoine de Cornowaille, l'agate cristalline des contrées orientales, les petits cailloux calcédoineux du mont Galdo, près de Vicence, qui ont un blanc laiteux mêlé de jaune, offrent les effets du girasol, plus ou moins prononcés.

Pour apprécier avec justesse ces différentes sortes de girasols, il faut nécessairement en connaître la nature. La roue du lapidaire peut sans doute établir des comparaisons entre elles ; mais il est à observer que le degré éminent de dureté d'où résulte l'éclat supérieur du saphir et de la chrysolithe ne contribue point ici à l'effet du rayonnement par excellence, puisque l'opale azurée teinte de jaune, qui donne une fort jolie pierre de ce genre, est une des plus tendres.

La valeur du girasol est arbitraire ; son prix tient au degré de beauté qu'on y observe. Cette pierre a pu, dans un temps, être prise pour une variété de l'astérie.

REMARQUE.

Les anciens ont très-peu gravé sur le girasol ; je connais cependant un masque tragique de femme, avec une palme placée à son côté. C'est un ouvrage très-soigné de Dioscoride, appartenant à M. l'abbé Pullini.

DE L'AVENTURINE.

Comme l'aventurine naturelle tire son nom de l'aventurine factice, je crois convenable de faire premièrement l'histoire de celle-ci, qui est une merveille dans l'art de la verrerie. J'avais depuis long-temps ouï dire que la découverte de cette composition fort jolie était due au hasard ; un ouvrier de cette partie, que je questionnai à l'île Murano près de Venise, où

sont leurs fusines d'émail et de verre, me le confirma. Un maître d'atelier, dit-il, laissa tomber, casuellement, dans son fourneau, qui tenait du verre en fusion, des particules de laiton limé; la vitrification s'étant refroidie, il y remarqua des points, des paillettes d'un brillant d'or, qui donnaient à la masse le coup d'œil le plus intéressant; ce phénomène causa l'admiration, et ce procédé, que l'on ne cherchait pas, mérita le nom d'aventurine, qui signifie découverte faite par aventure. Cependant il n'en résulte pas que la limaille dont nous avons parlé, tombant dans le verre en fusion, produise cet effet : il paraît que les ouvriers des environs de Venise n'ont accrédité ce conte absurde que pour couvrir leur secret; j'ai des motifs pour avancer ce que je viens de dire. Passons aux travaux de la nature.

Jean de Laët donne lieu de présumer que le sandastros des anciens pouvait être une sorte d'aventurine naturelle; selon lui, cette pierre avait une couleur rouge ou de fauve clair, renfermant dans son intérieur un grand nombre de petits grains brillans dispersés avec une sorte d'uniformité. Il ajoute que sa grande beauté la faisait servir aux cérémonies religieuses des Chaldéens. Pline en distingue de deux sortes; il est à croire que la seconde espèce est celle à laquelle on donna le nom d'agate sacrée. Dans les temps postérieurs on perdit en quelque sorte de vue ce jeu de la nature : il paraît qu'on ne le connut point; on voit qu'ils répétèrent long-temps ce qu'en avaient dit les anciens. La découverte de l'aventurine factice réveilla l'attention; les savans et les artistes s'efforcèrent de chercher si l'on ne trouverait pas une vraie pierre digne de ce nom, et c'eût été bien peu connaître les ressources inépuisables de la nature, que de douter de l'existence de ce phénomène. On est enfin parvenu, vers le dernier siècle, au but désiré; mais il ne faut pas les chercher abstraitement dans la classe des pierres chatoyantes, quoiqu'elles en aient quelquefois le jeu. Je suis fâché de n'être pas à cet égard du sentiment de M. Valmont de Bomare. Les

substances suivantes offrent différentes variétés de l'aventurine.

On trouve quelquefois dans la pâte de l'opale des paillettes extrêmement divisées, de couleur d'or, souvent mêlées de petits grains noirs et blancs qui offrent à certains degrés l'aventurine; mais ce n'est pas dans l'opale qu'on peut espérer de rencontrer celles qui ne laissent rien à désirer.

On sait que l'agate renferme une immensité de jeux singuliers, et l'on peut dire qu'il n'y a pas de pierres qui en contiennent de plus étonnans. Cette substance, pour présenter l'aventurine de la manière la plus parfaite, doit être demi-transparente, et parsemée de paillettes d'or ou imitant l'or. Elle a un grand prix lorsque des gouttes de ce métal brillent dans son intérieur comme autant d'étoiles, et c'est là un de ses beaux effets; elle en offre un second peut-être plus singulier encore, c'est de réfléchir l'image du soleil dans toute sa rondeur, tandis que les autres pierres, telles que l'astérie, le girasol, etc., ne la présentent que dans un point, ou sous une forme allongée; mais pour que cette réflexion soit plus vive et plus éclatante, il faut que le hasard donne aux paillettes un arrangement concave en forme d'un miroir ardent, de sorte que, par cette disposition, l'œil voit d'abord de ce côté le phénomène dans toute son étendue et de la manière la plus frappante, tandis que le côté opposé, où les paillettes ont un arrangement convexe, produit sans doute un moindre jeu, puisque le regard ne peut saisir à la fois tout l'ensemble; dans ce cas il faut en varier les inclinaisons, et se contenter de l'admirer partiellement. Au rapport de M. Dutens, un joaillier de Vienne en Autriche avait une aventurine dont l'éclat était aperçu de vingt pas, quoique dans un endroit assez peu éclairé; elle était d'un jaune roux, ronde, de six lignes de diamètres (o. m. 014), en cabochon aplati : l'on en demandait 1,200 francs; celle de Daugny offrait même une beauté supérieure.

Je dois à la complaisance de M. l'abbé Borson, natura-

liste, la vue d'une calcédoine au milieu de laquelle on observe un sable de cuivre disséminé dans son intérieur, ce qui offre une variété intéressante de l'aventurine ; ce rare morceau fait partie de la collection de l'Académie royale des sciences de Turin.

M. Bossi, ex-conseiller-d'état du royaume d'Italie, m'a assuré avoir vu un morceau de jaspe aventuriné, dont les grains avaient une ressemblance parfaite avec ceux qu'on observe dans l'aventurine factice de Venise ; ils avaient l'air d'être tout autre chose que du mica.

On a trouvé, depuis peu d'années, dans les mines du nouveau royaume de Grenade en Amérique, des pantaures ou pierres précieuses de différentes couleurs, parsemées de petits grains d'or dans leur intérieur; cette première indication peut servir à vérifier un fait d'autant plus intéressant, que l'on posséderait alors un vrai filon d'aventurine, dont nous n'avons eu jusqu'à présent que des morceaux partiels trouvés accidentellement.

Il n'est pas rare de rencontrer en Piémont, près de Veillane, sur la route de Turin à Suze, une immensité de cailloux quartzeux et micassés qui présentent à quelque degré les effets de l'aventurine. Ces cailloux sont ordinairement translucides, quelquefois même opaques, d'une pâte peu fine ; il y en a de couleur de paille, tirant plus ou moins sur le blanc ou sur le jaune ; on en voit aussi d'un roux de tabac d'Espagne, qui imitent, à la vérité, avec plus de ressemblance la pierre dont nous parlons ; mais la nature ne lui a pas tout accordé. En général cette espèce d'aventurine, quelle que soit sa couleur, ne reçoit presque jamais un très-beau poli ; elle se montre poreuse dans tous les endroits où le travail de la taille a touché les paillettes de mica qui y sont renfermées ; si sa substance se trouvait plus fine et plus cristalline, les paillettes auraient plus d'éclat, elles paraîtraient dans toute leur étendue et non partiellement ; on les verrait faire partie de la pierre même, si leur nature admettait cette liaison, et c'est

alors qu'on aurait une sorte d'aventurine vraiment curieuse, ce qu'on ne saurait reconnaître dans cette espèce, quoi qu'en puissent dire des connaisseurs de Turin qui en ont de très-gros morceaux dont ils font beaucoup de cas. A la vérité, le hasard a conduit l'artiste à le polir sur une légère inclinaison de ses lames la plus propre à en favoriser les effets ; mais s'il arrive qu'il le fasse travailler en tout sens, j'ose assurer qu'il ne verra plus le même prestige. Je connus, bien des années avant, la prétendue découverte de M. Ludvig, l'aventurine de la combe de Suze, qui n'est autre chose que celle dont nous venons de parler. La même espèce se rencontre en Bretagne, ce que j'ai été à même de reconnaître par un morceau que m'a montré M. l'abbé Rochon, membre de l'Institut de France. La lepidolithe ressemble assez à l'aventurine du Piémont, mais elle est plus tendre ; ses couleurs sont le rougeâtre, le bleu violet clair, et le brun grisâtre ; la Moravie est leur lieu natal. La Bohême offre nombre de cailloux de quartz mi-cassés ou aventurinés ; l'on en trouve plus encore près de la Salzava.

On aperçoit quelquefois dans les cristaux de roche un sable pyriteux jeté au hasard ; il en est même qui ont dans l'intérieur des paillettes rouges et mordorées, et quand elles se trouvent disséminées à propos, l'effet en est charmant.

La nature offre quelquefois des aventurines noires à points blancs, et quoiqu'elles se trouvent moins communément, ce ne sont pas les plus estimées.

Le sinople, sorte de jaspe commun, très-ferrugineux, est une variété qui présente l'aventurine rembrunie.

Le spath fluor, ou chaux fluatée qu'on trouve dans le Derbyshire, en Angleterre, a très-souvent, dans son intérieur, un minérai extrêmement divisé de couleur d'or qui produit le jeu de la belle aventurine. J'en ai rapporté de mon voyage quelques morceaux de choix, auxquels il ne manque que la dureté pour être classés parmi les pierres fines intéressantes.

Je ne connais aucune pierre gravée sur aventurine ; la taille

lisse en goutte de suif est la seule dimension convenable à cette substance.

DE LA LUNAIRE OU PIERRE DE LUNE.

(On les distingue en orientales et occidentales ; ces dernières sont la matière du feld-spath connues sous le nom d'adulaires quand elles nous viennent du Saint-Gothard.)

Les anciens nommèrent lunaire une pierre tirant sur la blancheur du lait qui serait mêlé d'eau, mais vive, presque transparente, présentant, sous les différentes positions de l'œil, des teintes argentines et d'agréables ondulations chatoyantes. La lunaire du Saint-Gothard diffère absolument des corps en général qui offrent les effets du girasol, en ce qu'elle n'a point de jaune dans son intérieur ; d'ailleurs, son caractère éminemment chatoyant, l'empêcherait de produire les effets solaires ; c'est la seule qui ait une lueur dont l'intéressante blancheur azurée, et l'excessif brillant, ne peuvent se comparer qu'à l'effet éclatant de la lune pleine, d'où elle tira son nom. Elle fut connue de quelques anciens, sous les dénominations d'*astrios*, de *selenites*, de *lapis specularis* qui ne prévalurent pas.

Cette pierre, sous le rapport des arts, fut considérée, durant plusieurs siècles, avec une sorte d'admiration stérile, et tout ce temps fut perdu pour la science, qui ne retira aucune utilité de la simple contemplation. La substance dont elle fait constamment partie, est le résultat de combinaisons particulières qui produisent une suite progressive de passages, tous plus singuliers, dont l'un d'eux offre le chatoyement d'une manière bien admirable.

L'on assure que les premières lunaires qu'on a vues dans le commerce nous sont venues de l'Orient, et tout me porte à le croire, puisqu'il n'y a pas long-temps que nous connaissons celles d'Europe. La grande rareté des premières, la petitesse de leur volume, et le haut prix qu'elles avaient, ne permet-

taient pas trop de les sacrifier pour en étudier la nature; il aurait fallu des bruts qui ne parvenaient pas jusqu'à nous. On peut se livrer aujourd'hui à tous les essais sur cette substance de notre sol; mais il ne faut pas chercher la pierre de lune dans l'agate nébuleuse, ni dans l'opale d'un blanc de lait, comme le pense M. Dutens : il était réservé aux naturalistes modernes d'en arracher des roches immenses et des éboulemens de certaines montagnes primitives.

Il est à croire qu'on ne découvrit point d'abord la lunaire, on doit supposer même qu'on ne la cherchait pas, lorsque l'œil observateur trouva dans différens pays, et plus particulièrement au Saint-Gothard, une cristallisation assez remarquable pour fixer l'attention; on la nomme feld-spath [1], et c'est de cette substance [2] qu'on obtient non-seulement la pierre que nous décrivons, mais encore la plupart des jeux variés observés dans le labrador; elle est même bien supérieure, par sa grande limpidité ordinaire, et sous quelques autres rapports, à celle de cette dernière contrée; j'en ai recueilli moi-même au Saint-Gothard, qui, étant travaillées, présentent de très-belles et vives couleurs, ou de perles, ou d'aigues marines. Il s'en rencontre aussi, nous dit le père Pini, dont le changeant joue en deux couleurs, l'un perlé et l'autre rouge doré. Ce savant nous parle d'une sorte de macle de feld-spath que j'ai également trouvé; on croirait voir, après sa taille, la disposition de deux morceaux de marqueterie réunis en équerre, présentant alternativement cette lumière nacrée lorsqu'on la considère sous différens angles. J'ai fait former, d'un morceau de cette substance, un dessus de boîte qui est très-intéressant.

Le chatoyement plus ou moins grand qui s'observe dans la lunaire, ne dépend pas, comme le prétend Romé de l'Isle,

[1] Cette substance fut découverte par le père Pini; il nomme les parties qui ont un ton de lune adulaire de l'ancien nom de cette montagne. (*Mémoire minéralogique du Saint-Gothard*, année 1773.)

[2] Feld-spath nacré de MM. Haüy et Pujoulx.

de la méthode de tailler abstraitement cette pierre en goutte de suif; mais l'art consiste à en établir la coupe dans une direction inclinée aux plans des différentes lames, ou feuillets qui la composent, et c'est alors qu'elle se montre dans son plus grand éclat.

Les recherches que j'ai faites au Saint-Gothard s'accordent à celles du père Pini, et semblent prouver, que non-seulement tous les feld-spaths ne sont pas propres à produire le phénomène qu'on admire dans la lunaire, mais qu'il est bien rare de l'obtenir parfait dans ceux qui la donnent; il faut surtout une disposition régulière dans les premières lamelles entre elles, et que la matière servant à les unir ne fournisse que pour arriver à ce terme.

Il n'est pas rare de trouver dans le même bloc des parties plus ou moins dures; ici opaques, là, demi-diaphanes, ailleurs entièrement diaphanes, de manière que la nature paraît en quelque sorte se déceler sur les moyens qu'elle emploie pour causer le prestige lunaire.

Un même morceau présente une substance tendre offrant les couleurs de l'iris, effet qu'on peut attribuer à l'union un peu lâche des lames qui se trouvent quelquefois ondulées, ou plus ou moins épaisses dans certaines parties.

On voit souvent adossée aux parties irisées, une matière plus dure montrant la lueur lunaire communément d'un blanc de lait.

On trouve ensuite un nouveau degré de dureté ; ici le feldspath a entièrement perdu l'éclat lunaire et est passé dans un état de diaphanéité ressemblant beaucoup à celle du cristal.

Ce qui doit mettre le comble à l'étonnement, et fournir matière à bien des réflexions, c'est que, si quelques fragmens parviennent à la diaphanéité complète, ils ont un droit bien décidé, quand ils sont taillés, à être placés parmi les pierres précieuses incolorées du second ordre. Ne serait-on pas autorisé à présumer que la lunaire d'Orient présente un passage à plusieurs belles pierres de ces contrées, tels que les corindons hyalins,

auxquels on remarque souvent un caractère chatoyant partiel, soit qu'il se montre dans l'intérieur par taches ou sur les bords?

La raison qu'on peut donner des différences qu'on peut observer dans le feld-spath, c'est que, dans le premier cas, la matière cristallisable n'a pas pénétré dans un ordre régulier, et assez savant, les lamelles comme dans le second; et que, dans le troisième, elle a pénétré non-seulement les interstices des lamelles, mais encore les lamelles elles-mêmes, de manière à occasioner leur transparence. La blancheur et le chatoyant de la lunaire ne conservent ce jeu, assez rare à obtenir d'une certaine grandeur, que par une juste et légère proportion de cette espèce de gluten limpide, qui ne doit s'y insinuer que pour lui donner de la consistance et un degré de dureté que le feld-spath, vraie substance de la pierre de lune, n'avait pas lors de sa première formation. Quoi qu'il en soit de mes idées, je les donne de bonne foi et sans prétention, en les soumettant, avec la défiance convenable, à l'examen des physiciens. Je les invite à rompre, faire scier, tailler et polir de ces sortes de pierres auxquelles ils trouveront peut-être encore d'autres propriétés qui m'auront échappé.

La forme naturelle la plus fréquente du feld-spath est un prisme quadrangulaire coupé obliquement à ses extrémités. Il n'est pas rare aussi de le trouver en masse informe indéterminée; ce qui a donné lieu de croire à quelques naturalistes que l'une et l'autre variété en annoncent une dans ses combinaisons. Nous avons cru devoir éviter toute discussion à cet égard, en nous bornant à donner une idée simple du feld-spath. Il nous reste à faire connaître la différence qui s'observe entre la lunaire d'Orient et celle d'Europe, car toutes les occidentales ne se trouvent pas renfermées dans la seule montagne du Saint-Gothard.

Lunaire d'Orient.

La lunaire de ces contrées est plus grande que celle d'Europe, d'une pâte plus uniforme, et exempte de stries; mais je n'en ai jamais vu qui possèdent ce grand blanc argentin et perlé qu'a éminemment celle des Alpes lombardes dont nous avons parlé et parlerons encore; du reste, si elle avait ce caractère, elle serait la pierre par excellence de ce genre.

Lunaire du Saint-Gothard.

Cette variété tire bien plus que la précédente sur l'azuré: elle a quelque chose qui récrée singulièrement la vue, quand elle est taillée; ses effets chatoyans sont uniques par leur éclatante blancheur un peu azurée, et je la préfère, sous ce rapport, à celle d'Orient; mais elle est malheureusement sujette, par sa structure, à montrer des stries transversales et obliques qui ne la déparent pas peu.

REMARQUE.

Le père Pini, professeur d'histoire naturelle à Milan, a fait graver Achille par l'artiste Grassi, sur une lunaire, ou soit adulaire du Saint-Gothard; l'effet en est admirable : c'est la seule pierre de ce genre que je connaisse sans aucun défaut, et la seule peut-être où l'on voit un sujet en intaille.

PIERRE DE LABRADOR.

Le labrador est une espèce de feld-spath opalin, de couleur changeante, gorge de pigeon, ou comme seraient les belles plumes du paon, réfléchissant les couleurs vives de l'iris disséminées, plus ou moins près les unes des autres, et comme cloisonnées de matière insignifiante : il a la propriété de cha-

toyer, dans les parties nettes, à un très-haut degré; ce chatoyement diffère de celui de la lunaire, en ce qu'il est assez communément bleu, quelquefois d'un vert de fougère, plus ou moins jaune ou rouge; on croirait voir souvent une lame de feu qui en parcourt la surface au moindre mouvement qu'on lui donne.

La matière dont le labrador est formé est d'ailleurs très-commune, ayant un aspect de gris ardoisé, tirant au bleuâtre; sa structure est lamelleuse, et ses joints, lâches, sont quelquefois veinés d'un gris sale, rempli de petites hachures.

Je n'ai jamais vu le labrador transparent, pas même demi-transparent: on ne le trouve que translucide sur ses bords; cependant sa texture le rend propre à renvoyer les rayons de lumière dont les effets sont portés à la superficie de la pierre. Le chatoyement ne se montre jamais dans les endroits qui ont été soulés d'une surabondance de parties hétérogènes différemment colorées, ce qui a lieu assez souvent; ces endroits sont alors entièrement opaques.

Les effets changeans du labrador, ou feld-spath opalin, se présentent par taches irrégulières, ou par bandes de diverses figures; rien ne peut mieux donner une idée de ses jeux, dès qu'il est taillé, que les ailes des beaux papillons. Il est une position à chercher qui relève le mérite de cette pierre: c'est de la mettre sur une table, dans une chambre, à quelque distance des rayons solaires, et l'œil au-dessus d'elle; mais ce point de recherche n'est pas du goût de tout le monde. On réussit encore mieux en l'exposant aux rayons mêmes du soleil, et variant à propos la position de l'œil; on verra dès lors les plus grands reflets du labrador qui paraissent et disparaissent alternativement, dès qu'on donne à la pierre une inclinaison différente.

Les premières de ces pierres furent trouvées sur la côte de l'Amérique septentrionale du Labrador, d'où elle tire son nom; on croit que l'île de Saint-Paul en contient aussi. Cette belle matière se rencontre très-souvent en grandes masses; car j'en

ai vu une plaque dans un cabinet, à Londres, qui pouvait avoir 10 pouces de long et autant de large (0 m. 271). J'en ai reçu de la province de Galles, dont les angles sont entièrement usés, ce qui donne lieu de croire qu'elles ont roulé dans les torrens ; il est à présumer que de nouvelles recherches nous feront découvrir leur site propre et leur forme naturelle.

On a découvert, il y a plusieurs années, aux environs de Saint-Pétersbourg, sur le chemin de *Petrau* ou *Petereau*, une variété du labrador qui ne le cède point en beauté à celui de l'Amérique. M. Brochant cite plusieurs endroits de l'Allemagne où on en rencontre ; mais il ajoute qu'on ne l'a encore trouvé qu'en morceaux arrondis, et hors de place. Nous avons observé qu'il en est de même de celui d'Amérique. Le labrador est du ressort de la bijouterie ; j'en ai vu une cassette fort jolie : il est surtout très-intéressant pour les tabatières, boîtes de montres et à cure-dents, et généralement pour tous les objets qui présentent une grande étendue, parce que ce n'est qu'alors qu'on peut espérer d'y voir réunis les effets changeans des couleurs variées que la taille en goutte de suif développe avec plus d'énergie, car il est rare que les petites pièces présentent plus d'une couleur : le prix de cette pierre est assez arbitraire ; les anciens ne l'ont point gravée ; elle n'est pas très-dure.

REMARQUE.

On lit dans un imprimé de Francfort-sur-le-Mein, en date du 11 août 1799, qu'il a été découvert, en Russie, un labrador où se trouve parfaitement bien dessinée l'image de Louis XVI ; sa tête, surmontée d'une couronne couleur de grenade, avec la bordure arc-en-ciel et un petit panache argent, est du plus bel azur, sur un fond d'or verdâtre ; elle est nuancée par des couleurs vives et brillantes, que l'art s'efforcerait vainement d'imiter.

A en juger par le dessin qui était joint à la description de

ce jeu de nature, le phénomène extraordinaire qu'il présente est bien fait pour inspirer la plus grande curiosité.

M. Le comte de Robassomé, ci-devant au service de Russie, qui en est le possesseur, l'offrait à cette époque pour dix mille louis d'or.

DE LA PIERRE OEIL-DE-CHAT.

(La chatoyante des lapidaires.)

Depuis plus de quarante ans je m'occupe de la connaissance des pierreries et des pays où elles se trouvent : j'ai éprouvé la grande difficulté qu'il y a de savoir le vrai lieu de leur formation, quoique je n'aie rien négligé pour m'en instruire ; de sorte que je suis toujours en défiance sur les localités que les anciens ont indiquées.

Les modernes, sans doute jaloux de la vérité et de la précision, doivent se mettre en garde sur tant de citations vagues et incertaines, pour ne pas propager les erreurs de nos devanciers ; la confusion se perpétue quand on n'a pas le courage de douter et de s'abstenir de prononcer trop légèrement sur ce qu'on n'a pu vérifier soi-même, ou par des indications dignes de foi.

J'ai vu à Londres, dans le commerce, un grand nombre de pierres chatoyantes œil-de-chat ; est-ce une réserve systématique de la part du marchand ? Je n'ai pas pu savoir le pays d'où elles avaient été tirées. Des liaisons d'amitié entre les savans et les capitaines de vaisseaux pourraient procurer des lumières et constater même quelquefois les idées qu'on a pu s'en faire.

Boèce de Boot dit qu'on tirait les plus belles chatoyantes de Brama et de l'île de Ceylan. M. La Portherie et M. Robert Persival paraissent du moins assurer leur existence à Ceylan ; on dit aussi qu'on en trouve en Egypte et en Arabie.

Les chatoyantes œil-de-chat dont je formai une collection

en Angleterre, sont de petits cailloux siliceux qui semblent tenir de la nature des agates et avoir roulé dans les torrens ; il m'a paru qu'on leur avait donné une première préparation, une sorte de taille qu'on appelle ébauche, qui n'est pas un travail d'Europe. On en voit de blancs, de jaunes, de couleur de paille, de bleus, de verts, et beaucoup de gris ou de bruns. Une sorte de demi-transparence a lieu dans ceux qui ont une pâte épurée, mais les hachures dont ils sont communément remplis sont un obstacle au passage de la lumière qui, sans cet inconvénient, serait transmise à un plus haut degré. Il résulte des épreuves que j'ai faites sur la roue du lapidaire, que l'œil-de-chat blanc est le plus dur, le vert un peu moins, et le jaune paille moins encore ; cependant, en comparant ce dernier au feld-spath adulaire, il l'emporte en dureté. M. Wurner a fait un genre distinct des yeux-de-chat ; M. de Saussure parut l'approuver. M. Bossi a observé que les yeux-de-chat sont presque tous hydrophanes. Bomare avait déjà observé cette propriété dans son chapitre *OEil-du-monde*, où l'on voit qu'il a voulu parler de la chatoyante des lapidaires. En s'arrêtant à la description qu'il en donne, le soleil dont il parle n'est point nécessaire pour en admirer les effets, puisqu'ils sont très-distincts à la simple lumière. Le chatoyement de ces pierres est dû à la structure des fibres dont la direction et le rapprochement forment un caractère unique dans ce genre de pierre qui diffère essentiellement, en cela, des autres sortes d'agate. Le moyen de rendre les effets du chatoyement plus sensible consiste surtout à les tailler en cabochon, de manière que la taille soit perpendiculaire aux fibres dans le milieu de la pierre, et qu'elle leur soit oblique sur les bords ; dès lors la réflexion de la lumière présente une raie argentée qui, au moindre mouvement de la pierre, miroite sur toute sa longueur, de quelque côté qu'on la tourne.

De tous les cailloux chatoyans, le plus estimé est le vert de mauve ; cependant ce serait une erreur de croire qu'une couleur déterminée par l'opinion arbitraire de quelques ama-

teurs, dût donner l'exclusion à toute autre couleur qu'aurait cette pierre ; la rareté même n'est pas suffisante dans ce cas, si elle n'est accompagnée d'un mérite réel. J'admettrai volontiers que chacun puisse dire, d'après son goût, voilà de toutes les nuances celle qui cause le plus d'effet et me plaît davantage, sans conclure de la teinte verdoyante, plus que d'une autre, que c'est un *véritable œil-de-chat*, car les yeux de cet animal ne sont pas tous d'une même couleur. Ces sortes de pierres tirent moins leur dénomination de leur teinte que de leur caractère chatoyant. Il y a des yeux-de-chat noirs qui sont très-rares et très-estimés ; celui que l'on voit à la galerie de Florence est de la plus grande beauté.

Nous avons parlé de la propriété qu'ont la plupart des pierres précieuses de chatoyer. On dit rubis chatoyant, saphir chatoyant, chrysolithe chatoyante. J'ai vu une aigue-marine orientale singulièrement remarquable par ce jeu intéressant.

L'effet chatoyant se montre sur différens corps qui nous sont très-connus ; ils paraissent propres à nous éclairer sur ce phénomène, dont nous devons être jaloux de nous rendre raison.

1° Qu'on observe la gorge d'une boîte d'or à charnière, elle forme, par l'usage, des traits linéaires que la vue distingue, et ces traits suffisent pour établir le chatoyant, à l'aspect de la lumière.

2° La même chose s'observe dans la contexture des charbons, souvent même curvilignes, formés de certains bois, tels que le pin et le sapin, et comme leur parties fibreuses sont adossées en ligne parallèle, l'on verra au plus léger mouvement le chatoyant s'établir quoique le charbon soit opaque.

3° Le satin même chatoye, parce que son tissu en fil droit présente des lignes très-rapprochées dans le même ordre.

4° Enfin, un procédé bien simple est de passer le doigt sur une glace : on verra le chatoyant dans tous les sens de la trace du suintement ; par le frottement d'un linge ou du coton, le chatoyement disparaît aussitôt. Nous concluons de ce que nous

avons dit, que le chatoyant de la pierre œil-de-chat dépend sans doute des stries ou fibres en lignes droites ou courbes qui affectent le parallélisme entre elles, et qu'on distingue au moyen d'une sorte de translucidité, dont même celles qui paraissent d'une opacité absolue ne sont pas entièrement privées.

Les détails où nous sommes entrés sont relatifs à tous les genres de pierres chatoyantes, et nous avons cru devoir les rappeler ici, à cause des rapports qu'elles ont avec l'œil-de-chat.

Les pierres chatoyantes en général ont une valeur idéale absolument arbitraire ; on doit dire en même temps qu'une rareté qui flatte nos sens n'a pas de prix. Nous aimons ces pierres unies : les Indiens en font le plus grands cas ; ils les portent en anneaux.

REMARQUE.

Les anciens, qui avaient des goûts différens des nôtres sur l'emploi des pierres, et à qui la nature entière parlait sans cesse de leur objet favori, possédaient au plus haut degré le grand art d'appliquer convenablement à leurs sujets, non-seulement les couleurs qui y avaient rapport, mais même le jeu de leur texture interne. Ils crurent en conséquence devoir graver sur la matière œil-de-chat des têtes de singe de haut relief, sans doute parce que son tissu imitait le luisant des poils ; disons plus, l'effet en quelque sorte magique des mouvemens de l'animal vivant. Ils considérèrent que le mérite des ouvrages qui ne présentent qu'un objet commun, ne peut exister que dans une parfaite imitation. Le seul sujet d'un autre genre particulièrement remarquable, est le triumvirat possédé par le baron Sellersheim, conseiller du roi de Prusse. La pierre est fort grande, et la gravure très-soignée.

DE LA CHRYSOPRASE [1].

L'Europe nous fournit cette belle substance ; la finesse qu'on admire dans sa cassure semble annoncer une pierre unique dans son espèce. Les Indes orientales n'ont rien qui puisse lui être comparé sous le rapport de sa riante couleur, quand elle se trouve bien épurée : cette couleur, d'un vert céladon plus ou moins léger, combiné avec un soupçon de jaune, est produite, comme le pense M. Klaproth, par l'oxide de nickel, dont l'analise lui a donné une très-petite quantité de fer ; mais il pense qu'il ne peut contribuer en rien à sa couleur verte, tirant quelquefois sur le bleu céleste, ou le bleu-clair : ce dernier ton de couleur, rare à obtenir, la rend bien plus précieuse ; on fait infiniment moins de cas des morceaux qui se rencontrent d'un vert olive.

En nous fixant à ses caractères, nous sommes fâchés de ne pouvoir point adopter le sentiment de quelques grands hommes qui en ont parlé. Les uns la nomment topaze d'un vert jaunâtre, d'autres la regardent comme une espèce de chrysolithe ; il en est qui la croient une prase qui chatoye des rayons jaunâtres ; enfin un quartz, teint en vert jaunâtre ou bleuâtre, lorsque d'autres la confondent avec les agates.

La chrysoprase montre une faible demi-transparence, qui néanmoins ne se porte pas à altérer ses beaux effets ; par cela seul, comment pourrait-on la confondre avec l'émeraude, quoiqu'on dise qu'il est difficile de les distinguer ? Si on s'était attaché à examiner son intérieur, on aurait vu qu'elle n'est point vitreuse dans ses fractures, comme le sont les pierres précieuses diaphanes, dont quelques-uns la font ressortir, et qu'elle ne paraît point conchoïde comme les prases et les agates auxquelles d'autres l'assimilent. Elle est absolument et constamment grenue dans sa cassure, et ces grains ressem-

[1] Quartz agate prase de MM. Haüy et Pujoulx.

blent à autant de globules d'huile d'olive lorsqu'elle est congelée, avec la différence qu'ils sont infiniment petits ; ces globules paraissent avoir perdu leur couleur ; on les voit blancs à leur superficie. Une teinte bleue, extrêmement légère, ressemble à l'horizon : les glaciers se présentent dans les interstices d'un grain à l'autre, et partout où cette pierre est cassée, on ne soupçonnerait point qu'elle pût acquérir de la couleur ; elle l'obtient au moyen de la taille et du vif poli dont elle est susceptible.

En observant les bruts de la chrysoprase, on voit des trous épars çà et là, où l'on reconnaît, à l'aide du microscope, certaines concrétions protubérantes très-déliées, imitant en petit celles des choux-fleurs. Sa nature paraît avoir plus d'analogie avec certaines calcédoines, à la différence près de la couleur ; elle est du moins, à certains égards, peu différente de celle de Vicence, dont les cavités se cristallisent de la même manière. En général, on a établi des comparaisons qui sont peu propres à éclairer.

Je tiens, dans ma collection, plusieurs morceaux de chrysoprase, qui décèlent que cette espèce de pierre s'est formée par couches d'environ 6 lignes d'épaisseur, dont la superficie offre une sorte de poli de la nature et une couleur assez décidée qui s'éclaircit beaucoup lors de la taille. M. Lehmann nous dit que la mine est à Koseinitz, située dans la principauté de Munsterberg, dans la haute Silésie ; qu'elle se trouve par veines attachées, et renfermées dans une matière d'asbeste ou amiante et une terre argileuse blanche, quelquefois verte ; qu'elle se rencontre en morceaux plus ou moins grands, les uns durs et compactes, les autres parsemés de trous rongés ou spongieux ; qu'elle est plus ou moins verte, et quelquefois gâtée par des taches ; que même des morceaux contiennent à la fois de la chrysoprase, du silex, de la terre verte, de l'opale et de la calcédoine. En général, la crysoprase d'un beau vert se rencontre en plus grande abondance dans la montagne de Glasendorf, que dans celle de Koseinitz, où

elle varie à l'infini dans sa dureté et dans sa couleur. Le siége de cette belle production, est immédiatement sur la terre végétale, ou à la profondeur de deux à trois pieds; ailleurs encore, dans les fentes des rochers les plus solides, souvent en morceaux informes, d'autres fois en plaques inégales d'une grande étendue. Il n'y a point d'indice certain pour sa recherche qui sans doute ne devrait pas être négligée sous les rapports de son commerce. On en trouve au delà de Breslau en Silésie, principalement dans toute cette étendue de montagne contenue entre Koscinitz et Glatz.

M. Langer prétend qu'on en rencontre une variété en cailloux à Stachlau près Cologne.

La crysoprase sied très-bien à la parure : l'or dont on l'environne relève beaucoup sa belle couleur; elle reçoit le même poli que la prase et la sardoine d'Orient. On la taille en goutte de suif dans sa partie supérieure, avec un double rang de dentelles entre la table et le fileti, le dessous à cabochon. L'art imite fort bien cette pierre intéressante que M. Achard de Berlin qualifie de précieuse à bien juste titre. On doit voir par ce que nous venons de dire qu'elle ne saurait être la chrysoptère des anciens, comme le veut M. Dutens; car si cette substance leur eût été connue, ils nous auraient bien laissé quelques gravures sur elle, c'est ce qu'on ne voit pas.

La chrysoptère ne saurait être, pour les modernes, une espèce de pierre particulière. Nous avons déjà eu occasion de dire que les anciens changeaient souvent leur dénomination par la seule différence du ton de couleur : il paraît que ce qu'ils appelaient chrysoptère était une substance qui, sans être chrysoprase, en a cependant toute la coloration; c'est ce que l'inspection d'une pierre gravée antique, représentant un jeune Bacchus, m'a mis à même d'observer.

Prase des anciens, non cristallisée.

(Du mot *prasium*, que quelques auteurs nomment *plasma* ou prime.)

Les anciens qui tenaient la prase pour une sorte d'émeraude moins parfaite, sous la dénomination de smaragdoprase, ne nous ont laissé aucune description qui la caractérise distinctement, car Théophraste, qui succéda à Aristote, a confondu, sous la dénomination d'émeraude, toutes les pierres vertes. Cette confusion augmenta dans la suite par les mots prase, prasma, prime. La prase, selon Linnée, serait la vraie matière de la chrysoprase. Le schorl en gerbe de M. Schereber, serait la prase cristallisée. MM. Hauy et Pujoulx se sont mieux rapprochés de l'espèce des anciens par les mots : quartz-agate-prase. Tâchons de rétablir la signification primitive d'un nom qui a été si mal interprété dans la suite ; il suffira de se porter dans les cabinets des antiquaires. Nous avons en Europe, dans les collections de ce genre, une infinité de sujets gravés sur la prase; il fallait bien que l'on en connût des minières: néanmoins nous ne savons rien de son origine, de sorte que, dénué entièrement des premiers documens à cet égard, il y aurait peut-être quelque témérité d'entreprendre l'histoire de cette pierre ; on peut du moins rapporter des faits, en former le cadre, que chaque écrivain pourra remplir et peindre à sa manière.

Cette substance intéressante, un des beaux produits des contrées orientales, ne nous serait plus connue sans la main des arts. La prase me paraît d'une nature bien différente des matières avec lesquelles on l'assimile; elle montre une demi-transparence très-agréable, ses particules sont d'une finesse extrême. La nature semble avoir indiqué le haut rang qu'elle devait tenir dans les fastes de la gravure, comme une des plus importantes sous le rapport de ses fonctions au touret, l'émeraude même n'offrant rien à cet égard qui puisse lui être comparé, comme je l'exposerai bientôt.

La prase tire ordinairement sur le vert d'asperge : cependant cette nuance n'est pas constante; on en voit qui ont une teinte de fougère sèche; il y en a aussi dont le vert est sombre, assez souvent mêlé de taches noires ; les plus belles sont d'un vert de gazon ressemblant beaucoup à l'émeraude du Pérou, à la différence que le vert de la prase est plus calme, sa couleur est plus concentrée, comme celle d'une bougie allumée à travers un taffetas coloré ; le poli que reçoit cette pierre serait parfait, s'il ne se montrait pas un peu gras ; au contraire, l'émeraude, plus lumineuse de sa nature [1], renvoie d'une manière plus distincte les rayons qui la pénètrent ; le poli en est plus sec et plus éclatant.

La roue du lapidaire sert d'épreuve pour distinguer les émeraudes d'avec les prases; c'est une ressource pour ceux qui n'auraient pas le tac assez fin pour les discerner par leur poli. Les premières, vitreuses de leur nature, ne se laissent dompter qu'avec une sorte de roideur, qui occasionne de petits éclats vers le fileti. Ce n'est pas l'effet d'une dureté supérieure, c'est celui d'une structure absolument différente ; au contraire la prase est bien plus moelleuse, ainsi que toutes les substances qui approchent de sa nature, telles que les sardoines, les cornalines des contrées orientales ; mais comme on ne peut pas se servir du moyen de la roue, lorsque la pierre est montée, il en est un qui ne demande que des yeux exercés. Que votre pierre soit gravée, ou qu'elle ne le soit pas, regardez-la en face de la fenêtre et à peu près au niveau de l'œil; regardez-la ensuite de haut en bas en suivant une ligne à peu près verticale, vous reconnaîtrez que les pierres transparentes donnent, à bien peu de chose près, la même teinte dans ces deux positions, et que celles qui sont de simples agrégations, telles que la prase, présentent dans ces deux cas des nuances très-différentes absolument distinctes. La prase, si on la regarde de haut en

[1] Dans de semblables expériences il importe d'employer une même taille en cabochon, d'après la manière des anciens.

bas, paraît d'un vert noirâtre, et si on la regarde entre l'œil et la fenêtre, sa couleur se montre plus légère et moins mitigée par le blanc. Telles sont les observations dont l'exactitude démontrée pourra servir à établir la ligne de démarcation qui doit séparer à jamais l'émeraude ou la smaragdoprase de la prase.

Ceux qui ont confondu l'émeraude, la smaragdoprase, l'agate verte, la chrysoprase avec la prase, n'ont pas laissé de traces utiles de leurs recherches, puisqu'à la moindre inspection ces corps paraissent très-distincts les uns des autres. On eût mieux dit sans doute, si l'on eût nommé, pour imitation de la prase, le jaspe vert oriental dans les parties qui se montrent demi-transparentes; il en est qui ont beaucoup de ressemblance avec la prase; mais le jaspe a plus de dureté.

REMARQUE.

Hercule à genoux, gravure en creux sur prase, du Cabinet royal de Paris.

On conçoit qu'un Hercule à genoux, portant le globe, n'a pas les formes d'un Adonis ; que son corps est censé, en quelque sorte, tout composé de nerfs. La hardiesse du travail ferait croire que l'artiste a voulu faire preuve de ses connaissances anatomiques. Il a particulièrement excellé dans la belle attitude donnée à son sujet; on y voit ce juste rapport qui exprime si bien le caractère de la vigueur, une tension égale dans tous les muscles, la jambe droite se roidir pour soulager le genou gauche, et ce parfait équilibre qui marque si merveilleusement la force de ce demi-dieu. (*Voyez* Mariette, chap. 78, qui a décrit ce sujet relativement à la fable et à l'astronomie.)

Un autre sujet bien intéressant est Diomède qui enlève le palladium, intaille grec, où tout annonce la main d'un artiste du premier ordre. Cette belle gravure, sur prase de haute couleur, faisait partie de la riche collection d'un grand ama-

teur et connaisseur dans l'art ancien et moderne, M. le chevalier d'Azara, ci-devant ambassadeur de la cour d'Espagne en France.

DE LA SARDOINE.

On ne trouve pas dans la sardoine de ces caractères qui mènent à en établir le genre particulier, quoiqu'elle devienne, au moyen de l'art, très-distincte dans ses effets, ainsi qu'on l'a toujours reconnu. L'importance dont elle est à la gravure, et l'extrême finesse de son grain, nous engagent à faire connaître ce qui la différencie des autres corps.

Scipion-l'Africain est le premier qui ait rendu la sardoine célèbre : au rapport de Démostratus, il en portait constamment un anneau au doigt ; on en voit sans doute de bien intéressantes. Pline a cru que le nom qu'elle porte lui est venu de ce que les premières qu'on ait vues, se sont trouvées près de Sardi, l'ancienne Sardes, ville capitale où les rois de Lydie demeuraient ; il dit ailleurs qu'on en a découvert de très-belles dans les montagnes Maranaï, autour de Babilonne et aux confins de l'Egypte. D'autres ont prétendu que ce mot dérive de celui de Sardaigne ; mais B. Cesio et Saint-Epiphane veulent qu'elle ait été nommée Sarda, par sa couleur, qui a beaucoup de ressemblance avec celle des sardines salées : en effet, rien ne l'imite mieux que la chair adhérente à l'arête de ce poisson ; il arrive assez généralement aux substances de cette nature, que leur teinte est sujette à varier ; ainsi, en tenant pour caractère communément le plus distinctif de la sardoine, le ton qu'offre la sardine salée, on doit le considérer comme un terme moyen, puisqu'il s'en trouve qui passent à un rougeâtre de sang très-sombre, lorsque d'autres se montrent couleur de pelure de châtaigne la plus claire.

La pâte de la sardoine bien épurée a beaucoup d'analogie avec celle de la prase, à la différence près de leur couleur ; elle sert aux mêmes usages. Le touret les emploie avec un

égal succès; c'est sur cette production intéressante que les anciens ont gravé une infinité de sujets qu'on admire encore. La sardoine, après sa taille et son poli, en la regardant sous l'œil, montre une couleur forte et rembrunie, tandis que vue de face elle offre un aspect bien différent; on croirait qu'elle s'est métamorphosée instantanément en une couleur fauve, légère, riante et bien plus éclairée. L'on fait beaucoup de cas des sardoines qui ont une couleur uniforme, et l'on n'estime que très-peu, sous le rapport de l'art, celles qui sont foncées dans un endroit et claires dans un autre. Il est rare qu'une main habile se soit exercée sur de pareils morceaux: on en voit même qui ont dans leur intérieur de légers filets blanchâtres, comme seraient des fils de chanvre très-déliés; on en rencontre aussi qui sont toutes blanches dans une partie, tandis que l'autre se trouve comme la pelure de châtaigne plus ou moins foncée, ce qui me fait croire que la sardoine a pour base les mêmes principes de l'agate d'Orient bien épurée; la substance qui la colore n'est pas connue.

On appelle sardoine sablée celle qui est parsemée de points opaques d'une couleur plus foncée, ce qui lui donne au premier abord quelque légère apparence de l'aventurine. Ces points, s'ils étaient luisans comme certains corps, en offriraient les vrais effets; ce sont les sardoines de ce genre que les graveurs les plus célèbres ont souvent choisies pour former des intailles.

Cette pierre, en général, demande la taille en goutte de suif plus ou moins relevée, selon le degré de couleur qu'elle contient.

REMARQUE.

Les noces de Cupidon et de Psiché, ouvrage de Triphon, gravé sur une sardoine, citée par M. de Stosch, de la collection des héritiers de Jean Germain, à Londres.

On y voit, par un art admirable, le visage de Cupidon et de

Psiché au travers du voile qui leur couvre la tête, et qui est si délié, qu'il n'en cache presque aucun trait, ce qui est très-difficile et très hardi, surtout dans un ouvrage de gravure en pierre, où, dans un petit espace, se trouvent cinq figures très-distinctes.

Cupidon est ailé ; il tient devant sa poitrine une tourterelle, symbole de l'amour conjugal. A ses côtés est Psyché, qui paraît honteuse de se trouver avec lui ; elle a des ailes de papillon, et tout son corps est couvert d'un voile transparent qui n'empêche pas qu'on ne remarque toutes les proportions de ses membres : l'un et l'autre sont liés d'un fil de perles, symbole du lien conjugal, par lequel le dieu Hymen, portant une torche, les conduit. Il fait aussi l'office de paranymphe : il est précédé d'un petit amour ailé, qui prépare le lit nuptial ; et, derrière les deux époux, on en voit un autre qui tient une corbeille de fruits élevée sur sa tête, selon la coutume de ces temps.

Mars et Vénus surpris par les dieux, sujet composé de neuf figures, qu'on croit gravé par Valerio Vicentini ; sardoine blanche d'une grande étendue, de la collection d'Orléans.

Sardoine barrée.

Cette pierre nous donne encore un exemple de la grande variété des opérations de la nature : il a fallu d'abord que les principes sardoniques aient été entraînés dans un lieu de repos, et que, dans le temps de leur coagulation, plus ou moins avancée, il se soit formé une ligne courbe, au-dessus de laquelle ait coulé momentanément une matière très-blanche et opaque, qui a dû également prendre dans sa retraite la même courbure. On conçoit que cette matière blanche a pu cesser de couler, ou prendre une autre direction, lorsque l'abondance de la substance sardonique y a reflué pour s'y adosser encore, d'où est résulté une pierre barrée opaque, au milieu de deux parties de sardoine demi-diaphane, effet très-intéressant dès

qu'elle est gravée et taillée ; il a lieu, quoique plus rarement, dans d'autres corps.

Les anciens Etrusques avaient un goût dominant pour les pierres barrées : ce sont eux qui les ont mises si avantageusement en scène et leur ont donné une sorte de célébrité, comme on le voit dans les cabinets d'antiquités ; ils les portaient en anneaux.

REMARQUE.

Tidée qui s'arrache un bout de javelot de la jambe droite, et dont le nom est écrit en étrusque.

Ce héros, en retournant de Thèbes à Argos, tomba dans une embuscade que lui fit dresser Étéocle : attaqué par cinquante Thébains, il se battit avec tant de courage qu'il les défit tous, à l'exception d'un seul ; mais il reçut plusieurs blessures en combattant. Cette figure atteste la grande intelligence de l'artiste dans l'anatomie, par l'exacte indication des os et des muscles ; mais elle prouve en même temps la roideur du style étrusque. La pierre est une sardoine barrée, qui a souffert le feu : son revers offre un scarabé : elle a appartenu à M. Castelleti, antiquaire à Rivole ; elle est passée à M. Joseph Micali, de Livourne.

DE LA SARD-ONYX.

Il ne faut pas confondre la sard-onyx, dont les lithologistes de l'antiquité ont su apprécier le haut mérite, avec la sardoine simple, comme le fait M. Dutens, qui a prétendu que ces deux noms sont synonymes : cette pierre est bien plus rare, et, quoiqu'on doive y reconnaître d'abord la matière sardonique sur le dessus, quelquefois même dans le fond, les parties du centre offrent des lits différens, souvent nombreux, paraissant de diverses natures difficiles à déterminer ; on croirait

voir la calcédoine, le jaspe ou l'agate dans ses différens états, blanche, grise, demi-transparente ou opaque, jaunâtre, bleuâtre, associés avec la sardoine. Ses effets admirables consistent dans l'arrangement et la précision des couches quand elles sont parallèles entre elles, et par l'opposition de couleurs tranchantes très-distinctes et souvent d'une même épaisseur. La sard-onyx, selon la description des anciens et de quelques modernes, devrait être composée de trois couleurs, une d'un ton marron, une blanche et une noire; mais elle ne serait pas moins sard-onyx, quand elle n'aurait que deux lits, ou qu'elle en aurait plus de trois adossés à la substance de la sardoine. On en a vu qui avaient jusqu'à dix couches, et certainement les connaisseurs se garderaient bien d'en faire abattre une seule, puisque le très-grand prix qu'elles ont dans le commerce est relatif à la difficulté qu'on a de les rencontrer avec autant de nuances. Celles dont la perfection ne laisse rien à désirer, et qui ont une certaine grandeur, à peu près comme cinq à six francs, ont valu, même sans être gravées, jusqu'à deux mille francs. Nous lisons dans Pline que les sardoines d'Arabie sont environnées d'un cercle blanc; elles méritent, sous ce rapport, d'être rangées dans la même catégorie, en les spécifiant par sard-onyx à deux couches, à trois, à quatre, à cinq, etc.

Parmi les choses rares que possède M. le comte Valichi, on voit une sardoine onyx panachée. Ce jeu de la nature n'est point commun dans cette substance : c'est une belle pierre.

Suivant M. Millin, conservateur au Muséum des Antiques de France, le mot *sard-onyx* vient du mot *sarda*, nom que les anciens donnaient à la cornaline, et onyx-ongle, parce que les zones de cette pierre ressemblent au cercle de la base de l'ongle.

Dans les temps reculés on aimait beaucoup la sard-onyx. La matière de toutes celles qu'on voit gravées par de grands maîtres a dû venir de l'Orient. L'Écosse est le seul pays de l'Europe où l'on trouve, depuis quelque temps, des cailloux

sur une montagne ayant le ton sardonique uni à la substance de l'agate.

REMARQUE.

Apothéose d'Auguste, camée sur sardoine onyx, travail présumé de Dioscoride, du Cabinet impérial de Vienne.

Cette pièce de 6 pouces 11 lignes de haut, sur 8 pouces une ligne de large (0 m. 187, haut. 0 m. 217 large), fait l'admiration des amateurs et connaisseurs; elle est composée de deux couches : l'une, qui forme le fond, est de la plus belle sardoine, et c'est sur ce fond que reposent 20 figures gravées sur un lit blanc extrêmement fin et demi-transparent.

Cette belle pierre a appartenu à Philippe-le-Bel, qui l'avait léguée aux religieuses de Poissy; mais, durant les guerres civiles, elle fut enlevée furtivement et portée en Allemagne par des marchands qui la vendirent à l'empereur Rodolphe II, pour la somme de 12,000 ducats d'or.

DE LA CORNALINE.

Les anciens ne faisaient pas de différence de la sardoine et de la cornaline. Albert-le-Grand et François Rueus ont été les premiers à sentir la nécessité de les distinguer sous les rapports de l'art; cependant on ne trouve rien dans leurs écrits qui puisse servir de base à une pareille reconnaissance : Boëce de Boot même s'énonce à cet égard d'une manière assez confuse, de sorte que nous ne pouvons en parler que d'après notre expérience.

L'analogie de la sardoine et de la cornaline est prouvée; l'une et l'autre se trouvent souvent dans le même caillou, avec la différence que la cornaline sert comme d'enveloppe à la sardoine. L'observation nous a fait connaître que les parties les plus déliées sont assez communément placées vers le centre : dès lors la pâte de la sardoine doit l'emporter en beauté; néanmoins, on ne peut pas établir une ligne de démarcation

bien décidée à l'égard de ces deux pierres, puisque rien n'assure qu'elles doivent constamment se former ensemble. On voit sans doute des cornalines d'une grande beauté et d'un bien grand mérite : cependant il était nécessaire que leur séparation eût lieu, *primo*, pour aider à la reconnaissance des sujets qu'on y a gravés ; *secondo*, parce que la sardoine est une pierre précieuse assez rare dont la couleur n'est point banale dans ses mélanges et dans ses teintes, tandis que la cornaline est aussi abondante que variée dans le rouge qui la colore.

La plupart des cornalines transportées dans nos cabinets sont des cailloux trouvés hors de place et qui ont été roulés ; mais le site de leur exploitation ordinaire se faisait dans le roc. Les anciens nomment les montagnes de Maranai, où l'on en trouve de très-précieuses : celles de Perse passaient pour les plus belles connues. Pline dit que la mine de ces dernières avait manqué, mais qu'il s'en découvrit dans les îles de Paros et d'Assos. Nous savons que l'île de Ceylan en offre des quantités, quoiqu'elles ne soient pas toutes d'une bien haute couleur.

La cornaline que les joailliers nomment orientale, ou de vieille roche, parce qu'on y admire de vives couleurs, est l'espèce parfaite que les anciens ont le plus travaillée, surtout en creux : ils la connaissaient, comme nous l'avons dit, sous le nom de sarda ; son nom moderne, nous dit M. Millin, vient de *caro, carnis*, chair, parce que sa couleur approche de celle de la chair. On en voit qui ont un ton de couleur du vermillon ; il y en a qui, dans leur dépuration, imitent à un certain point l'hyacinthe, le rubis même. Dans l'immensité des cornalines que la nature produit, il y en a qui passent au jaune; Wodward les considérait sans doute avec des yeux prévenus, puisqu'il les estimait davantage. Elles ont quelquefois aussi le ton de la corne polie ; il n'est pas improbable qu'elles aient pu tirer leur nom de ce caractère. Les cornalines blanches ont dans leur intérieur un soupçon d'aurore qui les distingue de l'agate non colorée.

De Laët fait mention d'une cornaline très-singulière par une espèce de tête humaine qui y était représentée, suivant Kundman, avec la plus grande vérité; Guettard a paru un peu trop douter de ce fait, ainsi que de tous ceux que la nature se plaît à nous offrir, et qui ont quelque rapport avec des êtres vivans. Je possède, et j'ai vu dans différens cabinets, de ces accidens sur différentes espèces de pierres, parmi lesquelles il s'en trouve qui laissent très-peu à désirer.

Les cornalines dites d'Allemagne sont d'une pâte fort commune: on leur voit un rougeâtre inégal délavé et comme éteint; elles ne montrent pas des caractères qui puissent donner l'espoir d'en obtenir une variété intéressante. C'est une matière insignifiante qui, dans sa mauvaise coloration, ne peut aucunement soutenir le parallèle avec les vraies cornalines d'Orient. On trouve entre Moulins et Nevers, un silex de couleur de brique dont on pourrait tirer un parti avantageux comme matière première d'étude pour l'art de graver.

On me fit voir, il y a quelque temps, des cailloux trouvés sur les bords de la Doire, à peu de distance de Turin. La nature de l'agate blanche s'y fait remarquer, et son coloris est en partie d'un rouge vif de cornaline d'Orient, mais inégal; cette pierre a pris un poli éclatant, au point de surpasser celles d'Allemagne sous tous les rapports.

RAMARQUE.

Scarabé en cornaline représentant les cinq héros de Thèbes, faisant partie du Cabinet du roi de Prusse.

M. Vinckelmann, dans son Histoire de l'art, la nomme la plus précieuse de toutes les pierres gravées connues; le baron de Stosch en parle ainsi: « cette pierre est non-seulement le plus ancien monument des Etrusques, mais aussi de l'art en général; la gravure est exécutée avec un soin extrême, et elle est d'une finesse qui surpasse de beaucoup l'idée qu'on a des ouvrages d'une antiquité si reculée. »

Le Muséum royal des Antiques de France renferme entre autres les cinq cornalines suivantes, qui sont d'un mérite rare :

Cornaline représentant Hercule jeune, sublime par sa belle couleur orange et sa grande limpidité qui la feraient prendre pour une hyacinthe ;

Hercule assommant Diomède ;

Le joueur de cerceau, cornaline blonde ;

Hercule combattant les oiseaux du lac Stenphal, cornaline blonde ;

Le cachet de Michel-Ange : il y a des artistes qui l'ont estimé 50,000 francs ; on le croit gravé par Marie de Pescia, d'après l'original de Pyrgotéles.

DE LA CORNALINE-ONYX.

La cornaline-onyx est formée comme la sard-onyx ; l'une et l'autre n'auraient presque pas de prix sans l'industrie de la taille, au moyen de laquelle on dévoile avec plus ou moins d'habileté cette pompe sauvage de la nature.

L'artiste s'attache à celles qui lui semblent les plus propres à produire les effets qu'on y admire ; son premier soin est de les contourner sur la meule, et quand il parvient à des couches parallèles d'un aspect curieux, il en ménage l'épaisseur, l'étendue et la forme.

Suivant quelques historiens, on trouvait autrefois sur les bords du Nil une immensité de cailloux de cornaline qui paraissaient avoir roulé : ce temps était très-propice aux graveurs, puisque cette abondance les mettait à même de faire un choix qui devenait pour eux d'une haute importance. On conçoit que ce qu'ils abandonnaient n'avait pas un grand mérite à leurs yeux ; cependant ces morceaux de rebut ont toujours paru intéressans aux Européens, sous le rapport de l'étude. Il en passait annuellement comme lest de vaisseau à Livourne et à Venise, d'où elles se répandaient ensuite en France et ailleurs. En 1777, leur prix ordinaire était, dans ces

places maritimes, de quarante à cinquante francs le cent pesant.

J'ai fait scier, tailler et polir nombre de ces cailloux, qui m'ont présenté les différens tons de couleur de la cornaline simple : il s'en trouve dans le nombre qui ont des couches fauves, quelquefois blanches ou grises dont j'ai tiré la cornaline onyx; on y voit souvent la teinte sous laquelle nous connaissons la sardoine, mais en lame mince assez insignifiante. Le grain de ces cailloux est très-fin, susceptible de recevoir un très-beau poli; cependant il est rare d'en voir qui soient absolument sans tache, la couleur n'est pas toujours uniformément répandue. Celles qui ont été l'objet de mes expériences sont, je l'avoue, d'un mérite moyen; je crois qu'il faut d'abord en sacrifier une grande quantité pour obtenir quelques pierres de marque, raison pour laquelle elles sont tant recherchées.

On voit, dans quelques-uns de ces cailloux, certaines cavités qui ont été à l'abri des frottemens, renfermant de petites éminences mamelonnées, d'un beau rouge; ce qui nous autorise à croire qu'ils ont souvent été formés en stalactites.

REMARQUE.

Le sujet qu'on admire sur cette pierre faisant partie du Muséum des antiques de Paris, est Silène qui corrige un amour tenu par deux autres, camée dont le fond est de cornaline blonde, et les figures d'agate blanche opaque : on y voit un dessin correct, des attitudes bien combinées; l'artiste a beaucoup soigné l'ensemble de son tableau.

DE LA CORNALINE-AGATE.

(Autrefois sard-agate.)

Le premier nom de cette pierre vient des temps reculés : on sait qu'à une certaine époque les anciens nommaient sarda

la sardoine et la cornaline; aujourd'hui que nous sommes convenus de les distinguer, cette dénomination commune ne saurait leur être appliquée.

Aux chapitres sardoine et sard-onyx, nous avons fait connaître la diversité qu'elles présentent. Ici nous entendons parler d'une pierre, partie cornaline et partie agate, dès lors le nom de sard-agate a besoin d'être réformé; il est plus naturel de l'appeler cornaline-agate. C'est ici une chose de fait qui semble permettre d'introduire une nouvelle expression.

La cornaline-agate sert aux mêmes fonctions de l'agate-onyx dont on fait les camées, avec la différence que l'effet des deux couleurs, qu'on suppose blanche et demi-diaphane dessous, rouge ou orange dessus, également demi-diaphane, ne peuvent s'appliquer qu'à certains sujets. Ce sont des morceaux partiels qui n'ont pas de suite, et la grande difficulté d'en obtenir les rend d'un précieux extrême pour les graveurs qui les emploient.

Les cabinets d'histoire naturelle donnent à la vérité des idées générales, et l'on y voit la nature ingénue; mais quand on se propose de bien connaître les pierres fines, sous les rapports de l'art, il importe de faire un cours d'étude lithologique dans les cabinets d'antiquités, où l'on sera à même de puiser des lumières que les plus riches collections en minéralogie ne sauraient offrir.

REMARQUE.

De toutes les pierres connues, la cornaline-agate était la plus convenable pour y représenter de relief la fameuse Vénus de Florence réduite à une grandeur annulaire; c'est sur cette belle matière, si rare à obtenir, que l'artiste est parvenu à soigner admirablement les belles formes et les justes proportions de son sujet. La teinte de la cornaline, mitigée par un fond d'un blanc cristallin, présente une couleur de chair ad-

mirable. Cette jolie gravure, de main moderne, que j'eus l'occasion de voir, faisait partie de la collection du commandeur Génévosio à Turin.

Qu'on ne conclue pas, de ce que nous venons de dire, que la couleur de chair soit toujours une preuve certaine de l'existence de la cornaline. On voit, au Muséum des Antiques de France, Vénus qui couronne l'Amour ; le ton incarnat des deux figures est incontestablement d'agate opaque rougeâtre, sur un fond d'agate cristalline, différence peu sensible, mais qui s'y trouve dans le fait.

DE L'AGATE EN GÉNÉRAL.

Dans les premiers temps, le distinctif de l'agate était la couleur noire : aujourd'hui, on entend par agate simple une pierre demi-transparente, ayant les seuls élémens de sa pure substance, c'est-à-dire sans mélange d'aucuns corps ni couleurs ; dans ce cas, l'agate d'Europe ressemble à de l'eau qui serait un peu troublée par des particules de terre fort déliées, et nous croyons par là en dire assez pour faire connaître qu'elle n'est jamais extrêmement brillante. Les gouttes tombantes d'une chandelle de suif allumée nous donnent une idée assez juste de la blancheur et de la belle demi-transparence des agates orientales. Pline nous dit que les agates de Chypre sont transparentes comme du verre, ce qui est un peu exagéré ; les anciens leur donnèrent autant de noms qu'elles offraient d'objets ou de couleurs différentes.

Cette pierre, au rapport de Robert Berquen, a été trouvée, de toute antiquité, dans le royaume de Perse, et dans la Phrygie ; les îles de Lesbos et de Rhodes en ont sans doute. Nous savons qu'on en rencontre aussi dans l'Arabie-Heureuse près de Mareb, ville éloignée de quelques lieues du mont Shiban. Il sera parlé d'une de ces variétés à l'article onyx. Le sol du Japon n'est pas privé d'agates ; mais nous n'en connaissons pas encore les espèces.

La pâte de l'agate, dite d'Orient, est d'un blanc cristallin, et sa grande pureté lui donne l'éclat le plus brillant; elle est glissante au toucher, bien plus pesante que celle d'Europe, susceptible du poli le plus vif. On trouve souvent cette sorte d'agate pommelée, ce qui donne sujet de croire qu'elle s'est formée en stalactites, par gouttes successives dont les éminences sont l'effet naturel du poids du fluide; cette variété porte le nom d'agate ondulée, parce qu'elle imite les flots agités sur la surface de l'eau. On en rencontre aussi par couches planes, lorsque l'afflux de la matière a été entraîné dans un site où elle a pu établir son repos de fixité sur des lignes parallèles. Les premières, après le sciage et le poli, laissant des ondulations, effet inévitable de leur structure sillonnée, furent principalement employées à former des vases murrhins et autres grands ouvrages, sur lesquels de pareils caractères ne pouvaient pas être un défaut, et les secondes, ayant un ton plus uniforme, furent surtout consacrées au bel art de la gravure.

De l'Agate orientale simple.

Je ne puis être du sentiment de M. Werner au sujet des agates. D'après cet auteur, les agates ne doivent point former une espèce en minéralogie : « on a, dit-il, donné ce nom à
» beaucoup de pierres dures polissables, dont quelques-unes
» sont composées souvent d'une manière toute différente ;
» néanmoins la calcédoine commune et la cornaline forment,
» avec le jaspe, la base de la plupart des agates : c'est donc
» à la suite de la calcédoine qu'il doit être question, succincte-
» ment, des agates. Les variétés de couleur et de dessin que
» présentent les agates, leur ont fait donner beaucoup de
» noms. Les usages des agates sont les mêmes que ceux de
» la calcédoine commune; on en fait aussi des mortiers, à
» cause de leur dureté. On trouve des agates en Saxe, en Bo-

» hême, en France, en Angleterre, dans le pays des Deux-
» Ponts, etc. [1] »

On voit, par ce qui vient d'être dit, que M. Werner s'est particulièrement fixé aux produits de l'Allemagne; il eût moins généralisé son hypothèse s'il avait examiné les cornalines, les sardoines et les agates qui nous viennent de l'Orient, la calcédoine n'ayant rien de commun avec elles. Enfin les différens Muséum d'Antiquités du continent prouvent que la belle agate, l'agate d'Orient, ne servait point à faire des mortiers.

Agate simple d'Europe.

L'agate d'Europe ne paraît point ondulée, du moins ne conserve-t-elle pas ce caractère à la taille; elle est d'une dureté un peu inférieure. Boëce de Boot se trompe fort en disant qu'elle peut souvent le disputer en beauté à celles d'Orient; il aura voulu dire qu'elles peuvent offrir des jeux de nature aussi extraordinaires, ce qui est très-possible.

Au rapport de Pline, les premières agates furent trouvées en Sicile, sur les bords du fleuve de ce nom, aujourd'hui appelé *Drilo*; on en voit également de très-belles à Castronuovo. Il est à croire que ce naturaliste romain a entendu que ce sont les premières qui ont été découvertes en Europe; celles d'Orient avaient été connues avant ce temps, et nous en tirons la preuve de certaines gravures dont le style marque une très-haute antiquité.

On trouve en Corse, sur les montagnes du Niolo, des agates fort belles; celles d'Écosse, que j'ai eu occasion d'examiner plus particulièrement, montrent une pâte très-fine : on en voit qui sont partie blanches et partie de couleur de sardoine très-distincte, imitant au mieux la sardoine d'Orient. On les

[1] Extrait de la Minéralogie de Brochant, tome 1, page 274.

trouve en cailloux épars sur la montagne de Kennout, située dans le département de Peret.

A Frishausen, ville de Prusse sur la mer, on trouve sur ses côtes quantité d'agates qui y sont jetées par les ondes. La Lithuanie, partie de l'ancienne Pologne, offre des agates noires.

M. Collini, qui a examiné avec beaucoup de soin les carrières d'agates d'Obstein et du duché des Deux-Ponts, dit : « que ces agates naissent dans les cavités d'une pierre brune ou verdâtre, qui est un mélange de parties argileuses, calcaires et ferrugineuses ; qu'il y a toujours de l'ocre martiale, jaune ou brune, dans ses cavités ; en sorte qu'il est peu d'agates qui ne soient couvertes d'une enveloppe ocracée, qui reste collée sur la pierre-matrice après qu'on en a détaché l'agate. »

Ce naturaliste, indépendamment d'une grande quantité d'agates, y a trouvé des onyx, des cornalines, des sardoines et des calcédoines ; mais elles n'imitent qu'imparfaitement celles d'Orient, car la pâte en est trop grossière et les couleurs trop communes pour ne pas reconnaître la différence qui existe entre elles.

Romé de l'Isle désigne le quartz comme la base du silex, des agates et autres pierres de cette nature ; mais ce système demande d'être éclairci par des essais chimiques. Ne perdons pas de vue que le quartz fait partie des montagnes primitives.

On trouve, en Orient comme en Occident, des agates colorées, et qui présentent de nombreuses variétés : les couleurs les plus rares sur cette pierre sont la noire, la verte, la bleue, rose ou ponceau ; le vert de l'agate est communément plus léger, plus clair que celui du prase ou prasma.

Les agates prennent différens noms, quels que soient les lieux de leur origine, dès qu'elle sont pénétrées de couleurs ou de substances étrangères à leur nature. Souvent la matière de l'agate se trouve mêlée de celle de la sardoine : si la matière de l'agate en fait la plus grande partie, elle porte le nom

d'agate-sardoine ; si c'est la sardoine qui domine, on l'appelle sard-agate. La même agate simple, si elle contient des parties rouges ou orangées, sera l'agate-cornaline ; colorée de bleu clair, elle prend le nom d'agate-saphirine ; mêlée d'un vert opaque, elle est l'agate-jaspée, et ainsi de toute autre substance qui peut se rencontrer avec l'agate. Cette nomenclature de noms combinée a son utilité, et l'on ne peut s'en écarter sans exposer les artistes qui les emploient à tomber dans une sorte de confusion ; mais il ne faudrait en faire usage que pour les pierres de marque que le génie inventif aurait retirées d'une masse informe et insignifiante, ainsi sorties du chaos; elles ont acquis un mérite réel aux yeux des connaisseurs, et le droit à ces différentes dénominations qu'un long usage a établi.

A peu de distance de la ville de Volga, en Russie, et plus particulièrement près des ravins de Samara, on trouve de très-belles agates susceptibles du poli le plus vif ; souvent ici le gypse renferme de gros cailloux d'agate très-joliment vénés.

Certaines agates, nommément celles d'Allemagne et de Pologne, sont susceptibles de se cristalliser, lorsque les molécules hétérogènes sont moins abondantes, et qu'elles contiennent une plus grande quantité de suc lapidifique.

Il ne faut, pour se convaincre de la vérité de cette observation, que jeter les yeux sur un de ces cailloux en masses sphéroïdales, qui porte le nom de geode. On trouve d'abord une croûte grossière, raboteuse, souvent remplie de saletés; on voit ensuite la pâte du silex la plus commune. En avançant vers le centre, la pâte se raffine, s'épure, offre différentes couleurs, et présente souvent des sinuosités ; plus avant on aperçoit une vraie cristallisation.

On taille en Allemagne les agates avec des roues de grès; les ouvriers sont ventre à terre sur une espèce de tréteau portant à l'estomac une planche qui sert à presser la pierre contre la meule.

REMARQUE.

Je ne connais point d'agate orientale qu'on puisse comparer, pour la difficulté du travail, au buste d'Alexandre que l'on voit au Muséum des Antiques de France. La pierre a trois pouces de haut sur deux et demi de large (0 m. 081 sur 0 m. 068) ; ce n'est plus un simple bas-relief de face, mais une sorte de sculpture ; la tête est détachée du fond, elle est comme naturelle ; on y admire une composition noble, de grands soins dans les détails, et un dessin des plus corrects.

Un des plus beaux intailles qu'on connaisse en agate, est Neptune, du Muséum de M. Marc-Antoine Sabatini.

On admirait en France les deux sujets suivans de la collection d'Orléans, que l'on croit être passés en Russie.

Lisimaque, roi de Thrace, et l'un des successeurs d'Alexandre, la tête ceinte d'un diadème.

Cléopâtre, à demi-corps, se faisant piquer le sein par un aspic. Ces différentes gravures sont sur agate simple.

On voit sur une agate noire, ayant appartenu à la collection d'Orléans, deux généraux victorieux à cheval, précédés d'un captif qui a les mains liées derrière le dos, et quelques autres figures, dont l'une tient une branche de laurier et l'autre un trophée.

Gravure d'un Sphinx emportant au-dessus des eaux un homme qu'il a vaincu ; sur agate barrée, de la même collection.

DES AGATES FIGURÉES.

On ne saurait trop s'empêcher d'admirer les jeux singuliers que présentent les agates. Le haut prix que la curiosité a mis à ces jeux, quoiqu'ils soient extrêmement multipliés, excita bien des gens à chercher tous les moyens d'en découvrir, et cette recherche, une des plus attrayantes pour les amateurs,

a ouvert, depuis près de 40 ans, une nouvelle carrière au commerce et à l'industrie. L'homme qui a étudié la nature, qui a voyagé en observateur, et visité les cabinets les plus curieux, pourra éprouver une jouissance nouvelle, sans que sa surprise aille jusqu'à l'incrédulité, quand on lui fera les détails suivans.

Camille Léonard de Pezaro prétend avoir vu une agate représentant très-distinctement sept arbres plantés dans une plaine. Cardan dit qu'on peut y croire, l'ayant examinée lui-même; il en parle comme d'un phénomène le plus digne de mémoire. On lit, dans l'ouvrage de Boèce de Boot, que cet auteur a possédé une agate aspirale ayant au centre une figure d'évêque avec sa mître. Poujet assure qu'il vendit une agate où l'on voyait une figure de Turc aussi exacte et aussi distincte que si elle avait été formée avec le pinceau. Majole fait mention de l'agate de M. d'Argenville, qui représentait des voyageurs aussi bien peints que l'art pourrait le faire. On sera bien plus étonné en lisant la description que Pline nous a laissée de l'agate fameuse de Pyrrhus, sur laquelle on voyait Apollon avec sa lyre et les neuf Muses chacune avec ses attributs [1]. Si ce phénomène met à une trop forte épreuve la confiance que cet auteur peut inspirer à cet égard à mes lecteurs, je me bornerai à dire que je possède une agate ayant au centre la figure d'un soleil rayonnant.

Une autre où se trouve l'image d'un coq dans une attitude hardie.

Une troisième représentant un singe assis sur son derrière, le corps droit et la tête dans une position telle qu'un habile peintre l'aurait placée.

Une quatrième où l'on aperçoit un bateau avec des rameurs; à la vérité le dessin n'en est pas correct.

Je conviens qu'il ne faut pas voir ces jeux avec des yeux

[1] Ce fait nous paraît hors de toute vraisemblance; il est possible que ce soit une agate gravée au simple trait.

trop prévenus, car la première impression des objets produit sur nous un sentiment dont il faut se débarrasser pour les réduire à leur juste valeur; mais nous parlons ici de ceux qui ont un caractère si décidé, qu'ils ne laissent rien ou presque rien à désirer de la chose qu'ils imitent. Quand on a vu quelques phénomènes de ce genre, on est préparé à reconnaître la possibilité de ceux qui peuvent paraître les plus étranges. J'avoue que la trempe de l'imagination et la disposition des organes font souvent envisager les choses d'une manière d'abord bien différente; mais la raison et les lumières président à leurs écarts, et savent les modérer. Au reste, tout ce qui est singularité de ce genre, n'est véritablement aperçu que par une classe d'hommes; celui qui est froid, n'a pas des yeux faits pour y prendre part.

Les agates d'Allemagne renferment des accidens si variés et si multipliés, qu'il faudrait faire des volumes pour décrire toutes celles qui présentent un vif intérêt. Ces sortes de bizarreries cachées dans l'intérieur des cailloux agatiques, ne sont dévoilés que par les ressources de l'art. Des hommes intelligens étudient ces bruts, établissent leurs conjectures, essayent leurs combinaisons, et les dirigent avec une pénétration admirable. Ici le lapidaire a le champ le plus vaste pour donner tout l'essor à son talent, dans l'exécution de ce qu'il convient d'abattre ou de ménager; mais il court les plus grands risques, s'il ne sait pas apprécier d'avance la juste mesure de ce qu'on le charge de dévoiler, car un quart de tour de roue donné de trop, peut anéantir ce qui promettait les plus grands effets.

AGATE ARBORISÉE.

(On les distingue en orientale et occidentale.)

L'agate est arborisée ou herborisée; elle est rarement tout à la fois l'une et l'autre. Il n'y a personne qui ne sache qu'on y voit fréquemment des arbres de différentes sortes, des touffes de verdure, des buissons, des bruyères, et autres plantes imi-

tant la nature dans sa végétation et sa vétusté. Ces sortes de jeux nous paraîtraient un prodige s'ils étaient moins abondans : la grande quantité qu'on en trouve leur ôte une partie de leur prix ; du reste, l'extrême singularité et la rareté de quelques-uns leur donnent une valeur relative.

L'agate arborisée orientale est infiniment supérieure à celle d'Europe ; le poli vif qu'elle reçoit, et l'éclat brillant qu'elle offre, contrastent merveilleusement avec la couleur noirâtre de l'arbre. On dit qu'elle vient de Moxa ; quelques personnes lui donnent ce nom.

La pâte de l'agate de nos contrées est à la vérité moins vive et moins dure ; mais elle ne le cède point quant aux accidens. On a vu nombre de ces pierres arborisées venant d'Allemagne, mériter la préférence sur celles d'Orient sous ce dernier rapport. M. Brard se trompe en disant que l'agate arborisée est une calcédoine.

On trouve des agates arborisées en rouge, qui sont infiniment plus recherchées, par la seule raison qu'elles sont moins communes.

Les agates ne sont pas les seules pierres qui produisent les phénomènes de l'arborisation ; le même effet a lieu, quoique plus rarement, dans d'autres substances. Je possède une calcédoine, une cornaline et une sardoine arborisées. Ce jeu se découvre difficilement dans le cristal de roche : je ne l'ai vu qu'une fois ; il a lieu un peu plus souvent dans le cristal impur dit quartz ; on le trouve plus fréquemment dans la malachite et la pierre des amazones de Sibérie. Deux arborisations rares sont celles qu'on voit au Cabinet d'Histoire naturelle de Paris : l'une est blanche sur cornaline, l'autre est un minerai couleur de bronze sur un cailloux. M. le comte de Valicki, Polonais, possède une opale arborisée.

On a tenté de rendre raison des causes qui produisent ces arborisations, en prenant pour exemple la molette du peintre, lorsqu'on la retire de dessus le marbre dans l'action où l'on broie la couleur : cette manipulation donne à la vérité l'idée de

ce phénomène; mais elle ne l'explique point avec assez de justesse et de vraisemblance. Ici, c'est la couleur glutineuse, plus ou moins abondante, plus ou moins adhérente dans un endroit que dans l'autre, dont les parties se séparent par une sorte de déchirement oblique et irrégulier qui occasionne diverses figures d'arborisations ; la nature ne paraît pas opérer de la même manière dans les agates. Tous les phénomènes qui concernent ces pierres concourent à prouver que la matière agatique s'est formée par des couches successives ; que ces couches ont pu contenir ou donner accès à des dissolutions métalliques forcées de s'extravaser par la pression de l'air et le déssèchement, semblables au jêt des métaux fondus et coulés dans le sable : le fait est qu'ils ont une tendance à s'échapper du moule, en formant des ramifications diverses en contact avec l'air qui s'y trouvait.

Ces jeux, singulièrement diversifiés, souvent placés à des profondeurs différentes, offrent, au moyen de la demi-transparence, une perspective et un ensemble des plus piquans. On entend par herborisation, de la mousse ou autres substances végétales qui ont été enveloppées dans la substance de l'agate sans troubler sa demi-transparence partout où elle n'en est point affectée. Ces sortes d'herborisations sont rares ; il en existe cependant.

Agate à zone concentrique.

La nature, cette mère féconde et inépuisable dans ses merveilles, nous offre des agates combinées qui paraissent participer à d'autres corps et qui ont des cercles de diverses couleurs d'une régularité si parfaite qu'on les croirait tracés avec le compas. Le premier contour est quelquefois blanc ou rouge, le filet qui le suit sera céleste ou de telle autre couleur, viendra ensuite le bleu foncé, quelquefois le jaune, le brun ou le noir. Ces zones, quand elles sont d'une même largeur, ce qui est fort rare, ou qu'elles se rétrécissent avec goût à mesure

qu'elles rentrent, inspirent le plus grand intérêt. On fait le plus grand cas de ces jeux quand ils sont dans un ordre constant et d'une exacte symétrie jusqu'au point central. Il est beau sans doute de contempler la nature au milieu des cavernes où s'opèrent ces prodiges ; mais il est des phénomènes qui ne se dévoilent que par l'adresse de l'homme : tel est celui de cette pierre, dont les beautés demeureraient à jamais cachées sans les ressources de l'industrie, et c'est ici le cas de dire que les gemmes décèlent tout ce que la nature leur a donné, lorsque l'art a secondé la nature de tout son pouvoir. "

La perle fine nous donne d'abord une première idée de la pierre dont nous parlons. Cette production est formée de concrétions adossées les unes aux autres par superposition : les différentes couches de sa substance varient quelquefois dans des nuances que leurs joints un peu lâches caractérisent ; en sciant de semblables perles en travers, les deux parties planes présenteront une suite de zones concentriques.

L'agate à zone a dû se former par des écoulemens très-déliés, parfaitement libres et uniformes, d'une matière environnante autour d'un tube ou d'un noyau arrondi dont les modifications dans les couleurs sont dues à des circonstances locales de telle nature, qu'elles ne peuvent être que présumées.

Agate œillée.

L'observateur ne dédaigne point de fixer ses regards et sa pensée jusque sur les plus petites choses, puisque c'est souvent par elles que les grands physiciens sont parvenus à développer les importantes découvertes qu'ils nous ont transmises. On sait que Newton faisait souvent des boules de savon, et qu'il en tirait les plus grandes conséquences, pour démontrer la nature des rayons de lumière et les effets des différentes couleurs qu'on appelle primitives.

Je considérais un jour comment agissaient les demi-globules d'eau que l'on aperçoit dans les canaux, à la suite d'une

forte pluie ; je reconnus qu'après avoir déposé insensiblement une partie de leur fluide, la voûte s'affaissait, et qu'à l'instant de sa chute il se formait une petite détonation par l'effet des bulles d'air qui s'évaporent en la perçant ; que cette détonation dans l'action même agrandissait la circonférence de ces demi-globules, ce qui me donna sujet de faire l'expérience suivante.

Je mis une goutte d'encre sur un plateau : à l'aide d'un chalumeau, j'y introduisis de l'air ; je fis élever par ce moyen un demi-globule, et je retirai aussitôt l'instrument. J'observai que la voûte en tombant détermine toujours la détonation dont nous venons de parler, et repousse les parties les plus grossières vers la circonférence, tandis que celles qui sont les plus déliées sont ramenées vers le centre, où je reconnus dans cette partie, après le déssèchement, une auréole de rayons se terminant aux extrémités par un bourrelet arrondi, tel que nous le voyons souvent dans certaines agates brutes. Ce phénomène sert à rendre raison des détails où je vais entrer.

Il n'est pas rare de trouver des pierres qui ont des taches rondes de différentes couleurs, qui sont comme autant de cercles concentriques, dont l'arrangement donne à très-peu près à ces taches une forme d'yeux séparés ou réunis. Ces yeux se montrent dans des pierres de diverses natures : on en voit qui ont non-seulement trois yeux comme celle de Pline, mais quatre, cinq ; je possède une plaque d'agate orientale qui en a dix. Dans celle-ci, les yeux sont de différentes grandeurs, ils ont différentes positions les uns par rapport aux autres, et sont irrégulièrement jetés. Il y en a dont les cercles sont ronds, offrant des effets divers ; dans d'autres ils forment un ovale terminé par deux pointes. Souvent les yeux se touchent en un seul point, quelquefois ils anticipent l'un sur l'autre, sans cependant se confondre. J'ai une pierre à trois yeux : celui du milieu est plus petit et plus élevé ; cet ensemble présente une image très-naturelle d'une paire de lunettes. L'art secondant la nature met en scène l'œil de pigeon, de loup, de chouette, de serpent, d'écrevisse, etc. Il faut avouer que deux yeux bien

égaux, placés symétriquement à une distance convenable l'un de l'autre, causent un prestige bien intéressant sans doute. Je connais une de ces pierres qui ne laisse rien à désirer par la beauté de l'ensemble : le fond est d'agate de la plus belle demi-transparence ; le centre forme deux cercles d'une matière opaque fort blanche, et la prunelle d'un blanc jaune très-épuré.

On dit agate œillée, parce que c'est dans cette substance que ce jeu a lieu plus fréquemment : mais on le voit quelquefois aussi dans la cornaline et dans la sardoine, même dans le jaspe. Le Cabinet d'Histoire naturelle de Paris renferme une belle calcédoine, qui offre deux yeux très-distincts.

Aldrovande et Kundman ont donné des figures de ces agates et d'autres pierres oculaires, parmi lesquelles je dois croire que certaines variolites auraient pu former une variété fort intéressante, s'ils les avaient connues.

M. Valmont de Bomare, à l'article *œil-de-chat* de son Dictionnaire, attribue à cette substance des effets qui ne conviennent qu'à l'agate œillée ; d'où il paraît qu'il a confondu ces deux pierres d'une nature opposée.

De l'Agate onyx.

L'agate-onyx est une pierre de prix dont les anciens et les modernes se sont beaucoup servis pour faire les camées : elle a deux couches adossées en plans parallèles ; l'une d'un blanc de porcelaine et opaque, sert pour graver le sujet ; l'autre, d'un beau demi-diaphane, est réservée pour le fond du tableau, et cette opposition seule de la demi-transparence et de l'opacité établit un contraste admirable, que rehausse beaucoup le mérite de la gravure.

Les caractères extérieurs de cette pierre ont infiniment d'analogie avec ceux de la calcédoine-onyx. Ces deux espèces se rapprochent au point qu'il faut avoir un tac bien délicat pour les distinguer et en établir la différence, différence à laquelle on ne fait guère d'attention dans les cabinets, parce qu'il semble

qu'une pareille distinction ne peut mener à aucune connaissance utile; mais l'art, qui les emploie l'une et l'autre avec des succès différens, n'en doit pas ignorer la nature, comme les effets plus ou moins avantageux qu'elles rendent par le travail.

Comme ce n'est pas uniquement sur des agates-onyx ou des calcédoines onyx qu'on a travaillé en relief, il faut, dans chaque cas, un nom analogue à la nature de la substance qui présenterait de semblables effets sous le rapport de l'art. Nous avons déjà parlé d'un camée à fond d'opale, dont la couche supérieure est blanche et opaque, ce qui constitue l'opale-onyx.

L'Allemagne produit des agates-onyx, mais elles ne peuvent, en aucune manière, se comparer à celles d'Orient; et, comme il est rare même que leurs plans soient parallèles, on en fait des cachets de très-petit prix.

La rivière d'Aigue, près d'Orange, renferme beaucoup de cailloux onyx opaques, propres à la gravure. J'en ai recueilli moi-même dont les couches étaient fort droites et bien distinctes. Des artistes de cette ville en ont tiré autrefois quelque parti; comme ils n'ont qu'une dureté médiocre, on les travaillait au burin, à la manière des coquilles.

REMARQUE.

Hercule liant Cerbère, en camée; du trésor du Roi de Prusse, publié par Berger.

Hercule est auprès d'un rocher sur lequel est étendue sa peau de lion, et à côté est sa massue: il presse entre ses genoux le col de Cerbère, monstre à trois têtes, qui s'efforce de se débarrasser; il tient une corde qu'il lui a jeté au col avec un nœud coulant, et qui est passée autour de sa main gauche; il appuie son coude sur le dos du chien; de la main droite il tient la corde tendue, et, penchant un peu la tête, il regarde le chien d'un œil farouche. On ne peut assez admirer l'art avec

lequel Dioscoride a exprimé sur cette pierre tous les muscles et les nerfs du corps du héros qui en marquent merveilleusement la force.

DE L'ONYX.

On entend par onyx une pierre qui a au moins deux couches de couleurs différentes; celles qui en ont trois sont plus estimées : ces couleurs doivent être parallèles et placées les unes au-dessus des autres, d'une manière bien distincte. La nature est si variée, qu'elle offre sans cesse en ce genre de nouveaux phénomènes; nuances différentes, précision dans l'opposition des teintes, harmonie d'arrangement, contraste enchanteur entre elles. Quelques auteurs ont prétendu assigner à chaque couleur la place immuable qu'elle doit avoir, c'est-à-dire grise dessus, tannée au centre et noire au bas, comme le prétend Robert Berquen, ou tannée en brun ou bleu, blanche et noire, comme le veut M. Dutens. L'onyx de Pline était en trois couleurs, fond noir, dessus blanc, le milieu sanguin. Ces différences et telles autres ne sauraient donner atteinte à la dénomination de ces pierres, quel qu'en puisse être l'arrangement.

Nous devons observer que l'onyx n'a d'autre différence, avec la sard-onyx, qu'en ce que la pâte qui caractérise la sardoine ne s'y trouve pas, et que l'agate, différemment combinée, domine dans celle-ci.

Les graveurs de l'antiquité ont respecté les caractères marqués des onyx réguliers, de quelque nature qu'ils fussent : en conséquence, on voit beaucoup plus de chefs-d'œuvre sur l'agate-onyx que sur l'onyx; et quand ils se sont déterminés à y former des sujets, ils ont gravé ou en creux seulement sur la couche supérieure, ou bien de relief dans le milieu de cette première couche, en laissant ordinairement sur ses bords un filet de la même substance, au delà duquel on aperçoit les autres lits que la disposition du biseau qu'on y a ménagé met

en évidence; c'était là une attention particulière qu'avaient les Etrusques.

On peut avoir trouvé l'onyx dans différentes contrées des Grandes-Indes ; mais nous savons que l'Egypte, et surtout la montagne Shibam dans l'Arabie-Heureuse, à quelque distance de la ville de Mareb, en a fourni de bien intéressans.

REMARQUE.

Parmi les onyx travaillés par les anciens, les connaisseurs donnent le premier rang à la tasse *di capo di monte* faisant partie du Muséum du roi de Naples ; et au grand camée d'Alexandre et Olympie, du trésor Odescalchi, aujourd'hui à la maison Braccianso.

Fragment d'un onyx en deux couleurs, le dessus blanc, le fond noir.

C'est un relief qui a pour sujet les pleurs d'Achille à la nouvelle de la mort de Patrocle. On y voit trois figures exprimant le degré de douleur qu'inspirent leurs différentes situations. Ce camée, d'une beauté rare, a été décrit par Winckelmann. Il a appartenu à la maison Cherafini, à Rome ; il passa ensuite dans celle de M. Ferreti, prélat ; il est aujourd'hui dans les mains de MM. Altiman et Paoeleti, antiquaires romains. Le travail est de la plus grande perfection, et la belle copie qui en a été faite de nos jours, fait le plus grand honneur à l'artiste qui en est l'auteur. J'ai vu l'un et l'autre.

Camée d'Antonin et Faustine, du Muséum de France.

Sur un onyx de diverses couleurs sans être toutes sur des lignes parallèles.

Il est difficile de voir une pierre plus belle, et dont les couleurs soient mieux distribuées ; le fond est d'agate cristalline la plus épurée, sur laquelle on admire l'image d'Antonin, de teinte brune. On voit au-dessus l'intéressante physionomie de Faustine, sur une matière d'un blanc parfait ; sa draperie et sa chevelure sont d'un lilas très-vif, indépendamment de quelques

nuances intermédiaires dont l'artiste a su tirer un parti avantageux. On ne peut assurer que cette gravure soit d'une bien haute antiquité; mais le travail en est si beau, qu'elle peut être considérée comme un des chefs-d'œuvre de la renaissance de ce bel art.

ONICOLO

Ou Nicolo, *par abréviation.*

Cette pierre me paraît être l'ægyptilla des anciens, d'après le passage de Pline [1]. Les Italiens qui ont sans doute des connaissances dans cette partie, entendent par cette dénomination le petit onyx, c'est-à dire une pierre de deux couleurs; l'une, noire ou brun noirâtre, sert de fond, l'autre, ordinairement d'un bleu céleste, quelquefois blanche, ce qui est rare, est réservée pour le dessus, où l'on grave le sujet. L'expression de petit onyx ne veut pas dire une petite pierre, car il y en a de très-grandes auxquelles on ne donne pas d'autre nom. Il est à croire qu'on a voulu désigner par le mot nicolo, l'onyx dont les couleurs sont comme noyées, l'une d'elles offrant peu d'épaisseur, conséquemment moins tranchantes que dans ceux dont nous avons parlé, ce qu'on exprime aussi par les mots *pietra velata*, pierre voilée.

On reconnaît souvent la substance de la sardoine dans le nicolo, quoiqu'elle y paraisse plus rembrunie, et, quand elle y est méconnaissable, ce sont des couleurs fortes, noirâtres, souvent opaques qui la défigurent, sans pourtant diminuer en rien l'extrême finesse de sa pâte ordinaire.

REMARQUE.

Le Muséum de France possède une infinité de nicolo fort précieux par leur grandeur. Un des sujets digne d'être observé est la piété militaire.

[1] Ægyptillam sacchus intelligit, per alvum sarda, nigroque venis transcuntibus : vulgus autem in nigra radice cœruleam facit.

Adonis, ouvrage de Coïnus gravé en onyx dit nicolo, appartenant à M. de Caïmo, Milanais, publiée par M. de Stosch.

Adonis était un jeune homme d'une si parfaite beauté, que Vénus ne le crut pas indigne de son amour. Il est représenté nu, appuyé du bras gauche sur une base ronde, et soutenant à la main un épieu de chasseur : il penche un peu la poitrine en reculant les flancs, et son bras droit plié s'appuye de la main renversée sur sa hanche; son corps porte presque sur le pied droit; il regarde son chien de chasse, qui regarde aussi son maître. La pierre est très-petite, d'un ovale rond, et Coïnus a observé ce juste rapport des proportions entre la figure de l'homme et celle de l'animal; et c'est à quoi les anciens artistes ont souvent manqué.

DE LA CALCEDOINE.

(Calcedonius vulgaris.)

La calcédoine n'est point rare, c'est la pierre qui varie le moins dans sa couleur; elle est de sa nature nébuleuse, d'un blanc mat, ou blanc de lait. On nomme calcédoine saphirine celle qui montre un ton bleuâtre : ce changement est déjà en lui-même une particularité; sa dureté l'emporte généralement sur celle de l'agate, avec la différence qu'elle est un peu moins demi-diaphane.

On ne peut point établir la distinction de calcédoines orientales et occidentales au seul aspect, puisque l'Islande en offre de très-dures et qui ne le cèdent point en beauté à celles de l'Orient; ces dernières, ne nous étant familières que sous les rapports de l'art, auraient besoin d'être mieux connues.

Quand on confond les pierres fines, souvent l'on attribue à une espèce des effets qui appartiennent à une autre. Ce n'est pas comme le veut M. Brard, dans les calcédoines d'Orient, qu'on aperçoit des ondes ou de petits nuages pommelés, mais c'est dans les belles agates des mêmes contrées.

Au rapport de Pline, la calcédoine des premiers temps se ti-

rait de Lasbastum en Egypte et de Damas en Syrie; peut-être que son nom lui vient de la province de Chalcédoine près de Sentari, dans la Turquie d'Asie, le siège peut-être des premières qu'on ait découvertes.

On trouve en Angleterre, dans les minières d'étain de Cornowaille, une espèce de calcédoine fort curieuse en ce qu'elle se montre en grappes ou en ramifications; elle est on ne peut plus intéressante par sa grande dépuration et sa limpidité. Il paraît que la matière encore fluide s'est frayé un passage à travers les fentes des rochers où elle a d'abord déposé les parties les plus grossières, lorsque les plus déliées se sont insensiblement rassemblées en gouttes pendantes à la voûte qui leur a servi d'appui. Cette espèce, qui est formée en stalactite, n'offre jamais le phénomène de l'onyx comme celle qui s'est concrétionnée par couches.

C'est à l'habile M. Boulton, avec lequel je fis connaissance à l'occasion de sa belle et grande manufacture de Soho, près Birmingham, que je suis redevable de quelques jolis morceaux qu'il m'a donnés de cette substance d'autant plus remarquable, que la croûte vraiment laiteuse et comme opaque qui l'enveloppe, a tous les caractères apparens de la calcédoine; mais dès qu'elle est taillée, on la croirait une vraie agate d'une belle demi-transparence; de sorte qu'elle est calcédoine pour les cabinets relativement à son aspect extérieur, et agate sous le rapport des arts.

Saussure a rencontré sur la colline de Supergue, près de Turin, un assez grand fragment d'une très-belle calcédoine d'un gris violet, parfaitement demi-transparente et très-dure. J'en ai trouvé une blanche près le rivage du Pô, en dessous du ci-devant couvent des capucins de cette ville. La vallée de la Staffora, en Piémont, en contient aussi, ainsi que des agates; il ne s'agit que de porter son attention en remontant la rivière.

La calcédoine d'Islande a quelquefois sa partie supérieure hérissée de cristaux d'un ton laiteux; mais on n'y voit que de

simples pyramides accotées les unes contre les autres. Comme cette variété offre ordinairement les caractères de l'onyx, nous en avons fait un article séparé dans le chapitre suivant.

Les petits cailloux ronds ou en olives que l'on trouve au mont *Galdo*, dans le territoire Vicentin, sont de vraies calcédoines, quoique leur conformation doive s'attribuer à des causes bien différentes de celles qui ont produit les espèces dont nous venons de parler. Nombre de ces pierres sont renfermées à peu de distance les unes des autres dans une gangue brune, molle et très-poreuse, qui leur sert de cellules. Elles sont communément d'un blanc de lait au sortir de la mine ; mais dès qu'on a enlevé, par la taille, leur croûte extérieure, le poli développe ordinairement une teinte jaune combinée avec la matière blanche qui en est la base, motif pour lequel quelques personnes leur ont souvent donné abusivement différens noms.

Une particularité fort singulière de ces pierres, c'est qu'il n'est pas rare d'en trouver qui ont dans leur intérieur une goutte d'eau; cependant si cette goutte renfermée ne se trouve pas un peu considérable, elle finit par se cristalliser au bout d'un certain temps. J'ai rapporté, du mont *Galdo*, nombre de ces henhydres qui ont toutes subi le dessèchement absolu, tandis que de simples bulles d'eau se maintiennent dans le cristal de roche, quelque petites qu'elles soient. Pour conserver les calcédoines dont nous parlons avec ce phénomène, il faut nécessairement les tenir plongées dans l'eau, et ne les en tirer que lorsqu'on veut jouir de l'effet curieux qu'elles offrent. Il n'est pas nécessaire d'user de cette précaution pour le cristal henhydre, on sait combien il est froid de sa nature ; néanmoins je ne le crois pas dense, à un plus haut degré que la calcédoine, d'où il paraît résulter que le liquide renfermé dans ces dernières a non-seulement un principe cristallisable, mais qu'il est excité à se transformer ainsi au moyen du calorique.

La plus belle pierre que j'aie vue dans ce genre contenait

en eau à peu près la capacité d'un petit dé à coudre; elle faisait partie de la belle collection du savant naturaliste M. Jacques Morosini de Venise.

M. le comte de Kevenhüller, autrefois ministre de la cour de Vienne auprès de celle de Sardaigne, remit, il y a environ 45 ans, à un joaillier de Turin, une henhydre du mont Galdo; elle se trouvait montée en bague. Comme cette bague était trop grande, l'artiste crut pouvoir la couper et la ressouder au chalumeau, à la manière des autres pierres, en usant de la précaution de mettre le chaton et même la moitié de l'anneau dans un fruit pour lui communiquer de la fraîcheur durant l'opération; mais la pierre n'eut pas plutôt senti un commencement de chaleur, ce qui était inévitable par ce procédé, qu'elle éclata et se brisa en mille pièces, avec une détonation semblable à celle d'un coup de pistolet, comme on aurait dû s'y attendre. On conçoit que tout ce qui composait l'atelier demeura consterné, et que celui qui soufflait le chalumeau en eut une extrême frayeur; heureusement qu'il n'en fut pas blessé. Ayant cherché en vain cette pierre qui n'existait plus, il s'agissait de la remplacer par une autre, et ne s'en trouvant point même dans les villes environnantes, il fallut nécessairement annoncer cet événement fâcheux au propropriétaire.

MM. de Born et Collini nous ont fait connaître les calcédoines que l'on trouve en Norwège, dans les produits volcaniques des îles de Ferroé. J'avais déjà observé que celles du mont Galdo se rencontrent dans des matières de la même nature.

La remarque que fait M. Brochant, dans sa Minéral., p. 269 : *Que les parties colorées en vert de la calcédoine peuvent être le prasma de Werner*, si la belle couleur parvient à s'insinuer dans cette substance. Nous considérons que le prase ou prasma des Allemands et des Italiens peut appartenir également à la nature de la calcédoine comme à celle du jaspe; dans ce cas, un des caractères distinctifs de cette première

sera indiqué par un degré de dureté supérieur que n'a pas la dernière, quel qu'en soit le pays.

L'Allemagne, la contrée de Sindia en Sardaigne, l'Étrurie et la Turquie ont sur leur sol beaucoup de calcédoines. Il s'en trouve en Russie, sur les bords de l'Onon. On voit, nous dit le docteur Pallas, de beaux cailloux qui tiennent de la calcédoine, sur une montagne située entre le village Soujefka et le Stanitz d'Arsentiefskoï : on les appelle nashak ; ce pays en abonde. Si l'on voulait y faire des fouilles, on y trouverait même des pierres de prix.

La calcédoine n'offre point, ou du moins très-rarement, des jeux de nature ; cependant elle renferme quelquefois de petits points rouges qui y sont disséminés ; on lui donne alors le nom de pierre de Saint-Étienne : ces points ne contrastent pas mal avec cette substance qui, comme nous l'avons dit, est presque toujours d'un blanc plus ou moins laiteux ; sa grande dureté la rend susceptible de recevoir le plus beau poli. Les graveurs romains nomment calcédoine opalisante l'espèce la plus épurée ; elle montre en quelque sorte un ton léger de quelques-unes des couleurs de l'opale, principalement le jaune qui, étant plus ou moins éclairé dans ses différentes épaisseurs, montre l'orangé à certaines positions.

La dénomination calcédonieuse s'applique à toutes les pierres qui ont dans leur intérieur des nuages ou des teintes laiteuses, lesquelles offusquent plus ou moins leur transparence ordinaire et leur netteté ; les rubis d'Orient, les saphirs et les chrysolithes sont entre autres sujets à ce défaut.

REMARQUE.

Méduse, ouvrage de Solon, gravée sur calcédoine, du cabinet Strozzi, citée par M. de Stosch.

Cette Méduse est d'un dessin si achevé et d'un travail si excellent, qu'il n'y manque rien pour exprimer la parfaite beauté de son visage. On y voit ses cheveux naturellement frisés ;

mais cette chevelure est mêlée de serpens qui se dressent autour de sa tête, ce qui donne un air féroce.

Le graveur Sosocle s'est efforcé, à l'envi, de représenter cette excellente beauté sur la même pierre, d'une manière moins hideuse, ce qui a fait dire à Ovide :

> Le ciel la fit si belle,
> Que mille et mille amans embrasés de ses feux,
> A sa conquête seule attachèrent leurs vœux.

Cette dernière a des ailes au-dessus des tempes.

Calcédoine du trésor Odescalchi, représentant le buste d'Apollon.

On voit sur la tête d'Apollon des ailes exprimant la rapidité avec laquelle le soleil parcourt sa carrière : il porte une couronne à douze rayons, emblème des douze signes du zodiaque; un croissant de lune placé sous son menton, signifie que ce n'est que de ce dieu que la lune emprunte sa lumière; enfin, le trident de Neptune, qu'on aperçoit derrière lui, marque qu'il prit naissance dans l'île de Délos.

Winkelmann a publié le beau petit buste d'Auguste, gravé sur une calcédoine de la hauteur d'une palme romaine, qui est à présent dans la bibliothèque du Vatican.

DE LA CALCÉDOINE-ONYX.

Les graveurs anciens ont bien pu distinguer cette pierre par rapport à l'art, et tout nous porte à croire qu'ils l'ont employée; mais il paraît qu'elle ne fut pas distinguée des naturalistes de ces temps, puisqu'ils n'en ont point parlé dans leurs descriptions : cependant les effets de l'onyx ont lieu dans la calcédoine, surtout dans la variété que l'on trouve en Irlande. Son intérieur renferme des couches superposées : les unes sont d'un blanc mat, tenant à des filets plus clairs, lorsque d'autres sont plus ou moins azurés; mais comme cette matière paraît avoir été formée sur un sol irrégulier, ses cou-

ches sont très-souvent dans une sorte de désordre. Elles n'ont pas toujours la régularité qu'on admire avec délice dans les onyx de l'Orient : cependant l'homme ingénieux parvient à fouiller l'intérieur des bruts ; ses soins se portent à chercher les couches horizontales d'une certaine grandeur, surtout lorsqu'elles ont deux teintes différentes et bien distribuées, ce qui est assez difficile à obtenir dans les pierres d'Europe. Il ne serait pas étonnant que l'espèce dont nous parlons pût être confondue avec l'agate-onyx ordinaire ; mais on peut l'en distinguer, en ce qu'elle est plus rebelle à la meule, et que, par le ton qu'elle montre, elle donne un peu moins de clarté, c'est-à-dire qu'elle se rapproche davantage du translucide. On peut regarder la calcédoine en général comme l'onyx blanche des temps reculés.

REMARQUE.

Héros inconnu, sur calcédoine-onyx, du Cabinet impérial de Vienne.

La pierre qu'offre la planche 39 de la collection du Muséum de Vienne est de toute beauté ; c'est une calcédoine séparée au milieu par une couche blanche et coupée en talus. La gravure en creux représente un jeune héros tout nu qui s'appuye du bras sur une colonne. Le hast et le bouclier sont des attributs trop vagues, dit M. Eckhel, pour qu'on puisse faire un choix exact dans la multitude des héros de l'antiquité.

Personnage assis par terre avec ses armes ; par derrière est un cadavre, sur calcédoine onyx. Elle faisait partie de la collection Genevosio.

Je n'ai pas vu cette pierre, parce qu'elle est tombée dans les mains d'un homme d'un accès difficile ; mais un amateur qui l'a admirée chez son premier possesseur, m'a assuré que cette gravure exprimait très-bien la position consternée du vainqueur dans l'acte qui venait de se passer.

DU JADE NÉPHRÉTIQUE.

(On le distingue en oriental et occidental.)

Le jade néphrétique est de tous les cailloux l'espèce la plus dure et la plus pesante; par le mot néphrétique, nous entendons faire connaître que cette sorte de pierre était connue des anciens, et qu'ils lui attribuaient des vertus très-imaginaires, auxquelles les auteurs du XVe et du XVIe siècles ajoutaient encore foi.

Le jade étincelle par le choc du briquet : sa cassure est ordinairement écailleuse ; on ne lui voit pas une demi-transparence décidée, néanmoins il prend un ton de clarté qui en approche, quand il est aminci à un certain point. Sa pâte est d'un grain assez fin, et la grande cohésion qu'ont entre elles les particules de cette substance, la rend susceptible des travaux les plus recherchés ; mais la nature ne lui a pas tout accordé. On doit croire que le jade a été formé à l'aide d'un fluide gras, et qui a croupi, de sorte que, quelques soins que prennent les lapidaires, il paraît toujours onctueux, même après le poli si difficile à obtenir.

La couleur du jade a quelque ressemblance avec celle de la chrysoprase, à la différence de sa pâte qui n'est pas aussi épurée, et que le vert qu'elle montre est moins éclatant. On en voit de blancs laiteux, de gris blanc mêlés d'un soupçon vert, de vert céladon, affaibli par le blanc ou par le jaune. Les plus rares sont ceux qui tiennent de la couleur bleue ; mais je n'en ai jamais vu d'une teinte foncée. L'héliotrope des temps reculés n'est peut-être qu'une pierre de cette nature, soit qu'on y aperçoive un bleu léger uniforme, ou qu'il soit tacheté de rouge; cependant on ignore si la substance à laquelle ce nom a été donné doit rentrer dans la classe du jade, ou s'il forme un genre à part : nous n'avons que de bien faibles conjectures qui ne suffisent pas pour agrandir nos idées à cet

égard. Les anciens s'entendaient entre eux par le mot héliotrope; ce mot est passé de bouche en bouche, et il faut se contenter de le répéter jusqu'à ce que nous puissions en apprécier la valeur.

Il est bien rare que le jade néphrétique montre deux couleurs différentes : communément on le trouve parsemé de saletés fort divisées, comme seraient les atomes nébuleux qu'on aperçoit dans une chambre fermée où il entrerait un jet de lumière; cependant on en voit quelques-uns qui n'ont pas de défauts et dont on fait un grand cas.

Les anciens ont souvent confondu le jade qui est très-dur, avec le jaspe dont la dureté est infiniment moindre. Wallerius s'est laissé entraîner au même sentiment; mais son opinion n'a pas été suivie, de même que celle de Robert Berquen qui classe les jaspes parmi les jades de Chypre, qu'il dit très-rebelles et d'un blanc vert.

Boèce Boot vante outre mesure le jade néphrétique qu'il distingue du jaspe par sa couleur, mais qu'il croit mal à-propos de même nature : d'ailleurs sa qualité de médecin ne le dispense pas d'avoir de cette pierre les idées les plus chimériques; elle fut nommée par quelques-uns *divine*, à cause des très-grandes propriétés qu'on lui attribuait.

Le jade fut aussi nommé pierre des Amazones, parce que ces héroïnes en portaient des armes dans les combats; si cela est, je crois le fait embelli par beaucoup de fictions.

On prétend que le jade oriental nous vient de Sumatra, qu'il est plus dur, plus net et plus brillant que celui d'Europe. La Chine doit en avoir sur son sol.

Au rapport de M. Millin, le nom de jade vient du mot espagnol *piedra hyada*; il ajoute qu'on en a trouvé des haches dans les tombeaux des anciens Gaulois.

La Nouvelle-Espagne produit des jades qui sont répandus en cailloux isolés dans les champs. On prétend que ces peuples de l'Amérique les travaillaient très-bien, et qu'ils avaient l'adresse de les percer. L'usage était de les porter en amulettes

pendus au col, en grain rond, ou en olive, en forme de poissons, en tête ou bec de perroquet, etc. Cette particularité, bien digne de remarque, semble annoncer que les anciens Indiens avaient pour les arts un amour dont ceux d'aujourd'hui ne sont plus transportés.

Ce qui étonne sans doute bien davantage, ce sont certains vases et autres ouvrages évidés, formés de cette pierre, que l'on considère comme des chefs-d'œuvre dans les cabinets curieux sous le rapport de la difficulté. Bien des auteurs les attribuent aux Indiens-Américains; mais les formes et le fini semblent ne pouvoir se rapporter à la méthode d'un peuple sauvage. Nous devons donc croire que les travaux de ce genre ont eu lieu en Grèce et en Italie. On ignore le procédé que les artistes employèrent sur une matière qui paraît si dure, puisque nous sommes obligés de travailler le jade avec la poudre de diamant : il n'est pas présumable qu'ils aient mis en usage un moyen si dispendieux ; je serais plutôt du sentiment de Buffon, qui, pour l'expliquer, a pensé que cette matière, au sortir de la mine, devait avoir une moindre consistance ; que c'était dans cet état de mollesse qu'on les travaillait, et qu'ensuite on leur faisait prendre de la dureté en les exposant au feu. En effet, j'ai observé nombre de pierres qui durcissent singulièrement à l'air et à la chaleur.

On voit au Cabinet d'Histoire naturelle de Paris un long cuiller d'un très-beau jade, dont le vulgaire ne saurait être émerveillé, et qui n'est pas moins une grande difficulté vaincue.

Le jade d'Europe se trouve en Turquie et en Pologne. Ces peuples en ornent leurs armes et y attachent beaucoup de prix.

Romé de l'Isle a énoncé que le jade n'est point électrique par communication ; qu'il doit au fer ses couleurs vertes, jaunâtres ou bleuâtres; que cette matière est encore trop peu connue pour qu'on puisse décider affirmativement à quelle espèce elle appartient dans son état d'homogénéité.

REMARQUE.

Les anciens graveurs ne nous ont guère laissé de chefs-d'œuvres sur le jade : ils se sont ordinairement bornés à y former des figures relatives au culte de ces temps, et il paraît que ce furent les artistes d'un talent médiocre qui s'en occupèrent ; cependant, dans l'ouvrage des pierres antiques de Paul Alexandre Maffei à Rome, année 1707, chap. 39, il y est fait mention des attributs d'un soldat chargé des dépouilles de l'ennemi, sur une pierre de cette nature, dont il vante la régularité du dessin et la recherche du travail.

La maison d'Orléans possédait, sous le n° 1223, un talisman très-rare sur le jade foncé ; il était gravé sur ses deux faces avec une legende sur l'un et l'autre côté.

AMBRE JAUNE OU SUCCIN.

(L'électrum de quelques auteurs, d'où dérive celui d'électricité.)

Comme les matières odorantes pouvaient être un objet de culte chez les anciens peuples, on doit croire que la connaissance de l'ambre et son application aux arts remonte à une époque très-reculée.

L'ambre ou succin n'a pas de caractère extérieur particulier : on le trouve sous des formes très-insignifiantes ; néanmoins ses propriétés en désignent toujours la nature, sans qu'il soit possible de la méconnaître, et quoiqu'on ne doive pas à la rigueur le considérer comme une *gemme* par son peu de dureté ; la singularité de cette substance, on pourrait dire transformée, a fixé depuis plus de deux mille ans l'attention des savans des îles de l'Archipel, et successivement de l'Europe entière. Harman, naturaliste, qui vivait vers la fin du XVI° siècle, rangea le succin parmi les pierres précieuses. En

effet, l'extrême beauté et la limpidité de certains morceaux [1] leur donnent en quelque sorte le droit d'être assimilés avec elles ; l'emploi que les anciens en ont fait, prouve le prix qu'ils y attachaient. Un petit buste travaillé sur l'ambre avait auprès des dames romaines la plus grande valeur ; et Pline, ennemi de tout excès, n'a pu pardonner au sexe sa trop grande passion pour une chose qui n'entrait point dans les besoins de la vie. Ce genre de luxe eut son terme : l'art ne pouvait point se perfectionner dans ces sortes de travaux ; cependant la Turquie, l'Arabie, l'Égypte et même les Indes, en ont conservé l'usage pour orner leurs pipes, les selles et les brides des chevaux et des chameaux. Insensiblement l'éclat et les formes qu'on est parvenu à lui donner sur le tour et les moulins à facettes, en rendent aujourd'hui l'application plus convenable à sa nature et bien plus étendue. On en fait en Prusse une infinité d'ornemens de femme, en colliers, boucles d'oreilles et autres objets d'un grand rapport. Il paraît que cette substance entre dans la composition de différens vernis : son usage en médecine était autrefois extrêmement recommandé ; on s'en sert encore aujourd'hui pour des fumigations et dans les affections nerveuses. J'ai ouï dire que le sel qu'on en retire est pernicieux aux rats, et les fait fuir des magasins où l'on tient de ce sel.

Quels charmes, en effet, la nature ne répand-elle pas à la vigilante curiosité du philosophe, qui, persuadé qu'elle ne fait rien en vain, tâche de surprendre le secret de ses opérations, trouve partout l'empreinte de sa grandeur, et n'imite pas ces esprits puérillement superbes qui n'osent abaisser leurs regards sur un insecte.

Si les anciens n'ont pas donné des explications bien satisfai-

[1] Rien en ce genre n'est plus digne d'être admiré que le pommeau de cane qu'on voit au Cabinet d'Histoire naturelle de Paris, par sa netteté, sa grande transparence et son beau jaune, qui le ferait soupçonner, au premier abord, une topase du Brésil, tant la couleur en est vive et épurée, caractère assez rare dans le succin.

santes sur l'ambre, ils en ont du moins raisonné avec assez de justesse, et n'ont pas dépassé ce qu'ils n'avaient en quelque sorte qu'aperçu. Dans le moyen âge, on a fait beaucoup de fables sur cette substance ; il était nécessaire de les perdre de vue, en cherchant des lumières chez les hommes éclairés de ces derniers temps. Comme on ne trouve l'ambre ou succin qu'assez loin de ma demeure, j'envoyai des notes en Prusse, avec recommandation de les remettre à un homme célèbre sans désignation, et je dois à la générosité de M. Karssen, membre de l'Académie royale des Sciences de Berlin, l'honneur de la réponse qu'il a bien voulu me faire. Ce savant nous dit : « Que les élémens du succin ne sont plus inconnus depuis la découverte de Beaumer, ci-devant professeur de minéralogie à Giessen en Hesse ; qu'on sait, il y a un demi-siècle, que le succin, selon l'analise de cet auteur, renferme un vrai bitume, en combinaison avec un acide minéral particulier, nommé acide succinique par les chimistes ; que personne n'en doute plus, et l'on suit cette opinion depuis qu'elle a été confirmée par M. Klaproth, qui a fait de nombreuses expériences sur le succin, quoiqu'on suppose que cette substance doit son origine aux végétaux, nommément aux sapins ; mais les qualités chimiques de son acide et de son bitume prouvent que le suc résineux des arbres, dont le succin provient, doit avoir changé tout-à-fait de nature ; de sorte qu'il s'est imprégné de vapeurs minérales et salines pendant le temps où il a été enfoui dans la terre par quelque bouleversement, et c'est aussi pourquoi on range aujourd'hui le succin parmi les fossiles, comme le faisait déjà un minéralogiste grec, Philémon. »

Sa pesanteur spécifique est de 107.

Nous trouvons dans Pline, liv. 37, chap. 5, que les anciens avaient l'art de produire des fausses améthystes, dont le velouté pouvait en imposer, même à des connaisseurs ; ce n'était cependant que de l'ambre teint en violet.

Le succin de la Prusse fournit les variétés suivantes : il s'en

trouve de jaunes pâles et foncés, de rouges brunâtres qui, en les comparant les uns aux autres, ne diffèrent pas essentiellement en odeur. On ne rencontre pas souvent, mais de temps en temps, des morceaux de succin naturel avec des insectes ; ce sont les jaunes de vin qui en contiennent.

On a fait des histoires à plaisir sur le volume exagéré de certaines pièces de succin. Je me rappelle d'avoir vu, en 1787, à Florence, dans la galerie du grand duc, une colonne de succin qui pouvait avoir 10 pouces de haut, tandis que M. Valmont de Bomare l'a élevée à 10 pieds. Le roi de Prusse ne possède pas non plus de miroir ardent formé d'un morceau de cette substance. Il en est de même du nommé Sammuel Som, cité comme un homme qui possédait le secret d'éclaircir le succin, de le ramollir pour y renfermer des insectes, et même de le teindre de toutes les couleurs. Un tel artiste n'est point connu en Prusse : on en a donc imposé à M. de Bomare ; mais on prétend que M., professeur célèbre à Gottingue, sait ramollir le succin pour y renfermer à volonté ce qu'il désire. Une personne digne de foi par la place éminente qu'il a occupée près la Porte-Ottomane, assure qu'il y avait à Constantinople des artistes qui connaissaient une méthode pour fabriquer le succin artificiellement. Peut-être employaient-ils la gomme qu'on tire par incision d'un arbre nommé copal, que l'on cultive dans l'Amérique espagnole, près la ville Motine. Cette gomme est dure, jaune et transparente ; elle s'amollit au feu.

Le succin a ses degrés de beauté ; il n'est pas toujours pur, quoiqu'il le soit souvent dans une partie de son volume. Outre les insectes, il contient souvent d'autres corps étrangers à sa nature, du bois, de la mousse, du vitriol noir ou jaune, de la terre et autres saletés. On a reconnu que celui qui est crasse ou pierreux est le plus électrique ; qu'il brûle avec quelque bouillonnement en laissant un résidu charbonneux, avec la différence que celui plus épuré, qu'on emploie à la bijouterie, consume jusqu'à la fin.

Le succin se trouve en différentes contrées : les vagues de la mer Baltique en rejettent, après les tempêtes, des quantités sur les côtes de la Prusse; mais, depuis quelque temps, on ne se contente plus de cette récolte souvent incertaine, on va actuellement à la recherche du succin, comme on va à la recherche des métaux. On a établi des puits et des galeries immenses à quelque distance de la mer, et à plus de 100 pieds de profondeur. L'ambre ou succin s'y trouve comme enclavé entre deux salbandes de bois, chargé de matières bitumineuses auquel il est adhérent, et avec lequel il est souvent confondu; il n'est jamais en veines régulières, mais ordinairement en rognons de 3 à 4 ou 5 livres. On assure que le succin rapporte tous les ans au roi de Prusse 26,000 dollars, chaque dollar vaut environ 5 francs et 30 c. Tavernier a cru qu'on ne le recueillait qu'au seul rivage dont nous venons de parler : on voit en cela qu'à force de voyager il est devenu étranger dans sa propre patrie; la France en possède sur son sol. Le Cabinet d'Histoire naturelle de Paris en renferme d'un jaune roux opaque, provenant de l'exploitation d'Hombières, près Saint-Quentin. J'en ai apporté de Salignac, viguerie de Sisteron, département des Basses-Alpes; mais il n'est pas net. L'Angleterre n'en est pas privée dans plusieurs de ses rivages, surtout ceux du Nord; M. Hill prétend que ces derniers égalent quelquefois le plus beau de la Prusse. On en a également trouvé, en cassant des pierres pour faire de la chaux, un bloc de la grosseur d'une forte boule, à Foligno; il s'en rencontre aussi près d'Ancone dans les terres, de même qu'à Sezza. La Lithuanie qui faisait partie de la Pologne, en contient. Le docteur Pallas nous apprend que le succin abonde en Russie, sur les côtes d'Iourazki, entre les embouchures de l'Obi et de l'Enissel : il le dit transparent, sans parler de sa couleur. La Guinée en Afrique, le royaume d'Ava au delà du Gange, la province Yucathan, ayant au nord le golfe du Mexique dans l'Amérique espagnole, de même que la province Nicaragua et l'île de Saint-Domingue,

contiennent beaucoup d'ambre ou succin. M. le comte de Borch, dans ses Lettres sur la Sicile, dit : « Quoique les bords maritimes de l'Etna n'abondent point en ambre comme ceux de Catania, de Girgenti, de Ferranuova et de Licata, on en trouve cependant assez des trois qualités connues : le blanc, dit-il, est fort rare, mais le noir [1] et le jaune sont assez communs; on travaille très-bien l'ambre à Catania, ville située sous le mont Etna ou Monchibello. » Je suis entré dans tous ces détails, sous le point de vue des arts qui en font l'emploi, et sous celui de son commerce.

Libavio, qui vivait vers le XVe siècle, a observé que l'odeur qui s'exhale d'une même masse de succin était relative au genre qu'offrait chaque partie différente, et que les parties blanches se montraient beaucoup plus suaves. J'en ai répété l'expérience sur un morceau, partie d'un beau jaune transparent, et partie d'un blanc mat et opaque : ayant apposé un fer rougi alternativement sur l'une et l'autre, nous avons reconnu l'odeur plus prononcée du côté blanc; mais il n'est pas étonnant qu'il n'ait pas été bien sensible dans un petit échantillon; ces sortes d'essais ne sauraient être décisifs.

Ce que l'on appelle ambre blanc, dans le commerce, est une qualité bien épurée, d'une odeur très-suave, qui paraît devoir se rapporter, en quelque sorte, à celle de l'ambre gris, dont l'origine n'était guère connue du temps de Tavernier, puisqu'il s'est borné à dire qu'on ne le trouvait que dans les mers d'Orient. Depuis ce temps, différens voyageurs nous apprennent qu'on en a découvert à Camerana, île de la mer Rouge près le cap Commorin, dans les îles Nicobar qui font partie de la Sonde, et dans celles Maldives près de Ceylan.

Gimma, dans sa Physique souterraine, imprimée à Naples l'année 1730, d'après l'idée de Libavius, distingua

[1] M. de Borch a développé de rares talens en histoire naturelle; mais comme son voyage en Sicile a été fait dans sa première jeunesse, il est possible qu'à l'exemple des auteurs du moyen âge, il ait pris le jais ou jayet pour de l'ambre noir.

le succin de l'ambre à odeur, en ce que le premier a une consistance vitrée, montrant plus de dureté par l'effet du sel et du vitriol qui se sont unis aux élémens de sa nature, et dont il s'est soulé, et que l'ambre à odeur tient cette qualité d'un suc particulier qui n'ajoute rien à sa consistance. Il est peu compacte et se rompt facilement, parce qu'il est privé de vitriol et du même sel que le premier, et que ses pores, plus ouverts, sont autant de routes par où les esprits odorans cherchent à s'exhaler, quand la chaleur les met en mouvement.

L'ambre à odeur est un objet de grande ostentation, parmi les Chinois : lorsqu'ils se donnent des fêtes, ils font apporter, après le repas, plusieurs cassolettes embrasées, et y jettent une quantité d'ambre ; plus il s'en brûle, et plus les morceaux sont gros, par conséquent plus chers, plus la personne est estimée magnifique. Ce genre de luxe et cette profusion font que c'est une des meilleures marchandises que les Hollandais aient portées jusqu'à ces derniers temps en Orient, pour la consommation de la Chine. Les Orientaux en font un grand usage ; ils l'estiment propre à prolonger la vie. M. Fourcroy donne, à celui-ci, une origine différente de celle du succin. Nous n'en parlons que pour qu'on ne le confonde pas avec l'espèce qui nous intéresse, comme matière première, dont la consistance, mieux appréciée, reçoit un nouveau prix de la main des arts.

REMARQUE.

L'ambre ou succin servait d'amulette chez les anciens ; ils en ont fait différens embellissemens et des vases de grand prix. Les galeries du Colisée en furent ornées avec profusion du temps de Néron (Domitien). On voit en Italie, dans quelques cabinets, des bagues formées d'un morceau de succin, sur lequel on a gravé des figures en relief ; mais ces ouvrages sont tous imparfaits, attendu que la matière vitreuse, se détachant par éclat, n'est point convenable pour l'imita-

tion des êtres animés : en effet, les petites figures de succin, pour lesquelles les dames romaines étaient si passionnées, eurent le sort qu'on devait en attendre; bientôt elles tombèrent dans le mépris, parce qu'on n'a jamais pu faire sur cette substance aucun sujet d'un fini parfait.

BOIS PÉTRIFIÉS, BOIS AGATISÉS.

La dénomination de bois pétrifiés comprend indistinctement tous les bois qui ont subi des altérations, par lesquelles ils nous paraissent dans un état pierreux; on les distingue en graveleux, bitumineux, minéralisés et silicés. Je n'entends parler ici que de l'espèce agatisée, qui se rapproche le plus des pierres fines.

Considérée dans ses différens passages, la pétrification des bois est un phénomène bien surprenant : il n'est pas rare de voir des pierres faire l'office du bois dans les besoins domestiques; mais il est plus étonnant que le bois, cette substance très-combustible, perde la propriété qu'il avait de s'enflammer, et devienne un corps propre à exciter des étincelles qui l'embrasaient dans son état naturel. On voit par là que les végétaux de cette espèce, en devenant mixtes par ces permutations, acquièrent un degré éminent de dureté, dont ils étaient bien éloignés, avant d'être ensevelis dans les entrailles de la terre : des troncs, des branches et des racines qui ont eu vie, sont devenus pierres; les fibres organiques du corps qui a végété, ne sont plus que le squelette, le récipient des matières salino-pierreuses, ou siliceuses, qui en ont rempli les interstices; des arbres, d'une grosseur considérable, ont été changés en une substance souvent agatique, et ce prodige mérite d'autant plus les regards de l'homme, qu'il se renouvelle chaque jour, on pourrait dire sous ses yeux.

«Pour qu'un bois se pétrifie, dit M. Bertrand, il faut qu'il soit, 1° de nature à se conserver sous terre; 2° qu'il soit à couvert de l'air et de l'eau courante; 3° qu'il soit garanti des exha-

laisons corrosives ; 4° qu'il soit dans un lieu où se rencontrent des liquides, soit de parties métalliques, soit des molécules pierreuses comme dissoutes, et qui, sans détruire le corps, le pénètrent, l'impreignent et s'unissent à lui à mesure que ses parties se dissipent par l'évaporation. »

Cependant pour qu'on puisse être à même de reconnaître la nature des bois qui ont été pétrifiés, il faut sans doute qu'ils n'aient pas subi une altération totale, et qu'une sorte d'organisation y soit encore visible. Le Piémont offre beaucoup de ces bois transformés. M. de Ghilin en a dans ses terres, aux environs d'Alexandrie, que j'ai examinés chez lui. Voyant ma curiosité, il eut la bonté de m'en destiner une collection considérable : le fait est que la partie ligneuse se décompose notablement, et qu'elle se réduit en une poudre blanche ; on la voit comme empâtée sur certaines surfaces extérieures de ces bois ; elle a dû être expulsée de l'intérieur de la masse, à mesure que la silice en a occupé les locules ; de sorte que ce qui était pore dans le bois végétal, devient solide dans le bois pétrifié, attendu que la matière qui s'y est introduite occupe une partie du volume ; mais tout me porte à croire que le squelette du bois est resté, si ce n'est pas toujours et en totalité, du moins assez souvent et en grande partie ; j'en retire la preuve des fibres mêmes que l'on y découvre après le sciage ; l'émeri, ayant plus d'action sur elles, y établit des raies, ce qui fait voir qu'elles sont moins dures, et qu'elles sont d'une toute autre nature ; il résulterait de ce principe, que ces sortes de pétrifications sont presque toujours incomplètes.

C'est une question très-curieuse et très-intéressante de savoir combien la nature emploie de temps pour pétrifier des corps d'une grandeur un peu considérable. Dans cette vue, l'empereur François Ier fit retirer du Danube un des piliers du pont de Trajan : on reconnut que la pétrification ne s'y était avancée que de trois quarts de pouce dans quinze cents ans ; mais il y a certaines eaux dans lesquelles cette conversion se

fait beaucoup plus promptement, surtout dans les terrains poreux et un peu humides.

On a découvert, dans une couche de terre de la mine de Tverdischef près de Kargala en Russie, une masse énorme de bois pétrifiée : c'était la racine d'un arbre dont le tronc avait environ dix brasses de longueur ; l'écorce de cet arbre était changée en vert de montagne très-riche en cuivre. On en a trouvé un second couché en travers de celui-ci ; l'un et l'autre ont été transportés au Cabinet d'Histoire naturelle de Saint-Pétersbourg.

Les bois pétrifiés sont le plus souvent de couleur brune ; on en trouve cependant de noirs, de blancs, de gris, de roux ou marrons. Les espèces qui ont subi plus fréquemment cette transformation sont : l'aulne ou *verne*, le chêne et le noyer. M. l'abbé Bolson m'a fait observer que les bois les plus tendres, tels que le saule et le peuplier, sont ceux qui acquièrent la plus grande dureté. En général les bois dont la structure fibreuse est en ligne droite, inspirent peu de curiosité dès qu'ils sont polis ; mais ceux qui se trouvent ondés, sillonnés, groupés ou panachés de leur nature, offrent des jeux dont l'aspect intéresse infiniment.

Je fis passer à Paris, pour le cabinet du duc de la Rochefoucauld, un morceau vraiment précieux : c'était une souche de vigne trouvée en Piémont, au milieu de laquelle était un gros nœud que j'étais parvenu à détacher et qui se replaçait à volonté ; on voyait dans ce nœud des veines nombreuses et différens vides agatisés. La pétrification n'était pas aussi avancée à l'extérieur ; elle était inégale : certains endroits étaient durs, lorsque d'autres l'étaient beaucoup moins ; mais, ce qui rendait cette souche bien intéressante, c'est que sa structure d'origine était absolument conservée.

Il n'y a pas long-temps, que, pour expliquer l'agatisation des bois, on croyait à l'existence d'un suc pétrifiant. M. le docteur Bonvoisin, un des membres distingués de l'Académie impériale des Sciences de Turin, est du sentiment que la na-

ture fait ces agatisations par affinité élective de terres alkalines avec la silice par voie humide.

La main d'œuvre des bois dont nous parlons ne présente presque pas d'obstacles : leur texture les rend faciles à être travaillés, sans qu'il y survienne des éclats auxquels d'autres corps sont très-sujets ; ils sont communément translucides sur les bords, et le sont quelquefois davantage dans quelques autres parties. On en voit aussi qui sont absolument opaques : leur poli s'obtient aisément ; mais, pour qu'il soit vif, il faut que les terres combinées qui s'y sont introduites soient abondantes et uniformément répandues.

Il y a près de 60 ans que le roi Charles Emanuel donna des encouragemens pour fonder à Turin une fabrique de ce genre. Rien n'était mieux entendu qu'un établissement qui avait pour objet de mettre en valeur ces bois dont le sol du Piémont abonde, et qui ne profitaient à personne. On forma d'abord différens ouvrages, notamment des tabatières que l'on recherchait dans beaucoup de pays, par la singularité de la matière, par ses couleurs diverses, et par sa consistance peu fragile. Si la direction de cet établissement, de nature à procurer de grands avantages, eût été confiée aux soins d'un manufacturier exercé, il aurait reconnu qu'on peut substituer à l'émeri, qui est très-dispendieux, des roues de grès à la manière d'Oberstein; il se serait surtout occupé d'abréger les opérations, afin de tenter l'acheteur par la modicité des prix.

Les ouvriers de ce genre décident volontiers sur la nature de ces bois dans leur état végétal, quoique rien ne les en assure; mais il serait bien plus important pour eux de connaître l'organisation intérieure des différentes espèces, pour régler les épaisseurs et les directions de la taille dans le sens convenable. Un bloc de bois de palmier agatisé, ayant été trouvé à *Porto-Conte*, en Sardaigne, servit à former une tabatière pour le prince protecteur de cette fabrique en Piémont. Ses effets étaient presque nuls: on ne voyait qu'un corps brun, moucheté de noir, absolument opaque ; de sorte qu'elle ne répondait point

du tout à l'idée qu'on devait se former de cette rare matière. Un échantillon m'en fut offert par M. Grafion, officier d'artillerie distingué, qui en avait fait la découverte dans cette île : je promis en l'acceptant de lui faire voir dans ce bois transformé des effets inattendus dont l'art n'avait pas su tirer avantage ; il me parut que les pores de ce bois avaient une sorte d'analogie avec les joncs des Indes dont l'intérieur est cloisonné de fibres assez lâches pour donner issue à l'air ; que ces petits vides, ayant été remplis de substance agatique, présenteraient, au moyen du sciage en lames minces, la demi-transparence. Mon attente ne fut point trompée dans l'essai que j'en fis ; ce qui mit le comble à ma surprise, c'est que j'obtins, en même temps, des couleurs variées. Je reconnus que les interstices du palmier avaient des directions, tantôt droites, tantôt obliques, par rapport à la lumière ; de sorte que ces déviations, jointes à quelque différence des vides entre eux, causaient les beaux effets de l'iris qu'on y admire, notamment à la clarté des bougies.

La Hongrie possède une espèce de bois de ce nom, d'un blanc sale moucheté de points bruns de forme ovale. Le département de la Drôme en offre près Saint-Paul-trois-Châteaux ; mais ils n'ont pas la beauté du palmier de Sardaigne. Les bois agatisés sont très-communs dans la nature ; on en trouve à Acqui, près Turin, qui offrent des jeux assez singuliers.

FIN DE LA SECONDE PARTIE.

TROISIÈME PARTIE.

DES PIERRES OPAQUES.

Un corps opaque ne laisse point passer les rayons de lumière qui tombent sur une de ses surfaces, de manière à affecter l'œil qui se trouve placé de l'autre côté.

Quelle est la cause de l'opacité des corps? Cette question est embarrassante. On a de la peine à comprendre comment un corps aussi dur que le diamant est tout ouvert à la lumière, quoique par la taille on dérange la symétrie de ses lames ou feuillets; mais on comprend bien moins comment un bois aussi poreux qu'est le liége, n'est pas mille fois plus transparent que le diamant et le cristal.

M. Pluche explique, d'après le système de Newton, les causes physiques de l'opacité et de la transparence. « Les corps diaphanes ou transparens, dit-il, sont ceux dont les pores droits, nombreux et disposés en tout sens, donnent un passage libre à la lumière; on nomme au contraire corps opaques ceux qui, placés entre le soleil et nos yeux, reçoivent à la vérité la lumière comme des cribles, mais qui la déroutent, l'émoussent et l'empêchent d'arriver sensiblement jusqu'à l'œil. » Qu'y a-t-il donc en eux qui puisse causer à la lumière une altération qu'elle n'éprouve pas dans des corps aussi serrés? Ce désordre, si c'en est un, provient de la variété des pores et de la diversité des atomes dont la matière est composée...... Je m'arrête ici avec cet auteur, et je ne puis

adopter ses raisonnemens par rapport aux pierres : sa proposition, qu'il n'y a point de corps qui ne soit naturellement transparent, et qui ne cesse de le paraître qu'au moment où la lumière s'y déroute et s'y altère, ou dans l'irrégularité des pores, ou dans la variété des parties, et surtout des fluides qui la plient différemment, n'est pas généralement admissible dans tous ses points.

Après avoir consulté pendant plusieurs années la nature, et l'avoir suivie dans sa marche, par rapport à mon ouvrage, je crois pouvoir poser les principes suivans :

1° Un corps pierreux se montre d'une opacité absolue, lorsque ses parties homogènes sont elles-mêmes opaques, qu'elles se consolident par leur affinité, leur attraction mutuelle et le dessèchement ; les conformations qui ont lieu par ces causes n'admettent point du tout le passage de la lumière.

2° Je crois pouvoir avancer davantage encore : le cristal de montagne sera ténébreux, et ne donnera aucun accès à la lumière, même dans les parties les plus épurées, s'il a enveveloppé, durant sa formation, dans quelques-unes de ses lames, une certaine quantité de petits corps opaques ; la chlorite nous est une preuve qu'il en existe dans la nature.

3° Ces petits corps opaques, en sable délié, disséminés de distance en distance dans la matière du cristal, ainsi que les diviseraient un demi-tour de crible, offrent, dans toutes les parties qui en sont affectées, une privation de lumière constante ; de sorte qu'on voit très-distinctement, dans le même objet, le cristal transparent qui en est l'enveloppe, et l'opacité occasionée par les petits corps étrangers qui s'y trouvent.

Si les corps pierreux où la lumière entre d'abord sont composés de parties opaques et semblables, cette lumière s'y réfléchit et s'y plie fort diversement : les différentes obliquités des surfaces où elle passe de moment en moment sont une nouvelle source de tortuosité et d'affaiblissement, jusqu'à ce que, tombant enfin sur quelque partie opaque de ces corps, les rayons s'éteignent et ne se portent point au delà. L'opacité

vient donc d'abord des détours de la lumière occasionée par certaines situations des pores, par leur trop grande diversité, et peut-être aussi par le désordre des réfractions.

L'opacité constante et absolue a toujours lieu dans le lapis-lazuli, la malachite, la variolite, la pierre des Amazones, l'hématite, la pierre des Incas, le jais ou jayet, etc.; on ne parviendrait aucunement à les rendre pénétrables à la lumière, quand même ces corps seraient réduits en lames très-minces.

Le jaspe-onyx, vert olive et marron de la Sibérie, le rouge, le jaune, et souvent le bleu des contrées d'Orient, se montrent constamment opaques, toutes les fois qu'ils sont composés de parties semblables entre elles; tandis qu'un corps mixte, c'est-à-dire composé de parties différentes les unes des autres, peut montrer la transparence, la demi-transparence, ou la translucidité : beaucoup de jaspes sont accessibles à la lumière, parce qu'ils sont très-souvent combinés avec la substance de l'agate qui occupe une partie de la masse.

Dans quelques circonstances, l'opacité absolue d'un corps pierreux vient de ce qu'il manque d'un nombre suffisant de pores droits, ou directement situés les uns au bout des autres; nous avons expliqué ce caractère au chapitre Bois de palmier pétrifié.

Ce n'est pas l'arrangement des lames en plans parallèles des pierres qui peut toujours permettre à la lumière de les traverser, ainsi que le prétendent certains physiciens, comme aussi la structure sillonnée en plus ou moins grand nombre de côtés n'est point du tout un obstacle au passage de cette même lumière dans les corps qui en sont susceptibles; et l'on s'égarerait, si on ne faisait pas attention que le petit nombre d'exemples donnés en physique sont purement relatifs et subordonnés aux objets seuls auxquels on les compare. L'opacité et la transparence dépendent beaucoup de la nature des corps plus ou moins propres à produire ces deux effets, si différens l'un de l'autre. M. Bouguer a fait voir, par des ex-

périences, que la lumière du soleil n'est plus sensible, lorsqu'elle est diminuée 1,000,000,000,000 fois ; en sorte qu'un corps est véritablement opaque, lorsqu'il ne laisse passer que la 1,000,000,000,000me partie de la lumière du soleil.

Le caractère d'opacité n'a pas été considéré chez les Grecs comme un signe qui dût dépriser ces pierres ; tout ce qui offrait à leurs yeux un tissu d'une extrême finesse, de grands effets par la main d'œuvre, des tons de couleurs agréables, était saisi par eux avec le même enthousiasme, parce qu'elles offraient des phénomènes souvent très-décidés, qu'on ne trouvait pas dans d'autres corps. Les vues profondes du génie sont partout dans leurs ouvrages d'arts : jamais on ne vit d'applications dégradées, pas même ridicules ; le goût y règne, de grandes vues y sont tracées ; c'est une école qui doit passer à la postérité.

Nous avons réuni dans ce livre les pierres communément opaques ; et, quoique les variétés d'Orient aient un plus haut degré de dépuration, nous ne les regardons ici que comme de simples modifications qui doivent être ramenées à leur type ordinaire. Ces caractères, qui contrastent singulièrement entre eux, au moyen de la taille, dès qu'il s'agit d'un même genre, servent, non-seulement à leur histoire, par rapport aux localités, mais encore pour en apprécier le mérite.

DE LA TURQUOISE.

Le nom de ces pierres vient probablement de ce que les premières qu'on a vues en France ont été apportées de la Turquie ; on doit les distinguer en orientales et en occidentales.

La turquoise, par sa belle couleur ordinairement bleue de ciel, ou d'un bleu vert léger, tient un rang distingué parmi les connaisseurs. Il n'est pas trop aisé de décider sous quel nom les anciens l'ont connue. Théophraste, après avoir parlé des pierres les plus précieuses, ajoute qu'il y en a encore quel-

ques autres, telles que l'ivoire fossile, qui paraît marbrée de de noir et de blanc, et le saphir foncé. M. Hill paraît en conclure que ces points noirs et bleus indiquent les caractères de la turquoise avec son principe colorant ; cependant il reste un doute, car Théophraste ne dit pas qu'il faut chauffer l'ivoire fossile pour que cette couleur noire, ou paraissant noire et bleue, se répande : il ne fait aucunement mention des belles turquoises colorées par la nature dans le sein de la terre.

Pline semble désigner la turquoise osseuse ou denticulaire sous le nom de la *callais*. « Cette pierre, dit-il, est fistuleuse, d'un vert pâle et pleine de saleté, légèrement adhérente aux pierres auxquelles elle est comme appliquée, sans faire corps avec elles : celle qui est de la plus belle couleur est d'un vert d'émeraude. » Cette description convient assez à la turquoise qui aurait une teinte, ou bleue, ou d'un bleu tirant au vert, sauf la couleur d'émeraude qui ne lui est point analogue. Suivant ce naturaliste, la *callais* se tirait du pays des Saces et des Daces, et de celui des Phicares, qui habitaient le mont Caucase.

Le père Arduin, commentateur de Pline, blâme les auteurs qui font, de la *callais* des anciens, la turquoise, et prétend que celle-ci a été inconnue dans les temps reculés ; mais Saumaise et Jean de Laet, qui étaient plus instruits sur cette matière, sont d'un avis différent, ainsi que Wodward.

Quant à la *borea* de Pline, que quelques écrivains ont prise pour turquoise, rien ne l'assure ; et, comme les descriptions chancelantes des anciens comprenaient souvent, relativement à la couleur, plusieurs corps à la fois, quoique sous des noms peu constans, on peut soupçonner qu'elle n'est qu'un jaspe de couleur bleue, comme il s'en trouve en Allemagne, sur deux montagnes de Schlesier, à peu de distance de Striga.

Le fait est que les anciens ont très-souvent négligé de parler de la diversité des caractères par lesquels on eût pu distinguer les différentes substances qu'ils assimilaient trop aisément. Aujourd'hui le jaspe bleu et la turquoise, comme

on l'entend, seraient d'abord reconnus par leur différent tissu et leur différente cassure, par la manière dont elles se comportent à la taille et au feu, enfin par leur pesanteur spécifique, puisque la turquoise est bien plus légère que le jaspe. Quant à la *borea*, s'il existe dans la nature une substance plus analogue à ce nom, elle est sans doute fort rare, et ne saurait avoir rien de commun avec les turquoises du commerce sur lesquelles nous établissons cette description.

Avant de parler des différens pays où les turquoises abondent, nous croyons bien de faire connaître que les joailliers et les lapidaires les divisent, comme toutes les pierres précieuses, en orientales et en occidentales, ou encore plus souvent en turquoises de vieille et de nouvelle roche. Cette division, qui fut utile, dans son origine, par rapport aux différentes mines de la Perse, doit être bannie de la science et des arts, puisqu'on en a fait un abus, celui de faire honneur à l'Orient, ou à la vieille roche, de toutes celles qui sont parfaites, et d'attribuer à l'Occident, ou à la nouvelle roche, toutes celles de peu de valeur. Inutilement le sol de l'Europe ou de l'Amérique produirait-il les plus belles turquoises, on les nommerait turquoises de vieille roche ou orientales. Si ce manque d'exactitude ne portait que de la confusion au commerce, ce serait peu de chose; mais l'homme observateur se trouve dérouté, puisqu'il n'a plus de bases certaines pour tenter des expériences sur leur nature.

On lit, dans les Mémoires de l'Académie royale des Sciences de Paris, année 1715, p. 1 : « C'est un grand paradoxe d'avancer que les turquoises sont des os d'animaux; cependant ce paradoxe est vrai. »

L'opinion presque générale des naturalistes est que les vraies turquoises sont des parcelles de dents ou d'os qui, ayant séjourné dans les terres, y ont acquis différens degrés de dureté, et s'y sont imbibées d'une couleur bleue ou verte, quand elles ont pu se trouver dans le voisinage des mines de cuivre oxidé, qui leur a insinué sa propre substance

et communiqué sa couleur ; et comme la dissolution de ce minéral occasionne le vert et le bleu par de simples combinaisons, on voit combien les nuances de la turquoise peuvent varier.

M. Demetri Agaphi, directeur des écoles normales à Astrakan, paraît avoir de la répugnance à regarder la turquoise comme une dent ou un os pétrifié.

Cet amateur, en traversant la Perse, à son retour des Indes, a observé, à peu de distance de Pichapur, que les turquoises s'y trouvent dans des montagnes peu élevées ; il a fixé son attention sur bien des minières que les habitans cherchent au hasard, excepté qu'ils suivent quelquefois les indices que leur donnent les galets roulés ; que les turquoises se trouvent dans des veines qui ont une certaine direction qu'on doit poursuivre; que leur matrice fait des couches très-gercées ; qu'il est rare de trouver des morceaux de dix à douze pouces, et que c'est principalement dans les fentes et gerçures qu'on les trouve en forme de grains ou de gouttes ; que son origine est analogue à celle de l'opale, de la pierre de poix et de la chrysoprase, et qu'en la classifiant il faut la ranger dans la série de ces pierres; que plus elles tirent sur le bleu, plus elles sont dures et susceptibles d'un beau poli ; il assure enfin qu'on ne trouve aucun vestige d'ossemens dans les carrières qu'il a visitées. En respectant les lumières de M. Agaphi, c'est donc une substance particulière ; mais rien n'en établit encore la nature, et de simples notions sont insuffisantes pour la constater : cependant je doute que, rigoureusement parlant, il ait reconnu, à la matière dont il parle, les caractères des vraies et belles turquoises du commerce ; néanmoins ce voyageur admet également l'existence des turquoises osseuses pénétrées de cuivre par dépôt.

M. le professeur Bonvoisin, dont l'ardeur pour les connaissances utiles est connue, en suite du rapport que M. Lehman a fait des observations de M. Demetri Agaphi, ne tarda pas de présenter à l'Académie impériale des Sciences de Turin [1]

[1] Extrait des Mémoires de cette Académie, tome VI, page 311.

des turquoises artificielles tirées de l'hydrophane blanche du Piémont, qu'il a très-ingénieusement colorées. (*Voyez* son procédé, tom. III de cette Acad.) Cet académicien pense que la turquoise de Perse de vieille roche n'est point de nature osseuse, qu'elle appartient au genre des opales ou des demi-opales, enfin les détails dans lesquels il entre peuvent conduire à de nouvelles observations : telle est la grande question qui s'offre, de nos jours, à éclaircir.

Les turquoises que nous avons dans le commerce peuvent contribuer à cet éclaircissement. Nous consulterons à cet égard le goût des vrais amateurs qui, s'ils manquent des lumières scientifiques, ont au moins les yeux très-exercés sur le beau réel. Ces hommes dont l'application se borne à voir beaucoup, afin de comparer les effets et se fixer sur ce que la nature offre de plus merveilleux et de plus rare, ne mettraient pas de grandes sommes, comme ils le font, à des corps qui appartiendraient à la classe des fossiles d'origine formés d'un seul jet; car je doute que la pierre de poix, la chrisoprase, etc., plus ou moins demi-transparentes, ainsi que l'a énoncé M. Demetri Agaphi dans sa lettre descriptive sur les turquoises de la Perse, puissent offrir, dans leur texture, les effets ravissans des turquoises dont la nature est osseuse ou denticulaire, par conséquent toujours opaques. Je pense que les beaux effets qu'on y admire sont causés en raison de leur tissu filamenteux qui n'ont permis qu'aux parties colorantes les plus épurées de s'y répandre. Il fallut ensuite le concours heureux de la pétrification pour en accroître la densité; ce qui leur donne un aspect unique que l'on n'aperçoit jamais au même degré dans les substances dont parle M. Demetri Agaphi, quand même leur couleur serait uniforme à celle des turquoises du commerce. Comme je suis sans prévention, et que la vérité peut naître plus aisément du choc des opinions différentes, je dois rappeler ici le sentiment de M. Mortimer.

Ce savant dit, à l'occasion du commentaire de M. Hill sur Théophraste, « qu'il ne nie pas que quelques morceaux d'os

ou d'ivoire fossile, comme les appelait, il y a plus de deux mille ans, Théophraste, ne puissent répondre aux caractères qu'on assigne aux turquoises de la nouvelle roche ; mais il croit que celles de la vieille sont de véritables pierres, ou des mines de cuivre dont la pureté surpasse celle des autres, et qui, plus constantes dans leur couleur, résistent à un feu qui réduirait les os en chaux. C'est ce que prouve encore, selon lui, une grande turquoise de douze pouces de long, de cinq de large, et de deux d'épaisseur, qui a été montrée à la Société royale de Londres : l'un des côtés paraît raboteux et inégal, comme s'il avait été détaché d'un rocher ; l'autre est parsemé d'élevures et de tubercules qui, de même que celles de l'hématite botrioïde, donnent à cette pierre la forme d'une grappe, et prouvent que le feu en a fondu la substance [1]. »

Je crois, avec M. de Mortimer, dit M. de Buffon, « que le fer a pu colorer les turquoises ; mais ce métal ne fait pas le fond de leur substance, comme celle des hématites, et les turquoises de la vieille et de la nouvelle roche, les turquoises colorées par la nature ou par notre art, ou par le feu des volcans, sont également plus ou moins imprégnées et pénétrées d'une teinture métallique ; et, comme dans les substances osseuses il s'en trouve de différentes textures et d'une plus ou moins grande dureté que, par exemple, l'ivoire des défenses de l'éléphant, du morse, de l'hippopotame, et même du narwal, elles sont beaucoup plus dures les unes que les autres. Le degré de pétrification qu'auront reçu ces os doit aussi contribuer à leur plus ou moins grande dureté : la teinture colorante sera même d'autant plus fixe dans ces os, qu'ils seront plus massifs et moins poreux ; aussi les plus belles turquoises sont celles qui, par leur dureté, reçoivent un poli vif, et dont la couleur ne s'altère ni ne change avec le temps [2].

[1] Trans. phil., tome XLIV, année 1747, n. 482.
[2] Histoire naturelle de Minéralogie, tom. IV, page 149.

Turquoises d'Orient.

La turquoise orientale mérite en général le premier rang : nous avons dit que les premières qu'on a vues en France ont probablement été apportées de Turquie ; mais elles venaient d'ailleurs. La turquoise, d'après Tavernier, ne se trouve que dans la Perse, en deux endroits distans de quelques lieues l'un de l'autre, dans lesquels cependant elles ne sont pas de la même qualité. L'une de ces mines, qui paraît avoir été exploitée la première, produisant les plus belles, se nomme la vieille roche : elle est à trois journées de Méched, tirant au nord-ouest après avoir passé le gros bourg nommé Nichabourg; l'autre, qui en est à cinq journées de chemin, porte le nom de nouvelle roche, et les turquoises de cette seconde mine sont d'un mauvais bleu tirant sur le blanc : aussi se donnent-elles à très-bas prix ; mais depuis environ la fin de 1600, le roi de Perse a défendu de fouiller dans la vieille pour tout autre que pour lui [1], attendu qu'il les fait employer à des ouvrages qui paraissent émaillés et qui frappent assez la vue, tels que des garnitures de sabres, de poignards, etc., etc. Ces dénominations de vieille et de nouvelle roche eurent d'abord leur point

[1] On parle encore de l'ambassade fastueuse que le roi de Perse envoya à la cour de Louis XIV. Ce prince avait remis à l'ambassadeur différens présens pour le monarque français, entre autres, beaucoup de turquoises; mais l'histoire rapporte qu'on ne leur trouva pas un grand mérite, et qu'elles ne donnèrent aucunement l'idée qu'on croirait devoir se former des fameuses turquoises des vieilles roches de ces contrées ; apparemment cette mine était alors déjà épuisée. « Nous en avons, dit Berquen, de Turquie et du Bas-Languedoc : les premières sont de la vieille roche aussi bien que les persiennes ; mais, au bout d'un temps, elles se passent, se verdissent et deviennent tellement désagréables qu'on ne les peut souffrir ; et les secondes, au sortir de la terre, sont d'une roche blanchâtre, qui, étant recuite dans le feu, prennent un bleu turquin et sont raisonnablement belles, couleur qu'elles retiennent perpétuellement. »

d'utilité par rapport à la Perse ; mais on en abusa dans la suite lorsqu'on en découvrit ailleurs, et Robert Berquen, qui écrivait en 1669, nous en donne une preuve [1].

« J'ai acheté, dit Adam Olearius, à Casbin, ville de la province d'Erak en Perse, des turquoises qu'ils appellent firuses, et qui se trouvent en grande quantité auprès de Nisabur et Firusku, de la grosseur d'un pois, et quelques-unes de la grosseur d'une féverole, pour vingt ou trente sous au plus. » (*Voyez* son Voyage, Paris, 1656, tom. I, pag. 461.)

A l'est de la province Tebeth est la province de Kaindu, qui porte le nom de sa capitale, où il y a une montagne abondante en turquoises ; mais la loi défend d'y toucher, sous peine de mort, sans la permission du grand kan. (Hist. génér. des Voyages, tom. VII, pag. 331.)

La province de Cauilu a aussi, dans ses montagnes, des pierres précieuses appelées turquoises, qui sont fort belles ; mais on n'en ose transporter hors du pays sans le congé et la permission du grand kan. (*Description géographique de l'Inde orientale*, par Marc Paul ; Paris, 1556, p. 70, liv. II, chap. 32.)

Les opinions seront long-temps partagées sur ce qui doit caractériser la prééminence dans la beauté et le prix de la turquoise ; nombre d'auteurs ont indiqué le bleu turquin, comme première qualité de celles de Perse. Il y a sans doute certaines erreurs que l'adoption générale et ancienne semble mettre à l'abri de la réfutation ; car à quel pays rapporterait-on les turquoises que les amateurs recherchent avec tant d'ardeur par le léger mélange d'un ton vert blanc, ne couvrant pas trop le bleu agréable qui y domine ? Mon sentiment est

[1] Ce sentiment de Berquen n'a point du tout été reçu, comme on le verra dans la suite de notre discours ; il est tombé dans une erreur fort grande, en avançant que les turquoises de Perse, étant hors d'œuvres, sont transparentes, et qu'elles ne tirent leur opacité que du chaton dans lequel elles sont serties. La turquoise est absolument opaque ; ce que notre écrivain devait savoir mieux qu'un autre, attendu sa profession d'orfèvre-joaillier. (Voyez *Merveilles des Indes orientales et occidentales*, page 52. Paris, 1659.)

qu'on trouve l'une et l'autre dans ces contrées lointaines, et que celles de France se rapprochent seulement des premières par leur bleu turquin.

Turquoises d'Occident.

Les turquoises occidentales, dont il nous reste à parler, peuvent avoir été observées par les savans de notre continent; mais elles ne sont presque pas connues dans le commerce. Le royaume de Léon en produit; les habitans de Cibola, dans la Nouvelle-Espagne, en ont beaucoup. (*Histoire générale des voyages*, tome XII, page 650.) On croit qu'il s'en trouve aussi dans un puits situé près d'Iglesias, sur une montagne de la vallée du Saint-Esprit en Sardaigne. Dans les mines de cuivre de Herrn-Ground en Hongrie, on trouve de très-belles pierres bleues, vertes, et une entre autres sur laquelle on a vu des turquoises, ce qui l'a fait appeler mine de turquoises. (*Collection académique*, part. étrang., tom. II, page 260). La France en possède dans le Bas-Languedoc, où il paraît que la découverte s'en est faite vers la moitié du seizième siècle, et qu'on les trouvait à une assez grande profondeur de la terre, aux environs d'Armagnac peu distant de Toulouse, de même qu'à Gimont, à Castres, à Simore, etc. De Réaumur obtint du gouvernement les ordres nécessaires pour s'en procurer, et aussitôt que les envois qu'on en fit parvinrent à Paris, il leur reconnut une nature osseuse ou denticulaire, et prétendit que nombre ne le cèdent point en beauté à celles de la Perse[1]; qu'elles méritent davantage l'attention de ceux qui aiment l'histoire naturelle et la physique, et que nous ne sommes pas toujours assez attentifs à profiter de nos richesses; que la matière colorante de nos turquoises est différente de

[1] M. Brard aurait probablement modifié ses idées sur les turquoises en général, s'il avait connu ce qu'en a écrit cet académicien. (Brard, Ire partie, page 196.)

celle qui colore les turquoises d'Orient ; qu'il est cependant une manière de les distinguer; que l'eau forte, ou soit l'acide nitrique, dissout fort vite toute la substance des premières, tandis qu'il n'a point d'action sur les dernières ; que l'eau régale agit aussi différemment sur l'une et sur l'autre, qu'elle dissout entièrement les nôtres, et qu'elle réduit les persiennes en une espèce de pâte plus blanchâtre que ne l'était la turquoise, mais qui n'est pas entièrement privée de toute sa couleur bleue. D'après ces expériences, de Réaumur fait la question, si l'or n'entrerait pas dans la teinture des turquoises de Perse ? Il ajoute que les turquoises, du moins celles de France, ne sont pas naturellement bleues ; que c'est le feu qui leur donne cette couleur ; qu'avant de les y mettre, on les voit semées de points, ou de veines, ou de petites bandes, qui sont d'un noir bleuâtre; que ce sont là les réservoirs d'une matière bleue, dont le bleu est très-foncé; que le feu les pénétrant jusqu'à les faire rougir, détache la matière qui est dans les cellules, l'entraîne par les diverses routes où il passe, en laisse çà et là en chemin, et l'étend sur toute la substance de chacun de ces fossiles. Ce savant entre dans les détails sur la manière de conduire le feu pour les colorer, ce qui augmente leur dureté. (Extrait des *Mémoires de l'Académie des Sciences* de Paris, année 1715, page 174 et suivantes.)

En parlant de plusieurs ossemens qu'on a trouvés renfermés dans une roche, dans la paroisse de Haux, pays d'entre deux mers, l'historien de l'Académie dit, « que MM. de l'Acamie de Bordeaux, ayant examiné cette matière, ont voulu éprouver sur ces ossemens ce que Réamur avait dit de l'origine des turquoises; ils ont trouvé qu'en effet un grand nombre de fragmens de ces os pétrifiés, mis à un feu très-vif, sont devenus d'un beau bleu de turquoise, que quelques peti es parties en avaient pris la consistance, et que, taillées par un lapidaire, leur poli annonçait un changement. Ils ont poussé la curiosité plus loin, en faisant l'expérience sur des os récens qui n'ont fait que noircir, hormis quelques petits mor-

ceaux qui tiraient sur le bleu ; de là ils conclurent, avec beaucoup d'apparence, que les os, pour devenir turquoises, ont besoin d'un très-long séjour dans la terre, et que la même matière qui fait le noir dans les os récens, fait le bleu dans ceux qui ont été long-temps enterrés, parce qu'elle y a acquis lentement et par degrés une certaine maturité. Il ne faut pas oublier que ces os, qui appartenaient visiblement à différens animaux, ont également bien réussi à devenir turquoises. ». (*Histoire de l'Académie des Sciences* de Paris, année 1719, page 23 et suivantes.)

M. Hill, dans ses Notes sur Théophraste, nous dit encore : « Les turquoises ne sont autre chose que les os et les dents des animaux qui se sont logés par hasard près des mines de cuivre, ou près des endroits où il y a dans la terre de la matière de ce métal, et si cette matière est dissoute dans une menstrue acide convenable, elle change l'os en turquoise verte, telles qu'on en trouve quelques-unes en Allemagne et ailleurs; et si les particules de cuivre sont dissoutes dans une menstrue alkali, elles changent les os ou les dents, dans la substance desquels elles pénètrent, en turquoise bleue ordinaire, et on la trouve tantôt teinte dans toute sa substance d'une manière égale, et tantôt marquée de taches ou de lignes seulement d'un bleu très-foncé; mais, par le moyen de la chaleur, on fait pénétrer la couleur dans toute sa substance, et on lui donne une belle couleur pâle et uniforme, comme celle qui se trouve naturellement ainsi. Il a trouvé, par expérience, qu'on était bien fondé à supposer que les turquoises devaient leur couleur à la dissolution du cuivre dans un alkali convenable; car, par une opération à peu près semblable, il en a fait, dans son laboratoire que les meilleurs lapidaires ont prises pour de véritables turquoises. » (Londres année 1746.)

Enfin Wodward a également observé que les dents et les os passent en quelque sorte à l'état pierreux ou agatique, et acquièrent sans doute la couleur de la turquoise par un long séjour dans une terre pleine de cuivre, mais qu'ils la reçoi-

vent également, et en moins de temps, dans une eau imprégnée de particules de ce métal : ce savant en avait, dans son cabinet, de colorées de cette manière, qui ont été trouvées dans certains courans d'eau, qui sortent des minières de cuivre d'Herugraud en Hongrie, et de Goldscalpe dans la contrée de Cumberland.

M. de Buffon est d'un sentiment contraire à celui de Berquen, rapporté dans la note *a*, page 114. Ce savant a énoncé que les turquoises artificielles, c'est-à-dire celles auxquelles on donne la couleur par le moyen du feu, sont sujettes à perdre leur beau bleu ; qu'elles deviennent vertes à mesure que l'alkali s'exhale, et quelquefois même qu'elles perdent encore cette couleur verte, et deviennent blanches ou jaunâtres, comme elles l'étaient avant d'avoir été chauffées.

C'est dans les observatoires particuliers des souverains que de semblables reconnaissances peuvent seules se faire, puisque la vie d'un homme privé ne suffirait point pour qu'il pût rendre compte lui-même des changemens qui pourraient s'opérer, par exemple, au bout d'un siècle. Si lorsque Berquen a écrit ce qu'il ne savait pas assez, si lorsque de Réaumur a fait ses expériences sur les turquoises de France colorées au feu, on avait formé un émail absolument de la même teinte, et qu'on l'eût étiqueté, en suivant la même méthode pour la turquoise de Perse, nous ne serions plus en suspens sur ce point de débat ; l'opinion serait fixée à cet égard, et la science pourrait faire de nouvelles recherches.

Rosnel accuse nos turquoises d'avoir leur poli rempli de raies et de filamens ; c'est le caractère qu'il établit pour les distinguer de celles de Perse. Comme je n'ai pu en voir dans les cabinets que j'ai visités à Nîmes et à Montpellier, et que même je ne suis point parvenu à m'en procurer du Bas-Languedoc, il m'est impossible de porter aucun jugement.

Parmi les turquoises du ci-devant Languedoc, que de Réaumur donna à tailler, le lapidaire trouva beaucoup de différence entre les morceaux de la même minière ; elle était

grande en effet. A mesure qu'il les taillait, il montrait ceux qui étaient de nouvelle et de vieille roche : parmi ceux qu'il appelait de vieille roche, il s'en rencontrait un qui ne le cédait point, par sa belle couleur et sa dureté, à aucune des pierres de ce genre ; son poli était des plus vifs, de sorte qu'il devint à ses yeux une pierre d'Orient, tandis qu'il aurait dû se borner à dire qu'il lui ressemblait. En vain ce savant chercha-t-il à le raisonner et à le persuader qu'il sortait, comme les autres, des minières de la France, sa manière de voir ne changea pas. Les pierres parfaites, quel qu'en soit le pays, ont souvent la réputation de venir de très-loin, quand on veut en vanter le mérite et la rareté. L'exemple que nous venons de donner sert à prouver que la prévention est un guide trompeur. En remontant aux temps anciens, il semble que la dénomination de vieille roche eut pour objet d'exprimer qu'on attacha un plus grand prix à celle qu'on découvrit la première, et peut-être se servit-on de cette expression afin d'en marquer la différence.

J'ai dans ma collection deux turquoises assez curieuses : dans l'une, la couleur n'a affecté que le contour de la pierre ; le milieu est resté d'un blanc parfait ; on voit dans l'autre des cercles concentriques de figure ovale ; ces cercles, qui sont d'un blanc d'azur, font un bel effet sur le reste de la pierre colorée d'un bleu de ciel.

On faisait autrefois en France un grand usage de la turquoise. Rosnel, auteur du *Mercure indien*, les évaluait de son temps au même prix que les émeraudes parfaites, et l'on calculait le menu bon et le mauvais sur le pied de trois francs le carat ; mais aujourd'hui on les vend à l'œil. Les petites passent dans les états du Pape et dans la haute Provence, où elles sont recherchées. Une turquoise parfaite de la grandeur d'un franc en argent, sans taches, sans veines, d'une couleur épurée, se vend six à sept quadruples d'Espagne, soit en France, soit en Italie, et plus encore en Russie.

Les turquoises qui, par le temps, ont perdu leur couleur

dans toutes les parties, n'ont plus de prix, puisque les différens moyens qu'on a tentés pour la leur redonner ont été jusqu'à présent sans succès ; mais on parvient à restaurer sur la meule du lapidaire celles de ces pierres dont la destruction est seulement superficielle, ou a peu de profondeur.

La dureté des turquoises, en général, est médiocre, mais il y en a qui le sont plus les unes que les autres ; les plus dures ayant les parties fibreuses plus rapprochées, et peut-être plus minces, toutes choses d'ailleurs égales, sont plus belles, et leur poli, qui n'est jamais excessivement éclatant dans cette substance, en est plus vif sans être éblouissant.

La turquoise se taille lisse à cabochon, c'est-à-dire en demi-cercle pris de points différens ; elle repousse la lime, quoiqu'elle s'en laisse vaincre, effet de sa nature, bien différente des autres pierres. On lui donne une forme ronde ou un ovale arrondi : l'émeri la dompte aisément ; on se sert de la ponce pilée pour en adoucir les traits ; le poli s'obtient mieux sur des roues de bois que sur celles de métal.

Les jaspes bleus turquins dont nous avons parlé se distinguent visiblement des turquoises, en employant les moyens ordinaires de l'art : cependant on peut en rapprocher la ressemblance par rapport à l'éclat qui décèle si fort leur différente nature ; c'est de les tailler à l'émeri, de les bien adoucir avec l'esportillo qui est la potée d'émeri, et de les polir, avec un bois doux, au moyen de la ponce impalpable, dans laquelle on aura mis environ un tiers de tripoli humecté d'eau.

REMARQUE.

Il n'existe pas, à la vérité, un grand nombre de travaux de l'art sur turquoise ; cependant les Grecs et les anciens Romains l'ont gravée : les exemples suivans le constatent et prouvent l'erreur de ceux qui prétendent le contraire.

J'ai vu, dans la collection Genevosio, un amulette convexe d'un côté, et plat de l'autre : la partie relevée représente

Diane avec un voile sur la tête, tenant entre ses mains deux rameaux; de l'autre, une espèce de sistre, une étoile et une abeille avec des mots grecs sur les deux faces. Le cabinet du feu duc d'Orléans offrait la même déesse ayant son carquois sur l'épaule, et sur une autre turquoise, Faustine la mère.

Tête de Tibère d'un beau travail sur turquoise, grande comme une petite boule de billard. Cette pierre, extrêmement rare par son volume, a acquis un nouveau prix des mains de l'art; elle fait partie de la Galerie de Florence. M. de Bomare a cru, sans fondement, qu'elle représentait Jules César.

Le Trésor de Venise renferme un petit bassin d'un seul morceau de turquoise, au dos duquel sont gravées des lettres arabes que le père Monfaucon a expliquées.

On sait que les bagues d'or étaient le distinctif des chevaliers romains. M. l'abbé Pullini de Turin en a une qui paraît avoir appartenu à quelque personne de distinction : on y voit dans le chaton une petite turquoise sur laquelle est gravée en relief le *phallum*, ou membre viril. M. Darcour, de la même ville, possède une tête de singe en bas-relief singulièrement remarquable, tant par la beauté du travail que par sa bien riche couleur. J'ai dans mon baguier un Jupiter sur turquoise gravé en relief par un homme célèbre de ces temps anciens; dans celle-ci le bleu s'est changé en un vert de chrysoprase.

DE LA CRAPAUDINE.

La crapaudine a porté dans l'antiquité les noms de bufonite, de garatroine et de batrachite. Nous avons déjà observé que la plus petite différence de couleur, ou autres légères modifications, auxquelles on ne s'arrête point de nos jours, suffisait alors pour leur donner différentes dénominations, en leur supposant des caractères presque toujours au-dessus de leur vrai mérite.

On a cru, jusqu'en 1723, que cette pierre tirait son origine du crapaud ; une étude plus exacte de la nature a appris que c'est une vraie dent molaire pétrifiée, d'animaux terrestres ou aquatiques. On en tire la preuve de l'analogie de la forme ; elle est concave au dedans, et ressemble ordinairement à de petites calotes, quelquefois allongée comme une auge, d'où il paraît résulter que la partie fibreuse s'est détruite. Les grandes crapaudines sont tirées du milieu de la mâchoire de l'animal : les plus petites se trouvent sur les côtés ; ces dernières sont connues sous le nom d'*yeux de serpens*. Leur couleur varie beaucoup, ce qu'on doit attribuer à la diversité des terres où elles ont séjourné : il y en a de grises, de rousses, de brunes, de blanches, de verdâtres et de noires, quelquefois avec des marques tigrées ; mais toutes ces couleurs sont comme fanées et sans éclat, il est rare d'en rencontrer de deux couleurs par zones distinctes. J'en possède une qui chatoye, dont le centre est marron, l'autre moitié blanche comme serait un onyx ; cette disposition de deux nuances, dans une substance qui n'a presque jamais le caractère de chatoyer, lui donne un degré de mérite qui n'est pas à dépriser.

La crapaudine était autrefois portée en amulette : il est très-rare actuellement qu'on en fasse usage ; on ne la voit que dans les cabinets et chez les gens de campagne qui aiment les couleurs sombres. Cette pierre doit être classée parmi les turquoises, dont elle ne diffère que par la couleur : on l'estime peu ; je n'ai pas reconnu qu'on l'ait gravée.

DE L'IVOIRE FOSSILE OU DE TERRE.

L'ivoire fossile est la dent de l'éléphant qui a demeuré long-temps sous terre, où il acquiert différens degrés de dureté. Cette substance, à raison de la matière dans laquelle elle séjourne, prend différens tons de couleur : tantôt elle conserve celui qui lui est propre, tantôt il n'en reste que de

faibles traces; mais son tissu filamenteux sert toujours pour la faire reconnaître. Il n'y a pas de doute qu'on pourrait la regarder pour une turquoise ou une crapaudine, si après la taille elle montrait un ton bleu clair, ou la couleur brune. Elle conserve le nom d'ivoire fossile ou d'ivoire pétrifié, dès que la matière qui l'a pénétrée ne l'a pas dénaturée au point de la rendre méconnaissable ; peut-être était-ce la pierre que Pline nommait Samienne.

On rencontre beaucoup d'ivoire fossile en Sibérie et en Tartarie qui n'est pas altéré, et on peut le travailler comme l'ivoire vert ou récent.

REMARQUE.

Les anciens ne travaillèrent que rarement sur des matières d'un faible intérêt; cependant on voit qu'ils s'exercèrent sur toutes celles qui pouvaient leur promettre des succès. Je possède une gravure en relief, ayant pour sujet trois cerfs sur ivoire fossile; le travail, quoique antique, en est très-médiocre. La bague, chez les Romains, avec le cerf, était le signe de liberté.

DU LAPIS LAZULI [1].

(Caractère constant, opacité absolue, cassure matte à grains quelquefois lâches, quelquefois plus serrés.)

Le lazulite, connu depuis très-long-temps sous le nom de lapis lazuli, qui paraît être le cyanus des Grecs, ou le saphir de Pline, est la plus riche pierre bleue parmi les opaques. Théophraste la divisait en mâle et femelle, par rapport à sa couleur plus ou moins foncée, suivant la distinction qui avait lieu autrefois à l'égard de toutes les pierres rares. La mâle était toujours la plus foncée, la femelle la plus pâle, quoiqu'on

[1] Le lazulite de la Métérie et de Haüy.

trouvât souvent les deux dans la même pierre, et combien de nuances intermédiaires n'aurait-on pas aperçues entre elles, si l'on s'y était arrêté ! Je possède une plaque ronde qui sert de fond à une tabatière, où l'on croirait que le pinceau de la nature s'est plu à combiner, à réunir, dans un petit espace, les différens tons de couleur du lazulite, et à y parsemer, non-seulement des pyrites, mais de petits points d'argent ; c'est dans de pareils morceaux que l'homme de goût parvient à juger du beau réel pour s'y fixer.

La haute couleur du lapis-lazuli ou lazulite va jusqu'au bleu noirâtre, ce qui indique la richesse de la mine. Le ton qui plaît aux vrais connaisseurs, sous le rapport de certains arts, est celui que montre l'outre-mer des peintres. Il est rare que cette substance n'offre pas dans son intérieur des points imitant l'or et même l'argent disséminés çà et là ; il est rare aussi qu'on n'y voie pas de veines communément pyriteuses, offrant des sinuosités semblables aux cours des rivières. Ces corps, par leur beau jaune que le contact de l'air n'altère point, contrastent merveilleusement avec la belle couleur bleue qu'on y admire.

Les anciens, auxquels nous nous croyons fort supérieurs dans les sciences, parce que nous trouvons plus court et plus agréable de nous préférer à eux, que de les étudier pour suivre ce qu'ils ont pu dire de juste, paraissent avoir reconnu la présence de l'or dans le lazulite, et les écrivains du moyen âge ont fait la même observation.

Quoique ces points et ces ramifications, énoncés simplement comme pyriteux par quelques nouveaux écrivains, et que je crois au moins aurifères, reçoivent un très-beau poli, leur nature, au lieu de se laisser insensiblement user, tombant en éclat, admet difficilement les épreuves du touret ; aussi ne grava-t-on jamais de beaux sujets sur des morceaux de lazulite ainsi minéralisés. Les anciens ont exclu tout accident qui ne pouvait pas embellir la composition de leurs tableaux ; par un même principe ils ont également eu le soin

d'éviter que le regard du spectateur ne se trouvât point partagé entre l'art et l'éclat de certaines matières, qui auraient pu causer des distractions.

Le lazulite, riche en couleur, ne donne point d'étincelles contre l'acier : on en trouve assez difficilement des morceaux purs de la grosseur d'une noix ; en cet état il est infiniment rare que sa dureté soit uniforme. Le microscope découvre, dans sa cassure grenue, différens degrés de finesse et d'homogénéité. Les parties surchargées de bleu sont les plus molles, ce qu'on reconnaît bien mieux encore au moyen de la taille, puisque l'émeri attaque plus vivement certaines parties d'un même morceau que d'autres : ici on parvient à lui donner un beau poli, là il est médiocre, ailleurs il est terne, et tous les soins possibles seraient superflus, l'art tenterait vainement d'y ajouter ; de sorte que ce qui sera un défaut légèrement apparent dans des plaques lisses pour tabatières, en devient un bien grand, surtout pour la gravure ; d'où il résulte que c'est déjà un rare talent, quoiqu'on n'y fasse aucune attention, que de savoir appliquer convenablement aux différens arts cette belle substance dans ses différens états.

Le lapis-lazuli, ou lazulite, indépendamment des points et des veines qui, par leur beau jaune, offrent l'apparence du plus précieux des métaux, renferme souvent aussi de petits fragmens de feld-spath, de rima assez durs ; ailleurs il se trouve mêlé de particules calcaires d'un ton isabelle, disséminées par taches assez grandes, ce qui fait une opposition de couleur fort singulière. Je connais un fragment d'environ deux pouces de diamètre, ou 0 m. 054, qui, à raison de son travail, doit avoir fait partie d'un vase excessivement grand. Dans celui-ci, le bleu, qui occupe à peine une moitié de la masse, est fort clair : à la vérité quelques endroits ont un peu plus de couleur, le reste n'est plus qu'une matière blanche à grandes taches, donnant, par le choc de l'acier, des étincelles très-nombreuses, ce qui annonce une nature graniteuse toute différente de celle du lazulite. On assure que la

Styrie nous fournit cette variété qui, dans un premier abord, ne paraît pas renfermer des pyrites, mais, en y faisant attention, on voit qu'elle en contient.

On a cru que le lazulite, ou lapis-lazuli, devait sa belle couleur à l'or, parce qu'on prenait pour de l'or les points et les veines qui y sont communément renfermés; mais, sans entrer encore sur la question du principe colorant, je verrais avec intérêt qu'un homme habile, tel que M. Vauquelin, voulût bien s'occuper de cette reconnaissance, savoir, si les veines d'un beau jaune et les points blancs qu'on admire dans le lazulite contiennent de l'or et de l'argent, ainsi que bien des personnes le croient encore, et si les espèces des différentes contrées offrent les mêmes résultats, ce qui fixerait nos incertitudes à cet égard. On a pensé ensuite que la substance du lazulite était elle-même une vraie mine de cuivre, d'où il résulterait que sa couleur serait due à ce minéral; mais l'un et l'autre système viennent de faire place à celui suivant lequel ce serait le fer, qu'on y a trouvé par l'analise, qui le colorait en bleu d'azur; cependant, pour que le fer puisse produire, dans la matière du lazulite, les précieux caractères qu'il offre, la beauté incomparable de sa couleur, et l'inaltérabilité au feu de cette même couleur jusqu'au 100e d. du pyromètre, il faut qu'il y soit pour bien peu de chose, et qu'il s'y trouve combiné d'une manière particulière avec quelque autre agent; car, ayant observé les effets de la coloration par l'oxide de fer sur d'autres pierres précieuses, je leur ai reconnu des couleurs livides sans éclat, et qui se détruisent très-vite au feu. Il n'est pas improbable qu'un quatrième système n'ait lieu encore, et je ne serais aucunement étonné qu'on ne fît un jour ressortir la coloration de la pierre d'azur d'un des principes du cobalt. Au reste, les expériences délicates dont je parle, exigent de la précision; car ce serait trop hasarder que de supposer à des pierres trouvées dans différens pays, souvent très-éloignés, une ressemblance, au point

de rendre générale la conséquence qu'on aurait tirée d'une d'entre elles.

Le lapis-lazuli, dit oriental, nous a été porté de la Perse et de la Chine, et a été l'objet d'un grand commerce. C'est de cette pierre que l'on fait la belle couleur bleue d'azur qu'on nomme outre-mer, d'autant plus précieuse à la peinture, que le contact de l'air ne l'altère point. On a attribué à un roi d'Egypte la gloire d'avoir trouvé la manière de tirer l'outre-mer du lazuli. Nous avons cru utile d'en donner un précis.

La Sibérie nous offre aujourd'hui une minière de lazuli ou lazulite, qui pourra fournir de nouvelles ressources à la peinture, à la gravure et au talent du lapidaire, mais la couleur en est communément plus légère ; on en trouve aussi dans la Kalmaquie, partie de la Tartarie-Indépendante. Si l'on en croit M. William Gutrie, la province de Copiato au Chili, paraît en contenir de deux sortes, qui ont été découvertes dernièrement : l'une, dit-il, à points et veines d'or, l'autre, au contraire, parsemée d'argent. Il prétend que Lanerk en Ecosse en a aussi ; il reste à reconnaître si ce dernier n'appartiendrait pas à la classe du lapis d'Arménie.

Cette belle matière sert à une infinité d'arts, et les débris en sont mis de côté avec autant de soins que l'or. On en a formé des vases très-précieux, de petites statues, des tabatières et autres embellissemens de grand prix; rien en ce genre n'est plus riche que l'autel de saint Ignace qu'on voit dans une des églises des ci-devant jésuites à Rome.

Il ne faudrait pas confondre le vrai lapis-lazuli, dont nous parlons, avec la pierre arménienne, nommée pierre d'azur femelle, qui est la cerulée de Pline, dont la base, dit Pott, est une terre calcaire, ou, comme on pourrait encore dire, un spath alcalin qui, par conséquent, fait effervescence avec les acides ; mais elle ne donne point d'étincelles lorsqu'on la frappe avec l'acier, et sa couleur, qui est céleste, se détruit au feu

On lit, dans l'intéressant ouvrage de Minéralogie de M. Brochant, tom. I, pag. 315, que M. Klaproth a donné le nom de lazulite à un minéral nouvellement trouvé à Voreau en Autriche, qui a beaucoup de ressemblance avec le vrai lapis-lazuli ; il dit qu'il l'eût en effet regardé comme une variété de la pierre d'azur, si l'analise chimique ne lui eût donné, entre ces deux pierres, une différence sensible.

REMARQUE.

Sans nous arrêter à une infinité de petites gravures insignifiantes qui ont été faites en différens temps sur le lapis-lazuli, on voit que, quoique les anciens fissent beaucoup de cas de cette pierre, ils l'employèrent bien rarement par l'inégalité de son grain plus ou moins dur, ce qui devenait un obstacle aux grandes vues des artistes célèbres ; cependant Gorlé a publié une gravure intéressante et bien finie, qui représente l'emblème de la paix. On y admire une figure portant une torche d'une main, de l'autre une corne d'abondance ; au-devant d'elle sont des trophées militaires qu'elle semble vouloir embraser. Maffei fait mention d'une Vénus portée par une chèvre courant sur la mer, tenant un rameau de myrte de la main gauche, un petit Amour la suit dans les eaux, et, voulant exprimer qu'il aime à folâtrer, il fouette la chèvre pour hâter sa course. Les héritiers du chevalier d'Azara de Madrid possèdent une Méduse admirable, que cet amateur montra durant son ambassade en France. Cette Méduse, qui n'a pas de serpens, est d'un fini achevé, et la matière est si vive et si parfaite, que l'on croirait voir l'outre-mer en nature. On voit encore sur la même pierre un amulette et un abraxas ; l'explication et les figures en sont exposées dans le *Trésor des gemmes antiques* du Muséum Odescalchi, publié à Rome en 1752, tab. 31 et 32.

DU JASPE EN GÉNÉRAL.

(Corps siliceux très-propre à la gravure. On le distingue en oriental et en occidental.)

En considérant l'analogie qu'ont certains corps, dans leurs premiers principes, il m'a toujours paru que le jaspe et l'agate ont beaucoup d'affinité, et que ce premier aurait également la demi-transparence, si des corps étrangers à sa nature ne le modifiaient de mille façons en rompant souvent le passage de la lumière, motif de son opacité ordinaire; que sa cassure est communément grenue, parce qu'il contient une plus grande quantité d'argile; que ses élégantes couleurs, très-singulièrement nuancées dans certaines espèces, se montrant fugitives en rentrant les unes dans les autres où elles se confondent, sont extrêmement utiles à certains arts qui savent les réunir avec justesse dans l'imitation de la nature. La texture du jaspe permet de lui donner toutes les formes, même les plus délicates, sans qu'il y survienne des éclats, et son application devient importante pour une infinité d'objets.

Quant à la dureté du jaspe, M. Chaptal me permettra de lui faire observer qu'on n'est point du tout fondé à dire que c'est une des pierres les plus dures que nous connaissions, et que son excès de dureté l'a fait employer par les sauvages du Canada, pour en faire leurs casse-têtes. Tout naturaliste ne voit, dans la description donnée par ce chimiste, que les propriétés du jade, ce qui est bien différent. Il importe essentiellement que ce qui concerne le nom de pierre soit bien éclairci, si on veut éviter la confusion qui arrête ou égare la plupart des lecteurs. (*Elém. de Chim.*, 3ᵉ édit. t. 2, p. 119.)

Du Jaspe d'Orient.

Le jaspe d'Orient est la pierre par excellence de ce nom : aucun pays de l'univers n'en a encore offert de comparable ; on

y admirer les couleurs les plus vives contrastant singulièrement entre elles par leur union ou leur mélange ; sa dureté, plus grande que ceux d'Europe, l'épuration de sa pâte et son grain extrêmement fin, occasionnent la vivacité de son poli et le rendent propre aux travaux les plus délicats. Ce jaspe doit être rangé dans la classe des pierres de roche ; cependant le Cabinet d'Histoire naturelle de Paris offre un exemple qu'on le trouve quelquefois mamelonné en forme de stalactites, caractère qui s'offre assez rarement dans cette substance.

Les Grecs considéraient les jaspes sous les rapports de l'art, sans porter la même attention sur leur nature et les variétés qui y ont rapport. Pline prétend qu'ils donnèrent à ces corps autant de noms qu'ils avaient de couleurs différentes ; que le jaspe d'Inde tire sur la couleur de l'émeraude ; que celui de Chypre est fort dur et a un œil gras [1] ; que le jaspe de Perse a la couleur du ciel appelé des Grecs *aerizousa* ; qu'on le tirait de la mer Caspienne ; que le fleuve Thermodon en offrait de bleu ; que celui de la Phrygie était de couleur de pourpre.

Des études plus exactes nous ont appris qu'il y a des jaspes de toutes les couleurs ; nous pouvons même ajouter de toutes les nuances. On en trouve de blancs, de gris, de bruns, de noirs : les jaspes couleur de rose, bleu de lavande et violets sont très-précieux ; ceux dont on trouve une plus grande quantité sont les verts sans mélange, le jaune foncé et le rouge. Dans les jaspes d'Orient, ces diverses couleurs ne sont pas toujours le résultat de différentes mines : la nature se plaît souvent à les combiner et à les associer dans un même site ; on les trouve rassemblés et mélangés dans des morceaux de quelque étendue. Nous parlerons bientôt des phénomènes singuliers qu'ils offrent.

Le jaspe jaune d'ocre, le rouge et le noir sont absolument opaques ; il en est de même du blanc qui ne serait à nos yeux qu'une agate, si la lumière le pénétrait. Souvent le jape vert

[1] Cette espèce aurait dû être classée parmi les jades.

ne donne point de clarté ; quelquefois il montre la demi-transparence ou la translucidité, caractères qui prennent leur source de la qualité et de la quantité plus ou moins grande des corps qu'il a enveloppés durant sa formation, et qui sont plus ou moins élaborés ou réduits à une espèce de solution. La nature se décèle assez souvent à qui s'obstine à l'étudier avec constance, et présente des objets de comparaison qui expliquent les causes de la demi-transparence comme celles de l'opacité.

La couleur verte est le distinctif ordinaire du jaspe, parce que les anciens l'ont principalement désigné sous cette couleur. Les Orientaux le prisaient beaucoup et en faisaient un grand usage. Il y en a qui sont de la plus grande finesse et qui ne le cèdent point en beauté à certaines pierres précieuses. Il est à présumer que c'est la matière citée par Gratias *ab horto*, dont on fit des vases murrhins d'un si beau vert, qu'on les eût pris pour de véritables émeraudes. Il paraît vraisemblable que la coupe envoyée d'Orient au sultan d'Egypte, contenant un setier de baume, était plutôt un jaspe de cette sorte qu'une émeraude, comme le croyaient les anciens. Les prases, qu'on admire encore aujourd'hui, ne sont souvent autre chose que certaines parties épurées qui ont été détachées des beaux jaspes de cette espèce.

Remarque sur le Jaspe vert.

Parmi les belles gravures qui aient été faites sur le jaspe de cette couleur, on admire un sacrifice au dieu Pan, sujet composé de neuf figures. Cette pierre rare faisait partie de la collection d'Orléans. Le *Trésor* Odescalchi renferme le buste d'un empereur romain sur jaspe vert, ayant trois pouces de haut, ou 0,081, sans y comprendre son pied-douche ; le travail en est d'un grand fini. On présume qu'on a voulu représenter Claude ; cependant rien ne l'assure.

Le jaspe sanguin ordinaire est d'un vert plus ou moins

riche, souvent demi-diaphane, parsemé de taches d'un rouge de sang opaques. Il paraît que les anciens nommaient héliotrope celui qui avait de grandes taches rouges sur un fond bleu verdâtre, à quoi on s'arrête moins aujourd'hui pour en varier la dénomination; cependant celui qui n'offre que de très-petits points rouges, se nomme jaspe moucheté.

Le jaspe sanguin varie dans ses nuances : on en voit d'un vert foncé noirâtre, d'un vert d'asperge, souvent d'un beau vert d'émeraude, quelquefois d'un léger ton bleuâtre ardoisé, mêlé d'un vert épuré; mais on ne reconnaît le bleuâtre dans ces pierres qu'à certaines positions de la lumière, attendu que la couleur verte y domine communément.

Néanmoins rien n'assure que le jaspe sanguin soit l'héliotrope des anciens : les Italiens ont fait de grandes recherches à cet égard; il paraît qu'elles ont été infructueuses, et qu'ils n'ont pu remonter à l'origine de cette dénomination. Aldrovande a cru que cette pierre avait un caractère particulier. Au rapport de Gostone, l'héliotrope reçoit le soleil comme le miroir, et, quant il est hors de l'eau, on croirait voir l'éclipse; il les classe parmi les pierres les plus distinguées. Pline et Carleton ont pensé qu'il est appelé de ce nom, parce qu'on y reconnaît, lorsqu'il est exposé dans un verre d'eau, les rayons du soleil. On sait combien les anciens avaient de la propension pour le merveilleux. Certains morceaux de jaspes, par un heureux mélange, pouvaient produire, à quelque degré, l'effet dont il a été tant parlé, que l'imagination a pu embellir au delà même de la réalité.

L'héliotrope, ou jaspe sanguin, est la matière dont les graveurs du moyen âge se sont beaucoup servis, lorsqu'ils ont voulu exprimer les larmes les plus douloureuses par l'apparence du sang. M. Louis Seriès, très-habile artiste à la galerie de Florence, s'est particulièrement distingué dans un ouvrage de ce genre.

Remarque sur l'Héliotrope.

Le Muséum Odescalchi est fort riche en pierres gravées de ce genre : on y admire Apollon, Esculape, *Aventinus*, Cérès, Omphale, un amulette, et un Amour avec sa torche. La maison d'Orléans possédait également une gravure sur héliotrope représentant Vulcain forgeant des armes pour Énée, en présence de Mercure, de Vénus et de l'Amour, sujet composé de cinq figures.

La pierre panthère, des temps reculés, est le jaspe vert qui est moucheté de jaune ; le grammatias a une ligne blanche en travers ; le polygrammos présente plusieurs lignes semblables.

On appelle, de nos jours, jaspe universel, l'espèce singulière dans laquelle on aperçoit, on pourrait dire, toutes les couleurs sur un fond vert ; cet assemblage où elles sont distinguées les unes des autres, ne se voit pas dans d'autres pierres.

Le jaspe fleuri paraît émaillé de différentes couleurs les plus vives, distribuées de manière à imiter un parterre, n'importe sur quel fond ; ce phénomène est sans doute une des plus belles choses qui soient sorties des mains de la nature. Quelques personnes appellent également de ce nom le beau jaspe, dont les couleurs, noyées à un certain point, présentent une sorte de chatoyement ; cependant on y remarque toujours quelques couleurs dominantes.

Remarque sur le Jaspe fleuri.

On a gravé, dans les temps anciens, sur jaspe fleuri, une bacchante célébrant les orgies. Cette belle pierre faisait partie de la collection d'Orléans.

Le jaspe rubané est celui dont les diverses couleurs sont disposées en raies continues d'une même largeur ; on croirait voir

un ruban dont il imite quelquefois les sinuosités, quand il est plié en différens sens. Il ne faut pas confondre ce jeu de la nature avec ce que certains minéralogistes nomment *argilla jaspis fasciatus*, qui est le jaspe-onyx dont nous parlerons bientôt.

Le jaspe jaune des contrées d'Orient a un faible éclat, parce que sa couleur tire sur celle de l'ocre : cette couleur passe souvent au vert plus ou moins nuancé ; d'où il résulte que, si cette espèce présente un faible intérêt pour la gravure, elle devient extrêmement précieuse pour les tableaux en pierre de rapport.

Remarque sur le Jaspe jaune.

Quoiqu'on voie un assez grand nombre de gravures, soit égyptiennes, soit du commencement de l'empire romain, sur de petits jaspes d'un jaune ocracé, elles représentent ou des animaux ou des constellations, travaux généralement d'un faible mérite, que faisaient les mauvais graveurs, pour le peuple peu riche et superstitieux.

Le jaspe rouge oriental a une couleur fort vive et très-épurée, quoique absolument opaque ; il varie dans ses teintes, et plaît également à l'œil dans le ton vermillon qui lui est ordinaire, ainsi que dans celui tirant à l'orangé.

Remarque sur le Jaspe rouge.

Minerve secourable, ou déesse de la santé, ouvrage d'Aspage, du cabinet du cardinal Ottoboni, citée par le baron Stosch.

On ne peut rien ajouter à la beauté ni à la correction du dessin de cette Minerve. On voit, sur le haut de son casque, un sphinx ayant un visage de femme et le corps d'un lion, et soutenant un grand panache de plumes, et, à côté, un petit soutenu par un cheval ailé.

Le devant du casque a cinq chevaux à demi-corps, en saillie, qui lui font ombre sur le front : le derrière, qui lui couvre le

cou, est orné d'écailles, et laisse sortir les cheveux qui lui tombent sur les épaules et sur la poitrine ; à côté est une plaque mobile et élevée, pour mettre l'oreille et la joue à couvert, où le graveur a représenté un griffon. Elle porte un pendant d'oreille de pierrerie et un collier de deux rangs de perles, d'où pendent d'autres pierres précieuses, en forme de glands : sur la cuirasse, qui est de fer et écaillée, on voit une tête de Méduse non hérissée de serpens ; l'on voit ces animaux détachés, ramper ça et là, sur l'habillement ; enfin, à côté de la figure, est représentée une pique.

Cette pierre, où l'on voit plusieurs symboles communs aux autres divinités, est d'un ovale rond d'un pouce de haut sur dix lignes de large (ou 0 m. 027, sur 0 m. 023).

On voit encore, sur jaspe rouge, un buste de Minerve, du Cabinet impérial des Antiques de Vienne.

Tous les connaisseurs tombent d'accord qu'on ne peut rien ajouter à la beauté du sujet, non plus qu'à la correction du dessin et au fini de la gravure. C'est en ces termes qu'on juge M. le baron de Stosch, et ce jugement est soutenu par l'autorité de M. Winckelmann, qui a mis cette pièce à la tête des pierres gravées en creux qui font l'éloge et la gloire des artistes grecs.

Le jaspe-onyx ordinaire présente deux couches de couleur différente. La nature offre également des onyx dont la couche du fond a une même nuance, tandis que l'autre se trouve mélangée de couleurs diverses, que l'art parvient à mettre très-avantageusement en scène, lorsqu'elles sont heureusement situées. Nous en donnons un exemple.

Remarque sur le Jaspe-Onyx.

Gravure en camée, représentant une bacchante, possédée par M. Gaspard Rossi, antiquaire romain.

Le désordre heureux des couleurs que porte cette pierre fut saisi par l'artiste, de manière à en faire l'application la plus ingénieuse. Telle est cette bacchante, dont le visage est d'un blanc

parfait : un couronnement de feuilles rouges entremêlées de raisins blancs fortement translucides, ceint son front; sur son épaule est représentée une tête de mouton d'un blanc mat; le champ de la pierre a une couleur de brique, ce qui fait une opposition admirable sur l'extrême blancheur de la figure. Cette belle gravure est de main moderne.

Des Jaspes d'Occident.

La pâte des jaspes d'Europe est moins fine et moins compacte que celle des pays orientaux, et le poli qu'ils reçoivent n'a pas autant d'éclat; mais l'application n'en est pas moins très-étendue. Combien de richesses les arts n'ont-ils pas trouvées dans des matières autrefois méprisées. On dirait que la nature prend plaisir à nous montrer sa puissance, par l'immense étendue de ses combinaisons, par ses effets merveilleux, qui se montrent chaque jour à nos yeux étonnés. L'Orient n'a point, à cet égard, de supériorité sur l'Occident : l'une et l'autre région ont leur particularité dans ces corps, que l'observation apprécie, pour les employer convenablement et les mettre en valeur, ou seuls, ou réunis; une espèce donne souvent un grand prix à une autre espèce, par son association.

On voit des jaspes qui représentent des roches, des grottes avec des cascades, des ruines entremêlées de mousse, de lierre et autres plantes, souvent dessinées avec un caractère de vérité propre à frapper. L'apparence de ces jeux est assez généralement occasionée par l'arrangement et la disposition singulièrement variés de la matière, lors de sa concrétion; quelquefois des jeux d'optique causent l'illusion par les effets de la lumière qui se porte jusqu'à une certaine profondeur, le jaspe n'étant pas toujours absolument opaque : souvent aussi la mousse qu'on croirait voir dans l'intérieur, n'est qu'un minéral en sable; la chlorite est l'agent le plus fréquent de cette imitation, ce qui n'empêche pas que le jaspe, dans sa formation, n'ait très-souvent enveloppé et n'enveloppe encore de vrais vé-

gétaux, dont on reconnaît, à ne pas s'y méprendre, le tissu et les fibres.

Un amateur qui se bornerait à la seule recherche de la pierre dont nous parlons et des agates, pourrait former une collection des plus étonnantes, par leur variété et leur singularité. Boëce de Boot cite la fameuse table de Rodolphe II, formée de différens jaspes et autres pierres précieuses, où l'on voyait distinctement des arbres, des forêts, des marécages, des fleurs, un ciel et des nuées. L'artiste surpassa non-seulement l'attente du prince dans la composition du sujet et l'heureux choix des pierres qu'il sut mettre en scène d'une manière admirable, mais il excella particulièrement à cacher leur réunion, par la justesse du travail, à la faveur des nuances, ménagées de manière qu'elles se confondaient, en quelque sorte, les unes dans les autres. L'auteur de cet ouvrage, unique alors, s'acquit la haute réputation d'avoir formé une merveille que l'on compara avec le temple de Diane d'Éphèse. Il est dommage que son nom ne nous soit pas connu.

Les Toscans, naturellement adroits, exercés depuis plusieurs siècles aux travaux délicats des pierres, sous l'appui des Médicis, s'emparèrent insensiblement de cette belle branche d'industrie qui dut ses succès à la persévérance et à la considération dont le gouvernement honora les artistes fameux qui s'en occupèrent. La galerie de Florence offre aujourd'hui en ce genre de chefs-d'œuvre du plus haut mérite. On y emploie, par un art admirable, non-seulement les jaspes des contrées diverses, mais toutes les espèces de pierres polissables, dont le choix et les différens tons de couleur, ménagés et placés à propos par des mains très-intelligentes, font l'office du pinceau le plus délicat dans ces ouvrages incomparables.

Au rapport de Hill, les jaspes d'Angleterre sont plus beaux que ceux d'Allemagne : ils sont durs, ordinairement d'un vert foncé, souvent sans veines ou taches ; mais lorsqu'ils en ont, elles sont communément de couleur de chair ou rouges,

quelquefois blanches, et quelquefois de l'une et de l'autre couleur.

On a découvert, depuis peu d'années, dans la province de Saint-François de Acatama, au Paraguay, de même que dans celle de Saint-Iago, au Chili, des jaspes que l'on vante, mais dont les espèces ne sont point encore connues.

M. le comte de Borch, dans ses *Lettres sur la Sicile*, parle de la ville de Taormina, auprès de laquelle on en trouve de très-beaux; il ne dit rien de leur nature.

Le jaspe de Sardaigne est d'un rouge délavé tirant sur la sanguine absolument opaque : il est quelquefois veiné, et quelquefois avec de légères arborisations; le poli qu'il reçoit est assez beau, mais il a peu d'éclat. Cette île doit en renfermer beaucoup ; c'est la seule espèce que nous en connaissions, parce que peu de naturalistes l'ont parcourue.

Il n'en est pas ainsi de la Corse, où l'on a fouillé pour en découvrir les variétés. M. Besson, minéralogiste, a été un des premiers à les y observer. On en voit la collection au Cab. d'Hist. nat. de Paris, qui a été apportée par M. Barral, ingénieur de Grenoble, amateur fort éclairé sur la nature de ces pierres et leur emploi.

On a été jusqu'à présent dans l'idée que le jaspe vert sanguin ne se rencontrait qu'en Orient; cependant M. Bossi, ex-conseiller d'état du royaume d'Italie, m'a assuré avoir ramassé, non-seulement sur les montagnes de Brescia le Vénitien, mais encore dans le Brenebo; ces derniers sont en cailloux roulés.

J'ai trouvé en Piémont de grands blocs de jaspe dans la *Stafora* qui coule près de Voghera, mais ce n'est pas le lieu de leur formation, on pourra le découvrir en remontant la rivière près de Bobbio; ils offrent de grandes taches d'un jaune de miel, mêlées d'un rougeâtre de brique très-cuite; des veines blanches séparent assez ordinairement ces deux couleurs.

La Russie a des jaspes qui sont en général d'une grande beauté; on en tire du ruisseau de Sounghir près de Volodimer,

en boules, souvent en partie agatisées. Le jaspe vert, jaune, rouge et rayé se trouve surtout près le rivage de la rivière Onon ; le site de sa formation paraît appartenir aux montagnes qui l'avoisinent. On appelle en France jaspe-onyx de Sibérie, l'espèce ayant une couche vert sombre, et une seconde de de couleur de brique très-cuite. Parmi les cailloux que charrie l'Enissei, on a trouvé un jaspe-onyx assez gros ; il était taché de vert et de blanc de lait.

Des Jaspes qui, dans leur état de nature, ne présentent rien d'intéressant pour les curieux.

Souvent les jaspes, par le désordre apparent de leurs mélanges avec l'agate ou autres corps, et la confusion des couleurs qu'on y observait, n'ayant rien dans cet état qui pût fixer l'attention, étaient rejetés, principalement par ceux qui faisaient des collections, tant qu'ils deviennent, pour les graveurs, d'une importance bien plus réelle que celle des gemmes du premier ordre qui, par leur éclat, faisaient d'abord nos délices. La disette des jaspes orientaux et autres d'une nature approchante, bien plus grande chez nous qu'elle ne l'était chez les anciens peuples, a obligé nécessairement les modernes de s'industrier et de se porter à une science nouvelle, pour suppléer au défaut de choix dans ces sortes de matière.

A mesure que l'art de la gravure se perfectionna, on vit, principalement à Rome, des hommes ingénieux, dont la pénétration découvrit bientôt le très-grand parti qu'ils pouvaient tirer de ces pierres, en apparence insignifiantes, toutes les fois qu'il s'agissait de représenter des sujets avec le prestige de la peinture même : ils formèrent, d'après les bizarreries qu'elles offraient, des sujets analogues à leurs différentes couleurs ; c'est ainsi que les taches d'un bleu ardoisé, posées sur un fond différent, étaient employées à graver le casque, la cuirasse et le bouclier d'un général ou d'un soldat ; que

les parties blanches, heureusement situées, étaient soigneusement ménagées, pour caractériser la barbe et les cheveux des vieillards ; enfin que d'autres couleurs servaient si utilement pour les carnations des figures, les draperies et les différens attributs de l'un et de l'autre sexe, etc., etc. Il y a donc aujourd'hui, dans la gravure en camée, deux grands talens à la fois : le premier réside dans la juste application, parce qu'on n'en a pas encore connu l'extrême difficulté, et dérive d'un certain tact qui fait d'abord décider de l'utilité qu'on peut retirer d'une masse sans aspect et informe ; le second consiste dans l'exécution soignée du sujet que l'imagination composa ou imita.

REMARQUE.

Parmi les jolies choses qu'on est parvenu à former en ce genre, je dois faire mention d'un berger assis sur un rocher, tenant un bâton à la main : son visage, ses mains et ses jambes ont un ton de chair ; sa casaque, d'une couleur brune, offre différens trous qui laissent la chemise à découvert. L'artiste a également su profiter d'une veine de couleur de bois pour former le bâton de ce berger. On voit à côté de lui un arbre sous lequel il est censé se reposer, et dont l'extrémité présente des feuilles vertes ; le tronc paraît dessiné avec la plus grande vérité. Ce camée, vraiment extraordinaire, et qui paraît, au premier abord, devoir figurer dans une peinture de roman, a été entre les mains d'un amateur, à Turin, digne de foi.

DU CAILLOU D'ÉGYPTE ou JASPE ÉGYPTIEN.

(Caractères : l'opacité absolue, donnant beaucoup d'étincelles contre l'acier.)

Le jaspe égyptien se distingue constamment des autres espèces, par ses effets singuliers qui ne peuvent se comparer qu'entre eux ; sa cassure est lisse, comme celle de la gomme

élastique où l'on n'aperçoit que de légers petits grains qui ressortent faiblement. Le site de sa formation n'est pas connu; on ne le rencontre encore qu'en cailloux roulés de différente grosseur. Dans cet état, son enveloppe a beaucoup de ressemblance avec la terre d'ombre, montrant une croûte assez raboteuse et sans éclat, néanmoins susceptible de recevoir le poli le plus vif; sa texture, quelle qu'en soit la couleur, le rend propre aux travaux les plus délicats. Il s'en est trouvé de verdâtres, mais ils sont fort rares.

On lit dans la *Minéralogie* de M. Valmont Bomare, t. 1, p. 315, que les jaspes égyptiens ont été trouvés, pour la première fois, par Paul Lucas, en 1714, dans la haute Egypte, sur les bords du Nil, proche du village d'Inchérie, lieu où se fait la poudre à canon pour le grand seigneur; cependant il nous reste des témoignages qu'ils devaient être connus des Grecs, et par suite des anciens Romains, comme on le verra ci-après dans nos remarques. Cette belle espèce de jaspe a été observée, en 1798, par M. Cordier, à l'occasion de la dernière expédition française dans cette contrée; mais ce minéralogiste n'a pas été à même de recueillir des renseignemens tels qu'on pourrait les désirer, par la difficulté et les dangers qu'il y avait de pénétrer dans le pays, ce qui me fait moins regretter le grand désir que j'avais d'être de ce voyage : j'en fus empêché par les soins que je devais à ma fille Eugénie, dans un âge où son tour pouvait venir de former des nœuds, et qui n'avait d'autre appui que son père. M. Cordier a pu reconnaître seulement que le jaspe dont nous parlons se trouve au milieu d'une brèche entièrement composée de fragmens de pierres siliceuses, dont les couches immenses constituent une grande partie du sol de cette contrée et des déserts de l'Afrique qui l'avoisinent. La décomposition de cette brèche isole les morceaux de jaspe égyptien, qui paraissent alors disséminés au milieu de sables résultant aussi de la même décomposition. Cette observation prouve nécessairement qu'ils ont existé antérieurement à la brèche dans laquelle ils se rencontrent aujourd'hui, et le

problème de leur formation serait aussi intéressant que difficile à résoudre. (*Ex. Min.* de Brochant, pag. 333.)

Les sources du Nil sont dans l'Éthiopie à douze degrés de l'Équateur : le collége sacerdotal de Thèbes a dépensé des sommes immenses pour les découvrir ; elles sont sur une montagne couronnée d'une petite plaine couverte d'arbres. C'est là qu'on trouve deux petites ouvertures de citernes peu éloignées l'une de l'autre. Le fleuve sort du pied de la montagne vis-à-vis le nord ; comme il va d'abord former un lac qui a plus de soixante lieues de circonférence, et qu'après bien des détours il entre dans l'Egypte et la traverse en ligne droite du midi au nord, il est probable que c'est le Nil qui entraîne dans son cours les cailloux égyptiens qu'on trouve disséminés dans les endroits de son passage.

Si les jaspes égyptiens ont de la ressemblance entre eux dans leur état de cailloux, rien n'est plus difficile d'en rencontrer qui présentent les mêmes accidens dès qu'ils sont taillés : quelquefois le tiers ou le quart de leur diamètre offre, au centre, la couleur du café au lait ou tirant à la carnation, et dans ce cas on les prendrait pour du cacholong véritable ; mais le phénomène le plus fréquent que le sciage met en évidence, ce sont des lignes très-distinctes et fort nombreuses, telles qu'on les voit dans une carte de géographie. Ces lignes de couleur brune agréablement distribuées, alternativement larges et étroites sur un fond ocracé, présentent autant de variétés intéressantes qu'il y a de cailloux, et le contraste formé par les effets de deux teintes d'une même couleur offre le vrai camaïeu de la nature. L'art de la peinture dans les clairs et obscurs qu'il ménage dans ses tableaux nous en donne une idée.

Les cailloux d'Égypte offrent quelquefois des arborisations ; mais elles ne sont jamais aussi grandes que celles des agates, sans doute parce que la matière a plus de densité. Les paysages et les figures humaines y sont rarement représentées ; cependant on en voit des exemples. Je possède une tête de

femme voilée, ainsi que le buste d'un turc ayant un turban sur la tête; il m'a réussi d'en acheter un autre dans lequel on croirait voir un petit lapin accroupi. Ces sortes de jeux dans les agates sont ordinairement légers comme serait un lavé à l'encre de la Chine; au contraire dans les pierres d'Égypte la couleur les pénètre très-avant, de manière qu'on peut souvent obtenir par le sciage plusieurs sujets de la même figure.

On ne voit pas que la nature se décèle d'aucune manière sur la coloration de ces cailloux : ce qui arrête surtout nos conjectures pour l'explication que l'on pourrait désirer d'en donner, c'est l'union uniforme et la liaison intime des parties paraissant avoir été formées d'un seul jet; car soit qu'on examine l'une ou l'autre teinte bien attentivement, il est impossible d'y apercevoir des indices qui puissent faire présumer qu'elles aient eu lieu par des dépôts successifs, tels qu'on les reconnaît dans d'autres substances.

On ne confondra pas les jaspes égyptiens avec certains bois pétrifiés de couleur brune, si l'on fait attention que ceux-ci conservent assez généralement la texture fibreuse de leur organisation primitive, presque toujours en lignes parallèles, manquant de régularité, de poli et d'éclat, tandis que ces jaspes présentent des phénomènes incompréhensibles.

On ne trouve que bien rarement le jaspe dont nous parlons dans l'état d'onyx ayant deux couches différentes; cependant on en voit quelques exemples : au reste la petitesse des morceaux qui servent à cet usage, et que l'on retire de nombreux et gros blocs, en explique la possibilité.

Le jaspe égyptien est très-propre aux travaux de la bijouterie : on l'emploie à des tabatières, étuis, boîtes de montre et à cure-dent; ce qu'on nomme un déjeuner qui serait fait de cette pierre serait un bijoux précieux et rare.

On a découvert aux environs de Freyberg des cailloux qui, dans un premier aspect, ont l'apparence de ceux d'Égypte, dont on fait des ouvrages de petit prix.

Remarque sur le Jaspe égyptien d'une seule couleur.

Faustine la jeune, sous la figure de Vénus, présente à Marc-Aurèle, montant dans son char pour une expédition militaire, ayant un casque et un javelot. Cette gravure et la suivante sur onyx-égyptien faisaient partie de la collection d'Orléans.

Remarque sur le Jaspe-Onyx égyptien.

Tibère couronné de laurier; l'empereur Adrien, tête nue et sans couronne; un masque avec une longue barbe tressée; enfin un quatrième chargé de caractères grecs et basilidiens.

DU CACHOLONG.

Si le cacholong a été connu des anciens, le nom qu'il portait ne nous est plus connu : on ne voit pas même que les auteurs du moyen âge en aient parlé ; parmi nous, ce n'est que depuis peu qu'il occupe les curieux de la nature.

Lorsque M. Dutens a avancé que cette pierre est une agate blanche très-dure et très-compacte, il n'a pas observé que la pâte du vrai cacholong est grenue et plus serrée que celle de l'agate, et qu'elle a plus d'affinité avec le centre de certains cailloux d'Égypte qu'avec toute autre pierre.

Romé de l'Isle nous cite un passage de M. de Born, dans sa *Cristallographie.* t. 2, p. 146, où il avance que l'agate blanche opaque ou d'un blanc mat, portant le nom de cacholong, n'est qu'une altération spontanée de la calcédoine, passant à l'état d'argile après avoir demeuré long-temps exposée aux injures de l'air. Il ajoute, à p. 158, qu'on appelle agates de roche celles de ces masses où l'on distingue des couches qui ont la finesse et la demi-transparence de la calcédoine ; que dans ces dernières les couches extérieures sont pour l'or-

dinaire d'un blanc mat, et présentent aussi le passage de la calcédoine à l'état de cacholong. Jusqu'ici il ne nous dit pas que ce soit le cacholong en nature. Il ajoute ensuite que la décomposition de ce dernier en argile blanche très-fine est due à l'action lente et continuée des acides répandus dans l'air, et ce n'est que dans la table des matières qu'il énonce que le cacholong est une calcédoine altérée ; mais n'a-t-on voulu conserver parmi nous le nom de cacholong, en le dérobant aux pays lointains, que pour spécifier les produits de notre continent qui en auraient une légère apparence ? En ce cas ils se sont écartés du vrai but, celui de fixer principalement leur attention sur une matière bien intéressante, qui peut être d'une grande utilité dans les arts. Négligea-t-on jamais de parler des diamans de l'Indostan, dès qu'on eut découvert ce que l'on appela abusivement diamans de Bristot, du Broage, d'Alençon, de Die, de Mielan, etc.

M. Millin croit que le cacholong diffère de l'agate et de la calcédoine, en ce qu'il est absolument opaque, quoique de la même pâte : cela peut être en général ; mais il me permettra de lui faire observer que j'ai vu un bloc de cette pierre en partie demi-transparent dans une veine, et opaque dans le reste.

Ce cacholong [1] a été trouvé sur les bords de la rivière Kiacta, située sur les confins qui séparent les deux empires de Russie et de la Chine ; il est de la contexture la plus fine, d'une blancheur admirable, susceptible du poli le plus éclatant. Les endroits qui montrent la demi-transparence sont rubanés, et ces rubans paraissent d'un gris de cendre entre les deux côtés qui sont opaques. Ce gris, vu à la lumière, a une teinte orangée, laquelle se trouvant modifiée par la grande blancheur des parties latérales, offre une très-belle carnation.

Lorsqu'un caillou présente intérieurement une contexture très-fine, on en conclut qu'il est formé de particules extrême-

[1] Cette pierre d'étude existe à Turin ; je l'ai vue des mains de celui qui l'a apportée de Russie.

ment déliées, et c'est énoncer en général la cause de cette propriété ; mais quand il se rencontre tel que celui dont nous venons de parler, on doit présumer que les endroits qui se montrent demi-transparens tiennent ce caractère de la diversité dans la combinaison de la matière : ce sont des venules d'une qualité plus pure, qui se trouvant contenues n'ont pu s'échapper pour se consolider séparément ; ici les parties composantes, convenablement disposées, se montrent de façon à ne pas troubler le passage de la lumière, tandis que de nombreux atomes, quoiqu'ils les égalent souvent en finesse, étant beaucoup plus rapprochés, forment, par là même, une masse opaque.

On croit que le désert de Gobei dans la Mangolie est le site où se forme le cacholong : les eaux de l'Onon en rejettent beaucoup sur leurs rives ; mais ils sont encore plus abondans et plus beaux près de l'Argoun. Il paraît qu'on en trouve aussi dans le pays des Calmoucks, habitans la côte de la mer Caspienne, entre la Moscovie et la grande Tartarie.

Substances étrangères à cette espèce auxquelles on a donné le nom de cacholong :

1° L'agate d'un blanc mat ;

2° La calcédoine ;

3° Le jaspe égyptien est surtout la matière qui peut le bien imiter.

Le cacholong peut être employé avec beaucoup d'avantage à la bijouterie, comme à la gravure et à la marqueterie en pierres dures. Celui qui aurait le grand art d'introduire quelques couleurs ménagées à propos dans cette substance intéressante, donnerait lieu à des ouvrages nouveaux capables de causer l'admiration. L'idée que j'en donne peut déterminer une semblable recherche et en occasioner la réussite.

DE LA PIERRE DES AMAZONES.

(Ou amazonite feld-spath vert.)

La pierre des Amazones, très-curieuse dans ses effets, est ainsi désignée pour la seconde fois depuis la découverte de l'Amérique; mais cette dénomination n'aurait dû être appliquée qu'à un seul objet, elle devient équivoque et impropre dès qu'on l'a aussi donnée au jade que quelques-uns ont pris pour du limon condensé des bords de ce fleuve; dès lors on n'a vu que le jade seul dans ces deux substances si différentes en nature. Nombre d'auteurs ont énoncé ce faux principe dans un premier regard, sur l'apparence d'une même couleur, et parce que l'une et l'autre sont très-dures; mais on ne doit point les confondre par de si faibles caractères. Les combinaisons peuvent sans doute déterminer, dans un corps, une dureté égale à celle d'un autre corps qui serait formé de matières absolument différentes. En histoire naturelle il est permis de douter, d'établir ses reconnaissances, pour s'élever contre les fausses idées. On a toujours vu dans les hommes tièdes les erreurs se perpétuer, tandis que ceux qui ont de l'énergie ont souvent reculé les bornes de la science.

On a long-temps admiré la pierre dite des Amazones ou amazonite : sortant de la main des arts, et dans cet état d'élaboration où l'on ne pouvait observer que son tissu extérieur, il n'était pas bien aisé de connaître sa nature; cependant des yeux un peu exercés n'auraient pas manqué de la distinguer du jade; enfin de nouvelles découvertes que l'on a faites de cette même production dans différens pays, nous ont fait connaître que c'est une sorte de feld-spath vert d'un aspect particulier.

L'amazonite a pour caractère l'opacité absolue : le poli qu'elle reçoit est vif et éclatant sans être gras et terne comme celui du jade; sa couleur est d'un beau vert celadon ou de poire. A

mesure que la vue se repose dessus elle s'y trompe agréablement, puisque la pierre montre d'instant en instant une couleur plus animée qui la fait paraître plus intéressante encore. Sa pâte est fort unie, ses parties contiguës ne laissent point paraître de pores ; son tissu serré ressemble à un blanc d'œuf très-cuit, avec la différence que la couleur, au lieu d'être blanche, est verte, entièrement mouchetée d'un vert plus léger. Cette belle substance est peu sujette à varier dans ses jeux : la seule différence qu'on y observe, c'est que, si la masse se trouve d'un vert-de-gris, les points luisans qu'on y voit se montrent d'un blanc tirant sur le vert léger ; si au contraire la masse a un vert plus chargé, les points qui ont une sorte d'aspect de paillettes extrêmement rapprochées ont aussi plus de vert, néanmoins toujours d'une teinte plus légère que la masse. Un nouveau sujet d'observation, c'est qu'on ne reconnaît point du tout que ce soit deux corps réunis par accident.

Cependant les anciens ont dû s'exercer sur l'espèce de pierre des Amazones : elle leur venait il paraît de l'Orient, puisque l'Amérique leur était inconnue ; j'en tire la preuve d'un beau vase antique que l'on admire dans la galerie de Florence.

Je crois qu'on a aperçu l'amazonite pour la seconde fois chez le peuple Tupinambas ou Tupinambous, à peu de distance du fleuve Maragnon, que le lieutenant de vaisseau du roi Orellana, à son arrivée d'Espagne dans ces parages, changea et lui donna le nom de rivière des Amazones, parce qu'il crut voir une armée de femmes qui, du rivage, accablait son équipage de flèches, lorsque dans la réalité ce n'était que des sauvages sans barbe, comme on en voit dans quelques contrées de l'Amérique.

On a ensuite trouvé dans la Sibérie une variété de l'amazonite ; il est à croire que c'est l'espèce des pays du Nord, qui fut quelquefois employée par les artistes anciens.

M. de Varenne a découvert, en 1785, un filon de cette même pierre sur la frontière de la Russie, dans la partie du mont Ouralska, la plus voisine de la forteresse Troisque. Les

minéralogistes du pays la nomment krim-spath, c'est-à-dire spath vert. (*Min.* Haüy, t. 11, p. 625.)

Cette belle production peut être employée très-avantageusement à des tabatières, bonbonnières et autres bijoux de ce genre ; sa texture la rend susceptible d'être gravée.

DE L'ARGYRITE OU ARGENTINE.

(Que d'autres ont nommée Argyrodamas.)

L'argyrite des anciens paraît avoir été nommée dans les temps postérieurs argentine, parce qu'on lui a attribué beaucoup de ressemblance avec l'argent.

Le passage de Théophraste laisse beaucoup à désirer sur l'explication de cette pierre, qu'il dit d'une très-belle apparence, fort estimée, et qu'il met au rang des pierres précieuses; il la classe néanmoins parmi celles qui sont dociles au tour, et il la désigne sous le nom de magnes. Les modernes, sans doute jaloux de parvenir à connaître toutes les productions que les anciens considéraient comme précieuses, ont dû faire de grandes recherches pour en découvrir la nature ; cependant on voit peu d'écrivains qui en parlent d'après cet auteur grec.

Hill observe que la pierre précieuse nommée *magnes* des anciens Grecs, était totalement différente de celle que nous appelons en latin *magnes*, qui veut dire aimant. La pierre dont il s'agit ici était une substance très-brillante qui ressemblait beaucoup à l'argent, au point de s'y méprendre : sa contexture et son volume ordinaire permettaient de lui donner la forme ou la figure qu'on voulait ; c'est pourquoi elle était fort estimée et en grand usage chez les anciens. On la tournait en vases de différentes espèces. Il est à présent difficile de déterminer qu'elle pierre c'était.

Kirwan donne la dénomination d'argentine au spath schisteux d'un éclat nacré joint à une couleur blanche.

Quelques lapidaires nomment improprement argentine la pierre de lune ou lunaire, qui est un feld-spath nacré.

Dutens a cru que l'argentine était un girasol chatoyant sur un fond blanc argentin; mais ce ne sont pas là les caractères du girasol, qui a toujours dans son intérieur un peu de jaune ; il offre d'ailleurs la demi-transparence, et quelquefois même la transparence, ce qui paraît incompatible avec l'espèce de pierre dont nous parlons.

Le hasard m'a procuré une pierre précieuse assez dure, dont l'apparence semble permettre de l'assimiler avec l'argyrite qu'on suppose perdue, et que l'on cherche depuis long-temps ; elle est formée de feuillets extrêmement fins, très-sèche de sa nature, ne conservant aucunement la sueur. Je la crois une production des contrées orientales : il est à présumer qu'il en existe de très-belles ; la mienne est fort petite et on l'a taillée en goutte de suif assez plat. Un trou qui la traverse le long de son plus grand diamètre fait juger qu'elle a servi d'amulette; on lui voit un ton argentin chatoyant, sans qu'on y aperçoive des lignes tournantes comme dans l'œil-de-chat. Cet effet argentin est produit par de nombreuses paillettes blanches qui y sont renfermées, et qui présentent décidément un blanc d'argent dans une pâte d'un vert fort léger ; et si les anciens ont fait d'une matière semblable leur argyrite, les modernes doivent la considérer comme une aventurine à paillettes blanches.

Il paraît naturel que l'on ne se décide pas facilement à soumettre aux épreuves du feu certains corps qui paraissent uniques, dans la vue d'en déterminer la nature. Au reste toute petite pierre devient insignifiante pour de pareils essais; dans ce cas un amateur zélé porte du moins toute son attention sur les caractères que ses sens peuvent saisir.

SMARAGDITE DE SAUSSURE. DIALLAGE D'HAUY.

L'objet d'une nouvelle découverte par rapport à nous n'est

rien : il n'est encore rien pour nous lorsqu'on est parvenu à lui donner un nom ; mais il commence à être quelque chose lorsque nous lui apercevons des caractères dont les arts peuvent s'enrichir. Combien cette matière, vraiment belle dans les morceaux de choix, était autrefois avilie, puisqu'on l'a vue et qu'on la voit encore servir de pavé dans la ville de Turin.

J'y ai trouvé moi-même une de ces pierres; elle est opaque. Les taches qu'on y admire ont la riche couleur de l'émeraude de l'ancien monde, ou si l'on veut le beau vert de la feuille de pampre : ces taches, variées dans leurs formes, ont différentes grandeurs, souvent comme un très-petit pois, quelquefois comme une fève ; elles sont enveloppées d'une matière d'un gris sale, peu dure, se brisant sous les doigts en y laissant des traces argentées comme ferait le mica ; par contre les parties vertes qui se montrent fibreuses sont fort dures.

On admire un bien beau morceau de smaragdite dans la collection de M. le docteur Bonvoisin, qu'il m'a gracieusement prêté pour l'examiner : je ne lui ai pas reconnu des parties plus tendres les unes que les autres ; il offre quatre couleurs bien distinctes disséminées comme au hasard, c'est-à-dire sans régularité ; on y voit le beau vert dont nous avons parlé, le blanc, le bleu violet foncé et le rougeâtre ; autant qu'on peut en juger à la loupe, la matière rougeâtre paraîtrait ressortir de celle qui produit les grenats amorphes, sans y reconnaître aucun indice de cristallisation. Cette espèce de diallage donne de nombreuses étincelles contre l'acier ; on lui voit souvent de petites fêlures dans son intérieur, mais elles ne l'empêchent pas de recevoir un poli vif et sec, qui la rend propre à être employée avec avantage dans certains objets de bijouterie et dans les travaux de pierres de rapports.

Nous ne donnons ici que de simples faits, en attendant que des observations suivies, qui pourront avoir lieu par la présence de morceaux variés, et une plus longue expérience, nous apprennent d'autres faits et nous découvrent les causes physiques des propriétés qui lui appartiennent.

Le siége ordinaire de la diallage dont nous venons de parler, se trouve à cinq heures de marche de Turin, au bas de la montagne du Mussinet où elle était abondante ; sa rareté actuelle vient des éboulemens qui en ont comblé le site. Saussure, qui l'y a observée, pense qu'elle contient beaucoup de magnésie ; il la classe parmi les granits de jade et de stealite cristallisée ou smaragdite. Quant à moi je n'ai aucunement aperçu le caractère du jade dans cette substance, et ce qu'il en dit n'en donne point la certitude. On la rencontre aussi à peu de distance d'Ivrée et aux environs de Novi. (*Voyage dans les Alpes*; Saussure, n° 1513, 1532 et 1362.)

DE LA MALACHITE.

(Cuivre carbonaté, vert concretionné.)

Caractère essentiel, soluble avec une effervescence plus ou moins prompte dans l'acide nitrique.

La malachite doit son mérite principal à la richesse de sa couleur, car elle ne reçoit qu'un poli moyen, et c'est le vert intéressant des feuilles de mauve qui occasionne les agréables effets qu'on y admire.

La Chine, la Suède, la Hongrie et le Tirol ont longtemps fourni au commerce et aux arts cette belle production. La Sibérie en possède également dans toutes ses mines de cuivre, notamment dans celle de Goumeschefskoï où elle se trouve très-abondante, d'où on pourra en tirer avec plus de facilité de grandes pièces.

Une chose à laquelle on n'a peut-être pas fait attention, c'est l'uniformité constante que présente cette substance ; on y voit un degré de mérite uniforme, mêmes nuances de couleur, mêmes caractères et mêmes effets, quels que soient le lieu et la distance de sa formation.

Cette belle pierre n'est exactement qu'un vert d'airain naturel ; on la trouve communément en stalactites, formée de

particules pierreuses extrêmement déliées, qui, à l'aide d'un fluide, ont filtré à travers les mines de cuivre, ou des pyrites en décomposition. On la rencontre aussi par incrustations, c'est-à-dire en forme de croûte appliquée sur les parois des fours que récèlent les mines et autres cavités des roches.

Je fais consister la différence du vert de montagne et de la malachite, en ce que celui-là est composé de matières mélangées plus grossières, coagulées par le simple repos dans le lieu même où elles se sont combinées, et que celle-ci est produite par des particules épurées, qui pour l'ordinaire ont traversé un autre corps.

La malachite, dans sa cristallisation, prend différentes figures et différens aspects dont l'élégance intéresse singulièrement les curieux de la nature : souvent une base commune présente des aiguilles ou filets en faisceaux divergens singulièrement déliés ; souvent les aiguilles sont très-courtes et forment des espèces de dessins fort délicats, qui ont quelquefois une apparence de rayons concentriques, de fleurs ou de houppettes.

Cette belle matière se condense, comme la plupart des agates orientales, par concrétions successives ; ce sont des stillations d'une multitude de formes plus ou moins chargées de vert, et ses diverses teintes, en déposant les particules qu'elles contiennent, suivent les sinuosités mamelonneuses, ondulées, protubérancées et autres directions par où coulèrent les premières gouttes qui leur ont servi de support. Quelquefois la matière, se trouvant très-abondante, va en se répandant sur des inégalités : elle s'y moule en déposant le nuance de couleur qu'elle contenait, extrêmement sujette à varier ; d'où il suit que ces sucs cuivreux, de différens verts, offrent dans leur cassure une imitation frappante des montagnes dont les flancs ont été mis à nu par des inondations et autres bouleversemens de la terre, où l'on voit à découvert l'arrangement de leurs lits. Dès que l'art parvient à seconder la nature de tout son pouvoir sur la malachite, au

moyen du sciage et du poli qu'elle reçoit, on y admire avec plus de charme les beaux effets de son intérieur : à la vérité l'analogie dont nous venons de parler peut lui être commune avec bien d'autres corps ; mais elle se présente ici d'une manière plus marquée.

Une des variétés bien intéressantes de la malachite, connue sous le nom de cuivre carbonaté soyeux, présente, dans certaines parties de sa masse, cet aspect velouté et le beau panaché, jouant au mieux les rubans satinés et nuancés de différent vert.

On connaissait déjà dans le moyen âge l'espèce de malachite verte, mêlée de quelques parties d'un bel azur par grandes taches ou par veines : cette réunion de deux oxydes cause d'abord de l'étonnement ; aussi de tels morceaux sont-ils infiniment recherchés par les curieux.

Il n'est pas rare de découvrir, dans l'espèce de la Sibérie, de petites arborisations qui font un très-bel effet sur la couleur vert de mauve qui lui est ordinaire, et c'est un des jeux bien intéressans de cette substance.

L'art de la taille développe des effets d'un autre genre dans les concrétions mamelonnées ; on voit dans leur intérieur des zones très-nombreuses et fort distinctes, de différentes nuances de vert, surpassant de beaucoup leur beauté extérieure.

Un amateur d'histoire naturelle et d'antiquité de Turin a rapporté de Russie une masse de malachite des mines de la Sibérie ; elle est d'un vert de mauve presque dans la totalité, et montre dans quelques endroits le ton bleu léger de la turquoise, dans d'autres un beau bleu, comme serait celui du lapis-lazuli. Si ces parties étaient détachées et isolées, l'œil pourrait s'y méprendre au premier regard ; mais elles font toujours effervescence avec l'acide nitrique, et leur peu de dureté ne permet pas de les confondre.

Ces changemens de couleur observés dans les concrétions de cette nature, sont des effets qui peuvent avoir aisément lieu, et qui ne tiennent peut-être qu'au degré de force de

l'acide combiné, ou, comme le croit M. Pelletier, qu'on peut attribuer à l'oxigène, qui se trouve en moins grande quantité dans les parties bleues que dans les vertes.

Les anciens portaient la malachite en amulette, et comme dans ces temps reculés les empiriques avaient intérêt de persuader, que ce qui était propre à la parure convenait également à la guérison, il paraît qu'on employait cette substance fort dangereuse comme un grand remède. On est revenu de tous ces préjugés; du reste les artistes modernes, ayant reconnu que son principal mérite consiste dans les beaux effets qu'offrent les grandes surfaces, se bornent à l'employer pour des bijoux, comme tabatières, étuis, boîtes à cure-dent, de montre, etc., etc.

Une chose en ce genre vraiment surprenante, c'est la table de malachite que possède M. le comte Scheremetoff à Moscou, portant deux pieds et demi de long sur deux pieds de large, ou 0 m. 812, sur 0 m. 650, d'un seul morceau ; c'est sans contredit une grande rareté en ce genre.

REMARQUE.

La malachite peu compacte n'est guère propre à la gravure, surtout pour les intailles ; cependant il a existé des amateurs qui se plaisaient à réunir les grands effets de l'art à ceux variés de la nature. Le commandeur Genevosio de Turin possédait un masque de face couronné de pampre. On voyait, dans le cabinet d'Orléans, une tête d'Isis de haute bosse, et une tête de Socrate sur cette substance. Crozat rapporte qu'on a aussi gravé en relief la figure de Trajan.

Boèce de Boot rapporte que les mages qui croyaient être seuls possesseurs de la sagesse, y faisaient graver la figure du soleil dans des vues superstitieuses. Ces sortes de travaux ne paraissent pas avoir été traités par les grands artistes; j'en tire la preuve d'une de ces figures de ma collection qui n'a qu'un faible mérite.

DE L'HÉMATITE OU PIERRE SANGUINE.

(Fer oxydé concretionné.)

Cette substance ne présente rien de flatteur dans ses effets, ni des jeux intéressans qui puissent lui donner un prix d'affection : nous n'en parlons ici que parce qu'elle fut très-utile aux graveurs des premiers temps ; on lui reconnut dans la suite une propriété particulière pour certains arts, qui lui donne aujourd'hui un rang distingué parmi les produits nécessaires.

L'hématite est un oxyde de fer parfait, comme l'oxyde de cuivre épuré donne la malachite ; il paraît que les parties constituantes de l'une et de l'autre, charriées par l'eau dans les cavités souterraines, s'y déposent et se concrétionnent de la même manière. Le tissu de l'hématite est ordinairement formé de fibres souvent réunis par faisceaux, qui divergent avec symétrie autour d'un point central. On la trouve sous une infinité de formes : en croûtes attachées aux voûtes et autres ouvertures de roches, en masses hémisphériques mamelonnées, protubérancées, coniques, cylindriques, en choux-fleurs, etc., etc.

Théophraste parle de l'hématite ou pierre sanguine, ayant une contexture dense et solide, paraissant comme si elle était formée de sang caillé ; il cite aussi celle qui est d'un blanc jaunâtre, couleur que les Doriens ont appelée xuthus ou xanthus. Hill, son commentateur, dit qu'ils en avaient cinq espèces, dont il y en a actuellement quelques-unes de perdues ; que celle d'Ethiopie, qui était la plus estimée, dont l'auteur grec parle d'abord, était vraisemblablement de la même nature que la nôtre ; que le xuthus ou xanthus était ce qu'on appela dans la suite élatites, montrant naturellement cette couleur jaunâtre et pâle ; mais qu'au feu elle devenait rouge, comme tous les corps ferrugineux.

Les couleurs de ces corps proviennent des diverses altéra-

tions de l'oxyde : elles peuvent varier depuis le jaune pâle jusqu'au rouge sombre ; on en voit d'irisées ; mais ce jeu de nature ne pouvant avoir lieu qu'à la superficie, sans en pénétrer l'intérieur, n'est aucunement estimé ; il devient inutile pour l'art.

L'hématite est onctueuse au toucher, fort pesante, annonçant pour l'ordinaire la mine de fer la plus riche, néanmoins sans offrir l'aspect métallique aux endroits limés, quelle qu'en soit la couleur. On dirait qu'elle s'est soulée, lors de sa formation, de principes qui lui ont entièrement ôté la propriété d'être attirée par l'aimant.

Cette substance est très-abondante : on en trouve en France, en Italie, en Espagne, en Allemagne, en Angleterre et en Russie ; les minières de Goumeschefskoï en contiennent beaucoup. L'espèce des monts Pyrénées est communément mamelonnée d'un beau noir et fort dure. L'île d'Elbe en fournit d'un brun noirâtre ; mais la variété par excellence, sous le rapport de certains arts, est celle du royaume de Galice, particulièrement connue sous le nom de pierre sanguine : sa couleur est d'un rouge très-sombre ; les habitans de Compostelle en pourvoient généralement l'Europe. Elle a la propriété de comprimer sur les métaux les feuilles d'or sans les déchirer ; on ne la forme point en crayons, comme quelques personnes le prétendent ; mais on en fait, pour cet usage, des espèces de dents de loup ou de sanglier. Un brunissoir d'hématite d'Espagne de bonne qualité, c'est-à-dire d'un grain fin, sans aucune fêlure et bien poli, est l'outil le plus essentiel pour les doreurs et les damasquineurs.

REMARQUE.

Le Muséum impérial des pierres gravées de Paris renferme nombre de cylindres d'hématites noires, avec des figures symboliques en intaille. A en juger par le style sec et roide des agroupemens, tout annonce que ces sortes de travaux remontent vers l'origine de l'art. On en fit moins d'usage dès qu'on

eut découvert des pierres dont l'élégant aspect parut plus séduisant.

DE LA PIERRE DES INCAS.

La pierre des Incas est un minéral luisant et éclatant au sortir de la mine, d'un ton tirant en quelque sorte sur le blanc d'étain : on peut la regarder, par rapport à la marcassite européenne, communément couleur de bronze, ce qu'est l'or blanc, relativement à l'or ordinaire; au reste, elle est d'ailleurs d'une nature qui la rend susceptible d'être employée aux mêmes usages dans les arts.

Il paraît que la pierre des Incas est formée de substances particulières qui en déterminent l'espèce; mais comme on n'en voit que très-peu, par l'excessive difficulté de pénétrer aujourd'hui dans l'intérieur du Pérou, où elle se trouve, difficulté bien plus grande que lorsqu'on s'y est introduit la première fois, il n'est pas étonnant que ses divers caractères ne nous soient qu'imparfaitement connus encore.

Les Incas, empereurs du Pérou, attribuaient à cette matière de bien grandes vertus; ils en portaient sur des bagues et en amulettes, que l'on ensevelissait avec eux après leur mort. On prétend que l'on en a retiré quelques-unes des tombeaux de ces princes, qui avaient près de quatre cents ans d'antiquité, sans que les pierres qui s'y trouvaient serties parussent en aucune manière altérées. L'art du lapidaire leur était-il connu? ou se servaient-ils de ces pierres telles que la nature les offrait? Nous ne pouvons que former des conjectures à cet égard : mais je pencherais pour ce dernier sentiment. On prétend que leurs miroirs étaient également de ce minerai, et que même ce furent les seuls dont ils se servirent jusqu'au règne de l'Incas Huaynacapac, qui fut défait par François de Pisarro, en 1532, où ils ont pu connaître ceux de notre continent; mais ces pierres d'anneaux, ces amulettes et ces miroirs étaient-ils un travail des Indiens? Il est connu que le poli brillant de la na-

ture dans ces sortes de pierres est souvent supérieur à celui que l'art peut leur donner ; je croirais qu'elles sont moins sujettes à s'altérer, et qu'elles se conservent mieux à l'état de cristallisation. Au reste, pour dresser et polir les plans de ces sortes de miroirs, n'eussent-ils été que de quelques pouces de diamètre, il fallait un degré d'industrie assez rare en Europe, qui est bien au-dessus du talent qu'on peut supposer même aujourd'hui à cette nation, et à bien plus forte raison dans ces temps reculés.

On voit au Cabinet d'Histoire naturelle de Paris une grande plaque étiquetée sous le nom de pierre des Incas : elle a été sciée et sans doute dressée et avivée ; mais le faible poli qu'on y remarque aujourd'hui n'offre pas l'apparence des miroirs dont nous venons de parler.

DE LA MARCASSITE.

(Sulfure de fer des chimistes, pyrite martiale de quelques auteurs.)

La marcassite est un minéral dont il y a plusieurs sous-espèces, ordinairement de couleur de bronze, quelquefois tirant au blanc gris, au brun d'acier, donnant toujours de nombreuses étincelles par le choc du briquet ; aussitôt une odeur sulfureuse s'en exhale. Les particules métalliques, sulfureuses, arsenicales, etc., abondent plus dans quelques-unes de ces mines que dans d'autres. On en a même trouvé qui contiennent une petite quantité de cuivre, et souvent un peu d'or, qu'il ne faut pas chercher d'extraire par objet de spéculation.

Ce minéral, qu'on a beaucoup employé à la parure, il y a trente-six ans, est très-abondant dans différens pays, particulièrement sur les montagnes du Mont-Blanc et celles de la Suisse. La vallée de Lans, dans le Piémont, en offre de grands morceaux de forme cubique, ou dérivant de cette forme, qui ont près de deux pouces de diamètre ; leur cassure est vitreuse, montrant assez d'éclat.

DES PIERRES OPAQUES. 339

Le ci-devant Dauphiné en fournit beaucoup qui sont extrêmement déliées ; on les trouve engagées dans des chistes d'un gris noir. Les sites de leur formation sont les monts entre le Villar d'Arène et la Grave, sur la petite route entre Briançon et Grenoble. Quelquefois on en rencontre des morceaux qui ont été entraînés par les eaux dans la Combe.

Une des variétés de la marcassite, bien intéressante pour les cabinets, se trouve sur les hauteurs de Morgon : on s'y rend par Boscodon, éloigné de quatre heures de marche d'Embrun, département des Hautes-Alpes ; elle présente des cubes de trois lignes près de diamètre (0. 007), en quelque sorte réguliers, disséminés en grand nombre et rapprochés, dans une pierre calcaire gris de cendre, de manière à produire un aspect curieux. Lors de cette découverte qui date de près de quarante années, j'en donnai un morceau au célèbre naturaliste Davila, à Paris, qu'il destina pour le cabinet de la cour d'Espagne.

La plus belle espèce de marcassite, sous le rapport du commerce et de son application à l'ornement, se trouve dans la vallée d'Antigorio, peu distante du Lac-Majeur ; elle est aurifère, d'un jaune le plus beau et le plus éclatant : on la rencontre communément à l'embouchure d'une mine d'or, dont elle contient quelque partie. Les plans parfaits qu'offrent les cubes de cette substance, ont de leur nature un poli vif, au point qu'on pourrait s'en servir comme de miroir, si leur couleur jaune n'était pas défavorable à cet usage.

La marcassite n'est pas seulement cubique, on en trouve de différentes formes, de dodécaèdres, hémisphériques, en macles, etc. ; la variété dite des filons, à laquelle Romé de l'Isle donne une origine plus récente, est communément confuse. Je n'entrerai pas dans des détails sur cette matière que le savant Haüy a si bien expliquée.

Le prestige de la nouveauté des travaux formés avec la marcassite, ressemblant en quelque sorte, après la taille, à de l'acier poli un peu bronzé, et sans avoir les inconvéniens de la

rouille, ce qui en constitue le mérite, fut d'abord une sorte de séduction pour différens peuples. Genève et ses environs en ont taillé et mis en œuvre des quantités immenses, que les négocians expédiaient dans diverses contrées. Le Portugal seul en défendit, sous les plus grandes peines, l'entrée dans ses états, pour favoriser sans doute le commerce de ses pierreries du Brésil. L'usage de la marcassite eut son degré d'élévation comme son terme : la mode de certaines productions peut se comparer à une roue en mouvement, dont les différentes parties montent et redescendent progressivement ; mais il est des goûts d'une durée invariable, tel que celui des substances vraiment précieuses. On peut bien changer par caprice la forme des montures, ce qui est un bien, puisqu'elles occasionnent une circulation ; mais on ne se lasse jamais des choses rares et d'une beauté réelle. La pierre dont nous parlons n'a point été gravée, parce qu'elle se montre écailleuse aux épreuves du touret; on ne la taille pour l'ornement qu'à facettes.

Selon Henckel la marcassite a aussi été appelée pierre de carabine, parce qu'on en armait les carabines avant que le silex servît à cet usage.

DE LA VARIOLITE.

La variolite est une pierre ordinairement tachetée de différens gris ; sa matière principale paraît être de la serpentine qui passe du plus beau vert des prairies au vert plus ou moins sombre sans aucun mélange de jaune.

Elle a pour caractères :

L'opacité constante et absolue ;

Donnant beaucoup d'étincelles contre l'acier ;

Fort pesante et compacte, sans paraître grasse après la taille ;

Sèche de sa nature et très-rebelle à l'action des meules lorsqu'on la travaille.

Extrêmement difficile à rompre, même en petites parties;

Cassure grenue d'une grande finesse;

Susceptible du poli le plus vif, surtout dans les endroits tachetés; l'éclat qu'elle y prend ne le cède point aux plus belles gemmes opaques des contrées orientales.

Je croirais que l'on doit regarder cette susbtance comme un granit particulier à fond serpentin, et que la matière encore liquide a pu envelopper une quantité de corps ronds qui s'y trouvent disséminés, quoique de nature différente. Les coulées de neiges que nous voyons grossir à vue d'œil, en s'emparant de tout ce qu'elles rencontrent sur leur passage, nous en donnent une idée assez juste.

Dans cette hypothèse, les variolites, après avoir pris une première consistance au moyen des principes moteurs, le calorique, l'air et la pression des autres corps, ont pu être entraînées par quelque grande révolution sur des sites élevés, même sur des montagnes qui n'existaient peut-être pas alors, ou, si elles existaient, qui pouvaient ne pas être décharnées comme nous les voyons aujourd'hui; de sorte que ces pierres répandues sous la figure de galets, semblent être de transport, d'après l'examen des localités où on les rencontre, et la forme sous laquelle on les trouve.

Romé de l'Isle, en convenant que les roches variolitiques font aussi partie des montagnes primitives du second ordre, prétend que les glandes ou les grains dont il est ici question sont des corps réguliers dans lesquels on voit des traces évidentes de cristallisation, et qui paraissent avoir été formés en même temps que le ciment qui les rassemble.

Un habile chimiste de Turin m'a assuré d'avoir obtenu des grains ronds qui ont pris cette figure dans un bocal de verre, à l'instant où il agitait les matières liquides qui s'y trouvaient; et, comme il se propose de répéter son expérience, ce motif m'oblige de ne pas le nommer.

Cette idée me fait souvenir de ce qu'a dit Daubenton sur

la formation des pierres à boules. (*Journ. de Méd.* t. 11, p. 103 et suiv.)

« Je suppose, dit-il, qu'un mouvement de l'eau, circulaire et rapide, fasse tourner en rond quelques corps pierreux qui y sont plongés, si cette eau est chargée de molécules pierreuses, ces molécules s'attacheront à ces corps et formeront autour d'eux des couches concentriques. »

Cette pensée paraît mériter l'attention; cependant comment se pourrait-il que les corps ronds dont il s'agit ici offrissent dans l'intérieur des couleurs diverses, et un cercle blanc autour de leur circonférence; ce que l'on distingue très-bien par la taille? Comment se pourrait-il encore que ces grains, la plupart comme ceux de la graine de chanvre, s'ils s'étaient formés dans la matière variolitique, comme le prétend Romé de l'Isle, ne fissent pas toujours corps avec elle? J'ai trouvé dans mes courses, à peu de distance de Briançon, un de ces galets en décomposition, dont les grains tombaient sous mes doigts; preuve qu'ils n'étaient point adhérens aux cellules qui les contenaient, et qu'ils y ont été renfermés par des causes que nous ignorons encore. Je donnai ces grains de variolite au savant chimiste Fourcroy, qui probablement en aura fait l'analise.

Quoi qu'il en soit de ce point curieux, que le temps pourra éclaircir, les variolites se trouvent en grande quantité sur les hauteurs des montagnes dauphinoises, principalement des Cotiennes, comprises parmi celles des Hautes-Alpes qui font partie du Briançonnais et du Piémont. Comme lors de la fonte des neiges et des grandes pluies on y voit se former des torrens affreux, il se détache de ces pierres en galets qui sont entraînés dans les gorges, les vallons et les plaines; raison pour laquelle on trouve des variolites, même sur les bords du Drac et de la Durance. Le pavé de la ville de Turin en contient infiniment; on y en voit de très-belles qu'on croit venir de la Doire.

Ces sortes de pierres qui ont pu être, dans les temps anciens, le jouet de la mer, s'arrondirent en perdant leurs angles par

les chocs qu'elles éprouvèrent ; de sorte que les grains renfermés dans la matière serpentineuse, bien plus durs que la serpentine elle-même, formèrent des éminences glanduleuses, qui ont pu résister davantage aux injures des agitations, sans s'user comme le reste de la masse. Ces éminences, d'une grosseur à peu près conforme dans chaque galet, imitent parfaitement, au moyen de la taille et du poli, les boutons de la petite vérole, d'où lui est venu le nom de variolite. Nous sommes éloignés de croire aux prétendues vertus qu'on lui attribuait, celle d'en faciliter l'expulsion et de contribuer à la guérison de cette maladie.

Wallerius ne paraît pas fondé de classer la variolite parmi les basaltes ; elle n'a rien qui lui ressemble : d'autres l'ont prise pour un porphyre vert. Romé de l'Isle la considère comme un schorl en masse, d'un vert brun, et que les petites éminences qu'on y observe sont formées par des globules de schorl verdâtre plus durs que le reste de la pierre. Cette substance curieuse et peu commune, à ce qu'on lit dans la *Minéralogie* de M. Bomare, nous vient des Indes ; il ne parle point de celles d'Europe. Aldrovande, en admettant l'existence des variolites indiennes, ajoute qu'on en trouvait aussi sur les hauteurs des campagnes de Luque. M. Gruner en a rencontré souvent de différentes couleurs dans la rivière d'Emen en Suisse. L'Ecosse en contient beaucoup : il s'en trouve à Vauvert, près du Rhône, d'un bleu turquin, qui sont bien plus rares ; nous allons indiquer combien les monts qui avoisinent ceux des Hautes-Alpes en contiennent.

Le sieur Dominique Perotti, guide infatigable et intelligent, en a découvert dernièrement dans une position qui regarde la vallée de Suze, sur la gauche, à dix minutes avant que d'arriver à la sacre de Saint-Michel. L'habile minéralogiste Roubilant, de Turin, m'a assuré qu'on en trouvait aussi au mont Viso.

M. Morezzo a donné une description des variolites dans le cinquième volume de l'*Académie impériale des Sciences* de

Turin, dont il était membre ; les différens endroits où il en a rencontré, lui ont fait conclure qu'elles étaient descendues du col de l'assiette.

Les détails dans lesquels je vais entrer concernent les variolites du Pô ; je me permettrai une réflexion qui peut offrir quelque intérêt pour l'histoire de la lithologie du Piémont. En venant des Hautes-Alpes en Italie, par le mont Genèvre, dans le torrent même qui traverse le chemin à quatre cent cinquante mètres avant que d'arriver au village des Clavières, on y voyait une variolite que j'ai observée peut-être cent fois par son volume énorme, et qui très-certainement n'y a pas été portée du col de l'assiette. Je dis, on y voyait : la nouvelle route qu'on vient d'y faire peut l'avoir couverte de gravier, ou peut-être a-t-elle servi de culée au pont que l'on vient d'y construire.

La découverte de cette variolite, de plusieurs milliers de poids, me fit chercher si je n'en trouverais pas dans les deux pentes du mont Genèvre : en effet, j'en ramassai quelques-unes à peu de distance de la source de la Durance, en allant à la Vachette, village situé au bas de la montagne ; mais à mon grand étonnement je n'en découvris point dans la partie où je croyais en voir le plus, celle de Saint-Guillaume pour venir à Cesanne et Ouls, où coule la Doire ; enfin mes conjectures viennent d'être parfaitement réalisées. Les travaux qu'on vient de faire sur cette route pour l'élargir, afin de la rendre commode aux troupes et plus commerçante, en ont découvert plusieurs blocs assez gros, qui s'y trouvaient ensevelis par les bouleversemens même qui les y entraînèrent.

Guettard, dans son voyage en Dauphiné, en 1775, eut occasion d'en voir beaucoup aux environs de Briançon, qu'il nomma serpentine variolite. Ces galets, situés sur des hauteurs à quelque distance du village de Cervières, tombant dans la rivière du même nom qui vient s'unir à la Durance, y sont entraînés lors les fortes eaux qui en laissent presque sur tout le rivage jusqu'à une promenade de cette ville ; de sorte

que cet académicien eut occasion de les observer sans qu'il fût nécessaire de s'élever dans des endroits difficiles.

C'est au pont de Cervières, village dans la plaine, que l'on commence de trouver des variolites, soit dans le lit de la rivière, soit dans quelques éminences voisines ; mais si on monte la montagne, durant une heure et demie jusqu'au site que l'on nomme en patois du pays, *la visto de San-Miché*, au-dessus du serre de l'*Eygalant*, attenant à la *Cerou*, on y en trouve une immensité, et les variolites y sont en tas les unes sur les autres : or il nous paraît que le plus grand siége de cette substance, en Europe, est entre le serre de l'Eygalant, au-dessus du village de Cervières, le mont Viso, la sacre de Saint-Michel et le mont Genèvre, et qu'il s'étend peut-être encore plus loin vers le nord et vers le sud.

Quoique les variolites qu'on trouve dans le Briançonnais soient ordinairement vertes, on en voit des veines de différentes couleurs, qui contiennent quelquefois des minéraux, principalement de l'argent. Il n'est pas bien rare aussi d'en rencontrer de grises, de brunes, et même de couleur de chair ; de manière que l'on pourrait, avec les soins de la recherche, en former des collections du plus grand intérêt. Elles diffèrent souvent en dûreté, quoiqu'elles soient ramassées à peu de distance les unes des autres.

Il y a des variolites, dans cette contrée, dont les éminences glanduleuses sont aussi grandes que de petits pois, passant successivement de grandeur en grandeur jusqu'à la plus petite dragée de chasse ; ces dernières portent le nom de milliaires. Nous avons observé que ces grains, de quelque grandeur qu'ils soient, se trouvent toujours plus durs, et qu'ils prennent un poli infiniment plus vif que la pierre serpentine qui les contient.

Si les graveurs de l'antiquité avaient connu la variolite, ils l'auraient assurément employée pour leurs ouvrages, et n'auraient pas manqué de former, avec celles qui sont de couleur de biche, mouchetées de noir, certains animaux tigrés qu'ils

auraient rendus avec la plus grande vérité. Cette variété a quelque analogie avec la pierre ponctuée, nommée par les anciens *stigmate*. Comme les éminences dont nous avons parlé présentent très-souvent une forme oculaire, on peut sur la multitude en trouver qui soient propres à imiter des têtes de hibou, de chouette et autres animaux. Ce que nous en disons peut être utile aux artistes des temps présens.

DES POUDINGUES.

(Agrégats de diverses pierres agglutinées qui portent le nom de Caillou d'Angleterre.)

On doit les distinguer en poudingues d'Orient et d'Occident.

La singularité de cette pierre bien digne de remarque consiste en ce qu'elle est produite par un assemblage fortuit de petits cailloux roulés, variés dans leurs espèces. Ces cailloux formés séparement du gluten siliceux qui les a cimentés les uns avec les autres, diffèrent également entre eux par leur nature, la figure, la grosseur et la couleur, caractères que le simple regard discerne.

Le degré de beauté de cette pierre tient non-seulement à la grande finesse des petits fragmens dont elle est composée, mais encore aux circonstances plus ou moins favorables qui les ont réunis de telle ou de telle autre façon.

C'est principalement dans l'espèce poudingue, réputé d'Orient, qu'on voit d'une manière particulière et bien distincte le beau mélange accidentel de fragmens opaques, placés à côté des transparens ou des translucides qu'une pâte très-fine a liés pour n'en faire qu'une même masse.

Cette espèce bien supérieure par les grands effets qu'elle offre, et dont je ne crois pas qu'aucun auteur ait parlé, m'a conduit à examiner son agrégation particulière, et à reconnaître que le gluten qui lie les petits cailloux s'y est introduit à deux époques différentes. Il en a fait d'abord un corps, tel

qu'on l'observe dans les tufs, c'est-à-dire que, par un premier desséchement, le gluten s'étant adossé aux bords des petits cailloux, il en est résulté des retraites dans les endroits qu'occupait la partie aqueuse. Dans cet état on eût pu voir un premier assemblage, mais carié, inégal et rempli de trous, la cohésion n'étant qu'imparfaite ; il a fallu, pour l'accomplir, que le gluten coulât une deuxième fois : on dirait que la nature ait voulu mettre à découvert son secret, en finissant par introduire dans les interstices une matière plus pure et plus limpide, ce qui décèle visiblement qu'ils ont été remplis postérieurement. Une telle observation à l'aide du microscope est singulièrement intéressante : on voit la couche du premier gluten adossée aux cailloux ; le second, plus transparent, occuper les vides que le premier avait laissés, et l'adhérence des parties ainsi liées former un parfait ensemble, une seule et même pierre susceptible d'un très-beau poli.

Le poudingue d'Orient se distingue bien aisément du poudingue d'Occident par la finesse de se pâte, par le poli vif qu'il reçoit, et la vivacité de ses couleurs. Le hasard m'a procuré une tabatière de cette espèce, qui m'a fourni les lumières que je présente ; et ce que j'en dis peut porter à en faire la recherche, car on n'en trouve pas dans les cabinets. Les parties qui se montrent transparentes paraissent être de la nature du quartz épuré, ou de celle du feld-spath transparent, ce que l'on ne saurait décider avec assurance dans ce bijou. Je n'en ai jamais vu sortant des mains de la nature ; le lieu d'où on les tire ne m'est pas connu.

Winckelmann rappelle, dans une de ses lettres à M. Desmarest, membre de l'Institut de France, une de ces pierres venues d'Égypte, et dont la découverte, chez M. Cavaceppi, à Rome, lui fit d'autant plus de plaisir, qu'il trouvait tous les cailloux du Nil rassemblés dans cette espèce de poudingue. Cet auteur de l'histoire de l'art ajoute que peu après le cardinal Albani parvint à trouver deux colonnes, une conque, ou tasse de dix palmes, et une statue que l'on croit unique au monde ;

mais dont la tête, les mains et les pieds étaient de marbre : ou ne doit pas supposer que Winckelmann ait pu se méprendre.

Le poudingue d'Occident présente moins d'intérêt sous tous les rapports ; il est rare qu'on ne le voie pas entièrement opaque, ou donnant à peine quelques faibles lueurs de clarté, dans les endroits qui seraient très-amincis, et ses couleurs sont livides. Les petits cailloux qui composent cette espèce sont d'une pâte moins fine et moins dure : le ciment qui les lie se montre communément d'un gris qui n'est point séduisant ; cependant il s'en trouve aussi dont la maçonnerie de la nature est d'un jaune assez beau, et quand elle a pu renfermer des cailloux noirs et blancs, cette opposition tranchante ne laisse pas que de fixer le regard lorsque le poli en est soigné.

Ce genre de poudingue que l'on trouve à Lutton et à Bedfort, en Angleterre, où il a pris son nom, en ce qu'il ressemble assez à un de leurs mets, étant susceptible de la même taille qu'on est obligé d'employer pour les autres pierres fines, ne doit point être confondu avec les cailloux poudingues ordinaires, agglutinés par des concrétions terreuses et salines.

Une variété bien intéressante du poudingue est la brèche de Rennes, dont les fragmens sont liés par un ciment de jaspe rouge.

Le poudingue qui a un certain degré de mérite, par une sorte d'arrangement de ses couleurs, s'emploie à des bijoux ; la valeur en est purement arbitraire.

Annotations.

Les poudingues sont des indices des grandes révolutions que le globe à éprouvées, et leur formation s'observe chaque jour encore sur le rivage de Messine.

Le fort de Mont-Lion, près de Briançon, dans le département des Hautes-Alpes, est assis sur un massif immense de poudingues d'une nature commune; néanmoins le volume des grains et la diversité de leur couleur auraient produit un effet admirable

bien plus prononcé que les pyramides d'Egypte, si on l'eût employé pour former, au mont Genèvre, l'obélisque qu'on y a élevé à la mémoire de l'empereur des Français et roi d'Italie.

DU JAIS OU JAYET.

(Le gagate de Dioscoride. Le nom de gagate lui est venu de *Gagis*, ville de la Lycie où on le trouva d'abord. Quelques-uns l'ont nommé Ambre noir des boutiques.)

Quoique le jayet nous paraisse peu important, Baccio le classe parmi les gemmes, quand il est pur, probablement à cause de son emploi aux parures de deuil dont il porte la couleur lugubre. Nous avons suggéré la tourmaline qui peut le remplacer avec bien plus d'éclat et de magnificence; on pourrait, je crois, tirer le même parti de la mélanite citée par M. Brochant,[1], qu'il dit être d'un noir parfait. Comme le jayet a long-temps rempli l'office de ce genre de faste, et qu'il a été connu des anciens, nous croyons devoir en faire mention dans cet ouvrage.

Le jayet est un bitume pur, opaque, d'un beau noir, léger au point de surnager l'eau, sec, uni, luisant dans ses fractures, d'un caractère pierreux : il s'enflamme dans le feu et y exhale ordinairement une odeur fétide ; on le trouve par couches inclinées à des profondeurs assez considérables. C'est ainsi qu'on rencontre le charbon de terre dont il a pris peut-être quelques qualités ; il est peu dur, mais il a une consistance suffisante pour pouvoir être tourné, taillé, percé et poli.

On trouve du jayet dans plusieurs pays : la Russie en abonde, et on y en fait de la cire à cacheter, ce qui donne sujet de croire qu'il est le résultat d'une sorte de pétrole desséché. L'Etna offre du jayet d'un noir très-intense, mais il n'a pas la dureté de celui d'Angleterre, pas même de celui des Pyrénées,

[1] *Elém. de Min.*, tom I, page 191.

découvert par M. Buisaison de Toulouse. On en découvrit à Bagnasc en Piémont, dans une veine de charbon fossile, compacte au-dessus de bancs de porphyre rouge et de sable de même nature. Les différens degrés de dureté, le luisant des uns, et le tissu ligneux encore reconnaissable des autres, feraient conjecturer que le jayet en général ne doit pas se rapporter à une seule et même substance; mais comme cette question n'entre aucunement dans notre plan, nous nous bornerons à dire que cette matière, susceptible de recevoir toutes les formes, a été l'objet d'un grand commerce. On l'a travaillé long-temps dans le département de l'Aude, près de Sainte-Colombe, peu distant de Castelnaudary; on y faisait entre autres beaucoup de petits boutons facetés pour la consommation annuelle de l'Espagne. Quelques personnes prétendent que ce genre d'industrie y est encore en activité.

Le moyen de redonner une sorte d'éclat au jayet, lorsqu'il est terni par l'usage, consiste à le frotter avec de l'huile de noix; on voit par cela même qu'il a beaucoup d'affinité avec les huiles grasses que les animaux et les végétaux, tant marins que terrestres, produisent en se décomposant, et auxquelles le docteur Démestre attribue la naissance de ce bitume dont nous avons parlé par rapport au jayet.

En général la substance connue par les minéralogistes sous le nom de jayet, étant d'un travail facile, et sa recherche peu coûteuse, on se procure à peu de frais des bijoux de ce genre; les anciens en ont sculpté quelques figures, mais elles ne présentent pas un intérêt qui mérite d'être cité.

L'obsidienne sert aux mêmes usages que le jayet pour les parures de deuil; c'est un verre volcanique noir, bien plus dur que tous les verres factices, qui fut découvert en Éthiopie par Obsidius : au rapport de M. Brard, on en fait surtout des miroirs pour les paysagistes; ces miroirs, dit-il, que les Anglais ont cherché vainement à imiter, réfléchissent l'image des objets d'une manière très-nette, et avec un certain clair obscur qui a quelque chose de mystérieux, qui plaît beaucoup à

la vue, et qui facilite infiniment le travail de l'artiste. (T. I, page 201.)

DE LA PIERRE DE TOUCHE.

(En italien, Paragone; en allemand, Lidischerstem.)

La pierre de touche n'a aucun de ces caractères curieux qui puissent la faire classer parmi les substances de luxe ; mais comme elle est très-utile aux gens de l'art, et que j'ai principalement pris à tâche d'écrire pour eux, je crois devoir en faire mention ici, afin qu'on apprenne à connaître les différentes substances qui sont de nature à en remplir l'office, en indiquant le degré de préparation de celles qui l'exigent.

J'ai trouvé dans mes voyages une infinité de personnes professant l'orfévrerie, qui peu instruites croyaient que cette pierre était de découverte moderne, tandis qu'elle était déjà connue chez les Grecs, dans les temps les plus anciens, sous le nom de lapis-lydius. Nous rapporterons ici un beau passage de Théophraste qui prouve l'usage qu'on en faisait déjà alors.

« La nature de la pierre qui sert à éprouver l'or, est aussi
» très-singulière, paraissant avoir le même pouvoir que le
» feu, qui est aussi la pierre de touche de ce métal [1]. Il y en
» a qui par cette raison ont douté que cette pierre eût cette
» qualité ; mais ce sont des doutes mal fondés, car ces essais
» ne sont pas de même nature et ne se font pas de la même
» manière. L'essai par le feu regarde la couleur, et la quantité
» qui se perd [2], au lieu que celui qui s'opère par la pierre
» se fait seulement en frottant le métal dessus. On trouve
» toutes ces pierres dans la rivière Tmolus ». Il paraît qu'on les ramassait en cailloux roulés.

[1] Tiré du texte grec de Théophraste, avec des notes de Hill, édit. française, page 157 et suivantes.

[2] L'auteur entend parler de l'affinage de l'or, dont l'opération se fait dans des creusets, ce métal reprenant sa belle couleur à mesure qu'on le dégage des corps étrangers à sa nature.

Quoique nous ne sachions pas précisément quelle est l'espèce dont les Grecs se servaient pour les épreuves de ce genre, ce qui n'est pas un point important, l'étude de la nature nous a appris qu'une infinité de pierres d'un grain fin, de couleur tirant au sombre, ayant une dureté moyenne, et qui ne sont pas attaquées par l'acide nitrique, l'eau forte des orfévres, sont généralement propres pour reconnaître, par approximation, le titre des matières d'or et d'argent, et peuvent par là même être regardées comme autant de pierres de touche. Le mode consiste à avoir un certain nombre de baguettes d'or et d'argent; comme les différens titres y sont gravés, on les nomme touchaux, et c'est avec ces touchaux qu'on fait les essais de comparaison.

J'ai trouvé dans les champs, entre Gap et Sisteron, une immensité de pierre de touche en cailloux roulés ayant le grain très-fin; leur superficie offre un gris de cendre; le centre qui n'a point été exposé aux intempéries présente un beau noir.

Pott dit que les ardoises surcomposées qui sont formées de terre argileuse pure, servent également de pierre de touche. Il ajoute que pour qu'elles soient bonnes, il faut que l'eau forte ne dissolve sur elles que l'argent et le cuivre, sans toucher à l'or et sans en altérer l'éclat.

La pierre à l'huile du Levant, qui sert pour éguiser les outils, peut au besoin s'employer aux épreuves dont nous parlons, et mieux encore le silex ou pierre à briquet noirâtre, que l'on trouve dans différentes contrées de la France, principalement sur les routes de Bourgogne et celles du Bourbonnais. Le jaspe *unicolor nigra* peut très-bien être employé comme pierre de touche; mais pour qu'il serve parfaitement, après en avoir formé des tablettes commodes avec de l'émeri, il faut les laisser dans cet état, car si elles étaient polies les traces de l'or ou de l'argent marqueraient difficilement sur sur cette espèce de pierre; on ne doit pas non plus polir les silex.

J'ai vu en Italie nombre d'orfévres se servir d'une pierre verte qu'ils nomment *verdello* : elle m'a paru assez avantageuse lorsqu'il s'agit de l'or seulement ; mais ses effets deviennent moins sensibles dès qu'on veut éprouver l'argent et en reconnaître le degré de blancheur. En général les cailloux noirs, tels qu'on en trouve dans les environs de Hildesteim et de Goslar, sont les plus propres à cet usage ; on se sert également et avec le même succès des basaltes.

Le basalte n'est point rare ; la chaussée des géans en Irlande en est formée. On lit dans Boëce de Boot, que la citadelle de Stolpa en Saxe est assise sur un massif d'aiguilles de cette substance, adossées les unes contre les autres, qui s'élèvent à 20 mètres 1/2 de haut. Cette sorte de cristallisation de la nature ressemble à un jeu d'orgue : on en détache des masses, avec de la poudre à canon, qui, travaillées, servent d'enclume aux batteurs d'or et aux relieurs ; ses fragmens sont autant de pierres de touche.

REMARQUE.

Cette pierre n'a point été gravée au touret, parce qu'on ne lui a point connu de qualités précieuses ; cependant elle fut employée avec la même magnificence à d'autres usages. L'empereur Vespasien fit placer dans le temple de la paix une statue du Nil, formée de la plus grande masse qu'on ait jamais trouvée d'une sorte de pierre de roche basaltique, voulant laisser un monument de la plus haute crue de ce fleuve, qui s'était élevé à 16 coudées ; il fit environner la statue de 16 petits enfans tirés du même bloc, qui se jouaient autour d'elle.

Suivant le but que je me suis proposé de ne parler, dans cet ouvrage, que des pierres d'un mérite réel, et de les envisager particulièrement sous le rapport de la taille, de la gravure et de la joaillerie, je crois être parvenu au terme où il conviendrait de m'arrêter, ayant fait le choix des corps qui m'ont paru les plus rares et les plus avantageux au commerce, d'où

résulte nécessairement une circulation de la fortune des riches dans les mains des hommes laborieux et utiles ; cependant il ne sera pas hors de propos d'ajouter ici une légère description du porphyre, de l'hydrophane, de la pierre ollaire de Corse et autres, comme matières utiles à l'industrie, pour donner à mon travail l'étendue qu'on pouvait en attendre.

DU PORPHYRE.

Différens arts ont employé tour à tour le porphyre ; les bijoutiers mêmes s'en servent dans la fabrication de leurs rares ouvrages : ce sont des morceaux de choix qu'on destine pour des tabatières et des vases élégamment évidés et très-artistement décorés.

Le porphyre en général inspire beaucoup d'intérêt par les différentes couleurs qu'il renferme, et, si quelque chose le dépare, c'est le poli médiocre qu'il reçoit, quoiqu'il oppose sur les meules à tailler une forte résistance. Ce corps est le seul peut-être dont l'éclat n'est aucunement en raison de sa grande dureté; les plus remarquables sont à fond rouge, à fond vert et à fond noir : des substances de diverse nature qui s'y trouvent renfermées en établissent la différence.

L'histoire fit d'abord mention du porphyre d'un rouge *purpurin*, ou d'un rouge de vin parsemé de grains blancs, quelquefois noirs : on en découvrit à Klitten dans la Dalécarlie orientale, et successivement dans l'Arabie déserte, d'où on le transportait par mer en Égypte, un des anciens peuples qui se soit réellement occupé de faire fleurir les arts ; ils en formaient des travaux bien surprenans par leur volume énorme ; les colonnes, les grands vases, transportés à Rome et ailleurs, en sont une preuve.

J'ai trouvé un galet de cette espèce de porphyre rouge de vin, de la grosseur d'une poire, sur le rivage du Pô, en face le village de Sassi, distant de sept milles de Turin. Saussure

en a ramassé sur la colline de Superguc, peu éloignée du fleuve dont nous venons de parler, et où l'on voit des traces d'anciens torrens qui ont dû y aboutir. « Ces porphyres, dit-il, sont presque tous à pâte de petro-silex primitif, dans les différentes nuances du rouge et du violet, durs, écailleux, avec des grains, les uns de feld-spath rhomboïdal, ou blanc, ou rougeâtre, les autres de quartz transparent, et sans couleur. » Ce naturaliste y en a également aperçu mélangé d'autres couleurs.

« On sait déjà, dit Robilant [1], que toute la portion du Tanaro, qui est au-dessous de Baignasc et de Saint-Maximin, est remplie de porphyre rouge. » Cette localité peut en fournir beaucoup à qui voudrait entreprendre cette branche d'industrie, d'après l'exemple que nous en ont donné les Egyptiens et les Grecs.

L'espèce à fond vert noirâtre avec des taches oblongues d'un vert plus léger, considérée comme une sorte de porphyre, porte communément le nom de serpentin; on en voit une quantité sur les pavés de la colline et de la ville de Turin.

Le porphyre noir antique paraît être l'ophite des anciens.

Le porphyre brocatelle qui nous vient également d'Egypte renferme de nombreuses taches jaunes. L'expression brocatelle a souvent causé des équivoques, parce qu'on a appelé de ce nom le marbre qui offre les mêmes taches. On trouve aujourd'hui le porphyre dans différens départemens de la France, et dans d'autres endroits de l'Europe.

DE L'HYDROPHANE.

Dans toutes les nouvelles découvertes minéralogiques les esprits s'enflamment sans doute quand il s'agit de nouveaux caractères physiques. Il dut d'abord paraître singulier que l'hydrophane, presque opaque dans son état naturel, acquît

[1] *Mémoires de l'Académie impériale des Sciences de Turin*, tom. I.

une haute demi-transparence, après avoir été quelques momens dans l'eau ; mais on ne doit plus s'en étonner, si l'on examine combien ce corps est poreux et léger, par conséquent toujours prêt à s'imbiber de ce liquide : dès que dans l'imbibition l'air lui cède sa place, on jouit aussitôt de cette apparente transformation tout le temps qu'il conserve de l'humidité, quoiqu'on l'ait retiré de l'eau, comme on le voit aussi redevenir dans son premier état à mesure qu'il se dessèche. Nous trouvons une ressemblance de ce changement dans le papier touché par l'huile, qui, en pénétrant ses vacuoles, nous l'offre sous l'aspect d'un grand jour ; l'eau même, jetée sur le papier, sert à le prouver encore, avec la différence que, lorsqu'elle est desséchée, le papier reparaît tel qu'il était. Il en est de même de l'hydrophane : cette pierre a bien pu causer de l'étonnement dans l'origine, par rapport à sa nature ; mais aujourd'hui qu'on connaît la cause du phénomène, le merveilleux doit s'évanouir si on le réduit à sa juste valeur.

Comme les localités occasionnent toujours des jouissances aux naturalistes, guidé par un penchant curieux je me rendis, en 1795, sur la colline de Caselette, à six milles de Turin ; on y voit, dans la partie nord-est visant le lac, une grande carrière d'un blanc sale, sur un sol ingrat où il n'existe ni bois ni verdure.

Cette carrière qui occupe un espace considérable de terrain sur l'une des pentes de la colline, paraît toute crevassée, inégale, extrêmement crispée, au point qu'on n'y marche dessus qu'avec beaucoup de peine. Ces crevasses qui pénètrent souvent toute l'épaisseur de la couche, font qu'on en détache des morceaux avec facilité : le dessus principalement, exposé aux intempéries, à l'ardeur du soleil, au gel, aux pluies et aux neiges, est d'une opacité absolue ; dans cet état, on ne voit qu'une croûte jaunâtre, laquelle a servi de toit et d'enveloppe à des parties argileuses plus déliées, qui se sont souvent condensées en une substance opaque, vive, luisante dans ses fractures, d'un blanc parfait, et successivement en

semi-agates demi-transparentes ; c'est entre ces deux transitions qu'on trouve le juste passage de la pierre hydrophane si vantée en Europe.

Ce qui rend rare et donne quelque prix à la pierre hydrophane, c'est qu'on doit s'attendre d'en briser des quantités à coups de marteau, avant que de rencontrer des fragmens propres à en produire parfaitement le phénomène. Il serait inutile de le chercher dans les parties d'un blanc mat tenant à la croûte : la cassure qui se montre demi-transparente, ordinairement située vers le centre, et qui adhère à celle d'un blanc vif, est un bon indice, et on l'extrait entre l'un et l'autre ; la première ressemble à de l'agate, sans en avoir la dureté, la seconde a l'apparence du cacholong, quoique privée de ses qualités essentielles.

L'expérience a prouvé que plusieurs autres corps pierreux sont susceptibles de rendre à quelque degré les effets dont nous parlons ; mais l'espèce où il marque le mieux, et qui mérite, je crois, le vrai nom d'hydrophane, se trouve dans différentes localités du Piémont : assez généralement il n'y a que les morceaux de l'épaisseur de cinq francs ou environ qui puissent le produire d'une manière bien sensible.

J'espère me voir bientôt dégagé de ce pénible ouvrage auquel je ne m'attendais pas de devoir donner autant d'étendue : je pourrai alors faire des essais sur cette production, par rapport aux arts, et je m'empresserai d'indiquer les découvertes qu'il me réussira de faire sur ce sujet et sur bien d'autres ; car tous les corps de la nature ont sans doute leur utilité qu'il importe de connaître pour en faire l'application.

Il est un temps où le curieux de la nature, plein d'ardeur, accumule pour son cabinet, à l'exemple de l'abeille, les matériaux intéressans qu'il découvre çà et là. Il commence par apercevoir des caractères que son effervescence ne lui permet pas d'abord d'examiner en détail ; il se flatte néanmoins qu'un jour viendra où il en aura le loisir, et que la connaissance de leurs rapports sera le fruit de ses délassemens. Dans cette cha-

leur, il ne fait qu'entasser ce qu'il rencontre, pour se porter à de nouvelles recherches qui ont pour objet sa propre satisfaction; mais quand il s'agit d'ouvrages qu'on se propose de rendre publics, on a sans doute bien des reconnaissances à devoir faire dans des endroits pénibles et souvent d'un accès très-difficile; c'est à quoi j'ai encore dû m'abandonner à un âge qui, surpassant mes forces, a fini par altérer ma santé. Tel est cet amour des découvertes qu'on ambitionne de faire pour jouir du plaisir de les communiquer.

Il résulte de l'analise de M. le docteur Bonvoisin, que 100 livres pesant d'hydrophane du Mussinet, dans le département du Pô, contiennent :

Terre siliceuse	60	1/2
Terre argileuse.	35	3/4
Terre calcaire	3	1/2
Fer	0	1/4

L'hydrophane n'a pas laissé que d'être un grand objet de commerce pour les marchands d'histoire naturelle.

DE LA PIERRE OLLAIRE OU DE COLUBRINE.

On trouve la pierre ollaire dans plusieurs pays de l'Europe : cependant l'espèce qui paraît mériter la préférence, sous les rapports de son emploi en bijoux utiles, quoique communs, nous vient de l'île de Corse; sa couleur est d'un blanc vert assez agréable.

Cette pierre est onctueuse au toucher, peu dure, ce qui fait qu'elle n'est pas susceptible de recevoir le poli, quoique la matière dont elle est formée soit assez fine. L'aspect intéressant qu'elle acquiert résulte de ce qu'étant amincie, elle se montre fortement translucide, et qu'elle a une consistance assez grande pour résister aux épreuves qu'on lui fait subir durant le travail.

On fait avec l'ollaire de Corse, des bougeoirs, des chande-

liers, et principalement des tabatières rondes pour le vinaigrillo ; la difficulté qu'on a de faire de ces tabatières, consiste en ce qu'au lieu de gorge lisse, il faut qu'elles ferment à vis tirées de l'ollaire même, pour éviter que l'odeur de ce tabac ne s'évapore. Ces vis sont faites au tour avec des outils d'acier ; on conçoit que cela exige des combinaisons et un point de justesse très-grand, ce qui fait tout le mérite de ce genre de fabrication.

L'ollaire de Quéiras, près de Briançon, dans le département des Hautes-Alpes, est d'un gris de fer, très-dure et d'une opacité absolue, ainsi que celle de Côme en Italie, à la différence près que cette dernière est d'un brun noirâtre, et, comme elles ont l'une et l'autre la propriété de résister au feu, on en fait des ustensiles de cuisine. L'on voit quelquefois dans les cabinets de curiosité des pots à l'eau et des vases de cette matière, travaillés avec un soin et un goût particuliers.

Les Egyptiens ont fait nombre de gravures sur la pierre ollaire, quoique son aspect gras ne flatte aucunement l'œil.

DE L'ÉMERI.

(Fer oxydé quartzifère, d'Haüy.)

L'émeri devient très-nécessaire à une infinité d'arts ; il en est nombre qui n'existeraient pas sans lui.

On doit le regarder comme un fer minéralisé très-rebelle, composé de particules fort aiguës de couleur brune ou gris d'ardoise, quelquefois rougeâtre, à grain fin et serré.

La propriété qu'on lui a trouvée de rayer tous les corps de la nature, excepté le diamant, fut aussi l'indice qu'il pouvait les dompter par un frottement quelque temps continué : les gemmes, en général, prirent toutes les formes au moyen de cet agent ; la gravure même lui doit la plus grande partie de son extension.

L'émeri qu'on n'exploite dans aucun pays comme mine de

fer par sa constante stérilité métallique, a d'ailleurs des qualités uniques qui le font rechercher comme une des substances les plus précieuses pour une infinité d'industries, et parce qu'il décèle différens degrés de dureté ; c'est à chaque talent d'apprendre à connaître celle qui convient dans les différens cas.

L'émeri le plus doux, c'est-à-dire le moins dur, a un ton terreux brunâtre, d'une cassure irrégulière, peu dense, assez facile à rompre, renfermant ordinairement du mica : dans cet état son emploi est borné ; mais en passant par les diverses qualités dont le nombre est assez grand, on parvient à obtenir l'espèce la plus rebelle, qui sert aux mêmes usages que la poudre de diamant. Tel est celui qu'on doit préférablement employer, jusqu'à un certain point, pour la gravure et la taille des pierres rares qui opposent le plus de résistance ; mesure importante qu'on a négligé d'indiquer dans l'histoire de l'art, qu'ignorent la plupart des lapidaires : on reconnaît encore chaque jour combien il en est qui, privés des lumières de leur état, ne travaillent que machinalement.

On se sert de l'émeri sec, à l'eau et à l'huile : ceux qui en font le commerce à Marseille, à Venise, à Livourne, à Gersey et Guernesey le tirent de Naxis ou Naxos en Grèce ; on en trouve également en Perse et au Pérou ; celui de Perse est d'abord assez dur, mais il perd une partie de sa dureté à mesure qu'on le presse sur la roue du lapidaire.

M. Haüy nous dit qu'il avait d'abord incliné à regarder l'émeri comme une espèce de mine de fer, et cela d'après la réflexion faite par des savans distingués, que la manière d'être du quartz et du fer, dans cette substance, ne paraissait pas se borner à un simple mélange ; car alors la dureté de l'émeri devrait au plus égaler celle du quartz, au lieu de lui être très-supérieure : il y a donc plutôt ici, disait-on, une union intime, qui approche de la combinaison, et en vertu de laquelle les deux substances contractent une adhérence plus forte que celle qui naîtrait de la simple interposition des molécules de l'une contre celles de l'autre.

On a remarqué, ajoutait-on, que quand le fer avait été long-temps en contact avec le quartz, et que l'eau l'avait délayé et converti en rouille, le quartz était comme corrodé par cette rouille qui semblait agir sur lui par affinité. Ce fait, qui peut donner une idée de la manière dont le fer s'unit au quartz pour produire l'émeri, semble appuyer l'opinion dont il s'agit.

Mais en examinant la chose avec plus d'attention, M. Haüy a cru devoir appliquer le principe dont il a fait usage dans plusieurs endroits de son *Traité*, savoir : que l'union de deux substances peut bien avoir lieu, en vertu d'une certaine affinité entre elles, sans que l'on soit en droit de regarder le mixte qui en résulte comme une espèce proprement dite ; il faut pour cela quelque chose de plus qu'un changement dans la dureté ou dans quelque autre propriété de ces substances, il faut une nouvelle molécule intégrante. Or, peut-on assimiler l'union du fer avec des grains quartzeux, à ces combinaisons que la cristallisation a marquées d'un caractère vraiment spécifique, surtout si l'on considère que cette union marche par une suite de nuances variables à l'infini, depuis certains grès ferrugineux, qui peuvent être considérés comme un émeri imparfait, jusqu'aux masses où l'adhérence entre l'une et l'autre substance est à son plus haut degré.

On ne doit pas employer à la taille de l'émeri de plusieurs grosseurs, des pierres qui seraient de grand prix ; ce manque d'attention suffirait pour les endommager, en diminuant leur poids et leurs proportions mal à propos.

L'émeri de grains différens fait naître dans le travail des raies plus profondes les unes que les autres, qu'il est très-difficile de vaincre, ce qui ne se fait pas sans beaucoup de perte de temps et une sorte de dégradation du corps soumis à la taille. Il est facile d'éviter cet inconvénient, en passant soigneusement l'émeri à l'eau, et ensuite dans des tamis convenables.

Méthode de réduire l'Émeri en grains de différente grosseur, et de les séparer.

Les grandes manufactures qui emploient beaucoup d'émeri, le font venir en masse, d'abord par économie relativement au pilage, et pour plus de sûreté sur la vraie nature de cette matière qu'il serait très-aisé de falsifier. Je cherchai les moyens de pénétrer à Venise dans un laboratoire où on le préparait, et ce qu'il me fut possible de voir m'en donna d'abord une idée assez suffisante, lorsque des vues particulières m'obligèrent de rectifier leur méthode sous certains rapports.

On pile à Venise l'émeri sous un hangar, au moyen de deux pilons de fer, qui tombent alternativement sur un grand tas du même métal, posé dans terre au centre d'un massif de maçonnerie; mais je n'ai pas vu que les ouvriers fussent attentifs à le passer dans un crible à mesure du pilage, pour conserver certaines grosseurs souvent plus estimées et plus chères que ce qui se réduit en poussière. A la vérité ceux qui font ce commerce en grand ont journellement des commissions, et comme elles se portent sur une infinité de professions, qui n'emploient pas le même grain, l'ensemble des demandes forme une gradation naturelle qui comprend tous les numéros.

Il n'en est pas de même des manufactures particulières dont les ouvrages n'exigent, pour leur confection, que trois et au plus quatre grosseurs différentes d'émeri; dans ce cas il faut que le tas du pilage ait quelque peu de convexité : la face du devant doit être à découvert, de manière qu'une boîte puisse y être placée pour recevoir, au moyen d'un petit balais, l'émeri à mesure qu'on le pile; un des ouvriers chargé du balais met de l'autre main de nouvelle matière; un second passe au crible la plus forte grosseur dont on a besoin que soit le grain; enfin un troisième ouvrier a d'autres cribles ou tamis dont il se sert successivement.

DU SPATH ADAMANTIN.

(Le corindon de quelques auteurs, faisant les fonctions d'émeri dans la taille des gemmes.)

Caractère essentiel : rayant fortement le cristal de roche ; réfraction double.

En examinant le degré de perfection dans l'art de polir de certains peuples, surtout les grenats syriens et les rubis lisses du Mogol, dont l'éclat étonne, je soupçonnai qu'il devait exister quelque part une matière plus douce, plus convenable que l'émeri, pour disposer au poli : nous nous rencontrâmes, sur ce point, de la même opinion avec l'excellent lapidaire De La Croix en 1788, époque où il vint voir chez moi à Paris, rue Bourg-l'Abbé, un lustre de cristal de roche qui avait été fait dans mon établissement de Briançon ; nous ne savions pas alors d'être si près de voir réaliser l'un et l'autre ce que nous avions médité séparément pour obvier à quelques inconvéniens de l'ancienne méthode, et parvenir plus sûrement à la perfection de l'art même dans une de ses parties essentielles.

Une jouissance se préparait pour moi sur ce que j'avais prévu. A mon dernier voyage à Paris, M. Faujas-Saint-Fond eut la complaisance de me faire connaître, sous le nom de spath adamantin, une nouvelle production importée de Canton par le docteur Lind, qui avait la propriété de scier et de tailler les pierres précieuses. Cet anglais qui s'était occupé de la recherche des arts chinois, avait apporté de même l'archet dont font usage les lapidaires de ces contrées, qui diffère de celui dont on se sert en Europe, en ce qu'ils emploient un fil de métal doublé, c'est-à-dire deux fils cordés l'un sur l'autre : je conviens qu'on doit scier plus vite de cette manière ; mais la nôtre, d'un simple fil, est bien préférable, puisqu'elle a l'avantage de pouvoir diviser en deux parties des plaques de pierres, n'eussent-elles que l'épaisseur d'un écu de cinq francs, ce que l'on

ne pourrait faire au moyen de leur méthode ; disons donc que le juste emploi des matières, dans les arts, est un objet important, même sous le rapport de l'économie politique.

Ce fut M. Faujas-Saint-Fond qui nous apporta, à son retour d'Angleterre, la matière précieuse dont il s'agit, où il s'en était procuré en pierre et en poudre ; et parce qu'il la considéra particulièrement sous les rapports de son application, il ne se borna pas à la classer dans son cabinet et à l'y tenir sans fruit.

« Ce savant naturaliste ayant remis à M. Hoppé, amateur
» très-éclairé dans la connaissance des pierres précieuses, une
» quantité suffisante de spath adamantin en poudre, pour en
» faire des essais comparatifs avec l'émeri, ce dernier s'est
» adressé, à cet effet, à M. Fontaine fils dont les talens sont
» connus, et qui s'est prêté de la manière la plus honnête à
» remplir les vues de M. Faujas.

» Les principales opérations du lapidaire en pierres fines
» étant de scier, de percer et de tailler sur la roue, le sieur
» Fontaine a employé le spath adamantin à la place de l'éme-
» ri dans les différentes opérations en question, et avec des
» instrumens qui n'avaient pas encore servi, afin d'établir des
» résultats certains.

» Comme les lapidaires scient et percent ordinairement avec
» de la poudre de diamant, le spath adamantin s'est trouvé de
» beaucoup inférieur à celle-ci, mais il a cependant produit
» un effet assez marqué et plus grand que l'émeri ; le sieur
» Fontaine l'a comparé à celui que produirait la poudre de
» rubis, de saphir ou de topaze d'Orient.

» Il a ensuite employé la poudre de spath adamantin sur la
» roue à dégrossir et à tailler, et son effet a infiniment surpassé,
» et au delà de toute attente, celui de l'autre matière : le ré-
» sultat d'un grand nombre d'expériences a été que la roue
» du lapidaire reçoit et retient très-bien le spath adamantin ;
» qu'il n'en faut que le quart de l'émeri pour la mettre par-
» faitement en état d'user et de tailler les pierres ; et qu'on

» gagne même près de la moitié du temps. Il n'est pas inutile
» d'ajouter à cela que le spath adamantin dispose mieux les
» pierres à recevoir le poli que l'émeri, parce que le pre-
» mier produit un gris plus doux. M. Hoppé, présent à toutes
» ces opérations, en a tenu la note ci-dessus, à mesure qu'on
» faisait les expériences comparatives, et a signé avec le sieur
» Fontaine.

» A Paris, le 30 mai 1789.

» Hoppé.—Fontaine fils, lapidaire [1]. »

Je me permettrai d'ajouter aux observations de l'habile Fontaine, que l'emploi du spath adamantin ou corindon sera regardé comme très-précieux, soit pour ménager les épaisseurs des corps rares qui seraient minces, proportionnément à leur étendue, soit encore pour parvenir à obtenir le fini parfait des grandes surfaces connues sous le nom de table, point capital et des plus essentiels, où les artistes de cette partie échouent fort souvent. Il est important de se rappeler que M. Lind de la Société royale de Londres, l'a rencontré dans des roches granitiques où il est adhérent au feld-spath, au mica et à la stéatite ; et comme ces mêmes produits se trouvent très-abondans dans les départemens des Hautes-Alpes et du Pô, il serait possible qu'on y reconnût un jour la présence du spath adamantin ou corindon.

Depuis l'époque de la première découverte par le docteur Lind, on en a trouvé dans le Bengale : je n'en ai pas eu à ma disposition, pour en faire des essais comparatifs avec celui de la Chine ; cependant je pencherais à croire que ce dernier pourra être préféré par les lapidaires, attendu qu'il contient une plus grande quantité de fer oxydé, et qu'il doit être plus actif pour la taille des pierres. Cette matière n'a pas un aspect qui puisse la faire envisager comme objet d'ornement ; elle se

[1] Extrait du *Voyage en Angleterre*, par M. Faujas-Saint-Fond, tome I, page 10.

trouve ici uniquement placée sous le rapport de ses fonctions qui n'arrivent pas jusqu'à tailler le diamant [1], comme l'a avancé M. Chaptal.

C'est des personnes dont les liaisons leur donnent la facilité de recevoir du spath adamantin de diverses contrées, que nous devons attendre une suite d'observations bien importantes sur l'emploi que les Chinois en font pour tailler le cristal de roche et les autres pierres dures, afin d'élever nos vues sur certaines industries difficiles qui n'ont pu se porter au perfectionnement. D'abord le spath adamantin, réduit en poudre, doit agir sur les corps, comme agirait une lime douce, si elle pouvait être faite de manière à user autant qu'une demi-rude, c'est-à-dire que cette poudre, quoique plus déliée, plus fine que celle de l'émeri, doit opérer, d'une manière plus adoucie, à dresser les surfaces dont tous les points doivent être sur un même plan. Quelle importance, et combien les sciences et les arts ne seraient-ils pas avantagés, si l'on parvenait à trouver au corindon ou spath adamantin des propriétés qui le rendissent propre à contribuer à la régularité des instrumens d'optique ?

Analise du corindon de la Chine, par Klaproth :

Silice	6 5
Alumine	84 0
Oxyde de fer	7 5
Perte	2 0
	100 0

Analise du corindon du Bengale, par le même.

Silice	5 50
Alumine	89 50
Oxyde de fer	1 25
Perte	3 75
	100 00

[1] *Élémens de Chimie*, tom. II, pages 157 et 158.

Suivant M. Smith, les roches granitiques des environs de Philadelphie renferment des cristaux de corindon d'un volume considérable, qui ne le cèdent pas en pureté à ceux du Bengale. M. Haüy, qui en a reçu la notice, nous dit qu'on en rencontre aussi à Ceylan, parmi les rubis spinelles, qui sont d'un petit volume, et surpassent tous les autres par leur transparence, par la vivacité de leurs couleurs et par la perfection de leurs formes. Dans ce cas il serait dommage de les briser pour les réduire en poudre et les faire servir à la taille d'autres gemmes. Ce savant ajoute qu'on a apporté récemment à Londres des corindons ou spaths adamantins, trouvés sur la côte de Malabar.

TERRE APPELÉE TRIPOLI.

(Originairement pierre de Samos.)

Cette substance tire son nom de la ville de Tripoli en Barbarie, d'où on l'a d'abord importée pour les besoins du continent, lorsqu'on n'y en avait pas découvert encore; cependant l'espèce de Barbarie sera toujours fort utile et même nécessaire pour certains travaux : c'est aux gens de l'art à étudier jusqu'où l'on doit en faire usage, talent qu'ont rarement ceux qui auraient le plus grand intérêt de le bien posséder. Ce que j'en dis peut les mettre sur la voie d'y faire attention.

Le tripoli de Barbarie nous vient en masse, paraissant doux et savonneux au toucher, happant à la langue, tachant les mains de jaune. Il y a des artistes qui le passent au feu pour le durcir, lorsque pour certaines professions il est de la plus haute importance de l'avoir en nature, tel qu'il sort des carrières.

Le tripoli de Polinier, près de Pompcau, à quatre lieues de Rennes en Bretagne, est plus rude, plus actif, par conséquent le plus convenable pour les lapidaires qui polissent les gemmes du premier ordre. On choisit par préférence celui qui tire

sur le blanc jaune, parce qu'il se trouve rarement sablonneux. Au reste il n'est pas rare de trouver dans la même carrière des morceaux dont le grain est plus ou moins délié, par conséquent qui ont plus ou moins d'action sur certaines pierres ; il importe donc essentiellement d'en acquérir le tact.

La France possède encore cette production bien utile, près d'un ruisseau à sept lieues de Menat en Auvergne, où les bancs, nous dit M. de Valmont Bomare, sont inclinés de l'Orient à l'Occident, et recouverts de douze pieds de terre, ou 3 mètres 898. Il ajoute que le tripoli, dans sa fosse, est encore mou ou tendre ; mais qu'à mesure qu'il se sèche à l'air, il prend une solidité plus ou moins grande.

On n'est pas encore certain de l'origine du tripoli : à en croire ce qu'on lit dans le troisième volume des *Savans étrangers de l'Académie ci-devant royale des Sciences de Paris*, le tripoli est du bois fossile qui a souffert dans l'intérieur de la terre une altération, une décomposition propre à le rendre tel.

Guettard donna un mémoire à la même académie, l'année 1755, dans lequel ce savant fait connaître que le tripoli n'est pas toujours le résultat d'arbres devenus fossiles : il a trouvé à cette substance une analogie plus directe avec les schistes rougeâtres ou de couleur isabelle, et il croit devoir les placer entre les glaises et les schistes ; sentiment qui se trouve conforme, comme on va le voir, à celui de M. Valmont Bomare.

« Nous avons visité, dit ce naturaliste, les deux carrières de tripoli qui sont en France, et nous avouons qu'au premier coup d'œil cette terre compacte, prise à Menat, ressemble à des espèces de schistes, et celle de Polinier, à des parties d'arbres décomposés, et souvent d'une saveur un peu désagréable. Il y a des morceaux qui sont un peu alumineux sous l'une ou l'autre configuration ; les tripolis ne sont en général que des glaises plus ou moins arides, souvent ocracées, charriées par

des eaux qui ont déposé leurs principes en quelque sorte épurés et en ont formé des couches.

Cette substance est d'une nécessité absolue pour les lapidaires, les graveurs en pierres fines, les opticiens, les ingénieurs d'instrumens de mathématique et les miroitiers : elle est fort utile aux joailliers, aux orfévres et aux bijoutiers pour obtenir un poli parfait dans les surfaces unies de leurs ouvrages; les vernisseurs, les armuriers, les fourbisseurs et les laitoniers l'emploient aussi; les émailleurs en creux et en relief s'en servent pour mouler des sujets; enfin le tripoli est d'une utilité si grande et si précieuse, sous tous les rapports, que nous avons cru devoir lui donner une place dans cet ouvrage d'autant plus que les pierreries en général n'ont d'éclat et ne brillent que par lui.

Comme le tripoli, suivant l'opinion la plus accréditée, paraît appartenir à la nature des schistes et des argiles qui ont été modifiés par la chaleur des feux souterrains, souvent volcaniques, d'autres fois non volcaniques, mais dont les embrasemens ne laissent pas que d'avoir lieu dans les entrailles de la terre par diverses causes, il en résulte un tripoli dont la cuisson a été plus ou moins calcinée, souvent par une chaleur insensible et douce, et qui, joint à la diversité ou à quelques mélanges dans les schistes et les argiles, nous offre des variétés dont les particules sont plus ou moins acérées pour mordre sur les corps qui lui seraient analogues, en donnant aux gemmes le dernier poli, et en adoucissant sur l'or et l'argent les raies qu'a dû y laisser la ponce; d'où il suit que nous ne saurions assez recommander aux gens de l'art tous les soins qu'ils doivent avoir sur le choix convenable à faire dans les différens états où l'on trouve cette substance.

M. Haasse, ayant analisé un morceau de tripoli, en a retiré 90 pour 100 de silice, 7 d'alumine et 3 de fer.

DE L'IVOIRE ÉBUR.

On sait que l'ivoire est la matière des deux grosses dents qui sortent de la mâchoire de l'éléphant et qui servent à sa défense : ces dents sont arrondies, coniques et paraissent s'élever de chaque côté de sa trompe à une hauteur considérable ; elles ont leur racine dans l'os incisif de la partie supérieure. Je ne fais ici un chapitre de cette substance que sous le rapport des arts.

Il faut sans doute qu'on ait pu obtenir des dents de ces éléphans d'un volume démesuré, si l'on considère les grands ouvrages qu'ont faits les anciens avec de pareilles défenses; il s'en trouve qui ont, dans leur base, l'épaisseur de la cuisse d'un homme, et sont longues de neuf pieds, ou 2 mètres 924 millimètres. On a remarqué que l'Afrique en offrait qui pesaient 120 et même jusqu'à 200 livres, de 56 à 96 kilog. Les nègres font une guerre d'extermination aux éléphans, pour vendre aux Européens ce qu'ils croient être le plus précieux de cet animal ; c'est sur ces côtes et dans les Indes que s'en fait le plus grand commerce.

L'ivoire de l'île de Ceylan, à ce qu'on assure, ne jaunit jamais; si cela est vrai, on doit le vendre bien plus cher que celui des autres pays. L'ivoire qu'on nomme *vert*, et qui est sans doute le plus estimé, n'a qu'une fort légère teinte de cette couleur, qui passe au blanc le plus agréable dans la manipulation du travail et du poli. Les gens de l'art entendent par ivoire sec, ou ivoire vert, la dent qui a été enlevée depuis long-temps, ou depuis peu, de l'éléphant, comme on appelle sec ou vert, le bois vieux, ou nouvellement coupé.

Avec l'ivoire vert on fait des ouvrages qui plaisent beaucoup plus à l'œil, et qui ont un mérite supérieur; mais il est sujet à se déjeter : pour obvier à cet inconvénient, l'artiste instruit ébauche son travail de manière que la pièce puisse faire ses écarts, et c'est après un temps donné qu'il la termine. Les

peintres en miniature doivent employer des lames choisies uniquement de cette espèce, en évitant de se servir des parties du centre de ces défenses, toujours fibreuses et d'un autre ton.

Les dents qu'on trouve quelquefois dans les terres exposées à l'action de l'air, souvent aussi à la lumière du soleil, ont sans doute pu se dessécher rapidement : leur intérieur annonce une teinte d'un blanc mat ; mais la blancheur dont nous parlons est un indice assuré de leur prochain passage au jaune; l'ivoire de cette qualité a beaucoup moins de valeur; on l'emploie ordinairement pour former des billes de billard ; elle sert aussi pour former des sujets de culte et autres qu'on veut représenter dans un état de langueur ou de souffrance.

Le ton jaune de l'ivoire est un commencement de décomposition de la matière gélatineuse par sa combinaison avec l'air, ou soit le gaz oxygène de l'atmosphère ; ce qui semble prouver cette assertion, c'est que cette coloration en jaune n'est pas dans la nature intrinsèque de cette substance, elle ne se montre qu'à sa surface sans trop la pénétrer. L'acide muriatique oxygéné peut rétablir, jusqu'à un certain point, la blancheur de l'ivoire, lorsqu'on le fait tremper dans cette liqueur ; mais il ne faut pas qu'il y demeure long-temps. On le blanchit encore en l'exposant à la vapeur de la chaux qu'on éteint dans l'eau, et en le lavant ensuite dans cette eau de chaux.

L'emploi de l'ivoire dans les arts est devenu un objet de considération ; on en fait aujourd'hui une infinité de choses utiles et d'agrément qui ajoutent beaucoup à sa valeur. Il faut distinguer, en Europe, les ateliers particls qui ne se portent que sur certains objets, de quelques grandes fabriques qui embrassent un commerce suivi peu sujet à la mode. Dans celles-ci on a un grand intérêt d'avoir un habile homme, qui sache débiter parfaitement les travaux, de manière que les parties filamenteuses du centre de chaque dent ne servent qu'à ce que l'on fait de plus commun ; on doit au contraire

employer dans les ouvrages difficiles, et qui prennent beaucoup de temps, les parties les plus parfaites de cette substance : les gens de l'art doivent lire davantage s'ils veulent s'instruire.

DE L'IVOIRE BRULÉ.

(Le Spondium des Arabes.—De son emploi dans la joaillerie.)

Dans la plupart des départemens on a besoin de connaître même les procédés les plus simples, parce que souvent on n'y trouve pas à acheter certaines préparations. Pour brûler l'ivoire, on met des rognures de cette substance dans un creuset, on le ferme pour le faire rougir au feu, et on le laisse refroidir : il faut ensuite broyer à l'eau, sur un porphyre, l'ivoire ainsi passé au feu, pour le réduire en une poudre très-fine qu'on fait ensuite sécher ; on prend au besoin de cette poudre, on la délaye avec de l'eau gommée ; on s'en sert avec beaucoup d'avantage pour mettre sous les diamans.

REMARQUE.

L'ivoire était, dans l'origine de l'art, une sorte de richesse et un embellissement. Les ouvrages de la plus haute antiquité sont Hilaira et Phœbé à Thèbes, avec les chevaux de Castor et de Pollux [1], faits de bois d'ébène et d'ivoire, par Dipœnus et Scyllis, disciples de Dédale. Dans la suite on fit des statues toutes d'ivoire ; telles étaient la Diane à Tegée, et la statue d'Ajax à Salamis.

Les Grecs sculptèrent en ivoire, dès les temps les plus reculés. Homère parle souvent de fourreaux et de gardes d'épée, même de lits faits de cette matière [2]. Les chaises des premiers rois et des consuls à Rome étaient aussi d'ivoire, et les Romains, élevés à la dignité à laquelle était attaché l'honneur de la chaise, en avaient une particulière d'ivoire : tous

[1] Pausan., lib. II, pages 161, 1, 34.
[2] Conf. Pausan., lib. I, page 30. Casaub.

les sénateurs étaient assis sur des chaises semblables ; les anciens faisaient leurs lyres de cette substance. Il y avait en Grèce, au rapport de Winckelmann, plus de cent statues d'ivoire et d'or, la plupart très-antiques, et presque toutes au-dessus de structure humaine : un bel Esculape était placé même dans un chétif bourg d'Arcadie ; on trouva [1] une statue de Pallas dans un temple qui lui était consacré; cet Esculape et cette Pallas étaient d'ivoire et d'or. On voyait à Cysique, dans un temple dont les jointures des pierres étaient élégamment ornées de bandes d'or en forme de filets, un Jupiter d'ivoire [2] couronné par un Apollon de marbre. Hérodes Atticus, cet orateur si célèbre par son éloquence, fit mettre dans un temple de Neptune à Corinthe, un chariot attelé de quatre chevaux dorés dont les sabots étaient d'ivoire [3]. Boëthus, artiste de Carthage [4], Soidas de Naupacius, Parrhasius d'Athènes, Phidias et Mys, se sont également distingués dans ces sortes d'ouvrages. Je n'ai rien vu de plus beau en ce genre qu'une petite figure d'enfant, de la hauteur d'un palme, travaillée par les anciens, faisant partie du cabinet de M. Hamilton de Londres, ci-devant ministre à Naples.

J'ai une jouissance toutes les fois que je puis faire connaître les matières de choix qu'employaient les anciens. Il y avait à Tyrinthe, en Arcadie, une Cybele d'or, dont le visage était de dents d'hippopotame [5]. On garde à Rome une dent de cette espèce sur laquelle les douze dieux sont sculptés. L'hippopotame est d'autant plus précieux, qu'il donne une qualité d'ivoire très-blanc, très-dur, et qui ne jaunit pas.

[1] Strab. Georg., lib. VIII, page 337. D.
[2] Plin., lib. XXXVI, ch. 22.
[3] Pausan., lib. IV, élég. VII, v., 82.
[4] Pausan., lib. V, page 419, 1, 29.
[5] Pausan., lib. VIII, pag. 694, 1, 32.

FIN DE LA TROISIÈME PARTIE.

QUATRIÈME PARTIE.

DES PRODUCTIONS DE LA MER

ANALOGUES AUX PIERRES.

La lithologie précieuse, cet assemblage qui comprend les plus grandes merveilles de la nature, présente une série d'effets bien extraordinaires et bien capables d'exciter l'attention du philosophe. Des mains intelligentes, guidées par le sentiment, écartent ce qui montre moins d'intérêt : elles rapprochent et assimilent, comme dans un parterre semé de fleurs, les plus belles productions de la terre et des mers, prises dans les trois règnes de la nature; avec ces connaissances, on est parfait négociant en joaillerie.

L'homme considère les objets curieux d'histoire naturelle par les rapports qu'ils ont avec lui : ceux qui paraissent les plus beaux, les plus singuliers, et les plus utiles à ses vues, tiendront le premier rang ; la perle prend ici son empire par son importance et sa singularité, puisque non-seulement elle est, dans le règne animal, la matière la plus en valeur, mais qu'il n'en est aucune, pas même le diamant, qui présente de si grands avantages à la spéculation.

Comme nous ignorons en partie ce qui se trouve dans les mers, et qu'il y en a même dont on n'a pu sonder la profondeur, leurs produits précieux, d'une consistance pierreuse, sont encore

en si petit nombre, qu'il est impossible de les faire suivre par une sorte de ressemblance ; car il serait ridicule de vouloir classer la perle et le corail, qui ont déjà si peu d'analogie entre eux, avec d'autres corps étrangers à leur nature, en vertu de suppositions ; le corail et la perle ne se forment pas comme les gemmes proprement dites. C'est en respectant les divisions indiquées par la nature, que nous avons réuni dans ce livre le travail et le produit admirable de petits animaux qui vivent dans les eaux [1]. Si la perle, par sa texture ordinairement lâche et la direction de ses couches concentriques vers le centre, n'est point propre à être taillée et gravée, la coquille qui la renferme y supplée ; l'une est la matière ingénue de la magnificence, l'autre est celle immédiate des arts.

Le cadre des productions de la mer, analogue aux pierres, pourra peut-être un jour se rapprocher par des chaînons moins disparates ; car il n'est pas dit que les catastrophes qui ont eu lieu ne puissent survenir encore, c'est-à-dire que la mer ne se laisse ravir sur ses fontières quelques portions de ses domaines dont elle se dédommage par ses usurpations sur la terre. En attendant, envisageons la nature dans un point où elle nous paraît divisible, quoiqu'elle n'offre qu'une suite d'idées d'objets totalement différens entre eux, mais qui ne laissent pas d'avoir des rapports communs par la manière dont ils sont formés.

DES PERLES FINES.

(On les trouve dans les mers d'Orient et dans les mers d'Occident.)

Si nous eussions considéré les perles relativement à l'admiration qu'elles causent par la manière dont elles sont formées,

[1] Les pierres *lapides* sont composées, d'après les auteurs modernes, de substances terreuses, endurcies au point de ne plus s'amollir dans l'eau ; ce mot de pierre peut donc aussi convenir à la perle et au corail, puisque ces deux substances ne s'amollissent pas non plus dans ce liquide.

et à leur valeur réelle, puisqu'à peine sorties des eaux elles deviennent la matière d'un commerce très-étendu et un des grands ornemens de la société, nous aurions dû, sous ces rapports, en parler immédiatement après le diamant et l'opale; mais, pour ne point déranger l'ordre naturel des gemmes, et que d'ailleurs les extrêmes semblent se toucher de plus près, nous avons cru devoir en entretenir nos lecteurs par un livre où elles pourraient être placées en tête.

Ce qui rend les perles singulièrement précieuses, c'est que le vif orient dont elles brillent est l'ouvrage ingénu de la nature, et qu'elles ne sont susceptibles d'aucun embellissement de l'art. Suidas, auteur grec, en marque l'excellence par cette pensée : la perle, dit-il, est un des plus grands délices qu'ait l'amour, et le seul délice de la posséder le nourrit. Philostrate n'en donne pas une idée moins élevée en peignant les amours avec des cueilloirs enrichis d'une profusion de perles. Il n'est pas étonnant que le beau sexe s'extasie des alentours de cette belle production dont la teinte admirable relève en quelque sorte celle du lieu où on les place.

Origine des Perles.

Nous ne ferons point mention ici des systèmes peu conformes à la raison et à l'évidence qu'ont avancés Dioscoride et Pline, que les perles doivent leur accroissement à la rosée. D'après les observations que nous ont laissées Rolfincio et Stenon sur les corps solides qui se trouvent naturellement contenus dans d'autres corps solides, c'est-à-dire les coquillages nacrés et les perles, ces auteurs, plus exercés sur ce sujet, attribuent leur origine et leur accroissement au limbe de l'animal renfermé dans la coquille; la perle est donc une concrétion produite par la surabondance de l'humeur destinée à la formation de la coquille et à la nutrition de l'animal qu'elle contient.

Ce sentiment sur l'origine des perles est conforme à celui de ces derniers temps. On pense en général que la perle est pro-

duite par l'abondance de la liqueur nacrée qui, en transsudant de l'animal, au lieu de s'aplatir et de former des couches sur le fond de la coquille, a stillé par petits pelotons, qui ont acquis de la dureté avec le temps, en augmentant en volume par des couches concentriques successives.

On peut regarder les perles, dit Buffon, comme le produit le plus immédiat de la substance coquilleuse, c'est-à-dire de la matière calcaire dans son état primitif; car cette matière calcaire, ayant été formée originairement par le filtre organique des animaux à coquille, on peut mettre les perles au rang des concrétions calcaires, puisqu'elles sont également produites par une sécrétion particulière d'une substance dont l'essence est la même que celle de la coquille, et qui n'en diffère en effet que par la texture et l'arrangement des parties constituantes. (*Hit. nat. des Min.*., t. IV, p. 123, année 1776.)

Les perles sont produites par plusieurs espèces de poissons à coquille, mais les plus belles se forment dans la nacre : ce riche coquillage de la famille des bivalves est épais, fort pesant, plus dur que les perles mêmes, communément d'un gris verdâtre au dehors, de figure aplatie, et presque circulaire, montrant des espérités, le dedans uni, d'un blanc le plus éclatant; il est rare qu'il soit mat, et on aperçoit vers son milieu la marque de l'huître qui en a été détachée. Néanmoins ce serait une erreur de croire que toutes les huîtres nacrées renferment des perles; il s'en ouvre beaucoup qui n'en ont point. Ceux qui croient que, dès qu'il s'en trouve, il n'y en a jamais qu'une dans chaque coquille, ne sont pas moins dans l'erreur; on en a vu qui en avaient six à sept : Tavernier en a eu une en main qui en renfermait dix, à la vérité très-petites, par conséquent dans l'origine de leur formation.

Il semble qu'on doit attribuer aux lois organiques par lesquelles se meuvent et agissent ces petits poissons dans leur coquille, la faculté singulière de former, en de très-petits pelotons, des perles rondes aussi menues que la plus petite dragée de

chasse ; mais comme durant leur accroissement elles sont sujettes à être entraînées ou poussées indistinctement sur différens points du corps de l'animal, ou entre l'animal et la coquille, nous savons, ou nous pouvons savoir de science évidente, que deux perles placées l'une près de l'autre, la liqueur nacrée en s'y portant finit par les unir, elle les soude en quelque sorte, de nouvelles couches les consolident et n'en font qu'une seule.

Il suffit qu'une chose arrive toujours de la même façon, pour qu'elle fasse une certitude ou une vérité pour nous, de sorte que l'on parvient à expliquer, par le même principe, comment se forme la perle à gourde si estimée pour certains usages. D'après nos observations réitérées, nous lui donnons la même origine et la même succession qu'à celles dont nous venons de parler, avec la différence que la liqueur nacrée n'a fourni de nouvelle matière aux deux perles dont il s'agit ici, pour les conjoindre et les agglutiner, que lorsqu'elles se trouvaient d'un certain volume, l'une bien plus grosse que l'autre.

Les perles qui sont fixées à la coquille n'ont jamais une parfaite rondeur, attendu que les couches de la matière ne peuvent pas se porter sur toutes les parties de leur circonférence : celles qui n'y tiennent que par un point s'en détachent aisément ; il en est qu'il serait inutile de l'entreprendre : on les voit souvent comme des verrues amoncelées les unes sur les autres, fortement attachées à la coquille, de manière à n'en faire qu'un seul corps. Certaines perles qu'on nomme baroques ne le sont communément que parce qu'elles faisaient partie d'un groupe de plusieurs petites renfermées sous une enveloppe commune; de sorte que leur belle forme circulaire est un chef-d'œuvre de la nature, lorsqu'elles ont pu atteindre à cette régularité et se conserver dans cet état en grossissant : cependant la nature ne parvient pas toujours au dernier terme de ses opérations de la manière qu'elle les a commencées. J'ai examiné des perles cassées qui, jusqu'à une

certaine grosseur, étaient très-unies et du plus bel orient, lorsque les couches qui s'y adossèrent ensuite se trouvaient moins vives, d'un blanc mat, remplies à la superficie de petites aspérités, preuve évidente que des causes perturbatrices ont eu lieu durant leur dernier accroissement. Au reste, il est facile de concevoir combien les maladies de l'animal, les tempêtes et autres obstacles peuvent contribuer à leur causer des imperfections dans la couleur et l'éclat argentin qui en font le principal mérite. L'incertitude d'une navigation longue et pénible, les dépenses considérables où l'on est engagé dans cette recherche, et les dangers inouïs qu'on y court, ont nécessairement élevé cette belle production à un très-haut prix parmi les nations où le luxe a fait de grands progrès; l'opinion même en augmente singulièrement le mérite, lorsqu'on ne les regarde pas seulement comme un ornement, mais encore comme une marque de distinction et d'opulence.

Usage des Perles dans les temps anciens.

Il y a plus de vingt siècles que les perles étaient déjà une parure magnifique dans la Grèce; on les y employait pour des bracelets et autres ornemens de grand prix : Théophraste les considérait comme des pierres précieuses. Les Romains en faisaient un si grand cas, qu'ils les plaçaient parmi les immeubles que leur volonté les portait à transmettre, en forme légale, à leurs générations. La vanité se les disputait souvent, au point qu'il n'y avait plus de bornes à leur valeur, et ce qui doit étonner, c'est qu'ils en possédaient des quantités immenses qu'ils s'étaient procurées aux dépens des provinces subjuguées; néanmoins ils croyaient n'en avoir jamais assez pour fournir à la magnificence qui a eu lieu dans un temps à Rome : le commerce qui était dans les mains des Arabes suppléa à ce luxe désordonné. Jules César fit présent à Servilie, mère de Brutus, d'une perle qui avait coûté douze cent mille

francs : parmi les grandes richesses qui furent portées au triomphe de Pompée, on admira trente-trois couronnes de perles ; la chapelle dédiée à Vénus en était enrichie ; on en avait même recouvert l'image de Pompée, ce qui fit dire à Pline, que ce genre de faste ne convenait pas à un grand général. En effet l'usage qu'on en fit devint excessif, au point que les vêtemens mêmes en furent ornés de toutes parts jusqu'aux souliers et aux bottines, ce qui irrita si fort ce philosophe, qu'il s'écria un jour avec ironie : « Il n'est plus question » de porter les perles : il les faut faire servir de pavé, afin » de ne marcher que sur elles ; il n'y a pas jusqu'aux pauvres » femmes qui ne soient parées de perles ; à la vérité elles » sont d'un prix inférieur à celles dont usent les premiers » de l'Etat. »

De tous les objets de luxe, les Romains semblent avoir préféré l'opale et les perles ; cependant Alexandre Sévère montra, à cet égard, une retenue bien digne de remarque : ayant reçu en présent deux perles d'une grandeur démesurée, il ne voulut point que l'impératrice sa femme les porta en public, pour ne pas donner mauvais exemple au peuple, beaucoup trop porté à ce genre d'éclat.

Des plus grandes Perles connues.

On sait combien les deux perles des pendans d'oreille de Cléopâtre, qu'elle tenait en présent d'un roi d'Orient, étaient fameuses, puisqu'elles coûtèrent 3,800,000 francs : Pline dit qu'ensuite d'une gageure, elle en fit dissoudre une dans le vinaigre, et qu'elle la but en présence de Marc-Antoine, par système de magnificence ; la seconde de ces perles fut sciée en deux et placée aux oreilles de Vénus dans le Panthéon.

La plus grande perle que l'on connaisse en Europe pèse 126 carats : elle a été apportée des Indes occidentales en 1620, par François Gogibus, natif de Calais, qui, à son passage à Madrid, en fit présent au roi d'Espagne ; comme on n'a pas

pu trouver sa semblable, elle sert de bouton de chapeau ; sa forme est une poire régulière d'un orient parfait.

Phénomènes des Perles.

La plus admirable perle qui soit au monde appartient au prince Aceph-Ben-Ali de Nolenuac et de Mascarté, province de l'Arabie-Heureuse la plus fertile. Ce n'est point par son volume qu'elle est si estimée, car elle ne pèse que 12 carats et 1/16, ni pour sa parfaite rondeur, mais parce qu'elle est si claire et si transparente, dit Tavernier, que l'on voit presque le jour à travers; il eut occasion de l'admirer dans une fête que donna le kan d'Ormus au prince arabe, à laquelle furent invités plusieurs Européens. Après le repas, ce prince sortit d'une bourse cette perle, pour la montrer à toute la compagnie : rien ne parut plus digne de curiosité. Le kan qui la désirait beaucoup pour en faire présent au roi de Perse, en proposa deux mille tomans, faisant 92,000 francs, qui ne furent point acceptés. Elle ne tarda pas de devenir fameuse en Orient, au point que le grand mogol qui la désirait passionément, en fit offrir 140,000 francs ; mais le prince ne voulut pas s'en défaire; d'où l'on peut conclure que les joyaux vraiment rares, en ce genre, sont plus recherchés et ont bien plus de valeur en Asie qu'en Europe : on a même remarqué que, dans la Chine et au Japon, les grands n'ont pas le goût des Asiatiques.

Je dois nécessairement m'arrêter un instant sur l'expression de perle *transparente* : j'avoue que ce serait un phénomène bien extraordinaire, et, quoique je n'en aie jamais vu, mon étonnement ne va pas entièrement jusqu'à l'incrédulité; cependant on doit se persuader qu'une perle qui s'éleverait à la transparence, serait, par le fait, privée du ton laiteux qui en constitue le vrai mérite. Il est très-probable qu'un naturaliste, qui connaît mieux le sens de ce mot que Tavernier, ne

l'eût pas trouvée telle, mais seulement avec quelque sorte de translucidité, singularité déjà très-remarquable.

La figure extérieure de la perle dépend presque toujours de celle du noyau central; de sorte que, si le milieu se trouve rond, et qu'il surnage en quelque sorte dans la coquille, la perle conservera, en grossissant, sa rondeur : si au contraire il a toute autre figure, il donne naissance à la perle baroque, et même souvent à des jeux de nature fort curieux.

J'ai vu en ce genre deux objets vraiment singuliers : l'un représentait la tête d'un chien barbet, si bien formée qu'on aurait cru qu'elle sortait du milieu de la coquille sur laquelle elle reposait; l'autre imitait très-bien l'ordre de la Toison; l'un et l'autre d'une belle eau.

Je possède une perle d'un pouce deux lignes, ou 0,032, à la vérité vide dans son intérieur, mais qui a précisément la forme du fameux *torso* du Vatican.

Il y avait, il y a quelques années, dans le commerce de Paris, une coquille nacrée sur laquelle on voyait une excroissance de perle représentant une figure de Chinois avec ses bras croisés, d'une imitation frappante.

On voit au Muséum impérial des Antiques de Paris, une perle ayant l'apparence d'une tête d'homme. Le burin y aurait-il laissé son empreinte? Je suis porté à le croire, d'après quelques traits que l'art n'a pas su cacher.

C'est encore une rareté de voir des perles qui montrent l'apparence de la prunelle d'un œil, sur un point de leur superficie; j'en connais un exemple où l'on voit un cercle rond de couleur de chair, qui contraste parfaitement avec le blanc argentin de la perle.

Les Asiatiques voisins des pêcheries ont l'adresse, à ce qu'on assure, d'insérer, dans les coquilles à perles, de petits ouvrages qui se revêtissent avec le temps de la substance qui forme les perles.

Perles de couleur.

On pêche des perles de différentes couleurs : on en trouve beaucoup qui ont une eau jaune, quelquefois de couleur d'or, de bleues, de vertes, de roses, de blanches et même de noires ; les couleurs de rose se pêchent au Japon, les noires se trouvent en Amérique ; les perles de couleur, en général, n'ont qu'une valeur arbitraire parmi les amateurs qui font des collections.

Caractères des Perles recherchées en Europe.

Les perles les plus estimées en Europe doivent posséder un bel orient et être parfaitement rondes ; on entend par un bel orient, la blancheur épurée jointe à un éclat vif qui étincelle à la lumière. On distingue encore les perles qui portent, avec la blancheur, un léger ton azuré ; ces dernières sont plus recherchées encore. Les belles perles qui sont en forme de poires ne sont pas moins prisées que les rondes, quand elles ont un certain poids ; il s'en trouve aussi de circulaires, mais plus ou moins aplaties, comme seraient des lentilles ; celles-ci valent bien moins ; on ne les perce pas.

Les perles baroques, quoique bien inférieures aux yeux des gens de goût, ne laissent pas d'être fort recherchées en Turquie, à Florence et dans les autres villes d'Étrurie ; leur prix est infiniment au-dessous de celles qui sont rondes.

Les très-petites perles se nomment communément semences, ou embryons ; on ne perce point celles qui sont d'une extrême finesse. Les grosses furent nommées *unions* par les Latins, sans doute par la difficulté de les appareiller ; mais cette dénomination n'est plus en usage, de même que celle de marguerite.

C'est un grand défaut, dans les perles, d'être creuses ou rudes au toucher, d'avoir des taches et de se montrer raboteuses ; elles sont également considérées défectueuses, quand

les trous en sont trop grands, ou que leurs bords se trouvent usés et aplatis par un long service.

Il y a des perles jaunes qu'on peut blanchir, comme il y en a qu'il serait inutile de l'entreprendre, c'est-à-dire qu'un grand nombre de perles, qui ont une eau jaune à la surface, l'ont encore dans tous les points de leur substance ; par conséquent c'est une altération qui, étant causée par la nature du fond de certaines pêcheries, ne laisse aucun espoir de changement. Au contraire, on peut blanchir les perles qui sont devenues jaunes pour avoir été long-temps portées : on peut aussi blanchir avec succès les perles jaunes provenant des pêcheries où elles sont ordinairement blanches, parce qu'il est à croire que les couches intérieures ont ce caractère, et qu'il n'y a que celles de la superficie qui aient pu être attaquées de l'humeur causée par les maladies auxquelles l'animal est quelquefois sujet ; il ne s'agit que de lever ces premières couches, au moyen d'un acide, tel que l'huile de vitriol.

Les perles ne sont pas très-dures : celles qui pourraient avoir reçu quelque choc dans les premières pellicules sont susceptibles d'être réparées ; le procédé consiste à mettre un peu de cire blanche aux endroits mis à découvert, et de les tremper un instant dans l'acide vitriolique ; aussitôt qu'il a opéré, on leur passe de l'eau dessus.

On parvient aussi à rétrécir les trous des perles qui seraient devenus trop grands, au moyen de petits cornets : je n'entrerai pas dans des détails sur cet objet ; je pourrais m'exposer à ôter un lucre, une ressource souvent nécessaire à des artistes estimables qui, en travaillant pour le public, y trouvent un honnête entretien.

Pêche des Perles.

La pêche des perles, dans la Tartarie chinoise orientale, se fait vers le nord du grand fleuve que les Russes appellent Amur, ainsi que dans le gouvernement de Kirin. On en pêche bien

plus encore dans le détroit qui sépare la Chine des îles du Japon près de la Corée, pays tributaire de la Perse. Les perles de ce détroit sont moins blanches que celles de Ceylan et du Japon ; mais on a reconnu que leur eau, un peu dorée, se conserve la même et sans se ternir, ce qui fait qu'elles ont acquis beaucoup de réputation en Orient. Les perles baroques qu'on y rencontre passent la plupart à Constantinople et dans les différens pays de la Turquie ; celles qui sont régulières sont réservées pour Surate, d'où elles se répandent, par le commerce, dans tout l'Indostan. On n'a pas à craindre d'y en voir diminuer le prix ou la consommation, si l'on considère jusqu'à quel point le luxe et la superstition en emploient : il n'est pas un Indien qui ne se fasse un point de religion de percer au moins une perle à son mariage ; il faut donc à cet usage une perle neuve qui n'ait pas été forée encore. Quel qu'en soit le sens mystérieux, cet usage fort ancien est du moins très-utile au commerce des perles ; elles valent dans cet état le 25 à 30 pour cent de plus. On a remarqué que les coquilles nacrées, où l'on trouve les plus belles perles, sont les plus chétives au regard.

Il y a plusieurs petites îles du même golfe à Kirmiz, à Carek, près de Bahrein, et à Congo, où l'on pêche également des perles dans les environs, ce qui emploie beaucoup de bateaux.

Vers le milieu du golfe Persique du côté de l'Arabie, près la ville Elkatif, est située l'île de Bahrein, autour des rochers de laquelle se fait une pêche considérable de perles, par des marins, ou pour mieux dire de petites compagnies de plongeurs, accoutumés dès l'enfance à demeurer sous l'eau deux ou trois minutes sans reprendre haleine, et qui, chargés d'une grosse pierre, se laissent aller au fond de la mer pour en détacher les huîtres au hasard et les rapporter à ceux qui les paient assez pour leur faire courir le risque de leur vie ; les perles qu'on y trouve sont très-belles. Cette pêche, qui dure six mois, fournit à la

subsistance d'un grand nombre de personnes ; on prétend que son produit s'élève à plus de trois millions de francs.

On fait également la pêche des perles sur la côte méridionale de l'Arabie, près la ville de Catifa ; mais celles-ci ne sont pas toutes régulières : dans le nombre il s'en rencontre beaucoup de baroques. On en a trouvé de fort grandes aux environs de Borneo, de Sumatra et des îles voisines ; mais elles n'ont pas les belles formes et le bel orient des persanes.

Sur la côte d'Arex, à l'est de la Nubie, au bord occidental de la mer Rouge, on pêche une quantité de perles, dans le voisinage d'une petite île du même nom, de même qu'à celle de Camerana près de Hodeida.

La principale richesse du royaume de Maduré, aujourd'hui très-démembré, la première province en partant du cap Comorin, point le plus méridional de la presqu'île en deçà du Gange, paraît consister en une pêcherie de perles qui se trouve sur ces côtes ; il y en a aussi une à Coulan, ville située sur la côte d'un petit royaume du même nom.

Pêche la plus célèbre de l'Orient.

L'île de Ceylan n'offre pas de spectacle plus frappant pour un Européen, que celui de la baie de Condatchey, durant la pêche des perles. Cet aride désert présente alors une scène des plus surprenantes ; plusieurs milliers d'individus, qui diffèrent entre eux par le tein, par le pays, par la caste et l'état, passent et repassent, et forment une foule continuelle fortement occupée. Le grand nombre de petites tentes et de huttes élevées sur le rivage dont chacune à sa boutique ; la multitude des barques qui, dans l'après-midi, reviennent de la pêche des perles ; l'anxiété peinte sur la physionomie des propriétaires au moment où les barques approchent de la côte ; l'empressement avec lequel ils y courent, dans l'espoir de trouver une riche cargaison ; le nombre prodigieux de joailliers, de courtiers, de marchands de toutes couleurs, tant indigènes qu'é-

étrangers, tous, de manière ou d'autre, occupés de perles, ceux-ci les séparant et les assortissant, ceux-là les pesant, plusieurs en examinant le nombre et la valeur, d'autres perforant celles qu'on veut enfiler ; tous ces détails réunis font une vive impression sur l'esprit, et démontrent l'importance de l'objet qui occasionne un si grand mouvement.

La baie de Condatchey est le rendez-vous le plus central pour les barques employées à la pêche des perles : les bancs sur lesquels se fait celle-ci, s'étendent de plusieurs milles le long de la côte de Manar, au sud, et à la hauteur d'Aripo, de Condatchey et de Pomparino, et se prolonge en mer l'espace d'environ vingt milles. Le premier soin, avant d'entreprendre la pêche, est de faire examiner les divers bancs, de reconnaître l'état des huîtres, et de faire à ce sujet un rapport au gouvernement. Si l'on juge que la quantité en est suffisante, et qu'elles sont parvenues au degré convenable de maturité, les bancs déterminés, sur lesquels on permet la pêche, sont mis à l'enchère, et ordinairement c'est quelque noir qui s'en rend adjudicataire; néanmoins ce n'est pas toujours le mode qu'on adopte. Le gouvernement trouve souvent plus avantageux de faire pêcher pour son compte : lorsqu'il a pris ce parti, il fait louer de tous côtés des barques dont le loyer varie infiniment suivant les circonstances, mais qui ordinairement est de 500 à 800 pagodes pour une seule (chaque pagode vaut 10 francs 52 centimes). Les Hollandais suivaient le plus souvent cette méthode durant le temps de leur prospérité dans cette partie des Indes : le conseil de Ceylan envoyait des commissaires pour présider à la pêche, et ils s'allouaient pour frais et soins de faire examiner les bancs, un tant pour cent sur la valeur des perles, soit qu'on les vendît en Europe et dans différentes parties de l'Inde, soit que l'on disposât du produit de la pêche au moyen d'une vente publique.

Comme la saison convenable à cette pêche n'a qu'une courte durée, attendu qu'on doit nécessairement concilier à la fois le climat du pays, l'époque des vents favorables, la sûreté des

personnes qui y assistent par état, ou s'y rendent par spéculation, dans l'espoir d'un retour où il n'y ait pas de dangers à courir, on ne tarda pas à reconnaître que la totalité des bancs était trop considérable pour être entièrement dépouillés d'un seul trait, vu leur grande étendue; de là on crut devoir la diviser en plusieurs portions parfaitement distinctes, pour les mettre en vente alternativement, évitant ainsi d'effleurer çà et là avec de grandes pertes : par ce moyen, les huîtres ont le temps nécessaire pour acquérir une grosseur convenable. Comme la portion que l'on a pêchée la première doit se garnir de nouveau lorsqu'on vient d'enlever les huîtres de la dernière, la pêche se fait presque tous les ans; de sorte qu'on peut la considérer comme produisant un revenu annuel. Les huîtres perlières atteignent, dit-on, en sept ans, leur état de maturité le plus complet, et l'on assure que, si on les laisse plus longtemps, la perle, grossissant à l'excès, devient si incommode à l'animal, qu'il la vomit et la lance hors de sa coquille, raison pour laquelle celles qui passent un certain poids sont rares et très-chères.

La pêche des perles commence, dans cette baie, au mois de février, et se termine à peu près aux premiers jours d'avril : tel est l'espace de temps fixé pour cette recherche ; mais, comme il y a des interruptions plus ou moins grandes, le nombre de jours de travail ne s'élève guère au delà de trente : cependant, si la saison est mauvaise, et qu'avant le temps prescrit il y ait des orages, l'adjudicataire obtient souvent de la faveur quelques jours de plus. La plupart des plongeurs sont des noirs, connus sous le nom de Marawas, qui habitent la côte opposée de Tuturyn; quoique de la même caste que les Malabars, ils sont catholiques romains et se reposent les jours de dimanche pour assister à l'office divin.

Les barques employées à la pêche des perles n'appartiennent point aux habitans de Ceylan : on les y amène de différens ports du continent, de Caracal, Negapatan sur la côte de Coromandel, ainsi que de Golang, petite ville située sur la côte

de Malabar, entre le cap Comorin et Aujinga ; les pêcheurs de Golang passent pour les meilleurs, et n'ont de rivaux que les Jubbahs qui résident dans l'île de Manar.

Pendant tout le temps que dure la pêche des perles, les barques généralement vont et reviennent ensemble. Pour signal du départ, on tire, sur les dix heures du soir, un coup de canon à Aripo, et la flotte met à la voile avec la brise de mer : elle atteint les bancs avant la pointe du jour, et, au lever du soleil, on commence à plonger ; l'opération continue sans aucune interruption, jusqu'à ce que la brise, qui s'élève vers midi, avertisse les barques de retourner à la baie. Dès qu'on les a signalées, on tire un coup de canon, pour annoncer leur direction rétrograde, et l'approche de leur retour aux propriétaires des huîtres perlières, toujours plongés dans une sorte d'inquiétude, quoique les bramines et les devins ne cessent de leur promettre l'accomplissement de leurs vœux. Lorsque les barques ont abordé, la cargaison est immédiatement enlevée : il faut nécessairement que le déchargement soit achevé avant la nuit ; on a l'attention d'étendre les huîtres sur des nattes par terre.

Chaque barque porte vingt hommes et un tindal, c'est-à-dire un patron qui agit comme pilote : dix hommes sont attachés à la rame ; à leur arrivée sur les bancs, leur occupation est d'aider les plongeurs à remonter ; ceux-ci forment le reste de l'équipage et descendent dans la mer cinq à la fois. Lorsque les cinq premiers ont regagné le dessus de l'eau, les autres les remplacent, et, en plongeant de la sorte alternativement, ils se donnent le temps de reprendre des forces pour recommencer ; on ne leur permet pas de manger avant et durant la pêche.

Afin d'accélérer la descente des plongeurs, on apporte, dans chaque barque, cinq grosses pierres : elles ont la forme pyramidale, néanmoins arrondies haut et bas, et, dans la partie la plus mince, percées d'un trou suffisant pour laisser passer une corde ; c'est la méthode la plus généralement usitée. Quelques

plongeurs se servent aussi d'une pierre taillée en demi-lune qu'ils s'attachent dessous le ventre, lorsqu'ils veulent entrer dans l'eau.

Accoutumés à cet exercice dès leur plus grande enfance, les plongeurs ne craignent nullement de s'enfoncer de 4 à 10 brasses dans la mer. Lorsque l'un d'eux est sur le point de descendre, il saisit, avec les doigts du pied droit, la corde attachée à l'une des pierres dont il a été parlé, et de ceux du pied gauche il prend un filet qui a la forme d'un sac; tous les Indiens ont l'adresse de se servir, pour travailler, des doigts des pieds, comme des doigts des mains. Le plongeur, au moment d'agir, prend de la main droite une autre corde, et, tenant ses narines bouchées avec la gauche, il descend dans l'eau au fond de laquelle la pierre l'entraîne rapidement. Il passe ensuite à son cou la corde du filet qu'il fait retomber par-devant, et avec autant de promptitude que d'adresse il ramasse un aussi grand nombre d'huîtres qu'il le peut pendant le temps qu'il est capable de rester sous l'eau, quelquefois une centaine; ensuite il reprend sa première position, et donne le signal, en tirant la corde qu'il tient de la main gauche : par ce moyen on le remonte immédiatement, et on le reçoit dans la barque ; quant à la pierre qu'il a laissée au fond, on la retire au moyen de la corde qui y tient.

Les efforts que font les plongeurs pendant cette opération sont si violens, que, rentrés dans la barque, ils rendent quelquefois le sang par la bouche ; mais cela ne les empêche pas de redescendre lorsque leur tour revient : souvent ils plongent quarante à cinquante fois en un jour. En général ils ne demeurent pas plus de deux minutes au fond de la mer; cependant on a vu un plongeur qui s'y est tenu six minutes ; il leur est enjoint de prendre chaque jour un bain froid, dès qu'ils ont cessé le travail.

Cette manœuvre qui exige beaucoup de souplesse dans les membres, est très-familière aux Indiens par l'habitude qu'ils en ont contractée. Ce qu'ils redoutent le plus est de rencon-

trer un requin, tandis qu'ils sont au fond de l'eau, et, comme ils sont assez communs dans les mers qui baignent les côtes de l'Inde, ce terrible animal, qu'ils regardent comme leur plus redoutable ennemi, devient l'objet d'une inquiétude continuelle : quelques plongeurs cependant sont assez adroits pour l'éviter ; mais la terreur qu'il inspire à tous les agite sans cesse, et l'espérance dans laquelle ils sont de lui échapper est si faible, que, guidés par la superstition, ils ont recours à des moyens surnaturels pour s'en croire garantis. Avant que de s'engager à plonger, ils ne manquent jamais de consulter quelqu'un des conjurateurs ou exorcistes qui s'y portent pour exercer ce genre de charlatanisme. Les adjudicataires, entrepreneurs de la pêche, soutenus par leur supercherie et leur influence au moyen d'une somme, savent bien que ceux-là n'ont aucunement le pouvoir de détourner ou d'empêcher les événemens funestes; mais ceux-ci, qui pourraient se refuser de pêcher, ont besoin d'une assurance formelle d'en être préservés. On leur prescrit diverses cérémonies auxquelles ils mettent une confiance que rien ne peut détruire, et ils croient implicitement à ce qui leur est prédit, malgré les malheurs des exemples arrivés.

Dans la langue malabare, les exorcistes ou devins sont connus sous le nom de Pillal-Karras, c'est-à-dire d'hommes qui aveuglent les requins. On voit par ces derniers mots la friponnerie qu'ils exercent, de sorte qu'indépendamment de la rétribution qu'on leur paie au terme des accords, ils savent trop bien quelle est la libéralité de ceux qui attendent les faveurs de la fortune, pour ne pas leur promettre l'accomplissement de tous leurs vœux : à la vérité, depuis le matin jusqu'au retour des barques, ils se tiennent sur la côte, sont en prières, font des acclamations, des signes, ou des cérémonies qu'on croit qu'ils n'entendent pas eux-mêmes, et que quelques personnes d'Europe ont regardés comme des impostures; au reste les gens clairvoyans ont reconnu qu'ils ne sont pas la dupe de leur art. Ces devins font une excellente récolte à la pêche;

une infinité de présens leur sont offerts par ceux que la fortune a favorisés. On prétend aussi qu'ils ont toute l'adresse possible, pour escamoter quelque perle de prix, si on leur en laisse l'occasion.

Le salaire des plongeurs varie : on les paie, soit en argent, soit en leur abandonnant une quantité d'huîtres proportionnellement à celles qu'ils prennent; ce mode est le plus généralement adopté. Les arrangemens que l'on fait avec ceux qui louent les barques sont à peu près les mêmes. Les personnes d'Europe qui assistent à la pêche, soit à cause de leur service, soit par curiosité, achètent souvent des lots d'huîtres sans qu'elles soient ouvertes et courent la chance d'y trouver ou de ne pas y trouver des perles. L'opération pour sortir cette substance précieuse des huîtres consiste à les laisser passer à l'état de putréfaction, et dès qu'elles sont desséchées, on les ouvre sans courir le risque d'endommager les perles : lorsque les coquilles sont séparées, on examine l'huître ; il est même d'usage de la faire bouillir, parce que la perle se trouve de deux manières, souvent isolée dans la coquille, et assez souvent renfermée dans le corps de l'animal.

Les adjudicataires de la pêche ont le plus grand intérêt d'user d'une surveillance extrême par rapport aux Indiens du continent, qu'ils sont dans la nécessité d'employer à différentes opérations, quoiqu'on n'ignore pas combien ces gens, qui se déplacent pour de semblables travaux, sont infidèles, se faisant du vol un système dont ils tirent même vanité ; mais, comme il n'y a pas de choix à faire, le seul moyen est de ne pas les perdre de vue. On a remarqué que les huîtres s'ouvrent souvent d'elles-mêmes, pendant que la flotte retourne à la baie : alors il est facile de découvrir une belle perle ; il ne faut plus ensuite que trouver l'occasion de l'enlever, et, dans cette vue, on les voit redoubler de zèle pour se rendre officieux. On a vu aussi que ces mêmes hommes, qui sont destinés à fouiller dans le corps de l'animal, se portent même jusqu'à avaler les perles qui s'y trouvent ; mais, aussitôt qu'on

s'en aperçoit, l'émétique et les purgations ne manquent pas, et les punitions s'ensuivent. Deux de ces misérables imaginèrent un genre de vol dont on ne se douterait pas; l'un dit à son camarade : « Dès que tu apercevras une belle perle, tu me feras tel signe : au même instant je chercherai de cacher si maladroitement une perle de peu de valeur, que le surveillant s'en apercevra ; et, tandis qu'on sera occupé de mon petit larcin, que les regards et l'attention seront fixés sur moi, le bruit que je ferai pour me défendre te fournira le moyen de mettre en lieu de sûreté la tienne. » La chose eut son effet : celui de la perle de peu de valeur fut aussitôt puni et chassé; mais il crut pouvoir s'en consoler dans l'espoir du partage du haut prix de l'autre perle, lorsque n'ayant pu ensuite obtenir du second la part convenue, il déclara le tout au propriétaire.

Les perles de cette pêche sont d'une eau plus blanche que celles du golfe d'Ormus, sur la côte d'Arabie; mais, à d'autres égards, on ne les considère pas d'une si bonne qualité : elles sont moins pures, et rarement en trouve-t-on qui passent trois à quatre carats.

La puanteur qu'occasionne la putréfaction des huîtres dans la baie de Condatchey est insupportable, et rend cette contrée des plus malsaines, ce qui n'empêche pas que, long-temps après la pêche, on ne voie encore sur ces parages une quantité de glaneurs occupés à chercher celles des perles qui peuvent s'être perdues dans ce mouvement rapide. Les entrepreneurs y ayant renoncé, doivent être bien aises qu'elles soient de quelque secours aux malheureux qui les trouvent.

Les nègres ont une adresse étonnante à perforer les perles et à les enfiler; ils se servent, dit-on, pour les nettoyer, les rendre lisses et leur donner l'éclat que nous leur voyons, d'une poudre que fournissent les perles mêmes. Ces opérations diverses, bien dignes de fixer l'attention d'un Européen, procurent du travail à beaucoup d'habitans en différentes parties de l'île, surtout dans le Pettah, et plus encore dans la ville de Colombo.

Les bancs de Condatchey ont été inconsidérément dépouillés par la cupidité de la compagnie hollandaise : cette pêche n'est plus si productive qu'elle l'était autrefois ; cependant le revenu qu'en retire aujourd'hui le gouvernement anglais est considérable encore, et on peut l'augmenter au moyen d'une bonne administration. Après la canelle, les perles forment l'objet du commerce le plus important de l'île de Ceylan.

On pêche également des perles aux Philippines, de même qu'aux îles Moluques ; ces dernières sont très-grosses et fort belles.

Nous ne devons pas omettre de parler du golfe d'Ormus ; il vient à Goa des perles qu'on pêche dans ce détroit, qui passent pour les plus grosses de l'Orient, pour les plus nettes et les plus précieuses de l'univers.

Les pêches des perles diffèrent souvent dans les détails ; mais elles ont les mêmes bases dans la manière de les faire.

Pêche des Perles en Occident.

La Méditerranée n'est point une mer réputée pour les perles ; cependant on a trouvé aux environs de l'île d'Elbe des coquilles ayant un faible ton nacré, dont quelques-unes en contenaient d'assez belles.

On parle, depuis peu de temps, des perles qu'on pêche à Saïsovo en Russie ; elles ne sont pas encore fort connues.

Les perles de Bavière, de Silésie et de Bohême sont de la couleur du lait, et ne doivent pas être mises en comparaison avec celles d'Orient ; aussi n'ont-elles qu'une très-petite valeur : il en est de même de celles d'Ecosse.

M. Faujas-Saint-Fond nous a donné des détails bien intéressans au sujet des perles qu'on trouve dans des moules fluviales du lac de Tay en Ecosse. Ce savant y a observé [1] que deux

[1] *Voyage en Ecosse*, tom. II, page 186.

sortes d'ennemis attaquent ces coquilles perlières : l'un est un ver à tarière d'une très-petite espèce, l'autre est le pholade. En ouvrant toutes les coquilles percées, il ne les a jamais trouvées sans perles, tandis que celles qui étaient saines n'en avaient aucune : d'où il paraîtrait résulter que la formation des perles dont nous parlons tient à cette cause ; mais les coquilles nacrées des mers d'Orient ont-elles toujours dû être attaquées des vers ou des pholades [1], pour contenir des perles? Les perles d'Occident ou d'Europe sont d'un blanc mat; le poli en est terne, manquant de ce brillant éclat qui en fait le principal mérite. On a remarqué que, sur 500 coquilles de cette qualité, à peine y trouve-t-on dix perles qui soient exemptes de défauts; au reste, elles sont constamment laiteuses, et on ne les trouve que très-petites.

Pêche des Perles dans le Nouveau Monde, ou Indes Occidentales.

Les perles du grand golfe du Mexique, le long de la côte de la Nouvelle-Espagne, sont de bonne qualité, souvent très-grosses et belles.

Une des pêches célèbres de l'Amérique méridionale se fait aux environs de l'île Cubagua, autrement dite île aux perles : on y en a trouvé pour la valeur de plusieurs millions de francs; elles furent portées à Madrid.

La pêche de l'île Marguerite, peu distante de la Terre-Ferme, dans la Nouvelle-Andalousie, était autrefois très-réputée pour la grosseur des perles qu'on y rencontrait ; c'est dans ses environs qu'on en a pêché une de 55 carats : il suffit de rappeler qu'elle fut vendue dans le Bengale, pour prouver qu'elle était belle.

[1] Le pholade, le *pholas* des anciens, est un animal qui croît dans une petite coquille multivalve, et qui se loge, ou dans le bois, ou dans d'autres coquilles. Il meurt dans le premier trou qu'il s'est creusé lui-même aussitôt né, sans en être jamais sorti pendant sa vie.

La côte de la Californie, presqu'île très-grande de l'Amérique septentrionale, est fameuse pour la pêche des perles. L'île de Bahama en offre de très-belles, de même que la Floride qui n'en est pas très-éloignée.

Ce sont des esclaves nègres qui, dans ces contrées, font la pêche des perles: il y sont très-adroits; mais elle est aussi dangereuse que pénible. C'est à Carthagènes, l'une des plus importantes villes d'Amérique, que s'en fait souvent l'entrepôt et les premières ventes. En général, les vraies et les belles perles ne sont produites que dans des climats chauds, autour des îles ou près des continens, toujours à une médiocre profondeur, ce qui semblerait indiquer qu'indépendamment de la chaleur du globe, celle du soleil serait nécessaire pour l'existence de l'animal, son accroissement et sa conservation.

On a fait dans plusieurs parties de l'Europe un grand usage de cette production, sans que le choix y eût d'abord aucune part. La mode des perles en France commença sous Henri III. Durant le règne de Henri IV, on suivit en quelque sorte le faste excessif qui avait eu lieu à Rome: les femmes et les hommes en avaient leurs habillemens semés du haut en bas, les lits mêmes de certains princes en étaient brodés; mais comme le beau, le médiocre et le mauvais y étaient entassés sans discernement, et dans le goût le plus barbare, ce genre d'ornement perdit alors en France beaucoup de son mérite. L'on donna insensiblement plus de prix aux pierres de couleur et aux diamans; néanmoins la mode en subsista toujours pour divers ornemens et certaines contrées: la Hongrie, la Croatie, Florence et Gênes en ont conservé l'usage, par préférence aux diamans mêmes.

Du commerce des Perles.

De tous les objets de spéculation, il n'en est point de si agréable que les perles: ce commerce doit paraître bien plus avantageux que celui qu'on ferait sur les diamans, toutes choses

d'ailleurs égales ; de sorte qu'on peut en regarder la négociation comme un amusement de prince ; aussi en avons-nous connu dans nos voyages, qui s'empressaient d'acheter tout ce qui se présentait de plus rare et du prix le plus élevé. On sait que les détails minutieux sont d'ailleurs en tout pays le partage des hommes laborieux, attentifs et pénibles.

Comme il importe essentiellement de parvenir à assortir les perles avec toute la précision et la régularité imaginables, tant pour leur juste ton de couleur, que pour les grosseurs convenables à divers ornemens, on suppose quatre parties mélangées, achetées en différens temps, pour la somme chaque fois de six mille francs ; il est de fait que la quatrième donnera plus de valeur à la troisième, et successivement à la seconde comme à la première : de sorte que plus les acquisitions seront multipliées, et plus on aura des moyens de choix pour en faciliter l'union, qui en constitue la beauté et le prix. Un fil de quarante-cinq perles pour collier, provenant d'une seule partie, sera estimé, par exemple, mille francs, lorsque, s'il est retiré de quatre ou cinq, il aura souvent au delà d'une valeur double. Jamais les diamans qu'on aurait assortis dans les formes et les grosseurs d'un même calibre, n'offriront d'aussi grands bénéfices à égalité de somme ; et si les perles montrent un éclat différent de celui des pierres transparentes, elles ne sont pas moins un superbe ornement que les grâces et la beauté embellissent encore.

Dans le XVI⁰ siècle, les marchands orfévres qui se trouvaient propriétaires d'une grosse perle à poire, connaissaient déjà la méthode de la mouler en plomb, pour en envoyer des modèles dans toutes les grandes villes de l'Europe, jusqu'en Barbarie et à Constantinople. Quand on était parvenu à découvrir sa semblable, on convenait du prix pour céder ou acheter ; car deux poires égales acquièrent infiniment plus de valeur qu'elles n'en ont séparément. En général on ne peut faire ce commerce en grand que par des voyages et des relations suivies. J'ai connu en Italie plusieurs personnes fort habiles dans

ce genre de commerce, entre autres la maison de MM. Benoît Formiggini et fils de Milan.

De l'évaluation des Perles.

La règle que donne Jeffriès pour évaluer les perles, est la même que celle dont il s'est servi pour les diamans, c'est-à-dire qu'il les estime par le carré de leur poids. Il fait remarquer que leur valeur, relativement à celle des diamans, est en rapport de huit schellings pour les perles, à huit livres sterling pour les diamans, l'un et l'autre d'un carat; mais comme il y a des perles d'une rare beauté, et qu'il en est d'autres d'un mérite bien inférieur, il suggère une augmentation ou une diminution de tant pour cent, selon les circonstances [1].

D'après cette idée, il faut nécessairement avoir des connaissances pour fixer d'une manière juste le prix du premier carat, et, malgré tout ce qu'on pourrait en dire, il restera toujours en faveur du joaillier qui en fait le commerce, et la sûreté dans le calcul, et ce tact que l'expérience seule peut donner. On doit se régler, pour établir un prix aux perles, d'après celui qui court dans les places où on en fait un grand commerce. L'on ne peut se mettre au fait de ce qui s'y passe, qu'en voyageant, ou par des relations fidèles. La connaissance des prix courans devient très-nécessaire : or les tables, quelles qu'elles soient, ne sont jamais que des tableaux approximatifs; je ne leur vois d'autre utilité que celle de donner une première idée de la chose que l'on cherche, et d'empêcher de tomber dans de grands écarts. On peut dire en même temps que ceux qui voudraient s'en faire une règle, sans l'exercice de la pratique, seraient exposés à n'acheter que les qualités inférieures.

On est dans l'usage, soit en France, soit en Italie, de vendre les petites perles à tant le denier, le gros, l'once ou le marc. En Angleterre, on vend ordinairement les petites perles

[1] *Jeffriès*, pag. 70. Le sch. vaut environ 1 franc.

à tant la pièce, et les grosses à tant le carat; mais comme le prix est toujours relatif au nombre plus ou moins grand qu'il en entre dans une once, l'une et l'autre manière ont les mêmes bases.

On employait autrefois les perles pour certaines préparations médicinales astringentes, dont on voulait relever le mérite et le prix: on pensa aussi que, puisqu'il fallait les réduire en poudre, les très-petites devaient avoir la même propriété que les grandes, lorsque les médecins instruits reconnurent ensuite que la nacre, ainsi que la coquille des huîtres les plus communes, produisaient le même effet.

REMARQUE.

La perle fut dédiée à Vénus. Un fil de perles est le symbole du lien conjugal avec lequel le dieu Hymen conduit les époux; et cette allégorie est parfaitement exprimée dans les noces de Cupidon et de Psyché, comme on le voit par la gravure sur une sardoine que nous avons citée à la page 234.

DE LA COQUE DE PERLE.

La coque de perle n'est autre chose qu'un fragment de la nautile ou vaisseau nacré qu'on trouve dans les mers des Indes; il y en a de plusieurs espèces; nous n'entendons parler ici que de celle qui est très-brillante, polie et mince comme du papier fin, dont l'intérieur est formé de circonvolutions spirales, tournées sur elles-mêmes, qui finissent en se perdant au centre.

On a donné, dit M. Bomare, le nom de nautile à cette coquille, parce qu'on a prétendu que c'est du poisson qui l'habite que les hommes ont appris à voguer: l'instinct de ce petit animal est admirable dans ses manœuvres; c'est un navigateur perpétuel, qui est tout à la fois le pilote et le vaisseau.

Ce riche coquillage, sans couverture, a souvent un orient

qui ne le cède pas en beauté aux véritables perles : on n'a pas reconnu que l'animal qui le forme en produise, ou, s'il en fait, elles doivent nécessairement se perdre dans la mer, puisqu'il retourne sa coquille sens dessus dessous, lorsqu'il s'élève du fond de l'eau ; il paraît que la liqueur nacrée de l'animal se porte, par un instinct admirable, sur les bords de la coquille, pour augmenter le nombre des circonvolutions, afin de se mettre, autant que possible, à l'abri de ses ennemis.

La singularité de cette coquille précieuse, le vif éclat qu'on y admire, joints à la modicité de son prix et au mérite de sa grande légèreté, l'ont fait employer en différens temps à la parure, au moyen des différentes formes qu'on lui donne. Cette mode, qui date de 1772, fut une sorte de séduction dans différentes parties de l'Europe, surtout en Italie ; elle a disparu et est revenue à plusieurs reprises dans un bien petit nombre d'années, ce qui est une preuve que le beau réel fixe l'attention. Les Anglais, par les avantages que leur procure leur navigation très-étendue, ont pu établir des fabriques relatives au premier travail qu'il convient de donner à ce coquillage, pour en faire un objet d'industrie et de commerce, avantage que les Hollandais partageaient il y a trente ans.

Le travail de la coque, d'après ce que j'ai vu dans un atelier de Londres, ne demande que les soins d'une main légère et exercée à manier la scie avec dextérité ; on attaque les circonvolutions de la nautile, pour en détacher des espèces de demi-perles. Ce travail, qui a ses règles, se fait, en grand, ce qui donne des facilités pour les assortir ; on fait, dans leur intérieur, sans cependant atteindre les rebords où la scie a passé, une espèce de cordon de mastic en larme qui doit les environner, et c'est après les avoir bien appareillées, qu'on parvient à conjoindre et à réunir, au moyen d'une chaleur modérée, les deux parties de mastic qui, par cette opération, fixent les deux demi-perles, de manière à n'en faire qu'une seule. On se sert indifféremment, ou de charbons allumés, ou d'une bougie, et l'on tient les deux pièces avec des pinces courtes qui ont deux cuvettes

aux extrémités; il serait même bien de coller de l'amiante soyeuse dans ces cuvettes, afin d'éviter d'endommager les coques lors de la pression.

REMARQUE.

Il y avait à Gênes des artistes très-adroits qui, après avoir scié avec élégance et précision la nautile, en composaient des fleurs et leurs feuilles, et les montaient ensuite dans le même goût des autres pierres qu'on emploie à la parure, néanmoins par une méthode différente, à cause de leur grande fragilité. Les autres villes d'Italie n'ont rien mis au jour qui soit digne de leur être comparé. Ce talent de nouvelle création paraît mériter notre remarque; elle servira à rappeler à la postérité, que ce qu'on est parvenu à exécuter dans un temps, pourra sans doute se faire encore dans un autre.

DU CORAIL.

Les anciens ont connu le corail, il y a plus de deux mille ans; ils l'employaient dans leur faste et lui donnaient différens noms dès qu'ils se formaient de nouvelles idées de sa nature. Plusieurs auteurs font sérieusement le récit des faits extraordinaires de ses vertus. Nous regardons très-inutile de rapporter tout ce qu'on lui attribuait, car ce n'est plus le temps d'augmenter les livres par de tels rêves? Quand le corail était moins commun, il avait aux Indes presque le même prix que les perles, et quoique l'art l'embellisse au point d'en faire un grand objet de commerce, il n'est pas moins, dans son état de nature, une des plus belles, des plus précieuses et des plus singulières substances marines.

Origine du Corail.

Les vérités physiques ne sont nullement arbitraires : elles ne peuvent être appuyées que sur des faits; c'est pourquoi,

dès les temps reculés jusqu'au dernier siècle, on a tant disputé sur le corail, parce que le grand nombre d'hommes qui en ont écrit croyaient avoir des idées claires de sa nature, tandis qu'elles étaient uniquement fondées sur des suppositions qu'ils avaient faites.

On doit croire que le corail augmente en grandeur dans la mer par des successions laborieuses dépendantes du règne animal, et non par végétation, comme l'a avancé M. Hill. Nous profitons ici de la critique que fait ce célèbre naturaliste anglais, contre M. Wodward qui donne au corail une origine minérale : sa plume tout occupée de réfuter le système de son compatriote également célèbre, l'égare lui-même à son tour, et quoiqu'on ne puisse méconnaître tous les soins que s'est donné M. Hill, dans son *Commentaire* sur Théophraste, et l'examen approfondi qu'il a fait du *Traité des pierres* de ce philosophe grec, par une attention plus qu'ordinaire, on voit qu'il l'interprète moins favorablement dans ce chapitre que dans les autres. Voici le texte de Théophraste :

« On peut ajouter le corail aux pierres susdites ; car sa
» substance approche de celle des pierres : la couleur en est
» rouge et la forme cylindrique, semblable en quelque façon
» à une racine. Il croît dans la mer. »

Comme on voit, notre auteur est surtout remarquable par le peu de mots dont il fait usage, et si l'on y prête attention, on ne doit pas interpréter qu'il ait voulu dire que le corail fût une substance végétale. Il s'énonce : *semblable, en quelque façon, à une racine*, ce qui paraît parfaitement indiquer qu'il ne le regardait pas comme une racine. *Il croît dans la mer.* Cette expression n'est point et ne peut pas être exclusivement appliquée à la végétation : on dit d'un jeune homme, il croît à vue d'œil, comme on dit de certaines pierres, qu'elles croissent en quelque sorte sous le regard de l'homme ; or elle ne saurait être déplacée par rapport au corail, puisque c'est dans la mer qu'il prend son extension, et qu'en effet il y augmente en grandeur par des causes dont on ne se doutait

peut-être pas. D'où il paraît résulter que le célèbre Hill, pour combattre le sentiment de son compatriote Wodward, contre lequel il s'élève avec beaucoup trop de sévérité, est tombé lui-même dans une autre erreur en soutenant que le corail est un végétal et une plante marine, sentiment qui a pu être partagé dans les différens siècles. Effectivement sa structure et sa forme, son tronc en quelque sorte, sa tige principale d'où partent différentes ramifications qui tendent à s'élever, cette espèce d'écorce qui l'enveloppe, tout concourrait à en imposer ; mais ce qu'en avaient dit plusieurs savans d'Italie et les curieuses *Observations* de Peissonnet, qui fut en 1725 sur les côtes de Barbarie par ordre de l'ancien gouvernement français, ont prouvé que les coraux sont le travail d'une sorte de polypes blancs et mous, qui forment des cellules où ils déposent successivement leurs œufs, et bâtissent leur deuxième demeure sur les premières, et ainsi de suite. On a remarqué que partout où ces cellules sont encore fermées, tout y est dans un état de mollesse ; que dès qu'elles sont ouvertes, elles s'obstruent bientôt par une matière gélatineuse qui exsude de leur corps : on commence alors à y reconnaître quelques petites lames dures qui prennent peu à peu la consistance du corail ; et c'est à mesure que les polypes trop resserrés abandonnent leurs premières habitations pour former de nouveaux gîtes et y faire de nouvelles pontes, que le corail acquiert dans la partie abandonnée de la dureté et de la pesanteur. Qu'on ne soit pas étonné de trouver dans la mer les bouts de coraux encore mous, puisque ces bouts sont le dernier période du travail de ces insectes.

Tout en rendant la justice qui est due à M. Peissonnet sur ses *Remarques* bien intéressantes, il me sera permis de rappeler ici que nombre d'auteurs italiens avaient ouvert avant lui la route qui devait conduire à cette vérité. L'Imperato a énoncé que le corail devait être classé parmi les plantes qui ont vie de leur humeur. Sacsio et autres ont motivé des idées équivalentes en principe, persuadés que le corail s'engendre

du suc de son espèce et augmente par *extra positionem*. On peut consulter aussi la belle dissertation qu'en a donnée le comte Louis Ferdinand Marsigli, fondateur de l'Institut de Bologne, de l'Académie des Sciences de Paris, dans son *Histoire physique de la Mer*. Il parle de la structure intérieure du corail durant sa formation, qui, en suite d'une coagulation complète, prend une consistance pierreuse, dans laquelle on ne découvre plus aucun canal ; que les extrémités des branches encore molles, sont la réunion des cellules encore pleines de lait glutineux qui, par son abondance, finit par se pétrifier *per juxta positionem partis ad partem*. Je n'entends aucunement toucher, par ce que je viens de dire, au mérite de M. Peissonet ; car il y a des exemples d'auteurs de nations différentes qui se sont rencontrés dans une même pensée ingénieuse comme dans leurs écrits. Au reste, il n'omet rien dans ses détails, et il s'explique d'une manière plus claire : je ne dois pas moins l'hommage d'équité qui est dû à ce sujet aux savans d'Italie près desquels j'ai fait une partie de mes études ; et la reconnaissance me dicte de donner sous peu une édition de cet ouvrage dans leur langue.

Le corail n'a point de racine, mais il en a l'apparence par des élévations irrégulières de sa substance, qui paraissent en avoir pris la figure lors du premier travail de ces insectes. On le trouve fortement collé sur la surface de différens corps ; il n'est pas rare d'en voir sur des coquilles et autres productions marines, des os de baleine, des crânes, des pots de terre, une grenade, une lame d'épée, etc. On le rencontre communément sous les avances des rochers, dans une situation renversée. Sa grosseur ordinaire est comme un crayon et ne surpasse guère un pouce, ou 0,027. La plus grande hauteur à laquelle il s'élève est d'un tiers de mètre près.

Couleurs diverses du Corail.

Du temps de Dioscoride on ne connaissait d'autre espèce de corail que le rouge et le noir. Mathiole a été le premier qui

ait parlé du blanc; mais il n'a pas dit où on le trouvait : les recherches que j'ai faites paraissent indiquer qu'on le pêche dans la mer Rouge.

Le corail est ordinairement d'un rouge plus ou moins foncé; celui de couleur de feu est le plus estimé. On en trouve de rose, de jaunâtre, et, comme nous l'avons dit, de blanc et de noir; ce dernier est l'*anthipates* des anciens, la lithophyte des modernes. Il a foncièrement la même organisation que le corail ordinaire, avec la différence que celui-ci se change en une matière pierreuse, et la lithophyte en une matière cornée, ordinairement un peu moins flexible à l'extrémité de ses rameaux, ressemblant à de l'ébène qui serait polie. Les anciens classaient l'*anthipates* parmi les coraux, et ils regardaient qu'il n'en différait que comme une espèce diffère d'une autre espèce du même genre.

Phénomènes du Corail.

Dans la *Physique souterraine de Gimma*, imprimée à Naples en 1630, t. 1, pag. 316, on voit le dessin d'un arbrisseau de corail fort singulier, qui faisait partie de la collection de Donzelli. Le bas du tronc imitait une racine d'un rouge très-vif au dehors, et blanche au dedans, duquel s'élevaient des branches qui se recourbaient en éventail; l'une d'elles était rouge au dehors et blanche à l'intérieur, l'autre au contraire était blanche à l'extérieur et rouge au dedans : une troisième branche toute rouge se trouvait au centre. On avait déjà observé alors que le corail blanc n'est pas aussi pesant que le rouge : le blanc ressemble à de la cire; il tire quelquefois sur le café au lait; le rouge passe, par diverses teintes, à l'orangé.

Un corail assez singulier est celui que trouva M. Hill dans une minière, à 25 pieds de profondeur ou 8 mètres 120, au voisinage de Londres, presqu'entièrement converti en agate, ce qui prouve que les corps de cette nature sont également susceptibles de se transformer en pierre.

Tavernier dit avoir vu à Marseille, dans un atelier où l'on travaillait le corail, un morceau gros comme le pouce qu'on avait dû scier en deux pour en tirer le parti le plus avantageux; mais de quel étonnement ne fut-on pas d'en voir sortir un ver! On le remit dans sa loge où il vécut encore quelques mois. L'admiration du vulgaire est souvent un peu sotte; il est vraiment dommage que ce corail et l'animal n'aient pas été observés par un naturaliste, qui aurait conservé l'un et l'autre.

Des pays où l'on trouve le Corail.

Les principales pêches du corail se font sur les côtes de la Sardaigne; le plus estimé se trouve dans sa partie occidentale près la ville d'Alghieri : la petite île de Saint-Pierre, au sud-ouest de celle de Sardaigne, est également réputée pour cette pêche.

Dans le golfe d'Ajaccio en Corse on pêche beaucoup de corail rouge.

Les Gênois corailliers se rendent à Tabarca, petite île à l'embouchure de la Zaïre sur la côte de Barbarie; ils destinent ordinairement le corail qu'ils y pêchent pour Marseille. Le Bastion de France, au nord-est de la même côte, fait ce genre de commerce.

On pêche également du corail à Porto-Farina, au nord de Tunis, bourg et bon port de ce royaume.

Le corail de la côte de Sicile qu'on pêche auprès de Trapani, ville où on le travaille, n'a pas un grand diamètre; mais il a par contre une bien belle couleur.

Il en est de même de celui qu'on trouve sur la côte de la Catalogne, près le cap de Quiers; mais on le dit plus gros. Les côtes de l'île de Majorque en contiennent également.

On a trouvé dernièrement aux îles Maldives, sous la ligne près du cap Comorin, du corail rouge et noir.

L'île Otaïti, dans la mer du sud, découverte par M. Bougain-

ville, en 1767, ou l'île du roi George, a déjà fourni quelques parties du corail qu'on a pêché sur ses côtes.

On assure que le corail blanc se trouve communément sur les parages de la Jamaïque.

Pêche du Corail.

Les Napolitains sont les coralliers les plus experts ; on les voit venir tous les ans avec des barques très-légères portan de grandes voiles pour aller plus vite. Cette pêche se fait depuis le commencement d'avril jusqu'à la fin de juillet, principalement dans les alentours de la Sardaigne, dont ils connaissent les rochers et leurs positions. Ils ont le soin de ne pas s'éloigner de la terre de plus de 25 à 30 milles, de crainte d'être surpris par les Algériens ; et dès qu'ils les aperçoivent ils se tiennent en mesure pour les éviter, soit en prenant terre sur quelques parages, soit en se jetant dans quelque baie ou port, ou bien en s'accompagnant, s'ils en ont l'occasion, avec quelques vaisseaux armés qui pourraient les défendre. Chaque barque a ordinairement sept hommes, avec un petit mousse pour les servir et monter au besoin à la voile. Comme le corail se trouve communément sous les avances des rochers, et à une assez grande profondeur de la mer, voici comment ils s'y prennent pour l'arracher : ils attachent deux chevrons en croix, d'où pend au centre un gros morceau de plomb ; on entortille ces chevrons de beaucoup de chanvre, et on l'y fixe sans le presser, de manière que le corail puisse s'y accrocher. On lance cette machine au courant de l'eau, après y avoir attaché deux cables dont l'un est lié à la proue, et l'autre à la poupe de la barque ; mais quelques précautions que l'on prenne, on conçoit combien il doit s'en détacher et s'en perdre. Quelques-uns, lorsque le temps le permet, mettent pardessous une grosse toile qui sert à recevoir, du moins en partie, le corail qui tombe de la filasse. Ces barques se rapprochent au premier besoin, pour se prêter des secours mutuels,

surtout au moment de retirer de l'eau les chevrons, ce qui nécessite de grands efforts ; et c'est un malheur funeste, si, dans cette action, un des cables vient à se rompre : alors les pêcheurs sont en danger de se noyer, ou d'être pris par les Barbaresques, et dans cette agitation l'idée seule de ne pouvoir fuir, augmente leur peine et leur effroi. Cependant tout est prévu avant leur départ ; ils ont fait imprimer, avec de la poudre à canon, sur leurs bras et la poitrine, des signes du christianisme, et l'extrême confiance qu'ils ont pour leur patron saint Janvier finit par les rassurer, surtout quand ils ont intercédé saint Antoine. Leur pêche finie, quelque-uns d'entre eux se rendent à Livourne pour y en vendre le produit.

M. Valmont Bomare fait connaître les différens usages du corail pour la médecine. Ceux qui désireraient des détails sur ce sujet les trouveront dans les ouvrages de cet estimable auteur auquel la France est redevable d'avoir beaucoup contribué à répandre le goût pour l'étude de la nature, et qui a fait un superbe article du corail. Je me crois d'autant plus obligé envers ce savant, que bien jeune encore, après un moment d'entretien sur les gemmes avec lui, il me fit, avec le plus grand désintéressement, l'offre généreuse de m'admettre à ses cours.

Industrie et commerce du Corail.

Le corail a une consistance qui le rend susceptible de recevoir toutes les formes ; il prend un beau poli et le conserve dès qu'on le tient hors de la mer. Les anciens Gaulois en ornaient leurs boucliers, leurs casques et leurs épées. J'ai vu dans des maisons anciennes de très-grands bassins en bronze doré, qui en étaient parsemés avec profusion ; mais ces sortes d'ouvrages manquaient totalement d'élégance et de goût : il fallait donc, pour qu'ils offrissent au moins une sorte d'intérêt, que les coraux fussent choisis dans leur plus belle couleur, et qu'on les eût travaillés avec méthode. Ce genre de faste ne s'éleva

aucunement vers la perfection : l'art demeura au berceau de l'enfance sur tous ses points ; on ne vit rien de remarquable, de manière que, dans les siècles suivans, les hommes ont détruit ce qu'ils ne crurent pas digne d'être conservé.

L'usage du corail en Orient remonte à une époque très ancienne. Dans toute l'Asie le peuple en porte des ornemens aux bras et au cou, principalement vers le nord sur les terres du Grand-Mogol, et au-dessus même, en tirant vers les royaumes d'Asen et de Boutan.

Les habitans du Japon regardent, avec assez d'indifférence, les pierres précieuses, ainsi que les perles, et ils estiment infiniment plus le corail : c'est parmi eux un grand objet de luxe pour celui qui peut se procurer le plus gros et le plus beau grain de cette substance, pour y passer, dans le trou qu'on y a pratiqué, un cordon de soie qui sert à fermer leurs gibecières; ils y mettent un grand prix, souvent même très-arbitraire, dès qu'il passe une certaine grosseur, et qu'ils le croient plus rare.

Dans l'Arabie-Heureuse, on n'enterre presque personne, sans lui mettre un chapelet de corail au cou : il paraît qu'ils en font aussi usage pour compter leurs prières ; ces deux points de leur dévotion doivent en consommer beaucoup.

L'on travaille le corail à Trapani en Sicile depuis très-longtemps.

Les habitans de Livourne, ville à la proximité des pêcheries de la Sardaigne, les plus considérables qu'on connaisse, informés, par les rapports de leur navigation, combien l'industrie des coraux pouvait être fructueuse dans l'Orient, on les vit s'y donner avec ardeur, et ne tardèrent pas d'en faire une branche d'exportation très-importante.

La France ne pouvait pas demeurer indifférente sur le commerce du corail, attendu qu'il fait partie des raretés qu'on recueille sur ses côtes maritimes. M. Remusa dressa, à Marseille, vers l'an 1800, les premiers ateliers de ce genre : cet

établissement se trouvait en concurrence avec ceux d'Italie; on assure qu'il en a été monté depuis peu un second.

Une cinquième manufacture de corail vient de s'élever à Naples, sous la direction de M. Martin; mais celle que le roi de Sardaigne pourrait établir dans son île, aurait sans doute un grand avantage sur toutes les autres, puisque cette matière première se trouve principalement sur les côtes de sa domination.

Le prix des ouvrages de corail dépend de leur grosseur, de leur taille plus ou moins régulière, et de leur belle couleur.

REMARQUE.

Le corail était parmi les anciens en très-grande vénération. Ils en faisaient des amulettes qu'ils portaient au cou. Les antiquaires croient assez généralement qu'ils n'ont point gravé sur cette substance; cependant nous en avons un exemple : on voyait dans la collection d'Orléans, sous le n° 946, la tête du philosophe Chrysippe sur un corail de grand relief. Si cette tête est antique, comme on le pense, elle sert à prouver que les anciens ont essayé toutes les matières que le burin, ou le touret, pouvaient vaincre et embellir.

Le plus bel ouvrage que j'ai vu sur cette production paraît avoir été fait dans le XIV° ou le XV° siècle. Il représente un sphinx entouré de trois petits amours; c'est une très-jolie chose en relief de ces temps. Le chevalier Vittori prétend que Philippe Sainte-Croix, natif d'Urbin, s'était exercé sur des noyaux de cerise, et qu'il travaillait aussi sur l'ivoire, le corail et les pierres dures. Il pourrait se faire que le sphinx dont nous parlons fût de cet artiste.

DU CORALLOÏDE.

Certains corps de la mer ne deviennent remarquables que sous les rapports curieux de leurs transformations, d'où ré-

sulte un commerce particulier auquel les vrais amateurs offrent volontiers des sacrifices.

Le coralloïde, qui paraît être le *calamus indicus* pétrifié des anciens, a la même organisation que le corail ordinaire : une même analogie les lie de près, avec cette bien légère différence que les cellules mucilagineuses du corail sont si proches les unes des autres, qu'elles finissent par s'obstruer, formant ainsi un corps solide où l'on n'aperçoit plus d'ouvertures, tandis que celles du coralloïde, les cloisons qui les séparent étant un peu plus grandes, conservent ce caractère singulier par lequel elles s'offrent sous l'apparence de nombreuses étoiles fort distinctes, et distribuées avec beaucoup de régularité, au point qu'au premier abord on les prit pour des jeux de la nature ; ces étoiles sont l'ouvrage et le domicile momentané d'une famille particulière de polypes.

L'observation a montré que ces travailleurs du coralloïde ont leurs griffes à huit rayons disposés en étoiles, avec lesquelles ils se dégagent de leurs loges, et quoique leurs griffes soient très-faibles, et en quelque sorte imperceptibles, comme elle sont, malgré cela, plus grosses que celles des animaux constructeurs du corail, elles rendent plus visible l'effet étoilé ; cela posé, on n'a encore en cet état qu'une substance articulée assez ordinaire.

Le coralloïde des curieux se trouve dans des terres que la mer a pu quitter, et sur ce sol étranger à sa nature. C'est par un long séjour que les ouvertures stelloïdes ont pu se remplir, soit de pyrites sulfureuses, soit de substances siliceuses, qui, sans en altérer la couleur d'origine, forment une production mixte, assez dure pour recevoir un beau poli, dont la double couleur fond rougeâtre et les étoiles d'un blanc d'agate ou de telle autre teinte présentent un phénomène d'autant plus curieux, qu'on ne le voit que bien rarement.

Cette pierre, fort singulière, exige une taille déterminée sur un plan parallèle aux figures étoilées, avec un léger biseau,

c'est-à-dire un talus incliné dans le pourtour; la valeur en est arbitraire.

DE L'ASTROITE.

L'astroïte que quelques-uns nomment astérite, la pierre stellaria des Italiens, est formée de la même manière que le coralloïde, mais sans en avoir le mérite : sa matière est commune, aussi ne la prise-t-on point dans le commerce; nous n'en parlons dans cet ouvrage que pour qu'elle ne soit plus confondue avec l'astérie des anciens, à cause de l'identité de nom. L'astroïte ou astérite a plusieurs sous-espèces appartenant à la classe des madrépores, des cerveaux de mer, etc., qui, par un long séjour dans la terre, ont été pénétrées d'une substance pierreuse ordinaire, et se sont converties en fossiles; elles sont aussi produites par des insectes, ainsi que le corail et le coralloïde, avec la différence que leur organisation étoilée est beaucoup plus en grand. Ces substances qu'on n'emploie plus aujourd'hui dans les arts, sont ordinairement placées dans les cabinets curieux; on en voit une très-belle collection à Venise, chez M. Giacomo Morosini, qu'on a trouvée sur le territoire de Vicence.

DE LA LUMACHELLE OPALINE.

Si cette production a été connue des anciens, le nom qu'elle portait n'est point parvenu jusqu'à nous; tout paraît indiquer qu'elle est de découverte moderne.

La lumachelle changeante ou opaline nous vient de Pleybourg en Carinthie : Pleybourg veut dire montagne de plomb, et c'est sous un filon de ce minerai qu'on découvre un beau marbre à fond brun ou tirant au gris, qui, dans ses dépôts, a enveloppé différens coquillages étrangers à nos mers; il est rare qu'on les y voie dans leur entier, ce qui ne doit point pa-

raître étonnant, si l'on calcule la distance d'où ils ont été transportés. Mais ce qui ajoute infiniment aux beaux effets de cette pierre, et qui en constitue le prix, ce sont les fragmens de la coquille castracani orientale et de celle qu'on nomme burgau qui s'y trouvent souvent parsemés ; on sait que ce dernier coquillage, dès qu'on en a enlevé la première enveloppe, présente à la fois l'orient le plus parfait et les belles couleurs de l'arc-en-ciel, de sorte que, toutes les fois qu'on scie la lumachelle, on met nécessairement à découvert les positions différentes que le hasard leur a données lorsqu'elles ont été ensevelies dans la matière de ce marbre.

Un amateur de mes amis qui a vu par lui-même le gisement de la lumachelle, m'a assuré que les couleurs changeantes qu'on y observe ne sont pas toujours dues au burgau ; qu'elles sont souvent l'effet des dissolutions métalliques ou de leur oxyde en décomposition sur des coquilles d'un blanc mat : en effet, Romé de l'Isle dit avoir vu des morceaux de lumachelle, mêlés de pyrite sulfureuse et de la mine de fer hépatique, faciles par leur nature à se décomposer.

Le poli qu'on parvient à lui donner est terne, si on le compare à celui que reçoivent le jaspe, la cornaline, etc. ; cependant l'art du lapidaire ajoute beaucoup aux effets de la lumachelle dans son état de nature, et c'est alors qu'on y voit de vives lames couleur de feu : le pourpre, l'aurore, et quelquefois le vert, s'y font remarquer, et communément ce ne sont que des parcelles du burgau disséminées qui la font admirer ; on sait qu'il y en a infiniment aux Antilles, et il est à présumer qu'il n'en manque pas en Orient, d'où il paraîtrait résulter que le filon où se trouve la lumachelle opaline, ne s'est point formé en un instant : ce sont des sédimens successifs amoncelés peu à peu, par un long séjour des eaux de la mer dans cette partie du continent ; toute autre révolution, toute autre cause, aurait produit des arrangemens qui montreraient un caractère divers.

Le Piémont renferme des lumachelles dans un ciment aga-

tique ; leur couleur n'est pas opaline. Il en fut aussi découvert, en 1758, près de Bar-sur Seine, une carrière considérable, dont on conduisit quelques blocs à Paris, qui servirent à former de beaux ouvrages singulièrement remarquables par leur grandeur ; mais elle est également privée des belles couleurs changeantes qu'on admire dans celle de la Carinthie : cette espèce est le *marbre coquillier des Français*.

On peut en dire autant de l'espèce de lumachelle grise du département de l'Aube, qui paraît se rapprocher de celle d'Altorf, qu'on nomme *marbre ammonite* ; mais comme les cornes d'ammon ne s'y trouvent pas toujours arrangées convenablement pour les travaux qu'on se propose, on les scie en deux et on les incruste dans du marbre noir : on a le soin d'en placer de minéralisées et de spathifiés, ce qui offre un effet intéressant, quand elles sont polies avec soin. Ce genre d'industrie se trouve à Nuremberg ; on y fait principalement des tabatières ovales ou rondes.

La belle lumachelle de la Carinthie ne peut guère servir que pour des tabatières à huit pans, par conséquent de dix-huit morceaux, ce qui exige nécessairement une monture à cage ; mais toutes les indications deviennent en quelque sorte inutiles à cet égard, si, comme on l'assure, le filon en est totalement épuisé.

DES COQUILLES SUR LESQUELLES ON A GRAVÉ.

Il paraît au premier coup d'œil que les substances qui ont été formées dans l'eau de la mer n'ont rien qui puisse être comparé à la dureté de celles plus particulièrement connues sous la dénomination de pierres ; cependant on aperçoit entre elles une analogie dans ce même caractère, puisqu'on trouve des coquilles même plus dures que les ollaires et les schistes, et qu'elles sont susceptibles de produire des travaux bien plus délicats que ces deux pierres, qui ne laissèrent pas d'être employées, comme on le verra dans la suite.

Les graveurs de l'antiquité, nous dit Mariette, ont fait usage du burgau, de la nacre et de quelques autres corps marins. Le burgau est une espèce de limaçon verdâtre qui, lorsqu'on en a abattu la croûte extérieure, présente un bel orient, plus vif encore et plus perlé que celui de la nacre, même dans laquelle, comme tout le monde sait, les perles prennent naissance. On ne peut former avec ces deux sortes de coquilles, surtout la première, que de simples petits bas-reliefs, et même assez plats, qui ne se distinguent que par la richesse et l'éclat du bel argentin dont ils brillent ; mais lorsqu'on veut rendre le travail des camées plus intéressant, on a recours à des coquilles de mer appelées porcelaine, ou à celles qui portent le nom de chame. Si l'on enlève la première couche brute du dessus, on trouve ensuite une matière plus fine, souvent très-blanche, quelquefois de couleur de chair, brunâtre, et même tirant au jaune, ce qui fournit à l'artiste le moyen d'imiter les camées, qui se font avec l'agate-onyx ou l'onyx simple : le burin à la main, il épargne dans les premières couches les épaisseurs qui doivent composer les figures du sujet ; il découvre successivement les endroits émaillés qui doivent servir de fond à son tableau, et parvient à former un haut ou bas-relief de deux à trois ou quatre couleurs.

Comme dans mes jeunes ans je me suis exercé à graver des sujets en relief sur des métaux, et, à l'exemple de Philippe Sainte-Croix, sur de l'ivoire et des coquilles, je connais jusqu'à quel point on peut imiter, avec cette dernière substance, l'onyx-pierre ; et, parce qu'il se fait encore chaque jour des surprises à cet égard, j'ai pensé que le public me saurait bon gré des moyens que je suggère pour s'en garantir.

REMARQUE.

Il n'y a pas de doute que chaque genre de substance a ses propriétés particulières d'utilité dans les arts auxquelles on ne fait guère attention. J'ai vu, il y a peu à Paris, une coquille

gravée représentant un turc âgé; je ne crois pas qu'aucun camée de pierres fines, puisse causer autant de sensations, sous le rapport de la physionomie que l'on dirait animée : la peau du visage, l'estomac et tout ce que l'artiste a laissé sans draperie, a le ton rembruni qu'on observe assez généralement aux peuples qui habitent les côtes de la Méditerranée exposées aux vents étouffans de l'Afrique.

Ce turc a la barbe, les sourcils et la moustache blancs; on croirait voir, sur le reste du visage, une espèce de duvet, disons mieux un renouvellement de barbe, comme serait celle d'un vieillard qu'on aurait rasé de l'avant-veille. Quel est l'onyx de l'univers qui rendra un tel effet? Le tissu de la coquille peut seul le produire.

On conservait, dans le cabinet d'antiquités du duc d'Orléans, trois coquilles très-artistement travaillées : l'une représentait la tête du roi Porus d'un grand relief; l'autre l'esclave Androclès assis, et recevant les caresses du lion qu'il avait apprivoisé; enfin la troisième avait pour sujet le combat de plusieurs guerriers, les uns à pied, les autres à cheval, gravée avec beaucoup de délicatesse.

Les belles coquilles modernes qu'on voit aujourd'hui dans le commerce, se gravent à Trapani en Sicile : on a fait en ce genre, à Rome et ailleurs, de fort jolies choses; les anciens n'admiraient pas moins l'art de graver de petits sujets, que celui de faire de grandes statues de marbre.

FIN.

Géométrie souterraine. PL. I.

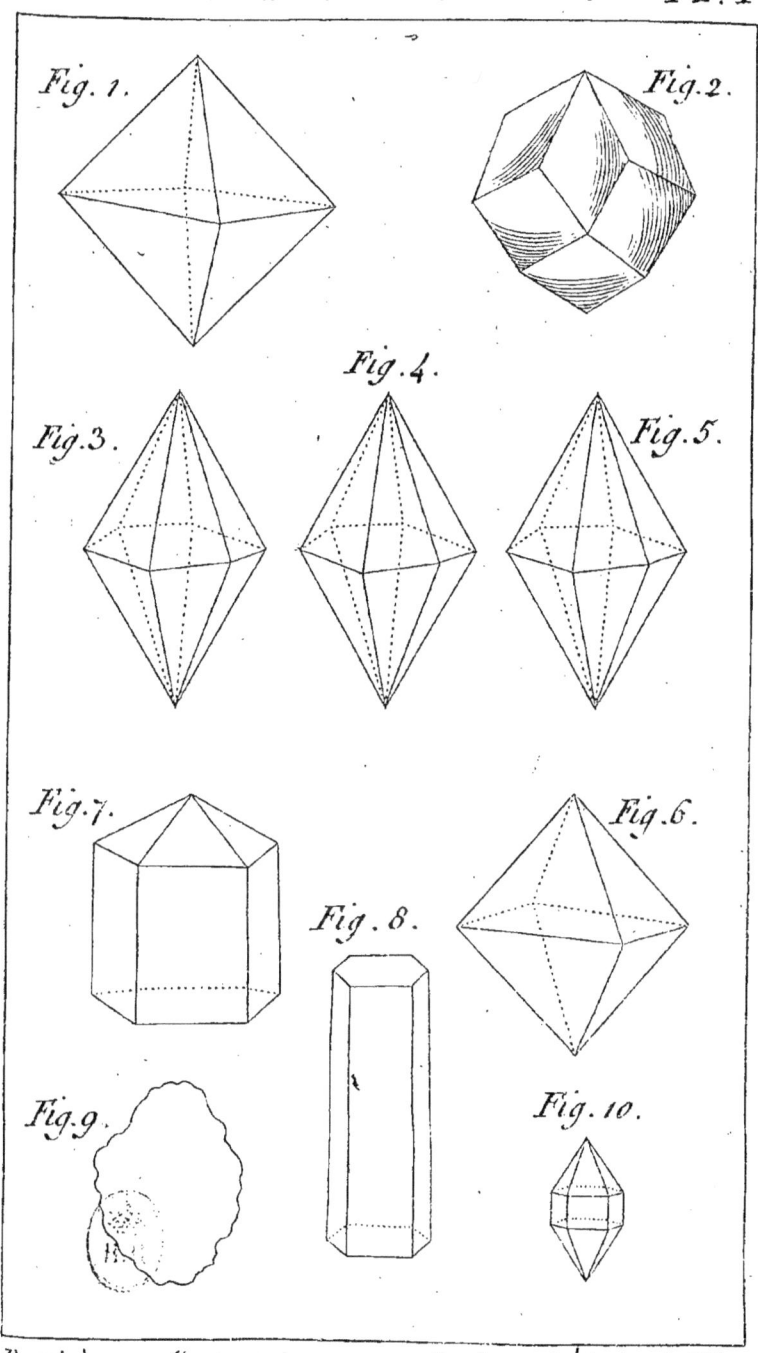

Dessinées par l'auteur. Gravé par Chianale, Amati, et Péla.

Publié par Leroux Dufié.
2.me Édition.
1833.

Géométrie souterraine. PL. II.

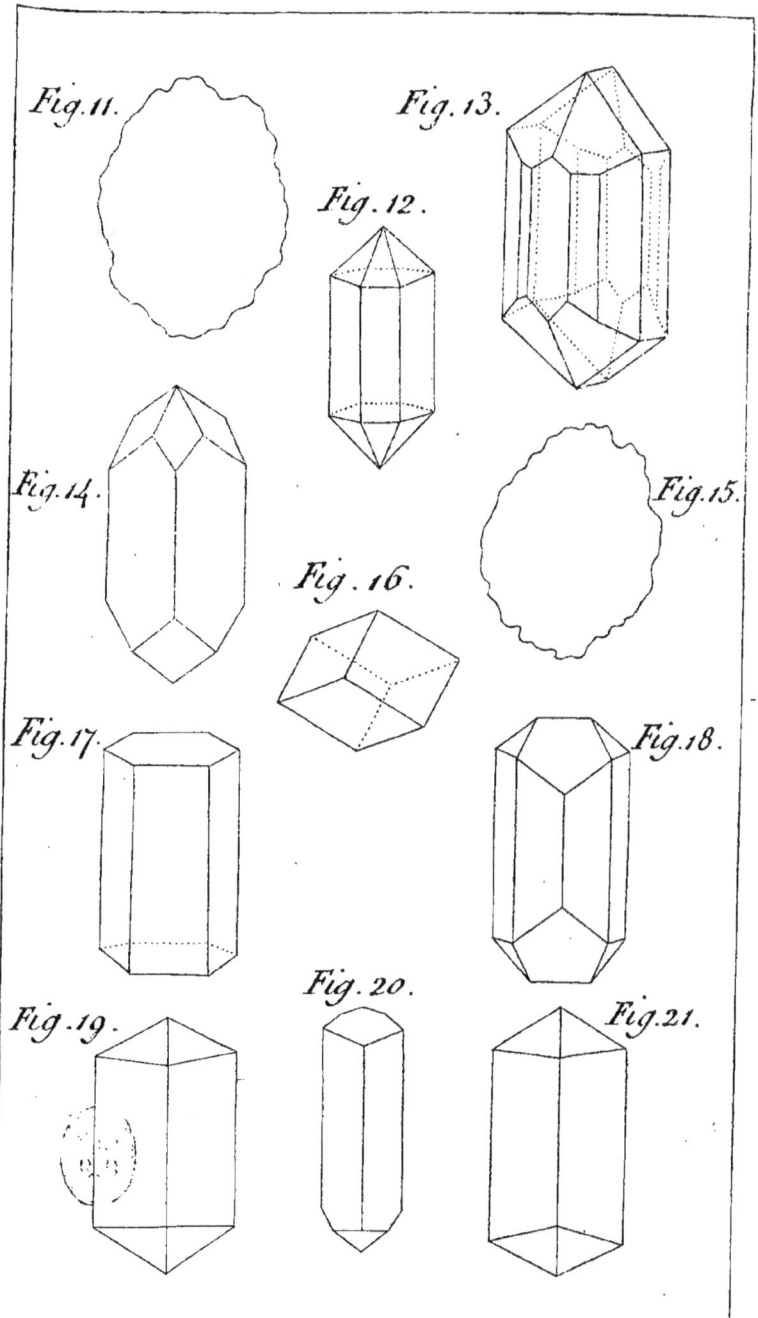

Géométrie souterraine. PL. III.

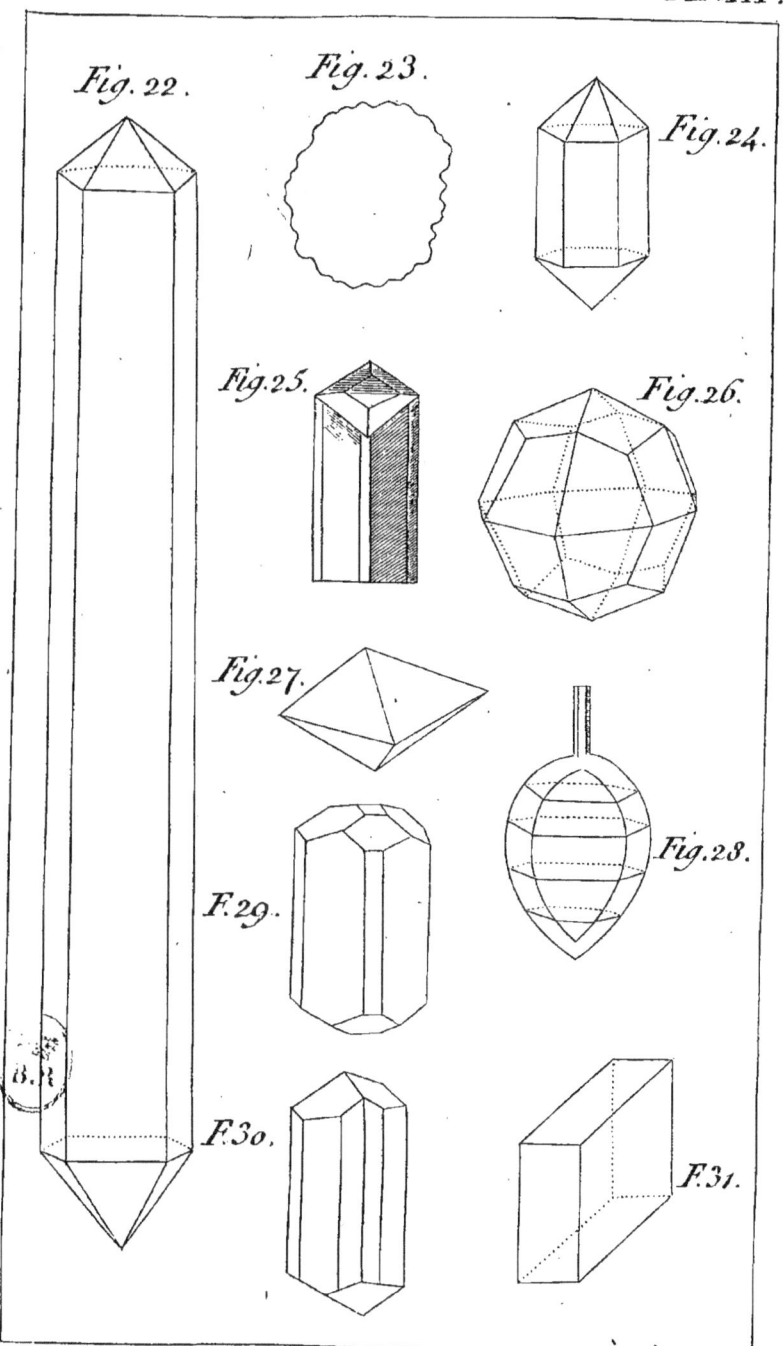

Géométrie de l'Art. PL. IV.

Pour les pierres de Couleur.

Dessus. *Dessous.*

Fig. 32.

Fig. 34.

Fig. 33.

Fig. 35.

Fig. 36.

Géométrie de l'Art. *PL.V.*

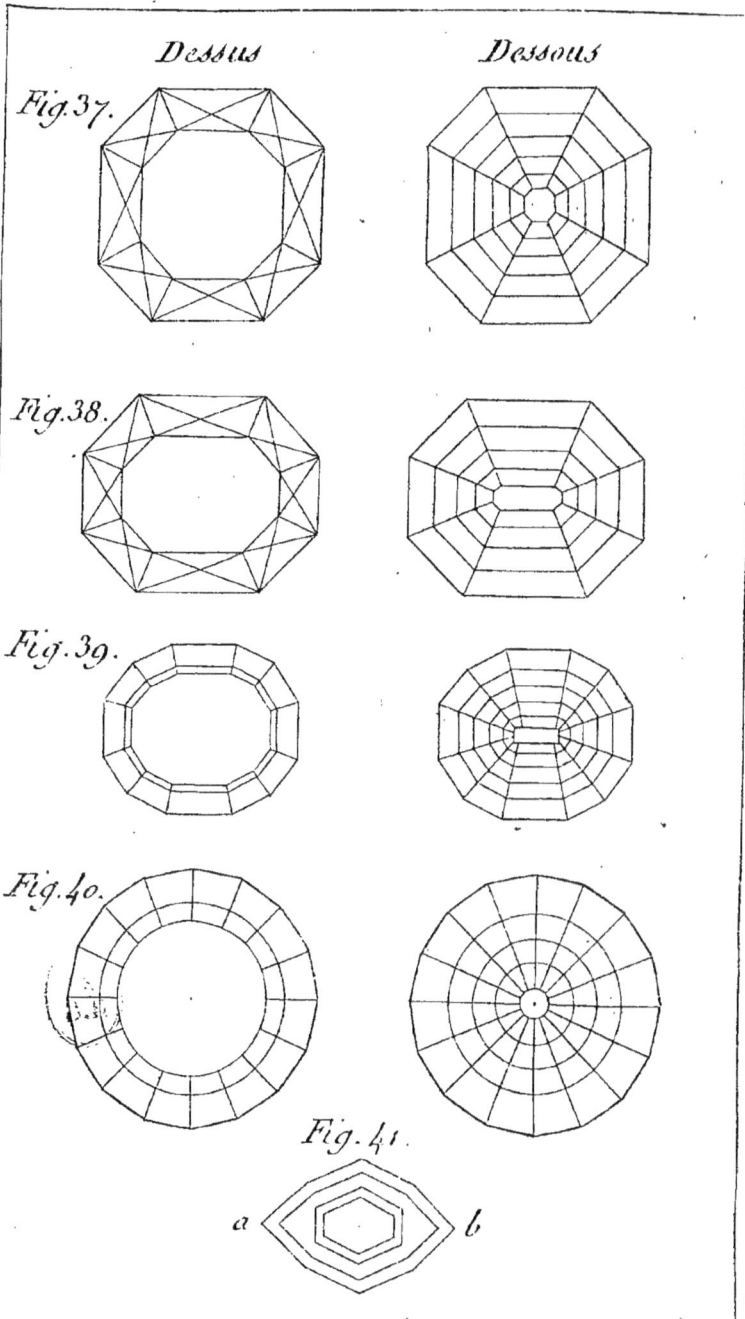

Géométrie de l'Art. PL. VI.

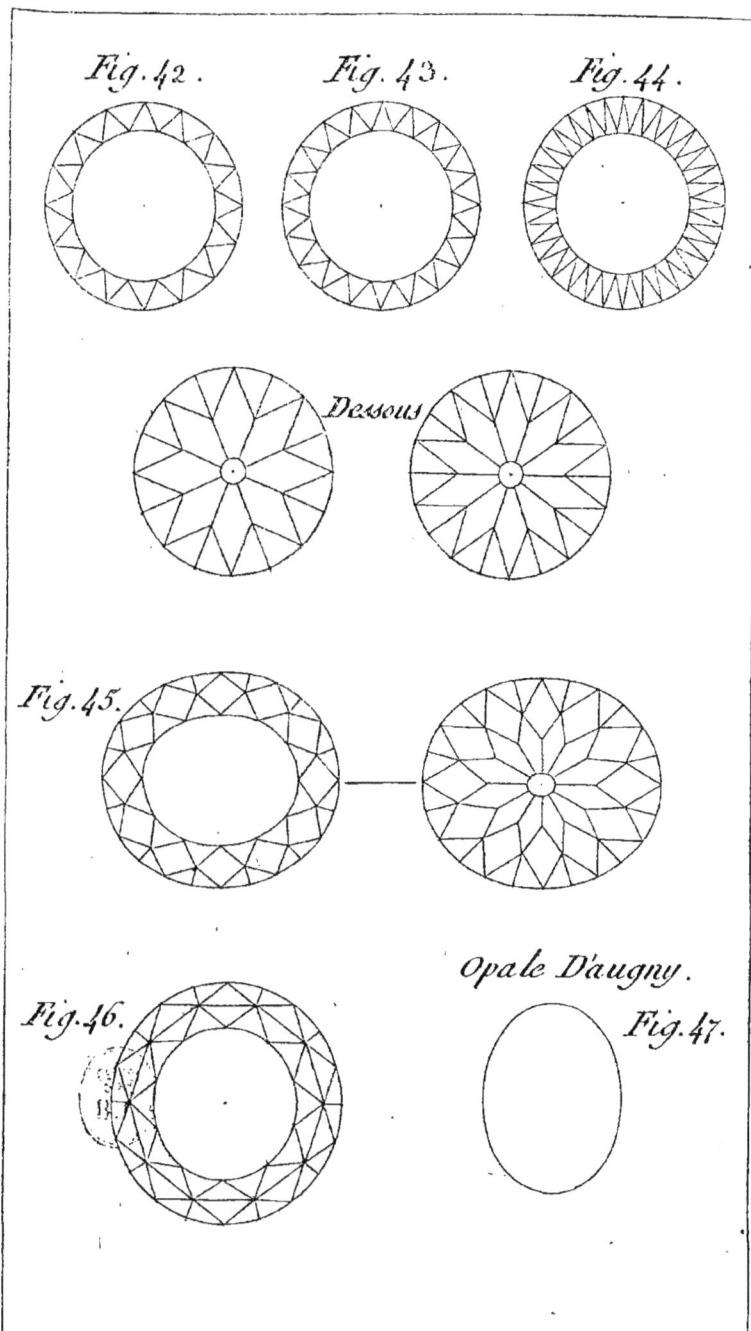

PL. VII.

Astérie.

Fig. 48. Fig. 51.

Fig. 49. Fig. 52.

Fig. 50. Fig. 53.

Grenat.

Fig. 55. F. 54 Fig. 56.

Fig. 57. Fig. 58.

PL. VIII.

Prem.ᵉ série des Diamans taillés.

Fig. 59. 60 61 62

63 64 65

66 67 68 69

Fig. 70. 71 72

73 74 75 76

77 78

PL. IX.

Diamans taillés en brillans.

Fig. 79. Fig. 82. Fig. 85. Fig. 88.

Fig. 80. Fig. 83. Fig. 86. Fig. 89.

Fig. 81. Fig. 84. Fig. 87. Fig. 90.

PL. X.

Suite des Diamans taillés en brillans.

Fig. 91. Fig. 92. Fig. 93. Fig. 94.

Fig. 95. Fig. 96.

Diamant taillé à étoile.

Fig. 97. Fig. 98. Fig. 99. Fig. 100.

Fig. 101.

PL. XI.

Du poids des brillans relatif a leur grandeur.

Numero.	Poids.	N°.	P.ds	N°.	P.ds
1	$1 K^t$	12	$3 K \frac{1}{2}$	21	$6 K \frac{1}{2}$
2	$1 \frac{1}{8}$	13	$3 \frac{3}{4}$	22	$7 \frac{1}{2}$
3	$1 \frac{1}{4}$	14	4	23	8
4	$1 \frac{1}{2}$	15	$4 \frac{1}{4}$	24	9
5	$1 \frac{3}{4}$	16	$4 \frac{1}{2}$	25	10
6	2	17	$4 \frac{3}{4}$	26	11
7	$2 \frac{1}{4}$	18	5	27	$12 \frac{1}{2}$
8	$2 \frac{1}{2}$	19	$5 \frac{1}{2}$		
9	$2 \frac{3}{4}$	20	6		
10	3				
11	$3 \frac{1}{4}$				

PL. XII.

Du poids des brillans relatif a leur grandeur.

28	14. K.ᵗ		34	25.K.ᵗ
29	15½		35	30
30	17		36	35
31	18½		37	40
32	20		38	45
33	22			

PL. XIII

Du poids des brillans rélatif à leur grandeur.

39 50 K.	43 70 K.
40 55	44 80
41 60	45 90
42 65	46 100

PL. XIV.

Du poids des roses relatif a leur grandeur.

Numero.	Poids.	N°	Poids.	N°	Poids.
1	1 K.t	12	3 K.t $\frac{1}{2}$	21	K.t 6$\frac{1}{2}$
2	1$\frac{1}{8}$	13	3$\frac{3}{4}$	22	7
3	1$\frac{1}{4}$	14	4	23	7$\frac{1}{2}$
4	1$\frac{1}{2}$	15	4$\frac{1}{4}$	24	8
5	1$\frac{3}{4}$	16	4$\frac{1}{2}$	25	9
6	2	17	4$\frac{3}{4}$	26	10
7	2$\frac{1}{4}$	18	5	27	11
8	2$\frac{1}{2}$	19	5$\frac{1}{2}$		
9	2$\frac{3}{4}$	20	6		
10	3				
11	3$\frac{1}{4}$				

PL. XV.

Du poids des roses rélatif a leur grandeur.

Numero.	Poids.	N.°	Poids.
	K.t		
28	12½	34	22
29	14	35	24
30	15½	36	26
31	17	37	28
32	18½	38	30
33	20		

PL. XVI

Du poids des roses relatif a leur grandeur.	
Numero. Poids de Karat.	N.º P.d de K.t
31 50 K.	32 100

Nouvelle Taille
des Diamans en roses recoupées.

Fig. 33. Fig. 34. Fig. 35.

TABLE

DES MATIÈRES.

	Page
Avis de l'Editeur.	V
Examen historique sur les Gemmes.	1

PREMIÈRE PARTIE.

Des Pierres transparentes.

Du diamant.	29
Du diamant au sortir de la mine.	31
Dureté des diamans.	34
Défauts ordinaires des diamans.	38
Endroits où l'on trouve les diamans d'Orient.	39
Histoire de la découverte des diamans du Nouveau-Monde.	42
Diamans du Brésil.	47
Commerce des diamans bruts aux Indes-Orientales.	51
Poids dont on fait usage en Asie et en Europe pour les diamans.	53
Astuce des Indiens sur le décroûtage des diamans.	Ib.
Taille du diamant aux Indes-Orientales.	54
Taille du diamant en Europe.	56
Notions sur les points essentiels de la taille du diamant.	61
Tracé des anciennes tailles du diamant et de leur rectification.	62
Taille du brillant exécutée sur les diamans bruts.	65
De la taille à rose.	67
Comparaison de la rose et du brillant ; leur mérite relatif.	69

	Page
Taille à étoile inventée par l'auteur.	71
Observations importantes sur les diamans bruts.	72
Pourquoi voit-on un si grand nombre de diamans mal taillés.	76
Evaluation des diamans taillés, de quelque poids qu'ils puissent être.	78
Table du prix des diamans à rose, suivant Robert Berquen, année 1669.	79
Extrait des tables de M. Jeffries, en commençant par un brillant de 1 carat jusqu'à une pièce de 100 carats.	82
Des plus grands diamans connus.	85
Situation de la France relativement au commerce des diamans.	87
De la distinction des pierres de couleur qu'on nomme orientales, et de celles à qui on refuse ce titre.	90
Pierres transparentes de couleur et leurs variétés.	93
Du rubis d'Orient.	Ib.
Du rubis spinelle.	98
Du rubis balais du Mogol.	99
Du rubis du Brésil des lapidaires.	102
Remarque de la gravure sur rubis.	104
Du saphir.	Ib.
Du saphir d'Orient.	105
Du saphir du Puy-en-Vélai.	108
Du saphir du Brésil.	109
Du saphir d'eau ou occidental.	110
De la topaze.	111
Topaze d'Orient.	112
Topaze de Saxe.	114
Topaze d'Inde.	115
Topaze du Brésil.	116
Topaze de Sibérie.	117
Topaze de Bohême.	118
De l'émeraude.	119

	Page
Emeraude orientale. (de la prétendue)	122
Emeraude de Ceylan.	Ib.
Emeraude du Pérou.	123
Emeraude dite du Brésil.	125
Emeraude d'Europe.	Ib.
Prime d'émeraude.	126
De l'améthyste.	127
Améthyste orientale.	128
Améthyste de Ceylan.	129
Améthyste de Sibérie.	130
Améthyste d'Inde.	Ib.
Améthyste du Brésil.	131
Améthyste du Saint-Gothard.	Ib.
Améthyste de Vallouise.	Ib.
Du grenat.	134
Grenat de Syrie.	Ib.
Grenat de Lydie.	135
Grenat vermeil de Bohême.	137
Grenat vermeil de Madagascar.	138
Des divers grenats d'Europe.	139
Grenat ordinaire de Prague.	140
Grenat du Pré-Yserin.	Ib.
Grenat à trente-six facettes naturelles.	Ib.
Grenat de Zoeblitz en Misnie.	Ib.
Caractère singulier que la taille a dévoilé sur un grenat.	142
De l'hyacinthe ; ce qu'on entendait dans les premiers temps sous ce nom.	143
Hyacinthe dite orientale.	145
Hyacinthe la belle.	146
Laves avec des hyacinthes.	Ib.
De l'aigue-marine.	150
Aigue-marine orientale de Ceylan, de Sibérie, de Saxe.	Ib.
De la chrysolithe.	154

	Page
Chrysolithe orientale de Ceylan, du Brésil, de Saxe, d'Espagne.	155
Du Péridot des Français.	158
Du jargon.	160
De l'iris gemme.	164
Du cristal de roche ou quartz diaphane.	166
De la tourmaline.	181
Recherches sur l'astérie des anciens.	183
De l'escarboucle des anciens.	192
De l'almandine ou alabandice.	193

DEUXIÈME PARTIE.

Des Pierres demi-transparentes.

Ce que les anciens entendaient par le mot *gemme*.	195
De l'opale; la grande estime qu'on eut de cette belle substance.	199
De l'opale d'Orient.	200
De l'opale de Hongrie; ses variétés.	202
De la prime opale de Hongrie.	208
Du girasol ou pierre du soleil.	209
De l'aventurine.	211
De la lunaire d'Orient et d'Occident, ou pierre de lune.	216
Lunaire d'Orient.	220
Lunaire du Saint-Gothard.	Ib.
Pierre de Labrador.	Ib.
De la pierre œil-de-chat.	223
De la chrysoprase.	227
Prase des anciens non cristallisée.	230
De la sardoine.	233
Sardoine barrée.	235
De la sard-onyx.	236

	Page
De la cornaline.	238
De la cornaline-onyx.	241
De la cornaline-agate.	242
De l'agate en général.	244
De l'agate orientale simple.	245
De l'agate simple d'Europe.	246
Des agates figurées.	249
Agate arborisée.	251
Agate à zone concentrique.	253
Agate œillée.	254
De l'agate-onyx.	256
De l'onyx.	258
Onicolo ou nicolo.	260
De la calcédoine.	261
De la calcédoine-onyx.	266
Du jade néphrétique.	268
Ambre jaune ou succin ; ses variétés.	271
Bois pétrifiés, bois agatisés, pays où ils abondent.	278

TROISIÈME PARTIE.

Des Pierres opaques.

De la turquoise.	286
De la turquoise d'Orient ou de Perse.	292
Turquoise d'Occident.	294
De la crapaudine.	300
De l'ivoire fossile ou de terre.	301
Du lapis lazuli ; de ses variétés.	302
Du jaspe en général.	308
Remarque sur le jaspe vert.	310
Remarque sur l'héliotrope.	312
Remarque sur le jaspe fleuri.	Ib.
Remarque sur le jaspe jaune.	313

	Page
Remarque sur le jaspe rouge.	313
Remarque sur le jaspe-onyx.	314
Des jaspes d'Occident.	315
Des jaspes qui, dans leur état de nature, ne présentent rien d'intéressant pour les curieux.	318
Du caillou d'Egypte ou jaspe égyptien.	319
Du cacholong.	323
De la pierre des Amazones.	326
De l'argyrite ou argentine.	328
De la smaragdite de Saussure. Diallage d'Haüy.	329
De la malachite.	331
De l'hématite ou pierre sanguine.	335
De la pierre des Incas.	337
De la marcassite.	338
De la variolite.	340
Des poudingues d'Orient et d'Occident.	346
Du jais ou jayet.	349
De la pierre de touche.	351
Du porphyre.	354
De l'hydrophane.	355
De la pierre ollaire ou de colubrine.	358
De l'émeri.	359
Du spath adamantin.	363
Terre appelée tripoli.	367
De l'ivoire ébur.	370
De l'ivoire brûlé.	372

QUATRIÈME PARTIE.

Des Productions de la mer analogues aux pierres.

Des perles fines.	375
Origine des perles.	376
Usage des perles dans les temps anciens.	379

	Page
Des plus grandes perles connues.	380
Phénomènes des perles.	381
Perles de couleur.	383
Caractères des perles recherchées en Europe.	Ib.
Pêche des perles.	384
Pêche la plus célèbre de l'Orient.	386
Pêche des perles en Occident.	394
Pêche des perles dans le Nouveau-Monde, ou Indes-Occidentales.	395
Du commerce des perles.	396
De l'évaluation des perles.	398
De la coque des perles.	399
Du corail.	401
Origine du corail.	Ib.
Couleurs diverses du corail.	404
Phénomènes du corail.	405
Des pays où l'on trouve le corail.	406
Pêche du corail.	407
Industrie et commerce du corail.	408
Du coralloïde.	410
De l'astroïte.	412
De la lumachelle opaline.	Ib.
Des coquilles sur lesquelles on a gravé.	414

FIN DE LA TABLE DES MATIÈRES.

www.ingramcontent.com/pod-product-compliance
Lightning Source LLC
Chambersburg PA
CBHW051345220526
45469CB00001B/122